LES COMPTES

DES

BATIMENTS DU ROI

(1528-1571)

SOCIÉTÉ DE L'HISTOIRE DE L'ART FRANÇAIS

LES COMPTES

DES

BATIMENTS DU ROI

(1528-1571)

SUIVIS DE DOCUMENTS INÉDITS

SUR LES

CHATEAUX ROYAUX ET LES BEAUX-ARTS

AU XVI^e SIÈCLE

RECUEILLIS ET MIS EN ORDRE

PAR

LE MARQUIS LÉON DE LABORDE

TOME SECOND

PARIS

J. BAUR, LIBRAIRE DE LA SOCIÉTÉ

11, RUE DES SAINTS-PÈRES, 11

1880

EXTRAITS
DES COMPTES

DES

BÂTIMENTS DU ROI

Compte troisième et dernier de maistre Bertrand le Picart, trésorier des bastimens du Roy depuis le mois d'octobre 1559, jusques au dernier de may 1560.

RECEPTE.

De maistre Jean de Baillon, conseiller du Roy et trésorier de son espargne, la somme de 29,200 liv., des deniers provenans des ventes de bois.

Despence de ce présent compte.

Maçonnerie.

A maistre Pierre Girard dit Castoret, maistre maçon, la somme de 2,318 liv. 6 s. 10 d., à luy ordonnée par maistre Francisque de Primadicis dit de Boullongne, abbé de Saint Martin, commissaire ordonné par le Roy sur le fait de ses édiffices et bastimens, pour tous les ouvrages de maçonnerie et taille par luy faits audit chasteau de Fontainebleau, suivant le marché qu'il en a fait avec noble homme, maistre Philbert de Lorme, abbé d'Ivry, conseiller et ausmonier ordinaire et ar-

chitecte du Roy, commissaire par luy ordonné sur le fait de ses bastimens.

A François Besancton, maçon, la somme de 450 liv., à luy ordonnée par ledit abbé de Saint Martin, pour ouvrages de maçonnerie par luy faits à l'hostel de la Couldrée, audit Fontainebleau.

Charpenterie.

A Guillaume Girard et Noël Brugnon, maistres charpentiers, la somme de 1,600 liv., à eux ordonnée par ledit abbé de Saint Martin, pour ouvrages de chapenterie par eux faits audit Fontainebleau.

Couverture.

A Macé le Sage, maistre couvreur, la somme de 450 livres à luy ordonnée par ledit abbé de Saint Martin, pour ouvrages de couverture par luy faits audit Fontainebleau.

Menuiserie.

A Nicolas Broulle et Gilles Bauge, maistres menuisiers, la somme de 500 liv. à eux ordonnée par ledit abbé de Saint Martin, pour ouvrages de menuiserie par eux faits audit Fontainebleau.

Parties extraordinaires.

A Nicolas de L'abbé, maistre paintre, la somme de 300 liv. à luy ordonnée par ledit abbé de Saint Martin, pour ouvrages de painture en forme de grotesque par luy faits audit Fontainebleau.

Nicolas de L'Abbey, maistre paintre, confesse avoir fait marché et convenant avec vénérable et discrette personne messire Francisque Primadicis dit de Boullongne, abbé commendataire de Saint Martin ès Ayres de Troyes, commissaire général ordonné et député sur le fait de ses édiffices et bastimens, maistre François Sannat, contrerolleur général d'iceux, présens et stippullans pour le Roy, de faire et parfaire bien deuement, au dit d'ouvriers, en la grande gallerie de son chasteau et basse court dudit Fontainebleau, les ouvrages de paintures, assavoir : faire les grotesques en forme de frizes qui sont dessous les tableaux entre les croisées de ladite gallerie, moyennant la somme de 4 escus sol pour chacune desdites frizes, et au dedans de l'embrasement de chacune fenestre de ladite gallerie sera tenu faire les enrichemens en grotesque à haulteur de ladite frize seullement aussy moyennant 3 escus. *Item* seront faittes unze fenestres paintes et trophées frize à grotesque moyennant 6 escus pour chacune desdites fenestres, plus sera tenu faire cinq tableaux sur les cinq cheminées de ladite gallerie moyennant 5 escus pour chacune d'icelles, et sera tenu d'achever le bout de ladite gallerie du costé du logis de Monseigneur le cardinal de Lorraine, de toutes histoires, figures et grotesques qui luy seront ordonnez par l'abbé de Saint Martin.

A Jean Fouasse, paintre et doreur, la somme de 340 liv. à luy ordonnée par ledit de Saint Martin, pour ouvrages de paintures et enrichissemens d'or faits au plancher de la chambre du pavillon de l'estang.

A Roger Rogier, maistre paintre, la somme de 360 liv. à luy ordonnée par le Roy, pour avoir par luy fait dix patrons de grotesque de la généalogie des dieux.

Somme des ouvrages faits à Fontainebleau :

6,993 liv. 9 s. 7 d.

Ouvrages de couverture à Saint Germain en Laye.

A Anthoine de Lautour, maistre couvreur, la somme de 75 liv. à luy ordonnée par ledit abbé de Saint Martin, pour les ouvrages et réparations de couverture par luy faits audit Saint Germain en Laye, suivant le marché de ce fait avec ledit de Saint Martin.

Ouvrages de plomberie faits au chasteau de Madrid.

A Jean le Vavasseur, maistre plombier, la somme de 87 liv. 13 s. 4 d. à luy ordonnée par ledit sieur abbé de Saint Martin, pour ouvrages de plomberie par luy faits au chasteau de Madrid.

Ouvrages faits pour la sépulture du feu Roy François.

A Germain Pillon, sculpteur, la somme de 250 liv. à luy ordonnée par ledit abbé de Saint Martin, pour faire et parfaire huit figures en bosse ronde, sur marbre blanc, pour applicquer au tombeau de la sépulture de feu Roy François, chacune desdites figures de trois pieds de hault accompagnez et ornez selon leur ordre.

A Ponce Jacquio, sculpteur, la somme de 300 liv. à luy ordonnée par ledit abbé de Saint Martin, pour faire et parfaire huit figures en bosse ronde, sur marbre blanc, pour applicquer au tombeau de la sépulture du feu Roy François, chacune desdites figures de trois pieds de hault accompagnez et ornez selon leur ordre, suivant le marché qu'il en a fait avec ledit de Saint Martin.

Ouvrages au chasteau de Folembray.

A plusieurs ouvriers qui ont travaillez audit chasteau, de

l'ordonnance de messire Jean Destrés, chevalier de l'ordre du Roy, grand maistre cappittaine général de son artillerie et cappittaine du chasteau de Follembray, la somme de 1,217 liv. 18 s. 11 d.

Gages d'officiers.

A maistre Francisque de Primadicis, dit de Boullongne, abbé de Saint Martin de Troyes, commissaire ordonné sur le fait de ses bastimens, la somme de 650 liv. pour six mois et demy de ses gages.

A François Sannat, contrerolleur desdits bastimens, la somme de 700 livres pour ses gages durant sept mois.

A maistre Bertrand le Picart, présent trésorier, la somme de 2,000 liv.

Despence commune :

248 livres 6 sols.

Somme totale de la despence de ce compte,

29,872 liv. 16 s. 10 d.

Et la recepte : 29,200 livres.

Bastimens du Roy.

Transcript de la coppie de l'édit fait au mois d'aoust, l'an 1559, de la suppression des deux estats et offices alternatifs de trésoriers alternatifs des bastimens de Fontainebleau, Boullongne lès Paris, Villiers Costerets, Saint Germain en Laye, bois de Vincennes, hostel des Tournelles, celuy de Saint Liger près Montfort l'Amaury, et la sépulture du feu Roy François premier, et réunion d'iceux deux offices à l'estat de clerc et payeur des œuvres du Roy, pareillement de l'enterinement et vériffication dudit édit fait par la chambre des comptes, ensemble de autre coppie de certain arrest du conseil

privé du Roy, donné le 6ᵉ de novembre audit an 1559, entre maistre Bertrand le Picart, nagueres trésoriers des bastimens du Roy estans près et alentour de Paris jusque à vingt lieues à la ronde, et Jean Durant présent comptable, à cause du différent intervenu entre eux sur la vériffication de l'édit cy devant mentionné desdites suppressions, par lequel arrest a esté ordonnée que ledit édit de suppression et arrests sur ce intervenus demeuront, auront lieu et sortiront leur effait, en payant touteffois par ledit Durant audit le Picart, dedans deux mois de là en avant, la somme de 1,000 escus que ledit Picart avoit déboursé en se faisant pourveoir dudit office, du payement de laquelle somme fait audit Picart en appert par sa quittance contenue audit arrest, desquelles coppies la teneur en suit :

FRANÇOIS, par la grace de Dieu, Roy de France, à tous présens et advenir, salut. Comme voullans à nostre avènement à la couronne pourveoir au fais de nos finances et y donner l'ordre et provision que le bien de nostre service se trouve le requérir, nous avons trouvé et nous est deuement apparu que de tout temps et ancienneté apartenoit aux clers et payeurs de nos œuvres à Paris, tenir seuls le compte et faire le payemens de tous et chacuns les ouvrages, édiffices et bastimens et réparations des chasteaux, maisons, ponts et autres lieux cy après déclarez, c'est assavoir le chasteau du Louvre, le Pallais comprins la Sainte Chappelle, ornemens, meubles et autres nécessitez d'icelles maisons des chanoines, la despence de bouche des enfans de cœur de ladite Sainte Chappelle, de leurs maistres clerc et chambrier, de l'aménagement de leurs maisons et habillemens, ensemble la chambre des comptes et la conciergerie dudit palais, les grands et petits Chastelets, l'hostel des Tournelles, la Bastille, les ponts des Changes et Saint Michel;

la Boucherie Nostre Dame des Champs, le chasteau de Fontainebleau, le chasteau de Melun, le chasteau du bois de Vincennes, le chasteau de Saint Ouen, le chasteau de Saint Germain en Laye, le chasteau de Montlhéry, l'hostel royal de Chantelou lès Chartres soubs les Montlehry, le chasteau de Montargis, le chasteau de Corbueil, le chasteau de Compiègnes, Nostre Dame de Ponthoise, le en Brye, les sépultures des Roys et Reynes de France, le marché de Meaux, le pont Saint Maur, le pont de Gournay, le pont de Corbueil, le pont d'Arnouville lès Gonesses, le pont, geolle et prison de Beaumont sur Oize, le pont de Saint Cloud, le pont de Poissy, les ponts de Camois, les pavez et chaussez de toutes les advènemens de Paris et autres hostels du Roy en France et à Paris, ce que lesdits clercs et payeurs soulloient faire avec gages et taxations modérés, néantmoins depuis quelque temps aucuns, par importunité ou autrement, auroient obtenu commission particulière tant du feu Roy François, nostre ayeul, que de feu nostre dit très honoré Seigneur et Père le Roy dernier decedé, que Dieu absolve, en vertu desquelles ils auroient, par plusieurs années, tenu le compte et fait les payemens des édiffices, bastimens et réparations de nos chasteaux de Fontainebleau, Boullongne lès Paris, Villiers Cotterets, Saint Germain en Laye, la Muette en la forest dudit Saint Germain, bois de Vincennes, l'hostel des Tournelles, celuy de Saint Liger près Montfort l'Amaulry, et de la sépulture de nostre ayeul le Roy François, lesquelles commissions auroient depuis à la poursuitte et solicitation de ceux qui les auroient comme dit est obtenues, esté érigées en tiltre d'office alternativement par nostre dit feu Seigneur et Père, avec gros gages revenans à grande charge sur nos finances, et à la grande diminution dudit office de clerc et payeur de nosdites œuvres, qui est un estat fort encien, et qui seul, avant les démembremens, satisfaisoit à toutes les charges cy dessus désignées par

le menu, comme de ce faire il est encore autant aisé et facille, sans toutteffois que de la création desdits nouveaux offices et demembrement dessusdit nostre dit feu Sieur et Père en ayt tiré aucune utilité ou proffit, sçavoir faisons que, après avoir mis le tout en la délibération des gens de nostre conseil privé, avons, par leur advis et par édit perpétuel et irrévocable, pour les causes et considérations susdites et autres et de ce nous mouvans estaint, supprimé et abolly, esteignons, supprimons et abolissons de nostre dite certaine science, plaine puissance et authorité royal, lesdits deux estats et offices alternatifs de trésoriers et payeurs de nos bastimens de Fontainebleau, Boullongne lès Paris, Villiers Cotterets, Saint Germain en Laye, bois de Vincennes, hostel des Tournelles, celluy de Saint Liger près Montfort l'Amaulry, et de la sépulture de nostre dit aïeul le feu Roy François, ainsi créés et érigées de nouveau ainsi que dit est cy dessus, et iceux réunis et incorporez, réunissons et incorporons inséparablement audit office de clerc et payeur de nos œuvres, tout ainsy qu'ils estoient auparavant lesdits demembremens et arrests, sans qu'il y soit plus par nous pourveu, ny que ceux qui en sont à présent possesseurs se puisse plus doresnavant entremettre et immiscer en l'exercice desdits offices et perception des gages ordonnez à iceux en quelque sorte et manière que ce soit, lequel nous leur avons très expressement inhibé et défendu, inhibons et défendons par cesdites présentes, reservans toutteffois à nous d'en faire à chacun d'eux récompense si elle y eschet et faire ce doibt, voullans que ledit clerc et payeur de nosdites œuvres et ses successeurs audit office trouvent seuls le compte et tasse doresnavant les payemens de tous et non autres chacuns les œuvres et édiffices et bastimens, réparations et entretenement d'iceux, des chasteaux, maisons et autres lieux cy déclarez par le menu, et de tous et chacuns les autres que pourons cy après faire bastir et édiffier en l'estendue ancienne dudit office,

tout ainsy qu'il faisoit auparavant lesdits démembremens, si donnons en mandement par ces présentes à nos amez et féaux les gens de nos comptes à Paris, trésoriers de France et de nostre espargne présens et advenir, et tous autres nos juges et officiers qu'il apartiendra, que nos présens édits de supression et abolission ils fassent lire, publier et enregistrer, entretenir, garder et observer inviolablement et sans enfraindre, en contraignant à ce faire et souffrir tous ceux qu'il appartiendra, et qui pour ce feront contraindre par toutes voyes et manières deues et accoustumées en tel cas, nonobstant oppositions ou appellations quelsconques, pour lesquelles ne voullons estre différé ny retardé, car tel est nostre plaisir, et afin que ce soit chose ferme et stable à tousjours, nous avons signé cesdites patentes de nostre main et à icelles fait mettre nostre scel, sauf en autres choses nostre droit et l'aultruict en toutes. Donné à Saint Germain en Laye du mois d'aoust, l'an de grace 1559, et de notre règne le premier. *Signé :* FRANÇOIS. Et sur le reply : Par le Roy estant en son conseil, BOURDIN. *Visa contentor :* HURAULT, et scellée de cire verde sur las de soye. Et sur le reply est escrit : Leu et publié et enregistrée en la chambre des comptes du Roy nostre Sire, le procureur général en icelle ouy et ce requérant, sans préjudice de l'opposition formée par maistre Bertrand Picart, pour laquelle vuider ce poura ledit Picart retirer devers le Roy si bon luy semble, le pénultiesme jour d'aoust, l'an 1559. *Signé :* LE MAISTRE.

Autre copie extraict des registres du conseil privé du Roy. Veu par le conseil la requeste en icelluy présentée par maistre Bertrand Picart le 6ᵉ de septembre dernier passé, afin que maistre Jean Durant fust tenu de rembourser icelluy Picart de 3,000 escus par lui desboursez pour la composition de

l'office de trésorier des bastimens, ou bien que ledit Picart fust receu à rembourser ledit Durant de la somme de 2,300 escus qu'il a payez pour la composition de son office de clerc et payeur des réparations et bastimens de la prévosté et vicomté de Paris, ou qu'il plust au Roy faire remettre en taxe ledit office de clerc et payeur, ainsi qu'il est augmenté de présent par l'édit, sur ce fait, offrant, en ce faisant, ledit Picart, payer la somme de 6,800 escus, à la charge de luy desduire sur icelle ladite somme de 2,300 escus pour rembourser ledit Durant de pareille somme pour la composition de son dit office, demeurant le reste de ladite somme, qui monte 1,500 escus, au proffit de Sa Majesté, les escriptures et responses des parties, édits, provisions et extraicts de la chambre des comptes, et tout ce que mis a esté par celles respectivement ès mains du commissaire à ce député par ledit conseil, a ordonné et ordonne que les édits de suppression et arrests sur ce intervenus demeureront, auront lieu et sortiront leur effet, et néantmoins ayans aucunement esgard à la requeste et offres dudit Picart, a, ledit conseil, pour aucunes causes à ce le mouvant, ordonné et ordonne que dedans deux mois prochainement venans ledit Durant remboursera icelluy Picart de la somme de 1,000 escus par luy desboursez en le pourvoyant dudit office de trésorier des bastimens, et au surplus a mis et met les parties hors de court de procès, sans despens, dommages et interests. Fait au conseil privé du Roy tenu à Blois le 6ᵉ de novembre, l'an 1559. Collation est faitte. *Signé*: HURAULT. Et au bas de ladite coppie est escrit : Collation a esté faitte de cette coppie aux originaux d'icelle par Guillaume Payen et Nicolas de la Vigne, notaires du Roy, nostre Sire, au Chastelet de Paris, soubsignez, l'an 1559, le vendredy 15ᵉ de décembre. *Ainsy signé:* PAYEN et DE LA VIGNE.

ANNÉE 1560.

Autre transcript de la coppie d'un acte contenant l'entérinement et vériffication de l'édit fait au mois d'aoust 1559 de la suppression des deux estats et offices de trésoriers alternatifs des bastimens du Roy, faitte par maistre Raoul Moreau, conseiller du Roy et trésorier de son espargne, de laquelle coppie la teneur ensuit :

Raoul Moreau, conseiller du Roy et trésorier de son espargne, veues par nous les lettres patentes dudit Sieur en forme d'édit, données à Saint Germain en Laye au mois d'aoust 1559 dernier passé, ausquelles ces présentes sont attachées soubs nostre signet, par lesquelles en avation faitte de tout temps et ancienneté appartenoit aux clers et payeurs des œuvres à Paris, tenir seuls le compte et faire les payemens de tous et chacuns les ouvrages, édiffices, bastimens et réparations des chasteaux, maisons, ponts et autres lieux cy après déclarez, c'est assavoir le chasteau du Louvre, le pallais, comprins la Sainte Chapelle, ornemens, meubles et autres nécessitez d'icelle maisons des chanoines, la despence de bouche des enfans de cœur de ladite Sainte Chapelle, de leurs maistre clerc et chambrier, ensemble de l'aménagement de leurs maisons et habillemens, pareillement la chambre des comptes et la conciergerie du pallais, les grand et petit Chastellets, l'hostel des Tournelles, la Bastille, les ponts des Change et Saint Michel, la boucherie de Nostre Dame des Champs, le chasteau de Fontainebleau, le chasteau de Melun, le chasteau du bois de Vincennes, le chasteau de Saint Ouen, le chasteau de Saint Germain en Laye, le chasteau de Montlhéry, le chasteau de Montargis, le chasteau de Corbueil, l'hostel royal de Chantelou lès Chastres sous le Montlehéry, le chasteau de Compiègne, Nostre-Dame de Ponthoise, le en Brye, les sépultures des Roys et Reynes de France, le marché de Meaulx, le pont Saint Maur, le pont de Gournay, le pont de Corbueil, le pont d'Arnouville lez Gonesse, le pont, geolle et prisons de Beaumont sur Oize, le

pont Saint Cloud, le pont de Poissy, les ponts de Camois, les pavez et chaussées de toutes les avenues de Paris, et autres hostels du Roy en France et à Paris, ce que lesdits clercs et payeurs soulloient faire avec gages et taxations modérées, ce néantmoins depuis quelques temps auroit esté demembré dudit estat les deux estats et offices alternatifs de trésoriers et payeurs des bastimens de Fontainebleau, Boullongne, Villiers Costerets, Saint Germain en Laye, bois de Vincennes, l'hostel des Tournelles, celuy de Saint Liger, près Monfortlamory, et sépulture du feu Roy François, érigez en tiltre d'office par le feu Roy dernier décedé que Dieu absolve et distraits dudit office de clerc et payeur desdites œuvres qui seul, avant ledit démambrement, satisfaisoit à toutes les charges cy-dessus désignez, icelluy Sieur pour aucunes causes et considérations à ce le mouvant, a estaint, supprimé et abolly lesdits deux estats et offices alternatifs de trésoriers et payeurs desdits bastimens de Fontainebleau et iceux réunis et incorporez inséparablement audit office de clerc et de payeur desdites œuvres à Paris, tout ainsy qu'il estoit auparavant ledit démembrement et érection, sans qu'il y soit plus pourveu par ledit Sieur ny que ceux qui en sont à présent possesseurs se puissent plus doresnavant entremettre ny immisser en l'exercice desdits offices et perception des gages ordonnez en iceux en quelque sorte et manière que ce soit, voulant ledit Sieur que ledit clerc et payeur desdites œuvres à Paris et successeurs audit office et non autres tiennent seuls le compte et fassent doresnavant les payemens de tous et chacuns les œuvres, édiffices et bastimens, réparations et entretenemens d'iceux chasteau, maisons et autres lieux cy-dessus déclarez et de tous et chacuns les autres que pouroit cy-après faire bastir et édiffier ledit Sieur, en l'estendue ancienne dudit office, tout ainsy qu'il faisoit auparavant ledit démembrement ainsy qu'il est plus à plain contenu et déclaré esdites lettres d'édit des-

quelles; en tant qu'en nous est, consentons l'entérinement et accomplissement selon leur forme et teneur, le tout ainsy que nostre dit Seigneur le veult et mande par icelles. Donné soubs nostre signet à Blois le 21ᵉ de janvier 1559, *Signé* MOREAU, et au bas de la coppie est escript : L'an 1561, le jeudy 24ᵉ de juillet, la présente coppie a esté collationnée à l'original par les notaires du Roy au chastelet de Paris soubsigné : TROUVÉ et de LA VIGNE.

Autre transcript de la coppie du pouvoir donné par le Roy, le 12ᵉ de juillet 1559, à maistre Francisque Primadicis de Boullongne en Italie, abbé de Saint Martin de Trois, conseiller et ausmonier dudit Sieur, d'avoir le regard et entière superintendance à la conduitte de ses bastimens aux gages ordinaires de 1,200 liv., par ainsy qu'il est plus à plain contenu et déclaré audit pouvoir de la coppie duquel la teneur ensuit :

FRANÇOIS, par la grace de Dieu, Roy de France, à tous ceux qui ces présentes lettres verront, salut. Comme à nostre nouvel advènement à la couronne nous ayons trouvé plusieurs bastimens encommancez, tant par le feu Roy François nostre ayeul que par le feu Roy nostre très honoré Seigneur et Père, desquels les uns sont si avancez que avec peu de temps et de despence ils pourront estre parachevez, les autres du tout non tant eslevez et si accomplis que les laissant en l'estat auquels ils sont ils ne tombent de brief en ruyne totale, dont nous désirons infiniment la perfection, tant pour la perte et dommage que ce nous seroit de les laisser en l'estat qu'ils sont, pour la grande despence qui si est faitte et le long temps qu'on y a consommé, que par la commodité, plaisir et aisance que nous et nos successeurs en recevront, outre la décoration et embelissement que tels édiffices apporteront à nostre royaume,

pour la visitation desquels et sçavoir comme ils ont esté conduits et menez et de quel soin, diligence et légalité nostre dit feu Seigneur et Père y a esté servy, et pour pouvoir faire besongner par cy après à l'entretenement, construction et parachèvement d'iceux il soit besoin pour cet effet commettre en bailler la charge à quelque bon et suffissant personnage à nous seur et féable, expérimenté et entendu en l'art d'architecture, sçavoir faisons que nous à plain confians de la personne de nostre amé et féal conseiller et ausmonier ordinaire maistre Francisque Primadicy de Boullongne en Itallie, abbé de Saint Martin de Trois, et de ses sens, suffissance, loyauté, preud'homme, diligence et grande expérience en l'art d'architecture, dont il a fait plusieurs fois grandes preuves en divers bastimens, icelluy pour ces causes et autres à ce nous mouvans avons commis, ordonné et député, commettons, ordonnons et députons par ces présentes pour vacquer et entendre tant à la visitation des ouvrages et réparations qui seront nécessaires estre faits en tous nosdits bastimens, parachèvement de ceux qui sont commancez, que de la conduitte et direction de tous ceux que pourrions faire et construire par cy après, horsmis celuy de nostre chasteau du Louvre, faire parachever la sépulture dudit feu Roy François nostre ayeul, conclure et arrester avec les maçons, charpentiers et autres ouvriers que besoin sera les pris et marchez qu'il conviendra pour ce faire, soit verballement ou par escript, pour iceux ouvrages appeller tels personnages expers que ledit sieur abbé de Saint Martin advisera, visiter et faire toiser, sçavoir et vériffier si lesdits ouvrages seront bien et deuement faits ainsy qu'il appartiendra et que lesdits ouvriers seront tenus et obligez, et, pour ce faire, ordonner des frais qui seront nécessaires pour iceux ouvrages et réparations de nosdits bastimens, suivant les assignations que nous feront pour cet effet ordonner aux trésoriers de nosdits édiffices et bastimens pré-

sens et advenir, en signer les ordonnances, roolles et acquits, qui seront à ce nécessaires pour la despence qu'il a convenu faire en ce que dessus, lesquels nous avons vallidez et authorisez, vallidons et authorisons, ensemble lesdits pris et marchez comme si par nous avoient esté faits, voullons et nous plaist qu'en rapportant ces dites présentes ou vidimus d'icelles faict soubs scel royal, avec lesdits pris et marchez, lesdites ordonnances ou roolles et cahiers desdits frais, signez et certiffiez dudit abbé de Saint Martin avec les quittances des parties prenantes où elles escheront tant seullement tout ce à quoy monteront lesdits frais des ouvrages et nécessitez de nosdits bastimens, estre passez et allouez en la despence des comptes et rabattus de la recepte et assignation desdits trésoriers de nos bastimens présens et advenir, par nos amez et féaux les gens de nos comptes à Paris, ausquels nous mandons ainsy le faire sans aucune difficulté et générallement de faire ordonner en cette présente charge et commission de nosdits bastimens tout ainsy et en la propre forme et manière que ont cy devant fait et ordonné maistre Philbert de Lorme, abbé d'Ivry et Jean de Lorme son frère, du vivant de nostre dit feu Seigneur et Père, lesquels, pour aucunes causes et considérations à ce nous mouvans, nous avons deschargez et deschargeons de ladite charge et commission, et afin de donner moyen audit maistre Francisque Primadicy de se pouvoir entretenir en l'exercice de ladite charge et supporter les grands frais et despences qu'il conviendra faire, nous luy avons ordonné et ordonnons par ces présentes la somme de 1,200 liv. par an, gages ordinaires que soulloient avoir et prendre du vivant de nostre dit feu Seigneur et Père, lesdits maistres Philbert et Jean de Lorme, frères, commis à ladite charge et superintendance de nosdits bastimens, à icelle prendre et recevoir par ses quittances et par les mains des trésoriers desdits bastimens, présens et advenir, des deniers de leurs assignations lesquelles

nous voullons estre passez et allouez en la despence de leurs comptes par lesdits gens de nos comptes à Paris, leur mandant ainsi le faire sans difficulté à commencer du jour et datte de ces dites présentes, car tel est nostre plaisir, nonobstant quelsconques ordonnances, tant anciennes que modernes, restrinctions, mandemens ou deffences à ce contraires, et que tous les chasteaux, maisons et austres bastimens que nous faisons de présent construire et réparer et ce que nous ferons cy après commancer et ériger de nouveau ne soient cy spéciffiez, et sans qu'il soit besoin audit de Saint Martin, pour l'exercice de la présente charge et commission de nosdits bastimens et perception desdites 1,200 liv. de gages que nous luy avons ordonné par chacun an, ny pareillement ausdits trésoriers de nos bastimens avoir ny obtenir de nous plus ample pouvoir ny déclaration que cesdites présentes, lesquelles en tesmoin de ce nous avons signées de nostre main et à icelles fait mettre nostre scel. Donné à Paris le 12ᵉ de juillet l'an de grace 1559, et de nostre règne le premier. Signé sous le reply : FRANÇOIS et sur ledit reply est escript : Par le Roy, Monsieur le CARDINAL DE LORRAINE, présent, *signé* ROBERTEL, et scellées sur double queue de cire jaulne du grand scel, et au bas de ladite coppie est escript ce qui ensuit : Collation de cette présente coppie a esté faitte à l'original d'icelle aussy escript en parchemin sain et entier en tous lieux, endroits, signé et scellé comme dessus et ce par les notaires du Roy du Chastellet de Paris soubssignez, l'an 1560, le mercredy 2ᵉ d'octobre. *Ainsi signé :* LAMIRAL et CROZON.

Autre transcript de la coppie du pouvoir donné par le Roy à maistre François Sannat, de tenir le registre et faire le contrerolle général de la despence des deniers qui ont esté et seront cy après ordonnez pour le fait de sesdits bastimens

en construction et la sépulture du feu Roy Henry, son Père, et génerallement de tous autres ses bastimens commancez et à commancer en son royaume, fors et exceptez le nouveau bastiment du Louvre, le tout ainsy qu'il est plus à plain contenu audit pouvoir, de la coppie duquel la teneur ensuit :

FRANÇOIS, par la grace de Dieu, Roy de France, à tous ceux qui ces présentes lettres verront, salut. Comme à nostre nouvel advènement à la couronne nous ayons par nos lettres patentes commis, ordonné et député nostre amé et féal maistre Francisque Primadicy, abbé de Saint Martin de Troyes, pour avoir la charge et superintendance sur tous et chacuns les bastimens que le feu Roy nostre très honoré Seigneur et Père, que Dieu absolve, a faits faire, construire et commancer en celluy nostre royaulme, et génerallement sur tous ceux que nous pourons faire faire et dresser de nouveau cy après en icelluy, ensemble de la construction de la sépulture de nostre feu Sieur et Père, et d'iceux bastimens faire faire les toisées, visitations, pris et marchez et estimations tant des ouvrages de maçonnerie, charpenterie, que autres dépendans du fait desdits bastimens, estant en nostre dit royaume, où il est besoin faire grande despence de deniers, qui pour cet effet y seront par nous ordonnez, au moyen de quoy, pour tenir registre et contrerolle général d'iceux, seroit aussy requis et nécessaire mettre un bon et fidel personnage, à nous féable, pour assister aux pris et marchez et payemens qui s'en feront, en faire faire les toisez et voir si lesdits ouvrages seront bien et deuement faits selon le contenu desdits marchez et des deniers qui auront esté baillez et délivrez aux entrepreneurs d'iceux ouvrages, en signer et expédier les ordonnances, cahiers et quittances des payemens concernans le fait de nosdits bastimens avec ledit abbé de Saint Martin et en faire bon

et fidelle registre. Nous, à ces causes, pour donner et mettre un bon ordre au fait dudit contrerolle, afin que soyons et les gens de nos comptes bien et deuement advertis de la despence qui y sera faitte par cy après, et pour la bonne et entière confiance que nous avons en la personne de nostre cher et bien amé François Sannat et de ses sens, suffissance, loyauté, prudhomme, expérience et bonne diligence aux faits dessus dits, icelluy, pour ces causes, avons commis et ordonné, commettons et ordonnons par ces présentes pour tenir le registre et faire le contrerolle général de la despence de tous les deniers qui ont esté et seront cy après ordonnez pour le fait de nosdits bastimens, construction de la sépulture de nostre feu Sieur et Père, et généralement de tous autres nos bastimens commencez et à commencer en nostre royaume, fors et excepté nostre nouveau bastiment du Louvre, à Paris, assister aux pris et marchez qui seront pour ce faits et passez, faire faire les toisez et voir si lesdits ouvrages sont bien et deuement faits selon le contenu desdits marchez, signer et expédier les ordonnances, cahiers, acquits et quittances nécessaires servans à l'acquit des trésoriers et payeurs de nosdits bastimens avec ledit abbé de Saint Martin, lesquels autrement ne voulons avoir lieu ne servir d'acquit ausdits trésoriers et payeurs et faire en cette présente charge tout ce que appartient au devoir et estat de contrerolleur, pour jouir, par ledit Sannat, de ladite commission et charge, aux gages, droits, taxations, honneurs, authoritez, prérogatives, prééminance, franchises et libertez qui y appartiennent, et tout ainsy et en la forme et manière que faisoient les autres cy devant commis en semblable commission et charge tant qu'il nous plaira ; si donnons en mandement par ces présentes à nostre amé et féal chancellier, que pris et receu le serment dudit Sannat en tel cas requis et accoustumé, icelluy fasse souffrir et laisse jouir plainement et paisiblement de ladite charge et commission de

contrerolleur général de la despence de nosdits bastimens, ensemble des honneurs, authoritez, prérogatives, prééminances, franchises, libertez, gages, droits, profits, revenus et esmolumens dessus dits, plainement et paisiblement, et à luy obéyr et entendre de tous ceux et ainsi qu'il appartiendra, ès choses touchans et concernans ledit estat, charge et commission, mandant au surplus aux trésoriers, payeurs de nosdits bastimens, présens et advenir, des deniers de leurs assignations respectivement, à commancer du jour et datte de cesdites présentes, payer doresnavant, par chacun an, aux termes et en la manière accoustumée, audit Sanat, les gages et droits dudit estat et commission appartenant, tout ainsy et en la forme et manière que ses prédécesseurs audit estat et commission les ont eus et receus par cy devant, et en rapportant cesdites présentes ou vidimus d'icelles fait soubs scel royal et quittance dudit Sannat sur ce suffissante, nous voulons lesdits gages estre passez et allouez en la despence des comptes desdits trésoriers et payeurs de nosdits bastimens, et rabattus de leur recepte par nos amez et féaulx les gens de nos comptes à Paris, ausquels mandons ainsy le faire sans difficulté, car tel est nostre plaisir. Donné à Paris, le 17ᵉ de juillet 1559, et de nostre règne le premier. Ainsy signé sur le reply : Par le Roy : Monsieur le CARDINAL DE LORRAINE ; présent : ROBERTET, et scellé sur double queue du grand scel de cire jaulne ; plus, sur ledit reply est escript ce qui s'ensuit : Le 2ᵉ d'aoust 1559, François Sannat, nommé au blanc, a fait et presté le serment de la charge et commission de contrerolleur général des bastimens du Roy ès mains de monseigneur le chancellier, moy notaire et secrétaire dudit Sieur Roy signant en finances, présent. *Ainsy signé* : FEREY. Et au bas de ladite coppie est escript : Collation de cette présente coppie a esté faitte à l'original d'icelle, estant en parchemin sein et entier, seing et scel, par nous notaires du Roy nostre Sire au Chastellet de Paris, soubs-

signez. L'an 1559, le lundy, 8ᵉ de janvier. *Signé :* CHAPELLAIN et BERNARD.

Autre transcript de la coppie de certaines lettres patentes du Roy données à Blois, le 6ᵉ de janvier l'an 1559, par lesquelles Icelluy Sieur a déclaré et entend que ledit Sannat ait et jouisse de la somme de 1,200 liv. de gages par chacun an pour l'exercice du contrerolle des bastimens dudit Seigneur, le tout ainsy qu'il est plus à plain contenu et déclaré esdites lettres patentes de la coppie desquelles la teneur ensuit :

FRANÇOIS, par la grace de Dieu, Roy de France, à nos amez et féaulx les gens de nos comptes à Paris, salut. Nostre cher et bien amé François Sannat nous a fait humblement dire et remonstrer que à nostre nouvel advènement à la couronne nous l'avons par nos lettres présentes commis et ordonné pour tenir le registre et faire le contrerolle général de la despence de tous les deniers qui ont esté et seront cy après ordonnez, tant pour la construction de la sépulture de feu nostre très honoré Seigneur et Père le Roy dernier décedé, que Dieu absolve, que de nos bastimens quelsconques commencé et à commencer en nostre royaume fors et excepté nostre nouveau bastiment du Louvre à Paris, assister aux pris et marchez qui seront pour ce faits et passez, faire les toisez et voir si lesdits ouvrages seront bien et deuement faits selon le contenu esdits marchez, signer et expédier les ordonnances, cahiers, acquits et quittances nécessaires, servans à l'acquit des trésoriers et payeurs de nosdits bastimens présens et advenir, pour jouir de ladite charge et commission aux gages, droits, taxations, honneurs, authoritez, prérogatives, prééminences, franchises et libertez qui y appartiennent, et tout ainsy et en la forme et manière que faisoient les autres cy devant commis

en semblable charge et commission. Toutteffois pour ce que par nosdites lettres nous n'avons exprimé la somme à quoy montent lesdits gages qui sont 1,200 liv. attribuez à ladite charge et commission et dont jouissoit maistre Pierre Deshostel cy devant commis audit contrerolle, aussy que soubs coulleur de ce que après le trespas dudit Deshostel, nostre dit feu Seigneur et Père, en faveur de maistre Philbert de Lorme, abbé d'Ivry, ayant lors la charge et superintendance sur tous lesdits bastimens, ordonna à Jean de Lorme, frère dudit abbé d'Ivry, pour ordonner en son absence desdits bastimens la somme de 600 liv. de gages, éclipsez de 1,200 liv. de gages appartenans à Jean Bullant, prédécesseur dudit exposant, et que icelluy Bullant n'a jouy que des 600 liv. de gages restans desdites 1,200 liv., les trésoriers et payeurs de nosdits bastimens présens et advenir pouroient faire difficulté de luy payer lesdits gages à ladite raison de 1,200 liv. par an, et vous pareillement de le passer et allouer en la despence des comptes desdits trésoriers et payeurs, sans nos lettres de déclaration, il nous a très-humblement suplié et requis les luy vouloir octroyer. Pour ce est-il que nous, considérans les grandes peines et labeurs, vacations et dépences qu'il convient continuellement supporter audit Sannat en icelle charge, ayant aussy esgard aux bons et agréables services qu'il nous a par cy devant faits, fait et continue chacun jour et espérons qu'il fera et continuera cy après de bien en mieux à la conduitte de nosdits batimens, désirans de luy donner moyen de soy y entretenir et subvenir aux despenses qui luy convient pour ce faire ; à ces causes et autres bonnes considérations à ce nous mouvans avons dit et déclarez, disons et déclarons par ces présentes que en pourvoyant ledit exposant de ladite charge de contrerolleur de nosdits bastimens, nous avons entendu comme encore entendons, qu'il ait jouy et jouisse, tant des gages que avoit ledit Bullant, son dernier prédécesseur en icelle charge, que de ceux qui

avoient, par nostre dit feu Seigneur et Père, estez ordonnez audit Jean de Lorme, frère dudit abbé d'Ivry, pour ordonner desdits bastimens dont nous l'avons deschargé et deschargeons, montans lesdits gages à ladite somme de 1,200 liv. que avoit acoustumé avoir ledit Deshotels, prédécesseur d'icelluy Bullant en ladite charge, et ladite somme de 1,200 liv. nous en avons, en tant que besoin seroit, de nouvel ordonné et ordonnons audit Sannat pour sesdits gages et iceux avoir et prandre par chacun an, à commancer du 17e de juillet dernier passé qu'il fut par nous pourveu d'icelle charge, et par les quatre quartiers de l'année, par ses simples-quittances et par les mains de nosdits trésoriers et payeurs de nosdits bastimens présens et advenir, tout ainsy et en la mesme forme et manière que faisoit ledit feu maistre Pierre Deshostel, le jour de son trespas, sans qui luy soit besoin ny ausdits trésoriers et payeurs de nosdits bastimens présens et advenir en avoir ny recouvrer de nous par chacun an autre acquit ny mandement que cesdites présentes, par lesquelles voullons et vous mandons que de nos présens déclaration, vouloir et intention et du contenu en cesdites présentes, vous faittes et souffrez et laissez ledit Sannat jouir et user plainement et paisiblement à commencer et ainsy que dessus est dit, cessant et faisant cesser tous troubles et empeschemens au contraire et par rapportant cesdites patentes, signées de nostre main, avec ses lettres de provision de ladite charge et commission ou vidimus d'icelle deuemert collationné pour une fois, et quittance dudit Sannat sur ce suffissante, seullement nous voulons lesdits gages à ladite raison de 1,200 liv. par an, tant pour le passé que pour l'advenir, tant qu'il tiendra la dite charge, estre passez et allouez ès comptes et rabatus de la recepte de nosdits trésoriers de nosdits bastimens présens et advenir, par vous, gens de nos comptes, vous mandons de rechef ainsy le faire sans difficulté car tel est nostre plaisir, nonobstant que lesdits gages ne soient

exprimez en la commission dudit Sannat, que par icelle, il soit dit qu'il jouira des gages tout ainsy et en la forme et manière que faisoient les autres cy-devant commis en semblable charge, et que ledit Bullant, dernier possesseur d'icelle charge, n'ayt pour les causes susdites jouy que desdites 600 liv. seullement, que ne voullons nuire ny préjudicier audit Sannat à la perception et jouissance desdits gages en aucune manière que ladite partie ne soit couchée en l'estat général de nos finances et quelsconques ordonnances, restrinctions, mandemens ou défences à ce contraires. Donné à Blois, le 6º de janvier, l'an de grace 1559, et de nostre règne le premier. *Ainsy signé :* FRANÇOIS, et plus bas, par le Roy : DE LAUBESPINE, et scellé sur simple queue du grand scel de cire jaulne, et au bas de ladite coppie est escript : Collation de la présente coppie a esté faitte à l'original d'icelle, estant en parchemin sain et entier en escriture, seing et scel, l'an de grace 1560, le vendredy 3º de septembre, par nous soubssignez notaires du Roy nostre Sire au chastellet de Paris. *Ainsy signé :* ERVÉE et BENARD.

Compte quatrième de maistre Jean Durant, présent trésorier.

Recepte des deniers ordonnez par le Roy audit maistre Jean Durant, présent trésorier, pour convertir au payement de la continuation du bastiment neuf que ledit Sieur fait faire en son chasteau du Louvre à Paris, durant l'année de ce présent compte.

De maistre Raoul Moreau, conseiller du Roy et trésorier de son espargne, par les mains de maistre Guillaume de Marcillac, aussy conseiller dudit Seigneur, maistre ordinaire de ses comptes, et par quittance dudit Durant, la somme de 32,130 liv. 4 s. 2 d.

Autre recepte pour tous les chasteaux et maisons du Roy.

De maistre Bertrand le Picart, trésorier des bastimens du Roy estans 20 lieues à la ronde de Paris, par quittance dudit Durant, la somme de 162,900 liv.

Autre recepte par ledit Durant des deniers à luy ordonnez par messieurs des comptes pour employer aux frais du pont de Poissy.

De damoiselle Denise le Picart, vefve de feu maistre Jacques Michel, trésorier, clerc et payeur des œuvres et bastimens, la somme de 1,075 liv. 12 s. 3 d.

Autre recepte par ledit Durant des deniers à luy ordonnez par messieurs les trésoriers de France.

De maistre Claude Chabouille, receveur ordinaire de Melun, la somme de 452 liv.

De maistre Guillaume de Marillac, conseiller du Roy, maistre ordinaire de ses comptes, la somme de 1,600 livres.

De maistre Charles Cohelier, receveur ordinaire du domaine de Clermont en Beauvoisis, la somme de 1,000 liv.

De maistre Claude des Avenelles, grenetier et receveur ordinaire des grains de Crespy en Vallois, la somme de 881 liv. 18 s.

De maistre Philippes le Charpentier, grenetier et receveur ordinaire des grains de Villiers Cotterets, la somme de 375 liv.

Autre recepte faitte par ledit Durant à cause des souffrances estans sur ses comptes des années précédentes.

 Année 1557 400 liv.
 Année 1558 5,300 liv.
 Année 1559 Néant.

Somme totale de la recepte de ce compte,
206,300 liv. 40 s.

Despence de ce présent compte faitte par ledit Durant, durant l'année de ce compte, le premier janvier 1560, et finie le dernier de décembre en suivant l'an revolu 1560.

Ouvrages de maçonnerie.

A Guillaume Guillain et Pierre de Saint Quentin, maistres maçons, ayant la charge au bastiment du Roy, audit chasteau du Louvre, à eux ordonnée par maistre Pierre Lescot, seigneur de Claigny, abbé de Clermont, conseiller et ausmonier ordinaire du Roy, pour tous les ouvrages de maçonnerie par eux faits et à faire au bastiment neuf du Louvre, la somme de 10,000 liv.

Sculpture.

A Jean Goujon, sculpteur, pour ouvrages de sculpture par luy faits au bastiment du Louvre, à luy ordonnée par le seigneur de Claigny, la somme de 721 liv.

Charpenterie.

A Jean le Peuple et aux vefve et héritiers de feu Claude Girard, en son vivant maistres charpentiers, la somme de 2,130 liv. 4 s. 2 d., à eux ordonnée par ledit sieur de Clagny,

sur ettant moins des ouvrages de charpenterie par eux faits pour ledit bastiment neuf du Louvre.

Menuiserie.

A Francisque Scibecq, dit de Carpy, et Rollant Maillart, maistres menuisiers, la somme de 1,000 liv. à eux ordonnée par ledit sieur de Clagny, pour ouvrages de menuiserie par eux faits et à faire au chasteau du Louvre.

Serrurerie.

A maistre Guillaume Errard, serrurier, la somme de 400 liv. à luy ordonnée par ledit sieur de Clagny, pour ouvrages de serrurerie par luy faits audit chasteau du Louvre.

Parties inoppinées.

A Nicolas Clerget, marchand, la somme de 300 liv. pour son payement de certain nombre de contrecœur de fer, par luy fournis, pour servir aux cheminées du chasteau du Louvre.

Estats et entretenemens dudit sieur de Clagny à cause de sa charge de superintendance des bastimens du Louvre, la somme de 1,200 liv. pour l'année de ce compte.

Somme de la despence faitte au Louvre,
15,751 liv. 4 s. 2 d.

Autre despence de l'ordonnance de messieurs de la chambre des comptes pour la réparation du pont de Poissy.

PONT DE POISSY.

Achapt de pierre.

A Jean de la Baume, marchand, la somme de 80 liv. à luy

ordonnée par arrest de messieurs des comptes, pour la pierre de Cliquart par luy fournie pour le pont de Poissy.

Charpenterie.

A Léonard Fontaine et Jean le Peuple, maistres charpentiers, à eux ordonnée par messieurs des comptes, pour tous les ouvrages de charpenterie par eux faits audit pont de Poissy, la somme de 1,059 liv. 17 s.

Autre despence par les ordonnances de messieurs les trésoriers de France pour les réparations de plusieurs pallais, chasteaux, maisons, ponts et autres lieux des ville et prevosté et vicomté de Paris.

PALLAIS ROYAL A PARIS.

Maçonnerie.

A Nicolas Plansson, maçon, et autres, la somme de 1,089 liv. 2 s. 4 d. pour ouvrages de maçonnerie par eux faits et à faire ausdits chasteaux et maisons royaux à Paris, à eux ordonnée par lesdits trésoriers de France.

Charpenterie.

A Jean le Peuple, maistre charpentier, la somme de 9,942 liv. 13 s. 3 d. à luy ordonnée par les trésoriers de France, pour les ouvrages de charpenterie par luy faits aux ponts aux Changeurs et autres lieux.

Menuiserie.

A Michel Bourdin, maistre menuisier, pour ouvrages de

menuiserie par luy faits ausdits lieux, la somme de 153 liv. 5 sols 4 d.

Vitrerie.

A Jean de la Hamée, maistre vitrier, pour tous les ouvrages de verrerie par luy faits ausdits chasteaux et lieux, à luy ordonnée par lesdits trésoriers de France, la somme de 100 liv. 17 sols 6 d.

Ouvrages de Couverture.

A Jean le Gay, couvreur ordinaire du Roy, la somme de 258 liv. à luy ordonnée par lesdits trésoriers de France, pour ouvrages de couverture par luy faits de neuf pour le Roy en son hostel du petit Nesle à Paris.

Ouvrages de Natte.

A Jean Meignan, maistre nattier, la somme de 14 liv. 17 sols 4 d. à luy ordonnée par lesdits trésoriers pour ouvrages de natte par luy faits au bois de Vincennes.

Sallaires et vacations.

A Léonard Fontaine, maistre charpentier, et à Estienne Grandremy, gardé de la voirie, la somme de 29 liv. 14 sols à eux ordonnée par lesdits trésoriers pour leurs peines et sallaires d'avoir visité lesdits ouvrages.

Autre despence faitte par ledit Durant de l'ordonnance de Nosseigneurs des comptes.

Aux vefve et héritiers de feu Guillaume le Breton, en son

vivant, maistre maçon, la somme de 169 liv. 6 sols 4 d. à eux ordonnée par maistre Jean Groslier, pour tous les ouvrages de maçonnerie qu'il a faits aux grandes salles, court et trésor du pallais royal.

A Guillaume Évrard, serrurier, pour tous les ouvrages de serrurerie par luy faits tant à la bastidde Saint Anthoine que ès chastel et parc de Vincennes et autres lieux, à luy ordonnée par ledit maistre Jean Groslier, la somme de 2,007 liv. 6 sols 8 d.

Gages ordinaires de ce présent trésorier.

A maistre Jean Durant, présent trésorier, la somme de 386 liv. 17 sols 6 d. à luy ordonnée par le Roy pour ses gages à cause de son dit estat durant l'année de ce compte.

Somme des réparations faittes au pallais et autres lieux de Paris, 12,431 liv. 18 sols 4 d.

Autre despence faitte par ledit Durant, pour les réparations des bastimens et chasteaux de Fontainebleau, Saint Germain en Laye, la Muette, Boullongne lès Paris, Villiers Costerets, bois de Vincennes, hostel des Tournelles, celuy de Saint Liger, près Montfort l'Amaulry et sépultures des Roys et roynes de France.

CHASTEAU DE FONTAINEBLEAU.

Maçonnerie.

A Pierre Girard, dit Castoret, maistre maçon, pour ouvrages de maçonnerie par luy faits pour la construction du grand édiffice commancé à bastir et édiffier de neuf entre la grande

basse court et la court où est la fontaine dudit chasteau, à luy ordonnée par François Primadicys de Boullongne, abbé de Saint Martin, la somme de 2,450 liv.

Charpenterie.

A Guillaume Girard, maistre charpentier, pour ouvrages de charpenterie par luy faits audit Fontainebleau, à luy ordonnée par ledit Primadicis de Boullongne, la somme de 407 liv. 2 s.

Couverture.

A Blaise Remy, maistre couvreur, pour ouvrages de couverture d'ardoise qu'il a faits audit chasteau, à cause de la venue du Roy, à luy ordonnée par ledit Primadicis de Boullongne, la somme de 100 liv.

Menuiserie.

A Nicolas Broulle, Ambroise Perret et Gilles Baulge, maistres menuisiers, pour ouvrages de menuiserie par eux faits audit Fontainebleau, à eux ordonnée, la somme de 889 liv. 2 s.

Serrurerie.

A Gervais de Court, serrurier, pour ouvrages de serrurerie par luy faits audit chasteau de Fontainebleau, à luy ordonnée par ledit de Primadicis, la somme de 333 liv., 17 s.

Vitrerie.

A Anthoine le Clerc, maistre vitrier, pour ouvrages de ver-

rerie par luy faits audit Fontainebleau, la somme de 50 liv.

A Nicolas Beaurain, vitrier, la somme de 200 liv., aussy pour lesdits ouvrages.

Ouvrages de pavé.

A Mathurin Dantan, carrier et paveur, la somme de 100 liv. 10 s. 6 d., pour ouvrages de pavé.

Peintures et doreures.

A Nicolas Labbé, peintre, la somme de 100 escus d'or, à luy ordonnée par ledit Primadicis de Boullongne, pour ouvrages de son art, qu'il a faits en la grande gallerie dudit chasteau.

A Anthoine Carron, peintre, la somme de 50 liv., à luy ordonnée par ledit Primadicis, pour le raffrechissement tant au cabinet de la chambre du Roy que en plusieurs lieux et endroits dudit chasteau.

A Jean Cotillon, doreur, la somme de 49 liv. 4 s. 6 d., pour ouvrages de doreures qu'il a faits aux cheminées et planchers de la chambre du Roy.

Parties inoppinées.

La somme de 782 liv. 5 s.

Somme des réparations de Fontainebleau :

5,702 liv. 11 s.

CHASTEAU DE SAINT GERMAIN EN LAYE.

Maçonnerie.

A Jean François, maistre maçon, la somme de 300 liv., à luy ordonnée par ledit de Boullongne, pour la réparation de plusieurs et divers lieux dudit Saint Germain en Laye.

Charpenterie.

A Jean le Peuple, maistre charpentier, pour ouvrages de charpenterie par luy faits audit chasteau, la somme de 267 liv. 1 s.

Couverture.

A Anthoine de Lautour, maistre couvreur, la somme de 177 liv. 10 s., pour ouvrages de couverture par luy faits audit chasteau de Saint Germain en Laye.

Plomberie.

A Jean le Vavasseur, maistre plombier, la somme de 502 liv. 19 s. 2 d., pour ouvrages de plomberie par luy faits audit chasteau.

Menuiserie.

A Jean Huet, maistre menuisier, la somme de 150 liv. 6 s., à luy ordonnée par ledit de Primadicis, pour ouvrages de menuiserie par luy faits audit chasteau.

ANNÉE 1560.

Serrurerie.

A Mathurin Bon, maistre serrurier, la somme de 915 liv. 13 s. 10 d., pour ouvrages de serrurerie par luy faits audit chasteau.

Ouvrages de natte.

A Jean Mignan, maistre nattier, la somme de 102 liv. 16 s. 6 d., pour ouvrages de natte.

Somme de la despence faitte audit chasteau de Saint Germain en Laye :

2,420 liv. 13 s. 6 d.

Achapts de marbre.

La somme de 2,432 liv. 18 s. 4 d.

Sculptures.

A Ponce Jacquio, sculpteur, la somme de 200 liv., à luy ordonnée par ledit Primadicis, pour ouvrages de sculpture de huict figures de Fortune en bosse ronde, sur marbre blanc, pour appliquer à la sépulture et tombeau du feu Roy François.

Gages d'officiers.

A messire Francisque de Primadicis de Boullongne, la somme de 1,200 liv., pour ses gages, à cause de sa charge et superintendance des bastimens.

A Maistre François Sannat, contrerolleur général de la despence des deniers desdits bastimens, la somme de 800 liv., pour ses gages, durant 8 mois, qui est à raison de 1,200 liv. par an.

Despence commune :

La somme de 408 livres.

Somme totale de la despence de ce compte :

173,237 liv. 2 s. 3 d.

Et la recepte : 206,350 liv. 4 s.

Bastimens du Roy, pour une année, commancée le premier janvier 1560, et finie le dernier décembre 1561.

Transcript de la coppie des lettres patentes du Roy, du dernier apvril 1561, par lesquelles ledit Sieur commet maistre Médéric de Donon à faire le contrerolle des bastimens du Roy, attendant la vériffication de l'édit par lequel le contrerolle d'iceux bastimens a esté joinct à l'office de contrerolleur du domaine de Paris soye vériffié par messieurs des comptes, desquelles lettres la teneur ensuit :

CHARLES, par la grace de Dieu, Roy de France, à nostre amé et féal conseiller et ausmonier ordinaire, l'abbé de Saint Martin, superintendant de nos bastimens, salut. Comme par nos lettres d'édit du mois de mars dernier nous ayons joint à l'office de contrerolleur de nostre domaine de Paris, que tient nostre amé et féal Médéric de Donon, le contrerolle de nos bastimens de Fontainebleau, Villiers Costerets, Saint Liger, Bolongne dit Madry, Saint Germain en Laye et autres, et pour ce que les gens de nos comptes n'ont encores procédé à la vériffication et entretenement dudit édit, et que

cepandant l'exercice du contrerolle de nosdits bastimens demeure au grand retardement du payement des ouvriers y besongnans, d'autant que le payeur de nosdites œuvres fait difficulté de payer lesdits ouvriers jusques à ce qu'il ait ses acquits deuement contrerollez et vériffiez, nous avons pour ce faire commis et députez, commettons et députons par cesdites patentes, attendant la vériffication dudit édit, ledit de Donon; voulons et nous plaist que les mandemens, ordonnances, roolles, cahiers et quittances des parties prenantes pour le payement desdits ouvrages et réparations, servant d'acquit audit payeur de nos œuvres, soient de luy ou de ses commis contrerollez, signez et vériffiez comme dit est et a esté cy devant observé, et tout ce qui sera par luy ou sesdits commis fait, porte tel effet, force et vertu comme si les lettres dudit édit estoient vériffiées et entérinnées, et ainsy l'avons dès à présent commis, et dès lors comme dès maintenant vallidé et auctorisez, vallidons et auctorisons par ces présentes signées de nostre main, voulans que lesdits acquits, ainsy de luy et de sesdits commis contrerolleurs signez et signifiez, soient passez et allouez en la despence des comptes du payeur de nosdites œuvres par nos amez et féaux les gens de nos comptes, ausquels nous mandons ainsy le faire sans aucune difficulté, vous mandant aussy en tant que à vous est et peut toucher, vous faittes, souffrez et laissez jouir et user ledit de Donon du contenu en cesdites patentes sans y faire aucune difficulté, car tel est nostre plaisir, nonobstant que ledit édit ne soit comme dit est vériffié et quelsconques lettres à ce contraires. Donné à Fontainebleau, le dernier de apvril 1561, et de nostre règne le premier. *Signé* : CHARLES. Et plus bas : Par son conseil, HURAULT; et scellé sur simple queue de cire jaulne du grand scel dudit Seigneur; et au bas de ladite coppie est escript : L'an 1561, le 27e de may, collation de la présente coppie a esté faitte à l'original d'icelle sain et entier, excepté

qu'en la 6ᵉ ligne, ces mots : *ledit de Donon voulons vous soient*, en rature, par nous notaires, à Paris, soubsignez : Maheut et Bergeron.

Autre transcript de la coppie de requeste présentée à la chambre par monseigneur le procureur général en icelle, avec les significations et deffences faitte audit Durant, contenues au decret d'icelle requeste, signiffiés audit Durant par Gilbert, huissier en ladite chambre, et ce sur le fait dudit de Donon, contrerolleur, de laquelle coppie la teneur ensuit :

Suplie le procureur général du Roy, disant que sur l'enthérinement requis par maistre Médéric de Donon, contrerolleur du domaine de Paris, des lettres de déclaration du Roy par luy obtenues pour faire le contrerolle général des bastimens du Roy, vous auriez ordonné que ledit de Donon se purgeroit de certain cas à luy imposé, auparavant que procedder à la vériffication desdites lettres, ce néantmoins avoir à ce satisfait, ledit de Donon, contre la teneur de vostre dit arrest, exerce ledit contrerolle comme ledit suppliant a esté adverty; ce considéré il vous plaise ordonner commandement luy estre fait de comparoir par devant vous pour respondre aux demande, requeste et conclusions que ledit suppliant entend prendre à l'encontre de luy, et cependant deffences luy estre faittes de ne se immiscer en l'exercice dudit contrerolle, et pareillement au payeur des œuvres de ne payer et acquitter aucune chose par le contrerolle dudit de Donon, jusques à ce que par vous en ayt esté ordonné, et vous ferez bien. *Ainsy signé :* Dumoulinet. Et au dessus de ladite requeste estoit escript : Soit fait comme le procureur général suppliant le requiert, ordonné au bureau, le 22ᵉ de may 1561. *Ainsy signé :* Gaudart.

L'an et jour que dessus a esté à l'original dont la coppie est cy dessus transcripte, monstré et signiffié à maistre Jean Du-

rant, et les deffences y contenues faittes audit Durant, parlant à Noël Contet son clerc et commis, par moy huissier des comptes et trésor soubsigné. *Signé :* Gilbert.

Autre transcript de la coppie d'autres lettres patentes du Roy, du dernier apvril 1561, par lesquelles ledit Seigneur a commis ledit de Donon pour signer et contreroller les acquits desdits bastimens, en attendant la vériffication desdites premières lettres de commission, avec la collation d'un arrest de ladite chambre sur ce intervenu, le tout signiffié audit Durant par Marcille, huissier en ladite chambre des comptes, desquelles lettres la teneur ensuit :

CHARLES, par la grace de Dieu, Roy de France, à nostre amé et féal conseiller et ausmonier ordinaire l'abbé de Saint Martin, superintendant de nos bastimens. Comme par nos lettres d'édit du mois de mars dernier, nous ayons joinct à l'office de contrerolleur de nostre domaine de Paris, que tient nostre amé et féal maistre Médéric de Donon, le contrerolle de nos bastimens de Fontainebleau, Villiers Costerets, Sainct Liger, Bolongne dit Madry, Sainct Germain en Laye et autres, et pour ce que les gens de nos comptes n'ont encore proceddé à la vériffication et entérinement dudit édit, et que cependant l'exercice du contrerolle de nosdits bastimens demeure au grand retardement du payement des ouvriers y besongnans, d'autant que le payeur de nosdites œuvres fait difficulté de payer les ouvriers jusques à ce qu'il ait ses acquits deuement contrerollez et vériffiez. Nous avons pour ce faire commis et député, commettons et députons par cesdites patentes, attendant la vériffication dudit édit, ledit de Donon voulons et nous plaist que les mandemens, ordonnances, roolles, cahiers et quittances des parties prenantes pour le

payement desdits ouvrages et réparations, servans d'acquit audit payeur de nos œuvres, soient de luy ou ses commis contrerollez, signez et vériffiez comme dit est et a esté cy devant observé, et tout ce qui sera par luy et sesdits commis fait, porte tel effait, force et vertu, comme si les lettres dudit édit estoient vériffiez et intérinnées, ainsy l'avons dès à présent commis dès lors, et dès lors comme dès maintenant vallidé et auctorisé, vallidons et auctorisons par ces patentes signées de nostre main, voullons que lesdits acquits ainsy de luy ou de sesdits commis, contrerollez, signez et vériffiez, soient passez et allouez en la despence des comptes du payeur de nosdites œuvres par nos amez et féaulx les gens de nos comptes, ausquels nous mandons ainsy le faire sans difficulté, vous mandant aussy en tant que à vous est et peut toucher, que vous faittes, souffrez et laissez jouir et user ledit de Donon du contenu en cesdites présentes sans y faire difficulté, car tel est nostre plaisir, nonobstant que ledit édit ne soit comme dit est vériffié et quelsconques lettres à ce contraires. Donné à Fontainebleau, le dernier d'apvril 1561, et de nostre règne le premier. *Signé :* CHARLES. Et plus bas : Par le Roy en son conseil, HURAULT; et scellé sur simple queue de cire jaulne.

Aujourd'huy, dernier may 1561, après lecture faitte au bureau des lettres patentes du Roy, signée Charles, et plus bas, en son conseil, Hurault, données à Fontainebleau, le dernier apvril dernier passé, adressans à l'abbé de Saint-Martin, ausmonier ordinaire, superintendant des bastimens, par lesquels et pour les causes y contenues ledit Seigneur veult que maistre Médéric de Donon, nommé en icelle, exerce le contrerolle desdits bastimens en la vériffication de l'édit de la création dudit estat de contrerolleurs, ce afin de pourveoir au payement des ouvriers y besongnans, lesquels le payeur des œuvres fait difficulté payer jusques et à faute d'avoir ses acquits deuement contrerollez et vériffiez, cy sur ce le procureur général, en-

semble certaine créance rapportée de bouche de monseigneur de la volonté du Roy, sur le fait de ladite commission et contrerolle, la chambre a levé et lève les deffences par cy devant faittes audit de Donon et payeur des œuvres, à la requeste dudit procureur général, et en ce faisant, a consenty et consent que ledit de Donon puisse et luy soit loisible exercer ladite commission et contrerolle jusques et selon qu'il est porté par lesdites lettres patentes du dernier apvril. Et plus bas est escript : Extraict des registres de la chambre des comptes. *Signé :* Le Maistre. L'an 1561, le 6ᵉ de juin, fut l'arrest original dont la coppie est cy dessus transcripte, monstrée et signifiée à maistre Jean Durant, payeur des œuvres, parlant à sa personne, en son hostel et domicile près Saint Paul, à ce qu'il n'en puisse prétendre cause d'ignorance, et à luy baillé cette présente coppie des lettres patentes du Roy ausquelles ledit arrest est attaché, par moy huissier en la chambre des comptes et soubsigné. *Ainsy signé :* Marcille.

Autre transcript d'une lettre missive du Roy addressant à maistre Jean Durant, présent trésorier, par laquelle luy est mandé que de la somme de 24,000 liv. qui au commencement de l'année de ce présent compte luy avoit esté ordonné pour le fait de la continuation du bastiment du Louvre durant ladite année, il en soit par luy pris la somme de 6,000 liv. pour estre convertie au fait de sadite office par les ordonnances de monseigneur l'abbé de Saint Martin, superintendant de sesdits bastimens, et le surplus montant 18,000 liv., pour estre par luy employée à la continuation du bastiment neuf du Louvre, par les ordonnances du sieur de Clagny, de laquelle lettre la teneur ensuit :

De par le Roy.

Cher et bien amé, combien que dès le commencement de cette année nous vous ayons fait assigner par le trésorier de nostre espargne de la somme de 24,000 liv., pour estre par vous employée, durant cette dite année, au payement des frais nécessaires estre faits pour la continuation de nostre bastiment du Louvre, nous avons toutteffois advisé pour la nécessité de nos affaires et pour veoir à quelques réparations grandement nécessaires estre faits pour la continuation de nostre chasteau, pour nostre commodité et entretenement d'icelluy que de ladite somme de 24,000 liv. vous en prenez des deniers la somme de 6,000 liv., pour icelle estre convertie et employé du fait de vostre office, ainsy que vous le commandons ou que vous ordonnera nostre amé et féal, conseiller et ausmonier ordinaire, l'abbé de Saint Martin, superintendant de nos bastimens, et le surplus, montant 1,800 liv., l'employerez à la continuation de nostre bastiment du Louvre, ainsy que vous sera ordonné par nostre bien amé et féal conseiller et ausmonier ordinaire le seigneur de Clagny; si gardez d'y faire faute, car tel est nostre plaisir. Donné à Fontainebleau, le premier mars 1560. *Ainsy signé :* CHARLES. Et plus bas : DELAUBESPINE. Et au dos est escript : A nostre cher et bien amé trésorier et payeur de nos œuvres et bastimens, maistre Jean Durant.

Autre transcript d'une autre lettre missive du Roy, du 20ᵉ apvril 1561, signées Charles, et au dessous Hurault, addressant audit Durant, par laquelle luy est mandé que la somme de 1,500 liv., faisant le parfait de 3,000 liv., dont ledit Durant auroit esté assigné pour estre employé par luy à

la construction d'une héronnière ordonné par le feu Roy François, dernier décedé, estre faitte au pourpris du chasteau de Saint Germain en Laye, icelle somme de 1,500 liv. soit par ledit Durant convertie en tel autre effait desdits bastimens que luy ordonnera ledit sieur de Saint Martin, de laquelle lettre la teneur ensuit :

De par le Roy.

Nostre cher et bien amé, feu nostre très honoré Seigneur et Frère le Roy François, dernier décedé, ordonna que certaines ventes de bois seroient faittes ès forests de Laye et Ornye jusques à la somme de 3,000 liv., pour icelle estre mise en vos mains, comme elle a esté en deux payemens esgaux, afin d'estre par vous employée au payement des frais nécessaires estre faits pour la construction d'une héronnière qu'il conviendra estre faitte au pourpris de nostre chasteau de Saint Germain en Laye, la première montée, de laquelle somme vous auriez, suivant nostre voulloir et intention et les lettres qui vous en ont esté cy devant escriptes à cette fin, par nostre très honorée Dame et Mère, employée en autres plus urgentes affaires de nos bastimens par les ordonnances de nostre amé et féal conseiller et ausmonier ordinaire l'abbé de Saint Martin de Troyes, superintendant d'iceux nosdits bastimens, à l'occasion du long recouvrement de vos autres assignations, et pour ce que de l'autre et dernière montée desdites 3,000 liv., naguères par vous receues, pouviez faire difficulté en délivrer aucune chose pour autre office que celluy pour lequel elle a esté dédiée, encores qu'il y ait parties plus pregnantes d'estre payées pour le fait de nosdits bastimens ; à cette cause, nous voulons, vous mandons et très expressément enjoignons par la présente signée de nostre main, que en attendant que ayez fait recouvrement

de vos autres assignations, vous ne faittes aucune difficulté de convertir et employer les deniers 1,500 liv. par vous comme dit est receus pour le fait desdites 3,000 liv., en tel autre effet de nos bastimens que vous ordonnera ledit sieur Saint Martin ; si gardez d'y faire faulte, car tel est nostre plaisir. Donné à Fontainebleau, le 26ᵉ apvril 1561. *Ainsy signé :* Charles. Et plus bas : Hurault. Et au dos de ladite lettre est escript ce qui s'ensuit : A nostre cher et bien amé trésorier de nos œuvres, édiffices et bastimens, maistre Jean Durant.

Autre transcript de certaines lettres patentes du Roy, du 16ᵉ d'aoust 1561, signées Charles, et au dessous de l'Aubespine, par laquelle est mandé à messeigneurs des comptes les sommes qui avoient esté payées par ledit Durant, présent trésorier, de la somme de 1,846 liv. 2 d. de luy receue de Balthazar Pinceau, naguères commis à recevoir les deniers d'octroy ordonnez par le Roy estre levez pour la réparation du chasteau de Meleun et dont icelluy Pinceau seroit demeuré redevable par la fin du compte par luy rendu du fait de ladite commission à la closture duquel ladite somme auroit esté ordonnée par messeigneurs des comptes audit Durant, présent trésorier, pour estre par luy employée à la réparation du chasteau de Meleun et non ailleurs, soient les susdites sommes payées par ledit Durant desdits deniers en autre plus prompt effet desdits bastimens par les ordonnances dudit seigneur de Saint Martin, passées et allouées ès comptes dudit Durant, desquelles lettres la teneur ensuit :

CHARLES, par la grace de Dieu, Roy de France, à nos amez et féaux conseillers les gens de nos comptes à Paris, salut et dilection. Nous avons esté advertis que par l'estat final du compte rendu par Baltazar Pinceau, naguères commis à

recevoir les deniers d'octroy, par nous ordonnez estre levez pour la réparation de nostre chastel de Meleun, clos en la chambre desdits comptes, le 23e de juin dernier passé, il nous est demeuré redevable de la somme de 1,846 liv. 2 d., laquelle somme avez ordonnez estre mises ès mains de maistre Jean Durant, trésorier de nos bastimens et édiffices, et pour ce que par exprès avez ordonnez que ladite somme sera employée par ledit Durant à la réparation de nostre dit chastel de Meleun et non ailleurs, par le moyen duquel ledit Durant fait difficulté payer icelle en autres nos bastimens, auquel, par l'advis de nostre conseil, avons ordonné icelle somme estre employée pour nostre service plus prompt et nécessaire que la réparation dudit chasteau de Meleun. A ces causes, vous mandons et enjoignons, par ces présentes signées de nostre main, que, nonobstant vostre dit arrest et ordonnances, vous passez et allouez en la despence des comptes dudit Durant toutes les parties qu'il aura payées desdits deniers pour nos autres bastimens, ainsy qui luy sera ordonné par nostre amé et féal conseiller et ausmonier ordinaire l'abbé de Saint Martin, surintendant de nos bastimens, aux personnes et selon qu'il verra bon pour nos autres bastimens, rapportant par luy cesdites présentes, les ordonnances et mandemens dudit Saint Martin, et les quittances des parties qu'il aura payées seullement sans aucune difficulté, car tel est nostre plaisir. Donné à Saint Germain en Laye, le 6e d'aoust 1561, et de nostre règne le premier. *Ainsi signé :* Charles. Et plus bas : Par le Roy, De l'Aubespine ; et scellée sur simple queue de cire jaulne du grand scel.

Compte 5ᵉ de maistre Jean Durant, présent trésorier des bastimens du Roy, durant une année, commancée le premier de janvier 1560, et finie le dernier de décembre 1561.

RECEPTE.

De maistre Jean de Baillon, trésorier de l'espargne, et plusieurs autres, par quittance dudit Durant, pour la continuation du bastiment neuf du Louvre.

Somme toute de la recepte de ce compte,
61,877 liv. 7 s. 11 d.

DESPENCE DE CE COMPTE.

Maçonnerie.

A Guillaume Guillain et Pierre de Saint Quentin, maistres maçons, la somme de 20,000 liv., à eux ordonnée par maistre Pierre Lescot, seigneur de Clagny, abbé de Clermont, conseiller et ausmonier ordinaire du Roy, pour les ouvrages de maçonnerie par eux faits et qu'ils feront cy après au bastiment du Louvre.

Achapt de marbres.

A Guillaume Vuespin dit Tabaguet, la somme de 100 liv., à luy ordonnée par ledit sieur Lescot, pour trois grandes pièces de marbre, lesquelles a conduitte jusques au magasin des marbres du Louvre.

Sculpture.

A maistre Jean Goujon, sculpteur, la somme de 1,085 liv.,

pour ouvrages de son art, par luy faits et qu'il fera cy après audit chasteau du Louvre.

Charpenterie.

A Jean le Peuple et Claude Girard, charpentiers, la somme de 1,543 liv. 13 s. 11 d., pour les ouvrages de charpenterie par eux faits audit chasteau du Louvre, suivant le marché par eux fait avec ledit seigneur Lescot.

Menuiserie.

A Rieule Richault, menuisier, la somme de 200 liv., pour ouvrages de son art, qu'il a faits et qu'il fera audit chasteau.

Couverture.

A Claude Penelle, maistre couvreur, la somme de 200 liv., pour ouvrages de couverture d'ardoise qu'il a faits audit chasteau du Louvre.

Peinture.

A Louis du Brueil, maistre peintre, la somme de 60 liv., pour ouvrages de son art qu'il a faits audit chasteau.

Parties inoppinées.

A Laurens Testu, maistre fondeur, la somme de 82 liv., pour neuf tuyaux de bronze qu'il a fait pour servir à esgouter les eaues des dales, au dessus du premier estage dudit bastiment neuf, du costé de la rivière.

A Louis du Brueil, peintre, la somme de 11 liv., pour avoir doré d'or fin à huille lesdits neuf tuyaux.

Gasges, estats et entretenemens.

Du sieur de Clagny, la somme de 1,200 liv. pour l'année de ce compte, à cause de sadite charge de superintendant des bastimens.

Somme de la despence faitte au Louvre :
24,482 liv. 14 s. 11 d.

Autre despence faitte par ledit Durant, présent trésorier durant l'année de ce compte, pour la continuation, réparations et entretenemens des bastimens, des chasteaux de Fontainebleau, Saint Germain en Laye, la Muette en ladite forest dudit Saint Germain en Laye, Boullongne lès Paris, Villiers Costerets, bois de Vincennes, hostel des Tournelles, celluy de Saint Liger, près Montfort l'Amaulry, sépulture des Roys et Reynes de France, et autres bastimens estans à vingt lieues à la ronde de Paris.

FONTAINEBLEAU.

Maçonnerie.

A François Sainction, Pierre Girard dit Castoret, Macé Aubourg et Jacques Cirot, la somme de 4,375 liv. 1 s. 5 d., à eux ordonnée par messire François Primadicis de Boullongne, abbé de Saint Martin, pour tous les ouvrages de maçonnerie par eux faits audit Fontainebleau.

Charpenterie.

A Guillaume Girard, charpentier, la somme de 1,379 liv. 16 s. 6 d., à luy ordonnée par l'abbé de Saint Martin, pour tous les ouvrages de charpenterie par luy faits audit chasteau de Fontainebleau.

Couverture.

A Blaise Remy et Macé le Sage, maistres couvreurs, la somme de 1,535 liv. 13 s. 4 d., pour ouvrages de couverture par eux faits audit Fontainebleau.

Menuiserie.

A Ambroise Perret, Gilles Baulge et Nicolas Brouille, maistres menuisiers, la somme de 2,506 liv. 4 s., pour les ouvrages de menuiserie par eux faits audit Fontainebleau.

Serrurerie.

A Mathurin Bon, serrurier, la somme de 935 liv. 17 s., pour les ouvrages de serrurerie par luy faits audit chasteau.

Vitrerie.

A Nicolas Beaurain, vitrier, la somme de 161 liv. 4 s. 10 d., pour ouvrages de verrerie qu'il a faits audit Fontainebleau.

Ouvrages de pavé.

A Mathurin Danthan, paveur, la somme de 252 liv. 14 s. 6 d., pour les ouvrages de pavé par luy faits audit Fontainebleau.

Ouvrages de natte.

A Jean Meignant, nattier, la somme de 204 liv. 7 s., pour ouvrages de natte par luy faits audit lieu.

Paintres et doreurs, et autres parties extraordinaires audit Fontainebleau.

A Gaspard Mazery, paintre, la somme de 313 liv., à luy ordonnée par ledit abbé de Saint Martin, pour les ouvrages de painture qu'il a faits audit chasteau, tant au cabinet de la chambre du Roy, dessus la cheminée de ladite chambre et cabinet de la Reyne, que ouvrages en grotesque qu'il a faits en la salle de la lecterie.

A maistre Nicolas l'Abbé, paintre, la somme de 150 liv., sur les ouvrages de son art qu'il doit faire en la gallerie de la basse court dudit chasteau.

A Claude Heuslin, dit Petit Marchand, voicturier par eaue, la somme de 720 liv., 4 s., à luy ordonnée par le Roy, pour son payement de la voicture, tant par eau que par terre, depuis ladite ville d'Orléans jusque au chasteau de Fontainebleau, la quantité de 167 pièces de marbre tant blanc que noir et mixtes, en plusieurs quartiers tant coulonnes que autres.

A Jacques Renoust, paintre, la somme de 182 liv., à luy ordonnée par ledit abbé de Saint Martin, pour ouvrages de

paintures qu'il a faits au cabinet de la Reyne et en la salle de lecterie dudit chasteau.

A maistre Nicollas de l'Abbaty, paintre, la somme de 278 liv., pour son remboursement de pareille somme pour achapt de coulleurs.

A Jean Cotillon et Nicolas Hachette, paintres doreurs, la somme de 140 liv., à eux ordonnée par ledit abbé de Saint Martin, pour ouvrages de paintures et dorures qu'ils ont faits audit Fontainebleau.

A Dominique Florentin, imager, la somme de 175 liv., pour neuf figures de bois en déesses de Pallas, Mercure et autres, pour icelles estre appliquées en une salle de nouveau érigée de bois et latte au jardin de la Reyne, au chasteau de Fontainebleau.

A Jean Andrye, paintre, la somme de 30 liv., pour plusieurs paintures par luy faits audit chasteau.

A plusieurs autres ouvriers maçons.

Somme toute des parties inoppinées :

2,545 liv. 9 s.

Autres parties et sommes de deniers payées par ledit Durant, présent trésorier, de l'ordonnance de maistre Francisque Primadicis, abbé de Saint Martin, pour le payement de plusieurs sortes de plants et achapts d'autres matières, voictures et autres frais pour la décoration du jardin de Fontainebleau, et pour les ouvrages de peinture que ledit Seigneur a ordonné estre faits en plusieurs endroits de son chasteau, mesmes à peindre plusieurs toiles qui ont esté appliquées à son cabinet, et à plusieurs autres ouvriers pour leurs peines et sallaires.

A plusieurs jardiniers, la somme de 238 liv. 13 s. 6 d.

Ouvrages de sculpture et menuiserie faits durant les mois de janvier, febvrier et mars 1560, et apvril 1561, pour applicquer au jardin de la Royne.

A maistre Dominicque Florentin, tailleur d'images, la somme de 50 liv., pour ouvrages de son mestier qu'il a faits au jardin de la Reyne.

A Germain Pilon, sculpteur, la somme de 15 liv., pour les ouvrages de son art par luy faits audit jardin.

A Ambroise Perret, menuisier, la somme de 250 liv., à luy accordée par ledit abbé de Saint Martin, pour vingt quatre grandes collonnes de bois qu'il a faittes et qui ont esté posées audit jardin de la Reyne.

A Fremin Rousset et Laurens Régnier, sculpteurs, la somme de 20 liv., pour plusieurs figures de bois qu'ils ont faittes de l'ordonnance dudit abbé de Saint Martin, pour la décoration du jardin.

Audit Pilon, la somme de 40 liv., pour plusieurs autres figures de bois.

Audit Regnier, la somme de 10 liv., pour certaines figures de bois qu'il a faittes.

A François de Brie, sculpteur, la somme de 10 liv., pour plusieurs models qu'il a faits.

Audit Roussel, la somme de 10 liv., pour plusieurs figures en bois.

Audit Roussel, la somme de 30 liv., *idem.*

Audit Pilon, la somme de 50 liv., pour quatre figures en bois, l'une de Mars, l'autre de Mercure, l'autre de Juno, et l'autre de Vénus, de l'ordonnance dudit abbé de Saint Martin, pour la décoration d'icelluy jardin.

Somme toute : 485 liv.

Journées, sallaires de plusieurs jardiniers, manœuvres, boscherons, chartiers et autres, la somme de 3,110 liv. 7 s. 11 d.

Achapt de plusieurs estoffes et matériaux, toiles, or battu, colles, bois à brusler et autres, pour les ouvrages de peinture cy devant mentionnez, la somme de 694 liv. 3 s. 2 d.

Autres sallaires et vacations de plusieurs peintres et doreurs, compris leurs aydes et manœuvres tant en tasche qu'à journée, pour le cabinet du trésor du Roy, celuy de ses armes, et autres lieux dudit chasteau.

Peintres et doreurs qui ont besongné en tasche.

A Gaspard Mazerin, peintre, la somme de 37 liv. 10 s., pour ouvrages de peintures qu'il a faits tant au cabinet de la chambre du Roy, dessus la cheminée, que autres endroits.

A Jean Cotillon, Cosme Mirebée, Michel Lorin et Nicolas Achette, doreurs, la somme de 50 liv., tant à venir de Paris audit Fontainebleau que pour travailler de leur mestier.

A Pierre Chevillon, Cosme Mirebée, Thierry Pelletier, Nicolas Regnault, la somme de 10 liv., pour ouvrages qu'ils ont faits en tasche au cabinet du Roy.

A Jacques Fondet, Gaspard Mazerin, Roger Royer et Jacques Canulli, peintres, la somme de 50 liv., pour avoir fait plusieurs ouvrages de leur mestier au cabinet du trésor du Roy.

A Nicolas L'Abbé, peintre, la somme de 30 liv., pour quatre tableaux en païsage qui ont esté posées au cabinet du Roy.

Audit Mazeri, la somme de 25 liv., pour ouvrages de son art qu'il a faits au cabinet du Roy.

Audit Fondet, la somme de 20 liv., pour ouvrages de son mestier qu'il a faits sur les toiles applicquées au cabinet du Roy.

A Roger Royer, peintre, la somme de 4 liv. 16 s., pour ouvrages de sondit mestier par luy faits sur lesdites toilles.

A maistre Nicolas l'Abbati, peintre, la somme de 62 liv. 10 s., pour avoir peint plusieurs toilles en paissages, qui restoient à achever, pour la décoration du cabinet du Roy, et aussy pour avoir peind plusieurs paissages en un passage entre la chambre de la Reyne, Mère du Roy, et le cabinet de ladite Dame.

Peintres et doreurs, et leurs aydes qui ont travaillé à leurs journées, tant à peindre que à dorer, la somme de 945 liv. 10 s.

Autres journées et vacations de plusieurs pionniers et maneuvres qui ont travaillé au remuement des terres d'un grand fossé en ovalle, la somme de 1,391 liv. 12 s. 6 d.

Somme de ce chapitre :
6,209 liv. 13 s. 1 d.

Autres parties et sommes de deniers extraordinaires payées par maistre Jean Durant, présent trésorier, de l'ordonnance dudit Saint Martin, pour achapt de plusieurs plants et journées et sallaires de plusieurs jardiniers et ouvriers et maneuvres et charretiers, et aussy plusieurs peintres et doreurs avec leurs aydes, qui ont travaillé à peindre de verd une grande salle de bois audit jardin de la Reyne à Fontainebleau, et plusieurs menuisiers, mousleurs et tailleurs de pierre.

Somme toute de ce chapitre :
1,522 liv. 8 s. 4 d.

Somme totale de la despence faitte à Fontainebleau :
21,628 liv. 9 s. 1 d.

ANNÉE 1561.

SAINCT GERMAIN EN LAYE.

Maçonnerie.

A Nicolas Plançon et Jean François, maistres maçons, la somme de 1,178 liv. 1 s. 3 d., à eux ordonnée par ledit abbé de Saint Martin, pour les ouvrages de maçonnerie par eux faits audit Saint Germain en Laye.

Charpenterie.

A Jean le Peuple, charpentier, la somme de 1,325 liv., pour ouvrages de charpenterie qu'il a faits audit Fontainebleau.

Couverture.

A Anthoine de l'Autour, maistre couvreur, la somme de 600 liv., pour ouvrages de couvertures par luy faits audit Saint Germain.

Menuiserie.

A Jean Huet et Balthazard Poirion et Jean Beguyn, maistres menuisiers, la somme de 650 liv., pour ouvrages de menuiserie par eux faits audit chasteau de Saint Germain.

Serrurerie.

A Mathurin Bon, serrurier, la somme de 725 liv., pour les ouvrages de serrurerie qu'il a faits audit chasteau de Saint Germain.

Vitrerie.

A Nicolas Beaurain, maistre vitrier, la somme de 552 liv. 6 s. 5 d., pour les ouvrages de verrerie qu'il a faits audit chasteau de Saint Germain en Laye.

Ouvrages de pavé.

A Jean Bocquet, la somme de 15 liv., pour ouvrages de pavé par luy faits audit Saint Germain.

Ouvrages de natte.

A Maurice de la Vigne et Jean Meignan, maistres nattiers, la somme de 300 liv., pour ouvrages de natte par eux faits audit Saint Germain.

Parties extraordinaires.

La somme de 551 liv. 15 s. 3 d.

Somme de la despence faitte à Saint Germain en Laye :
5,897 liv. 2 s. 11 d.

CHASTEAU DE LA MUETTE EN LA FOREST DUDIT SAINT GERMAIN EN LAYE.

Maçonnerie.

A Nicolas Potier et Jean Jamet, maistres maçons, la somme de 985 liv. 7 s. 5 d., à eux ordonnée par ledit abbé de Saint

Martin, pour ouvrages de maçonnerie par eux faits audit chasteau.

CHASTEAUX DE BOULONGNE ET MUETTE.

Maçonnerie.

A maistres Ihierosme de la Robbia et Gatien François, entrepreneurs du bastiment de Boulongne, la somme de 443 liv. 11 s., pour avoir fourny plusieurs matéreaux audit chasteau.

CHASTEAU DU BOIS DE VINCENNES.

Maçonnerie.

A Nicolas du Puis, maistre maçon, la somme de 59 liv. 1 s. 6 d., pour plusieurs ouvrages de maçonnerie qu'il a faits à la Sainte Chapelle de l'ordre, au bois de Vincennes.

SÉPULTURES DES ROYS ET REYNES DE FRANCE.

Achapt de marbres.

A Estienne Troisrieux, naguerres secrétaire de feu monsieur le cardinal de Sens, en son vivant garde des sceaux de France, et maistre Dominique Berthin, architecte du Roy, cappitaine de Luchon, la somme de 7,912 liv. 2 s., à luy ordonnée par ledit abbé de Saint Martin, pour plusieurs quartiers et pièces de marbre par eux livrez pour le Roy.

Sculpture.

A Germain Pillon, sculpteur, la somme de 200 liv., à luy ordonnée par ledit abbé de Saint Martin, pour la sculpture et

façon de trois figures de marbre blanc pour la construction de la sépulture du cœur du feu Roy Henry.

A Jean Picart, maçon et sculpteur, la somme de 100 liv., pour les modelles en terre, cire, bois, et autres matières du pied dextre et vaze pareillement du cœur et couronne, qu'il est besoin faire pour l'ornement du simulacre du cœur du feu Roy Henry.

A Fremin Rousset, sculpteur, la somme de 7 liv. 10 s., pour plusieurs figures en cire par luy faits au modelle de la sépulture que l'on doit faire pour le Roy Henry.

A Dominique Florentin, imager, la somme de 120 liv., pour avoir fait un piédestail en sousbassemens servans à trois figures de marbres pour le tabernacle et sépulture du cœur du feu Roy Henry, et sous icelluy piedestail mettre et asseoir une plainte de pierre de marbre noir, et au dessus un autre portant corniche, aussy avoir fait un vase de cire dedans lequel a esté mis le cœur d'Jcelluy deffunct, reparé, nettoyé et poly le vase de cuivre qui a esté fait sur le modelle dudit vase de cire.

A Benoist Boucher, fondeur, la somme de 25 liv. à luy ordonnée par ledit abbé de Saint Martin, pour avoir par luy fait un grand moule en terre et fer pour jetter en cuivre le piedestail sur lequel se devait mettre un vaze pour mettre le cœur du feu Roy Henry.

Somme des sépultures :

8,364 livres 12 sols.

Gages d'officiers.

A messire Francisque Primadicis de Boullongne, abbé de Saint Martin, la somme de 1,200 liv., pour ses gages, à cause de sa charge de superintendant des bastimens.

A maistre François Sannat, contrerolleur des bastimens du Roy, la somme de 490 liv. pour ses gages, à cause de sondit estat.

Autre despence faitte pour les réparations du pont de Poissy, de l'ordonnance de messieurs des comptes.

Achapt de pierre.

La somme de 1,611 liv. 7 s. 6 d.

Autre despence faitte, de l'ordonnance de messieurs les trésoriers de France, pour les réparations des viels pallais, chasteaux et maisons du Roy.

Maçonnerie.

A Eustache Jve, maistre maçon, la somme de 386 liv. 12 s. 2 d., pour ouvrages de maçonnerie qu'il a faits au chasteau de Boullongne.

Charpenterie.

A Jean le Peuple, charpentier, la somme de 359 liv. 2 s. 6 d., à luy ordonnée par lesdits trésoriers de France, pour ouvrages de charpenterie par luy faits en plusieurs maisons royaux.

Menuiserie.

A Michel Bourdin, la somme de 233 liv. 7 s. 6 d., pour ouvrages de menuiserie qu'il a faits ausdits chasteaux, Boullongne et Saint Germain des Prez et autres.

Serrurerie.

A Mathurin Bon, serrurier, la somme de 991 liv. 14 s. 3 d., pour ouvrages de serrurerie qu'il a faits en plusieurs pallais et maisons du Roy.

Couverture.

A Jean Regnier, couvreur, la somme de 279 liv. 13 s. 4 d., pour ouvrages de couverture par luy faits ausdits lieux.

Vitrerie.

A Jean de la Hamée, maistre vitrier, la somme de 181 liv. 1 s. 4 d., pour ouvrages de verrerie par luy faits au Chasteau de Boullongne.

Ouvrages de pavé.

A Bernard Symon, maistre paveur, la somme de 360 liv. 3 s. 2 d., pour ouvrages de pavé de gros carreau de grez par luy faits en la cour de son pallais et en la conciergerie, aux Tournelles, aux ponts aux Changeurs, de Saint Michel, et au cimetière de Saint Jean.

Parties inoppinées.

A plusieurs personnes, pour leur peines et vacations pour avoir fait une route et allée dedans le bois de Boullongne, la somme de 102 liv. 18 s. 3 d.

A Christophe l'Abbé, maistre peintre, la somme de 40 liv.,

pour avoir lavé et nettoyé les trois vertus estans au tableau de la grande chambre du playdoyé au palais, rafraischir de couleurs les visages, fait les envers d'azur et refait toutes les couleurs, et peint de neuf les deux figures estans à senestre tenans les armoiries de France, au dessus dudit tableau, lesquelles figures avoient esté bruslées, aussy nettoyé et verny les deux autres semblables figures du costé dextre, refait l'azur des armoiries de neuf, les deux grands guichets des costez dudit tableau semez de fleurs de lis, fait le champ d'azur neuf, et appliqué plusieurs fleurs de lis neufves, racoustré les bordeures d'or et de coulleurs, lavé et nettoyé le fond d'icelluy grand tableau avec la figure du Roy et celles des deux prophettes tenans les deux escriteaux, refait ce qui estoit escaillé, et le tout verny.

Basses œuvres.

A Jean Liger, maistre des basses œuvres, la somme de 152 liv. 2 s. 4 d., pour plusieurs ouvrages de vuidanges par luy faits audit chasteau.

Somme toute des viels pallais, chasteaux et maisons royaux :
2,792 liv. 3 s. 7 d.

Gages ordinaires de ce présent trésorier.

A maistre Jean Durant, présent trésorier, la somme de 386 liv. 17 s. 6 d., pour ses gages durant l'année de ce compte, à cause de sadite charge.

Despense commune, la somme de :
560 liv. 12 s.

Somme totale de la despence de ce compte :
68,116 liv. 12 s.

La recepte monte à :
61,877 liv. 7 s. 11 d.

Bastiment du Roy, pour une année finie le dernier décembre 1562.

Compte 5ᵉ de maistre Jean Durant, trésorier, clerc et payeur des œuvres, édiffices et bastimens du Roy, réparations et entretenemens d'iceux ès ville, prevosté et vicomté de Paris, ponts, chaussées, chemins, pavez, et autres lieux dépendans du domaine dudit Seigneur, auquel office le Roy par ses lettres en forme d'édit, données à Saint Germain en Laye, au mois d'aoust 1559, vériffiées et enterinées par messieurs des comptes, le pénultiesme dudit mois, et par maistre Raoul Moreau, conseiller dudit Seigneur et trésorier de son espargne, le 21ᵉ de janvier ensuivant audit an 1559, en supprimant et abolissant les deux estats et offices alternatifs des trésoriers et payeurs de ses bastimens de Fontainebleau, Boullongne lès Paris, Villiers Costerets, Saint Germain en Laye, la Muette, bois de Vincennes, l'hostel des Tournelles, celuy de Saint Liger, près Montfort l'Amaury, et des sépultures des feus Roys, auroit iceux offices réunis et incorporez inséparablement audit office de clerc et payeur des œuvres dudit Seigneur, tout ainsy qu'ils estoient auparavant le démembrement et érection d'iceux offices, sans qu'il y soit plus par ledit Seigneur pourveu, ny que ceux qui en estoient, lors de ladite suppression, possesseurs se puissent plus doresnavant entremettre en l'exercice desdits offices et perception des gages ordonnez à iceux.

ANNÉE 1562.

RECEPTE.

Des deniers ordonnez par le Roy audit maistre Jean Durant, trésorier, pour convertir au bastiment neuf en son chasteau du Louvre.

De maistre Raoul Moreau, conseiller du Roy et trésorier de son espargne, pour employer audit bastiment neuf, en son chasteau du Louvre, durant le mois de janvier 1561, par quittance dudit Durant, la somme de 6,000 liv.

Autre recepte, par ledit Durant, des deniers à luy ordonnez pour les bastimens et réparations des chasteaux de Fontainebleau, Saint Germain en Laye, la Muette, Boullongne lès Paris, Villiers Costerets, boys de Vincennes, hostel des Tournelles, celuy de Saint Liger, près Montfort l'Amaury, sépultures des Roys et Reynes de France.

Dudit Maistre Raoul Moreau, trésorier susdit, la somme de 9,330 liv.

Autre recepte, par ledit Durant, des deniers ordonnez par messieurs des comptes pour employer aux réparations du pont de Poisy.

De maistre Symon Boulláns, conseiller du Roy et receveur général de ses finances, par quittance dudit Durant, le 14ᵉ febvrier 1561, pour les ouvrages de pavé dudit pont de Poisy, la somme de 1,090 liv.

Autre recepte, par ledit Durant, des deniers à luy ordonnez, pour employer aux réparations et entretenemens des vieils pallais, chasteaux, maisons estans à Paris ou ès environs appartenans au Roy.

De maistre Gabriel Boucpin, receveur ordinaire de Chauny.
De maistre Claude des Avenelles, receveur des grains de Crespy en Vallois.
De maistre Gabriel Ferat, receveur ordinaire de Sezanne, la somme de 1,002 liv. 15 s. 6 d.

Somme totale de la recepte de ce compte :
17,422 liv. 15 s. 6 d.

Despence de ce présent compte faitte par ledit Durant, durant l'année commençant le premier de janvier 1560, et finie le dernier de décembre l'an révolu 1561, pour la continuation et parachèvement desdits, tant pour ouvrages de maçonnerie, sculpture, charpenterie, serrurerie, painture, menuiserie, vitrerie, que plusieurs autres frais de tous lesquels ledit Durant a fait payement, suivant les ordonnances de maistre Pierre de l'Escot, sieur de Clagny, abbé de Clermont et superintendant des bastimens du Louvre.

BASTIMENT NEUF DU LOUVRE.

Maçonnerie.

A Guillaume Guillain, et Pierre de Saint Quentin, maistres maçons, sur ettantmoins des ouvrages de maçonnerie par eux faits et qu'ils feront cy après audit chasteau du Louvre,

à eux ordonnée par ledit seigneur de Clagny, le 28ᵉ de janvier 1561, la somme de 8,500 liv.

Sculpture.

A Jean Goujon, sculpteur, sur ettantmoins des ouvrages de son art qu'il a faits et qu'il fera cy après audit chasteau du Louvre, à luy ordonnée par ledit sieur de Clagny, le 6ᵉ de septembre 1562, la somme de 716 liv.

Plomberie.

A Guillaume Laurens, plombier, pour les ouvrages de plomberie par luy faits et fournis audit chasteau du Louvre, à luy ordonné par ledit sieur de Clagny, la somme de 400 liv.

Ouvrages de natte.

A Estienne Guicgnebœuf, maistre nattier, pour ouvrages de natte par luy faits audit chasteau, la somme de 53 liv. 15 s. 6. d.

Ouvrages de pavé.

A Bernard Symon, maistre paveur, pour ouvrages de pavé faits de neuf en la court dudit chasteau, la somme de 29 liv. 5 s.

Estats et entretenemens dudit sieur de Clagny, pour dix mois, la somme de 1,000 liv., à cause de sadite commission, à raison de 1,200 liv. par an.

Somme de la despence faitte au Louvre :
10,699 liv. 6 d.

Autre despence par ledit Durant durant l'année de ce compte, commencée le premier de janvier 1561, et finie le dernier de décembre ensuivant 1562, pour les réparations desdits chasteaux.

FONTAINEBLEAU.

Maçonnerie.

A François de Brie, Jean de Bourges et Pierre Girard dit Castoret, maistres maçons et autres, pour ouvrages de maçonnerie par eux faits audit Fontainebleau, à eux ordonné par messire François de Primadicis de Boullongne, abbé de Saint Martin de Troies, le 17ᵉ janvier 1561, et contrerollez par maistre Médéricq de Donon, contrerolleur desdits bastimens, la somme de 2,193 liv. 14 s. 2 d.

Charpenterie.

A Guillaume Girard, maistre charpentier, pour ouvrages de charpenterie qu'il a faits audit Fontainebleau, la somme de 100 liv. à luy ordonnée par ledit abbé de Saint Martin.

Couverture.

A Macé le Sage et Anthoine de l'Autour, couvreurs, pour ouvrages de couverture par eux faits audit chasteau de Fontainebleau, la somme de 465 liv.

Menuiserie.

A Noel Millon, menuisier, et autres, pour ouvrages de

menuiserie par eux faits audit Fontainebleau, la somme de
984 liv. 11 s. 2 d.

Serrurerie.

A Mathurin Bon, maistre serrurier, pour tous les ouvrages de serrurerie par luy faits audit Fontainebleau, la somme de
1,286 liv. 4 d.

Vitrerie.

A Nicolas Beaurain, maistre vitrier, pour avoir besongné en plusieurs lieux et endroits dudit chasteau pour le séjour que le Roy y alloit faire, la somme de 150 liv.

Ouvrages de pavé.

A Mathurin Danthan, paveur, pour ouvrages de pavé qu'il a faits audit lieu, la somme de 190 liv.

Ouvrages de natte.

A Jean Meignan, nattier, pour ouvrages de nattes par luy faits en la chancellerie dudit lieu et autres endroits, la somme de 60 liv.

Parties inoppinées.

A Jacques Cotte, maistre paintre, la somme de 83 liv. 18 s., pour son payement de plusieurs parties de coulleurs, colle forte et pinceaux pour servir à la décoration dudit bastiment.

A Jacques Renoult dit Fondet, paintre, la somme de 37 liv. 10 s., pour ouvrages de painture par luy faits en la lecterie, chambre et salle d'icelle audit lieu.

A Jean de Maistre, fontenier, la somme de 42 liv., pour son paiement des voiages par luy faits pour visiter la fontaine de Fontainebleau.

A Nicolas Hachette, doreur, la somme de 32 liv., pour achapt de deux milliers d'or, tant pour dorer le cabinet de la Reyne que la lecterie naguerre édiffiée de neuf.

A Jacques Arnoud, paintre, la somme de 50 liv, pour ouvrages de painture faits en ladite lecterie.

A Jean André dit Neigre, paintre, la somme de 75 liv., pour avoir besongné de sondit estat dans la chambre de la Reyne, qui est à raison de 25 liv. par mois.

A Firmin Roussel, sculpteur, la somme de 40 liv., pour avoir fait en la lecterie le sodiacles du ciel avec les douze signes, le tout en plastre, trois histoires de bassetail de stucq, une figure de bois de Sibèle qui doit estre mise au bout du noyau de la vis qui est entre la chambre et le cabinet de la Reyne, et aussy plusieurs testes de figures de bassetail pour en faire des moules de plastre.

A Nicolas l'Abbé, paintre, la somme de 125 liv., pour ouvrages de painture qu'il a faits tant en la grande gallerie et la lecterie que autres lieux.

A plusieurs manœuvres et maçons, 145 liv. 6 s.

A Jacques Renoult dit Fondet, paintre, la somme de 100 liv., pour ouvrages de painture par luy faits en la lecterie et salle d'icelle lecterie dudit chasteau.

A maistre Nicolas l'Abbé, paintre, la somme de 100 liv., pour ouvrages de painture par luy faits en sondit chasteau.

A Jean Cotillon et Nicolas Hachette, la somme de 100 liv., pour ouvrages, tant à verdir une salle estant au jardin de la

Reyne, vernir le lambris de la salle des armes que noircir le petit tripot de naguerre édiffié de neuf.

A Charles Padouan, mouleur en bassetail, la somme de 50 liv., pour plusieurs testes de moules, de feuillages de corniches et figures de bassetail de papier pillé couvert de poiraisine et d'autres estoffes, qui est à raison de 15 liv. par mois.

A plusieurs manœuvres, à raison de 4 s. par jour.

A Jean Baude, maistre épinglier, la somme de 50 liv., pour ouvrages de fil de laton.

A Gaspard Mazery, painctre, la somme de 25 liv., pour ouvrages de painture qu'il a faits en la chambre et cabinet de la Reyne.

A Renoud dit Fondet, painctre, la somme de 50 liv., pour ouvrages de paintures de grotesque qu'il a faits en la lecterie, chambres et salle d'icelle.

A Jean Cotillon et Nicolas Hachette, painctres, la somme de 54 liv. pour avoir vacqué de leur dit estat audit chasteau.

A plusieurs jardiniers, à raison de 4 s. par jour.

Ausdits Cotillon et Hachette, la somme de 50 liv., pour avoir verdir la vollerie du Roy.

A Gaspard Mazery, painctre, la somme de 40 liv., pour ouvrages de painture faits ès chambres et cabinet de la Reyne et la lecterie et chambre d'icelle.

A plusieurs ouvriers, jardiniers, manœuvres, et autres personnes qui ont travaillé audit lieu, à raison de 4 s. par jour.

Somme des parties inoppinées :

1,960 liv.

Somme de la despence faitte à Fontainebleau :

7,329 liv. 19 s. 4 d.

CHASTEAU DE SAINT GERMAIN EN LAYE.

Maçonnerie.

A Jean François, maistre maçon, pour tous les ouvrages de maçonnerie qu'il a faits en une gallerie naguerre édiffiée de neuf, pavillon de la chancellerie, et autres lieux dudit chasteau de Saint Germain en Laye, à luy ordonnée par ledit de Saint Martin, la somme de 500 liv.

Couverture.

A Anthoine de Lautour, maistre couvreur, pour ouvrages de couverture qu'il a faits audit chasteau, la somme de 660 liv.

Menuiserie.

A Pierre Moncigot, maistre menuisier, et Baltazard Poirion, aussy menuisier, pour ouvrages de menuiserie par eux faits, tant aux salles, chambres, galleries, garderobbes et cabinets et autres lieux, la somme de 234 liv. 17 s. 5 d.

Serrurerie.

A Mathurin Bon, serrurier, pour tous les ouvrages de serrurerie par luy faits audit chasteau de Saint Germain en Laye, la somme de 600 liv.

Vitrerie.

A Nicolas Beaurain, pour ouvrages de vitrerie par luy faits audit chasteau, la somme de 100 liv.

Parties inoppinées.

A Guyon le Doulx et Jean Richer, paintres, la somme de 16 liv., pour avoir fournis d'armoiries aux nopces de Monsieur le conte d'Eu et de Madame de Bourbon.

A plusieurs personnes maneuvres qui ont travaillé audit chasteau, la somme de 65 liv. 19 s. 7 d.

A Roger Roger, paintre, la somme de 275 liv., pour ouvrages de paintures qu'il a faits en la gallerie de la Reyne.

A Symon Denis Mercier, pour plusieurs drogues, gomme et poix raisine et autres, la somme de 33 liv. 12 s.

Somme des parties inoppinées :
538 liv. 16 s. 6 d.

Somme de la despence du chasteau de Saint Germain en Laye :
2,683 liv. 9 s. 1 d.

CHASTEAU DU BOIS DE VINCENNES.

Serrurerie.

A Mathurin Bon, maistre serrurier, pour ouvrages de serrurerie par luy faits et fournis en son chasteau du bois de Vincennes, la somme de 188 liv. 4 s. 6 d., à luy ordonnée par ledit de Saint-Martin.

A plusieurs maneuvres, à raison de 4 s. par jour, pour avoir nétoyé les salles, chambres et autres lieux.

A Jean le Peuple, charpentier, pour ouvrages de charpenterie par luy faits audit bois de Vincennes, la somme de
100 liv.

A Jean Huet dit de Paris, menuisier, pour ouvrages de menuiserie par luy faits audit lieu, la somme de 100 liv.

A Nicolas du puis, maistre maçon et portier dudit bois de Vincennes, la somme de 160 liv., pour ouvrages de maçonnerie et pour la façon de deux fours par luy faits audit lieu.

A Nicolas Beaurain, vitrier, pour ouvrages de vitrerie par luy fournis audit chasteau de Vincennes, la somme de 92 liv. 14 s. Encore à luy 50 liv., pour les mesmes ouvrages.

A plusieurs maneuvres, la somme de 35 liv. 19 s., pour avoir nettoyé ledit chasteau, à raison de 4 s. par jour.

A Anthoine de Lautour, couvreur, la somme de 50 liv., pour ouvrages de couverture faits au bois de Vincennes.

Somme de la despence du bois de Vincennes :
848 liv. 19 s. 11 d.

SÉPULTURES DES ROYS ET REYNES DE FRANCE.

Sculpteurs.

A Germain Pillon, sculpteur, la somme de 250 liv., à luy ordonnée par ledit abbé de Saint Martin, pour avoir besongné aux sépultures des feus Roys de France, tant à la sépulture du feu Roy François, premier de ce nom, qu'à la sépulture du cœur du feu Roy Henry.

A Ponce Jacquiau, sculpteur, la somme de 100 liv., pour la sépulture du feu Roy François, premier de ce nom.

A Dominique Florentin, sculpteur, la somme de 200 liv., pour avoir besongné à la sépulture pour le cœur du feu Roy Henry.

A Germain Pillon, imager, la somme de 25 liv., pour avoir fait trois figures de marbre pour servir à porter un vase de cuivre.

Somme des sépultures :
575 liv.

Gages d'officiers.

A messire Francisque de Primadicis de Boullongne, abbé de Saint Martin de Troies, à cause de sadite commission, 600 liv. pour deux quartiers, à raison de 1,200 liv. par an.

Autre despence, par ledit Durant, par les ordonnances de messieurs des comptes, pour les réparations du pont de Poisy.

A Bernard Symon, maistre paveur, la somme de 500 liv., pour les ouvrages par luy faits audit pont et petites arches neufves.

A Gabriel Richer, chaufournier, la somme de 490 liv., pour avoir fourny toute la chaux pour ledit pont.

Autre despence, par ledit Durant, par l'ordonnance de messieurs les trésoriers de France, pour les réparations des vieils chasteaux du Roy.

A Estienne le Clerc, plombier, la somme de 171 liv. 15 s., pour ouvrages de plomberie, tant au pallais, à Paris, chasteau du bois de Vincennes qu'en l'hostel de Bourbon et logis de la Muette.

A Eustache Jve, maistre maçon, la somme de 100 liv., pour ouvrages de maçonnerie par luy faits ausdits lieux.

A Anthoine de Lautour, couvreur, la somme de 200 liv., pour ouvrages de couverture par luy faits ausdits lieux.

A Pivot Belin, maistre charpentier, la somme de 288 liv., pour ouvrages de charpenterie par luy faits ausdits lieux.

A Jean le Peuple, charpentier, la somme de 2,000 liv., à luy ordonnée par le sieur Groslier, trésorier de France, pour ouvrages de charpenterie par luy faits au pont aux changeurs.

A François le Gueux, maistre plombier, la somme de 160 liv., à luy ordonnée par ledit sieur Groslier, pour ouvrages de plomberie qu'il a faits ausdits lieux.

Gages ordinaires.

Audit maistre Jean Durant, la somme de 386 liv. 17 s. 6 d., pour ses gages, tant anciens que modernes, à cause de sondit office.

Despence commune,

La somme de 377 liv. 8 s.

Somme totalle de la despence de ce compte :

35,178 liv. 14 s. 4 d.

La recepte :

17,422 liv. 15 s. 6 d.

Bastimens du Roy depuis le 6 octobre 1562 jusques au dernier novembre 1568.

Transcript de la coppie des lettres patentes du Roy, données à Estampes, le 19ᵉ de septembre 1562, par lesquelles ledit Sieur a pourveu maistre Estienne Grand Remy, clerc de ses œuvres de la ville de Paris, c[...] stat et office de trésorier de ses œuvres, édiffices et bastimens dont avoit esté privé maistre Jean Durant, clerc et payeur de sesdites œuvres, édiffices et bastimens, ensemble de la quittance de maistre Olivier le Feure, trésorier des parties casuelles de la finance, que ledit Grand Remy en a payé, le 11ᵉ dudit mois de septembre, acte de réception d'icelluy Grand Remy en la chambre de

céans, le 5ᵉ octobre 1562. Et de l'expédition et vériffication desdites lettres d'office faittes par messieurs les trésoriers de France, le 8ᵉ d'octobre audit an, et maistre Raoul Moreau, conseiller de son espargne, le 29ᵉ dudit mois d'octobre, dont la teneur ensuit :

CHARLES, par la grace de Dieu, Roy de France, à tous ceux qui ces présentes lettres verront, salut. Comme arrest de nostre court du parlement, en datte du 6ᵉ d'aoust dernier passé, dont l'extrait est cy attaché sous nostre contre scel de nostre chancellerie, Jean Durant et autres ayent, pour les cas et dont ils ont esté attains et convaincus, esté privez de leurs estats et soit ainsy que ledit Durant fust trésorier et payeur de nos œuvres, édiffices et bastimens, au moien de quoy et affin que ledit office ne demeure sans exercice, soit besoin y pourvoir de personnage de qualité requises qui soit bien pour s'en acquitter, sçavoir faisons, que pour le bon rapport qui fait nous a esté de la personne de nostre cher et bien amé maistre Estienne Grand Remy, clerc de nos œuvres de nostre ville de Paris, et de ses sens, suffissance, loyaulté, preudhomme, expérience et bonne diligence, à icelluy, pour ces causes et autres à ce nous mouvans, avons donné et octroyé, donnons et octroyons par ces présentes ledit office de trésorier et payeur de nosdites œuvres, édiffices et bastimens dont a esté privé icelluy Durant par ledit arrest, ainsy que dit est cy dessus, pour par ledit Grand Remy ledit office avoir, tenir et doresnavant exercer et en jouir et user aux honneurs, auctoritez, prérogatives, prééminances, franchises, libertez, droits, proffits, revenus et esmolumens accoustumez et qui y appartiennent, et aux gages ordinaires de 386 liv. 17 s. 6 d., tout et ainsy et en la mesme forme et manière qu'en a cy devant jouy ledit Durant et autres ses prédécesseurs audit office tant

qu'il nous plaira, si donnons en mandement, par ces mesmes présentes, à nos amez et féaulx les gens de nos comptes et trésorier de France audit Paris, que, pris et receu d'icelluy Grand Remy les serment et caution en tel cas requis et accoustumé, icelluy mettent ou instituent, ou facent mettre et instituer de par nous en possession et saisine dudit office, et d'icelluy ensemble des honneurs, auctoritez, prérogatives, prééminances, franchises, libertez, gages, taxations, droits, proffits, revenus et esmolumens dessus dits le facent, laissent, souffrent jouir et user plainement et paisiblement, et à luy obéyr et entendre de tous ceux et ainsy qu'il apartiendra ès choses touchans et concernant ledit office, oste et déboute d'icelluy tout autre illicite détempteur non ayant sur ce nos lettres de provision précédente en datte cesdites présentes, et avec celuy souffrent, consentent et permettent prendre et retenir par ses mains des deniers qui luy seront ordonnez pour convertir et employer au fait de sondit office lesdits gages, taxations et droits y appartenans doresnavant par chacun an, aux termes et en la manière accoustumez, lesquels en rapportant cesdites présentes ou vidimus d'icelles, fait sous scel royal pour une fois, avec quittance d'icelluy Grand Remy sur ce suffissante seullement, nous voulons estre passée et allouée en ses comptes et rabatus de sa recepte par vous, gens de nosdits comptes, vous mandant ainsy le faire sans difficulté, car tel est nostre plaisir. En tesmoin de ce, nous avons fait mettre à sesdites présentes nostre scel. Donné à Estampes, le 19e de septembre 1562, et de nostre règne le 2e. Ainsy signé : Par le Roy, en son conséil, Bourdin, et scellée sur double queue de cire jaulne; au duplicata desquelles est escript : Maistre Estienne Grand Remy, nommé au blanc, a esté receu à l'exercice de l'estat et office mentionné audit blanc, ainsy que contenu est en l'arrest de la chambre et registrée sur ce fait le 6e d'octobre 1562. *Signé* : Le Maistre.

ANNÉE 1562.

J'ai receu de Estienne Grand Remy, la somme de 5,000 liv., pour l'office de tréserier et payeur des œuvres du Roy, vaccant par arrest de la court de parlement de Paris donné contre Jean Durant, trésorier d'icelles, accusé pour le fait de la sédition, dont a esté pourveu ledit Grand Remy. Fait à Paris, le 11° de septembre 1562. *Signé* : LE FEURE. Et au dos est escript : Enregistrée au registre du conseil privé du Roy, suivant l'ordonnance sur ce faitte par ledit Seigneur, par moy à ce par luy commis, d'Estampes, le 21° de septembre 1562. *Signé* : LE COMTE. Et au bas de la coppie d'icelle est escript : Collation a esté faitte de la présente coppie à son original, par moy notaire et secrétaire du Roy. *Signé* : COIGNET.

Entre maistre Estienne Grand Remy, demandeur et requérant l'entérinement des lettres patentes du Roy, en forme d'office, données à Estampes, le 19° de septembre dernier passé, signé sur le reply, par le Roy, en son conseil, Bourdin, et estre receu au serment et exercice de l'estat et office de trésorier et payeur des œuvres, édiffices et bastimens dudit Sieur, dont il est pourveu par lesdites lettres, aux gages, droits et esmolumens accoustumez, au lieu et par la forfaicture et vaccation de Jean Durant, naguerre possesseur dudit office, privé d'icelluy par arrest de la court de parlement, en datte du 6° d'aoust dernier, attaché sous le contre scel ausdites lettres par l'Archer son procureur, d'une part, et maistre Estienne Gerbault, receveur ordinaire de Paris, et Bertrand Picart, par Repichon et Demoresnes, leurs procureurs, deffendeurs et opposans audit enterinement et reception dudit Grand Remy, d'autre part, après que Edmond, pour ledit Grand Remy, a persisté en sadite requeste, et requis estre receu au serment dudit office que Marilhac pour ledit Gerbault, et du Mesnil pour ledit Picart, comparans en la

chambre, ont esté ouy en leurs causes d'opposition et moiens par eux desduits. Ouy sur ce le procureur général, aussy le trésorier de sa charge, sans aucuns points en deppendances, veu plusieurs comptes et registres anciens estant par devers ladite chambre, concernans la charge et administration desdites œuvres, et tout considéré, ladite chambre faisant droit sur ladite requeste et demande dudit Grand Remy, a ordonné et ordonne que par provision il sera receu au serment et exercice dudit estat et office de trésorier et payeur desdites œuvres, sans préjudice touttefois desdites oppositions, droits et procès au principal desdites parties et à la charge de bailler caution et eslire domicile suivant l'ordonnance en ladite chambre, le 5ᵉ d'octobre 1562, suivant lequel arrest a esté mis et escript sur le reply desdites lettres ce qui s'ensuit : Maistre Estienne Grand Remy, nommé au blanc, a esté receu à l'exercice de l'estat et office mentionné audit blanc, et d'icelluy fait et presté le serment accoustumé, ainsy que contenu est en l'arrest de la chambre; et registre sur ce, fait le 6ᵉ d'octobre 1562. LE MAISTRE. Et au bas est escript : Collation est faitte. Extrait des registres de la Chambre des comptes. *Signé :* LE MAISTRE.

Les trésoriers de France, veues par nous les lettres patentes du Roy, données à Estampes, le 19ᵉ de septembre dernier passé, ausquelles ces présentes sont attachées sous l'un de nos signets, par lesquelles et pour les causes y contenues ledit Seigneur a donné et octroyé à maistre Estienne Grand Remy l'office de trésorier et payeur de ses œuvres, édiffices et bastimens dont par arrest de la court de parlement, du 6ᵉ d'aoust précédent aussy dernier passé, Jean Durant a esté privé, pour par ledit Grand Remy avoir, tenir et doresnavant exercer ledit office et doresnavant en jouir et user aux hon-

neurs, aucthoritez, priviléges, prérogatives, prééminances, franchises, libertez, droits, proffits, revenus et esmolumens accoustumez et qui y appartiennent et aux gages ordinaires de 386 liv. 17 s. 6 d., tout ainsy qu'en a cy devant jouy ledit Durant comme plus à plain le contiennent lesdites lettres, auquel office ledit Grand Remy a esté receu et institué en la chambre des comptes, le 6ᵉ jour de ce présent mois, aux charges contenues en l'arrest de ladite chambre et registre sur ce fait; nous après que dudit Estienne Grand Remy avons prins et receu le serment en tel cas requis et accoustumé, icelluy avons mis et institué de par le Roy en possession et saisine dudit office, luy permettant et consentant prendre et retenir par ses mains des deniers d'icelluy lesdits gages, taxations et droits y appartenans à la charge qu'il mettra en nos mains ses cautions bonnes et suffisantes, deuement certiffiées par le procureur du Roy de la justice de son trésor jusques à la somme de 4,000 liv. parisis, dedans trente jours prochainement venans. Donné sous l'un de nos signets, le 8ᵉ d'octobre 1562. *Signé* : GROLLIER.

Raoul Moreau, conseiller du Roy et trésorier de son espargne, veues par nous les lettres patentes du Roy, données à Estampes, le 20ᵉ de septembre dernier, ausquelles ces présentes sont attachées sous nostre signet, par lesquelles et pour les causes y contenues Icelluy Seigneur a donné et octroyé à maistre Estienne Grand Remy l'office de trésorier et payeur de ses œuvres, édiffices et bastimens, dont par arrest de la court de parlement, du 6ᵉ jour d'aoust dernier, Jean Durant a esté privé pour par ledit Grand Remy avoir et tenir et doresnavant exercer ledit office et en jouir et user, aux honneurs, aucthoritez, franchises, libertez, droits, proffits, revenus et esmolumens accoustumez et qui y appartiennent, et

aux gages ordinaires de 386 liv. 17 s. 6 d., tout et ainsy qu'en a cy devant jouy ledit Durant, ainsy qu'il est plus à plain contenu et déclaré esdites lettres, desquelles, en tant que à nous est, consentons l'entérinement et accomplissement selon leur forme et teneur. Donné sous nostre signet, à Rouen, le 29e d'octobre 1562. *Signé* : MOREAU. Et au bas de ladite coppie est escript : Collation a esté faitte aux originaux de la présente coppie par moy notaire et secrétaire du Roy. *Signé* : BLANDIN.

Compte premier et dernier de maistre Estienne Grand Remy, tresorier des œuvres, édiffices et bastimens du Roy depuis le 6e d'octobre 1562, jusques au dernier de novembre 1563.

RECEPTE.

De maistre Raoul Moreau, conseiller du Roy et trésorier de son espargne.

De maistre Jean de Baillon, conseiller du Roy et trésorier de son espargne.

De maistre Jean Midorge, grenetier.

De maistre Symon Boullenc, conseiller du Roy et receveur général des finances.

De maistre Gabriel Bouxin, receveur ordinaire de Chauny.

De maistre Gabriel du Fresnoy, receveur ordinaire de Senlis.

Somme totalle de la recepte de ce compte,
26,257 liv. 16 s. 8 d.

DESPENCE DE CE COMPTE.

Maçonnerie.

A Guillaume Guillin et Pierre de Saint-Quentin, maistres maçons, la somme de 1,400 liv., à eux ordonnée par maistre Pierre Lescot, seigneur de Clagny, abbé de Clermont, conseiller et ausmonier du Roy, et commis à la surintendance du bastiment du Louvre, pour ouvrages de maçonnerie par eux faits audit chasteau du Louvre.

Sculpture.

A Pierre l'Heureux, François l'Heureux, Martin le Fort et Pierre Nanyn, sculpteurs, la somme de 140 liv., à eux ordonnée par ledit sieur de Clagny, pour avoir taillé et enrichy une frize de festons composée de plusieurs fruictages aux petits enfans et oiseaux y entremeslez, et pour avoir pozé et assis ladite frize sur l'architecture, collonnes et pilastres du second estage du bastiment que l'on édiffioit pour les antichambres et cabinets de la Reyne du costé de la cour du Louvre, et pour avoir taillé quarante-trois petits masques pour ornement d'une corniche servant d'entablement esdits logis de la Reyne.

Peinture.

A Louis du Breuil, maistre peintre, la somme de 45 liv., pour ouvrages par luy faits audit chasteau du Louvre

Vitrerie.

A Nicolas Beaurain, maistre vitrier, la somme de 133 liv. 6 s. 3 d., pour ouvrages de verrerie par luy faits audit chasteau du Louvre.

Estats et entretenemens.

Audit seigneur de Clagny, superintendant, la somme de 1,200 liv., pour deux mois de ses gages.

Taxations et sallaires.

Néant.

Somme de la despence faitte au bastiment neuf du Louvre :
1,918 liv., 6 s. 3 d.

PALLAIS ROYAL, A PARIS.

A Eustache Jve, maistre maçon, la somme de 557 liv. 7 s. 9 d., à laquelle ont esté modéré par Jean Grollier, les ouvrages de maçonnerie par eux faits au pallais royal.

A Guillaume Evrard, serrurier, la somme de 106 liv. 12 s., à luy ordonnée par messieurs de Varrade Dudrac et Bonnette, conseillers du Roy en sa court de Parlement et commissaires des prisonniers, pour ouvrages de serrurerie par luy faits en plusieurs endroits dudit pallais.

A Jean de la Hamée, maistre vitrier, la somme de 189 liv. 11 s. 1 d., à laquelle ont esté modérez, par ledit Grollier, les ouvrages de verre par luy faits audit pallais.

A Claude Marchand, maistre couvreur, la somme de

1,026 liv. 10 s. 5 d., à laquelle ont esté modérez les ouvrages de couverture d'ardoise et de tuille par luy faits de l'ordonnance d'icelluy sieur Grollier.

A Claude Duclos, maistre paveur, la somme de 76 liv. 19 s. 7 d., pour ouvrages de pavé par luy faits de l'ordonnance dudit sieur Grollier.

A Guillaume Laurens, maistre plombier, la somme de 165 liv. 4 d., à luy ordonnée par messieurs les trésoriers de France, pour ouvrages de plomberie par luy fournis au pallais royal et hostel Bourbon.

A Claude Penelle, maistre couvreur, la somme de 200 liv., à luy ordonnée par lesdits trésoriers, pour ouvrages de couverture qu'il a faits audit pallais.

Somme des ouvrages faittes au pallais royal :
2,369 liv. 2 s. 9 d.

VIEIL BASTIMENT DU LOUVRE.

A Jean Aubert, maistre maçon, tailleur de pierre, la somme de 12 liv. 9 s., pour ouvrages de maçonnerie qu'il a faits audit vieil chasteau du Louvre.

A Michel Bourdin, maistre menuisier, la somme de 64 liv. 12 s., pour ouvrages de menuiserie par luy faits au chasteau du Louvre et pallais royal, de l'ordonnance du sieur Grollier.

A Mathurin Bon, serrurier, la somme de 141 liv. 13 s. 6 d., pour ouvrages de serrurerie par luy faits au chasteau du Louvre, de l'ordonnance dudit sieur Grollier.

A Jean de la Hamée, maistre vitrier, la somme de 44 liv. 10 s. 10 d., pour ouvrages de verrerie qu'il a faits au chasteau du Louvre, de l'ordonnance dudit Grollier.

Somme des ouvrages faittes au vieil bastiment du Louvre.
263 liv. 3 s. 8 d.

GRAND CHASTELLET DE PARIS.

A Jean de la Hamée, maistre vitrier, la somme de 8 liv. 1 s., pour ouvrages qu'il a faits au grand Chastellet, de l'ordonnance dudit sieur Grollier.

HOSTEL DE BOURBON.

A Eustache Jve, maistre maçon, la somme de 154 liv. 17 s. 11 d., pour ouvrages de maçonnerie qu'il a faits audit hostel de Bourbon, de l'ordonnance dudit Grollier.

LES TOURNELLES.

Audit Jve, maçon, la somme de 218 liv. 9 s., pour ouvrages de maçonnerie qu'il a faits audit lieu des Tournelles, de l'ordonnance dudit Grollier.

A Léonard Fontaine, maistre charpentier, la somme de 328 liv. 10 s., pour ouvrages de charpenterie qu'il a faits tant en la Bastidde Saint Anthoine que en son hostel des Tournelles.

A Mathurin Bon, serrurier, la somme de 220 liv. 2 s. 9 d., pour les ouvrages de serrurerie par luy faits à l'hostel des Tournelles, de l'ordonnance dudit sieur Grollier.

A Claude Marchant, maistre couvreur, la somme de 829 liv. 6 s. 1 d., pour ouvrages de couverture par luy faits audit hostel des Tournelles.

A Jean de la Hamée, maistre vitrier, la somme de 150 liv. 2 s. 11 d., à luy ordonnée par lesdits trésoriers de France, pour ouvrages de verrerie qu'il a faits audit hostel des Tournelles et à la chapelle de la Bastidde, avoir fait cinq panneaux

de verre neuf mis en gros plomb, dedans lesquels panneaux est un crucifiement de Dieu et une image de nostre Dame, une image de saint Christophe, une Annonciation, une Nativité de de nostre Seigneur. et les armoiries du Roy et de la Reyne avec leurs devises.

A Jean Huet, maistre menuisier, la somme de 152 liv. 15 s., à luy ordonnée par les trésoriers de France, pour ouvrages de menuiserie par luy faits audit hostel des Tournelles et la Bastidde.

A Eustache Jve, maistre maçon, et Mathurin Bon, serrurier, la somme de 178 liv. 6 s. 2 d., pour ouvrages de leur art par eux faits à la Bastidde.

Somme des ouvrages faits aux Tournelles et à la Bastidde : 2,531 liv. 12 s. 1 d.

Autres réparations faittes ausdits lieux des Tournelles et la Bastidde, à cause de la ruyne y advenue par le feu de l'astellier des poudres.

A Eustache Jve, maistre maçon, et à plusieurs maneuvres, la somme de 407 liv. 17 s. 8 d., pour ouvrages de maçonnerie et remuement de terre qu'ils ont faits ausdits lieux.

LE PONT AUX CHANGEURS, SAINT MICHEL ET LE CHEVALLIER DU GUET.

A Eustache Jve, maistre maçon, la somme de 140 liv. 7 s. 8 d., pour ouvrages de maçonnerie par luy faits au pont aux Changeurs, de l'ordonnance dudit Seigneur.

A Jean le Peuple, maistre charpentier, la somme de 3,856 liv.

16 s. 10 d., pour ouvrages de charpenterie par luy faits au pont aux Changeurs, de l'ordonnance dudit Grollier.

A Guillaume Evrard, serrurier, la somme de 172 liv. 10 s. 6 d., pour ouvrages de serrurerie qu'il a faits au pont aux Changeurs, de l'ordonnance dudit Grollier.

A Bernard Simon, maistre paveur, la somme de 151 liv. 11 s. 9 d., pour les ouvrages de pavé qu'il a faits au pont aux Changeurs, Saint Michel et Chevallier du guet de nuict.

Somme pour le pont aux Changeurs :
2,545 liv. 13 s. 7 d.

LE PONT SAINT MICHEL.

A Jean le Peuple, maistre charpentier, la somme de 2,702 liv. 10 s. 6 d., pour les ouvrages de charpenterie qu'il a faits audit pont, de l'ordonnance du sieur Grollier.

LE PONT DE SAINT CLOUD.

A Gilles Amiot, cordier, la somme de 68 liv. 15 s., à luy ordonnée par nosseigneurs des comptes, pour avoir par luy fourny un chable servant au bac ordonné à Saint Cloud.

A Guillaume Guillain, maistre maçon, la somme de 600 liv., à luy ordonnée par nosseigneurs des comptes, pour ouvrages de maçonnerie qu'il a faits audit pont.

LE PONT DE SAINT MAUR.

A Léonard Fontaine, maistre charpentier, la somme de 753 liv. 8 s., à luy ordonnée par lesdits sieurs des comptes, pour ouvrages de charpenterie par luy faits audit pont de Saint Maur.

LE PONT DE GOURNAY.

A maistre Jean de Lorme, maistre général des œuvres de maçonnerie par tout le royaume de France, et maistre Léonard Fontaine, maistre des œuvres de charpenterie, la somme de 750 liv., à eux ordonnée par nosdits seigneurs des comptes, pour les ouvrages de leur art par eux faits audit pont de Gournay.

BOIS DE VINCENNES.

A Léonard Fontaine, maistre charpentier, la somme de 197 liv., à luy ordonnée par le sieur Grollier, pour les ouvrages de charpenterie par luy faits audit bois de Vincennes.

A Guillaume Evrard, serrurier, la somme de 87 liv. 1 s. 10 d., pour ouvrages de serrurerie par luy faits au bois de Vincennes.

FONTAINEBLEAU.

A plusieurs personnes qui ont vacqué au jardin de Fontainebleau, à eux ordonnée par maistre Francisque de Primadicis de Boullongne, abbé de Saint Martin et surintendant des bastimens du Roy, la somme de 1,038 liv. 6 s. 6 d.

Autre despence faitte par ledit Grand Remy, pour les réparations qui ont esté faittes au palais royal, vieil bastiment du Louvre, grand et petit Chastellet, hostel de Bourbon, la Bastidde Saint Anthoine, l'hostel de Nesle, le chasteau du bois de Vincennes, Saint Germain en Laye, le pont aux Changeurs.

A plusieurs ouvriers, maçons, charpentiers, serruriers et couvreurs, et autres, la somme de 5,240 liv. 18 s. 2 d.

Autre despence faitte pour le Roy en l'hostel de la Monnoye.

A Eustache Jve, maistre maçon, la somme de 800 liv., pour ouvrages de maçonnerie par luy faits en sa Monnoye.

A Claude Marchant, maistre couvreur, la somme de 150 liv., pour ouvrages de couverture qu'il a faits en la maison de la Monnoye.

A Louise le Roy, femme de Michel Bourdin, maistre menuisier, la somme de 50 liv., pour ouvrages de menuiserie qu'il a faits à l'hostel de la Monnoye.

A Pivot Belin, maistre charpentier, la somme de 200 liv., pour ouvrages de charpenterie qu'il a faits audit hostel de la Monnoye.

Somme toute de la despence à l'hostel de la Monnoye : 1,200 liv.

Autres deniers payez pour plusieurs bastimens du Roy.

A Eustache Jve, maistre maçon, la somme de 600 liv., à luy ordonnée par ledit Grollier, pour ouvrages de maçonnerie par luy faits tant en son pallais que chasteau du Louvre.

A Anthoine de Lautour, maistre des œuvres de couvertures, la somme de 670 liv., à luy ordonnée par messieurs les trésoriers de France, pour ouvrages de couverture par luy faits au pallais royal, Bastidde Saint Anthoine.

A Mathurin Bon, serrurier, la somme de 350 liv. pour ouvrages de serrurerie par luy faits en plusieurs endroits desdits chasteaux.

A Jean le Glaneur et Nicolas du Puis, maistres maçons, la somme de 200 liv., pour ouvrages de maçonnerie par eux

faits tant au chasteau du bois de Vincennes que au chasteau de Beaulté, de l'ordonnance de nosseigneurs des comptes.

A Michel Bourdin, menuisier, la somme de 400 liv., pour ouvrages de menuiserie qu'il a faits en plusieurs lieux.

A Claude Marchant, maistre couvreur, la somme de 100 liv., pour ouvrages de couverture qu'il a faits ausdits lieux.

Gages d'officiers.

A maistre Estienne Grand Remy, trésorier des œuvres, édiffices et bastimens du Roy, la somme de 448 liv. 3 s., pour ses gages d'une année, un mois, 27 jours.

Despence commune.

398 liv. 15 s.

Somme totale de la despence de ce compte :
22,816 liv. 5 s.

Bastimens du Roy pour une année commancée le premier janvier 1562 *et finie le dernier décembre* 1563.

Transcript de la coppie des lettres patentes du Roy, données à Roussillon en Dauphiné, le 21e de juillet 1564, par lesquelles et pour les causes y contenues ledit Seigneur a ordonné maistre Jean Durant, trésorier et payeur de ses œuvres, édiffices et bastimens, la somme de 440 liv. par an, par forme de pension, outre ses gages ordinaires, à commancer du pénultiesme de febvrier 1559, et pour les deniers extraordinaires qui luy ont esté, depuis le dernier de décembre 1562 et seront cy après par ledit Seigneur ordonnez pour employer à la

construction, réparations et entretenemens de ses bastimens nouveaux du Louvre, Fontainebleau et autres, vingt lieues à la ronde de Paris, et aussy ordonne ledit Seigneur que icelluy Durant puisse coucher et employer en la despence de ses comptes, à raison de trois deniers pour livre de la recepte qu'il fera des deniers extraordinaires, et ce, outre sesdits gages et pension, pour tous frais, peines et sallaires de luy et ses clercs, et toutes autres choses que pour raison de ce il pourroit prétendre et demander à l'advenir, de ladite coppie desquelles lettres la teneur ensuit :

CHARLES, par la grace de Dieu, Roy de France, à nos amez et féaux conseillers les gens de nos comptes à Paris, salut et dilection. Sur la requeste à nous présentée de la part de nostre cher et bien amé maistre Jean Durant, trésorier, clerc et payeur de nos œuvres, édiffices et bastimens, réparations et entretenement d'iceux, tendant à ce que, pour les causes y contenues, il nous pleust luy ordonner, outre ses gages anciens, appartenans à sondit office, qui ne sont que de 386 liv. 17 s. 6 d. par an, la somme de 1,800 liv. aussy par an, comme soulloient avoir maistres Bertrand le Picart et Symon Goille, naguerres trésoriers alternatifs desdits bastimens, depuis supprimez et adjoincts à sondit office, durant l'année de leur exercice, outre les taxations qui leurs estoient faittes pour le maniement et administration de leurs dites charges, ayant esgard à la petite taxe qui luy avoit esté faitte par vous en rendant par luy le compte par devant vous du fait et entremise de sondit office depuis son institution en icelluy, jusques au dernier de décembre 1562, en quoy sont compris environ six années pour tout ledit temps, laquelle taxe ne monte seullement que 3,020 liv. 10 s., combien que la recepte actuellement par luy faitte de deniers extraordi-

naires pendant ledit temps, tant pour nostre bastiment neuf du Louvre, à Paris, ceux de nos chasteaux et maisons de Fontainebleau, Saint Germain en Laye, Boullongne lès Paris, la Muette en ladite forest, bois de Vincennes, et pour les sépultures de nos prédécesseurs Roys, que pour les réparations qui ont esté faittes pandant ledit temps en nostre pont de Poissy, que aussy pour le payement des gages, nouritures et entretenemens de certains menuisiers et serruriers suisses que feu nostre très honoré Seigneur et Père le Roy Henry fait besongner pour son service en l'hostel de Reins à Paris, en l'an 1557, monte environ 235,000 liv., sans comprendre les deniers rendus et non receus qui montent à plus de 140,000 liv., pour lesquelles il n'a délaissé à faire plusieurs frais et sans comprendre aussy la recepte par luy faitte pendant ledit temps pour les réparations ordinaires qui ont esté faittes par les ordonnances du trésorier de France en la charge dudit Paris, en nos viels chasteaux, pallais et maisons estans dedans et près icelle nostre ville de Paris montent à 46,000 liv. ou environ, ayant aussy esgard par nous à la finance que ledit exposant auroit payée pour raison de sondit office, montant 3,300 escus soleil, assavoir : à nostre feu Seigneur et Père, 2,300 escus soleil, en le pourvoyant par luy dudit office, et 1,000 escus qu'il a depuis payé audit Picart en nostre acquit et suivant l'ordonnance du conseil privé de feu nostre très honoré Seigneur et Frère le Roy François, dernier décedé, du 16e de novembre 1559, affin que moyennant icelle somme de 1,800 liv., il peust supporter les frais qu'il est contraint ordinairement faire tant à la poursuitte de ses assignations, recouvrement des deniers d'icelles, port et voicture desdits deniers, sallaires, nouritures et entretenement de luy, ses clers et commis, que autres frais qui luy convient ordinairement faire pour cet effet, ainsy qu'il est plus au long contenu par sadite requeste par nous renvoyée aux intendans de nos finances.

Nous, après avoir ouy en nostre conseil privé leur rapport, avons, suivant leur advis et pour les mesmes causes y contenues, par meure délibération des gens de nostre conseil, ordonné et ordonnons par cesdites patentes audit Durant, par manière de pension, outre sesdits gages ordinaires, la somme de 440 liv. par an, et en ce faisant voulu et voulons que d'icelle il soit payé, outre la taxe de vous à luy faitte depuis le pénultiesme de febvrier 1559, qu'il remboursa audit Picart lesdits 1,000 escus qu'il avoit fournis le pourvoyant de nostredit feu Seigneur et Père dudit office de trésorier desdits bastimens, comme il est apparu par certain extrait d'ordonnance sur ce faitte par le conseil privé de nostre Seigneur et Frère, au dos duquel est la quittance dudit Picart, desdits jour et an, signée de notaires, revenans pour deux ans dix mois eschus le dernier de décembre 1562, à la somme de 1,246 liv. 12 sous 4 deniers. Vous mandant à cette cause, commandant et très expressément enjoignant icelle dite somme passer et allouer purement et simplement en la despence du compte d'icelluy Durant pour ladite année 1562, outre lesdites 3,020 liv., 10 s. à luy par vous taxez comme dit est, et sesdits gages ordinaires, ou bien icelle lui déduire ou rabattre sur ce qu'il nous peut debvoir à la fin dudit compte, et icelle somme de 440 liv. luy permettre de continuer et prendre, tant pour l'année 1563 que la présente et autres à venir, tant qu'il tiendra et exercera ledit office et fera lesdits payemens, et au regard des deniers extraordinaires qui luy ont esté, depuis le dernier jour de décembre 1562, et seront cy après par nous ordonnez pour employer à la construction, réparations et entretenemens de nosdits bastimens nouveaux du Louvre, Fontainebleau, Boullongne lès Paris, Saint Germain en Laye, la Muette, Villiers Costerets, bois de Vincennes, Saint Léger près Montfort l'Amaulry, Sénart près Yerre, les sépultures de nos prédécesseurs Roys et Reynes de France, et autres que

nous faisons et pourons cy après faire construire et édiflier en quelque lieu et endroit que ce soit dedans et dehors de nostre dite ville de Paris, jusques à vingt lieues à la ronde, nous, ayant esgard aux taxes qui ont esté cy devant faittes ausdit Picart et Goille et leurs prédécesseurs en ladite charge pour chacun desdits lieux, lesquelles sont revenues à grosses sommes de deniers par an, avons aussy voulu et ordonné, voulons et ordonnons, et nous plaist que ledit Durant puisse coucher et employer en la despence des comptes qu'il rendra par devant vous à raison de 3 deniers pour chacune livre de la recepte, nous luy avons taxez et ordonnez, taxons et ordonnons par ces mesmes présentes signées de nostre main, outre cesdits gages ordinaires et pension, et ce, pour tous frais, peines et sallaires pour luy, ses clercs et commis, et toutes autres choses que pour raison de ce il pouroit prétendre et demander en l'advenir, et iceux 3 deniers pour livre, à quelque somme qu'ils puissent ou pouroient monter et revenir, vous les passez et allouez purement et simplement en la despence de sesdits comptes, et pareillement ladite pension de 440 liv. par chacun an, en rapportant sesdites présentes à icelluy Durant, ou vidimus d'icelles deuement collationné à l'original par l'un de nos amez et féaux notaires et secrétaires pour la première fois seulement, car tel est nostre plaisir, nonobstant nos ordonnances par lesquelles est dit que toutes pensions seroient payez par le trésorier de nostre espargne et non par autres ausquelles et à quelsconques autres à ce contraires. Nous avons pour cet effet, et sans y préjudicier à autres choses, desrogé et desrogeons, et aux desrogatoires des desrogatoires par cesdites présentes. Donné à Roussillon en Dauphiné, le 21ᵉ de juillet 1564, et de nostre règne le 4ᵉ. *Ainsy signé* : Charles. Et plus bas : Par le Roy, en son conseil, De l'Aubespine ; et scellé sur simple queue de cire jaulne. Et au dessous de ladite coppie est escript : Collation a esté faitte

à l'original par moy notaire et secrétaire du Roy, le 9e d'aoust 1564. *Signé* : HUAULT.

Compte 7e de maistre Jean Durant, durant une année entière commancée le premier de janvier 1562 et finie le dernier de décembre 1563.

RECEPTE.

De maistre Jean de Baillon, conseiller du Roy et trésorier de son espargne, par quittance dudit Durant, la somme de 43,000 liv., à luy ordonnée par le Roy, pour convertir et employer au bastiment neuf du Louvre.

De maistre Jean de Maliac, conseiller du Roy et receveur général des finances à Tholose, la somme de 400 liv.

De maistre Symon Bouilenc, aussy conseiller du Roy et receveur général de ses finances, à Paris, la somme de 500 liv.

Somme toute de la recepte :
43,900 liv.

Despence de ce compte faitte par ledit Durant pour la continuation et parachèvement du bastiment que le Roy fait construire et édiffier de neuf en son chasteau du Louvre, en cette ville de Paris, tant pour ouvrages de maçonnerie, sculpture, charpenterie, serrurerie, peinture, menuiserie, vitrerie, que plusieurs frais, sallaires et vacations, gages, estats et autres frais deppendant du fait du bastiment neuf du Louvre, suivant les ordonnances de maistre Pierre Lescot, seigneur de Clagny, abbé de Clermont, conseiller

ANNÉE 1563.

et ausmonier du Roy et par luy commis à la superintendance dudit bastiment neuf du Louvre.

BASTIMENT NEUF DU LOUVRE.

Maçonnerie.

A Guillaume Guillain et Pierre de Saint Quentin, maistres maçons, la somme de 6,500 liv. à eux ordonnée par ledit seigneur de Clagny, pour ouvrages de maçonnerie par eux faits audit bastiment du Louvre.

Plomberie.

A Guillaume Laurens, maistre plombier, la somme de 642 liv. 2 s. 2 d. pour tous les ouvrages de plomberie par luy faits audit bastiment neuf du Louvre.

Couverture.

A Claude Penelle, maistre couvreur, la somme de 200 liv., pour ouvrages de couverture par luy faits audit chasteau du Louvre.

Menuiserie.

A Rauland Maillard, maistre menuisier, la somme de 200 liv., pour ouvrages de menuiserie par luy faits audit Louvre.

Natte.

A Estienne Guigneboeuf, maistre nattier, la somme de

12 liv., pour ouvrages de natte par luy faits audit chasteau du Louvre.

Estats et entretenemens dudit seigneur de Clagny, la somme de 1,200 liv. par an, à cause de sadite charge.

Somme des frais faits pour la continuation du bastiment neuf du Louvre :
8,774 liv. 12 s. 2 d.

Autre despence faitte par ledit Durant pour le fait de la continuation, réparation et entretenement des bastimens et des chasteaux de Fontainebleau, Saint Germain en Laye, la Muette, Boullongne lès Paris, Villiers Costerets, bois de Vincennes, hostel des Tournelles, celuy de Saint Liger, près Montfort l'Amaulry, sépultures des Roys et Roynes et autres bastimens estans au royaulme, à vingt lieues à la ronde de Paris.

FONTAINEBLEAU.

Maçonnerie.

A Jacques Cirot et Macé Aubourg, maistres maçons, et autres, la somme de 480 liv. 7 s. 1 d., à eux ordonnée par messire François de Primadicis de Boullongne, abbé de Saint Martin de Troyes, conseiller et ausmonier du Roy et surintendant de ses bastimens, pour tous les ouvrages de maçonnerie par eux faits audit Fontainebleau.

Charpenterie.

A Guillaume Girard, charpentier, la somme de 700 liv., à

luy ordonnée par l'abbé de Saint Martin, pour ouvrages de charpenterie par luy faits audit Fontainebleau.

Couverture.

A Françoise Muce, vefve de feu Blaise Remy, et à Anthoine de Lautour, couvreurs, la somme de 661 liv. 8 s. 9 d., pour ouvrages de couverture par eux faits audit lieu.

Menuiserie.

A Gilles Baulge et Nicolas Broulle, maistres menuisiers, la somme de 220 liv. 18 s., pour ouvrages de menuiserie par eux faits audit Fontainebleau, suivant le marché de ce fait avec ledit de Primadicis de Boullongne.

Serrurerie.

A Mathurin Bon, maistre serrurier, la somme de 3,445 liv. 13 s. 2 d., pour les ouvrages de serrurerie par luy faits et fournis audit chasteau de Fontainebleau.

Vitrerie.

A Nicolas Beaurain, maistre vitrier, la somme de 302 liv. 10 s. 8 d., pour ouvrages de vitrerie qu'il a faits audit Fontainebleau.

Ouvrages de pavé.

A Guillemette Poullet, vefve de feu Mathurin Dauthan,

maistre paveur, la somme de 155 liv., pour ouvrages de pavé par luy faits audit Fontainebleau.

Parties inoppinées.

A Jacques Cotte dit maistre peintre, la somme de 35 liv., pour son payement de toutes et chacunes les matières qu'il a fournies, lesquelles ont esté employées, de l'ordonnance dudit abbé de Saint Martin, pour la décoration des peintures qu'ils ont faittes audit chasteau.

A Jacques Regoust dit Fondet, peintre, la somme de 100 liv., à luy ordonnée par ledit abbé de Saint Martin, pour les ouvrages de peintures par luy faits audit chasteau de Fontainebleau.

A Rogier Rogier, maistre peintre, la somme de 135 liv., pour ouvrages de peinture par luy faits, tant en grotesque que en pierres mixtes et autres couleurs, en l'allée qui va de la laicterie dudit chasteau en la salle de ladite laicterie.

A Fremyn Roussel, sculpteur, la somme de 15 liv., pour avoir, en diligence, racoustré les figures estans au jardin de la Reyne, aussy avoir aydé à remuer les anticailles estans sous le cabinet des armes du Roy.

A Nicolas Hachette, doreur, et Nicolas Hurlicquet, peintre, la somme de 28 liv. 10 s., pour avoir nettoyé et mis en ordre toutes les figures de stucq estans au pourtour de la salle du Roy du donjon, aussy celles estans en la salle de la Reyne, et en une chambre où soulloit loger monsieur le Connestable.

Audit Hurlicquet, la somme de 29 s., pour avoir fourny 4 livres de plomb blanc et 12 s. d'huile et 1 s. de couperose.

A Jean le Roux dit Picart, sculpteur et maçon, la somme de 29 liv., pour avoir racousté les testes et corps des anticailles estans audit Fontainebleau, avoir aydé à dresser la

scène de la comédie que le Roy a fait dresser en la salle des anticailles.

A plusieurs autres ouvriers et manouvriers.

Somme des parties inoppinées :
2,146 liv. 1 s. 2 d.

Somme des réparations de Fontainebleau :
8,471 liv. 18 s. 10 d.

SAINCT GERMAIN EN LAYE.

Maçonnerie.

A Jean François, maçon, la somme de 999 liv. 17 s. 8 d., à luy ordonnée par ledit abbé de Saint Martin, pour tous les ouvrages de maçonnerie qu'il a faits audit chasteau de Saint Germain, et pareillement en la chancellerie.

Charpenterie.

A Jean le Peuple, maistre charpentier, la somme de 2,405 liv., pour tous les ouvrages de charpenterie par luy faits audit Saint Germain.

Menuiserie.

A Jean Huet dit de Paris, maistre menuisier, et Baltazar de Poiron, aussy menuisier, la somme de 225 liv., pour tous les ouvrages de menuiserie par eux faits audit Saint Germain.

Pavé.

A Jean Bocquet, maistre paveur, la somme de 140 liv., pour ouvrages de pavé par luy faits audit Saint Germain.

Ouvrages de natte.

A Jean Meignan, maistre nattier, la somme de 183 liv. 4 s., pour ouvrages de natte qu'il a faits audit Saint Germain.

Parties inoppinées.

A plusieurs ouvriers et manouvriers, pour l'assemblée des estats tenus à Poissy, par le commandement du Roy et de la Reyne, au mois de juillet 1561, par messieurs les cardinaux et évesques.

Somme toute : 715 liv. 6 s. 5 d.

Somme des réparations audit Saint Germain :
4,618 liv. 8 s. 1 d.

CHASTEAU DU BOIS DE VINCENNES.

Maçonnerie.

A Nicolas du Puis, maçon, la somme de 100 liv., à luy ordonnée par ledit abbé de Saint Martin, pour ouvrages de maçonnerie par luy faits audit chasteau de Vincennes.

Couverture.

A Anthoine de Lautour et Claude Penelle, maistres cou-

vreurs, la somme de 680 liv., pour ouvrages de couverture par eux faits audit bois de Vincennes.

Vitrerie.

A Nicolas Beaurain, vitrier, la somme de 189 liv. 16 s. 10 d., pour ouvrages de verrerie par luy faits audit bois de Vincennes.

Serrurerie.

A Adam Bontemps, serrurier, la somme de 12 liv., pour ouvrages de serrurerie par luy faits au bois de Vincennes.

Somme des réparations du bois de Vincennes :
981 liv. 16 s. 10 d.

CHASTEAU DE LA MUETTE EN LA FOREST DUDIT SAINT GERMAIN EN LAYE.

Maçonnerie.

A Nicolas Potier et Jean Jamet, maistres maçons, la somme de 785 liv. 7 s. 5 d., pour ouvrages de maçonnerie par eux faits audit lieu de la Muette.

CHASTEAU DE BOULLONGNE LÈS PARIS.

Maçonnerie.

A messire Ihierosme de la Robbie, entrepreneur du bastiment du chasteau de Boullongne, la somme de 746 liv., pour tous les ouvrages de maçonnerie qu'il a faits audit chasteau.

Charpenterie.

A Jean le Peuple, charpentier, la somme de 400 liv., pour ouvrages de charpenterie qu'il a faits audit chasteau de Boullongne.

Couverture.

A Anthoine Lautour et Claude Penelle, maistres couvreurs, la somme de 200 liv., pour tous les ouvrages de couverture par eux faits audit chasteau.

Menuiserie.

A Jean Huet dit de Paris, la somme de 500 liv., pour ouvrages de menuiserie par luy faits audit chasteau.

Serrurerie.

A Mathurin Bon, serrurier, la somme de 400 liv., pour ouvrages de serrurerie par luy faits audit Boullongne.

Vitrerie.

A Nicolas Beaurain, vitrier, la somme de 200 liv., pour ouvrages de verrerie par luy faits audit Boullongne.

Plomberie.

A Jean le Vavasseur, maistre plombier, la somme de

300 liv., pour ouvrages de plomberie par luy faits audit chasteau.

Parties inoppinées.
La somme de 95 livres.

Gages et estats de Francisque Primadicis de Boullongne, abbé de Saint Martin, la somme de 1,800 liv. pour 18 mois, à cause de sadite charge.

Autre despence, par les ordonnances de messieurs des comptes, au chasteau de Beaulté estant au bois de Vincennes.

Maçonnerie.

A Jean le Glanneur et Vincent Poiret, maistres maçons, la somme de 242 liv. 2 s. 6 d., à eux ordonnée par messieurs des comptes, pour ouvrages de maçonnerie par eux faits audit chasteau de Beaulté.

Charpenterie.

A Gervais Rigollet, maistre charpentier, la somme de 65 liv., pour ouvrages de charpenterie qu'il a faits audit chasteau.

Gages ordinaires de ce présent trésorier.

A maistre Jean Durant, la somme de 386 liv. 17 s. 6 d. pour une année de ses gages, à cause de sadite charge.

Despence commune.

La somme de 444 livres.

Somme totale de la despence de ce compte :
34,557 liv. 10 s. 8 d.

Parties extraordinaires et inoppinées.

Parties et sommes de deniers payez comptant par ledit maistre Jean Durant, présent trésorier, aux ouvriers besongnans jour et nuict en toute diligence, tant les jours de festes qu'ouvrables, en ce lieu de Fontainebleau, à faire grande quantité d'ouvrages de leurs mestiers pour le service du Roy, aux triumphe, tournois, comédies, mascarades, festins, et autres magnificences que ledit Seigneur a voulu et entendu faire en cedit lieu pendant les jours gras prochains, et ce, pendant la sepmaine commençans le dimanche 16^e de janvier et finissant le samedy ensuivant 22^e dudit mois 1563.

Somme toute de la despence faitte à Fontainebleau, de l'ordonnance de maistre Francisque de Primadicis, de Boullongne, abbé de Saint Martin, tant aux peintres, doreurs, sculpteurs, mousleurs, que maçons, charpentiers, serruriers et maneuvres qui ont travaillé audit Fontainebleau

23,190 liv. 1 s. 4 d.

CHASTEAU DE SAINT GERMAIN EN LAYE.

Maçonnerie.

A Jean Chaliveau, maistre maçon, la somme de 300 liv., à luy ordonnée par ledit abbé de Saint Martin, pour les ouvrages de cyment et taille de pierre de liais servans aux terrasses par luy faits au chasteau de Saint Germain.

Charpenterie.

A Bertault du Fay, charpentier, et aux héritiers de feu Jean Allemant, maistre des œuvres de charpenterie, la somme de 719 liv. 14 s., à eux ordonnée par ledit abbé de Saint Martin, pour les ouvrages de charpenterie par eux faits, tant au chasteau de Saint Germain que au logis de la verrerie.

Vitrerie.

A Nicolas Beaurain, vitrier, la somme de 100 liv., pour ouvrages de verrerie qu'il a faits audit chasteau de Saint Germain.

Ouvrages de natte.

A Marie Bourdois, vefve de feu Jean Maignan, en son vivant nattier, la somme de 45 liv. 15 s., pour ouvrages de natte par luy faits audit Saint Germain.

Parties extraordinaires.

A Jean, le maistre fontenier, la somme de 550 liv., à luy

ordonnée par le Roy, pour les réparations de la fontaine dudit Saint Germain.

Somme de la despence faitte audit chasteau de Saint Germain en Laye :

1,725 livres 9 sols.

CHASTEAU DE LA MUETTE EN LA FOREST DE LAYE.

Maçonnerie.

A Jean Jamet et Nicolas Potier, maistres maçons, la somme de 2,050 liv. 14 s. 5 d., à eux ordonnée par ledit abbé de Saint Martin, pour les ouvrages de maçonnerie par eux faits audit chasteau de la Muette.

CHASTEAU DU BOIS DE VINCENNES.

Maçonnerie.

A Nicolas du Puis, maistre maçon, la somme de 410 liv. 17 s. 6 d., à luy ordonnée par ledit abbé de Saint Martin, pour les ouvrages de maçonnerie et taille qu'il a faits en plusieurs lieux et endroits dudit chasteau de Vincennes.

Charpenterie.

A Jean le Peuple, maistre charpentier, la somme de 2,257 liv. 5 s. 6 d., à luy ordonnée par ledit abbé de Saint Martin, pour ouvrages par luy faits audit chasteau et au clocher de la sainte chapelle dudit lieu, donjon, ponts levis et autres lieux et endroits.

Couverture.

A Anthoine de Lautour, maistre couvreur, la somme de

150 liv., pour la démolition par luy faitte du plomb du clocher de la chapelle du bois de Vincennes, suivant le marché qu'il en a fait avec ledit abbé de Saint Martin.

Serrurerie.

A Mathurin Bon, serrurier, la somme de 1,414 liv. 15 s., pour ouvrages de serrurerie par luy faits et fournis au clocher de la chapelle du bois de Vincennes.

Plomberie.

A Jean le Vavasseur, maistre plombier, la somme de 500 liv., pour ouvrages de plomberie par luy faits à ladite chapelle du bois de Vincennes.

Ouvrages de nattes.

A Jean Maignan, nattier, la somme de 78 liv. 7 s. 2 d., pour ouvrages de nattes par luy faits au bois de Vincennes.

Somme de la despence faitte au chasteau du bois de Vincennes :
3,812 liv. 15 s. 8 d.

CHASTEAU DE BOULLONGNE LÈS PARIS.

Maçonnerie.

A Ihérosme de la Robia, maistre maçon et ingénieur, la somme de 1,937 liv. 3 s. 2 d., à luy ordonnée par ledit abbé de Saint Martin, pour ouvrages de maçonnerie qu'il a entrepris de faire pour le Roy en son chasteau de Boullongne.

Charpenterie.

A Jean le Peuple, charpentier, la somme de 324 liv., à luy ordonnée par ledit abbé de Saint Martin, pour les ouvrages de charpenterie par luy faits au chasteau de Boullongne.

Couverture.

A Claude Penelle, maistre couvreur, la somme de 85 liv. 10 s., pour ouvrages de couverture par luy faits aux basses offices érigées de neuf en la court audit chasteau du bois de Boullongne.

Menuiserie.

A Rolland Vaillant, menuisier, la somme de 300 liv., à luy ordonnée par ledit abbé de Saint Martin, pour ouvrages de menuiserie qu'il a faits audit chasteau de Boullongne.

Somme de la despence faitte au chasteau de Boullongne :

2,646 liv. 7 s. 2 d.

SAINCT LÉGER, PRÈS MONTFORT L'AMAULRY.

A Jean Potier, maistre maçon, la somme de 320 liv., pour les ouvrages de maçonnerie par luy faits au chasteau de Saint Léger, suivant le marché qu'il en a fait avec maistre Philbert de Lorme, conseiller et ausmonier du Roy et superintendant de ses bastimens et abbé de Nostre Dame d'Ivry.

SÉPULTURES DES ROYS ET REYNES DE FRANCE.

Ouvrages de sculpture.

A Germain Pillon, sculpteur, la somme de 850 liv. 3 s., à

luy ordonnée par ledit abbé de Saint Martin, pour les ouvrages de sculpture par luy faits, tant de l'ordonnance de l'abbé d'Ivry, commissaire desdits bastimens, que dudit abbé de Saint Martin, en huict figures de petits enfans de marbre blanc, faits pour servir au tombeau et sépulture du feu Roy François premier, que trois autres figures de marbre, en une pièce, qui portent un vaze dedans lequel est assis le cœur du feu Roy Henry dernier, en l'église des Célestins.

A Fresmin Roussel, sculpteur, la somme de 150 liv., pour faire tailler bien et deuement une figure d'ange dedans une pierre de marbre qui luy a esté par ledit Saint Martin baillée à la haulteur de trois pieds ou environ, laquelle figure tiendra un tableau faisant mention de la figure du feu Roy François, dernier deceddé.

A Ponce Jacquiau, sculpteur et imager, la somme de 450 liv., à luy ordonnée par ledit abbé de Saint Martin, pour ouvrages de modelles qu'il fera en terre ou plastre représentant partie de la sépulture du corps du feu Roy Henry dernier.

A Jean le Roux dit Picart, sculpteur et imager, la somme de 525 liv., à luy ordonnée par ledit abbé de Saint Martin, pour trois modelles en plastre par luy faits, représentans trois figures de marbre qu'il convient faire pour servir à la sépulture du cœur du feu Roy François dernier, pour icelle porter à Orléans, et de faire un piédestail de marbre et de cuivre au dessus duquel doit estre passé une coullonne aussy de marbre enrichie selon les devis à luy baillée, servans à mettre le cœur du feu Roy François dernier, et sur un chapiteau faire aussy un enfant de cuivre tenant une couronne impérialle, le tout suivant le portraict et modelle qui luy a esté baillée par ledit abbé de Saint Martin.

A Iherosme de la Robia, imager et sculpteur, la somme de 200 liv., sur la façon et ouvrages de deux petits enfans de marbre blanc, de la haulteur de deux pieds ou environ, qui

serviront à mettre aux coings du piédestail qui se dresse pour le cœur du feu Roy François dernier.

Somme des sépultures :

2,175 liv. 3 s.

A plusieurs ouvriers et maneuvres qui ont travaillez ausdites sépultures 250 liv.

Gages et estats.

A messire Francisque de Primadicis de Boullongne, abbé de Saint Martin, la somme de 1,100 liv., pour ses gages d'onze mois par luy deservis, à cause de son estat de superintendant et architecte du Roy.

Autre despence faitte par les ordonnances de messieurs des comptes, pour les réparations des ponts de Poissy, Gournay, Juvisy et Savigny sur Orge.

Achapt de pierre.

Aux héritiers de feu Estienne Crosmier, carrier, la somme de 265 liv. 5 s. 2 d., à eux ordonnée par messieurs des comptes, pour vendition de plusieurs pierres de hault clicquart pour servir ausdits ponts.

Maçonnerie.

A Jean de Lorme, Eustache Jve et Guillaume Marchant, maistres maçons, la somme de 800 liv., à eux ordonnée par messieurs des comptes, pour tous les ouvrages de maçonnerie par eux faits ausdits ponts.

ANNÉE 1563.

Charpenterie.

A Léonard Fontaine, maistre charpentier, la somme de 500 liv., à luy ordonnée par messieurs des comptes, pour ouvrages de charpenterie par luy faits aux réparations desdits ponts.

Pavé.

A Pierre Saint Jorre, maistre paveur, la somme de 400 liv., à luy ordonnée par lesdits seigneurs des comptes, pour ouvrages de pavé par luy faits, tant aux grandes et petites arches que chaussée du pont de Gournay.

A Pierre Voisin, la somme de 120 liv., à luy ordonnée par le sieur de Marillac, pour ouvrages de pavé par luy faits à la chaussée du pont de Juvisy.

Somme de la despence pour les ponts de Gournay, Juvisy et Savigny sur Orge :

2,115 livres 11 sols 9 deniers.

Autre despence faitte par les ordonnances et mandemens de messieurs les trésoriers de France, pour les réparations des vieils pallais, chasteaux, ponts et maisons du Roy.

Maçonnerie.

A Eustache Jve, maistre maçon, la somme de 559 liv. 18 s. 10 d., à luy ordonnée par lesdits trésoriers de France, pour ouvrages de maçonnerie par luy faits, tant au palais royal, hostel des Tournelles en la Bastidde Saint Anthoine que au pont aux Changeurs.

Charpenterie.

A Léonard Fontaine, maistre charpentier, et Jean le Peuple, aussy charpentier, la somme de 3,757 liv. 2 s., à eux ordonnée par lesdits trésoriers, pour ouvrages de charpenterie.

Voyages et sallaires.

A maistre Jean Durant, présent trésorier, la somme de 150 liv., à luy ordonnée par lesdits trésoriers de France, pour ses sallaires d'avoir sollicité les ouvriers à travailler en grande diligence, jour et nuict, à la réparation du pallais royal, chasteau du Louvre et hostel de Bourbon et celuy des Tournelles, pour la cellébration des mariages de la Reyne d'Espagne et de madame de Savoye.

Gages ordinaires de ce présent trésorier.

A maistre Jean Durant, présent trésorier, la somme de 386 liv. 17 s. 6 d., pour ses gages durant l'année de ce compte.

Pension audit Durant, la somme de 440 liv.

Sallaires et taxations dudit Durant la somme de 573 liv. 10 s., à luy ordonnée par le Roy.

Despence commune.

La somme de 584 livres.

Somme totale de la despence de ce compte :

63,434 liv. 16 s. 9 d.

Et la recepte :

57,854 liv. 13 s. 8 d.

ANNÉE 1565.

Compte neufviesme de maistre Jean Durant, trésorier et payeur des œuvres, édifices et bastimens du Roy, durant une année entière commancée le premier janvier 1564 et finie le dernier décembre ensuivant 1565.

RECEPTE.

De maistre Jean de Baillon, conseiller du Roy et trésorier de son espargne, la somme de 62,000 liv., par quittance de maistre Jean Durant.

De maistre Symon Boullenc, conseiller du Roy et receveur général de ses finances, la somme de 4,243 liv. 14 s. 11 d.; dudit Boullenc, la somme de 1,440 liv. 17 s. 1 d.

Somme totale de la recepte de ce compte :
67,984 liv. 12 s.

DESPENCE DE CE PRÉSENT COMPTE.

BASTIMENT NEUF DU LOUVRE.

Maçonnerie.

A Guillaume Guillain et Pierre de Saint Quentin, maistres maçons, entrepreneurs dudit bastiment, la somme de 7,000 l., à eux ordonnée par maistre Pierre Lescot, seigneur de Clagny, conseiller et ausmonier du Roy, et par luy commis à la superintendance dudit bastiment, pour ouvrages de maçonnerie par eux faits et à faire audit chasteau du Louvre.

Sculpture.

A Estienne Carmoy et Martin le Fort, sculpteurs, la somme de 326 liv., à eux ordonnée par ledit seigneur de Clagny, pour avoir par eux taillé en pierre de Saint Leu, autour de quatre ovalles de marbre mixte, à chacune un meufle de lion et deux festons de chesne, pendant dudit meufle, lesdites ovalles estans entre les collonnes du second estage, plus, pour avoir esté par eux taillé au dessus de trois fenestres du dernier estage à chacun un trophée de morions, arcqs, carquoys, flamberins et autres armes antiques, plus, pour avoir par eux esté taillez sur le tas en ladite pierre, aux costés de chascune desdites fenestres, deux trophées d'armes antiques, comme corcelets, toraces, tarques, parvois, expées, dagues, arcqs, carquoys, et autres sortes d'armes antiques. Plus, pour avoir taillé sur le tas, en ladite pierre de Saint Leu, sur quatre tablettes de marbre mixte, lesquelles sont posées entre les collonnes de l'estage du rez de chaussée, sur chascune un K couronné à l'impérialle, enrichy de branches de laurier; plus, pour avoir taillé, sur le tas de pierre de Saint Leu, en trois clefs qui sont cy trois arcades du premier estage, à chacune un K environné d'une couronne de lauriers; plus, pour avoir par eux achevé et mis en perfection deux petits enfants nuds de la corniche du second estage, tous lesquels ouvrages susdits ont esté faits pour orner et enrichir la fassade de cette partie du corps d'hostel que l'on bastit à présent pour le logis de la Reyne audit chasteau du Louvre, du costé de la rivière.

A François l'Heureux, sculpteur, la somme de 100 liv., à luy ordonnée par ledit seigneur de Clagny, pour avoir taillé en bois une grande armoirie de la Reyne, enrichie de masques, festons et autres ornemens, pour estre applicqué au ciel et plat fons de la chambre de la Reyne, et aussy avoir taillé en

bois, dans un grand panneau, un grand chappeau de triumphe de feuilles de chesne, et dans icelluy un bassin antique enrichy de plusieurs ouvrages, pour estre ledit panneau applicqué au milieu d'un ciel et plat fonds de la chambre du rez de chaussée, au dessous de celle de la Reyne, du costé de la rivière.

Charpenterie.

A Jean le Peuple, maistre charpentier, la somme de 3,100 liv., à luy ordonnée par ledit sieur de Clagny, pour ouvrages de charpenterie par luy faits au corps de logis que l'on bastit audit chasteau du Louvre.

Serrurerie.

A Michel Suron, maistre serrurier, la somme de 1,300 liv., à luy ordonnée par ledit sieur de Clagny, pour ouvrages de serrurerie par luy faits audit corps de logis du Louvre.

Couverture.

A Claude Penelle, maistre couvreur, la somme de 631 liv. 18 s. 3 d., à luy ordonnée par ledit sieur de Clagny, pour ouvrages de couverture par luy faits audit corps de logis.

Plomberie.

A Guillaume Laurens, maistre plombier, la somme de 600 liv., à luy ordonnée par ledit sieur de Clagny, pour ouvrages de plomberie par luy faits et fournis audit logis du Louvre.

Menuiserie.

A Raoulland Maillard, Noel Biart et Rieulle Richault, maistres menuisiers, la somme de 4,950 liv., à eux ordonnée par ledit sieur de Clagny, pour ouvrages de menuiserie par eux faits audit lieu.

Vitrerie.

A Nicolas Beaurain, maistre vitrier, la somme de 350 liv., pour ouvrages de verrerie par luy faits audit corps de logis.

Gages et estats d'officiers.

A messire Pierre Lescot, sieur de Clagny, abbé de Clermont, surintendant dudit bastiment du Louvre, la somme de 1,200 liv., pour l'année de ce compte, à cause de sadite charge.

Somme de la despence faitte au chasteau du Louvre :
19,568 liv. 8 s. 3 d.

Autre despence faitte par ledit Durant, présent trésorier, durant l'année de ce compte, pour les réparations des chasteaux de Fontainebleau, Saint Germain en Laye, la Muette en la forest dudit Saint Germain, Boullongne lès Paris, Villiers Costerets, bois de Vincennes, hostel des Tournelles, celluy de Saint Liger, près Montfort l'Amaulry, sépulture des Roys et Reynes de France, et autres bastimens estant en ce royaume, à vingt lieues à la ronde de Paris, et ce, par

les ordonnances de maistre l'abbé de Saint Martin, commissaire et ordonnateur desdits bastimens.

FONTAINEBLEAU.

Maçonnerie.

A Jean Congnet dit de Langres et François Besaincton, maistres maçons et autres, la somme de 5,052 liv. 4 s. 5 d., à eux ordonnée par ledit abbé de Saint Martin, pour ouvrages de maçonnerie et taille par eux faits audit Fontainebleau.

Achapt de pierre.

A Jean du May, marchand voicturier, la somme de 1,800 liv., à luy ordonnée par ledit abbé de Saint Martin, pour la vente et délivrance de pierre de Saint Leu.

Sculpture.

A Fremin Roussel, sculpteur et imager, la somme de 20 liv., à luy ordonnée par ledit abbé de Saint Martin, sur et tantmoins de quatre petits enfans, une couronne et autres ouvrages de sculpture qu'il a entrepris faire en pierre de Saint Leu pour servir et mettre au grand pavillon estant près et attenant le grand escalier au corps de logis neuf audit Fontainebleau.

Charpenterie.

A Guillaume Girard, maistre charpentier, la somme de 2,865 liv., à luy ordonnée par ledit abbé de Saint Martin, pour ouvrages de charpenterie par luy faits en un grand corps

de logis construict de neuf entre la grande basse court et la cour de la fontaine dudit chasteau.

Couverture.

A Macé le Sage et Anthoine de Lautour, maistres couvreurs, la somme de 2,370 liv., pour ouvrages de couverture par eux faits audit chasteau de Fontainebleau.

Plomberie.

A Jean le Vavasseur, maistre plombier, la somme de 300 liv., pour ouvrages de plomberie par luy faits et fournis audit Fontainebleau.

Menuiserie.

A Gilles Baulges, Rieulle Richault et Rolland Vaillant, maistres menuisiers, la somme de 635 liv., à eux ordonnée par ledit abbé de Saint Martin, pour ouvrages de menuiserie par eux faits audit Fontainebleau.

Serrurerie.

A Mathurin Bon, serrurier, la somme de 1,045 liv. 17 s., pour ouvrages de serrurerie par luy faits audit Fontainebleau.

Vitrerie.

A Nicolas Beaurain, maistre vitrier, la somme de 200 liv., pour ouvrages de verrerie par luy faits audit chasteau de Fontainebleau.

Pavé.

A Guillemette Poullet, veufve de feu Mathurin Dentan, maistre paveur, la somme de 26 liv., pour ouvrages de pavé par luy faits audit Fontainebleau.

Natte.

A Jean du Cru, nattier, la somme de 60 liv., pour ouvrages de nattes par luy faits audit Fontainebleau.

Parties extraordinaires.

A Roger du Rogier, maistre paintre, la somme de 100 liv., à luy ordonnée par ledit abbé de Saint Martin, sur et tantmoins des ouvrages de painture par luy faits et qu'il fera cy après audit chasteau de Fontainebleau.

A plusieurs tailleurs, maçons, manœuvres, chartiers, femmes, chassavant et autres qui ont travaillez audit chasteau de Fontainebleau, la somme de 36,504 liv. 6 s.

Somme de la despence faitte au chasteau de Fontainebleau : 50,678 liv. 7 s. 5 d.

CHASTEAU DE SAINT GERMAIN EN LAYE.

Maçonnerie.

A Jean François et Jean Chalmeau, maistres maçons, la somme de 730 liv. 13 s. 6 d., à eux ordonnée par ledit abbé de Saint Martin, pour ouvrages de maçonnerie et taille par eux faits audit Saint Germain en Laye.

Menuiserie.

A Rollant Vaillant, maistre menuisier, la somme de 375 liv., à luy ordonnée par ledit abbé de Saint Martin, pour ouvrages de menuiserie par luy faits audit Saint Germain en Laye.

Serrurerie.

A Mathurin Bon, serrurier, la somme de 302 liv. 3 s. 6 d., pour ouvrages de serrurerie qu'il a faits audit Saint Germain.

Somme de la despence du chasteau de Saint Germain :
1,407 liv. 17 s.

CHASTEAU DU BOIS DE VINCENNES.

A Nicolas du Puis, maistre maçon, la somme de 258 liv. 10 s., à luy ordonné par ledit abbé de Saint Martin, pour ouvrages de maçonnerie par luy faits audit chasteau du bois de Vincennes.

CHASTEAU DE BOULONGNE LÈS PARIS.

A Suzanne Perrin, vefve de feu Jean Huet, maistre maçon, la somme de 63 liv., à luy ordonnée par ledit abbé de Saint Martin, pour ouvrages de maçonnerie par luy faits audit chasteau de Boulongne lès Paris.

SÉPULTURES DES ROYS ET REYNES DE FRANCE.

Achapts de marbres.

A Estienne de Trois Rieux, conducteur des marbres, la

somme de 2,598 liv. 15 s., à luy ordonnée par ledit abbé de Saint Martin, pour avoir par luy fourny tout le marbre et autre pierre mixte pour servir à la construction desdites sépultures.

Sculptures.

A Germain Pillon, sculpteur, pour ouvrages de sculpture qu'il a entrepris faire pour la sépulture du feu Roy Henry, dernier déceddé, assavoir : tant pour deux figures qu'il doit faire de bronze que pour un gisant, pour quelques basses tailles et masques qu'il fait en marbre blanc, à luy ordonnée par ledit sieur abbé de Saint Martin, la somme de 550 liv.

A Ponce Jacquio, sculpteur, pour ouvrages de sculpture qu'il a entrepris faire, et des figures pour servir à la sépulture du feu Roy Henry, dernier déceddé, et avoir fait deux modelles de chapiteaux, l'un de terre et l'autre de pierre, et deux figures de bronze encommancez, et autres ouvrages de son art à luy ordonnée par ledit abbé de Saint Martin, la somme de 648 liv.

A maistre Jean le Roux dit Picart, sculpteur, pour ouvrages de sculpture qu'il a faits, tant de cuivre que de marbre, pour servir à la sépulture du cœur du feu Roy François, dernier déceddé, que le Roy a ordonné estre faitte pour estre mise à Orléans, à luy ordonnée la somme de 260 liv.

A Laurens Regnauldin, sculpteur, pour ouvrages de sculpture qu'il a faits en marbre blanc, et des histoires qu'il fait de cire pour icelles mettre en bronze pour mettre à l'entour de la sépulture du feu Roy Henry, à luy ordonnée la somme de 340 liv.

A Fremyn Roussel, sculpteur, pour avoir tenu plus hault et de grosseur de demy pied ou environ, une figure de marbre par luy faitte courbée et tenant un livre en forme de tables de

Moïse, qui doit servir à l'un des angles de la collonne et piédestail fait de marbre et pierre mixte de la sépulture du cœur du feu Roy François, et d'un bosse taillée qu'il a fait pour servir à la sépulture du feu Roy Henry qui représente Charité, en pièces de marbre, et sur certains enfans qui luy ont esté ordonnez pour l'apposer et mettre sur la fazade du grand pavillon basty de neuf dedans la grosse escalle du chasteau de Fontainebleau, à luy ordonnée la somme de 200 liv.

A Jean Poinctard, tailleur de pierre, et Louis Lerambert, Jean le Mercillon, Anthoine Jacquet, Louis Bergeron, Marin le Moyne et Pierre Mambreux, pour avoir par eux vacqué à tailler de collonnes, basses, chappiteaux, corniches et autres pièces de marbre, pour servir à la sépulture du feu Roy Henry, dernier décedé, de l'ordonnance dudit seigneur, abbé de Saint Martin.

A Dominique Florentin, sculpteur, la somme de 100 liv., sur le model de terre, en forme de priant à genoux, représentant l'effigie au vif du feu Roy Henry, pour ledit model fondre en cuivre, pour servir à la sépulture dudit feu Seigneur.

A Iherosme de la Robia, sculpteur, pour les ouvrages de sculpture par luy faits en deux petits enfans de marbre qui doivent servir à la sépulture du cœur du feu Roy François, dernier décedé, sur la figure d'un gisant de marbre blanc, de longueur de cinq pieds, représentant la figure de la Reyne, pour mettre à la sépulture du feu Roy Henry, dernier décedé, et deux petits enfans de marbre blanc, assis sur une teste de mort, tenans une trompe de renommée à flamme de feu renversée, signifians la vie estainte, contenant deux pieds ou environ de hault, pour servir au tombeau du cœur du feu Roy François, dernier, pour iceux porter à Orléans avec ledit tombeau, à luy ordonnée la somme de 225 liv. par ledit abbé de Saint Martin.

A Michel Gaultier, sculpteur, pour ouvrages de sculpture

par luy faits à ladite sépulture du feu Roy Henry, la somme de 75 liv. à luy ordonnée par ledit abbé de Saint Martin.

Somme des sculptures pour lesdites sépultures :
4,909 liv. 15 s.

Parties inoppinées.

A Benoist Bouchet, fondeur, la somme de 25 liv., à cause desdites quatre figures qu'il a entrepris fondre pour servir à la sépulture du feu Roy Henry, dernier décedé.

A plusieurs autres ouvriers, la somme de 1,299 liv. 2 s. 5 d.

Gages et estats du sieur Saint Martin.

La somme de 1,200 liv. pour ses gages durant l'année de ce compte.

Autre despence faitte, de l'ordonnance de messieurs des comptes, pour les réparations des ponts de Juvisy et Savigny sur Orge, pont aux Changeurs et pont de Poissy et autres lieux.

La somme de 3,880 liv. 16 s. 6 d.

Autre despence faitte, par les ordonnances de messieurs les trésoriers de France, pour les réparations des moulins et pont de Gonesse, pont de la Bastidde, pont aux Changeurs et pont Saint Michel.

La somme de 4,878 liv. 3 s. 1 d.

Gages ordinaires de ce présent trésorier.

Audit maistre Jean Durant, présent trésorier, la somme de 386 liv. 17 s. 6 d., pour ses gages durant l'année de ce compte.

Pension.

Audit Durant, la somme de 440 liv. pour sa pension.

Sallaires et taxations.

Audit Durant, la somme de 775 liv. pour ses sallaires et taxations de trésorier.

Despence commune.

La somme de 454 liv. 12 s.

Somme de la despence de ce présent compte : 92,999 liv. 4 s. 2 d.

La recepte :
67,984 livres 12 sols.

Compte 10ᵉ de maistre Jean Durant, trésorier et payeur des œuvres, édiffices et bastimens du Roy, durant le quartier de janvier, febvrier et mars 1566.

RECEPTE.

De maistre Raoul Moreau, conseiller du Roy et trésorier de son espargne, la somme de 23,333 liv. 6 s. 8 d.

De maistre Symon Boullenc, conseiller du Roy et receveur général des finances, la somme de 4,019 liv. 9 s.

ANNÉE 1566.

De maistre Danier du Fresnoy, receveur ordinaire de Senlis, la somme de 1,100 liv.

De maistre Francisque Primadicis, commissaire et intendant des bastimens du Roy, la somme de 6,157 liv. 10 s. 9 d.

Somme totale de la recepte :
44,610 liv. 6 s. 5 d.

Despence de ce présent compte.

BASTIMENT NEUF DU LOUVRE.

Maçonnerie.

A Guillaume Guillain et Pierre de Saint Quentin, maistres maçons, la somme de 800 liv., à eux ordonnée par maistre Pierre Lescot, seigneur de Clagny, abbé de Clermont, conseiller et ausmonier du Roy, et commis sur les bastimens du Roy, pour ouvrages de leur art par eux faits audit bastiment du Louvre.

Sculpture.

A Estienne Carmoy et Martin le Fort, sculpteurs, la somme de 100 liv., à eux ordonnée par ledit sieur de Clagny, pour ouvrages de leur art par eux faits audit chasteau du Louvre.

A Pierre et François l'Heureux, sculpteurs, la somme de 60 liv., à eux ordonnée par ledit sieur de Clagny, pour ouvrages de leur art par eux faits audit chasteau du Louvre.

Charpenterie.

A Jean le Peuple, juré en l'office de charpenterie, la somme de 500 liv., à luy ordonnée par ledit sieur de Clagny, pour les ouvrages de son art par luy faits audit chasteau du Louvre.

Serrurerie.

A Michel Suron, serrurier, la somme de 200 liv., à luy ordonnée par ledit seigneur de Clagny, pour ouvrages de son art qu'il a faits audit chasteau du Louvre.

Menuiserie.

A Noël Biart et Rolland Maillard, maistres menuisiers, la somme de 950 liv., à luy ordonnée par ledit sieur de Clagny, pour ouvrages de leur art qu'ils ont faits audit chasteau.

A Jean Tacquet, tailleur en bois, la somme 40 liv., sur et tantmoins de ce qui luy poura estre deub, pour tailler en bois de feuillages et autres ornemens, huict pommeaux pour estre applicquez au ciel et plat fond de l'antichambre de la Reyne, au corps d'hostel que l'on basty du costé de la rivière, pour loger Sa Majesté.

Gages et estats.

Au sieur de Clagny, la somme de 200 liv. pour deux mois, à cause de sadite charge qui est à raison de 1,200 liv. par an.

Somme de la despence faitte au chasteau du Louvre :

2,850 liv.

Autre despence faitte pour la continuation des bastimens des chasteaux de Fontainebleau, Saint Germain en Laye, la Muette en la forest dudit Saint Germain, Boullongne lès Paris, Villiers Costerets, bois de Vincennes, hostel des Tournelles, celuy de Saint Léger, près Montfort l'Amaulry, sépultures des Roys et Reynes de France, et autres bastimens estans à vingt lieues à la ronde de Paris.

FONTAINEBLEAU.

Maçonnerie.

A Damien Victou, Jean Richier, Jean le Roux, Estienne Rondinet et Jean Petit, maistres maçons et autres, la somme de 3,126 liv. 15 s. 4 d., à eux ordonnée par Francisque de Primadicis de Boullongne, abbé de Saint Martin et surintendant des bastimens du Roy, pour ouvrages de taille, bricque et maçonnerie par eux faits audit chasteau de Fontainebleau.

Sculpture.

A Fremin Roussel, sculpteur, la somme de 60 liv., à luy ordonnée par ledit sieur abbé de Saint Martin, pour avoir fait quatre enfans avec leur corniche et un grand ordre à l'entour d'un épitaphe de marbre, le tout en pierre tendre, applicquez sur la haute corniche du pavillon fait de neuf audit Fontainebleau.

Charpenterie.

A maistre Guillaume Gerard, charpentier, la somme de 1,000 liv., à luy ordonnée par ledit sieur abbé de Saint Martin,

pour ouvrages de charpenterie par luy faits à son chasteau de Fontainebleau.

Couverture.

A Anthoine de Lautour, couvreur, et Macé le Sage, aussy couvreur, la somme de 680 liv., à eux ordonnée par ledit abbé de Saint Martin, pour ouvrages de couverture d'ardoise par eux faits audit Fontainebleau.

Menuiserie.

A Raoullant Vaillant et Gilles Bauge, la somme de 900 liv., à eux ordonnée par ledit abbé de Saint Martin, pour ouvrages de menuiserie par eux faits audit Fontainebleau.

Serrurerie.

A Mathurin Bon, serrurier, la somme de 15 liv., pour ouvrages de serrurerie qu'il a faits audit chasteau.

Vitrerie.

A Nicolas Beaurain, vitrier, la somme de 200 liv. pour ouvrages de verrerie par luy faits audit chasteau de Fontainebleau.

Nattes.

A Jean Ducreu, nattier, la somme de 50 liv. pour ouvrages de nattes par luy faits audit Fontainebleau.

ANNÉE 1566.

Parties extraordinaires.

Parties et somme de deniers payez par le présent trésorier, aux ouvriers tailleurs, maçons, maneuvres, et autres personnes besongnans en divers lieux et endroicts du chasteau de Fontainebleau, jardins et fossez d'icelluy, la somme de 13,437 liv. 17 s. 11 d.

A Nicollas l'Abbé, peintre, la somme de 180 liv., à luy ordonnée par ledit abbé de Saint Martin, pour les ouvrages de peinture grotesque, frizes, tableaux et autres ouvrages de peinture qu'il a faits audit Fontainebleau.

Somme totale de la despence faitte à Fontainebleau : 2,954 liv. 13 s. 3 d.

CHASTEAU DE SAINT GERMAIN EN LAYE.

Maçonnerie.

A Jean François et Jean Chanouan, maistres maçons, la somme de 235 liv. 5 s., à eux ordonnée par ledit abbé de Saint Martin, pour ouvrages de maçonnerie par luy faits au chasteau de Saint Germain en Laye.

Charpenterie.

A Jean le Peuple, maistre charpentier, la somme de 27 liv. 10 s., à luy ordonnée par ledit abbé de Saint Martin, pour ouvrages de charpenterie par luy faits audit Saint Germain.

Parties inoppinées.

La somme de 110 livres.

SÉPULTURES DES ROYS ET REYNES DE FRANCE.

Sculptures.

A Germain Pillon, sculpteur, la somme de 250 liv., à luy ordonnée par ledit abbé de Saint Martin, pour deux figures de bronze qu'il fait pour servir à la sépulture du feu Roy Henry, dernier, et sur une figure d'un gisant en marbre pour servir aussy à ladite sépulture.

A Louis Lerambert, le jeune, la somme de 45 liv., pour ses vacations d'avoir taillé collonnes, basses et chapiteaux de marbre pour servir à la sépulture du feu Roy Henry.

A Jean Poinctard, tailleur, la somme de 45 liv., pour les mesmes ouvrages.

A Jean le Merillon, tailleur, pareille somme de 45 liv., pour lesdits ouvrages.

A Ponce Jacquio, sculpteur, la somme de 200 liv.

A Jean Destouches, la somme de 100 liv., pour plusieurs ouvrages de chapiteaux pour ladite sépulture.

A François Sollet, la somme de 30 liv. *Idem.*

A Fremyn Roussel, sculpteur, la somme de 100 liv., pour les ouvrages de sculpture par luy faits pour le Roy, en une basse taille de marbre blanc et en un masque de marbre rouge pour servir à ladite sépulture.

A Laurens Regnauldin, sculpteur, la somme de 50 liv., pour ouvrages de basse taille par luy faits à ladite sépulture.

A plusieurs autres pour les mesmes ouvrages.

Somme totale pour sépulture :
2,227 liv. 1 s. 8 d.

Parties inoppinées.
La somme de 498 liv. 12 s.

Autre despence faitte par le présent trésorier à plusieurs ouvriers, des deniers provenus de la vente du bois de brezil de Fontainebleau.

A Gaspard Mazery, paintre, la somme de 271 liv., à luy ordonnée par maistre Francisque Primadicis, pour ouvrages de painture par luy faits audit chasteau de Fontainebleau, au cabinet de la Reyne qui est sur le jardin, et ouvrages de grotesque en la grande salle, près la laicterie.

A Ponce Jacquio, imager, la somme de 25 liv., à luy ordonnée par ledit Primadicis, sur et tantmoins des ouvrages de son art par luy faits aux sépultures de feu Roy Henry et François second.

A Nicolas l'Abbé, paintre, la somme de 251 liv. 5 s., à luy ordonnée par ledit Primadicis, sur et tantmoins d'avoir par luy fait six aulnes et un quart d'ouvrages de painture en grotesque au cabinet de la laicterie dudit chasteau, avec un tableau et autres ouvrages de painture qu'il a faits en la grande gallerie dudit chasteau.

A Germain Pillon, la somme de 17 liv. 11 s., à luy ordonnée par ledit Primadicis, sur ce qui luy est deub des huict figures par luy faittes pour servir à la sépulture du feu Roy François premier, ensemble les trois figures en une pierre de marbre qui serviront à porter le cœur du feu Roy.

Autre despence faitte des deniers provenant du plomb de la desmolition de la Sainte Chapelle du bois de Vincennes, à plusieurs ouvriers maçons, charpentiers, serruriers et autres, pour les réparations du chasteau de Fontainebleau et Saint Germain en Laye, de l'ordonnance de maistre Francisque Primadicis, architecte ordinaire du Roy.

La somme de 4,658 liv. 10 s.

Gages et estats.

A messire Francisque de Primadicis, la somme de 100 liv., pour un mois de ses gages.

Autre despence faitte par ledit Durant, des ordonnances de nosseigneurs des comptes.

A Mathurin Bon, serrurier, la somme de 400 liv., à luy ordonnée par nosseigneurs des comptes, pour ouvrages de serrurerie par luy faits au pont de Gournay.

A Léonard Fontaine, la somme de 260 liv. 15 s., pour ouvrages de charpenterie qu'il a faits en la basse court du bois de Vincennes.

A Léonard Symon, paveur, la somme de 200 liv., pour ouvrages de pavé par luy faits au pont aux Changeurs.

A Jean de la Hamée, vitrier, la somme de 285 liv. 5 s. 9 d., pour ouvrages de verrerie par luy faits en son pallais, chasteau de la Bastidde, au logis dudit Seigneur, en l'isle dudit pallais, chasteau du Louvre et Chevalier du guet.

A Jean le Peuple, charpentier, la somme de 800 liv., à luy ordonnée par nosseigneurs des comptes, pour les ouvrages de charpenterie par luy faits au pont aux changeurs.

A Guillaume Guillain et Estienne Grand Remy, la somme de 68 liv. 13 s. 4 d., pour les vacations de la visitation du pont de Poissy.

A Pierre Voisin, maistre paveur, la somme de 32 liv. 14 s. 2 d., à luy ordonnée par maistre Guillaume de Marillac, maistre ordinaire en la chambre des comptes, pour ouvrages de pavé.

Somme de ce chapitre :
2,052 liv. 3 s. 2 d.

Autre despence faitte pour plusieurs réparations faittes de l'ordonnance de messieurs les trésoriers de France.

A Eustache Jve, maistre maçon, la somme de 2,876 liv., à luy ordonnée par messieurs les trésoriers de France, pour ouvrages de maçonnerie et taille qu'il a faits à la fontaine du préau de la conciergerie du pallais et hostel des Tournelles.

A Rolland Vaillant et Michel Bourdin, maistres menuisiers, la somme de 230 liv., à eux ordonnée par lesdits trésoriers de France, pour ouvrages de menuiserie par eux faits aux vieils chasteaux et maisons du Roy.

A Claude Penelle et Anthoine de Lautour, maistres couvreurs, la somme de 300 liv., pour ouvrages de couverture par eux faits ès vieils chasteaux et maisons du Roy.

A Mathurin Bon, serrurier, la somme de 200 liv., pour ouvrages de son mestier par luy faits ausdits lieux.

A Jean de la Hamée, vitrier, la somme de 500 liv., pour ouvrages de verrerie par luy faits ausdits lieux.

A Guillaume Gilles, tailleur de pierre, la somme de 101 liv., pour les ouvrages et réparations de son mestier par luy faittes aux vieils chasteaux et maisons du Roy.

A Guillaume Laurens, plombier, la somme de 200 liv., pour ouvrages de plomberie par luy faits ausdits chasteaux.

A Léonard Fontaine, la somme de 500 liv., pour ouvrages de son mestier par luy faits ausdits lieux.

Somme de ce chapitre :
5,077 liv. 1 s. 4 d.

Autre despence faitte, de l'ordonnance de nos dits sieurs les trésoriers de France, pour plusieurs ouvrages faits au chasteau de Corbeil durant l'année de ce compte.

Maçonnerie.

A Mathurin Pitard, maçon, la somme de 86 liv. 1 s. 6 d., pour plusieurs ouvrages de couverture de maçonnerie par luy faits au chasteau de Corbeil.

Charpenterie.

A Blaise Maçon, charpentier, la somme de 48 liv. 10 s., pour ouvrages de charpenterie par luy faits audit chasteau de Corbeil.

Menuiserie.

A Léonard Chastellain, menuisier, la somme de 100 liv., pour plusieurs ouvrages de menuiserie audit chasteau.

Serrurerie.

A Nicolas Errard, serrurier, la somme de 38 liv. 12 s., pour plusieurs ouvrages de serrurerie qu'il a faits audit chasteau de Corbeil.

Autre despence faitte par ledit Durant, à cause d'aucunes parties payées par maistre Robert du Fresnoy, greffier de la justice du trésor, à plusieurs ouvriers.

La somme de 1,050 liv.

ANNÉE 1568.

Gages ordinaires.

Audit Durant, présent trésorier, la somme de 386 liv. 17 s. 6 d., pour ses gages, tant anciens que modernes, durant l'année de ce compte.

Pension.

Audit Durant, la somme de 440 iv. pour l'année de ce compte.

Sallaires et taxations.

Audit Durant, la somme de 416 liv. 13 s. 3 d. pour le temps de ce compte.

Despence commune :
198 liv. 14 s.

Somme de la despence de ce compte :
42,066 liv. 14 s. 2 d.

Et la recepte :
44,610 liv. 6 s. 5 d.

Bastimens du Roy depuis le premier febvrier 1567, jusques au dernier décembre 1568.

Transcript de la coppie des lettres patentes du Roy données à Paris, le premier jour de febvrier 1567, par lesquelles il a commis et depputé maistre Alain Veau, receveur général de

ses finances à Paris, à tenir le compte des deniers qui seront par ledit sieur ordonnez pour le fait des bastimens et édiffices de son chasteau du Louvre, ainsy qu'il ensuit :

CHARLES, par la grace de Dieu, Roy de France, à nostre amé et féal conseiller maistre Alain le Veau, par nous commis à l'exercice de la recepte générale de nos finances à Paris, salut. Combien que depuis l'édit par nous fait pour la suppression d'aucuns nos officiers comptables, et que suyvant le contenu en icelluy nous ayons commis et deputé nostre amé et féal, aussy conseiller, maistre Guillaume le Jars au maniement et exercice de plusieurs des offices, charges et commissions que tenoient diverses personnes par nous supprimez, pour estre lesdits offices, charges et commissions maniées et exercées par un seul homme comptable, entre lesquelles charges et commissions dudit le Jars est celle de tenir le compte et faire le payement des despenses qui se font par les ordonnances de nostre amé et féal conseiller et ausmonier ordinaire maistre Pierre Lescot, seigneur de Clagny, pour le fait des bastimens et édiffices de nostre chastel du Louvre audit Paris, suivant le pouvoir que en a ledit seigneur de Clagny, laquelle charge et commission nous avons, pour certaines causes et considérations à ce nous mouvans, distraitte et séparé du nombre des autres dont a esté par nous comme dit est baillée le maniement et exercice audit le Jars, voulons et nous plaist qu'elle soit par vous maniée et exercée, pour ce est il que nous confians à plain de vos sens, suffissance, preudhommie, grande expérience et bonne diligence, vous avons commis, ordonné et député, commettons, ordonnons et députons par ces patentes pour tenir le compte des deniers qui vous seront par nous ordonnez pour le fait desdits bastimens et édiffices de nostre chastellet du Louvre, et en faire les payemens et dis-

tribution aux personnes selon et ainsy qu'il vous sera ordonné par ledit maistre Pierre Lescot, sieur de Clagny, suivant le pouvoir qu'il a d'ordonner pour le fait desdits bastimens et édiffices de nostre chastel du Louvre, circonstances et deppendances d'iceux, soit pour démolition, pris et marchez faits avec les maistres maçons, charpentiers, tailleurs de pierre, menuisiers, vitriers, et autres artisans et gens de mestier, pareillement pour tous les frais licites et convenables tant d'iceux bastimens et édiffices que ameublement, ornemens et décorations d'iceux, aussy pour payement d'ouvriers et autres personnes à mesure qu'ils besongneront ou qu'ils auront entrepris quelques fournissemens par advances et selon qu'il verra en ses loyauté et conscience estre affaire et plus nécessaire pour le bien de nostre service, et génerallement de tout ce qu'il ordonnera pour le fait desdits bastimens et édiffices, leurs circonstances et deppendances comme dit est, lesquelles parties et sommes de deniers, qui seront ainsy par vous payées et baillées en vertu desdites ordonnances dudit maistre Pierre Lescot, seigneur de Clagny, seullement, nous voulons estre passées et allouées purement et simplement en la despence de vos comptes et rabattues de vostre recepte de vostre commission par nos amez et féaux les gens de nos comptes, ausquels nous mandons ainsy le faire sans aucun refus, restrinction ou difficulté, en rapportant par vous avec ces présentes ou vidimus d'icelles, pour une fois seullement, avec les ordonnances d'icelluy Lescot, sieur de Clagny, ensemble les marchez si aucuns en a fait ou fera avec lesdits ouvriers et autres, les quittances des parties sur ce suffissantes où elles escheront, lesquels payemens qui seront par vous faits ainsy que dit est, nous avons dès à présent vallidez et auctorisez, vallidons et auctorisons par lesdites présentes, comme si vous avoient esté par nous commandez et ordonnez, car tel est nostre plaisir, nonobstant quelsconques ordonnances, us, stil,

rigueur de compte, restrinctions, mandemens ou deffences à ce contraires. Donné à Paris, le premier de febvrier 1567, et de nostre règne le 7ᵉ. Et au dessous : Par le Roy, la Reyne sa Mère présente, DE L'AUBESPINE; et scellées sur simple queue de cire jaulne. Et au dessus de la coppie desdites lettres est escript : Collation a esté faitte aux lettres originalles par moy, conseiller du Roy et auditeur de sa Chambre des comptes soussigné, le 2ᵉ de septembre 1569. *Signé* : L'ESCHASSIER.

Compte premier de maistre Alain Veau, conseiller du Roy et receveur général de ses finances et par luy commis à tenir le compte et faire le payement des bastimens et édifices de son chasteau du Louvre durant le premier febvrier 1567, jusques au dernier de décembre 1568.

RECEPTE.

De maistre Jean de Baillon, conseiller du Roy et trésorier de son espargne, par quittance dudit Alain Veau, la somme de 18,000 liv.

De maistre Pierre de Ficte, conseiller du Roy et trésorier de son espargne, par quittance dudit Veau, la somme de 18,000 liv.

De maistre Raoul Moreau, conseiller du Roy et trésorier de son espargne, la somme de 2,000 liv.

Somme totale de la recepte de ce compte :
38,000 liv.

DESPENCE DE CE COMPTE.

Maçonnerie.

A Guillaume Guillain et Pierre de Saint Quentin, maistres maçons, la somme de 12,700 liv., à eux ordonnée par ledit sieur de Clagny, superintendant du bastiment, pour ouvrages de maçonnerie par eux faits audit chasteau du Louvre.

Charpenterie.

A Jean le Peuple, maistre charpentier, la somme de 2,142 liv. 12 s., à luy ordonnée par ledit sieur de Clagny, pour ouvrages de charpenterie par luy faits audit bastiment du Louvre.

Menuiserie.

A Noël Biart, Rieulle Richault et Rolland Maillard, maistres menuisiers, la somme de 1,219 liv., à eux ordonnée par ledit seigneur de Clagny, pour plusieurs ouvrages de menuiserie par eux faits audit bastiment du Louvre.

Couverture.

A Claude Penelle, maistre couvreur, la somme de 377 liv. 8 s. 10 d., à luy ordonnée par ledit sieur de Clagny, pour ouvrages de couverture par eux faits audit chasteau du Louvre.

Serrurerie.

A Michel Suron, maistre serrurier, la somme de 1,072 liv.

1 s. 6 d., à luy ordonnée par ledit sieur de Clagny, pour ouvrages de serrurerie par luy faits audit chasteau du Louvre.

Ferronnerie.

A Claude Vasse, marchand ferronnier, la somme de 26 liv. 15 s., à luy ordonnée par ledit seigneur de Clagny, pour deux grands contrecœurs de fonte qu'il a vendus pour ledit chasteau du Louvre.

Vitrerie.

A Anthoine le Clerc et Jean de la Hamée, maistres vitriers, la somme de 236 liv. 2 s. 6 d., à eux ordonnée par ledit sieur de Clagny, pour ouvrages de verrerie par eux faits audit chasteau du Louvre.

Nattes.

A Estienne Quiquebeuf, maistre nattier, la somme de 197 liv. 2 d., à luy ordonnée par ledit sieur de Clagny, pour ouvrages de nattes par luy faits audit chasteau du Louvre.

Voictures.

A Armant Bouquet, voicturier, la somme de 224 liv. 7 s. 5 d., pour avoir charrié plusieurs marbres jusques dans l'un des magazins du Louvre.

Tailleurs en bois.

A Jean Tacet, tailleur en bois, la somme de 50 liv., à luy ordonnée par ledit sieur de Clagny, pour avoir vendu quatre

chandelliers de bois de noyer, ayant chacun cinq branches, tout enrichis de vazes avec gauderons, feuillages, masques, guillochis et autres ornemens antiques, pour estre pendus à l'antichambre et celle de la Reyne audit bastiment neuf du Louvre.

Paintures.

A Jacques Patin, maistre paintre, la somme de 371 liv. 2 s., à luy ordonnée par ledit sieur de Clagny, pour ouvrages de painture par luy faits audit chasteau du Louvre.

Sculpture.

A Estienne Carmoy et Martin le Fort, sculpteurs, la somme de 500 liv., à eux ordonnée par ledit sieur de Clagny, pour ouvrages de leur art par eux faits audit chasteau du Louvre.

Tailleurs en marbre.

A François du Han, tailleur en marbre, la somme de 3,563 liv. 8 s. 6 d., à luy ordonnée par ledit seigneur de Clagny, pour ouvrages de son art par luy faits et qu'il fera cy après audit chasteau du Louvre.

Achapt de marbre.

A Guillaume de Vrespin dit Tabaquet, marchand, la somme de 2,808 liv. 9 s. 2 d., à luy ordonnée par ledit sieur de Clagny, pour plusieurs pièces de marbre par luy vendus et livrez près le port dudit Louvre.

Estats et entretenemens.

Audit sieur de Clagny, superintendant dudit bastiment du Louvre, la somme de 1,200 liv., pour l'année commencée le premier janvier 1567, et finie le dernier de décembre ensuivant, pour ses gages.

A luy pareille somme de 1,200 liv. pour l'année 1568, pour ses gages, à cause de sadite charge.

Gages de ce présent commis.

A maistre Alain Veau, présent commis, la somme de 400 liv. pour ses gages durant le temps de ce compte.

Despence commune :

La somme de 187 livres.

Somme totalle de la recepte de ce compte :

21,253 liv. 7 s. 7 d.

Bastimens du Roy pour une année finie le dernier jour de décembre 1568.

Transcript des lettres patentes du Roy données à Paris, le 14e apvril 1568, par lesquelles, et pour les causes y contenues, ledit Seigneur a remis, réintégré, restably et continué maistre Jean Durant en l'estat et office de conseiller clerc et paieur des œuvres, édiffices et bastimens, réparation et entretenement d'iceux, suprimé par édit dudit Seigneur, donné à Moulins au mois de febvrier 1566, desquelles lettres, ensemble de la vériffication faitte sur icelle par nosseigneurs des comptes,

le 21ᵉ de may en suivant audit an 1568, subsécutivement la teneur ensuit :

CHARLES, par la grace de Dieu, Roy de France, à tous ceux qui ces présentes lettres verront, salut. Comme par nostre édit général, donné à Paris au mois de novembre dernier passé, publié et enregistré en nostre chambre des comptes et pour les causes y contenues, nous avons remis et restably, et, en tant que besoin est ou seroit, de nouveau cré et érigé, tous les estats et offices comptables et autres de nos finances, lesquels nous avons auparavant par autre nostre édit, donné à Moullins au mois de febvrier 1566, supprimez et abollis, entre lesquels estoit compris l'estat et office de trésorier clerc et payeur de nos œuvres, édiffices et bastimens, réparations et entretenement d'iceux, pour iceux offices, suivant nostre édit de restablissement, estre doresnavant tenus et exercez, tant par ceux qui en jouissoient lors dudit édit de Moulins, prenans par eux lettres de déclarations de nous, que par autres qui en seront par nous pourveus d'aucuns desdits offices qui ont vacqué par mort ou forffaicture depuis icelluy édit de Mollins, selon et ainsy que plus amplement contenu en nostre édit de restablissement, suivant lequel nostre cher et bien amé maistre Jean Durant, auparavant ladite suppression, trésorier clerc et paieur de nosdites œuvres, édiffices et bastimens, réparations et entretenemens d'iceux, nous a remonstré qu'il a exercé sondit office par l'espace de 10 ans, ou environ, et fait bon et loyal debvoir à icelluy, mesme de rendre tous et chascun ses comptes jusque au jour de sadite suppression, comme de ce il nous a deuement fait apparoir par extraict de nostre chambre des comptes, cy attaché sous le contre scel de nostre chancellerie, et que par icelluy il a paié et déboursé la somme de 3,300 escus soleil qu'il a depuis paiez en nostre acquit et

suivant certain arrest du conseil privé de feu nostre cher Seigneur et Frère le Roy François dernier déceddé, le 16ᵉ de novembre 1559, à un nommé Bertrand le Picard, pour récompenser icelly le Picart de pareille somme de 1,000 escus qu'il auroit monstré avoir paiez en ce faisant pourvoir de l'office de trésorier ancien de ceux de nosdits bastimens estans près et alentour de nostre ville de Paris, jusques à 20 lieues à la ronde, lequel office, avec l'alternatif d'icelluy, furent supprimez par l'édit exprès et espécial dès le mois d'aoust précédent 1559, et resvez et incorporez inséparablement à l'office dudit Durant pour les occasions susdites, nous a très humblement fait supplier et requérir le vouloir remettre et restablir en la jouissance et pocession dudit estat et office, sçavoir faisons que, pour ces mesmes causes et autres bonnes considérations à ce nous mouvans, estans certains et assurez du bon et loial debvoir qu'a fait ledit Durant en sondit estat ou office où il s'est porté fidellement et à nostre gré et contentement, icelluy avons remis et réintégré, restably et continué, remettons, réintégrons, restablissons et continuons en sondit estat et office de trésorier clerc et paieur de nosdites œuvres, édiffices et bastimens, réparations et entretenemens d'iceux, et lequel office, en tant que besoin est ou seroit, nous avons de nouveau cré et érigé, créons et érigeons par cesdites patentes, pour icelluy tenir et doresnavant exercer par ledit Durant aux honneurs, authoritez, prérogatives, privilèges, prééminances, franchises, libertez, gages, pensions, droits et taxations audit estat et office appartenans, et à tels et semblables que les avoit et prenoit lors et auparavant nostre dit édit de suppression faitte audit Mollins, le tout suivant les édits par icelluy Durant obtenus de feu nostre très honoré Seigneur et Père le Roy Henry, dernier déceddé, et de nostre dit feu Seigneur et Frère, des mois de may et aoust 1559, arrests susdits du 16ᵉ novembre audit an, et deux autres

arrests du conseil privé de feu nostre dit Seigneur et Frère, du 24ᵉ janvier et 25 apvril ensuivant, et suivant aussy le règlement par luy obtenu en nostre conseil privé, le 21ᵉ de juillet 1564, le tout aussy cy attaché soubs nostre contre scel et sans que ledit Durant soit tenu de faire ny prester autre nouveau serment pour raison de sondit estat et office que celuy qu'il en a fait et presté par cy devant, si donnons en mandement par cesdites présentes à nos amez et féaulx conseillers les gens de nos comptes audit Paris, trésorier de France et trésorier de nostre espargne, présent et advenir, que doresnavant ils aient à bailler ou faire bailler et délivrer audit Durant, et non à autres, toutes et chacunes les assignations qui seront par nous ou vous, gens de nosdits comptes ou trésoriers de France ordonnez, tant pour la continuation de toutes et chacunes nos dites œuvres, édiffices et bastimens nouveaux ja commancez, et pour les réparations et entretenemens de tous et chacuns nos vieils et anciens œuvres et édiffices que aussy pour chacun d'iceux que nous pourions et voudrions faire cy après encommancer et construire, sans que la despence qui se poura cy après faire pour nosdites œuvres, édiffices et bastimens tant vieils que nouveaux, réparations et entretenemens fais et à faire de nos chasteaux, pallais, maisons et autres édiffices des lieux, de ponts, pavez et chaussées de toutes les adveneues de Paris et dépendantes des choses susdites et dudit estat et office, selon et ainsy qu'il est par le menu spéciffié et déclaré au susdit édit du mois d'aoust 1559, vériffié par vous gens de nosdits comptes, à ce que ledit Durant en puisse tenir le compte ou faire les paiemens à quoy nous voulons et entendons estre tenu la main tant pour chacun de vous en droit soi que par chacun desdits commissaires par nous commis et députez et que nous pourons cy après commettre et députer à la conduite et superintendance de nosdites œuvres et bastimens, tant nouveaux que vieux, réparation et entretenemens

d'iceux, et de toutes autres choses qui dépendent dudit estat et office, selon ledit édit. Voulons aussy que doresnavant, par chacun an, il soit loisible audit Durant prendre et retenir par ses mains des deniers qui luy seront ordonnez à l'occasion susdite tous et chacuns les gages, pensions, droits et taxations à sondit office apartenant, selon et ensuivant ledit règlement à luy fait, pour raison d'iceux, en nostre dit conseil privé du 21° de juillet 1564, aussy cy attaché comme dit est, et ce, tant pour l'advenir que pour ceux qui lui peuvent estre deubs depuis le jour de sadite suppression jusque à huy, lesquels nous voulons estre passez et allouez en la despence des comptes dudit Durant et rabatus des deniers de sadite recepte par vous gens de nosdits comptes, sans aucune difficulté, en rapportant cesdites présentes ou coppie d'icelles deuement collationnée à son original pour une fois seullement, car tel est nostre plaisir; en tesmoin de ce nous avons fait mettre nostre scel à cesdites présentes. Donné à Paris, le 14° apvril 1568, et de nostre règne le 8°. Signé sur le reply, par le Roy, BRULART; et scellées sur double queue de cire jaulne. Registrées en la Chambre des comptes du Roy nostre Sire, ainsy qu'il est contenu en l'arrest sur ce fait, le 21° de may 1568. *Ainsy signé :* LE GRAND.

Veu par la Chambre les lettres patentes du Roy données à Paris, le 14° apvril dernier, signées sur le reply, BRULART, secrétaire, signant en ses finances, par lesquelles et pour les causes y contenues ledit Seigneur remet et réintègre, restably et continue maistre Jean Durant en l'estat et office de conseiller clerc et paieur de ses œuvres, édiffices et bastimens, réparations et entretenemens d'iceux supprimez par son édit donné à Mollins, au mois de febvrier 1566, et que ledit Durant a ja tenu et exercé auparavant icelluy édit, lequel office en tant que besoin seroit, ledit Seigneur de nouveau cré et érige pour icelluy tenir et doresnavant exercer par ledit Durant aux

honneurs, auctoritez, prérogatives, priviléges, prééminances, franchises, libertez, gages, pensions, droits et taxations audit estat et office appartenans, et tels et semblable que les avoit et prenoit lors et auparavant ledit édit de suppression, ainsy qu'il est plus au long contenu ès dites lettres, la requeste présentée à la Chambre pour ledit Durant, affin de vériffication d'icelles et tout considéré, la Chambre a ordonné et ordonne lesdites lettres estre régistrées pour jouir par ledit Durant de l'effet et contenu d'icelles, à la charge de bailler par luy nouvelle caution ou bien de renouveller celle cy devant par luy baillée pour raison dudit office. Fait le 21° de may 1568, suivant lequel arrest Pierre Canaye, marchand taineturier, demeurant au faulxbourg Saint Marcel lès Paris, pour ce, comparu en personne au greffe d'icelle Chambre, a dit et déclaré cy devant avoir pleigé et cautionné ledit Durant de la somme de 2,600 liv. parisis, pour raison de sondit office, de laquelle il ne se voulloit aucunement désister ains percister, et à celte fin fait les submissions et obligations en tel cas requises et accoustumées, le 24° desdits mois et an.

Compte de maistre Jean Durant, trésorier et payeur des œuvres, édiffices et bastiment du Roy, durant l'année finie le dernier de décembre 1568.

RECEPTE.

Des deniers receus en l'espargne, par ledit Durant, pour employer au fait des bastimens nouveaux que le Roy a fait faire pendant ladite année.

De maistre Raoul Moreau, conseiller du Roy et trésorier de son espargne, par quittance dudit Durant, la somme de
1,200 liv.

Autre deniers par messieurs les trésoriers de France.

De maistre Jacques Huppeau, conseiller du Roy et receveur général de ses finances, la somme de 3,000 liv.

Autre deniers de nosseigneurs des comptes.

De maistre Symon Boullenc, naguerres receveur général de ses finances, la somme de 1,050 liv.

Somme totale de la recepte de ce compte :
5,250 liv.

DESPENCE DE CE COMPTE.

Maçonnerie.

A Estienne Grand Remy, maistre maçon, la somme de 160 liv., pour la construction et esrection de deux corps de garde que le Roy voullut et commanda lors estre bastis de nouveau et en diligence, près son chasteau du Louvre, pour la seureté de sa personne.

Charpenterie.

A Jean le Peuple, maistre charpentier, la somme de 570 liv., à luy ordonnée par messieurs les trésoriers de France, pour ouvrages de charpenterie par luy faits ausdits corps de garde.

Couverture.

A Claude Penelle, maistre convreur, la somme de 130 liv., pour ouvrages de couverture de tuille qu'il a faits ausdits corps de garde.

Ouvrages de pavé.

A Pierre de Saint Jorre, maistre paveur, la somme de 60 liv., pour ouvrages de pavé faits en la court du chasteau du Louvre.

Somme de ce chapitre pour les deux corps de garde :
860 livres.

Maçonnerie.

A André Soye, maistre maçon, la somme de 100 liv., pour ouvrages de maçonnerie par luy faits tant en l'hostel de Bourbon que chasteau du Louvre.

Charpenterie.

A Léonard Fontaine, maistre charpentier, la somme de 100 liv., à luy ordonnée par lesdits trésoriers, pour ouvrages de charpenterie par luy faits à l'hostel de Bourbon et aux escuries d'icelluy.

Couverture.

A Anthoine de Lautour, maistre couvreur, la somme de 100 liv., pour ouvrages de couverture qu'il a faits aux escuries de Bourbon.

Somme de ce chapitre : 300 livres.

Autre despence par ledit Durant, de l'ordonnance de messieurs les trésoriers de France, pour les réparations des viels chasteaux, pallais, maisons et édiffices appartenans au Roy.

Maçonnerie.

A Eustache Jve, maistre maçon, la somme de 297 liv., à luy ordonnée par lesdits trésoriers de France, pour ouvrages de maçonnerie par luy faits ausdits vieils chasteaux.

Charpenterie.

A Léonard Fontaine et Estienne Grand Remy, charpentiers, la somme de 635 liv., pour ouvrages de charpenterie par eux faits ausdits chasteaux.

Ouvrages de pavé.

A Pierre de Saint Jorre, maistre paveur, la somme de 60 liv., pour ouvrages de son mestier par luy faits en la court du chasteau du Louvre.

Couverture.

A Claude Penelle, maistre couvreur, et Anthoine de Lautour, aussy couvreur, la somme de 540 liv., pour ouvrages de couverture par eux faits ausdits chasteaux.

Plomberie.

A Guillaume Laurens, maistre plombier, la somme de

200 liv., pour ouvrages de plomberie par luy faits ausdits lieux.

Menuiserie.

A Rieulle Richault, maistre menuisier, la somme de 150 liv., pour ouvrages de menuiserie qu'il a faits ausdits lieux.

Serrurerie.

A Jean Du Chesne, le jeune, et Mathurin Bon, maistres serruriers, la somme de 450 liv., pour les ouvrages de serrurerie qu'ils ont faits ausdits lieux.

Vitrerie.

A Jean de la Hamée, maistre vitrier, la somme de 100 liv., pour ouvrages de vitrerie qu'il a faits ausdits lieux.

Pavé.

A Claude du Cloud, paveur, la somme de 45 liv., pour ouvrages de pavé qu'il a faits à l'hostel de Bourbon, proclamez au rabais.

Sallaires et vacations.

A Claude Bresson, huissier, la somme de 13 liv. 12 s., pour les exploits, significations et mandemens par luy faits de l'ordonnance desdits trésoriers.

Somme de ce chapitre de despence pour les réparations des vieils chasteaux, pallais, maisons et autres édiffices appartenans au Roy :

2,273 liv. 2 s.

Autre despence faitte par ledit Durant, à cause de la somme de 1,050 liv. payée par maistre Symon Boullene, receveur général de Paris, par les ordonnances et rescriptions de feu messire Jean Groslier, conseiller du Roy et trésorier de France, à plusieurs ouvriers, pour les ouvrages par eux faits pour le Roy, à Paris, à eux ordonnée par ledit Groslier.

Icelle somme de 1,050 liv.

Gages ordinaires de ce présent trésorier.

A maistre Jean Durant, présent trésorier, la somme de 386 liv. 17 s. 6 d., pour ses gages durant l'année de ce compte.

Despence commune :

La somme de 47 liv. 4 s.

Somme de la despence de ce compte :

5,250 liv.

Pareille somme de la recepte.

Transcript de la commission de messieurs les trésoriers de France par laquelle pour l'absence de maistre Jean Durant, payeur des œuvres du Roy, est commis maistre Jean Gazeran pour faire la recepte et distribution de la somme de 2,200 liv. restans à employer ausdites œuvres du quartier d'octobre, novembre et décembre 1568. Ainsy que plus au long ladite commission qui est cy rendue la contient de laquelle la teneur ensuit :

Les trésoriers de France à maistre Jean Gazeran, salut. Comme pour l'absence de maistre Jean Durant, payeur des œuvres du Roy, nous avons par les quartiers de la présente année ordonné des paiemens desdites œuvres sur maistre Jacques Hupeau, conseiller du Roy et receveur général de ses finances à Paris, ce que ne pouvions faire pour le dernier quartier de ladite année au moyen qu'il vient à expirer et qu'il convient audit Huppeau sortir hors d'exercice, nous, à ces causes et pour ne confondre les assignations et payemens de la présente année avec ceux de la suivante, vous avons commis et député, commettons et députons par ces présentes pour dudit Huppeau recouvrer et recevoir la somme de 2,200 liv. qui reste à employer ausdites œuvres, et icelle distribuer et départir aux personnes et ainsy que cy après vous sera par nous ordonné, à la charge rendre compte d'icelle somme de 2,200 liv. au Roy, en sa Chambre des comptes à Paris, selon et ainsy qu'il est accoustumé. Donné sous l'un de nos signets, le 29ᵉ de décembre 1568. *Signé* : DENEUFVILLE.

Compte particulier de maistre Jean Gazeran, commis par messieurs les trésoriers de France en l'absence de maistre Jean Durant, payeur des œuvres et bastimens du Roy, des recepte et despence par ledit Gazeran faittes à cause de ladite somme de 2,200 liv. par luy receue de l'ordonnance desdits trésoriers par Jacques Huppeau, conseiller du Roy et receveur général de ses finances d'outre Scène et Yonne.

RECEPTE.

De maistre Jacques Huppeau, la somme de 2,200 liv.

DESPENCE DE CE PRÉSENT COMPTE.

A Jean Boileau, maistre chaudronnier, la somme de 34 liv. 4 s., à luy ordonnée par lesdits trésoriers de France, pour ouvrages de cuivre par luy faits de neuf pour servir au pont levis du Louvre.

A Riaulle Richault, maistre menuisier, la somme de 50 liv., pour ouvrages de menuiserie qu'il a faits tant à l'hostel de Bourbon que ès chasteaux du Louvre et Vincennes.

A Jean de la Hamée, maistre vitrier, la somme de 100 liv., pour les ouvrages de verrerie qu'il a faits au palais royal et chasteau de Vincennes.

A Claude Penelle, maistre couvreur, la somme de 149 liv., pour ouvrages de couverture qu'il a faits au palais royal, au comble de la chambre dorée et autres lieux.

A Eustache Jve, maistre maçon, la somme de 200 liv., pour ouvrages de maçonnerie par luy faits au palais royal, grand et petit Chastellet que au bastiment des grosses pilles et pilliers de pierre de taille soustenant le pont levis fait de neuf entre

le grand corps d'hostel du chasteau du Louvre et la court des officiers et autres lieux.

A Claude Belin, maistre des basses œuvres, la somme de 145 liv. 17 s. 6 d., pour plusieurs vuidanges par luy faittes tant au palais que grand Chastellet.

A Guillaume Laurens, maistre plombier, la somme de 150 liv., pour ouvrages de plomberie par luy faits au palais royal, l'hostel de Bourbon, chasteau de Vincennes, grand Chastellet et autres lieux.

A Léonard Fontaine, maistre charpentier, la somme de 200 liv., pour ouvrages de charpenterie qu'il a faits au pont de Saint Michel, chasteau de Vincennes, Bastide Saint Anthoine, palais royal et chasteau du Louvre.

A Rolland Vaillant, maistre menuisier, la somme de 150 liv., pour ouvrages de menuiserie par luy faits tant au palais royal, grand et petit Chastellet que Bastidde Saint Anthoine et chasteau du bois de Vincennes.

A Anthoine de Lautour, maistre couvreur, la somme de 150 liv., pour ouvrages de couverture par luy faits ausdits lieux.

A Nicolas du Puy, maistre maçon et portier du chasteau du bois de Vincennes, la somme de 140 liv., pour ouvrages de maçonnerie qu'il a faits tant au donjon dudit chasteau, au logis du trésor de la sainte chapelle que autres lieux dudit chasteau.

A Nicolas le Constansois, maistre orlogeur, la somme de 6 liv. 10 s., pour ouvrages de son mestier qu'il a faits en l'horloge du chasteau du Louvre.

A Mathurin Bon, serrurier, la somme de 150 liv., pour ouvrages de serrurerie qu'il a faits tant au palais royal, grand et petit Chastellet que au pont de Saint Michel et chasteau de Vincennes.

A Estienne Grandremy, maistre maçon, la somme de 78 liv.

15 s., pour ouvrages de maçonnerie par luy faits aussusdits lieux.

A Jacques de la Noue, maistre maçon, la somme de 150 liv., pour ouvrages de maçonnerie qu'il a faits au pont de Charenton.

A André Soye, maistre maçon, la somme de 140 liv., pour ouvrages de maçonnerie par luy faits tant à l'hostel de Bourbon que chasteau du Louvre.

A Michel Suron, maistre serrurier, la somme de 150 liv., pour ouvrages de serrurerie par luy faits à l'hostel de Bourbon et ès vieux bastiment du chasteau du Louvre.

A Pierre de Saint George, maistre paveur, la somme de 50 liv., pour ouvrages de pavé par luy faits en la court du logis de Bourbon et en la court et office du chasteau du Louvre.

Somme des deniers payez par ordonnance du trésorier de la charge :

2,194 liv. 6 s. 6 d.

Gages et sallaires de ce présent comptable, la somme de 25 liv., pour avoir par luy distribué icelle somme de 2,200 liv.

Despence commune :

31 liv. 3 s. 4 d.

Somme toute de la despence de ce compte :

2,200 liv. 9 s. 10 d.

Compte particulier de maistre Guillaume le Jars, conseiller du Roy, trésorier de ses officiers domestiques, et commis par Sa Majesté au payement des gages de messieurs de la Court de parlement, Chambre des comptes, Courts des aydes et Monnoyes, Eaues et Forests, siéges présidiaux, et pour les réparations de son bastiment de Boullongne durant une année entière commancée le premier janvier et finie le dernier de décembre 1568.

RECEPTE.

De maistre Raoul Moreau, conseiller du Roy et trésorier de son espargne, par quittance dudit le Jars, la somme de 23,210 liv., ordonnée audit le Jars, pour convertir et employer aux réparations du chasteau de Boullongne, aux ouvriers besongnans.

DESPENCE DE CE COMPTE.

Laquelle despence a esté faitte et payée par ledit maistre Guillaume le Jars, présent commis, en vertu d'un estat signé de la main du Roy, et Delaubespine, secrétaire d'Estat et de ses finances, arresté en son privé conseil, à Paris, le 23ᵉ apvril 1568, montant la somme de 23,000 liv., que Sa Majesté a voulu et ordonné estre mise ès mains dudit le Jars, pour convertir et employer au fait de sadite commission et icelle délivrer aux ouvriers besongnans aux fossez et chastel de Boullongne, parcq et basse court, et autres lieux deppendans d'icelluy, et des marchez faits du commandement verbal dudit Sieur par monsieur le conte de Rets, chevalier de l'ordre et premier gentilhomme de la Chambre et cappitaine de 50 lances.

A Michel Bonnet, maistre maçon, la somme de 15,400 liv., à luy ordonnée par le Roy, pour tous les ouvrages de maçonnerie par luy faits audit chasteau de Boullongne, suivant le marché par luy fait avec ledit conte de Rets.

A Guillaume Regnier, maistre charpentier, la somme de 5,000 liv., à luy ordonnée par le Roy, pour tous les ouvrages de charpenterie par luy faits audit chasteau, suivant le marché par luy fait avec ledit conte de Rets.

A Jean le Vavasseur, maistre plombier, la somme de 100 liv., pour ouvrages de plomberie qu'il a faits audit chasteau de Boullongne, suivant le marché de ce fait avec ledit conte de Rets.

A Claude Penelle, maistre couvreur, la somme de 402 liv., pour ouvrages de couverture qu'il a faits audit chasteau, suivant le marché de ce fait avec ledit conte de Rets.

A Léon Sagoyne, maistre menuisier, la somme de 500 liv., pour les ouvrages de menuiserie qu'il a faits audit chasteau de Boullongne, suivant le marché fait avec ledit conte de Rets.

A Mathurin Bon, maistre serrurier, la somme de 800 liv., pour tous les ouvrages de serrurerie par luy faits audit chasteau, suivant le marché par luy fait avec ledit conte de Rets.

A Jean de la Hamée, maistre vitrier, la somme de 482 liv. 10 s., pour les ouvrages de verrerie par luy faits audit chasteau, suivant le marché de ce fait avec ledit conte de Rets.

A Guillaume Chevallier et Nicolas Girard, arpenteurs, la somme de 220 liv., pour avoir deserté, aplany et mis en routte et allée un grand chemin qui va au travers du bois de Boullongne, depuis le chasteau jusques à la Muette dudit bois, suivant le marché fait avec ledit conte de Rets.

ANNÉE 1569.

Menus frais et journées.

A plusieurs personnes et maneuvres qui ont travaillé à eslargir ladite allée en route et arracher plusieurs vieilles souches, la somme de 45 liv. 10 s.

Somme de la despence faitte au chasteau de Boullongne :
22,950 liv.

Autres deniers payés par ordonnance du Roy.

A Catherine Bourienne, vefve de feu Ambroise Perret, la somme de 210 liv., à elle ordonnée par le Roy, pour plusieurs ouvrages de marbre pour la sépulture du feu Roy François premier, suivant le marché qu'il en avoit fait avec deffunct messire Philbert de Lorme, abbé d'Ivry, commis sur le faict des bastimens du Roy, pour avoir taillé quatre figures de basse taille estans ès costez des deux grandes arcades, outre les choses qu'il estoit tenu faire par ledit marché.

Despence commune :
62 liv. 6 s.

Somme totalle de la despence de ce compte :
23,222 liv. 6 s.

Et la recepte : 23,210 liv.

Bastimens du Roy depuis le 16 may 1569 jusques au dernier décembre audit an.

Transcript des lettres patentes du Roy données à Paris, le 16ᵉ de may 1569, par lesquelles et pour les causes y conte-

nues ledit Seigneur a donné et octroyé à maistre Pierre Reynault l'estat et office de trésorier et paieur de ses œuvres et bastimens, réparations et entretenemens d'iceux, que souloit tenir et exercer maistre Jean Durant, dernier paisible possesd'icelluy, vaccant par le moyen de la privation qui en auroit esté faitte sur luy, par arrest de la Court de parlement à Paris, suivant, les lettres d'édit du mois de septembre, déclaration du mois de décembre 1568, et autres lettres de Sa Majesté du 11ᵉ dudit mois de décembre, addressantes à ladite Court de l'acte de réception et institution par nosseigneurs les gens des comptes du 18ᵉ may 1569, d'autres lettres patentes dudit Seigneur données à Saint Maur, le 28ᵉ de juin audit an, par lesquelles Sa Majesté mande au trésorier de France establi à Paris, de procéder à l'entérinement desdites lettres de l'acte de renvoy dudit Regnault par nosseigneurs des comptes au trésor de la charge pour recevoir sa caution, d'un autre acte de réception, par ledit trésorier de France, du 4ᵉ de juin ensuivant de la vériffication d'icelles lettres par le trésorier de l'espargne, et de l'extraict des registres de la Chambre du trésorier, du 8ᵉ de juin, contenant l'acte de la caution par luy baillée de la requeste par luy présentée au Roy, tendant à fin qu'il fust ordonnée que maistre Alain Veau, receveur général de Paris, et autres auparavant commis au payement d'aucuns bastimens, en certains lieux et endroits durant la vacation dudit office, eussent à mettre par devers luy les deniers non employez et mandemens du trésorier de l'espargne non acquitez, que leur avoient esté fournis pour lesdits paiemens, en les deschargeans tant de leur dite commission que desdits deniers et mandemens et de l'extraict des registres du conseil privé du Roy, contenant la descharge desdits Veau et autres de leur dite commissions, et informent de mettre par eux ès mains dudit Regnault les deniers, si aucuns restoient en leurs mains du fait d'icelles, ensemble lesdits mandemens

du trésorier de l'espargne, non acquittez, desquelles lettres patentes et autres pièces dessus mentionnez subsécutivement la teneur sensuit :

CHARLES, par la grace de Dieu, Roy de France, à tous ceux qui ces patentes lettres verront, salut. Par nos lettres d'édit du mois de septembre et déclaration du mois de décembre dernier, et pour les causes et considérations y contenues, nous avons déclaré vaccans et impétrables tous les estats et offices tenues et possédées par personne estans de la nouvelle opinion que n'auroient, jusques au jour de la publication desdites lettres, apporté ou envoyé par devers nous ou les gens de nostre conseil privé leurs procurations pour résigner et mettre lesdits estats et offices, et par autres nos lettres de 11e dudit mois de décembre aurions mandé aux gens tenant nostre Court de parlement de Paris, que sur les informations et procédures faittes ou à faire à l'encontre de ladite qualité, ils eussent à procéder à la déclaration particulière de la vacation de chacun desdits offices tenues et possédées par ceux qui en seroient selon et ainsy qu'il est plus au long contenu et déclaré ès dites lettres, suivant lesquelles nostre dite Court auroit déclaré vacans et impétrables plusieurs estats et offices par les arrets sur ce intervenus, et entre autres, l'office de trésorier et payeur de nos œuvres, édiffices et bastimens que tenoit maistre Jean Durant, auquel partant est besoin pourveoir de personnage catholique, suffisant et capable, sçavoir faisons, que nous à plain confians de la personne de nostre cher et bien amé maistre Pierre Regnault et de ses sens, suffissance, loyaulté, intégrité, preudhomme, expériences au fait des finances et bonne diligence, en considération mesmement du bon et loyal debvoir qu'il nous a cy devant fait et presté en plusieurs charges et commissions où il a par nous esté

employé, dont il s'est si bien et fidellement acquitté, qu'il nous demeure en grande et singulière recommandation ; à icelluy, pour ces causes et autres à ce nous mouvans, avons donné et octroyé, donnons et octroyons par ces patentes ledit estat et office de trésorier et payeur de nos œuvres et bastimens, réparations et entretenemens d'iceux que souloit, comme dit est, tenir ledit Durant, vaccant à présent par le moyen de la privation qui en a esté faitte sur luy par lesdits arrests pour estre de la nouvelle opinion de n'avoir satisfait à nos édits, pour par ledit Reynault l'avoir, tenir et doresnavant exercer et en jouir et user aux honneurs, auctoritez, prérogatives, prééminances, franchises, libertez, gages ordinaires de 386 liv. 17 s. 6 d., et autres proffits, droits, revenus et esmolumens accoustumez, et audit office appartenant, tant qu'il nous plaira et tels et semblables que les avoit et dont soulloit jouyr ledit Durant. Si donnons en mandemens à nos amez et féaux les gens de nos comptes, à Paris, qu'après qu'il leur sera apparu des bonnes vie, mœurs et religion catholique et romaine dudit Regnault et de luy prins et receu le serment en tel cas requis et accoustumé, ils mettent et instituent de par nous en possession et saisine dudit office et d'icelluy ensemble des honneurs, auctoritez, prérogatives, prééminances, franchises, libertez, gages ordinaires de 386 liv. 17 s. 6 d. et autres droits, proffits, revenus et esmolumens dessus dits, le facent, souffrent et laissent jouyr et user plainement et paisiblement et à luy obéyr et entendre de tous ceux qu'il apartiendra ès choses touchans et concernans ledit office, oste et deboutte d'icelluy ledit Durant et tous autres illicites détempteurs non ayant sur ce nos lettres de provision précédentes en datte cesdites présentes, mandons en oultre à nos amez et féaux conseillers les trésoriers de nostre espargne, trésoriers de France, et chacun d'eux en l'année de son exercice, comme il appartiendra, que audit Reynault ils paient,

baillent et délivrent les deniers et assignations cy après ordonnez pour employer au fait de sa charge, et avec celuy souffrent, consentent et permettent prendre, retenir par ses mains des deniers desdites assignations, lesdits gages et autres droits, par chacun an, aux termes et ainsy qu'il est accoustumé, à commancer du jour et datte de cesdites patentes, rapportant lesquelles ou vidimus d'icelles fait sous scel royal, pour une fois seullement, nous voulons iceux gages, prins et retenu aura par luy esté à la cause susdite, estre passé et alloué en la despence des comptes et rabatu de la recepte dudit Reynault par nosdits gens des comptes auxquels nous mandons ainsy le faire sans difficulté, car tel est nostre plaisir. Donné à Paris, le 16ᵉ de mars 1569, et de nostre règne le 9ᵉ. *Ainsy signé*, sur le reply, PAR LE ROY, en son conseil estably à Paris, près la personne de monseigneur le Duc, Camus, et scellées sur double queue de cire jaulne ; et encore sur ledit reply est escript : Ledit maistre Pierre Reynault a esté receu en l'estat et office mentionné au blanc et d'icelluy fait et presté le serment en tel cas accoustumé, information préalablement faitte sur sa vie, mœurs et conversation catholique, à la charge de bailler caution et eslire domicile en cette ville de Paris, suivant l'ordonnance. Ouy sur ce le procureur général du Roy, en sa Chambre des comptes, laquelle élection il a fait en personne au greffe d'icelluy, en son hostel rue Saint Anthoine, et constitué son procureur maistre Julien Demorame, procureur en ladite Chambre, le 18ᵉ de may 1569. *Ainsy signé* : LE GRAND.

CHARLES, par la grace de Dieu, Roy de France, à nostre amé et féal conseiller le trésorier de France estably à Paris, salut et dilection. Parce que vous pouriez faire difficulté procéder à l'enterinement des lettres de don de l'estat et office de trésorier et payeur de nos œuvres, bastimens, réparations et

entretenemens d'iceux cy attachées sous le contre scel de nostre chancellerie, obtenues de la part de nostre cher et bien amé maistre Pierre Reynault, d'autant qu'elles ne sont à vous addressantes, nous voulons et vous mandons que sans vous arrester à cella ès choses quelsconques, vous aiez à procéder à l'enterinement desdites lettres tout ainsy qu'eussiez fait ou peu faire si elles eussent esté à vous addressantes, car tel est nostre plaisir, nonobstant quelsconques ordonnances, restrinctions, mandemens ou défences et lettres à ce contraires. Donné à Saint Maur, le 27 de may 1569, et de nostre règne le 9e. *Ainsy signé*, PAR LE ROY, en son conseil : NICOLAS, et scellée sur simple queue de cire jaulne.

La Chambre sur la requeste a elle présentée par maistre Pierre Reynault, payeur des bastimens et édiffices du Roy, afin d'ordonner qu'il baillera caution de pareille et semblable somme que a fait maistre Jean Durant, son prédécesseur, au lieu duquel il a esté pourveu et receu par ladite Chambre à la charge de bailler caution, laquelle n'est limitée par l'ordonnance 557, article 21, advis remise en icelle Chambre pour en arbitrer, et veu l'acte de réception dudit Durant en icelluy office portant charge de bailler caution de 2,000 liv. parisis, a renvoié et renvoye ledit Reynault suppliant au trésorier de la charge pour, en la présence du procureur du Roy au trésor, recevoir la caution qu'il entend bailler jusques à ladite somme de 2,000 liv. parisis. Fait le 23e de mai 1569.

Extraict des registres de la Chambre des comptes, *ainsy signé* : LE GRANT.

Les trésoriers de France, veues les lettres patentes du Roy données à Paris, le 16e de mai dernier passé, par lesquelles et pour les causes y contenues ledit Seigneur a donné et

octroyé à maistre Pierre Reynault l'estat et office de trésorier et payeur de ses œuvres et bastimens, réparation et entretenemens d'iceux que soulloit naguerre tenir et exercer maistre Jean Durand, dernier paisible possesseur d'icelluy vaccant par le moyen de la privation qui en auroit esté faitte sur luy par arrest de la court de Parlement à Paris, suivant les lettres d'édit du mois de septembre, déclaration du mois de décembre dernier et autres lettres de Sa Majesté de l'ordonnance dudit mois de décembre addressantes à ladite cour pour ledit office avoir, tenir et exercer et en jouir et user par ledit Reynault aux honneurs, auctoritez, prérogatives, prééminances et franchises, libertez, gages ordinaires et autres droits, proffits, revenus et esmolumens accoustumez et audit office appartenant tels et semblables que les avoit et prenoit et dont soulloit jouir ledit Durant comme il est plus à plain contenu esdites lettres ; autres lettres patentes de Sa Majesté données à Saint-Maur-des-Fossez par lesquelles le Roy nous mande que sans nous arrester à ce que lesdites premières lettres ne sont à vous addressantes pour recevoir ledit Reynault au serment et l'instituer en son dit office, nous ayons néantmoins à procéder à l'enterinement desdites lettres de provision, nous, prins dudit Reynault le serment pour ce deu et accoustumé, l'avons mis et institué en possession de saisine dudit office, luy permettant par ses mains prendre et recevoir des deniers qui luy seront assignez, lesdits gages et droits, à la charge de bailler bonne et suffisante caution deuement certifiée par devant l'un des conseillers du Roy en la justice de son trésor, présent et consentant le procureur du Roy en icelluy jusque à la somme de 2,000 liv. parisis, suivant l'acte de renvoy à nous fait par la Chambre des comptes, le 23º dudit mois de may, et ce pour le regard seullement des assignations qui luy seront par nous baillées, de laquelle

caution ledit Reynault mettra les actes par devers nous, dans quinzaine. Donné, sous l'un de nos signets, le 4e de juin 1569. *Signé* : DE NEUFVILLE.

Pierre de Ficte, conseiller du Roy et trésorier de son espargne, veues par nous les lettres patentes dudit Seigneur données à Paris, le 15e de ce présent mois de may, ausquelles ces présentes sont attachées sous nostre signet, par lesquelles et pour les causes y contenues ledit Seigneur a donné et octroyé à maistre Pierre Reynault l'estat et office de trésorier et payeur de ses œuvres et bastimens, réparations et entretenemens d'iceux, que soulloit naguerre tenir maistre Jean Durant, vaccant par privation qui en a esté faitte sur luy par les arrests de la court de Parlement, pour estre de ce nouvelle opinion et n'avoir satisfait aux édits d'Icelluy Seigneur, pour ledit estat et office avoir, tenir et doresnavant exercer par ledit Reynault et en jouir et user aux honneurs, auctoritez, prérogatives, prééminances, franchises, libertez, gages ordinaires de 386 liv. 17 sols 6 d., et autres droits, profits et esmolumens accoustumez et audit office appartenant et tels et semblables que les avoit et prenoit et dont souloit jouir ledit Durant, nous mandant ledit Seigneur bailler et délivrer audit Reynault les assignations qui seront cy après ordonnées pour le fait de son dit office, ainsy qu'il est plus à plain contenu et déclaré esdites lettres desquelles, en tant que à nous est, consentons l'enterinement et accomplissement selon leur forme et teneur et que le Roy nostre dit Seigneur le veult et mande par icelles. Donné sous nostre dit signet, à Paris, le 20e de mai 1569. *Signé* : DEFICTE.

Aujourd'huy est comparu, au greffe de la court de céans, noble homme Pierre Reynault, sieur de Montmort, trésorier

et payeur des œuvres et bastimens du Roy, lequel a par devant maistre François Dauvergne, conseiller en ladite court et en la présence et du consentement du procureur du Roy en icelle, suivant la réception de Messieurs des comptes et trésoriers de France, par eux faitte de la personne dudit Reynault, dudit estat et office de payeur desdits œuvres, a présenté pour caution noble homme maistre Martin Le Picart, esleu de Paris, et y demeurant, rue de Saint Anthoine, pour la somme de 2,000 liv. parisis, pour une fois payer pour les causes contenues en ladite réception suivant et conformément à icelle, lequel Le Picart, pour ce présent en personne, a cautionné et cautionne ledit Reynault pour ladite somme de 2,000 liv. parisis, pour raison dudit estat et office qui a déclaré luy competer et appartenir la seigneurie de La Grange Nivellon, qui se consiste en haulte, basse et moyenne justice, où il y a vingt-deux fiefs mouvant en plain fief et six vingt en arrière-fiefs, un hostel clos à murs et fossez avec jardins, trente arpens de bois de haulte futaye joignant ledit chastel, avec un clos de vigne contenant cinq quartiers six vingts arpens de bois taillez, trente arpens de prez tout en un tenant, 205 arpens de terres labourables, 15 liv. de menus sens sur tous lesdits fiefs haulte justice, et aussy ledit Picart est seigneur en partie de Blisy, consistant en haulte, basse et moyenne justice, 80 arpens de terre, 6 liv. de menus sens, 5 arpens de prez, un arpent et demie de vigne, et pour certifficateur a aussy nommé et présenté honorable homme Jean Gastellier, demeurant en ladite rue Saint Anthoine, lequel Gastellier, aussy présent en personne, a certifié et certiffie ledit Le Picart pour ledit Reynault estre capable, idoine et suffisant, et que à cet effet luy compete et appartient une maison assise rue du Coq où se tient de présent le commissaire Voisin, tenant d'une part à monsieur de Varades, une autre maison, court, jardin,

celier, pressouer, assise à la porte Saint Jacques, tenant d'une part au grand cerf, lesquels caution et certifficateur ont esté receus en la présence et du consentement que dessus et fait les sermens, submissions en tel cas requis et accoustumez et que ledit Regnault a promis les rendre, de garantir desdites cautions et certiffications cy dessus déclarées de tous despens, dommages et intérêts. Dont les parties ont receu ce présent acte fait audit greffe, le 7ᵉ de juin 1569.

Extraict des registres du Trésor. *Signé* : Dufresnoy.

AU ROY

Et à Messeigneurs de son privé conseil establi à Paris près la personne de Monseigneur le Duc.

Sire,

Il a pleu à vostre Majesté pourveoir Pierre Reynault de l'estat et office de vostre trésorier et payeur de vos œuvres et bastimens, vaccant par la privation faitte par arrest de vostre court de Parlement dudit estat lequel tenoit et exerçoit maistre Jean Durant, nagueres possesseur dudit office pour estre de la nouvelle oppinion et n'avoir satisfait à vos édits, auquel estat il a esté receu par les gens de vos comptes et fait le serment en tel cas requis et accoustumé, et voulans entrer en exercice dudit estat, il a trouvé que vous aviez commis en l'absence dudit Durant, maistre Alain Veau et autres, pour tenir e conte d'aucuns lieux deppendans dudit estat et office unis, annelez et incorporez à icelluy, qui sont les bastimens du Louvre et Fontainebleau, sépultures des Roys et Roynes, ainsy qu'il appert par vostre édit de l'an 1559. vériffié en vostre Chambre des comptes cy attaché, au moyen de laquelle commission ledit Reynault doute que ledit Veau et autres le voulissent empescher en la jouissance

d'icelle suivant ladite commission ; à cette cause, Sire, et qu'il appert de la provision dudit Reynault, institution et réception faitte audit estat de finance par luy payée, caution baillée pour cet effet, plaira à vostre Majesté révocquer lesdites commissions, tant pour le regard dudit Veau que autres, ausquels les pouviez avoir cy devant fait délivrer à quelque personne que ce soit, et en ce faisant mander aux gens de vos comptes les descharger d'icelles et contraindre lesdits commis à luy bailler et délivrer les deniers qu'ils ont et pourront avoir en leurs mains pour le fait de vos bastimens, sépultures et autres choses deppendantes dudit estat et office, ensemble les mandemens non acquitez, pour, par ledit suppliant, en faire le recouvrement et estre employé ainsy que vostre Majesté a ordonné, et outre deschargez en vertu des quittances qui leurs en seront baillées par ledit Reynault ; et il sera tenu de prier Dieu pour vostre bonne prospérité et santé. *Signé* : Reynault.

La présente requeste est renvoyé par devers le conseil du Roy, establi près la personne de Monseigneur Duc, à Paris, pour faire droit au suppliant, comme de raison fait au conseil dudit Seigneur, tenu à Laudes, le premier de novembre 1569. *Signé* : J. Hurault Deboistaillé.

Estraict des registres du conseil privé du Roy.

Veu au conseil la requeste présentée au Roy par Pierre Reynault, trésorier et payeur des œuvres, édiffices et bastimens dudit Seigneur, tendant afin qu'il soit ordonné que maistre Alain Veau, receveur général de Paris, et autres, cy devant commis au payement d'aucuns bastimens en certains lieux et endroits, durant la vacation dudit office, ayent à mettre par devers luy les deniers non employez et mandement

du trésorier de l'espargne non acquitez qui leur ont esté fournis pour lesdits payemens pour faire le recouvrement desdits mandemens, et le tout convertir au fait de son office en deschargeant lesdits commis, tant de leurs dites commissions que desdits deniers et mandemens. en rapportant quittance dudit Reynault seullement, avec coppie de l'ordonnance qui sera sur ce faitte, renvoy de ladite requeste fait par ledit Seigneur, le premier de novembre dernier passé, au conseil privé establv près Monseigneur le Duc, pour pourveoir audit Reynault, attendu les urgens affaires qui sont au conseil estant à la suitte de Sa Majesté, lettres de provision dudit office pour ledit Reynault, du 16e may dernier, avec coppie de la quittance pour la finance par luy payée, autre acte de réception et institution par les gens des comptes sur lesdites lettres du 18e de may 1569, autre acte de réception par le trésorier de France, du 4e de juin ensuivant, vériffication d'icelles lettres par le trésorier de l'espargne, extraict des registres de la Chambre du trésor, du 8e de juin, contenant l'acte de la caution par luy baillée, autre extraict des registres de la Chambre des comptes de l'errection et création dudit office, avec l'union des payemens des œuvres de Fontainebleau et autres maisons y déclarées, et vériffication sur ce faitte par ladite Chambre, du pénultième d'aoust 1569. Le conseil, en entérinant ladite requeste, a deschargé et descharge de leurs commissions respectivement ledit Veau, receveur général, et autres personnes quelsconques qui ont esté cy devant commis au payement desdites œuvres en certains lieux et endroits durant la vacation dudit office, auparavant la provision dudit Reynault, avec deffences de s'entremettre cy après du fait desdits payemens, leur enjoignant mettre ès mains dudit Reynault les deniers, si aucuns restent en leurs mains du fait d'icelles commissions, ensemble les mandemens du trésorier de l'espargne non acquitez, pour estre le recouvrement d'iceux fait par icelluy Reynault, et rap-

portant sur le compte qui sera rendu par chacun d'eux quittance dudit Reynault, tant seullement avec coppie de la présente ordonnance, ils en seront et demeureront quitte et deschargé partout où il appartiendra. Fait audit conseil estably près mondit seigneur le Duc et tenu à Paris, le 6ᵉ de décembre 1569. *Ainsy signé :* Camus. Et au dos est escript : Le 19ᵉ de décembre 1569, le présent arrest a esté monstré et signifié audit seigneur Veau, receveur général y dénommé, aux fins et à ce qu'il n'en prétende cause d'ignorance, et ce en parlant à maistre François de Maillard, son commis, trouvé en son hostel et domicile situé rue de la Bretonnerie, en cette ville de Paris, lequel a fait responce que ledit seigneur est malade et qu'il luy a communiqué la coppie dudit arrest et n'a fait aucune responce. Auquel sieur receveur parlant comme dessus, j'ay baillée coppie, signée et collationnée à l'original par Fardeau et Perrier, notaires au Chastellet de Paris, ensemble de mon exploit. Fait par moy, huissier ordinaire du Roy et de ses privé et grand conseils soubsigné, les jours et an dessus dits. *Ainsy signé :* Descoutures.

Compte premier de maistre Pierre Reynault, trésorier et payeur des œuvres, édiffices et bastimens du Roy, réparations et entretenemens d'iceux depuis le 16ᵉ de may 1569, jusques au dernier de décembre ensuivant audit an.

RECEPTE.

De maistre Alain Veau, receveur général susdit.

De maistre Pierre de Fitte, conseiller du Roy et trésorier de son espargne, la somme de la recepte, 16,038 liv. 15 s. 10 d.

DESPENCE DE CE PRÉSENT COMPTE.

Maçonnerie.

A Eustache Jve, maistre maçon, la somme de 1,750 liv., à luy ordonnée par messieurs les trésoriers de France, pour ouvrages de maçonnerie par luy faits au bastiment et maison des Lions, Pallais royal, grand et petit Chastellet, bastiment des pilles et pilliers soustenans les nouveaux ponts levis du Louvre.

HOSTEL DE BOURBON ET CHASTEL DE LOUVRE.

A André Soye, maistre maçon, la somme de 400 liv., à luy ordonnée par lesdits trésoriers, pour ouvrages de maçonnerie par luy faits ausdits lieux.

A Jean Durantel, maistre maçon, la somme de 400 liv., pour ouvrages de maçonnerie par luy faits à la grande halle aux draps.

CHASTEAU DE VINCENNES.

A Nicolas du Puis, maistre maçon, la somme de 275 liv. 5 s. 5 d., pour ouvrages de maçonnerie par luy faits en plusieurs lieux et endroits dudit chasteau de Vincennes.

CONSTRUCTION D'UN CORPS DE GARDE BASTY PRÈS ET JOIGNANT LE PONT DE SAINT CLOUD.

A Denis Greslet, maistre maçon, la somme de 92 liv. 3 s., pour ouvrages de maçonnerie par luy faits audit corps de garde.

ANNÉE 1569.

RÉPARATIONS DU PONT DE CHARENTON.

A Jacques de la Noue, maistre maçon, la somme de 70 liv., pour ouvrages de maçonnerie qu'il a faits audit pont.

Somme de la maçonnerie :
2,987 liv. 8 s. 7 d.

Ouvrages de serrurerie.

Chasteau du Louvre, hostel de Bourbon, Pallais royal, grand et petit Chastellet, pont Saint Michel, chasteau de Vincennes et autres.

A Michel Suron et Mathurin Bon, maistres serruriers, la somme de 1,396 liv. 9 s., à eux ordonnée par lesdits sieurs trésoriers, pour ouvrages de serrurerie par eux faits ausdits lieux.

Charpenterie.

A Léonard Fontaine, maistre des œuvres de charpenterie, la somme de 3,167 liv., à luy ordonnée par lesdits trésoriers, pour ouvrages de charpenterie qu'il a faits au restablissement des halles aux draps et en autres lieux.

Couverture.

A Anthoine de Lautour, maistre couvreur, la somme de 1,300 liv., pour ouvrages de couverture par luy faits aux lieux susdits.

Vitrerie.

A Jean de la Hamée, maistre vitrier, la somme de 500 liv., pour ouvrages de verrerie qu'il a faits aux lieux susdits.

Plomberie.

A Guillaume Laurens, maistre plombier, la somme de 333 liv. 9 s. 11 d., pour ouvrages de plomberie qu'il a faits ausdits chasteaux.

Ouvrages de pavé.

A Bernard Symon, maistre paveur, la somme de 301 liv. 7 s. 2 d., pour ouvrages de pavé qu'il a faits ausdits lieux et chasteaux.

Menuiserie.

A Rolland Vaillant, maistre menuisier, la somme de 250 liv., pour ouvrages de menuiserie qu'il a faits ausdits lieux.

Basses œuvres.

A Claude Belin, maistre des basses œuvres, la somme de 124 liv. 11 s., pour plusieurs vuidanges qu'il a faits ausdits lieux.

CHASTEAU DE SAINT LIGER EN YUELINE.

Autre despence faitte par le présent trésorier, de l'ordonnance de maistre François Primadicis de Boullongne, abbé de Saint Martin de Troye, aulmosnier et superintendant des bastimens de Sa Majesté, pour la construction d'une grande gallerie et pavillon édiffiez de neuf en son chasteau de Saint Liger, et iceux ouvrages de maçonnerie faits de l'ordonnance de maistre Philbert de Lorme, abbé d'Ivry.

A Jean Pothier, maistre maçon, la somme de 3,745 liv. 17 s. 6 d., à luy ordonné par ledit Primadicis, abbé de Saint Martin, pour tous les ouvrages de maçonnerie et taille par luy faits et à faire, suivant le marché de ce fait avec ledit abbé d'Ivry audit chasteau de Saint Liger.

FONTAINEBLEAU.

A maistre Nicolas de l'Abbé, paintre, la somme de 300 liv., à luy ordonnée par ledit de Bollongne, pour ouvrages de painture par luy faits au chasteau de Fontainebleau.

A Anthoine de Lautour, maistre couvreur, la somme de 100 liv., pour ouvrages de couverture par luy faits audit chasteau.

SÉPULTURE DU FEU ROY HENRY, DERNIER DÉCEDDÉ.

A Germain Pillon, sculpteur, la somme de 200 liv., à luy ordonnée par ledit de Bollongne, pour ouvrages de sculpture qu'il a faits, tant de cuivre que de marbre, pour servir à ladite sépulture.

A plusieurs tailleurs de pierre et polisseurs, et à Mathurin

Bon, serrurier, la somme de 700 liv. 17 s. 3 d., à eux ordonnée par ledit de Bollongne, pour avoir taillé collonnes, vazes, chapiteaux, corniches et autres pièces de marbre, pour servir à la sépulture du feu Roy Henry, dernier décedé.

Gages ordinaires du présent trésorier.

A maistre Pierre Reynault, présent trésorier, la somme de 241 liv. 15 s. 11 d., pour sept mois et demy, qui est à raison de 386 liv. 17 s. 6 d. de gages ordinaires par an.

Pension au présent trésorier, la somme de 275 liv. pour ledit temps, qui est à raison 440 liv. par an.

Sallaires et taxations du présent trésorier, la somme de 60 liv. 11 s. 6 d. durant le temps de ce compte.

Despence commune :
264 liv. 15 s.

Somme totale de la despence de ce compte :
15,874 liv. 1 s. 10 d.

Et la recepte :
16,038 liv. 15 s. 10 d.

Bastimens du Roy depuis le 12 aoust 1568, jusques au 15 avril 1570.

Transcript de la coppie des lettres de commission du Roy données au chasteau de Boullongne, le 12ᵉ d'aoust 1568, par lesquelles ledit Seigneur a commis, ordonné et député maistre Alain Veau, receveur général des finances, establi à Paris, pour tenir le compte des deniers qui luy sont ordonnées pour le fait des bastimens et édifices de Fontainebleau, Saint Germain en Laye, et de la sépulture du feu Roy Henry, et en faire

les payemens et distributions aux personnes et ainsy qui luy sera ordonné par l'abbé de Saint Martin, suivant le pouvoir qu'il en a du Roy d'ordonner, ainsy qu'il est déclaré ès dites lettres de commission.

CHARLES, par la grâce de Dieu, Roy de France, à nostre amé et féal conseiller maistre Alain Veau, receveur et payeur du fait et despence de nostre escurie. Combien que le payeur de nos œuvres et bastimens aye fait cause de sondit estat la recepte et despence des deniers par nous ordonnez pour le payement, tant de nos bastimens et édiffices de Fontainebleau et Saint Germain, que de la sépulture de feu Roy nostre très honoré Seigneur et Père, que Dieu absolve, dont les despences se font par les ordonnances de nostre amé et féal l'abbé de Saint Martin, suivant le pouvoir que nous luy avons donné, néantmoins pour certaines considérations lesdites recepte et despence estre par vous cy après faittes et maniées et non par ledit payeur des œuvres, jusques par nous en soit autrement ordonné, pour ce est il que nous confians à plain de vos sens, suffissance, loyauté, preud'hommie, grande expérience et bonne diligence, nous avons commis, ordonné et député, commettons, ordonnons et députtons, par ces présentes signées de nostre main, pour tenir le compte des deniers qui vous seront par nous ordonnés pour le fait desdits bastimens et édiffices de Fontainebleau, Saint Germain et de ladite sépulture et en faire les payemens et distribution aux personnes, selon et ainsy qu'il vous sera ordonné par ledit abbé de Saint Martin, suivant le pouvoir qu'il a d'ordonner et comme il a par ci devant ordonnez pour le fait desdits bastimens, édiffices et sépulture, circonstances et deppendances d'iceux, soit pour démolitions, pris et marchez faits avec les maistres maçons, charpentiers,

tailleurs de pierre, menuisiers, vitriers et autres artisans et gens de mestier, pareillement pour tous les frais licites et convenables, aussy pour payement d'ouvriers et autres personnes à mesure qu'ils besongneront où qu'ils auront entrepris quelques fournissemens par advance, et selon que ledit abbé de Saint Martin verra en ses loyauté et conscience estre à faire et plus nécessaire pour le bien de nostre service et génerallement de tout ce qu'il ordonnera pour le fait desdits bastimens, édiffices et sépulture, circonstances et deppendances, comme dit est, lesquelles parties et sommes de deniers, qui seront ainsy par vous payées et baillées en vertu des ordonnances dudit abbé de Saint Martin, nous voulons estre passées et allouées purement et simplement en la despence de vos comptes et rabatues de vostre recepte de vostre dite commission par nos amez et féaux les gens de nos comptes ausquels nous mandons ainsy le faire sans aucun refus, restrinction ou difficulté, en rapportant par vous ces dites présentes ou vidimus d'icelles pour une fois seullement avec les ordonnances d'icelluy abbé de Saint Martin, ensemble les marchez d'aucuns en a fait ou fera cy après avec lesdits ouvriers et autres, et les quittances des parties sur ce suffissantes, lesquels payemens qui seront ainsy par vous faits, comme dit est, nous avons dès à présent vallidez et auctorisez, vallidons et auctorisons par ces dites présentes comme si lesdites despences et payemens vous avoient esté par nous commandez et ordonnez, voulons, en outre, et mandons ausdits gens de nos comptes vous faire payer après de telles taxes qu'ils verront et connoistront en leurs loyautez et consciences estre à faire pour le fait, maniement et exercice de vostre commission, lesquelles taxes, qui vous seront ainsy par eux faittes nous avons aussy vallidez et auctorisez, validons et auctorisons par cesdites présentes et voulons qu'elles soient de tel effet et valeur et

estre passées et allouées en la despence de vos comptes, comme si elles avoient esté par nous faittes, car tel est nostre plaisir, nonobstant quelsconques ordonnances us, stil, rigueur de compte, restrinctions, mandemens ou deffences à ce contraires. Donné au chasteau de Boullongne, le 12ᵉ aoust 1568, et de nostre règne le 8ᵉ. *Ainsy signé* : CHARLES. Et au dessous PAR LE ROY, en son conseil, FICTE, et scellé sur simple queue de cire jaulne ; et au dessous est escript ce qui s'ensuit : Collation a esté faitte à la commission originelle par moy, conseiller du Roy et auditeur en sa Chambre des comptes, sous signez, le 11ᵉ de may 1569, *ainsy* : LESCHASSIER.

Compte premier de maistre Alain Veau, notaire et secrétaire du Roy et receveur général des finances à Paris, commis par le Roy à tenir le compte et faire le payemeut des despences, tant de ses bastimens et édiffices de Fontainebleau et Saint Germain en Laye, que de la sépulture du feu Roy Henry, que Dieu absolve, par les ordonnances de Messire Francisque de Primadicis de Bollongne, abbé de Saint Martin, commissaire général, sur le fait de sesdits bastimens depuis le 12ᵉ d'aoust 1568, jusques au 15ᵉ d'apvril 1570.

RECEPTE.

De maistre Raoul Moreau, conseiller du Roy et trésorier de son espargne, par quittance du sieur Alain Veau, la somme de 20,000 liv. à luy ordonnée pour convertir à sadite charge.

De maistre Pierre de Ficte, aussy conseiller et trésorier

de son espargne, par quittance dudit Veau, la somme de 15,500 liv.

Somme totale de la recepte de ce compte
35,500 liv.

DESPENCE DE CE COMPTE.

FONTAINEBLEAU.

Maçons.

A Jean de Lambray, Antoine Jacquet, dit Grenoble, et Berthelemy le Clerc, marchands et maçons, la somme de 365 liv. à eux ordonnée par ledit commissaire, pour ouvrages de maçonnerie par eux faits audit chasteau de Fontainebleau.

A plusieurs autres maçons qui ont vacqué audit chasteau de Fontainebleau, la somme de 2,325 liv. 10 sols.

Charpentiers.

A Guillaume Girard et Guillaume Regnier, maistres charpentiers, la somme 3,700 liv., pour ouvrages de charpenterie par eux faits audit Fontainebleau.

Couvreurs.

A Anthoine de Lautour et Macé le Sage, maistres couvreurs, la somme de 2,828 liv. à eux ordonnée par ledit commissaire, pour ouvrages de couverture par eux faits audit Fontainebleau.

Paintres.

A Julles Camille de Labbé, peintre, la somme de 25 liv. à luy ordonnée par ledit commissaire, pour ouvrages de painture en grotesque qu'il a fait audit chasteau de Fontainebleau.

A maistre Nicolas de Labbé, peintre, la somme de 160 liv. pour ouvrages de painture qu'il a faits audit chasteau de Fontainebleau.

A Henry Lerambert, peintre, la somme de 170 liv. 12 sols 6 d., pour ouvrages de painture par luy faits au cabinet du Roy audit Fontainebleau.

A Jacques Costé, maistre paintre, la somme de 17 liv. 13 sols 3 d., pour ouvrages de painture qu'il a faits audit Fontainebleau.

Sculpteurs.

A Jean le Roux, dit Picart, maistre maçon et sculpteur, la somme de 100 liv., sur et tantmoins de ce qui luy pouvoit estre deub pour la sépulture du feu Roy François dernier deceddé.

A François Roussel, sculpteur, la somme de 100 liv., pour ouvrages de sculpture d'une figure de pierre de Saint Leu de Serans, représentant la religion catholique, apostolique et romaine, grande de six pieds et tenant en la main gauche une église qu'il auroit fait pour le Roy, laquelle auroit esté posée sur la corniche du corps de logis neuf entre la court de la fontaine et la chaussée de son chasteau de Fontainebleau, et aussy pour avoir vacqué à faire et parfaire une figure de Justice plus grande que le naturel, de pierre tendre de Saint Leu de Serans.

Menuisiers.

A Noel Biart, Noel Millon, Léon Sagoine et Gilles Bauge, maistres menuisiers, la somme de 1,392 liv. 5 sols 6 d., pour ouvrages de menuiserie par eux faits audit Fontainebleau.

Achapt de chaux et plastre, la somme de 290 liv. 17 sols 6 d.

Bricquetiers.

A Pierre Roze, marchand bricquetier, la somme de 348 liv. 6 sols, pour avoir par luy fourny toutes les bricques nécessaires audit chasteau.

Plombiers.

A Jean le Vavasseur, maistre plombier, la somme de 1,600 liv., pour ouvrages de plomberie par luy faits audit chasteau.

Voicturiers.

A Mathurin Alexandre, voicturier, la somme de 841 liv. 3 sols, pour plusieurs voictures de pierres de Saint Leu et des Serans qu'il a voicturé au port de Valbin au chasteau dudit Fontainebleau.

Jardiniers.

A Jean Nivellon, jardinier, la somme de 155 liv., pour avoir

vacqué audit jardin de Fontainebleau, à raison de 5 liv. par mois.

Serruriers.

A Gervais de Court et Mathurin Bon, serruriers, la somme de 807 liv., pour ouvrages de serrurerie par eux faits audit Fontainebleau.

Vitriers.

A Denis Beaurain et Jean de la Hamée, maistres vitriers, la somme de 325 liv., pour ouvrages de verrerie par luy faits audit chasteau.

A plusieurs ouvriers chartiers et manœuvres qui ont travaillé au chasteau de Fontainebleau, tant dedans la court du Donjon, que en la court de la fontaine dudit chasteau, de l'ordonnance dudit commissaire l'abbé de Saint Martin, la somme de 6,312 liv. 15 sols 9 d.

Somme des deniers employez pour les réparations de Fontainebleau, 22,512 liv. 12 sols 10 d.

Autre despence faitte par ledit commis pour la sépulture du feu Roy Henry, que Dieu absolve, de l'ordonnance dudit abbé de Saint Martin.

SÉPULTURE.

Ouvriers besongnans à gages.

A Louis Lerambert, laisné, conducteur de ladite sépulture sous ledit commissaire, pour avoir vacqué à tailler plusieurs

collonnes, basses, chapiteaux, corniches et autres pièces de pierre de marbre pour servir à ladite sépulture à raison de 20 liv. 16 sols 8 d. par mois.

A Louis Lerambert, le jeune, pour lesdits ouvrages à raison de 15 liv. par mois.

A Marin le Moyne, tailleur de pierre, pour avoir vacqué esdits ouvrages pour ladite sépulture à raison de 15 liv. par mois.

A Jean Poinctart, dit la Bierre, tailleur de pierre, à raison de 15 liv. par mois.

A François Sallant, tailleur de pierre, à raison de 15 liv. par mois.

A Philippes Moyneau, tailleur de pierre, à raison de 15 liv. par mois.

A Léonard Giroux, tailleur de pierre, à ladite raison de 15 liv.

Aux maneuvres qui ont scié les marbres, à raison de 6 liv. par mois, pour chacun d'eux.

A François Lerambert, maçon, ausdits gages de 15 liv. par mois.

Somme de ladite sépulture,
3,132 liv. 16 sols 4 d.

Autre despence faitte par ledit commis de l'ordonnance dudit abbé de Saint Martin, au payement d'autres parties pour le fait de ladite sépulture du feu Roy Henry.

SÉPULTURE.

Maçons.

A André Soye, maistre maçon, la somme de 565 liv. 6 sols 2 d., à luy ordonnée par ledit abbé de Saint Martin, pour

ouvrages de maçonnerie par luy faits à l'hostel de Nesle, pour mettre à couvert les sieurs de marbre pour ladite sépulture.

Sculpteurs.

A Ponce Jacquia'ı, sculpteur, la somme de 530 liv. à luy ordonnée par ledit commissaire pour ouvrages de sculpteurs par luy faits, tant de cuivre, que de marbre, pour servir à ladite sépulture.

A Germain Pillon, sculpteur, la somme de 2,472 liv. 4 sols pour ouvrages de sculpture par luy faits, tant en cuivre que en marbre, pour servir à ladite sépulture.

A Magdelaine Cotillon, vefve de feu Laurens Regnauldin, sculpteur, la somme de 100 liv. pour avoir vacqué esdits ouvrages.

Polisseurs.

A Mery Carré, maistre polisseur, la somme de 300 liv. pour avoir poly plusieurs collonnes, bases, chapiteaux, corniches et autres pièces de marbre pour ladite sépulture.

Vitriers.

A Jean de la Hamée, maistre vitrier, la somme de 14 liv. 19 sols pour ouvrages de verrerie qu'il a faits à l'hostel du grand Nesle.

Serruriers.

A Mathurin Bon, serrurier, la somme de 373 liv. 19 sols pour ouvrages de serrurerie qu'il a faits pour ladite sépulture.

Charpentiers.

A Léonard Fontaine, charpentier, la somme de 400 liv. pour ouvrages de charpenterie par luy faits à ladite sépulture.

Menuiserie.

A Noel Biart, menuisier, la somme de 50 liv. pour ouvrages de charpenterie et menuiserie par luy faits à la dite sépulture.

Somme des frais pour la sépulture
8,762 liv. 18 sols 10 d.

Estats et gages dudit abbé de Saint Martin à raison de 1,200 liv. par an.

Gages du présent commis, la somme de 1,715 liv. pour le temps de ce compte.

Despence commune, la somme de 222 liv. 4 sols 6 d.

Somme totale de ce compte,
36,428 liv. 6 sols 8 d.

Et la recepte,
35,500 liv.

BASTIMENS DU ROY POUR UNE ANNÉE FINIE LE DERNIER JANVIER 1570.

Compte deuxième de maistre Pierre Reynault, trésorier et paieur des œuvres, édiffices et bastimens du Roy, réparations et entretenemens d'iceux ès ville, prévosté et viconté

de Paris, ponts, chaussées, chemins, pavez, et autres lieux deppendans du domaine, ensemble des bastimens de Fontainebleau, Boullongne lès Paris, Villiers Costerets, Saint Germain en Laye, la Muette en la forest dudit Saint Germain, bois de Vincennes, hostel des Tournelles, celuy de Saint Liger, près Montfort l'Amaulry, et des sépultures des feus Roys de France, durant une année entière commancée le premier de janvier 1570, *et finie le dernier de décembre ensuivant.*

RECEPTE.

De maistre Jacques Arnoult, receveur général de ses finances et conseiller du Roy, et autres, la somme de 95,413 liv. 5 s. 8 d. audit Reynault, ordonnée par messieurs les trésoriers de France, pour convertir au fait de sadite commission.

DESPENCE DE CE PRÉSENT COMPTE.

Deniez payez pour acquisitions faittes au proffit du Roy et pour l'augmentation du domaine.

A Jean de Saint Germain, vendeur de bestial, la somme de 650 liv., pour la vendition par lui faitte au Roy, ce acceptant messire Jean de Neufville, chevalier, conseiller du Roy et trésorier de France, seigneur de Chantelou, d'une maison, court et appartenance, scize rue Frementel, près et joignant la court de derrière du chasteau du Louvre.

A Guillaume Bonnet, marchand boucher, la somme de 450 liv., pour la vente, cession et transport par luy faitte et acceptant pour Sa Majesté, de un eschaudouer couvert de tuille, court, puis, le lieu ainsy qu'il se comporte rue de Frementel.

PALLAIS ROYAL, GRAND ET PETIT CHASTELLET ET BASTIMENT A L'APPUY DES NOUVEAUX PONTS LEVIS DU LOUVRE ET AUTRES LIEUX ET ENDROICTS APPARTENANS AU ROY.

Maçonnerie.

A Eustache Jve, maistre maçon, la somme de 2,184 liv. 16 s. 4 d., à luy ordonnée par lesdits trésoriers de France, pour les ouvrages de maçonnerie par luy faits de leurs ordonnances, tant au palais royal, grand et petit Chastellet, que aux bastimens de l'appuy des nouveaux ponts levis du Louvre, et autres lieux et endroits appartenans au Roy.

Audit Eustache Jve, la somme de 100 liv., pour les ouvrages de maçonnerie par luy faits au chasteau du Louvre, à la construction d'un corps de logis servans à loger les lions et autres bestes sauvages.

VIEIL BASTIMENT DU LOUVRE.

Audit Jve, maistre maçon, la somme de 687 liv. 4 s. 6 d., pour ouvrages de maçonnerie par luy faits au chasteau du Louvre.

AUDITOIRE DU CHASTELLET, AUDITOIRE DES ESLEUS ET HOSTEL DE BOURBON.

Audit Jve, maçon, susdit, la somme de 504 liv. 4 s., pour les ouvrages de maçonnerie par luy faits aux lieux susdits, lesquels ouvrages ont esté veus, visitez et toisez par Estienne Grand Remy, maistre des œuvres de maçonnerie.

RÉPARATION DU PONT DE CHARENTON.

A Jacques de la Noue, maistre maçon, la somme de 162 liv. 1 s. 6 d., pour ouvrages de maçonnerie par luy faits au pont de Charenton.

CHASTEAU DE VINCENNES.

A Nicolas du Puis, maistre maçon, la somme de 200 liv., pour ouvrages de maçonnerie par luy faits au chasteau du bois de Vincennes.

CONSTRUCTION DU NOUVEAU FORT DU PONT DE SAINT CLOUD.

A Estienne Grand Remy, maistre des œuvres de maçonnerie, la somme de 700 liv., pour les ouvrages de maçonnerie qu'il a faits audit nouveau fort du pont de Saint Cloud.

HOSTEL DE BOURBON ET CHASTEL DU LOUVRE.

A André Soye, maistre maçon, la somme de 1,164 liv. 3 s. 9 d., pour ouvrages de maçonnerie par luy faits audit hostel et chasteau du Louvre.

CONSTRUCTION DE DEUX CORPS DE GARDE, PRÈS LE CHASTEAU DU LOUVRE.

A Estienne Grand Remy, maçon, la somme de 131 liv. pour les ouvrages de maçonnerie par luy faits ausdits corps de garde.

Somme pour les ouvrages de maçonnerie faits au pallais royal, grand et petit Chastellet et chasteau du Louvre, et autres lieux appartenans au Roy :

5,834 liv. 7 d.

CHASTEL DU LOUVRE ET LIEUX OU SONT LOGÉS LES MEUBLES ET LES LIVRES DU ROY, HOSTELS DE BOURBON, MAISON QUE SA MAJESTÉ FAIT FAIRE POUR Y LOGER SES LIONS, ET HOSTEL DE LA MONNOYE.

Ouvrages de serrurerie.

A Michel Suron, maistre serrurier, la somme de 200 liv., pour ouvrages de serrurerie qu'il a faits ausdits lieux.

PALLAIS ROYAL, GRAND ET PETIT CHASTELLET, PONT SAINT MICHEL, CHASTEAU DE VINCENNES, ET AUTRES LIEUX AU ROY APPARTENANS.

A Mathurin Bon, serrurier, la somme de 1,184 liv. 8 s. 9 d., pour tous les ouvrages de serrurerie par luy faits ausdits lieux.

TANT AU PONT SAINT MICHEL, CHASTEAU DE VINCENNES, BASTIDE SAINT ANTHOINE, PALLAIS ROYAL, CHASTEAU DU LOUVRE, ET AUTRES LIEUX APPARTENANS AU ROY.

Charpenterie.

A Léonard Fontaine, maistre charpentier, la somme de

400 liv., pour tous les ouvrages de charpenterie par luy faits ausdits lieux.

A Jean le Peuple, charpentier, la somme de 100 liv., pour les ouvrages de charpenterie qu'il a faits au corps de garde, près le chasteau du Louvre.

PALLAIS ROYAL, GRAND ET PETIT CHASTELLET, BASTIDE SAINT ANTHOINE, ET AUTRES LIEUX.

Couverture.

A Anthoine de Lautour et Claude Penelle, maistres couvreurs, la somme de 1,858 liv. 15 s. 5 d., pour tous les ouvrages de couverture par eux faits ausdits chasteaux.

Audit Penelle, la somme de 470 liv., pour ouvrages de couverture qu'il a faits au comble du donjon du chasteau de Vincennes et aux deux corps de garde, près le chasteau du Louvre.

EN PLUSIEURS ENDROITS DU PALLAIS ROYAL, GRAND CHASTELLET, A PARIS, ET AUTRES LIEUX A SA MAJESTÉ APPARTENANS.

Ouvrages de vitrerie.

A Jean de la Hamée, maistre vitrier, la somme de 689 liv. 16 s. 3 d., pour ouvrages de verrerie par luy faits ausdits lieux.

BASTIMENS DU ROY POUR L'ANNÉE FINIE LE DERNIER DÉCEMBRE 1570.

Compte de maistre Pierre Reynault, trésorier, clerc et payeur des œuvres et bastimens du Roy durant une année entière, 1570, et finie le dernier décembre ensuivant.

TANT AU PALLAIS ROYAL, GRAND CHASTELLET ET HOSTEL DE BOURBON QUE AU BOIS DE VINCENNES.

Plomberie.

A Guillaume Laurens, maistre plombier, la somme de 600 livres, à luy ordonnée par messieurs les trésoriers de France, pour ouvrages de plomberie par luy faits aux lieux susdits.

Ouvrages de pavé.

A Lubin Richer, maistre des œuvres de pavé, la somme de 885 liv. 16 s. 6 d., pour ouvrages de pavé par luy faits tant ès chemins et passages de dessous et environ le grand Chastellet et autres lieux, que pour la chaussée et chemin pavé de neuf en la court de l'hostel de Bourbon, au passage pour aller au Louvre, et à la grande chaussée Saint Laurens.

Menuiserie.

A Rolland Vaillant, Rieulle Richault et Léon Sagoine, maistres menuisiers, la somme de 610 liv. 6 s., pour ouvrages de menuiserie par eux faits au palais royal, grand et petit Chas-

tellet, Bastidde Saint Anthoine, chasteau de Vincennes et pont de Charenton et autres lieux.

Ouvrages de cuivre.

A Jean Boileau, maistre chaudonnier, la somme de 11 liv. 17 s., pour ouvrages de cuivre par luy faits à la conciergerie du pallais royal.

Basses œuvres.

A Claude Belin, maistre des basses œuvres, la somme de 351 liv. 1 s. 11 d., pour ouvrages de vuidanges par luy faits au petit Chastellet et chasteau du Louvre et à la conciergerie du pallais royal.

Sallaires et vacations.

A Claude Bresson, huissier au trésor, la somme de 48 liv. 12 s. 6 d., pour plusieurs exploits, significations et mandemens par luy faits.

CHASTEAU DE BOULLONGNE LÈS PARIS.

Maçonnerie.

A André Soye et Michel Bonnet, maistres maçons, la somme de 5,200 liv., à eux ordonnée par maistre François Primadicis de Boullongne, abbé de Saint Martin de Troyes, conseiller et ausmonier ordinaire du Roy et superintendant des bastimens et édiffices de Sa Majesté, pour ouvrages de maçonnerie par eux faits audit chasteau de Boullongne.

Charpenterie.

A Guillaume Regnier, maistre des œuvres de charpenterie, la somme de 4,450 liv., à luy ordonnée par ledit de Boullongne, pour ouvrages de charpenterie qu'il a faits audit chasteau de Boullongne.

Menuiserie.

A Léon Sagoine, maistre menuisier, la somme de 1,400 liv., à luy ordonnée par ledit de Boullongne, pour les ouvrages de menuiserie par luy faits audit chasteau de Boullongne, suivant le marché par luy fait avec haut et puissant seigneur Albert de Gondy, conte doyen, baron de Rets, de Dampierre et Saint Seigne, chevallier de l'ordre du Roy, premier gentilhomme de sa chambre, son conseiller, et cappittaine de 50 hommes d'armes de ses ordonnances.

Vitrerie.

A Jean de la Hamée, maistre vitrier, la somme de 300 liv., pour ouvrages de verrerie par luy faits audit Boullongne, suivant le marché de ce fait avec ledit conte de Rets.

Serrurerie.

A Mathurin Bon, maistre serrurier, la somme de 900 liv., pour les ouvrages de serrurerie par luy faits au chasteau de Boullongne, suivant le marché de ce fait avec ledit conte de Rets.

ANNÉE 1557.

FONTAINEBLEAU.

Maçonnerie.

A Jean le Roux, dit Picart, Louis Bergeron, Jean Lesmeullon et Estienne Fournier, maistres maçons, la somme de 200 liv., à eux ordonnée par ledit abbé de Saint Martin, pour ouvrages de maçonnerie par eux faits audit chasteau de Fontainebleau.

Autres ouvrages de maçonnerie et vuidanges.

A Jean de Langres, maistre maçon, et Jean Desbous, jardinier du jardin des Puis, la somme de 100 liv., pour ouvrages de maçonnerie et vuidanges par eux faits audit Fontainebleau.

Autres ouvrages de maçonnerie. Encommancez à faire en autres lieux et endroits du chasteau de Fontainebleau.

A plusieurs maistres maçons, ouvriers et manœuvres qui ont travaillé audit Fontainebleau, de l'ordonnance de messire Tristan de Rosting, chevallier de l'ordre du Roy, cappittaine de 50 hommes d'armes, et commissaire général des bastimens du Roy, la somme de 1,477 liv. 7 s. 2 d., suivant le marché de ce fait avec ledit de Rosting.

Fournitures et voictures de pierre de Saint Leu de Seran, et de grez, bricques, plastre et autres matières et estoffes pour le fait de ladite maçonnerie.

A plusieurs marchands, la somme de 2,039 liv. 15 sols.

Charpenterie.

A Guillaume Girard, maistre charpentier de la grande congnée, la somme de 4,000 liv. à luy ordonnée par ledit

sieur de Rosting, suivant le marché de ce fait avec luy pour les ouvrages de charpenterie qu'il convenoit faire audit chasteau de Fontainebleau.

Menuiserie.

A Noel Milon, Hely Selany et Rolland Vaillant, maistres menuisiers, la somme de 700 liv. pour ouvrages de menuiserie par eux faits audit chasteau de Fontainebleau, suivant le marché fait avec ledit sieur de Rosting.

Couverture.

A Anthoine de Lautour et Macé le Sage, maistres couvreurs, la somme de 840 liv. pour tous les ouvrages de couverture par eux faits audit chasteau de Fontainebleau suivant le marché de ce fait avec ledit seigneur de Rosting.

Plomberie.

A Jean Levavasseur, maistre plombier, la somme de 1,000 liv., pour tous les ouvrages de plomberie par luy faits audit Fontainebleau, de l'ordonnance du sieur de Bollongne, abbé de Saint-Martin.

Serrurerie.

A Gervais de Court et Mathurin Bon, maistres serruriers, la somme de 445 liv. pour ouvrages de serrurerie par eux faits audit Fontainebleau.

Peinture.

A Nicolas L'abbati, paintre, la somme de 215 liv. 12 sols 6 d. à luy ordonnée par ledit sieur de Boullongne, pour

ouvrages de paintures par luy faits audit chasteau de Fontainebleau, à sçavoir un grand tableau figurant la prinse du Hâvre de Grâce, qui est au bout de la grande gallerie de la basse court vers le pont levis; en la chambre où estoit le trésor des bagues au dessus de la chambre du Roy, quatre grands paysages, et en la chambre du Roy a esté fait huict tableaux et un grand trophée et un autre tableau, sous le portail de devant un grand corps de logis neuf, et aussy un tableau au milieu de la lecterie du chasteau; *item* avoir raffreschy trente un tableau en la gallerie peinte en la basse court. *Item*, pour avoir fait, en la maison neufve de la Reyne qui est sur la terrasse du grand jardin, un grand païsage et deux autres petits tableaux. *Item*, au cabinet de la chambre de Monseigneur le chancelier, au bout de la gallerie, avoir fait un grand tableau à destrampe au meilleu du plancher dudit cabinet, et au pourtour des figures et peintes des pierres mixtes, et aussy pour avoir fait ce qui estoit gasté d'un tableau qui est une femme couchée, de la main du Titien, et avoir fait des tableaux de la vie et gestes d'Alexandre en la chambre appellée de Madame Destampes au donjon dudit chasteau.

Frais extraordinaires pour des pots de terre pour les fontaines, gros papier, colle à faire masques mouslés, et le jardin des Pins, la somme de 90 liv. 10 sols.

Somme de la despence faitte audit Fontainebleau par les ordonnances des sieurs de Boulongne et de Rosting,

11,873 liv. 11 sols 6 d.

Villiers Costerets.

A plusieurs maneuvres et autres personnes qui ont besongné à peller, ratisser et nettoyer le plant des couldres, allées

d'iceux, avec les six croisées du parc, avec la basse court du chasteau de Villiers Costerets, la somme de 546 liv. 14 sols.

CHASTEAU DE SAINCT GERMAIN EN LAYE.

A Pierre le Peuple et Claude de la Champagne, la somme de 3,600 liv. à eux ordonnée par le Roy, pour ouvrages de charpenterie par eux faits et qu'ils feront cy après aux abbatages et restablissemens des unze poutres rechangées audit chasteau.

A Jean Chaleveau et Jean François, maistres maçons, la somme de 1,500 liv, pour ouvrages de maçonnerie par eux faits et qu'ils feront aux galleries nouvellement érigées audit chasteau et restablissement des planchers.

A Léon Sagoine, maistre menuisier, la somme de 700 liv. sur ettantmoins des ouvrages de lambris, plafonds, qu'il convient faire en la chambre du Roy audit Sainct Germain.

A Mathurin Bon, serrurier, la somme de 900 liv. pour les ouvrages de serrurerie par luy faits audit chasteau.

A Anthoine de Lautour, couvreur, la somme de 900 liv. pour ouvrages de couverture par luy faits audit Sainct Germain.

A Jean de la Hamée, maistre vitrier, la somme de 200 liv. pour ouvrages de verrerie par luy faits audit Sainct Germain.

A Henry Martin, maistre peintre, la somme de 150 liv. sur ettantmoins des ouvrages par luy faits à dorer et enrichir un plat fons de menuiserie fait en la chambre du Roy, garny des armoiries du Roy et de la Reyne et aussy celles de la Reyne mère.

Autre despence pour ledit chasteau de Sainct Germain, suivant les ordonnances particulières du sieur de Bolongne.

A Jean François et Jean Chalueau, maistres maçons, la somme de 600 liv. à eux ordonnée par ledit sieur de Bolongne,

pour les ouvrages de maçonnerie par eux faits aux terraces dudit Sainct Germain.

A Léon Sagoine, maistre menuisier, la somme de 100 liv., pour ouvrages de menuiserie par luy faits audit chasteau.

A Mathurin Bon, maistre serrurier, la somme de 100 liv., pour ouvrages de serrurerie qu'il a faits audit chasteau.

A Anthoine Lautour, couvreur, la somme de 400 liv., pour ouvrages de couverture d'ardoise par luy faits sur les pavillons du théâtre de Saint Germain.

Somme pour les réparations faittes au chasteau de Sainct Germain, 9,150 liv.

A plusieurs tailleurs de marbre et maneuvres qui ont scyé ledit marbre pour la sépulture du feu Roy Henry, ont esté fait par eux plusieurs collonnes, chapiteaux et corniches de pierre de marbre pour servir à la sépulture, la somme de 6,892 liv. 12 sols 8 d.

Sépulture du feu Roy Henry, dernier déceddé.

A Germain Pillon, sculpteur du Roy, la somme de 500 liv. à luy ordonnée par ledit Primadicis de Boullongne, pour ouvrages de sculptures, tant de marbre que de bronze, pour servir à la sépulture du feu Roy Henry.

A plusieurs autres tailleurs de marbre, maçons et maneuvres, pour leur payement d'avoir vacqué à tailler colonnes, bases, chapiteaux, corniches et autres pièces de pierre de marbre, pour servir à ladite sépulture, la somme de 1,136 liv. 5 sols 4 d.

Somme de la despence de la sépulture du feu Roy Henry, que Dieu absolve, 8,038 liv. 18 sols.

Gages et estats.

Audit sieur de Bolongne, commissaire général des bastimens du Roy, la somme de 600 liv. pour six mois qui est à raison de 1,200 liv. par an pour ses gages.

Audit seigneur de Rosting, commissaire des bastimens du Roy, la somme de 350 liv., pour trois mois et demie qui est à raison de 1,200 liv. par an pour ses gages.

A Jean Moreau, clerc, la somme de 195 liv. à luy ordonnée par ledit seigneur de Bollongne pour ses peines et sallaires d'avoir expédiez les ordonnances et mandemens aux ouvriers.

Gages ordinaires de ce présent trésorier.

A Mʳ Pierre Regnault, présent trésorier, la somme de 386 liv. 17 sols 6 d. pour l'année de ce compte pour ses gages.

Despence commune, la somme de 634 liv. 10 sols 8 d.

Somme totalle de la despence de ce compte
61,464 liv. 15 sols 10 d.

Et la recepte 95,413 liv. 5 sols 8 d.

DÉPENSES SECRÈTES
DE
FRANÇOIS Ier

—

ROOLES DES ACQUITS
QUE LE ROY A ORDONNÉ ESTE EXPEDIEZ TANT SUR LE
TRÉSORIER DE L'ESPARGNE QUE AUTRES.

TOUS ROOLES SIGNEZ DE LA MAIN DU ROY.

—

(Archives de l'Empire, J. 960.)

1530 et 1531.

J. 960. N° 3. Aux escolliers de Suisse estudians à l'université de Paris pour leur pension du présent quartier de Juillet à prandre sur icelluy. $IIII^c$ $l^{l.t.}$

A Fontainebleau, le sixième jour de juillet mil v^c xxxi.

N° 8. A Anthoine de Kerquifinen, paieur des œuvres à Paris, la somme de quatre mil livres tournois à prandre sur les deniers prouvenans des finances extraordinaires et parties casuelles pour employer au parachèvement du bastiment et eddiffice de la Saincte Chappelle du boys de Vincennes; et a esté cette partie couchée en ung autre roole, lequel ne se trouve point, mais icellui retrouvé avec le présent ne serviront que pour ung. $IIII^m$ l.

A Paris, le xxvi° juing M v^c xxxi.

N° 14. Plus a donné au Chevalier qui monstre à jouer de l'espé

à Messeigneurs ses enffans, la somme de cent escuz, laquelle il veult luy estre payée comptant, par le trésorier la Guette, des deniers provenans des offices.

A Paris, le jour sainct Jehan-Baptiste, xxiiii⁰ jour de juing mil v⁰ xxxi.

N° 15. Don à M° Lois Braillon, docteur en médecine, de la somme de cent livres parisis, par chacun an, à prendre sur les deniers provenans des exploictz et amandes de la court de parlement de Paris, comprins cinquante livres parisis qu'il y prenoit, lesquelz en considération des grans peines et labeurs qu'il prent journellement à aller visiter les prisonniers mallades, estans en la conciergerie du Palais, le dit seigneur luy a augmentez à la dite somme de cent livres parisis, par manière de gaiges ou pension, pour l'effect dessus dit, et sera de ceste heure payé le dit Braillon de semblable somme de cent livres parisis pour une année escheue au premier jour de may dernier passé.

N° 17. A François Rousticy, sculpteur, lequel fait le grant cheval de cuivre à Paris, pour sa pension de sept mois entiers, commencez le premier jour de Juing mil v⁰ xxxi et finissant le dernier jour de Décembre ensuivant, à cl par mois, appoincté moictié sur le quartier de Juillet et l'autre moictié sur Octobre, Novembre et Décembre prouchain venant. Pour ce : viic l.

A Pierre Mangot, orfèvre, pour son paiement d'une chesne, comprins dechet et façon, donnée par ordonnance du Roy au secrétaire du Roy de Dennemarch à prandre sur le présent quartier d'Avril iic escus solleil, vallent. iiic xl.

N° 20. A M° Jehan Sappin pour paier les chantres de la chapelle de plain chant et pour leurs gaiges du quartier d'octobre, novembre et décembre v⁰ xxx. Cy : vc xxxv$^{l\,t}$.

Au Pont-Sainct-Cloud, le xvii⁰ jour de may m v⁰ xxxi.

N° 34. A Jehan Juste, tailleur et sculpteur du Roy, la somme de quatre cens escuz sur huict cens escuz à lui deubz, restans de la somme de xiic qui luy a esté accordée pour la conduicte et assiette de la sculpture du feu Roy, à prendre des deniers de l'espargne.
iiiic escus soleil.

Au Pont-Sainct-Cloud, le xx⁰ jour de may mil v⁰ xxxi.

N° 35. A Messire Francisque de Vunerca, médecin de la Royne, la somme de cinq cens livres pour luy ayder à supporter la despence

qu'il a faicte durant le temps qu'il a servy le Roy et la dite dame sans avoir esté cousché en leurs estatz et icelle somme prendre sur les deniers de l'espargne, ou parties casuelles, ainsi qu'il sera advisé, pour ce :
\quad vc l t.

A Paris, le xxvie jour de mars, l'an mil vc xxx.

N° 40. A Charles Mesnagier, argentier de la Royne, pour paier Estienne Boutet, marchant d'icelle argenterie, de plusieurs parties de drap d'or, d'argent et de soye fournyes ès années mvc xix, xx, xxi, et xxii et jusques au dernier jour de Juillet mvc xxiii, pour le faict d'icelle argenterie, xxiiiim ixc xll iis viiid dont ils seront appoinctez sur le quartier de Janvier prochain de xiim iiiic lxxl is iiiid et sur celui d'avril ensuivant de pareille somme de xiim iiiic lxxl is iiiid. Pour ce.
$\quad\quad\quad\quad\quad\quad\quad\quad\quad\quad\quad\quad\quad\quad\quad\quad$ xxiiiim ixc xll iis viiid.

J. 960, n° 42. Roolle signé de la main du Roy, à Ennet, le xxviiie jour d'avril mil vc xxxi, monseigneur le grand maître présent.

N° 42. A Pierre Spure, la somme de troys mil huict cens vingt livres tournois que le Roy luy a ordonnée et ordonne pour son remboursement de pareille somme qu'il a advancée et fournye, par ordonnance verballe du dit Seigneur, pour faire et construire le cheval de fonte que icelluy Seigneur a ordonné estre fait par messire Jehan Francisque Fleurentin, maistre sculpteur, lequel besongne ès faulxbourgs de Sainct Germain des Prez lez Paris ; c'est assavoir : pour l'achapt d'une maison pour faire le dit cheval et loger icelluy messire Jehan Francisque et son train, la somme de cinq cens livres tournois, et deux cens vingt livres tournois pour le bastiment de la granche qu'il a convenu faire pour besongner. Plus pour dix milliers de cuyvre fourny au dit messire Jehan Francisque, à raison de six vingt cinq livres tournois le millier, dont il en est demeuré de reste jusques à près de trois à quatre milliers, duquel cuyvre s'en pourra faire la statue qui sera sur le dit cheval : douze cens cinquante livres, et la somme de dix huict cens cinquante livres tournois que icelluy Spure a fournye à icelluy Francisque depuis le quinzième jour d'avril mil vc xxix jusques au dix-septième jour d'avril mil vc trente et ung, tant pour le vivre d'icelluy Francisque et de son dit train que pour faire la fonte du dit cheval, ainsi que le tout peult apparoir par la certification d'icelluy messire Francisque, et par les parties du dit Spure signées de leurs mains : icelle somme de iiim viiic xxl t, avoir et prandre sur les deniers provenuz ou qui proviendront des dites parties casuelles, pour ce cy :
\quad iiim viiic xxl t.

Nº 43. A seize sergens à verge ou chastelet de Paris, la somme de trois cens vingt livres huit solz six deniers tournois, pour avoir gardé durant xviii journées, au chasteau de Sevre, le nombre de xxxiiii brod'urs que l'on mène présentement aux gallères.

A Mᵉ Christofle de Forest, médecin du Roy, don de la somme de douze mil livres tournois sur les deniers de l'espargne pour causes que entend le Roy.

Roolle de iiiᵐ vᶜ lxxviii livres, dont fault lever acquict pour les menuz plaisirs. Estat des parties qu'il fault assigner au trésorier des menuz plaisirs du Roy.

Nº 45. A l'orlogeur du dit Seigneur pour commancer à faire une monstre d'orloge pour le dit Seigneur. Lᵉˢᶜ.

A Jehan de Chantosmes pour ung collier, qui estoit engaigé en ses mains, appartenant à Viscontin auquel ledit Seigneur en a faict don. VIIˣˣ IIIᵉˢᶜ.

A Hance Hyonères, orfévre, pour une pomme d'or à mectre senteurs faicte d'agathes. VIIˣˣ Xᵉˢᶜ.

A Guillemin Barrillier, marchand de Tours, pour satin broché et drap de soye estrange qu'il a baillé pour le dit Seigneur. IIᶜ XXXᵉˢᶜ.

A Beauvays, chantre, en don. XXXᵉˢᶜ.

Nº 50. A Mᵉ Millet, médecin ordinaire du dit Seigneur, à prandre sur les dits cas casuelz, la somme de huict cens livres pour ses gaiges et estat de médecin, durant ceste présente année commençant le premier jour de Janvier dernier passé et finissant en décembre prochain venant. VIIIᶜ lt.

Nº 51. A Pierre Mangot, orfévre du Roy, pour son paiement d'une chesne d'or que le dit Seigneur a fait donner à messire Sébastian Justynian, ambassadeur de Venise, comprins or, dechet et façon.
 IIᵐ Lˡ.

A luy pour une autre chesne d'or que le Roy a aussi fait donner à messire Jherosme Canal, secrétaire de la dite Seigneurie de Venise, qui a esté en France avec le dit ambassadeur, comprins or, déchet et façon. VIᶜ XVˡ.

A. la somme de sept cens quatre vingt quinze escuz soleil pour le payement d'une tapisserye, que le Roy a faict derrenièrement achepter en Flandres pour son service, dont l'aulnaige sera plus à plain déclaré en l'acquit qui sera pour ce expédié. Cy :
 VIIᶜ IIIIˣˣ XVᵉˢᶜ ˢᵒˡ.

ROOLES DES ACQUITS

SUR LE TRÉSORIER D. L'ESPARGNE

Années 1531 et 1532.

A Paris, le xxvii° jour de mars m v° xxx.

N° 56. A M° Pierre Daves et Jacques Trusac, lecteurs en grec ; M° François Vatable et Agatius Guidacerius, lecteurs en Hébraic ; et M° Aronce Fyne, lecteur ès sciences mathématicques, la somme de neuf cens cinquante escuz d'or soleil, qui leur a esté ordonnée, savoir est à chacun des dits lecteurs grecz et hébraicques la somme de deux cens escuz, et au lecteurs ès mathématicques cent cinquante. Cy :

\qquad ixc lesc d'or sol.

Du xxi° mars m c° xxx

N° 57. A l'argentier du Roy pour paier Octoman Hachiaroli, marchant fleurantin, d'une pièce de drap d'or frisé à triple frizeure qu'il a livré pour faire robbe à la Royne, au feur de iiixx escus solleil l'aulne, et à raison de xli sous pièce, à prandre sur le quartier d'avril prochain. \qquad iim ll.

A Paris, le xii° jour de mars m v° xxx.

N° 58. A Messire Francisque de Vimarqua, médecin ordinaire du Roy, la somme de deux cens cinquante livres tournois pour ses gaiges et estat du dict office, pour demye année finye en Décembre dernier passé et icelle somme avoir et prendre par les mains de M° Jehan Carré, commis par le Roy au payement des gaiges des officiers domestiques de son hostel, et des deniers revenans bons à cause de sa dite commission, pour ce, cy : \qquad iic l$^{l\,t}$.

N° 60. Au maistre de la chambre aux deniers pour partie de ce qu'il fauldra emploier en la despense du festin et soupper de la Royne, à son entrée en la salle du Palais, à Paris, sur le présent quartier de Janvier. \qquad iiiim ll.

A Pierre Mangot, orfévre du Roy, pour la façon et fourniture d'argent du coffre du cachet et estoffes d'icelluy iic l xvis xid, sur quoy lui a esté baillé en paiement l'argent yssu du vieil coffre montant xliiil xvs, ainsi reste à lui paier sur ce présent quartier

\qquad viixx xviil is xid.

Au Receveur général Sapin pour l'achapt d'un grand basteau pour mener par eaue le Roy et la Royne et le seurplus de leur compaignie, comprins l'édifice et acoustremens d'icellui, à prendre sur ce présent quartier de Janvier. IIm LXXl.

N° 61. Aux tenans du tournoy la somme de dix mille livres.

N° 62. Au sieur de Laloe, grant veneur de Monseigneur le Daulphin VIc l t.; à Virgille Barsicquet, escuyer d'escuyrie du dit Seigneur, IIIc l.; et à Pierre l'Estoille dict le Chevalier, joueur d'espée, autres IIIc l à prandre par les mains du Trésorier de mon dit Seigneur, pour leurs gaiges de ceste présente année obmys à coucher en l'estat d'icelle maison, pour ce : XIIc l.

N° 66. A Raymond Forget pour les bastimens de Chambort par les quatre quartiers de ceste présente année. LXm l.

Au bastard de Chavigny, commissaire d'iceulx bastimens, pour ses gaiges de ceste dite année, à prandre chacun mois par les mains du dit Raymond Forget. XIIc l.

N° 69. A Dominicque de Courtonne, architecte, en don, la somme de neuf cens livres pour le récompenser de plusieurs ouvrages qu'il a faitz depuis quinze ans ença, par l'ordonnance et commandement du Roy, en patrons, en levées de boys, tant de la ville et chasteau de Tournay, Ardres, Chambort, patrons de ponts à passer rivières, moulins à vent, à chevaulx et à gens, que pour autres ouvrages qu'il a faitz et fait faire depuis ledit temps pour le service du dit Seigneur où il a eu de grans pertes, et dont le Roy ne veult estre icy fait autre déclaration, cy : IXc l.

Au Receveur général Sapin pour paier les chantres du plain chant de la chapelle du Roy suivans madame, pour leurs gaiges du quartier de Janvier, Février et Mars Vc XXXI. Vc XXXV l.

N° 74. Don à Lancelot, joueur de Rebec, et à Foustin, joueur de Sacqueboutte, de la somme de deux cens escuz à prandre sur les deniers prouvenuz ou qui proviendront à cause de la résignacion à survivance faicte par Me Jehan de Cugy de son office de Procureur du Roy ou bailliage de Touraine, en faveur de Me Charles François son nepveu, pour ce, cy : IIc esc.

Ordonnance du Roy pour Jehan Juste, montant IIIIc LX escus.

N° 75. Monseigneur le Légat, il est deu à Jehan Juste mon sculteur ordinaire, porteur de cestes, la somme de quatre cens escuz restans des douze cens que je luy avoys par cidevant ordonnez pour l'amenage et conduicte de la ville de Tours, au lieu de Sainct Denys en France, de la sépulture de marbre des feuz Roy Loys et Royne Anne que Dieu absoille; et oultre cela lui est encores deu la somme de

soixante escuz, qu'il a fournye et advancée de ses deniers, pour la cave et voulte qui a esté faicte soubz la dite sépulture pour mectre les corps des dits feuz Roy et Royne, desquelles deux sommes je veulz et entendz que le dict Juste soit satisfaict, comme la raison le veult, et pour ceste cause je le vous envoye, vous priant, Monseigneur le Légat, adviser de le faire payer promptement, soit des deniers de mon espargne ou parties casuelles, ainsi que adviserez pour le mieulx, et après il en sera expédié acquict, tel qu'il sera nécessaire, à celluy qui aura fourny ceste partie, et vous me ferez plaisir, priant Dieu, Monseigneur le Légat, qui vous aict en sa très saincte et digne garde. Escript à Marle le xxii^{me} jour de Novembre mil v^c xxxi.

N° 81. A Estienne Brossart, M^e verrier de la Verrerye nommée Charles Fontayne, parroisse Sainct Gobin, près la Fere, en don et aumosne pour luy ayder à réédiffier sa maison qui a esté bruslée par les gens du Roy. III^c l.

N° 94. A Jheronyme de Napples, jardinier du dit Seigneur, la somme de trois cens livres tournois à prandre sur la recepte ordinaire de Bloys, tant pour ses gaiges que pour l'entretènement du grant jardin du dit Bloys durant cette présente année commancée en Janvier dernièrement passée, pour ce, cy III^c l t.

N° 95. A Loys Allemani, Fleurentin, pour envoyer quérir à Venise des fers pour imprimer aucuns livres italliens et pour les fraitz d'icelle impression, la somme de xv^c l t.

N° 98. A messire Passello de Merculiano, jardinier du Roy, la somme de troys cens livres à prendre sur le receveur ordinaire de Bloys pour sa pension et entretènement durant ceste présente année.

N° 102. A Martin Habert, tapissier du Roy, la somme de cinquante escuz d'or soleil, en don sur l'office de notaire Royal ou bailliage d'Amiens vaccant par le trespas de feu Anthoine de Bailly, pour ce, cy : L^{esc} sol.

A Amelot Gosselin et Guillaume Allart, aussi tapissiers du dit Seigneur, la somme de trente escuz d'or soleil, en don sur l'office de notaire Royal ou dit bailliage d'Amyens vaccant par le trespas de feu Guy de Fer, pour ce, cy : xxx^{esc} sol.

N° 105. A Gilbert Violet, barbier, varlet de chambre de Monseigneur l'admiral, la somme de vi^{xx} v^l x^s pour son remboursement de semblable somme qu'il a desboursée tant pour avoir des habillemens que autres menues nécessitez pour Triboulet et son gouverneur en ceste présente année, à prendre sur les deniers des offices et autres parties casuelles, pour ce, cy : vi^{xx} v^l x^s.

A Thibault Hotman, orfévre de Paris, la somme de sept cens quarante six escus d'or soleil pour une couppe d'or fin pesant dix

marcs, cinq gros par luy baillée pour le Roy à Monseigneur l'Evesque d'Auxerre à son partement pour aller à Romme qui fut le jour de Juillet m vᶜ xxxi dernier passé, pour d'icelle faire présent, de par le dit Seigneur, au Cardinal Saintiquatre qui est à raison de LXXIII escus soleil pour marc, en ce comprins dix escus et ung quart pour la façon d'icelle couppe, cy : vnᶜ xLvi ᵉˢᶜ.

Nº 110. A Honnorat de Quetz pour délivrer à Anthoine de Tayde, ambassadeur du Roy de Portugal, en vaisselle d'argent dont le Roy a fait don au dit de Tayde à prendre sur le présent quartier de Juillet. IIᵐ ˡ IIˢ vIᵈ.

A Jehan François Paillard, cappitaine de gallaires, en don à cause des bestes et oizeaulx qu'il a présentez au Roy de la part du Roy de Thunes, à prendre sur le présent quartier de Juillet. vᶜ ˡ.

Nº 115. A Regnault Danet, marchant de Paris, pour le dyamant qui a esté envoié à Rome m escus d'or solleil à prandre sur le présent quartier de Juillet, pour ce : IIᵐ ˡ.

Nº 117. A maistre Claude Guyot, pour convertir en l'édiffice du Havre de Grace, à prandre sur les quartiers de Janvier et Avril prochains venans par égal portion et moictié. xxxIIIIᵐ ˡ.

A Fontaine Bleau, le dixième jour de aoust m vᶜ xxxi.

Nº 118. A Pour l'achapt d'un grand dyament taillé en doz d'asne que le Roy envoye présentement à Monseigneur le duc d'Albanye, pour en faire présent à Madame la Duchesse d'Urbin, niepce de notre Sainct Père, la somme de mil escuz soleil, et icelle avoir et prandre sur les deniers provenans des offices et autres parties casuelles, cy : Mᵉˢᶜ ˢᵒˡ.

Nº 124. A Jehan Prince, vigneron, demourant à Cahors, en don pour ung voiaige qu'il a fait du dit Cahors à Fontainebleau pour choisir terre propre à planter vigne, à prandre sur le présent quartier de Juillet. Lˡ.

Nº 127. A Pierre Pagan, Françoys de Virago, Marson de Millan, Paule de Millan, et Simon de Plaisance, phiffres et joueurs de sacqueboutes en haulxboys, la somme de cent escuz soleil qui est à chacun d'eulx vingt escuz, à eulx donnée par le Roy en faveur des services qu'ilz luy ont faitz en leurs estatz. cᵉˢᶜ ˢᵒˡ.

DE FRANÇOIS Ier.

J. 960. Registre folioté de 1 à 160.

COLLATION

DU DOUBLE DES ROOLLES DES ARRÊTÉS SECRETS DE FRANÇOIS Ier

ET QUI ONT ÉTÉ SIGNÉS DE SA MAIN.

Du 1er janvier 1532 au 26 novembre 1533.

Le premier jour de janvier v^c xxxii à Paris.

F° 1. Don à M^e Jehan de Nismes, cirurgien du Roy, de l'office de contrerolleur du grenier à seel estably à la Charité, vaccant par le trespas de feu Loys marchant, ou de l'argent qui en viendra.

Le second jour de janvier cinq cens trente deux.

F° 1 v°. Provision adressant aux gens des Comptes à Paris pour faire tenir quicte et deschargé maistre Victor Brodeau de la somme de deux cens cinq livres qu'il a fournie, par le commandement du dit Seigneur, à certain personnaige, lequel icelluy Seigneur ne veult estre nommé ne la cause entendue de la délivrance d'icelle somme, combien que par l'acquit, qui dès lors luy en fut expédié sur l'espergne, il soit expressément dit la dite somme devoir estre convertye en l'achapt d'aucuns pourtraictz, tableaux et autres menuz ouvraiges ou pays de Flandres, et de laquelle somme en tant que besoing seroit le dit Seigneur en a fait don au dit Brodeau.

A Paris, le xxii^e jour de décembre v^c xxxii.

F° 4 v°. A Jehan de Crevecueur, orfévre et bourgeoys de Paris, la somme de cinq cens dix escuz d'or soleil pour deux chesnes d'or à gros chaynons, rachez et tirez, pesans six mars, six onces, deux gros, or d'escu à vingt deux karatz, trois quars, revenans à quatre cens quatre vingtz huit escuz d'or soleil et vingt ung escu et demy pour le deschet et façon des dites chesnes, lesquelles deux chaynes le dit Seigneur a commandé estre données à deux gentilz hommes d'Allemaigne, qu'il ne veult estre nommez, en recongnoissance d'aucuns services qu'ils luy ont faiz en ses secretz affaires pour ce, cy :

v^c x^{esc} sol.

A Paris, le xxii⁰ jour de décembre v⁰ xxxii.

F⁰ 5. A Jehan Douare et Jehan Cossu, natiers, demourans à Paris, la somme de quarante quatre livres unze solz sept deniers tournois, c'est assavoir au dit Douare xxxii livres vii sous x deniers tournoys pour quatre vingtz douze toises et demye troys quarts de pied de natte, par luy baillées et livrées et mises en œuvre pour le pourtour et par terre de la chambre du Roy et autres du chastel du Louvre, ainsi qu'il lui a esté ordonné, et au dit Cossu xii livres iii sous ix deniers tournois pour trente deux toyses et demye aussi de nattes par luy livrées et mises en œuvre en la Chambre des filles de Madame, cy : xLIII¹ xI⁵ xII^d ᵗ.

Roolle non dacté pour faire entendre à monseigneur l'admiral ce qui est affaire au prouffit du Roy pour la marine.

F⁰ 5 v⁰. Que le vi^me jour d'Avril dernier le dit Seigneur estant à Can, ordonna acquict estre levé ou nom de Jehan de Vymont, trésorier de la dicte marine, de la somme de dix neuf mil livres tournoys sur M⁰ Thomas Roullon, recepveur des amendes advenues et adjugées par les commissaires députez à congnoistre des forfaictures et malversations faites ès forestz de Normendye, et la dicte somme estre employée savoir est : dix sept mil livres tournois en ladoub et appareilz des gallions que le dit Seigneur a naguerres retins de Monseigneur d'Albanye : son grant et petit gallion fait à Toucque nommées le Sacre et Emerillon, sa petite Normandïe, son grant gallion que feist faire l'Artigue nommé le Sainct Jehan, que aussi pour rehausser le tillac et parfournir les appareilz et funailles de sa galleace faite à la Maillerarye nommé le Saint Pierre, et le reste, montant deux mil livres tournois, pour partie de la crue que le dit Seigneur a mise en son estat de la dite marine pour les gaiges et pension des cappitaines, M^es chappentiers, gardes et pillottes qu'il a retenus pour la dite galleace de la Maillerarye, gallions d'Albanye et gallions de Brestz, jouxte l'estat signé du dit sieur et de Monseigneur de Drôme l'un de ses secrétaires des commandemens.

F⁰ 8. A Maistre Benigne Fèvre, Receveur général de Languedoil pour le paiement des chantres de la Chappelle de musique du dit quartier d'Octobre, Novembre et Décembre, à prendre sur le dit coffre des deniers d'icelluy quartier, la somme de.... ii^m iii^c iiii^xx xv¹.

A Paris, le xxiiii^e jour de janvier v⁰ xxxii.

F⁰ 9. Assignation dont il fault promptement lever les acquitz

pour le bastiment que le Roy entend, ceste présente année, faire faire au lieu de Villiers Costeretz.

Somme pour le dit bastiment de Villiers Costeretz. XL^m ^l.

A Paris, le xxiiii^e jour de janvier v^c xxxii.

9 v°. Plus, pour le bastiment de Fontenebleau pour ceste présente année fault lever acquit de la somme de xiiii^m iiii^c ^l restans des dites ventes faites par le sieur Pommereul en Normandye, pour ce : xiiii^m iiii^c ^l.

F° 10. Monseigneur le Légat, je accorde à Villeroy de bailler son office de Trésorier de France au Trésorier des guerres Grollier, et au dit Grollier bailler office de Trésorier des guerres à parsonnaige capable et suffisant pour la faire, et pour le quart ont mis en mes mains la somme de six mil frans dont je suis comptant. D'avantage ilz me prestent et advancent la somme de six mil frans pour mes bastimens à ce que l'on y puisse présentement faire besongner, pour ce que l'on ne se peult promptement aider des deniers des ventes des boys que j'ay faict faire à cause que les termes ne sont escheuz des premiers paiemens, et ils reprendront les dites vi^m livres sur les termes de la fin de ceste année. Et pour ce je vous prye ne faire aucune difficulté de faire sceller les lettres de résignation des dites offices, car je le veulx et entends ainsi. Escript à Rouen le xxiii^e jour de Février v^c xxxi.

Le xx^e jour de janvier v^c xxxii.

F° 11 v°. A Nicolas de Troyes, argentier du Roy, la somme de huit vingtz une livres, cinq solz tournois, auquel le Roy l'a ordonnée pour convertir et emploier en habillemens dont le dit Seigneur a fait don en son argenterye à M^e Jehan Robert, clerc de la chappelle du dit Seigneur, et Guillaume de Nouvel, chappellain de Monseigneur le Cardinal de Lorraine, en considération du passetemps et recréation que luy ont donnez et donnent chacun jour au jeu de la lutte, et mesmement à la veue dernière des deux Roys, et icelle somme avoir et prendre sur tel quartier des deniers du Louvre que Monseigneur le légat advisera.

A Paris, le xx^e jour de janvier v^c xxxii.

F° 12. Il a esté ordonné que la somme de vii^c vi^{lt} revenant bonne de l'estat des chantres de la Chappelle de musique pour l'année finie le dernier jour de Décembre mil v^c xxxii, sera baillée et dis-

tribuée selon et ensuivant l'estat fait et expédié par Monseigneur le Cardinal de Tournon, maistre de ladite Chappelle, aux personnes qui s'ensuivent, c'est assavoir, aux héritiers feu M^e Pierre Vermont, chantre, iiii^xx livres tournois; aux héritiers de feu Liegoys aussi chantre, lxxv^l t; à M^e Guillaume Perrin, chantre vi^xx v^l t en deux parties; à M^e Jacques Pelegrin, aussi chantre, lx^l; à M^e Loys Herault dit Coucquerou, c^l t; à Magistrum, xxv^l t; à M^e André Courrat lx^l t; au soubz maistre de ladite Chappelle, viii^xx x livres tournois, qui est en tout la dite première somme de vii^c v^l t.

<center>A Paris, le xvii^e jour de janvier 1533.</center>

F° 13. Don à Estienne Deschamps, sommelier ordinaire de panneterye de l'office de garde et concierge des hostel et maison du Roy de la ville de Sens, à la charge qu'il l'entretiendra en tel estat et réparation que les trouvera.

<center>A Paris, le xvii^e jour de janvier 1533.</center>

F° 15. Parties deues aux paintres et graveurs cy après nommez, retenuz par le Roy pour son service et plaisir, lesquelz le dit Seigneur veult et entend estre paiez par M^e Jehan Laguette, trésorier et recepveur général des Finances extraordinaires et parties casuelles des premiers et plus clercs deniers provenant de son dit office qui sont deprésent ou qui seront cy après portez et mis ès coffre pour ce puis naguères ordonnez au Chastel du Louvre, pour leurs gaiges durant le temps et ainsi qu'il s'ensuit :

A Jehan Francisque de Rustichy est deu la somme de ix^c l t pour troys quartiers de ses gaiges escheuz ledit dernier jour de Décembre mil v^c xxxii qui est à raison de iii^c l pour chacun quartier. Cy : ix^c l t.

A Francisque de Carpy, la somme de c^l aussi pour ses gaiges du dit quartier d'octobre. Cy : c^l.

A Jehan Miquel Panthaléon, la somme de c^l t pour ses gaiges du quartier d'Octobre, Novembre, Décembre mil v^c xxxii dernier passé. Cy : c^l t.

A Juste de Juste, la somme de vi^xx l aussi pour ses gaiges de demye année finie le dernier jour de Décembre mil v^c xxxii qui est à raison de lx^l pour quartier. Cy : vi^xx l t.

<center>A Paris, le xxii^e janvier v^c xxxii.</center>

F° 17. Permission au dit Dornesson de faire mener et conduire, de la ville de Lion jusques au dit Marseille, franchement et quicte-

ment des dits peaiges et passaiges, tout le fer, charbon, cordaige, chanvre, arbalestes, picques, javelines, hallebardes, haquebutes, demi hallecretz et généralement toute l'artillerye et autres choses qui seront requises et nécessaires pour l'armement et équipaige de la dite gallaire, ensemble la thoille tant pour faire les tentes d'icelle gallaire que les chemises des forsatz, du drap pour faire leurs habillemens et des bonnetz pour eulx.

A Paris, le xe février vc xxxii.

Fo 19 vo. Il a esté remis en ce présent rolle les congé et permission octroiez par le Roy à Magdelon Dornezan pour faire mener et conduire, du pays de Daulphiné jusques au Port de Marseille, une radeau de boys complect pour la construction d'une gallaire que le dit sieur luy a commandé faire faire, lesquelz congé et permission auroient esté emploiez en ung autre rolle, mais pour ce que en icellui n'estoient déclarées les pièces de boys que contiennent ledit radeau, c'est assavoir six xiie (douzaines) de pièces de bois avec v xiie de tables de noyer, deux cens cinquante rames, troys payres d'anthènes, trois thymons et autres pièces de boys à ce propices et convenables, iceulx congé et permission ont esté remis comme dit est au présent qui avec l'autre ne serviront que pour ung.

A Paris, le xiiie février mil vc xxxii.

Fo 20 vo. Don à Me Loys Burgensis, premier médecin du dit Seigneur, de la somme de troys cens soixante et troys livres treze solz iiiidt faisant moytié de viic xxviil vis viiid à quoy montent les droiz de rachapt, reliefz, treizièmes et autres droiz et devoirs seigneuriaulx advenuz et escheuz au dit Seigneur sur la terre et seigneurye de Perray, naguerres passée par décret, desquels droiz et devoirs dessus dits icelluy seigneur auroit fait entier don au dit Burgensis, lequel suivant l'ordonnance n'a esté par les gens des comptes vériffié que pour la dite moytié.

A Paris, le xiiie février vc xxxii.

Fo 21. Validation des parties payées pour le tournoy fait à l'entrée de la Royne en la ville de Paris, par les mains de Me Claude Halligre, naguerres Trésorier des menuz plaisirs, verballement commis par le Roy au paiement des dites parties, lesquelles montent ensemble la somme de dix neuf mil six cens quatre vingtz trois livres ung sol neuf deniers tournoys que icelluy seigneur veult et entend

estre passées et allouées au compte dudit Hallegre, en rapportant les ordonnances, certiffications, pris et marchez faiz par le sieur de Veretz Prevost de Paris et Anthoine de Perrenim, contrerolleur de l'argenterye, à ce aussi verballement depputez et les quictances des personnes y dénommées sans ce qu'il soit tenu faire apparoir d'aucunes lettres de povoir et commission tant pour luy que pour les dits prevost et contrerolleur.

F° 23. A Jehan de Vymond, Trésorier de la marine, pour convertir au paiement des frais et despens du radoub et équippaige et advittaillement de certains vaisseaulx que le Roy a commandé estre préparez, armez et équippez pour voyaiger ou pays de Barbarye, à prendre sur ledit coffre dudit quartier d'octobre. x^m l.

Le xiiii^e jour de février v^c xxxii.

F° 24. Confirmacion sur le don fait par feue Madame de tous et chacuns les deniers venans et proceddans des mortailles, successions et eschoetes d'icelle en tout le duché de Bourbonnoys, réservé en la terre et seigneurie de Murat, pour convertir et employer à la perfection de l'église de Molins et jusques à tant qu'elle soit parfaite, nonobstant ladite ordonnance.

Confirmation à M^e Jehan Chappelain, médecin ordinaire dudit seigneur, du don à luy fait par feue Madame de tous et chacuns les despens, dommaiges et interestz, adjugez à feue madame Anne de France, comtesse de Clermont, à l'encontre de Arthus de Breuil, seigneur de Gicourt, à quelque somme et valleur qu'ilz se puissent monter, nonobstant comme dessus.

Le xiiii^e jour de février v^c xxxii.

F° 24 v°. Don à Beatrix Pascheque, damoyselle espaignolle, de la somme de deux cens vingt huit livres sur les deniers de l'espergne du quartier d'Octobre, Novembre et Décembre derniers, à les avoir et prendre, en l'argenterye dudit Seigneur, en douze aulnes de velours rouge cramoysy excellent, à raison de xix liv. tournois, pour le présent acoustumez faire à la Royne de la fève au gasteau de la vigille de la feste des Roys.

A Paris, le xxii^e jour de février v^c xxxii.

F° 26 v°. Autre don à Bastien du Puy, garde des cyvettes d'Amboyse, de la somme de iiii^{xx}iiii l. t. pour ses gaiges et entretenement

durant l'année commencée le premier jour de Janvier dernier passé et qui finira le dernier jour de Décembre prochain venant mil vc xxxiii et pareillement de la somme de cent huit livres pour la nourriture de deux cyvettes, qui est neuf livres par moys pour la dite année, à avoir et prendre les dites sommes doresnavant par chacun an sur le recepveur ordinaire d'Amboyse, nonobstant l'ordonnance par laquelle est dit que tous deniers seront mis et portez au Chastel du Louvre et billec distribuez par le Thesaurier de notre espergne.

A Marc de Véronne, l'ung des cornetz du Roy, don de vic escus d'or soleil à prandre sur les deniers qui proviendront de la vente de l'office de notaire ou chastellet d'Orléans vaccant par le trespas de Estienne Peigné, et ce en commémoration d'une trompe excellemment ouvrée.

Fo 29. A Anthoine Juge pour convertir au parfait paiement de ce qui est deu à plusieurs personnes qui ont cy devant fourny les draps de soye, d'or et d'argent, traict et fille, fourrures, boutons, fers d'or et autres parties que le Roy a fait achapter d'eulx pour luy servir à la veue qu'il a dernièrement faite, tant à Boulongne que Calais avec le Roy d'Angleterre, outtre xxxiiiim ixc xvil vs qui ont esté cy devant délivrez au dit Juge pour ladite cause à prendre des deniers de la taille payable le premier jour d'Octobre dernier passé, la somme de iiim vc iiiixxixl xs.

A Pierre du Val, trésorier des menuz plaisirs du Roy, pour convertir au paiement de plusieurs bagues, chaynes, martres, sacres et sacretz que le Roy a faiz naguères achapter pour son service, à prendre au coffre des deniers du quartier d'Octobre, Novembre et Décembre dernier passé. iiim vic lxiiiil iis vid.

A Nicolas de Troyes, argentier du dit Seigneur, pour convertir en achapt de soye, drap d'argent, broderie et pennages pour servir au tournoy que le dit seigneur entend de brief faire en ceste ville de Paris, à prendre sur le dit coffre, des deniers du dit quartier d'Octobre iiim c xxxiiil.

A Pierre Rousseau, tenant le compte de l'argenterye de messeigneurs, pour convertir aux habillemens et autres choses nécessaires que le Roy a ordonné estre délivrez pour leur servir au dit tournoy, à prendre au dit coffre des deniers du dit quartier d'Octobre. iiim iiic ixl viis.

A Paris, le xviiie jour de février vc xxxii.

Fo 32. Plaize au Roy faire paier à Baptiste de Latnat, marchant, demourant à Millan, la somme de mil troys cens soixante

quinze escuz d'or soleil à luy deue par le dit Seigneur pour vente et délivrance de la marchandise de pierrerie cy après déclarée, laquelle le dit de Latnat a fournie et livrée cejourd'huy au dit Seigneur.

C'est assavoir : une paire de brasseletz avec trente six perles et trente six petiz rubiz.

Item. Quatre camayeulx enchassez en or.

F° 33. A Nicolas de Troyes, argentier du Roy, pour convertir en quatre habillemens de masques d'escarlate rouge et viollette, à prendre au coffre du Louvre des deniers du dit quartier d'Octobre dernier. vic iiiixxxiiil viis vid.

A Jehannot le Bouteiller, sur la façon des Vignes lez Fonteinebleau et sur son estat de la conduite d'icelles, suivant le marché que le Roy en a fait avec luy, à prandre au dit coffre des deniers du dit quartier d'Octobre dernier. vic l.

A Longpont, le xe de mars vc xxxii.

F° 35. A Benoist Gaulteret, varlet de chambre et appothicaire dudit Seigneur, la somme de unze cens trente six livres, à luy ordonnée par le dit Seigneur, pour avoir par luy fourny, baillé et délivré, tant pour la personne du dit Seigneur que pour le fait de sa chambre, plusieurs médecines, drogues et autres choses de son mestier durant l'année commencée le premier jour de Janvier mil vc xxx et finissant le dernier jour de Décembre mil vc xxxi, ainsi qu'il appert par les certifications de Me Loys Burgensis, premier médecin du dit Seigneur, à avoir et prendre la dite somme sur les parties casuelles.

A Fère en Tardenoys, le xe jour de mars mil cinq cens trente deux.

F° 35 v°. Don à Marcodec Beconne, italien, joueur de cornet du Roy, de la somme de cinq cens escuz soleil, à prendre sur la partie de dix mil escuz que ledit Seigneur réserve chacun mois sur les deniers des coffres et parties casuelles pour convertir en ses affaires, et ce pour et en récompense d'une trompe de chasse, faite d'ivoire avec toutes les garnitures d'argent, ouvré et nieslé, dont il a fait présent à icellui Seigneur.

A Fère en Tardenoys, le quatorzième jour de mars mil vc xxxii.

F° 36. v°. Il a esté ordonné que Pierre de Pennemacre, tappissier

de Bruxelles, avec lequel le Roy a fait marché de la somme de sept mil cinq cens escus soleil, paiables à neuf termes, pour une tappisserie de fil d'or, d'argent et de soye, qui luy a ordonné faire pour son service, sera paié de la somme de troys mil six cens quatre vingtz dix livres tournoys pour les sept, huit et neufièmes termes, escheuz en février dernier passé, qui luy sont deuz de reste, et ce sur les finances ordinaires ou extraordinaires du dit Seigneur ainsi que par Monseigneur le Légat sera advisé.

A Ribbemont, le xxime jour de mars vc xxxii.

Fo 37 v. Acquict pour faire paier Me Claude Chappuis, libraire du Roy, de ses gaiges escheuz depuis le jour de sa provision et retenue ou dit estat par le trespas de feu Me Jehan Verdier, jusques et comprins le dernier jour de Décembre mil vc xxxii, dernier passé, à prendre les dits gaiges sur les deniers revenans bons de l'assignacion du paiement des officiers domestiques de la maison du dit Seigneur pour la dite année.

Du xxme de mars vc xxxii.

Fo 38 vo. Don à Me Michel Collesson, cirurgien de Monseigneur l'Admiral, de tous les biens qui furent et apartindrent à feue Guillemecte Gigoin déclairez et advenuz au dit Seigneur par droict d'aubeyne.

A Paris, le xviiie jour de février vc xxxii.

Fo 39. A Me Noël Ramard, médecin d'icellui Seigneur, pareille somme de iic l t aussi à luy deue de reste de la pension à luy ordonnée en la dite année dernière et ce pour la dite demye année finie en décembre dernier passé, cy : iic l t.

A Jehan Nadal, Jehan grec, Gaspard de Venise et Demytoy, faulconnyers grecs, pour sacres et sacretz, pieça prins d'eulx, la somme de iiixx xvii et demy d'or soleil, dont ilz furent paiez par le dit Laguette, à Caen, dès le moys d'Avril dernier, pour ce cy : iiixx xviiesc et demy soleil. iiixx xvii escuz et demy soleil.

Fo 41 vo. A Raymond Forget, commis à faire les paiemens des édiffices et bastimens de Chambort, pour convertir au fait de sa dite commission durant ceste présente année pour chacun quartier xvm l sur les deniers du dit coffre qui est pour icelle année entière. lxm l.

Acquict au dit Forget pour paier le bastard de Chauvigny de son

estat de commissaire, député par le dit Seigneur à ordonner de la despense des dits bastimens, à raison de cent livres pour chacun mois de ceste dite année, pour ce. xii^c l.

A Anthoine de Confflans, vicomte d'Onchie le Chasteau, en don pour luy aider à supporter les fraiz et despenses ès chasses aux Loupz que le dit Seigneur luy a commandé faire en sa forest de Restz et ès environs, à prendre sur les deniers comptans estans près le dit Sieur. ii^c l^l.

F° 43 v°. A Pierre Piton, pour le voyaige qu'il va faire au Royaulme de Fez, mil livres, et pour employer en achapt d'oyseaulx, bestes et autres nouvelletez du dit pais que le dit Seigneur désire recouvrer, $iiii^c$ l pour ce à prendre ou dit coffre des deniers du dit quartier de Janvier. $xiiii^c$ l.

A Chateautierry, le $iiii^e$ jour d'avril v^c xxxii.

F° 44. Feue Madame, par ses lettres patentes, afranchist et créa en fief noble les lieux de la Chasseigne et les Radis en Bourbonnoys, acquis par M° Jehan Verrier, dit de Nismes, premier cirurgien du Roy.

A Chateautierry, le v^e jour d'avril mil v^c xxxii avant Pasques.

F° 46 v°. Pour une lictière que le Roy a commandé faire la somme de ii^m ix^c $xxxvii^l$ x s t.

F° 47. A Albert Ripe, joueur de lut du dit Seigneur, pour ses gaiges des troys derniers quartiers de ceste présente année finissant mil v^c xxxiii, à raison de vi^c livres par an, à prendre par les mains des commis au paiement des officiers domestiques du dit Seigneur. $iiii^c$ l^l.

A Meaulx, le x^e jour d'avril mil v^c xxxii avant Pasques.

F° 49. Don fait suivant les advis, visitation et rapports des officiers du Roy à Senlis du grant M° enquesteur et général Refformateur des Eaues et Forestz ou son lieutenant et autres officiers, à la Table de Marbre, aux Religieuses, Abbesse et Couvent du Moncel lez Ponts Saincte Maissance, de la quantité de deux cens soixante unze arbres à prendre en la forest de Hallatte pour leur aider à bastir et édiffier le corps de l'église du dit Moncel qui a esté bruslé et ruyné par cy devant.

F° 55. A Frère André de Corsir, Religieux Jacopin, que le Roy envoye visiter la rivière de Meuze, pour son voiaige, à prandre sur les deniers comptans estans près le dit Seigneur. lx^l l.

F° 55. Acquict au Trésorier de l'espargne pour paier à Thibault Sotyman, orfebvre de Paris, xi^c lvii^l xii^s vi^d, à quoy se monte l'or et façon d'une chesne d'or dont le Roy a ordonné présant estre faict à maistre Gaspart Wast, ambassadeur du Roy de Portugal, à prandre sur le coffre du Louvre des deniers du quartier de Janvier, Febvrier, et Mars derrenier passé. xi^c lvii^l xii^s vi^d.

A Pierre le Mercier, serviteur de Pierre Mangot, orfebvre du Roy, pour l'or et façon d'un grant collier de l'ordre du Roy que le dit Seigneur a faict bailler à Monsieur l'Admiral ou lieu de celuy qu'il avoit derrenièrement faict prendre de luy pour donner au Duc de Suffort, à prandre sur ledit coffre des deniers d'Octobre, Novembre et Décembre dernier. vi^c xvii^l xviii^s ix^d.

A Fontainebleau, le xxiiii^me jour d'avril.

F° 60 v°. A Audarnacuer pour avoir translatté au Roy plusieurs livres en latin, touchant la science de médecine, la somme de six vingtz escuz, pour luy aider à se faire passer docteur, et icelle avoir et prandre sur ce que Monseigneur le Légat advisera.

F° 64. A Jehan Bourdineau, clerc des offices, pour les fraiz, voictures, amballaiges et autres despences qu'il conviendra faire pour la conduicte de la vesselle d'or, d'argent, tappisseries et autres meubles que le Roy a ordonnez estre prins ès chateaulx du Louvre, Bloys et Amboise pour porter en Provence et servir à la veue qui se doibt faire de notre Saint Père et de luy, à prandre au dit coffre du Louvre des deniers du quartier de Janvier dernier.

iiii^m l t.

Autre somme des menuz plaisirs du Roy pour paier M^e Regnault, orfebvre, de certaines chesnes carrées d'argent à faire bordures, une saincture d'or et façon de l'enchassement de troys dyamans mis en œuvre, boutons et chesnes d'or esmaillées de noir et blanc, deux paires de patenostres de cristal vert, ung pillyer du dit cristal que le dit M^e Regnault a livrées pour le dit Seigneur, à prandre au coffre des deniers du dit quartier de Janvier dernier.

xv^c xlvii^l vii^s ii^d.

F° 72 v°. A Maistre André Alcyac pour sa pension de l'année finie le derrenier jour de décembre m v^c xxxii derrenier passé, à prandre sur les deniers ordonnez estre distribués au tour de la personne du dict Seigneur. iiii^c l.

F° 73. A Pierre Grand, M^e mulletier de Monseigneur le Daulphin, pour son paiement de troys grans mulletz que le Roy notre dit Seigneur a faict prandre et achapter de luy, et iceulx, avec une lictyere

que icellui Seigneur a ordonné faire à Paris, conduire et mener par James de St Jullyan, son escuier ordinaire, en Angleterre et ilec les présenter à madame la princesse de Boullene à laquelle icellui Seigneur en a faict don, à prandre sur les dits deniers estans près la personne du dit Seigneur, IIᶜ XL escus soleil, qui, à raison de XLVˢ pièce, vallent. Vᶜ XLˡ.

A James de St Julyan, pour son voiaige d'Angleterre devers ma dicte dame de Boullene, conduyre les dicts mulletz et lictyère, comprins leur despence et celles des personnes qu'il les menèrent, avec le retour du dict Sainct Julyan, à prandre comme dessus, IIᶜ L escus soleil, vallent, au feur dessus dit, Vᶜ LXIIˡ Xˢ ᵗ.

Fᵒ 74. A Jehan François Paillard, cappitaine de mer, demourant à Marseille, en don et faveur de ce qu'il a apporté au Roy ung cheval barbare, troys faulcons tuniciens, et quatre chiens, a prandre comme dessus. IIIIᶜ ˡ.

A Molins, le seiziesme jour de may mil Vᶜ XXXIII.

Fᵒ 75. A Mᵉ Parcello de Merculiano, aiant la charge des jardins du Roy à Bloys, la somme de six cens livres tournois pour ses gaiges et estat de la garde et charge des jardins de Blois de ceste dite présente année, par quart et égalle portion.

Fᵒ 76 vᵒ. A Jacques des Forges dict Barreneufve et Raoul de Coussy, faulconniers ordinaires du Roy, en don et aussi pour l'entretènement des oyseaulx de leurre, dont le Roy leur a baillé charge, de les aller faire muer en leurs maisons, à chacun VIᶜ livres, à prandre sur les deniers que le dit Seigneur a ordonné au trésorier du dit espargne estre distribuez au tour de sa personne, pour ce.
 XIIᶜ ˡ.

A Martin de Moulle, gentilhomme de la Royne de Hongrie, en don et faveur de ce qu'il a apporté au Roy ung sacre que Monseigneur le Daulphin avoit naguères perdu à la vollerye, lequel s'estoit essoré jusques au pais de Flandre. Et ce venu à la congnoissance de la dicte Royne de Hongrie, le renvoye au dict Seigneur par le dict de Molle en la ville de Molins, à prandre sur les deniers dessus dits IIᶜ escus soleil, vallans à raison de XLVˢ pièce, la somme de IIIᶜ Lˡ.

Fᵒ 77. A Thibault de Behant, Seigneur de Villegaultier, gentilhomme bon luycteur du pais de Bretaigne, en don et faveur de ce qu'il a mainteffois luycté devant le Roy, aussi pour luy aider à se faire penser d'une blessure qui s'est faicte en une jambe en exerçant le faict de la dicte lucte, à prandre sur les dits deniers ordonnez au tour de la personne du dit Seigneur. cˡ ᵗ.

F° 77 v°. A Jehan Souldain et Sauxon Challou, faulxconniers du dit Seigneur et porteurs de ducz, en don et faveur des peines qu'ilz ont eues durant ceste présente année à porter les dits ducz, aussi pour leur ayder à les nourrir et entretenir, à prandre sur les deniers dessus dits, à chacun xl¹, pour ce. IIII^{xx} l.

A Pierre de Malignac dict Salladin, autre faulconnier du Roy, en don et faveur des peines qu'il a eues en l'année présente à l'exercerye de la dicte faulconnerye, et pour luy ayder à entretenir et nourrir en la mue certain nombre d'oiseaulx de leurre dont le dit Seigneur luy a donné charge, à prandre sur les deniers dessus dits, la somme de c¹.

F° 78. A l'argentier du Roy¹ pour convertir et employer au paiement de draps, tant de toille argent que soye, à faire robbes et coctes que le Roy a ordonné estre présentement faictes à la françoise et espaignolle pour servir à la prochaine entrée de Lyon, à mes dames Magdalene et Marguerite ses filles, Mademoiselle de Vendosme et xiii autres damoiselles de la Royne et de mes dites dames, à prandre au coffre du Louvre des deniers de ce présent quartier d'Avril, May et Juing. IIII^m II^c XII^l XV^s t.

Le xxviii^e jour de may mil cinq cent trente troys, à Lyon.

F° 79 v°. Lettre de naturalité, avec le don de finances, pour Jehan du Mayne, l'un des trompectes et joueurs d'instrumens du Roy, natif de Casal ou pays de Lombardye.

F° 82. A Charles de Montrouge, gentilhomme de Bourgongne, en faveur de ce qu'il a apporté au Roy ung sacre que ledit Seigneur avoit naguères perdu, qui s'estoit essoré jusques au dict pays où il a esté trouvé et par le dit gentilhomme rapporté au dict Seigneur au lieu de la Bresle, à prandre sur les dits deniers xl escuz soleil vallent IIII^{xx} x¹.

Provision adressant aux gens des comptes pour veloux vert, satin de Burges vyolet et autres ustancilles qui ont esté faictz faire au dict Paris pour servir au Conseil pryvé du dit Seigneur.

 IX^{xx} X¹ XII^s VI^d.

F° 86. A l'argentier du dit Seigneur pour paier les draps de soye, doubleures pour filleures, brodeures et façons de huict robbes et sept paires de manchons dont le Roy a faict don, en ce présent mois de

1. On lit en marge : Le Roy a ordonné que ceste partie sera paiée promptement à Lyon, et des deniers qui seront ordonnez estre distribuez autour de sa personne sans les aller recouvrer au Louvre, pour ce que les marchans qui ont livré la marchandise n'ont voulu actendre. *Signé.* PREUDOMME.

Juing, à certaines dames et damoiselles des maisons de la Royne et de mes dames ses filles, à prandre sur les deniers ordonnez estre distribuez au tour de sa personne. xvc xlixl iis t.

F° 87. A l'argentier du Roy pour paier les droiz tant de toille d'or, d'argent que soye à faire robbes et coctes à la Françoise et Espaignolle, doubleure, pourfilleure, brodeure et façon d'icelles, dont le Roy a faict don à mesdames ses filles, mademoiselle de Vendosme et xiiii autres damoiselles des maisons de la Royne et de mes dites dames pour leur servir à l'entrée de la dite dame faite à Lyon, ou mois de May derrenier. iiim viiic viil vis iiid.

A l'argentier de la Royne pour paier autres draps, tant d'or que d'argent et de soye, doubleures, pourfilleures, brodures, façons des habillemens et autres choses que la dicte dame a euz à son entrée au dict Lyon, aussi celle de sa dame d'honneur, escuiers de son escuirye, lacquaiz et charretiers conduisant les chariotz d'icelle dame. iim iic vil is id.

F° 88 v°. Ung autre acquict pour paier à Me Claude Haligre, la somme de mil escuz soleil pour une grande esmeraulde portée par deux sermines, à laquelle pend une perle en poyre, qu'il a vendue et livrée au Roy, la somme de deux mille escuz d'or soleil, dont des autres mille le Roy demoure quicte, moyennant la résignacion de l'office de Trésorier des dits menuz plaisirs que le dit Seigneur conseut au prouffict du dit Me Pierre du Val.

F° 89. Permission à madame la douairière de Vendosme pour faire mener et conduire par Jehan Anthoine Groz, du lieu de Chambéry en la ville de Lyon et de là jusques en sa maison de la Fère en Picardye, la quantité de seize pièces de velloux, assavoir : huict violettes et huict vertes, sans pour ce paier aucune chose des droictz de traicte.

A Crémieu, le xviime jour de juing mvc xxxiii.

F° 92. Le dict Seigneur a faict don à Benoist Gaulters, son appothicaire, de la somme de cent escuz soleil en faveur des services qui luy a faiz par le passé et faict encores ordinairement par chacun jour en son dit estat.

A Lyon, le xxiiime jour de juing mil cinq cens trente troys.

F° 95 v°. Don à Nicolas Pyronet, Jehan Henry, Jehan Fourcade, Claude Pironet, Pierre de Cainguillebert, Paule de Milan, Nicolas de Lucques et Dominicque de Lucques, tous vyolons et joueurs

d'instrumens du Roy, de la somme de huict vingtz escuz soleil, qui est à chacun d'eulx vingtz escuz soleil pour leur ayder à avoir chacun ung cheval.

F° 98 v°. A Charles Mesnaiger, ou vivant de la feue Royne son argentier, pour partye de xxiii^m ix^c xl^l ii^s viii^d deue à Estienne Boutet, marchant de Tours, de reste de plusieurs draps d'or, d'argent, de soye, layne et autres choses par luy fournies à la dicte feue Dame ès années mv^c xix, xx, xxi, xxii et xxiii. xii^m iiii^c lxx^l i^s iiii^d.

F° 99. Commission à M^e Nicolas Picard pour tenir le compte des édiffices de Villiers Cousteretz, la despence duquel il sera tenu faire par les ordonnances des prevost de Parys et du seigneur de Villeroy, ou de l'un d'eulx en l'absence de l'autre, et par le contrerolle de Pierre Paoulle, dict l'Italyen, et Pierre des Hostelz, ou de l'un d'eulx aussi en l'absence de l'autre, et aux gaiges et tauxacions que pour ce le Roy a naguères ordonnez au dict Picard et qui sont comprins en la commission que luy a aussi esté baillée pour les bastimens de Fontainebleau et Boulongne.

F° 100. A Maistre Benigne Sèvre, receveur général en la charge de Languedoil, pour convertir au paiement des gaiges des chantres de musique de la chappelle du Roy, durant ceste présente année, commancée le premier jour de Janvier mil v^c xxxii, et finissant le derrenier jour de Décembre m v^c xxxiii.

Rescription signé de la main du Roy adressant au général de Normandye.

F° 101. Monseigneur le Général, je vous advise que j'ay présentement faict pris et marché à Jehan Lange, marchant geolier et lappidaire de ma ville de Paris, à la somme de trois mil six cens quarante escuz soleil pour les bagues et choses cy après déclairées, que j'ay achaptées de luy et icelles faict mettre en mes coffres, c'est assavoir : une enseigne d'or en laquelle y a ung grant dyamant taillé en tombeau, cent grosses parles orientalles rondes, ung grant cueur de dyamant taillé à faces, enchassé en ung anneau d'or, six coctes de veloux figuré faictes à broderye, avecques sept paires de manchons aussi à broderye, une paire de patenostres d'or esmaillées de turquin et une casse d'or et perles, et encores six vingtz autres grosses perles que j'ay achaptées de luy, il y a deux ans, le prys et somme de deux cens escuz dont il n'a encores esté payé, le tout revenant à la somme de iii^m viii^c xl escuz soleil, de laquelle je veulx et entends, monseigneur le Général, que vous luy dressez acquict nécessaire, pour d'icelle estre promptement payé des deniers estans en mes coffres du Louvre, ainsi que je luy ay promys et asseuré

que sera, vous advisant que la présente signée de ma main servira de roolle, quant à ce, pour l'expédition du dit acquict, priant Dieu, monseigneur le Général, qu'il vous ait en sa garde. Escript à Saint Chef, le xv^me jour de Juing m v^c xxxiii.

F° 109 v°. A Pierre Coing, marchant geollier et lappidaire de Lyon, pour son paiement d'une paire de bracelletz et une grosse table de dyamant, une autre de rubiz, une sainture en laquelle y a troys groz saffiz de couleurs et quatre almandynes, xxxiii perles, et pour une grosse espinelle à griphe, que le Roy a achaptez de luy, ii^m escus soleil. iiii^m v^c ł.

A Hubert Moret, autre marchant lapidaire de Lyon, pour son paiement de xxv boutons de vermeilles, xxix boutons d'or à cosse de pois, troy aisneaulx d'or garniz de pierres, deux almandynes et une espinelle, une paire de patenostre de cristalin, couleur de saphis garnie d'or, une grande table d'émeraulde, ung coffre couvert de veloux cramoisy et rozes d'or traict et à chacune roze une perle, et sont en nombre, sur le dit coffre, ii^m viii^c perles que le Roy a aussi achaptez de luy xvii^c xl escus d'or soleil. iii^m ix^c xv ł.

F° 110. A Estienne de Lyeneville, palefrenier de l'escurye du Roy, en don à cause de ce qu'il a guéry de farcyn plusieurs chevaulx de la dicte escurye. iiii^xx l t.

F° 111 v°. A Julles Camyles, gentilhomme italyen, en don en faveur de plusieurs sciences utiles et prouffitables qu'il doibt faire entendre au Roy, v^c escus soleil. Pour ce : xi^c xxv t.

F° 113 v°. A M^e Jehan Testu, par cy devant argentier du dit Seigneur, pour paier Girard Odin, brodeur, du reste des parties de son mestier qu'il a fournyes en l'argenterye du dit Seigneur ès années m v^c xv, xvi, xvii, xviii, xix, xx, xxi. v^m vii^c lxxvii^l xi^s x^d.

/ Vic, le xiiii^me jour de juillet m v^c xxxiii.

F° 114. Don u Seigneur de Thaiz de la confiscation qui a esté faicte et adjugée au Roy de huict pièces de veloux de Gênes, appartenant à ung nommé Claude Favin, qu'il les avoit faict apporter du dit Gennes en la ville de Lyon.

F° 118. Acquict pour faire paier Jehanne Cauchonne, lingère, demeurant à Bloys, de xxv^m viii^c lxxi^l vi^s vi^d faisant partie de xxvii^m iii^c xliiii^l xvi^s vi^d, à elle deue pour linge et autres choses délivrées en la maison de la feue Reyne, derrenière décédée, que Dieu absoille, et en icelle de Messeigneurs et dames enffans du Roy ès années finies m v^c xxiii, xxiiii, et xxv.

F° 118 v°. A Jehan Crosnier, trésorier de la marine de Prou-

vence, pour convertir au paiement et souldes de xii^c lx hommes de guerre à pied que le Roy a ordonnez estre embarquez en xviii gallères qui doyvent aller quérir notre Sainct Père le Pappe, estatz de Cappitaines, Lieutenants, portes enseignes, et doubles paies, aussi les vivres d'iceulx, et ce pour deux mois entiers, à prandre sur les dits deniers ordonnez estre distribuez au tour de la personne du dit Seigneur. xxi^m v^c xlvi^l.

F° 125 v°. Au Receveur de l'escurye du Roy pour le paiement des draps de soye que de layne qu'il conviendra achapter pour faire sept robbes, comprins les doubleures et façons d'icelles, aussi sept paires de chausses, vii bonnetz et xiii chemises, pour servir à vii personnaiges joueurs de hautboys et sacquebuctes en la dite escurye, que le Roy a ordonné estre revestuz de neuf à cause de la venue de notre Sainct Père le Pappe. iii^c iiii^{xx} i^l xiii^s vi^d.

A Montpellier, le xx^{me} jour d'aoust mv^c xxxiii.

F° 126 v°. A Yvon Coullyon, luicteur de Monseigneur de Vendosme, la somme de quatre cens livres tournoys.

F° 127. A Maistre Ramard, médecin ordinaire du Roy, de la somme de huit cens livres tournois, auquel le dit Seigneur l'a ordonnée pour ses gaiges du dict estat de médecin de ceste présente année.

Acquict pour faire paier et continuer durant dix ans en suivant et consécutifs, commençant du jour et dacte des lettres, aux quatre docteurs régens en la faculté de médecyne de ceste université de Montpellier, la somme de quatre cens livres tournoys, qui est à chacun d'eulx cent livres, qu'ilz avoient accoustume d'avoir par cy devant par manière de pension, gaiges ou bienfaict, et oultre ce cent livres pour emploier ès affaires de la dite université, qui est en tout cinq cens livres par chacun des dits dix ans.

F° 127 v°. A Loys Berland, dict la Gastière, lapidaire, pour son paiement de plusieurs dyamans, rubiz, esméraules, parles et autres bagues qu'il a vendues, en ce présent moys d'Aoust, au Roy et livrées en ses mains pour le pris de vi^m escus d'or soleil. xiii^m v^c l.

Roolle expédié par le Roy à Nismes, le xxviii^{me} d'aoust mv^c xxxiii.

F° 129 v°. A Maistre Nicolas Picart, commis au paiement des édiffices de Fontainebleau, pour convertir au paiement des painctres et autres ouvriers qui doibvent besongner en la painture que le Roy a ordonnée estre faicte en sa grant gallerye du dit Fontaine-

bleau, et en la muraille de pierre qui se doit faire pour clorre le plant de la vigne que ledit Seigneur a naguères faict planter à divers lieux de son royaume et d'ailleurs près le dit Fontainebleau, à prandre sur les deniers du coffre de ce dit présent quartier de Juillet, Aoust et Septembre. vim l.

A Jehan Langrant, marchant lappidaire de la ville d'Envers, pour son paiement d'une grant croix d'or, en laquelle y a six dyamans garniz de cinq perles, une autre bague d'or en laquelle y a ung grant rubiz cabochon garny d'une perle et six anneaulx d'or, esquelz y a en chacun d'iceulx ung dyamant. vm viiic ll.

A luy, pour le parfait de xiiiim escus d'or soleil qui luy restent à paier de deux grans dyamans, l'un en tables et l'autre en fuzées, taillé en pointe et à faces, que le dit Seigneur achapta de luy, l'année dernière passée estant en la ville de Nantes, le dit prys, sur lequel il a receu de Me Jehan Laguette iiiim escus d'or soleil. xxm vc l.

Fo 132 vo. A monseigneur le prevost de Paris, pour l'entretènement, monture et nourriture de Jacques Coulombeau et Jehan Maural, chantres de la chambre du Roy, durant ceste présente année, à chacun d'eulx iiic l, à prandre sur les dits deniers. Pour ce : vic l.

A Montpellier, le xxiiime jour d'aoust mil vc xxxiii.

Fo 132 vo. A Me Nicolas Picart, pour Fontainebleau, à distribuer ainsi qu'il sera advisé par Me Pierre l'Italyen. vim l.

A Jehan Langrant, lappidaire, pour les bagues qu'il a derrenierement venduz au Roy, iim vic escus soleil. vm viiic ll.

A luy qui luy est deu de reste de xiiiim escus soleil pour deux dyamans qu'il a venduz au Roy estant à Nantes dont a receu par les mains de la Guette iiiim escus soleil, et les autres xm escus soleil. Pour ce : xxiim vc l,

Fo 137 vo. A Nicolas de Troyes, argentier, pour convertir au paiement de certaine grant quantité d'aulnes de satin cramoisy, damas incarnat, damas viollet, damas jaulnes, fil d'or, pour fille de Florance, soye rouge d'Avignon et bougran bleu, que le Roy a ordonné estre fait achapter pour servir à tendre les gallères dedans lesquelles notre saint père le Pape et luy se doivent trouver devant la ville de Marseille. vm iiic xlviil iis vid.

Fo 38. Au receveur de l'escurie, pour le paiement de deux robbes, comprins les doublures et façons d'icelles, deux paires de chausses, deux bonnetz et iiii chemises que le Roy a ordonné estre délivrez à Augustin de l'Escarplau et Dominique de Branque, trompetes, à ce

qu'ilz soient en plus honneste estat à l'entreveue qui se doibt faire de notre Saint Père et du dit Seigneur. cviiil xviis ixd.

F° 139. A Maistre Jehan Chappellain, médecin ordinaire du Roy, don de la somme de cinq cens escuz d'or soleil.

F° 144 v°. A Nicolas de Troyes, argentier du Roy, pour le paiement de draps de soye, de diverses sortes et couleurs, franges d'or et de soye, bougran, draps de layne tant jaulne, vyollet que incarnat, cordes et cordons, chausses et autres choses qui ont esté achaptées en la ville de Marseille, tant pour servir à la perfection de l'accoustrement et armement de la gallère en laquelle est venu notre Saint Père, que pour habiller les forceres et gens de maryne qui ont conduict et guydé la dite gallère, y comprins les façons des dits habitz, à prandre sur les deniers ordonnez estre distribuez autour de la personne du Roy. iim cIIIIxxvl IIIIs IId.

F° 145. Au dit argentier, pour paier autres draps de soye et de layne, fouroit, brodeures, pourfilleures et autres choses requises pour faire une robbe courte, chausse et chappeau au Roy, aussi pour habiller ung faulconnier et ung paige de sa chambre pour estre en plus honneste estat à la venue de notre dit Sainct Père, à prandre sur les deniers dessus dits. xiiic xliiiil vs ixd.

Au dict de Troyes pour paier les veloux noir et gris, damas noir, toille de Hollande, draps de leyne de Carcassonne, bougran frizé, fustayne, bonnetz et chausses pour servir à faire habillemens et supplevs à certain nombre de chantres de la chappelle de musicque du Roy et jeunes enffans servans en icelle, y comprins les façons des dits habitz, et ce pour estre en plus honneste estat à la venue dessus dite, à prandre sur les dits deniers. xiic lxiiil xviis vid.

A Léonnart Spure, marchant florantin, demourant à Lyon, pour son paiement de deux grosses perles pucelles et non percées, faictes en forme de poyres, poisans chacune de xxiii à xxiiii karatz, que le Roy a acheptez de luy ixc escus d'or soleil et d'icelles faict don à madame Katherine de Medicys, duchesse d'Urbin, pour à prandre sur les dits deniers ordonnez estre distribuez autour de la personne du dit Seigneur. iim xxvl.

F° 148. A Jehan Houtman, orfebvre de Paris, pour vesselle d'or et d'argent par luy livrée et dont le Roy a fait don au Duc de Norforf, au Sieur de Rochefort, au controlleur, et Abron, gentilhomme du Roy d'Angleterre, en faveur des services et d'un voiaige qu'ilz sont naguères venuz faire devers ledit Seigneur ès villes de Ryon, Yssoire et Montpellier, cy :

vm IIIIc IIIIxx xil is vid.

F° 149. Au médecin de notre Saint Père, en don et faveur de ce

qu'il a visité Monseigneur le Daulphin à la maladie qu'il a eue, en ceste ville de Marseille, en ce présent moys d'octobre. xɪᶜ xxvˡ.

Aux trompetes de notre dit Saint Père, qui ont par diverses foys joué devant le Roy, durant ce dit présent moys. cxɪɪˡ xˢ ᵗ.

F° 150. A Jehan Grain, marchant lapidaire et joyaullier de Paris, pour son paiement de deux poignardz d'argent doré, garniz de chatons d'or et de pierrerie, deux houpes servans aus dits poignars, quatre brasseletz garniz de perles et pierrerie, deux pilliers d'azur, aussi garniz d'or et de pierrerie, deux paires de cousteaulx d'argent, cent boutons d'or garniz de pierrerie, ung dizain de camayeux garny d'or, ung autre dizain d'azur aussi garni d'or, une paire de patenostres de grenatz taillez à faces garnie d'or et d'une grosse bordure aussi d'or et de pierrerie, troys paires de patenostres de yacintes orientalles garnies d'or en façon de vazes, troys autres paires de patenostres d'agate garnies d'or, deux autres paires de patenostres de lapys azuré aussi garniz d'or, et d'une saincture aussi d'or, xxɪɪɪɪ autres paires de patenostres de toutes sortes aussi garnies d'or avec treize mirouers de cristal, qu'il a livrez au Roy.
ɪɪɪɪᵐ vɪᶜ ʟvɪɪˡ xˢ ᵗ.

A Pierre Conig, autre marchant joyaullier et lapidaire, demourant à Lyon, pour son paiement de vɪɪɪᶜ perles rondes, ung dizain d'agate creux faict à vazes et garny d'or, une grosse corde d'agate ronde, cxʟɪɪɪ autres perles rondes, xɪɪɪɪ paires de patenostres de plusieurs sortes, et marquées d'or, une grant table d'esmeraulde enchassée en or. ɪɪɪᵐ xxxvɪɪˡ xˢ ᵗ.

A Guillaume Hottemer, autre marchant lapidaire, demourant à Paris, pour son paiement de deux chandeliers de cristal, garniz d'or, d'argent et de pierrerie, deux vazes de cristal aussi garniz d'or et de pierrerie, ung petit coffre d'or aussi garny de pierrerie, une tasse de cristal semblablement garnye d'or et de pierrerie.
ɪɪᵐ ɪɪᶜ ˡ ᵗ.

A Jehan Crespin, autre marchant joyaullier, demourant au dit Paris, pour son paiement de ung dizain d'agate garny d'or, une paire de patenostres d'agate aussi garnye d'or, deux carquans, l'un faict de rozes de rubys et de perles, et l'autre tout d'or acompaigné d'une bordure d'or et de perles, deux paires d'heures d'or, ung pillier d'or et deux petitz flacons d'amatistes garniz d'or. ɪxᶜ ˡ.

A Jaques Tardif, marchant de Paris, par son paiement des offroiz d'une chazuble garnie de diacre et soubz diacre et de troys chappes dont les offroiz de deux des dites chappes sont à histoires de la passion de notre Seigneur, et les autres orffroiz de la troysiesme chappe chazuble diacre et soubz diacre sont à histoires de la vye notre

Dame, tout d'or fin et or mue fournissemens faiz, que icellui Seigneur a achaptez de luy : iim l.

F° 151. A Pierre le Messier, serviteur de Pierre Mangot, orfevre du Roy, pour son paiement de la couronne d'or par luy faicte et qui a servie à Madame la Duchesse d'Orléans, le jour de ses espousailles, comprins xxl pour la façon et dechept de l'or, et dont le Roy a faict don à la dite Dame. iic lxxiiiil vs t.

F° 153. A Jehan Rousselley, marchant florentin, pour son paiement d'une grant table de dyamant à gros bizeaulx, deux aisneaulx d'or esquelz y a enchassez deux tables de rubiz et une bien grosse perle pucelle et non percée que le Roy a achapté de luy au moys d'Octobre dernier. xiiim vc l.

A Baptiste Lautna, autre marchant lapidaire, pour son paiement d'une bague d'or en laquelle y a enchassé deux groz rubiz en façon d'un cueur, ung grant dyamant taillé à faces et à doz d'asne, et une grande esmeraulde. vim viic l.

A Guillaume Auctemer, autre marchant lapidaire ytalien, pour son paiement de quatre vingtz unze perles que le Roy a pareillement achaptez, dont il a faict don à mes dames ses filles. viiic xixl.

A Pierre le Messier, serviteur de l'orfeuvre du Roy, pour l'or, déchet et façon d'une chesne d'or plate que le Roy a donnée en ce présent moys de Novembre à ung nommé Raoul, gentilhomme plaisant de la maison du Cardinal de Médicis. vic lviil xs vid.

F° 155. A Claude Yon, sur estant moins de la somme de treize mil livres, à quoy le Roy a achapté de luy, puis naguères, ung lict de caen tout enrichy de perles, la somme de six mil livres tournois.

A la Coste Saint-André, le xxvime jour de novembre mvc xxxiii.

F° 158 v° et dernier. A Me Loys Alemany, gentilhomme florentin, don de la somme de quinze cens livres tournois sur les finances extraordinaires et parties cazuelles, pour luy subvenir aux fraiz qu'il luy conviendra faire en faisant imprimer ses œuvres et compositions tuscannes.

Archives de l'Empire, J. 961, n° 1 à 147.

ROLES DES ACQUITS

SUR LE TRÉSORIER DE L'ESPARGNE

Année 1537.

Au Camp de Pernes, le xxv^{me} jour d'avril mv^c xxxvii.

N° 11. Don à Anthoine de la Pierre, chantre de la Chambre de Monseigneur le Duc d'Orléans, de l'office de sergent Royal au bailliaige d'Amyens et mectes de la Prevosté de Beauvoisin vaccant par le trespas de feu Anthoine le Maulguier dernier possesseur.

N° 33. A Jehan Hotman, orfèvre de Paris, pour son paiement de viii^{xx} xvi marcz d'argent en plusieurs espèces de vaisselle vermeille dorée, à raison de xix liv. tournois le marc, dont le Roy a fait don au Cardinal de Carpy, par aucun temps ambassadeur de notre Saint Père devers le dit Seigneur, et ce à cause du long temps qu'il a vacqué autour de la personne du dit Seigneur pour le fait de sa dite charge d'ambassadeur; et laquelle vaisselle luy a esté délivrée en passant à Paris pour s'en retourner à Rome. iii^m iii^c xliiii^l,

A Anthoine de la Haye, organiste de la chambre du Roy, en don à prandre sur les deniers susdits. xlv^l.

A François d'Aigueblanche pour son paiement d'une hacquebutte ayant sept canons gravés par dessus à la moresque et damasquiné et en la dite graveure une salmande et ung vulcan que le dit Seigneur a achactés de luy et retenue en ses mains. lvi^l v^s.

N° 38. A Nicolas de Troies, argentier du Roy, pour paier les draps de soye de deux robes et deux cottes dont le Roy a faict don à Lyonnete, flourentine, damoiselle de la maison de Madame la Daulphine. iii^c xxvi^l xv^s.

A M^e Benigne Serre pour le paiement des gaiges des chantres et officiers de la chappelle de musicque du Roy du quartier d'Octobre, Novembre et Décembre dernier. ii^m iii^c iiii^{xx} xv^l.

Audit Serre pour les gaiges des chantres et officiers de la chappelle de plain chant du dit quartier. v^c xxxv^l.

A Maistre Jehan Carré pour paier les gaiges de Clément Marot, valet de chambre du dit Seigneur, qui ne fut couché en l'estat des dits officiers pour la dicte année dernière. ii^c xl^l.

A M^e Paule Canosse dit Paradis, lecteur en lettres hébraicques, pour sa pension de l'année dernière. iiii^c l^l.

A François de Cadenet, médecin du conte Guillaume de Fustemberg, en don et faveur de services, xxx escus soleil, vallent.
LXVII l x s.

N° 42. A Nicolas de Troyes, argentier du Roy, pour délivrer à Galyot Delebranc, marchant de Lyon, pour son paiement de plusieurs parties de draps et toilles d'or et d'argent frisez, une chesne d'or garnye de xxiiii perles que le Roy a achaptez de luy pour faire habillemens tant à mesdames les Daulphine et Marguerite de France que à certaines dames et damoiselles des maisons de la Royne et des dites dames.
IIII m vi c IIII xx xv l xv s.

A Ambroyse Casal, autre marchant millannoys, pour son paiement d'une croix et une nef de prouesme d'esmeraulde garnye de perles et de rubiz, quatre petitz vases et une cueillère de la dite proesme d'esmeraulde, ung grant et deux petitz vases de lapys azenoys garny d'or, une escriptoire d'agatte, ung poignart à manche d'agatte, garny de quatre dyamans, ung chappellet de cornalyne blanche, une selle et ung harnoys de cheval de velours cramoysy violet ouvré à broderye, une cotte et une paire de manchons d'or et de soye bleue, deux paires de manchons de satin blanc et bleu ouvrez d'or, deux peignouers ouvrez l'un de soye cramoisye et l'autre de soye noyre, deux pièces de satin noyr rayées d'or, l'une contenant neuf aulnes et demye et l'autre dix neuf aulnes et demye, deux devantz de coctes, deux paires de manchons avec une autre cotte ayant devant et derrière, le tout de vellours noir figuré que le dit Seigneur a retenu en ses mains pour en faire et disposer à son plaisir.
VI m II c LXXIII l.

A Jacques le Mex, marchant vénissien, pour son paiement de sept aulnes et ung tiers de damas blanc figuré de jaulne qu'il a vendu et livré au Roy, en la ville de Molins, en ce présent moys de Mars et par icellui Seigneur retenu pour en faire et disposer à son plaisir.
XL l VI s VIII d.

Du xxiime février 1537.

N° 51. Don à Jehannet de Bouchefort, chantre de la chambre, de la somme de six cens livres.

N° 52. A Loys de Bambhac, Allemant, naguères venu devers le Roy de la part du Seigneur Lansgrave de Hesse, en don et pour luy aider à supporter les fraiz de son dit voiaige, comprins son retour porter la responce du dit Seigneur.
IIII c x l.

A Nicolas de Troyes, argentier du Roy, pour convertir au payement de plusieurs parties de marchandises que le Roy a fait achapter

tant pour faire une robe à servir à cheval dont icelluy Seigneur a fait don au Seigneur de Montmorency, connestable de France, que pour faire robes à certaines damoiselles de sa maison, dont il ne veult autre nomination estre faicte. M VIIl VIIs VId.

N° 56. A Guillaume Herondelle, lapidère, suyvant la Court, pour son paiement d'un carcant d'or garny de six grosses tables de dyamens et deux grosses tables de rubiz avec treize grosses perles pendentes, IIc autres grosses perles rondes, une enseigne de Joseph et Benyamyn garnye de rubiz, XLVIII fers d'or faictz à fueillaiges frizez aussi d'or esmaillez de rouge cler et blanc, pour faire deux douzaines d'esguillettes que le Roy a achaptez de luy IIIm CLIX escus soleil et XXVs t, pour ce : VIIm Cl X.

A Molins, le septième jour de février mil cinq cens trente sept.

N° 57. Don à Me Loys Burgensis, premier médecin, de quatre cens vingt et neuf livres, trois solz, quatre deniers.

N° 58. A Me Merlin de Sainct Gelays, la somme de trente escuz d'or soleil, à luy ordonnée pour aller et retourner en dilligence de la ville de Montpellier en celle de Thoulouse pour faire inventaire des livres estans de la librairie du feu evesque de Rieux, et aussi pour recouvrer quelques papiers qui estoient en sa possession concernans les affaires du dit Seigneur, pour ce, cy : LXVIIl Xs.

A Cezart Delphin, natif de Parme, la somme de cinquante escuz d'or soleil, de laquelle le Roy luy a faict don pour avoir par luy composé en vers héroicques ung petit livre en l'honneur de la Vierge Marie duquel il a fait présent au Roy. Cy : CXIIl Xs.

N° 62. A Guillaume Hérondel, lappidaire, pour son paiement de deux renversures d'or à la moresque, l'une garnye d'esmeraulde et l'autre de rubiz et dyamans, six bordures et deux sainctures d'or esmaillées de blanc et noir, une enseigne de Gédéon garnye d'un saphir, ung ordre Sainct Michel taillée des deux costez avec une petite chesne d'or esmaillée de noir garnye de perles et deux lymatz de nacre des dites perles garniz d'or que le Roy a achapté de luy XIIc escus soleil, et oultre la dite somme luy a faict don de XX escus soleil à cause du bon marché qu'il luy a faict des chesnes sus dites. Pour ce : IIm VIIc XLVl.

N° 63. A Maistre Paule Canosse, dict Paradis, lecteur es lectres hébraïcques en l'unniversité de Paris, par manière de pension et entretènement en la lecture et profession des dites lettres, attendant qu'il ait esté pourveu à la fondation du colleige d'icelle profession que le Roy espère fonder en l'unniversité du dit Paris, et ce pour l'année finye le derrenier jour de Décembre mil Vc XXXVI. IIIIc Ll.

A Benigne de Vaulx, marchant lapidaire suyvant la court, pour son paiement d'un anneau d'or garny d'un grenat, ouquel y a gravé une figure, que le Roy a achapté de luy en ce présent moys de Janvier, pour en faire et disposer à son plaisir.

Nº 70. A Olyve Seincte, dame des filles de joye suyvans la court, en don XL escus soleil, assavoir à cause du boucquet de diverses fleurs qu'elles présentèrent au Roy au moys de May derrenier, xx escus soleil et pour leurs estraynes du premier jour de ce présent moys de Janvier, autres xx escus, ainsi qu'il a esté accoustumé de toute ancienneté. IIIIxx xl.

Nº 76. A Guillaume Boucher, Jehan Guigo, et autres leurs compaignons joueurs de haulx boys, demourans à Montpellier, en don et faveur de la récréation et passe temps qu'ilz ont par divers jours donné au Roy de leurs dits instruments. LXVIIl Xs.

A Laurens de Médicis, gentilhomme florentin, en don et faveur de services oultre les autres bienffaictz. IIIIc Ll.

A Montpellier, le xxvIIIme jour de décembre mil vc xxxvII.

Nº 78. Congé et permission à monseigneur de Chateaubryant de povoir tirer et enlever des vignobles d'Anjou, Orléans, Beaune, et autres de par deça, des vendanges de ceste présente année, le nombre de deux cens pipes de vin, pour iceulx faire mener et conduire, franchement et quictement de tous droictz et devoirs de traicte, trèspas de Loire, imposition foraine et autres tributz et subcides appartenans au Roy, jusques au païs de Bretaigne, pour la provision et despence de ses maisons, durant l'année commançant en Janvier prochainement venant, desquelz devoirs et subcides le dit Seigneur faict don au dit seigneur de Chateaubryant à quelque somme qu'ilz se puissent monter.

Nº 84. A maistre Pierre Suavenius, secrétaire du Roy de Dannemarch, en don et faveur d'un voiage qu'il est venu faire, de la part de son dit maistre devers le Roy, jusques à Carignen au moys de Novembre MVc xxxvII et pour s'en retourner luy porter la responce que sur ce le Roy luy a faicte. IIIIc Ll.

A Michel Portefort pour retourner en dilligence de la ville de Carignen, en ce dit moys de Novembre, à Aisguemortes, recouvrer des huittres, moulles, coquilles, rougetz, barbetz et autres poissons de mer et iceulx rapporter en semblable dilligence la part que sera vendredi prouchain venant le Roy notre dit Seigneur. LXVIIl Xs.

A Vigille, le xxv^me jour d'octobre mil v^c xxxvii.

N° 96. Le Roy ayant esté adverty du trespas de la feue dame de Chateaubryant, laquelle jouyssoit du revenu, prouffict et esmolument, maison et parc de Ruys et du Sucinyo en Bretaigne, en a continué le don à monseigneur de Chateaubryant, pour en joyr tout ainsi et en la propre forme et manière que faisoit en son vivant la dite deffuncte sa femme, nonobstant que la valleur n'en soyt cy déclarée ne spéciffiée.

N° 97. A Donne Agnès de Veilhasque, l'une des damoiselles de la Royne c escus solleil que le Roy a ordonné estre mis en ses mains pour iceulx distribuer à certaines autres damoiselles et femmes de chambre espaignolles de la maison de la dite dame, auxquelles il en a fait don en faveur de services et pour leur aider à supporter la despence que faire leur conviendra pour eulx en retourner de ce royaume en celluy d'Espaigne. II^c xxv^l.

Aux Célestins de Lyon en don et aumosne et faveur d'une messe qu'ilz dient et cellébrent chacun jour de l'an, à l'intention du Roy et de ses prédécesseurs, et ce pour l'année finye le derrenier jour de Décembre mil v^c xxxvi. c^l.

A Monseigneur le cardinal de Tournon pour son paiement de la valleur, façon et estuy d'une couppe d'or à hault pied, garnye de son couvercle sur lequel y a ung lyon taillé, portant ung escusson plain sans armoiries, poisant vi^marcs, i denier d'or, vallant iiii^c xxxii escus soleil et xv sous monnoyé, pour la façon de la dite couppe xvi escus, et pour ung estuy de taffetas vert pour la porter, conserver et garder xv sous, laquelle le Roy a faict achapter de luy, ou moys d'Octobre mil v^c xxxvii, et d'icelle fait présent au conte Guillaume de Fustemberg. M ix^l x^s.

A Lyon, le viii^me jour d'octobre mil cinq cens trente sept.

N° 98. Le dit Seigneur estant à Fontainebleau, le vi^me jour de Septembre mil v^c xxxvii, donna et octroia à M^e Loys Burgensis, son conseiller et premier médecin, l'office de Notaire Royal, ou Chastellet de Paris, du nombre d'icelles qui ont esté nouvellement crées et aus quelles n'a encores esté pourveu par le dit Seigneur, pour d'icelluy office en faire son proufict par le dit Burgensis lequel la faict mectre au nom de

N° 103. A maistre Jehan du Val, trésorier de la maison de Messeigneurs les Daulphin et Duc d'Orléans, pour paier les draps tant d'or, d'argent de soye, fil d'or, passemens et autres choses requises

pour faire cazaque, cappanasson et couvertures de bardes de cheval de mon dit Seigneur le Daulphin, pour luy servir à la guerre où présentement il s'en va delà lez montz par ordonnance du Roy.

III^m xv^l x^s t.

A Monseigneur le Cardinal de Tournon, III^m IIII^l IX^s IX^d assavoir III^m c IIII^{xx} xv^l x^s VII^d pour son remboursement de pareille somme qu'il a prestée au Roy en VII^{xx} xv^m IIII gros de vaisselle d'argent vermeille dorée d'une part de plusieurs et diverses espèces, et en LXVI^m IIII gros d'autre vaisselle d'argent blanc, estimé valloir le marc de la dorée XVII livres x^s t, et celluy d'argent blanc xv^l, de laquelle somme il a fait prest au Roy et délivrée ès mains de Jaques Bernard pour convertir ès affaires du dit Seigneur et v^c VIII^l XIX^s II^d que ont esté estimez les façons et dechetz d'icelle vaisselle tant dorée que blanche. Comme peult apparoir par la certification des généraulx des monnayes et orfèvres de la ville de Paris.

III^m VII^c IIII^l IX^s IX^d

N° 105. A M^e Claude Chappuys, libraire du dit Seigneur, la somme de six vingtz dix livres dix solz tournois pour son remboursement de semblable somme qu'il a desboursée de ses deniers à ung libraire de Paris, nommé le Faucheux, pour avoir de l'ordonnance et commandement du dit Seigneur, rabillé, relié et doré plusieurs livres de sa librairie en la forme et manière d'ung évangelier jà relié et doré par icelluy le Faucheux escript de lettres d'or et d'autres.

Au dit Chappuys, libraire du dit Seigneur, la somme de dix neuf livres quinze solz tournois à luy ordonnée par le dit Seigneur, pour autres parties par luy fournies, pour avoir fait porter plusieurs livres, à la suicte d'icellui Seigneur, au voyage de Dauphiné et de Forest, fait par le dit Seigneur en l'année dernière.

N° 106. A Guillaume Maillart, truchement en suysse, la somme de soixante escuz soleil, pour ung voyage qu'il va présentement faire en poste de Paris ou dit pais de Suysse porter lettres du Roy au Seigneur de Boisrigault, ambassadeur pour le dit Seigneur au dit pais, pour aucunes affaires dont le dit Seigneur ne veult déclaration estre faicte.

N° 107. A Laurens de Médicis, gentilhomme florentin, en don et faveur de services, voiages, et advertissemens secretz qu'il a faictz au Roy. IX^{c l}.

A Jaques Colombeau, naguères chantre de la chambre du Roy, XXXVI^l pour son entretènement aux escolles, en l'université de Paris, durant demye année commencée le premier jour de Janvier mil v^c XXXVI et finye le jour de Juing en suivant mil v^c XXXVII. XXXVI^l.

A Anthoine de la Haye, organiste et joueur d'espinette du dit Seigneur, pour ses gaiges et entretènement. c¹.

N° 108. A Gabriel Delaistre, l'un des chantres de la Chambre du Roy, pour sa pension et entretènement au service du dit Seigneur.
ıı^c ¹.

A Chastillon, le xv^{me} de septembre.

N° 109. Autre don à M^e Laurens Crabbe, médecin de la Royne.

N° 113. A Nicolas de Troies, argentier du Roy, pour paier Regnault Danet, orfévre, des chaynes, carcans et autres bagues fournyes à la Royne d'Escosse, vi^m ıı^c xliii¹ xı^s ııı^d; Marie la Genevoise, pour façon de linge, vi^c lxxv¹ vııı^s; Philippe Saveton, pour toilles, xııı^c vıı¹; Marsault Goursault, tailleur, pour façons d'habillemens, vı^{xx} ¹ v^s; Charles Lacquart, autre tailleur, aussi pour façon d'habillemens, xxxvıı¹; Jehan Guesdon, pour crespes et colletz, ıııı^c ıx^t x^s, et Victor Delaval, pour passemens, houppes, cordons et boutons de fil d'or et d'argent, ıı^c xlvııı¹ vıı^s, le tout pour les nopces de la dicte Royne d'Escosse, à prandre sur les deniers susdits, pour ce.
ıx^m xl¹ xıx^s ııı^d.

Au dit argentier, pour paier Leonnard Delanne, tailleur du Roy, pour façons d'habillemens de masque pour le dit Seigneur ıııı^{xx¹}; Victor Delaval pour franges et ruban de fil d'or, d'argent et soye pour le lict donné par ledit Seigneur à la Royne d'Escosse, lxıı¹ x^s; Guillaume Moynier et Guillaume Allard, tapissiers pour parties de leur estat, ıııı^c ıııı^{xx} xvı¹ ıııı^s vı^d, et Hermand Therolde pour coffres et malles, ıı^c lx¹ x^s, le tout pour ladite Royne d'Escosse, à prandre sur les deniers susdits, pour ce. vııı^c ıııı^{xx} xıx¹ ıııı^s vı^d.

A Maistre Victore Barguyn, trésorier de mes dames, pour paier Thibault Hotman, orfévre, des façons et rahillaige de la vaisselle d'argent donnée par le Roy à la dite Royne d'Escosse, achact d'estuys et autres fraiz, à prandre sur les deniers susdits.
x!ı^c ıııı^{xx¹} xıııı^s vıı^d.

A Laurens Leblanc, comptable de Bourdeaulx, pour les fraiz de la voicture des meubles apportez d'Amboise et Bloys à Fontainebleau, oultre ıı^c livres à luy cy devant baillez, à prandre sur les deniers susdits. ııı^c xxıııı¹ xv^s vı^d.

A Pompée Tarchon, pour son paiement de trois tableaux de marbre graniz des pourtraictz de Saincte Anne, Paris et Juno que le Roy a cy devant achactez et receuz de luy, à prandre sur les deniers susdits. ıı^c xxv¹.

A François Perdriel, maistre de la monnoye de Paris, pour argent

et façon de quatre cens gectons d'argent pour aucuns des princes et gens du Conseil privé. IIIIxx XVIl.

A Noel Michel, pour veloux vert à faire quatre bourses LXVs, et à Jehanne, matelière broderesse, pour la façon et broderie des dites bourses, L sous.

<center>A Fontainebleau le XXVIIme jour de aoust MVc XXXVII.</center>

N° 116. Don et quictance à Guillemyn Bouault, l'un des chartiers des chariotz branslans de mes dames de la somme de trente une livres quinze solz tournois.

Don faict, le sixiesme jour de Janvier dernier, à Me François Myron, médecin de mes Seigneurs, de tel droict d'aubeyne qui peult appartenir au Roy sur une maison assize aux faulxbourgs de Bloys.

N° 117. En présence de moy notaire et secrétaire du Roy notre Sire, Dominicque Rota de Venise s'est tenu et tient comptant et bien payé de ce que ledit Seigneur luy peult devoir pour une trompe de chasse à ouvraige à la damasquine demy enlevé, toute dorée, garnye de broderye, cordons et franges d'or, de deux tablettes d'ebeyne de semblable ouvraige et de soixante patenostres de pate d'ambre gris et de muscq couvertes d'or, et toutes autre chose que ledit Seigneur a cy devant prises de luy, et ce à causes que ledit Seigneur a admis, en faveur du dit de Rota, la résignation de l'office de receveur des tailles de Carenten qui a esté puis naguères faicte au proffict de Jullien Rousselin, sans payer aucune chose, fait à sa requête, le XIXme jour de Juing mil Vc XXXVII.

N° 118. A François Arnault, chevaucheur d'escuyrie, pour estre allé en poste, de Chailly à Paris, quérir le Renoueur du Roy à cause du bras dénoué à Madame la Daulphine, et, de Meleun au dit Paris, quérir les médecins Braillon et Morelly. XVIIIl.

A maistre Jehan Duval, Trésorier de la maison de Messeigneurs les Daulphin et Duc d'Orléans, pour le paiement des draps de soye et de layne et autres estoffes d'un petit lict à pavillon de veloux et damas cramoisy, que mon dit Seigneur le Daulphin désire avoir pour luy servir au camp, de six manteaulx d'escarlate à colletz de toille d'argent pour lui et cinq gentilz hommes de sa chambre et des habillemens de veloux qu'il donne à deux heraulx et quatre trompettes du Roy. XVIc LXVl.

N° 121. A Me Pierre Poussin, chevecier de la Saincte Chappelle du Palais à Paris, pour convertir ou fait de son dit office durant ceste présente année, finissant le dernier jour de décembre MVc trente

sept, assavoir pour l'estat de ladite chevecerie vic livres; pour le vivre et nourriture des Me et enfans de cuer d'icelle Saincte Chappelle vc livres; pour les habillemens des dits enffans tant d'yver que d'esté iic xl livres, et pour l'entretènement du pain de chappitre vixx livres; pour ce à prandre sur les dits deniers de l'espargne ordonnez estre distribuez à l'entour du dit Seigneur, assavoir présentement la moictié et le surplus par moictié des deniers de ce présent quartier de Juillet, Aoust et Septembre, et cellui d'Octobre Novembre et Décembre prouchain, six sepmaines après chacun quartier escheu. xiiiic lxl.

A Gabriel Marcelin, truchement suysse, sur iiiic livres à quoy monte sa pension de la dite année dernière. viiixx iiiil xixs xid.

A Pierre du Chastel, lecteur et valet de chambre du Roy, en don et faveur de ses services à l'entour dudit Seigneur. iic xxvl.

N° 124. A Monseigneur le grant maistre, xxim ixc lxxiiil xixs id, assavoir xixm vic liiil viid pour le rembourser de pareille somme dont il a faict prest au Roy pour les affaires de ses guerres, et icelle dès le xiiiime jour de Juillet délivrée ès mains du Trésorier de l'espargne en viiim viic xxxiiii escus soleil à raison de xlvs t pièce et xxxis t monnoie venue de nect de vixx ixmarcs iiiionces iiigros d'or de divers essays et alloy que poisoit certaine quantité de vaisselle, chesnes et pièces d'or estranges qui fondues ont esté en la monnoye à Paris, au dit moys de Juillet, et iim iiic xxl xviiis id qui s'est trouvée de tare, tant de faulte d'aloy, deschet des fontes sur le dit or, que pour l'estimation des façons de la dite vaisselle et chesnes d'or, ainsi que de tout peult apparoir par certifficaction de Me Pierre Porte, l'un des généraulx des dites monnoyes, et de Thibault Hotman, orfèvre; Nicolas Vendor, essayeur, et Olivier Glauve, Me de la dicte monnoye, attaché à l'acquict qui en vertu de ce présent article en sera expédié, pour ce à prandre sur les deniers ordonnez estre distribuez comme dessus. xxim ixc lxxiiil xixs id.

A Servais Courbenton, serviteur du jardinier de Bloys, en don et faveur de ce qu'il a apporté au Roy, en ce présent mois de Juillet, de son jardrin du dit Blois au lieu de Meudon, des artichaulx, esparges et autres diversitez de herbaiges et fructaiges creus au dit jardrin, à prandre sur les deniers ordonnez estre distribuez autour de la personne du dit Seigneur, x escus soleil, vallent. xxiil xs t.

A Jehan Henry, marchant millanoys, pour son paiement de quatre espées, quatre poignardz, quatre sainctures, deux masses d'armes, et ung chappeau de feutre couvert de satin noir à broderie. viixx vil vs t.

N° 127. A Jehannet de Bouchefort, chantre et vallet de chambre

du Roy, en don et récompense de ce qu'il n'a esté couché en l'estat et n'a esté payé de ses gaiges et livrée en la maison du dit Seigneur durant les années m v^c xxxv et xxxvi, à prandre sur les deniers sus dits. IIII^c IIII^{xx} ^l.

A Jehanne Boucault, femme de M^e Jehannet, paintre du Roy, en don à cause du voyage qu'elle a fait de Paris à Fontainebleau, pour apporter et monstrer audit Seigneur aucuns ouvrages dudict Jehannet, à prendre comme dessus. XLV^l.

A Pierre Chancet, trompette du dit Seigneur, en don pour luy aider à autres habillemens pour estre en plus honneste estat à suyvre Monseigneur le Daulphin et faire voyage ou camp des ennemys estant en Arthois. LXVIII^l x^s.

N° 145. A Raimond Forget, pour délivrer à Anthoine de Troies et non ailleurs, sur ce que luy peult et pourra estre deu à cause du marché par luy fait, de l'ordonnance du Roy, avec le sieur de la Bourdaizière, pour le parfaict agréement des terrasses et autres édiffices de Chambort, contenuz ou marché de ce fait, à prendre sur les deniers de l'espargne, ordonnez estre distribuez à l'entour de la personne dudit Seigneur. III^m ^l.

A Maistre Nicolas Picart, pour convertir aux ouvraiges les plus requis estre promptement parachevez et agréez à Fontainebleau, à prandre sur les deniers susdits. II^m ^l.

A Jehan du Mayne, trompette du Roy, en don pour luy aider à supporter la despence par luy faicte au camp en Arthois. XLV^l.

ROLES DES ACQUITS

SUR LE TRÉSORIER DE L'ESPARGNE

Année 1538.

N° 149. A Pierre Gronneau, paieur des ouvriers de maçonnerie, charpenterie et autres édiffices de la ville de Paris, pour convertir ès réparacions qui seront nécessaires estre faictes tant au donjon de la place et chasteau du boys de Vincennes que à l'entour des murs de l'encloz et autres lieux du dit chastel, ainsi qu'il sera avisé par Monseigneur le Connestable, cappitaine de la dite place, ou son lieutenant, à prandre comme dessus. XII^c ^l.

A Nicolas de Troies, argentier du Roy, pour le paiement des toilles d'or et d'argent faulx et draps de soye, houppes et boutons d'or faulx et autres estoffes et façons de deux acoustremens de masques

que le dit Seigneur a faiz faire pour servir au festin des nopces de Monseigneur de Nevers. IXc LXXl XIIIs VId.

A Guillaume le Moyne, jardinier de Villiers Costretz, en don pour son entretènement actendant que le Roy ait ordonné de ses gaiges. Cl.

A Jean Mallart, escripvain, pour avoir escript unes heures en parchemin présentées au Roy et pour les faire enlumyner, en don à prandre comme dessus. XLVl.

A Denis de Bonnaire, pour son paiement d'une chayne d'or garnye de XIIII rubis et XII dyamans avec ung ordre pendant au bout de la dite chayne que le Roy a achactée et retenue en ses mains.
Vm VIc XXVl.

No 149. A Me Nicolas Picart, commis au paiement des édiffices de Villiers Costretz, pour les fraiz du jardin que le dit Seigneur veult estre fait et dressé au dit lieu de Villiers Costretz, à prandre comme dessus. VIc livres.

A Silvestre Vaiglate, serviteur de Jehan Ambrois Cassul, Millannois, pour son paiement des marchandises cy après déclarées que le Roy a achactées et retenues en ses mains, XIcLI escuz et demy d'or soleil, c'est assavoir : une espée faicte à ouvraige de senun, une autre espée à ouvraige de rubes d'or de ducat, une pièce de veloux blanc frizé à fons jaulne contenant XX aulnez, une chemise à ouvraige d'or, une autre chemise à ouvraige blanc, une paire de manchons à ouvraige de soye cramoisie et or, une pièce de toille d'or frizée de bleu, contenant XVIII aulnez III quartz, une pièce de satin blanc et d'argent contenant XXIII aulnez I quart, une pièce de toille d'or à deux endroictz, contenant XIX aulnez et demye, une pièce de satin cramoisi rouge et d'or contenant XIII aulnez, une pièce de satin et veloux violet avec or contenant IX aulnez et demye, trois devantz de cottes garnyes de leurs manchons dont l'un est de veloux gris et or, ung de veloux blanc garny d'argent et ung de veloux turquyn ouvré d'or, quatre masses de fer dorées et deux paires d'estriefz aussi dorez. IIm Vc IIIIxxX l XVIIs VId.

No 151. A Jehan Geuffroy, pour aller quérir en Prouvence et faire apporter ès jardins de Fontainebleau et Villiers Costeretz, orangiers et autres arbres. IIIIxx X livres.

No 153. A Madame d'Estampes, en don et faveur des services qu'elle a faictz à feue Madame mère du Roy et faict encores chacun jour à mesdames filles du dit Seigneur, oultre tous autres dons, gaiges et pensions qu'elle a du dit Seigneur et de mes dites Dames,
XIm livres.

A Pierre Daymar, lieutenant concierge et garde du Chasteau de Sainct Germain en Laye, tant pour ses peynes et sallaires que

d'autres personnes qu'il luy a convenu prandre avec luy pour garder en bonne seureté ou dit Chasteau, deux personnaiges officiers de la maison de Messeigneurs que le Roy ne veult estre cy nommez, aussi pour leur nourriture et despence et des dits gardes, durant le temps qu'ils seront au dit Sainct Germain. iiic livres.

A Loys de la Saigne, gentilhomme de la dite vennerie, pour remboursement de ce qu'il a paié pour le charioz des vieilles toilles de chasse, estans à Fontainebleau, menées à plusieurs assemblées en la forest de Bièvre. xlv livres.

A Loys Pouchon pour trois myrouers de cristail que le Roy a luy mesmes achactez et retenuz en ses mains. iie lxx livres.

A maistre Nicolas Picart que le Roy commect à tenir le compte des achactz, façons, ouvraiges, rabillaiges, voictures et autres despences des meubles du dit Fontainebleau. iim livres.

Au dit Picart pour les édiffices de Villiers Costeretz. iim livres.

A Paris, le deuxième jour de janvier l'an mil vc xxxviii.

N° 154. Don à Jaques Ferynore, vallet de chambre de madame la duchesse d'Estampes, de la moitié d'une maison assize près le Puys Sainct Laurent escheue et advenue au dit Seigneur par aubeyne.

N° 155. A Jehan Maignet, l'un des chantres de la Chambre du Roy, pour sa pension de l'année dessus dite. iic livres.

A Anthoine de la Haye, autre chantre et organiste de la dite chambre, pour sa pension de demye année commancée le premier jour de Juillet mil cinq cens trente huit. c livres.

A Jaques Colombeau, naguères aussi chantre de la dite chambre et de présent estudiant en l'unniversité de Paris, en don et pour luy aider à soy faire penser d'une malladye qui luy est survenue.
 xxii livres xs t.

A Pierre Mangot, orfèvre, xxvil iiis iid. A Robert du Luz, brodeur, xviiil iis et à Pierre Gallant, marchant, iiiil vs tant pour l'or, argent, velloux, soye et autres estoffes emploiées à faire une bource de vellours viollet, semée de petites fleurs de liz d'or, en laquelle se mect le cachet, et pour rabiller le petit coffre d'argent doré où se mect la dite bource et cachet et façon de broderye d'icelle bourse, achapt d'un autre coffre de cuyr semé de fleur de liz à conserver le dit coffre d'argent doré et autres menuz ouvraiges deppendans de cest affaire. xlviiil xs iid.

N° 156. A Marquyone Damquo, gentilhomme ingenieur du Royaume de Naples, par manière de pension, gaiges et entretène-

ment au service du dit Seigneur durant l'année finye le derrenier jour de Décembre mvc trente huit. iic xll.

A Mathieu Guynel, composeur d'épistres et dixains et autres œuvres en Rhétorique, en don et faveur de plusieurs compositions qu'il a présentées au Roy ou le dit Seigneur a prins grant plaisir, et à ces causes ordonne luy estre délivré. cxiil xs t.

A Messire Jehan Moussigot, prêtre, demorant à Sainct Germain en Laye, pour ses peynes d'avoir depuis quatre ans ença conduict, monté et remonté chacun jour l'orloge du Chasteau du dit lieu, xxl.

A Nicolas de Troyes, argentier du Roy, pour délivrer à Galliot d'Allebrancque, marchant fleurentin, pour son payement des draps, toilles d'or et d'argent et de soye, devantz de coctes, manchons faictz à broderie d'or et d'argent qu'il a, au moys de Juing derrenier passé, fournyes et livrées en ladite argenterie pour faire robbes, coctes, doubleures et bordeures d'icelles à mesdames les daulphine et Marguerite de France, et autres dames et damoiselles de leur maison, ausquelles le Roy en a fait don ad ce qu'elles fussent plus honorablement vestues, à cause de l'entrevue qui s'est faicte ou dit moys de Juing et de Juillet ensuivant de notre Sainct Père le Pappe, l'empereur et le dit Seigneur Roy. xim vic xl xviis t.

N° 157. A Me Claude Chappuys, libraire du dit Seigneur, la somme de trente troys livres cinq solz tournois, à luy ordonnée par iceluy seigneur pour son rembourcement de plusieurs menues parties par luy fournies et paiées pour la garniture des livres que le dit Seigneur a faict apporter de Thurin, port d'iceulx de Fontainebleau à Paris et à Sainct Germain en Laye et du dit Sainct Germain ès dits lieux de Paris et Fontainebleau, et despence faicte par le dit Chappuys, cy : xxxiiil vs.

N° 158. A Me Maubuisson, lieutenant de Monseigneur le Conestable, en l'estat de cappitaine du Chateau du Boys de Vincennes, la somme de vingt escuz soleil à luy ordonnée pour faire provision et achapt de foing, pour la nourriture et entretènement des daings et bestes saulvages qui sont dedans le parc du dit boys, durant ce présent temps et saison d'yver, cy : xlvl.

A Mathurin Rivery, aiant charge de conduire et mener le Lyon du dit Seigneur, la somme de cent dix huict livres dix solz tournois, à luy ordonnée pour avoir conduict et mené le dit Lyon à la suite du dit Seigneur, depuis le vingt cinquième jour de Juing mil cinq cent trente huict, jusques au pénultième jour de Novembre ensuivant, iceluy comprins, qui sont viixx xviii jours revenans, à raison t de xvs pour chacun d'iceulx, à la dite somme de cxviiil xs.

N° 160. A Eustace Dallière, pour son paiement de deux paires de

patenostres et pilliers d'agathes rondes garnyes d'or, un parangon de turquoise enchassé en ung aneau d'or, ung parfum de bronse, et une pièce de taffetas de Levant de plusieurs coulleurs.

IIIIc LXXIIl Xs t.

A Me Jehan Carré, pour paier les gaiges de Jehannet Bouchefort chantre et valet de chambre du Roy, des deux années dernières, ceulx de Clément Marot, autre vallet de chambre, et de Anthoine Poinsson, joueur de cornetz, de la dite année dernière. IXc LXl.

N° 161. A Allard Plommyer, marchant joyaulier, pour son paiement d'un collet de veloux noir, enrichy de rubis et perles rondes et chesnes d'or, ung livre d'heures escript en parchemin, enrichy de rubis et turquoises couvert de deux grandes cornalynes et garny d'un rubis servant à la fermeture d'icelluy, ung autre petit livre d'heures aussi en parchemin enrichy de dyamans, rubis et esmeraudes, ung myroer d'argent doré enrichy de plusieurs pierres et plumes et une chesne d'or enrichie de VIxx IIII perles rondes et de VIxx IIII patenostres d'or esmaillées de rouge cler que le Roy a receues et retenues en ses mains et luy mesmes fait pris et marché à la somme de IIIm Vc LVl.

A Anthoine de Pierremue, contrerolleur de l'argenterie du Roy, XXXVI escus soleil pour son remboursement de semblable somme qu'il a paiée pour l'achact d'un myroer de cristail enchassé en boys d'esbeyne, taillé à la damasquyne que le Roy a retenu en ses mains.

IIIIxx Il.

A Guillaume Herondelle, orfèvre de Paris, pour faire ung collier d'or que le Roy luy a devisé et commandé faire où il mectra en œuvre plusieurs dyamans et autres pierreries. IIIIc Ll.

A Anthoine Durand, tendeur aux millans, en don et faveur de ce qu'il a apporté au Roy plusieurs millans qu'ils a prins aux filetz, XLVl.

A Caterine Gayant, dicte la cadramère, mercière demeurant à Paris, pour son paiement de trois paires de manchons et ung collet de toille d'or riche que le Roy a achaté et retenu en ses mains.

IIc LXXl.

A Jehan Crespin, pour son paiement de cinq myroers de cristalin couvertz de veloux et enrichiz de broderie que le Roy a cy devant achactez de lui. IXxxl.

A Maistre Nicolas Picart pour les édiffices de Fontainebleau, à prandre comme dessus. IIm l.

A Frère Pierre, joueur de fleustes, en don, XLVl.

A Fontainebleau, le xxiii^me jour de febvrier mv^c xxxviii.

N° 163. Don faict à Fouton, Nicolas Peronet, Jehan Boullay, Jehan de Vauquere, Jehan Broulle et Claude Peronet, haulxbois et violons du dit Seigneur, à tous et chacuns les biens qui appartiennent à Estienne Fourré, au dit Seigneur escheuz et advenuz par confiscation.

N° 168. A Claude Yon, marchant, pour son paiement de cent grosses perles, mxii^l x^s t.

A Raymond Forget, pour convertir aux édiffices du Chasteau et parc de Chambord durant cette présente année, à prandre xv^m l t.

A Anthoine de la Haye, organiste du Roy, en don, xlv^l t.

N° 190. Estat de deux acoustremens de masques, que le Roy a ordonné estre présentement levez en son argenterie.

Premièrement :
Vingt aulnes damas rouge pour faire partie des dits acoustremens à iiii^l l'aulne. iiii^xx l.

Six aulnes satin vert pour servir aux dits acoustremens à lxxv sous l'aulne. xxii^l x^s.

Sept aulnes toille d'or faulx pour servir aus dits acoustremens à iiii^l x^s l'aulne. xxxi^l x^s.

Deux aulnes et demye satin turquin pour couvrir deux payres de brodequins à lxxv sous l'aulne. viii^l xvii^s vi^d.

Quatre pièces bougran pour doubler les dits acoustremens à xxx^s la pièce. vi^l.

Cinquante aulnes taffetas blanc, bleu et incarnat à lx^s l'aulne.
vii^xx x^l.

Quatre aulnes toille d'argent faulx pour servir aus dits acoustremens à iiii^l x^s l'aulne, vallent xviii^l.

Cent houppes iii^c aulnes petite frange, xxv grant frange, iii^c aulnes de cordon de fil d'or faulx poisant ensemble iii^c m à xxv^s l'aulne, comprins la façon, vallent v^c l.

Six douzaines de bouttons de fil d'or faulx rond et long pour servir aus dits acoustremens à iii^l pièce, vallent ix^l xvi^s.

Deux panaches de plumes blanches e pris de iiii^l x^s pièce ix^l.

Façons du tailleur xxx^l.

Une aulne et demye toille d'or faux pour parachever les dits acoustremens à iiii^l x^s l'aulne vi^l xv^s.

Deux payres de brodequin de marroquin à lx^s pièce vi^l.
Deux masques argentez par dedans à xlv^s pièce, vallent iiii^l x^s.
Façons des deux acoustremens de teste comprins les cartons, chappeaulx, botynes et tour d'embas d'iceulx acoustremens iiii^xx x^l.

Somme que monte le dit estat, neuf cens soixante dix livres, treize solz, six deniers tournois, fait à Paris le xviii^e jour de Janvier, l'an mil v^c trente huit.

A Fontainebleau, le sixième jour de mars mil cinq cens trente huict.

N° 192. Don à M^e Bernard Stopinchan, docteur ès droictz, de la somme de cinq cens livres en laquelle il a esté condampné envers le Roy par arrest de sa court de Parlement de Tholoze.

N° 195. A Simphorien de Durefort, Seigneur de Duras, en don à luy et à damoiselle Barbe de Maupas, sa femme, en faveur de leur mariaige. xiii^m l.

A Perceval Dodde, cappitaine Italien, en don et faveur de services ou faict des guerres et à fin de se retirer en Piedmont près le Seigneur de Monte Jehan iii^c l.

A Guillaume Bagot, artillier du Roy, en don et faveur du présent qu'il feit au dit Seigneur, ou moys d'octobre dernier, de certaines arbalestres, traictz, arcz et flèches dont le dit Seigneur feit don à la Royne de Hongrie à leur entreveue. ii^c xxv^l.

A Robert du Mesnil, arbalestrier du Roy, en don et faveur de services ou dit estat et pour le récompenser de douze belles arbalestes que le dit Seigneur a prinses de luy ès années mv^c xxxvii et xxxviii. iiii^c l^l.

A M^e Guillaume Postel que le Roy a retenu son lecteur es lettres grecques, hébraïques et arabiques, en don et faveur de services à la lecture et translacion d'aucunes lettres et livres ès dites langues et pour se préparer et pourveoir de livres pour faire lectures ordinaires en l'université de Paris. ii^c xxv^l.

A Claude Yon, marchant, pour son paiement de cent grosses perles que le Roy a achactées de luy. iiii^c l^l.

A Benedict Ramel de Ferrare, pour son paiement d'une masse de fer dorée ouvrée à la damasquyne et d'un pongnart aussi ouvré à la damasquyne, ayant le manche de Jaspe, gravé et chargé d'or que le dit Seigneur a luy mesmes achactez. iiii^c l^l.

A Juste de Just, sculpteur en marbre du Roy, par manière de gaiges et entretènement durant quatre années finies le dernier jour de Décembre mv^c xxxviii à raison de ii^c xl^l par an pour ce à prandre comme dessus. ix^c lx^l.

A Gabriel de Russi, René de Champdamour, Laurens Senet et Loys Merveilles, armeuriers, pour leur paiement de trois harnoys de guerre que le Roy donna en l'année mv^c xxxvi à Messeigneurs les Cardinal de Lorraine, de Guyse, et Conestable iii^c lv^l x^s t.

N° 205. A Christofle Diefftotter, marchant de la ville de Auxburg, pour son paiement de deux tymbres de martres sublynes ii^m ii^c l^l.

A Sainct-Germain-en-Laye, le xxiiime jour de décembre mvcxxxviii.

N° 210. A l'argentier du Roy, pour convertir en l'achapt de draps de soye de diverses coulleurs, dont le Roy a faict présent à Trezay, l'une des Damoiselles de Mesdames. v^c l.

N° 219. A François Maillard, truchement du Roy en langue germanique, en don et faveur de services et pour luy aider à soy monter d'un bon cheval pour suyvre le dit Seigneur. lxvii^l x^s.

A Saint Vallier, le xxviime jour de Juillet mil vc xxxviii.

N° 227. Autre don à Me Jehan de Poyssy, chirurgien d'icellui Seigneur, de l'office de sergent à verge du Chastellet de Paris vacant pour en faire son proffict et le faire expédier ou nom de tel personnage qu'il advisera.

N° 233. A Me François Vatable, lecteur en hébraïc en l'université de Paris, ixc lxxvl pour la valleur de iiiic xxxiii escus solleil, à raison de xlv sous pièce et xv sous t. monnoye, pour son entretènement au service du Roy à cause des lectures ordinaires qu'il a faictes, en la profession de la dite langue, en la dite université, durant deux années et deux moys, commencez le premier jour de Novembre mil vc xxxiii. ixc lxxvl.

A luy pour semblable pension durant deux autres années commancées le premier jour de Janvier mil vc xxxvi et qui finiront le derrenier jour de ce présent mois de Décembre mil vc xxxviii, ixc l.

A Agatius Gindacirius, autre lecteur ès lectres grecques, pour sa pension en la profession des dites lettres durant deux années et deux mois, commancez le premier jour de Novembre mil vc xxxiiii. ixc lxxvl.

A luy pour pareille pension durant autres deux années commancées la premier jour de Janvier mil vc xxxvi (1537). ixc .

A Jaques Touzart, autre lecteur en grec, ixc lxxvl pour sa pension de deux années et deux moys, commencez le premier jour de Novembre mil vc xxxiiii. ixc lxxvl.

A luy pour pareille pension durant deux autres années commancées le premier jour de Janvier ou dit an mil vᶜ xxxvi. ıxᶜ ˡ.

A Mᵉ Jehan Stracelle, autre lecteur en grec, pour sa pension des dites deux années finissans le dit derrenier jour de Décembre mil vᶜ xxxvııı. ıxᶜ ˡ.

A Mᵉ Barthelemy Lathonus, lecteur ès lettres latines, ıxᶜ ʟxxvˡ pour sa pension de deux années et deux moys commancez le premier jour de Novembre mil vᶜ xxxııı. ıxᶜ ʟxxvˡ.

A luy pour pareille pension et ce durant deux autres années commancées le premier jour de Janvier ou dit an мvᶜ xxxvı. ıxᶜ ˡ.

A Mᵉ Paulle Paradix dict de Canosse, lecteur en Hebraicq, pour sa pension durant ceste dite année finissant le derrenier jour de ce dit présent moys de Décembre. ıııᶜ ʟˡ.

A Mᵉ Oronce Fine, lecteur ès sciences mathémathiques, pour semblable pension et pour la mesme année finissant le derrenier jour de Décembre mil cinq cens trente huit. ıııᶜ ʟˡ.

A Maistre Nicolas Picart, pour convertir ès édiffices de Fontainebleau, oultre et par dessus les autres sommes à luy cy devant délivrées pour pareille cause. мˡ.

A la coste St André le xxvᵉ jour d'Avril, vᵉ xxxvıı, après Pasques.

Nº 236. A Jehan Marie dict Benedict, natif du pays de Senoys, homme expert en cosmografie, la somme de cinquante escuz d'or soleil, de laquelle le Roy lui a faict don en faveur des bons services qui luy a faictz et pour luy ayder à soy entretenir en service du dit Seigneur. cxııˡ xˢ.

Nº 238. A Nicolas de Troyes, argentier du Roy, pour les draps et toilles d'or, d'argent et de soye et autres marchandises, estoffes et façons des habillemens que le Roy a donnez à plusieurs dames et damoiselles des maisons de la Royne et de mesdames à cause du voiaige de Nyce. vᵐ vıɪᶜ ııııˣˣvııˡ xıııˢ ıııᵈ.

A Angelo Felice et autres trompettes du Pappe et du marquis de Gouast, en don à cause de ce qu'ilz sont venuz à Villeneufve saluer le Roy. xʟv ˡ.

A Pierre de Mantoue et ses compaignons, autres trompettes de la court du Pappe, en don pour pareille cause. xʟv ˡ.

A Jehan Jacques et ses compaignons, joueurs de Haulxboys du Pappe. xʟv ˡ.

A Francisque de Mante et ses compaignons, autres joueurs d haulxboys. xʟv ˡ.

A Pierre Anthoine et ses compaignons, joueurs de haulxboys du
Duc de Mantoue. xlv ˡ.

A Thimodio de Laqua et ses compaignons, joueurs de viollons de
l'Ambassade de Venise. xlv ˡ.

A Françoys de Canona, joueur de luc du Pappe, en don et faveur du plaisir qu'il a donné au Roy d'avoir joué du dit luc et autres
services qu'il luy a faictz par le passé. iiᶜ xxvˡ.

A Jehan Hotman, orfevre de Paris, pour son paiement de
lxxiiᵐ viᵒⁿᶜᵉˢ et demye de vaisselle d'argent vermeille dorée dont le
Roy a fait don à l'évesque de Mirepoix, abbé d'Allebroch, ambassadeur du Roy d'Escosse. xiiiᶜ iiiiˣˣiiiˡ viiˢ viᵈ.

A Allart Plommyer, pour ung collier d'or taillé à la damasquyne,
garny et semé de rubiz et turquoises et à l'entour brodé de perles,
ung thoret d'or garny de mesmes et façon, une saincture d'or garnye de dyamens, rubiz et perles, une paire de patenostres garnyes
d'or toutes de dyamans, rubiz et perles, ung dixain de grosses perles
à canons de grenatz avec ung saphir pendant au bout d'icelluy
dixain, une chesne d'or en laquelle y a boutons de rubiz, autres de
turquoises avec canternes garnyes de perles où pend une tortue
garnye de rubiz et turquoises, une chesne d'or garnye de grenades
et perles, une petite chesne d'or a pilliers garnye de trois petites
espingles d'or pour esmorcher hacquebute, une autre chesne d'or
garnye de plusieurs tables de Moïse en triancle garnye de perles,
une autre chesne de perles et de bouttons de rubiz à deux endroictz,
une paire de heures d'or taillé de basse taille, deux enseignes, l'une
garnye de deux dyamans, d'une esmeraulde et d'un ruby, et l'autre
d'un dyament et d'un grenat, et une croix d'esbesne garnye d'un
cruxifix et d'une Magdaleyne au pied d'icelle, toutes lesquelles
choses le Roy a luy mesmes achaptées, receues et retenues en ses
mains pour en faire ce qu'il lui plaira. xiiiiᵐ viᶜ xxvˡ.

A Olyvier Mollan, pour la voicture des meubles du Roy, apportez de Paris et autres lieux jusques à Nyce, que le dit Seigneur
veult estre raportez ès lieux où ilz ont esté prins. xiiᶜ ˡ.

A maistre Victor Barguyn, pour l'argenterie de mes dames et
des filles damoiselles de leur maison, comprins appoticquairerie,
durant le quartier d'Avril, May et Juing mvᶜ xxxvii. iiiiᵐ ˡ.

A Françoys Maillard, truchement du Roy en langue germanicque,
en don et faveur de services, et pour subvenir à sa despence à
la suytte de la court, oultre sa pension et tous autres dons et
biensfaictz, xxx escus soleil, vallans lxviiˡ xˢ ᵗ.

A Benedic Ramel, pour son payement d'un manche de poignard
de jaspe gravé et remply d'or, ung grant camàyeu de mers et

undes, ung autre camayeu de galatte, ung autre de Neptune, ung autre de S^t Michel, et ung portrait du Roy faict d'or. v^c LXII^l x^s t.

A M^e Nicolas Picart, pour convertir au parachèvement d'un grant corps de maison que le Roy a naguères ordonné estre fait et construit à Fontainebleau, que en autres ouvraiges deppendans d'iceulx édiffices, et en ce mesme lieu, à prandre comme dessus. VI^m l.

A Raymond Forget, XIII^e livres assavoir pour délivrer à Anthoine de Troyes sur le marché qu'il a entreprins de parfaire et agréer les terrasses du bastiment de Chambort M^l et pour délivrer à Pierre Tricqueau, commys au contrerolle des dits édiffices, sur et en déduction de ce qu'il luy pourra estre deu de ses gaiges du dit estat III^c l, pour ce à prandre comme dessus. XIII^c l.

A Sainct-Germain-en-Laie, le XIII^me jour de septembre v^c XXXVIII.

N° 241. Aux manans et habitans de Vennes en Bretaigne, permission de tirer de la Hacquebutte à ung papegault qui sera mis en l'air le tiers Dimenche du mois de May, avecques permission à celluy qui l'abbatra de povoir par chacun an faire amener en ladite ville la quantité de vingt pippes de vin hors le creu de Bretaigne et les vendre en détail franchement et quictement de tout droit d'entrées, havres, billotz et impotz, et ce oultre les autres privillèges qu'ilz ont à cause de semblable jeu de l'arc et arbaleste.

Don à M^e Jherosme Varade, médecin du dit Seigneur, de la somme de cinq cens escuz d'or soleil.

A Chantilly, le XXVII^me jour de septembre v^c XXXVIII.

N° 248. A M^e Benigne Serre, pour le paiement des gaiges des chantres et autres officiers de la chappelle de musicque du Roy, durant le quartier d'Avril, May et Juing dernier passé, à prandre sur les deniers de l'espargne susdit. II^m III^c IIII^{xx}XV^l.

A luy pour le paiement des gaiges des chantres et officiers de la chappelle de plain chant du dit Seigneur, durant le dit quartier, à prandre comme dessus. v^c XXXV^l.

A M^e Nicolas Picart, pour convertir au paiement des édiffices de Fontainebleau, Boullongne près Paris, à prandre comme dessus. VII^m VI^c l.

A luy pour aussi convertir au paiement de l'édiffice de Villiers Costeretz, à prandre comme dessus. III^m l.

A Georges Vezelier, marchant, demourant à Anvers, pour son paiement d'un carcan d'or fait à fueillaige frisé et esmaillé de noir, garny d'un grant dyamant taillé à facettes et de quatre tables

d'autres dyamans, de dix petites esmerauldes, de six perles rondes, et d'une perle en poire pendante au meillieu du dit carcan, et d'une saincture d'or de semblable façon, garnye de six tables de dyamans, de cinq cailloux de rubiz, de cinq esmerauldes en tables et cailloux, d'un cueur de rubiz et d'esmeraulde à la fermeture d'icelle saincture et de neuf perles rondes dont le Roy a luy mesmes fait le prix.

vim iiic l.

A Guillaume Herondelle, marchant orfévre de Paris, pour son paiement d'une aurillette d'or garnye de xix dyamans, de une renversure, et une bordure d'or garnye de rubiz et de dyamans, de trois rubiz et ung diamant et d'une chesne d'or à double espargne que le dit Seigneur a retenu en ses mains. vm viiic vl.

A Denis de Bonnaire, marchant joyaulier, pour son paiement d'un tableau, de deux chesnes, et de deux pommes de senteur, le tout d'or. xic lxxl.

A Anthoine de Boullongne, autre marchant, demourant à Paris, pour son paiement d'une grant amatiste orientalle garnye d'or et d'une grosse perle au bout et de trois paires du brasseletz d'or, l'une garnye de rozes de rubiz, une à la moresque garnye de deux petits camaieulx de turquyn et l'autre garnye de petites vermeilles rondes.

iiic ll.

A Jehan Hotman, marchant orfévre du dit Paris, pour son paiement de viixx marcz iii onces vi gros, en vaisselle d'argent vermeille dorée que le Roy a fait délivrer, assavoir : à l'evesque de Wincestre, ambassadeur du Roy d'Angleterre, cv marcz, ii gros, et à Me Thomas Thiolobéc, archidiacre dillay, estant avec les ambassadeurs, xxxv marcz, iii onces et demye, dont le dit Seigneur leur a fait don en faveur de services à l'entretènement de la paix et alliance d'entre luy et le dit Roy d'Angleterre devers lequel ilz retournent.

iim vic lxviiil xviiis id.

A Mathurin Rivery, gouverneur du lyon du Roy, pour subvenir à la despence et entretènement de la despence du dit lyon, dont il a la charge. xxiil xs.

A Me Oronce Fine, lecteur es sciences mathématiques en l'université de Paris, pour sa pension et entretènement en la dite université durant l'année mvc xxxvii. iiic ll.

A Felize du Savray, damoiselle de Madame la Duchesse d'Estampes, en don et faveur de services qu'elle fait à la dite dame, et luy aider à recouvrer ses menues nécessitez pour estre en plus honneste estat à l'entour de la dite dame Duchesse, en la maison de mesdames la Daulphine Marguerite de France, à prandre comme dessus. cxiil xs.

A Anthoine de la Haye, organiste du Roy, pour son remboursement d'une espinette neufve qu'il a achactée, et pour en avoir fait racoustrer une autre vieille, desquelles il joue devant le dit Seigneur.
XLIXl Xs.

A Marthe Fernande, femme de chambre de la Royne, en don et faveur de services, et à ce qu'elle soit en plus honneste estat à l'entour de la dite dame, à prendre comme dessus. IIc XXVl.

Au dit Guillaume Hérondelle, orfévre, sur tant moins de ce que luy pourra estre ordonné par le Roy pour l'or, ouvraige et façon d'une layette, en façon d'escriptoire, sur laquelle le dit Seigneur fait acommoder une grant pièce d'agathe taillée. IIIc Ll.

N° 251. A Raymond Forget, commis au paiement des édiffices de Chambort, pour les provisions de pierres, chaulx et autres matières que le Roy veult estre préparées cest yver, à prendre par mandement portant quictance sur Estienne Trotereau, commis à porcion de la recepte génerralle du Languedoil, des deniers du quartier de Juillet MVc XXXVIII dernier passé. Xm l.

A Me Nicolas Picart, pour l'ediffice du corps d'hostel que le Roy faict faire à Fontainebleau, à prendre sur les deniers de l'Espargne à l'entour du Roy. XVc l.

A Jehan Dalman, Espaignol, en don à cause du passetemps qu'il donne au Roy au subtil manyment des cartes. IIc XXVl.

A Guillaume de Louvyers plaisant, en don, à cause du passetemps qu'il donne au dit Seigneur. XXIIl Xs.

N° 254. A Jehan Hotman, orfévre de Paris, IIIm Vc XIIl VIIs IXd t, pour son paiement, déchet et façon de deux chesnes d'or, l'une poisant XIIc escuz qui a esté donnée à François de Pelou, gentilhomme de la chambre de l'Empereur, et l'autre IIIc escuz au seigneur de Sully, autre gentilhomme du dit Empereur, qui sont venuz en ce présent moys d'octobre, de la part de leur dit maistre, devers le Roy, pour luy remonstrer et faire entendre aucuns affaires de grande importance. IIIm Vc XIIl VIIs IXd.

A Guillaume Hérondelle, orfévre de Paris, pour son paiement d'un grant chandellier d'argent blanc ouvré et garny d'une chayne et d'un crochet à le pendre, poisant le tout IIc IIIIm IIonces.
IIIm IXc IIIIxxIIl XVIIs VId.

A François du Jardin, facteur de Pierre Mangot, orfévre du Roy, pour son paiement d'un grant collier de l'ordre du dit Seigneur, poisant IIIm IIIonces VI gros et demy d'or d'escuz soleil expressement fonduz pour faire le dit collier, et pour ung estuy garny d'un bourrelet de taffetas LX soûs. VIc LIIl VIIs IXd

A lui pour son paiement d'une ymaige d'or, vendue au Roy à

Villeneufve de Tende, ou mois de Juing dernier passé et ou mesme instant donnée par le dit Seigneur au plaisant du Pape nommé le Roux. xiiil xs.

A Anthoine Pousson, joueur de cornetz du Roy par manière de gaiges. iic xll.

A Jehan Hotman, pour son paiement de xii chaynes d'or que le Roy a fait faire pour donner à aucuns personnaiges de la compaignye et train de la Royne de Hongrye, et autres qu'il luy plaira (1).

xvim iiiic xiiiil is iiid.

A Symon Gaudyn, pour son paiement d'une chayne d'or et de grenatz et d'une teste de Dieu aigemarine, garnye d'or et de dyamans, et d'une perle au bout, aussi d'une ymaige d'or où y a une bataille esmaillée. vc lxiil xs.

A Jehan Monssetadel, joueur de cornetz de la Royne de Hongrye, tant pour luy que pour autres ses compaignons de semblable estat, en don et faveur des récréation et passetemps qu'ilz ont donné au Roy de leurs instrumens durant le temps que la dite dame a esté en la compagnye du dit Seigneur en ce Royaume. iiic ll.

A Jehan Grugot, Estienne du pré, Grégoire de la Vigne, et Nicolas de Beaurain, en don pour la peine qu'ilz ont eue d'apporter à Chantilly des fruictz du jardin de Fontainebleau, à prandre comme dessus. ixl.

N° 255. A Loys le Nepveu, conducteur du lyon du dit Seigneur, pour subvenir à la despence et nourriture du dit lyon durant le voyaige et retour que le Roy fait présentement de la ville de Lyon à Sainct Germain en Laye, cy : xviiil.

A Chantilly, le xviiime jour de novembre mil cinq cens trente huict.

N° 257. Le Roy a donné et ordonne à Françoys de Lorjou, Seigneur de la Pollitière, varlet de chambre de Monseigneur le Daulphin, la somme de deux cens escuz qu'il a par cy devant receue de Me Jehan de Combettes, medecyn, demourant à Xaintes et de laquelle il a fait prest au Roy pour subvenir à ses affaires.

N° 259. Aux gardien et frères Religieux du couvent des cordeliers de Loches, en don et aumosne, aussi pour leur aider à recouvrer du boys pour leur usaige et chauffaige et autres leurs nécessitez en ceste dite année, à prandre comme dessus. lxl.

N° 260. Le Roy a donné en son argenterie à Mesdames la Daulphine, Marguerite de France, mademoiselle de Vendosme et à

(1) Cet article est biffé.

madame la Duchesse d'Estampes, quarente cinq aulnes ruban d'or estroit, qui sont à chacune xi aulnes quart, pour leur servir sur chacune robbe de drap gris de Carcassonne dont le Roy leur a semblablement faict don, au prix de lx^s, qui sont en tout cinquante deux livres dix solz tournois. Faict à Sainct Germain en Laye, le xxii^{me} jour de Septembre l'an mil cinq cens trente huit.

A Meung-sur-Loire, le iii^{me} jour de septembre v^c xxxviii.

N° 264. Don et quictance à Maugyn Bonneau, M^e charpentier du bastiment de Chambort, des lotz et ventes qu'il doit au dit Seigneur pour raison de l'acquisition par luy faicte d'une maison assise en la grant rue d'Amboise près le carroy.

N° 265. A Nicolas de Troies, argentier du Roy, pour le paiement des draps et toilles d'or, d'argent et de soye qui ont esté levez pour faire habillemens donnez par le dit Seigneur, à Villeneufve de Tende et à Aiguesmortes, tant à mesdames la Daulphine et Marguerite de France, que à plusieurs dames et damoiselles de leur maison, au plaisant du Pape nommé le Roux, aux varletz de chambre Bryves et Sanson, à Jehan le Prêtre son barbier, au cappitaine Villiers et au fol Briandas, comprins deux pièces denfumat d'or mises ès coffres du dit Seigneur, et xii saultembarques avec xii haulx de chausses à la marynade de damas donnez à xii tirotz servans à mener les barques où icelluy Seigneur alloit veoir l'Empereur, jusques sur la mer ou port où estoient ses gallères. iii^m ii^c xiii^l xi^s viii^d t.

A René Painctret, barbier du dit Seigneur, pour le récompenser d'une chesne d'or qu'il portoit, que Madame la Daulphine a prinse de luy et donnée à ung gentilhomme espaignol par lequel l'empereur envoya à Villeneufve de Tende ung présent à la dite dame et de laquelle chesne le dit Seigneur a voulu estre faict don au dit Espaignol. iiii^{xx} l^l.

A Diego de Cayas, pour son paiement d'un pongnard ayant le manche et fourreau d'acier ouvré à la damasquyne, et le dit ouvraige remply d'or que le dit Seigneur a prins et achacté de luy et retenu pour son service à prendre comme dessus. cxii^l x^s.

A Rousso moro, l'un des forsaires de la gallère de l'Empereur, en don et faveur d'un présent qu'il a faict au Roy d'une petite queisse plaine de boursses, chausses, sainctures, et esguillettes et autres ouvraiges faictz à la façon de Barbarye. cxii^l x^s.

Au plaisant de l'Empereur nommé Perricgnon, c escus et à ung trompette du dit Empereur nommé Sépulchre, tant pour luy que pour ses compaignons, autres trompettes, l escus soleil, en don à

Aiguesmortes où ils se trouverent à l'entreveue du Roy et de l'Empereur. III° XXXVII¹ X⁸ ᵗ.

A Jehan Veillac, joueur de violons, et Melchior de Milan, joueur de haulxbois du Roy, tant pour eulx que pour leurs compaignons, en don et faveur de services et pour leur aider à supporter la despence du voyaige d'Aiguesmortes. II° XXV¹.

A Mᵉ Pierre du Castel, dit Castellanus, lecteur ordinaire du Roy, c escus soleil, en don et faveur de services et pour luy ayder à soy faire guérir d'une maladye qui luy estoit survenue en la ville d'Arles. II° XXV¹.

A Jehan Geoffroy, arboriste, en don et pour faire ung voyaige de Provence jusques à Fontainebleau, y portant certaine quantité d'arbres du dit pays, de diverses sortes de fruictz, pour les faire planter au jardin du dit Fontainebleau. XLV¹.

A Emanuel Riccii, marchant, demourant à Anvers, xᵐ vᶜ ¹ faisant le parfaict de xxII ᵐ vᶜ ¹ que le Roy luy avoit cy devant ordonnez pour son paiement d'une grande table de dyamant enchassée en ung aneau d'or, une autre table de dyamant aussi enchassée en ung autre aneau esmaillé de noir et ung rondeau de biblis avec une autre table de dyamans qui sert en lieu d'une fontaine et quatre tables de rubiz au bout du dit rondeau qui furent achactées par le Roy, estant ou lieu de Fontaine Françoise le xxvIIIᵉ jour de Septembre Mvᶜ xxxv, du dit Riccii pour le prix de xxIIᵐ vᶜ livres et par le dit Seigneur retenues en ses mains pour en faire ce qu'il luy plaira, sur laquelle somme de xxIIᵐ vᶜ ¹ le dit Riccii avoit seulement reçeu xIIᵐ ¹. Xᵐ vᶜ ¹.

A Mᵉ Jehan Maillard, en don et faveur des compositions qu'il a faictes en rithme de plusieurs matières facécieuses et plaisantes, rédigées en ung livre qu'il a présenté au dit Seigneur. XLV¹.

A Jehan le bailly, truchement des ambassadeurs de Danemarch en don pour avoir rapporté du dit Païs ung sacre au dit Seigneur appartenant, L escuz soleil, vallans CXII¹ X⁸.

A Loys Daville, gentilhomme de la chambre de l'Empereur, M escus soleil, à , garde des bagues et joyaulx du dit Empereur, IIIᶜ escus dont le Roy leur a fait don en faveur de ce qu'ilz apportèrent à Villeneufve de Tende les présens envoyez par le dit Empereur à la Royne, Messeigneurs et Mesdames, et à Perrignon, plaisant du dit Empereur, c escus, aussi en don, pour la récréation par luy donnée au Roy. IIIᵐ CL¹.

A Mᵉ Gabriel de Laistre, chantre de la Chambre du Roy, pour sa pension. II° ¹.

A Anthoine de la Haye, organiste du dit Seigneur, aussi pour sa pension. II° ¹.

A Jehanne Laurence, nourrisse de Monseigneur le Daulphin, pour son paiement d'une chesne d'or que le dit Seigneur print d'elle à Aiguesmortes et donna au plaisant de l'Empereur. IXxx l.

A Guillaume du Fresne et Jehan de Vaulx, chantres de la chambre du dit Seigneur, pour leur pension et entretènement aux estudes en l'université de Paris, durant une année commencée le premier jour d'octobre prouchain, que le dit Seigneur leur veult estre dès à présent avancée, à chacun LXXIIl pour ce, à prandre sur les deniers susdits. VIIxxIIIIl.

A Guillaume Honesson, marchant, demourant à Paris, pour son paiement d'une saincture et une houppe d'or et de rubis et perles, cinq chesnes d'or et de perles, trois autres petites houppes d'or et de rubis et perles, six chesnes de turquin garnyes d'or et de perles, et de douze onces d'ambre gris, que le Roy achacta de luy, à la coste St André ou moys d'Avril dernier passé, et icelles pièces retenues en ses mains pour en faire ce qu'il luy plairoit pour le prix de XIc XLIII escus d'or soleil vallans, à prandre comme dessus. IIm Vc LXXIIIIl.

A Charles du Sault et Anthoine de Perricart, paiges de l'escurye du Roy, en don pour eulx monter et armer à cause qu'on les mect hors de paige, à chacun XXX escus soleil, pour VIxxXVl.

A Maistre Jehan de Gaigny, docteur en théologie, en don et faveur des services à la suyte du Roy. IIc XXVl.

A Chenonceau, le XXIIIIme jour de aoust M Vc XXXVIII.

N° 267. Il a esté ordonné au conseil privé du Roy, que pour emploier aux repparacions du Palais de Thoulouze, lequel est en voie de tomber en ruyne et décadence, sera pris tant sur les amendes de la court de Parlement du dit lieu, que sur les ventes de boys extraordinaires qui ont esté faictes en la séneschaussée du dit Thoulouze, la somme de six mil livres tournois, sçavoir est sur les dites amendes la somme de deux mil livres tournois, et sur les dites ventes la somme de quatre mille livres, nonobstant l'ordonnance du Louvre.

N° 268. A Guillaume du Fresne et Jehan de Vaulx, chantres de la chambre du dit Seigneur, en don et pour leur aider à achacter livres et aller estudier à Paris. IIIIxxXl.

A Gabriel Marcelin, truchement du Roy en Allemaigne, pour aller à Langres avec le Seigneur de Rennay. XLVl.

A Dymitre Paillelogue, grec, pour estre venu en poste de Marseille à Sainct Maximin, et pour retourner au dit Marseille à cause de la venue de trois fustes turquesques au dit Marseille. XXVIIl.

A Nanthueil, le xii*me* jour de novembre mil cinq cens trente huict.

N° 271. Le Roy a créé en office formé ung portier et concierge du jeu de paulme de la porte du donjon du chasteau d'Amboise, et d'icelluy office a faict don à Anthoine du Couldray, lequel il veult estre paié des gaiges qui y appartiennent à compter du jour du trespas de feu Mathurin Noïllet qui y avoit esté pourveu et commis après la création que la dite feue Madame en a par cy devant faicte aiant l'usufruict de la barronnie d'Amboise, telz et semblablement que les avoit et prenoit le dit Noillet.

N° 273. Don à Madame la Duchesse d'Estampes de la somme de quatre mil livres tournois.

N° 274. A Josse Kalbermater, Almant, en don et faveur du présent qu'il a fait au Roy de deux boucz d'estrange pelage qu'il luy a fait amener du païs de Valloys jusques en la ville de Paris. xlvl.

A Pierre de la Oultre, maistre compositeur et joueur de farces et moralitez, en don, tant pour luy que pour autre ses compaignons, qui ont joué plusieurs foys devant le dit Seigneur. cxiil xs t.

A Domp Jouan Dalman, gentilhomme espaignol et inventeur de plusieurs jeuz de cartes subtilz, dont souvent il donne récréation au Roy, c escus soleil pour sa pension et entretènement à la suicte de la personne du dit Seigneur, durant demye année. iic xxvl.

A Jehan Hotman, orfèvre de Paris, pour son paiement de ciiimarcs viionces et demie de vaisselle d'argent blanche pour cuisine.
iim ixc iiiixxxl xiis vid.

A Jehan Haudineau et Guillaume de Beausefaict, valetz de garde-robbe du Roy ayans charge de partie des oyseaulx de leurre de sa chambre, en don et faveur des peines qu'ilz prennent chacun jour au traictement et cure des dits oiseaulx, oultre les gaiges de leurs dits estatz. vixxvl.

N° 277. A Baptiste Dalvergne, tireur d'or, la somme de six cens livres tournois, à luy ordonnée pour ses gaiges et entretènement en son service, durant une année entière, cy : vic l.

A Me George Antrochia, médecin ordinaire du Roy et ambassadeur devers le dit Seigneur pour les estatz du pays de Piedmont, la somme de deux cens escus d'or soleil, en don tant pour plusieurs services par luy faiz au dit Seigneur que pour subvenir à partie des fraiz d'ung voiaige qu'il va présentement faire de l'ordonnance du dit Seigneur et pour ses affaires au dit pays de Piedmont, cy :
iiiic ll.

A Robert Feron, hostellier, demourant à Paris, la somme de cent dix sept livres tournois, pour la garde, nourriture et entretènement

de l'once du Roy, depuys le xxiiii^me jour d'Aoust mv^c xxxvii jusques au xx^me jour de Septembre mv^c xxxviii. cxvii^l.

N° 278. Au sieur de Lezart, en don pour aider à supporter la despence et nourriture de grant nombre de levriers, dogues, mastins et autres chiens que le Roy luy a commandé entretenir et exploicter à la prinse des loups fréquentans la forest de Byère, aussi pour achapter des carnages propres pour apasteller les dits loups ad ce qu'ilz soient plus faciles à deffaire. iiii^c l t.

A M^e Nicolas Picart, pour convertir ès édiffices de Fontainebleau, oultre les autres sommes à luy ci devant délivrées pour pareille cause. ii^m l.

Archives de l'empire J. 962, n° 1 à 268.

ROLES DES ACQUITS

SUR LE TRÉSORIER DE L'ESPARGNE

A Nantes, le xxv^me jour d'Aoust mil v^c xxxii.

N° 4. Acquict à M^e Jehan Laguette, conseiller du Roy, trésorier et receveur général de ses finances extraordinaires et parties casuelles, pour fournir la somme de vingt mil livres tournois, à Jherosme Fer, gentilhomme de Savonne, pour le parfait de trente mil livres tournois, à luy ordonnée pour la conduite de la grant nef appellée La Françoise, du Havre de Grâce où elle est de présent usques aux ports de Marseille ou Thoulon en Prouvence.

N° 11. Don à M^e Girard Bouzon, cirurgien ordinaire du Roy, de la somme de cinq cens livres tournois.

A Saint-Aignan, le xix^me jour de Septembre mil v^c xxxii.

N° 12. A Messire Loys Allamani, gentilhomme fleurentin, la somme de mil escuz soleil dont le Roy luy a faict don, tant en faveur des services qui luy a faitz par le passé, et faict chacun jour, que aussi pour luy aider à s'entretenir au service du dit Seigneur.
 m esc sol.

A Paris, le iii^me jour d'Octobre mil v^c xxxii.

N° 16. A Charles Lescullier, la somme de cent escuz dont le Roy luy a fait don pour et en faveur de plusieurs services qu'il luy a faictz et mesmement pour aucunement le récompenser des peines

et travaulx qu'il a euz à faire ung livre, touchant les médecines des chevaulx, duquel livre il a fait don au dit Seigneur.

A Guillaume Hottemer, demourant à Paris, la somme de troys cens quarente cinq escuz, pour quatre devants de coctes de broderye, avecques quatre paires de manchons, deux burettes de cristal garnies d'or et de pierreryes, une noix d'agate garnie d'or, une autre noix d'or où il y a ung grenat derrière, cinq mirouers d'acier, deux bordeures d'or et deux vases de porcelaine garniz d'argent doré, lesquelles choses le Roy a prinses de luy pour faire son plaisir.

<center>A Amyens, le viii^{me} jour de Novembre mil cinq cens trente et deux.</center>

N° 22. A Pierre Groneau, clerc et payeur des œuvres du Roy, la somme de deux cens livres tournois pour convertir ès réparations du boys de Vincennes, mesmes pour faire refermer et racoustre la closture de parc du dit lieu, pour ce, cy : ⅠⅠ^c [1].

<center>A Compieigne, le xix^{me} jour de Novembre mil v^c xxxii.</center>

N° 26. A Simon Bury, cirurgien de Monseigneur le Daulphin, don du quart de la résignation faite par Girard, chastellain, de son office de mesureur du grenier à sel de Senlis, au prouffict de Jehan Chastellain son filz.

<center>A Compiègne, le xvii^{me} jour de Décembre mil v^c xxxii.</center>

N° 27. Don à messire Loys Allamany de la somme de quinze cens livres tournois, pour le récompenser des fraiz, mises et despens qu'il lui conviendra faire pour aller en la ville de Lyon faire imprimer les œuvres et compositions tuscannes par luy faites.

<center>A Paris, le x^e jour de Décembre mil v^c xxxii.</center>

N° 32. Don à Françoys Escoubart, varlet de chambre et parfumeur ordinaire du Roy, de la somme de mil livres parisis.

<center>A Paris, le xiii^e jour de Décembre mil v^c xxxii.</center>

N° 35. Don à Robinet de Luz, brodeur et varlet de chambre du Roy, de la somme de deux cens livres tournois.

Acquict au Receveur ordinaire de Bloys pour les deniers de sa recepte de ceste présente année finissant le dernier jour de ce pré-

sent moys de Décembre, payer, bailler et délivrer comptant à M⁰ Pacello de Mercoliano, jardinier aiant la charge des jardrins du chastel de Bloys, ensemble du grant jardin estant près St Nicolas lez ledit Bloys, la somme de six cens livres tournois, auquel le Roy l'a ordonnée, tant pour ses gaiges et estat qu'il a acoustumé d'avoir à cause de la garde des dits jardins, que aussi pour l'entretènement du dit grant jardin que soulloit naguères tenir feu Jherosme de Naples, et ce pour et durant ceste dite présente année commancée le premier jour de Janvier et finissant comme dessus.

Don et octroy à Monseigneur de Saint Pol...... Et oultre luy est octroyé et accordé sa demeure au Chasteau du dit Meleun à la charge de l'entretenir en bon et convenable estat et réparation, ainsi qu'il a faict jusques icy.

A Paris, le xxviii⁰ jour de Décembre mil vᶜ xxxii.

Nº 37. Provision et mandement portant non résidence pour Mᵉ Guillaume Millet, medecyn du Roy, esleu sur le fait des aides et tailles à Angers avec acquict pour le faire paier des gaiges, chevauchées, tauxations et droictz appartenans au dit office escheuz depuis le jour de sa provision jusques à présent.

Nº 41. A Anthoine le Bossu, facteur et serviteur de Jehan Hotman, orfèvre de Paris, pour son paiement d'une couppe d'or montant, comprins la façon, xvᶜ xx livres et de vᶜ iᵐᵃʳᶜˢ iiiiᵒⁿᶜᵉˢ vi gros de vesselle vermeille dorée à xixˡ le marc, desquelles choses le Roy a ordonné estre fait présent au Duc de Norfosf, à prandre sur le coffre du Louvre des deniers de la taille paiable en Octobre Mvᶜ xxxii.
.xiᵐ Lˡ vˢ viiᵈ o t.

A Jehan Jouaquin, Seigneur de Vaulx, pour son paiement d'une grant chesne d'or d'escu à groz chesnons ronds, de laquelle a esté fait don au Seigneur de Norriz, premier gentilhomme de la chambre du Roy d'Angleterre. iiᵐ ixᶜ xlixˡ xvˢ.

Au Seigneur de Bonnes, pour son payement d'une autre grant chesne d'or d'escu à groz chesnons ronds, de laquelle le Roy a aussi fait don à l'evesque de Wincestre. iiᵐ iiiᶜ xˡ xiᵈ.

A Lescuier Pommereul, que le Roy a ordonné luy estre délivré pour distribuer aux escuiers d'escuierié dudit Roy d'Angleterre et aux pallefreniers de la dite escuierie, en don et faveur des chevaulx qu'ils ont présenté au dit Seigneur de la part du dit Roy d'Angleterre. viiᶜ xliiˡ xˢ.

Nº 42. A Jacques Bernard, maistre de la chambre aux deniers dudit Seigneur, pour délivrer aux bouchers viᵐ ˡ, aux boullangiers,

pasticiers, apothicaire, fructiers et fourriers de la maison du dit Seigneur iii^m l, pour achapt et louaige de linge et vaisselle ii^m l et pour achapt de vins xv^c l, le tout pour servir à la veue du dit Seigneur et du Roy d'Angleterre, pour ce, cy : xiii^m v^c l.

A Anthoine Juge pour convertir au paiement d'un lict de camp que le Roy a naguères faict achapter pour donner au dict Roy d'Angleterre. xiii^m v^c l t.

N° 44. Anthoine Juge, baillez et fournissez à Jehan Lallemant le Jeune, la somme de quatre cens quatre vingts livres tournois des deniers que recevrez des debtes du feu Seigneur de Samblançay que le dit Samblançay luy devoit par ung article contenu en son inventaire de luy signé, par laquelle somme il avoit une seincture d'or où il y a seize perles qui nous a esté cejourd'huy baillée par notre changeur du Trésor, M^e Jaques Chermolue, qui appartenoit au dit feu Seigneur de Samblançay et en rapportant ces présentes signées de notre main il vous en sera baillé tel acquict qu'il vous sera nécessaire. Donné à Sainct Germain en Laye, le xxv^e jour de Janvier l'an de Grâce mil cinq cens trente.

N° 47. A Allart Plommyer, marchant lapidaire demorant à Paris, la somme de cinq mil livres tournois parfait de x^m l, aussi pour achapt d'une croix de dyamant que pend à une chesne où y a xxii dyamans servans de neux et une grant couppe d'agatte garnye d'or et enrichie de dyamans, rubiz et esmeraulldes par luy aussi baillées et livrées au dit Seigneur, pour ce, cy : v^m l.

A luy encores la somme de trois mil neuf cens cinquante six livres dix solz tournois à luy deue pour l'achapt de deux cens perles, sept moyennes tables de dyamant, ung dizain de cristail enrichy d'or, ung mirouer de cristail garny d'or et enrichy de pierreries et une escriptoere de cornaline aussi garnye d'or, le tout vendu et livré au dit Seigneur, pour ce, cy : iii^m ix^c lvi^l x^s t.

A Georges Vezelet, marchant, demorant à Anvers, la somme de quatre mil escuz soleil, parfait de sept mil escuz, à quoy a esté accordé avec luy pour l'achapt d'une table de dyamant à grans bizeaulx, enchassée en ung anneau d'or, par luy baillée et livrée au dit Seigneur. viii^m ii^c l t.

A , marchans, la somme de cinq mil six cens livres tournois, à eulx deue par le dit Seigneur pour plusieurs bagues, joyaulx et autres marchandises par eulx fournies et livrées au dit Seigneur pour donner aux estraynes en l'année mv^c xxxi, pour ce, cy : v^m vi^c l.

A Ymbert Moret, la somme de deux cens cinquante six livres cinq solz tournois pour l'achapt de certaines petites rozes de rubiz

par luy baillez et livrées au dit Seigneur, pour ce cy : IIc LVIl Vs t.

A Jehan Lengrant, marchant, demeurant à Anvers, la somme de quatre mil escuz soleil, faisant partie de quatorze mil escuz à luy deue par le dit Seigneur, pour l'achapt de deux grans dyamans par luy venduz, baillez et délivrez au dit Seigneur dont le surplus sera appoincté sur les deniers de l'année prochaine, pour ce, cy, à raison de XLI s t pour escu, la somme de VIIIm IIc l t.

A... Hance..., aussi marchant, la somme de deux mil escuz soleil à luy deue pour l'achapt d'ung gros dyamant par luy vendu, baillé et délivré au dit Seigneur, pour ce cy à la dite raison de XLI sous t. pour escu la dite somme de IIIIm cl t.

N° 49. A Toussainctz Varrin, naguère enfant de la chappelle du Roy, qui fut en Espagne lorsque le dit Seigneur y estoit, pour son entretènement aux escolles à Paris, pour ce : IIc XVIl.

N° 53. A François de la Perdelière, pour son paiement d'une chesne d'or, de laquelle chesne le Roy a faict don à ung gentilhomme bon lucteur du Païs de Bretaigne. IIc XXXVIIl Is VId.

A Jehan Vaillant, orfèvre, pour son paiement d'une autre chesne d'argent poisant cl et VIl pour la façon qui est en somme CVIl dont le Roy a aussi faict don à ung prêtre de l'estat commun aussi bon lucteur. CVIl.

A Pierre Rousseau, trésorier de monseigneur le Daulphin, pour emploier en l'or et façon d'un chapeau ducal que le Roy a ordonné estre faict faire pour l'entrée de mon dit Seigneur à Rennes.

IIc XIXl IXs t.

A Maistre Noel de Ramard, médecin, pour ses gaiges de ceste présente année finissant le derrenier jour de Décembre MVcXXXII.

IIIIc l.

N° 60. A Albert Rippe, joueur de luz, varlet de chambre du dit Seigneur, la somme de quatre cens escuz d'or soleil.

N° 62. A François de François de Lucques qui a aydé à faire le marché de la riche tappisserie du Roy. IIIIc l.

N° 71. A Messire Ange Puissans de Naples, philosophe du dit Seigneur, en don, la somme de cent escuz d'or soleil. cesc sol.

N° 76. A Jehan Hotman, orfévre de Paris, pour son payement d'une couppe garnye de son couvercle, le tout d'or poisant XI marcs I once VI gros, et pour ung estuy à la mectre, XXXVs t, qui est en somme dix neuf cens trente une livres, sept solz, six deniers tournois, de laquelle couppe le Roy a faict don, en ce présent mois de Juillet, au seigneur vicomte de Rochefort, envoyé de la part du Roy d'Angleterre devers le Roy notre dit Seigneur, lequel il trouva à Sainct Germain en Laye.

N° 78. A Guy Fleury, pour convertir au paiement de quinze aulnes de drap frizé qui pourra couster par estimation xl escus d'or soleil l'aulne, plus pour le paiement de deux pièces d'escarlate qui pourront aussi couster par estimation iiii escus d'or soleil l'aulne et pour l'achapt de quatre pièces de fine toille de Hollande estimée chacune pièce contenir xxx aulnes, lesquelles choses le Roy a ordonné estre par luy fait porter ou voiage d'oultre mer, et icelles délivrer à quelque personnage dont il ne veult plus ample déclaration estre faicte. xviii^clxxviii[1].

A Paris, le xvii^e jour de Février mil cinq cens trente et troys.

N° 86. A Pierre de Brymbal, tailleur et ymagier, la somme de cinquante escuz d'or soleil, auquel le dict Seigneur en a faict don pour en partie le récompenser de la peine et travail qu'il a desjà eue et aura à faire et tailler une histoire faicte de marbre, en laquelle y a plusieurs personnages taillez, qu'il a par commandement du Roy commencée depuys un an ou environ et en laquelle il besongne journellement, et icelle somme avoir et prandre sur les finances ordinaires ou extraordinaires du dit Seigneur, ainsi que par monseigneur le Légat sera advisé.

A Paris, le xix^e jour de Février mil v^c xxxiii.

N° 87. Le Roy a fait don à Guillaume Allart et Lancelot Gosselin, ses tappissiers, et à ses victrier et menuisier, de l'office de M^e des œuvres de maçonnerye en la seneschauxée de Beaucaire et Nysmes, vaccant par le trespas de feu Paussy, dernier possesseur d'iceluy, pour en faire leur prouffit, et ce en faveur des services que les dessus dits ont faictz par cy devant au dit Seigneur, et mesmement de ce que dernièrement iceluy Seigneur estant près Marseille, ils saulvèrent plusieurs meubles, bagues et autres choses qui estoient dedans le logis d'iceluy Seigneur, le feu y estant.

A Paris, le premier jour de Mars mil v^c xxxiii.

N° 89. Don à François Peffier, archer de la garde, et Bertrand Peffier, fiffre du dit Seigneur, de la somme de cent livres tournois.

Don à la petite nayne de feue Madame de la somme de cent escuz d'or soleil pour luy aider à se marier.

N° 90. Les noms des foretz du Roy, esquelles l'on peult faire ventes de boys, lesquelles ventes le roy a ordonné estre faictes ainsi qu'il s'ensuit :

Premièrement en la forest d'Espernay pour. VII^m l.
La forest de la Pommeraye près Creil. III^m l.
La forest de Cuyse. X^m l.
La forest de Ryc près Chateau Thierry. VII^m l.
La forest de Wassy près Chateau Thierry. VII^m l.
La forest du Gault près Sézanne. II^m l.
La forest de la Traconne. XII^m l.
Les commissions en sont depeschées qui se montent XLVIII^m l.
La forest de Hallate. V^m l.
La forest de Bière. V^m l.
La forest de Dourdan. VI^m l.
La forest de Montfort Lamaulry. X^m l.

La touche de Néaufle le Chastel se pourra vendre de trois à quatre mil livres, laquelle il fault vendre pour ce que l'on la desrobbe chacun jour.

La forest de Restz. VI^m l.
La forest de Crécy en Brye. III^m l.
La forest de Wassy en Bassigny. V^m l.
La forest Sainct Dizier. VI^m l.
La forest Saincte Manehoust. IIII^m l.
La forest de Romilly les Vauldes près Troyes, pour la part du Roy. III^m l.

Les Relligieux abbé et couvent de Moloyesmes preignent la moictié au dit Romilly quant le Roy y faict ventes.

La forest de Montargis. VI^m l.
La forest d'Orléans. XX^m l.
La forest de Bersay au pays du Maine. VIII^m l.
La forest de Cleremont dont y a commission depeschée pour faire ventes jusques à trente arpens pourront monter. III^m l.

Forestz de Normandie soubz la charge de Pommereul.

La forest de Lyons, comprins le buisson de bleu, en y couppant les vieilles tailles qui peuvent avoir xxv ou xxx ans dont y a grant quantité et sans toucher au boys de haulte fustaye on en pourra tirer X^m l.
La forest Deauy soubz Baudimont. XVI^m l.
La forest de Rommaire. VI^m l.

La forest de Rouvray. vi^{m l}.
La forest du Pont de l'Arche. ii^{m l}.

Autres forestz de Normandie soubz la charge du Seigneur François de Rouville.

La forest de Brontomne. viii^{m l}.
La forest de Bretueil. vi^{m l}.
La forest de Conches. vi^{m l}.
La forest d'Evreux. iiii^{m l}.
Somme en comprenant Néaufle le Chastel à iii^{m l}. ii^{c m} l t.

Fait à Paris, le troisième jour de Mars mil v^e xxxiii.

A Paris, le xviii^e jour de Mars mil v^e xxxiii.

N° 96. A Dymittre, grec, lequel le Roy envoye présentement avecques Fleury (au voyage d'oultre mer), la somme de cent escuz.

A Coussy en Picardye, le vingt ungiesme jour d'apvril mil v^e xxxiiii.

N° 103. A Jehan Crespin, marchant, la somme de deux mil deux cens cinquante livres tournois, pour l'achapt, fait et arresté par le Roy avec luy, d'une cocte de velours blanc garnye d'or et de perles acompaignée de deux paires de manchons aussi de veloux blanc et cramoisy garnyz pareillement d'or et de perles, avec deux cens cinquante grosses perles, le tout délivré au dit Seigneur.

N° 107. A M^e Pierre Dauez, lecteur en grec de par ledit Seigneur en l'université de Paris, pour sa pension d'une année entière, commancée le premier jour de Novembre mil cinq cens trente et deux.
ii^c escus d'or soleil.

A M^e Jacques Touzat, autre lecteur en grec, pour sa pension de la dicte année. ii^c escus d'or soleil.

A M^e Françoys Vatable, lecteur en Hébraïc, pour semblable pension. ii^c escus d'or soleil.

A M^e Agathius Guidacerius, lecteur aussi en hebraïc, pour semblable pension. ii^c escus d'or soleil.

A M^e Paule de Paradis, Vénitien, aussi lecteur en hébraïc, pour semblable pension de la dicte année. ii^c escus d'or soleil.

Faict à Paris, le viii^e jour de juing l'an mil cinq cens trente et quatre.

N° 110. Acquict pour le bastiment de Fontainebleau, sur le Receveur ordinaire de Rouen, de la somme de dix huit mil cent cinquante livres tournoys des deniers qui proviendront des ventes de boys extraordinaires faictes en la forest de Rouvray, pour ce : xviiim cll.

Acquict pour le bastiment du dit Fontainebleau, sur le vicomte et receveur ordinaire de Gisors, de la somme de quatorze mil cent cinquante livres tournoys pareillement des deniers qui proviendront des ventes de boys extraordinaires naguères faictes en la forest de Lyons, pour ce : xiiiim cll.

Acquict pour ledit bastiment de Fontainebleau, sur le vicomte et Receveur ordinaire d'Arques, de la somme de douze mil quatre cens quatre vingts livres tournois des deniers qui proviendront des ventes de boys extraordinaires faictes en la forest d'Eauy soubz Baudimont, pour ce : xiim iiiic iiii$^{xx l}$.

Autre acquict pour ledit bastiment de Fontainebleau, sur le vicomte et receveur ordinaire du Pont de l'arche, de la somme de douze cens quatre vingtz livres tournoys, pareillement des deniers qui proviendront des ventes de boys extraordinaires faictes en la forest de Bort vicomte du dit Pont de l'Arche, pour ce : xiic iiii$^{xx l}$.

Autre acquict pour ledit Fontainebleau, sur le vicomte et Receveur ordinaire d'Evreux, de la somme de quatre mil troys cens cinquante livres tournoys pareillement des deniers qui proviendront des dites ventes de boys extraordinaires faictes ès forestz du dit Evreux pour ce, cy : iiiim iiic ll.

Somme des dites parties pour le bastiment de Fontainebleau.

lm iiiic xl.

Autre acquict pour le bastiment de Villiers Costeretz, sur le Receveur ordinaire de Paris, de la somme de neuf mil quatre cens livres tournois des deniers qui proviendront des ventes de bois extraordinaires faictes en la forest de Cruye, pour ce : ixm iiiic l.

Autre acquict pour ledit bastiment de Villiers Costeretz, sur le Receveur ordinaire de Montfort la maulry, de la somme de quinze mil livres tournois des deniers qui proviendront des ventes de boys extraordinaires faites ès forest du dit Montfort et Néaufle le Chastel, pour ce la dite somme de xv$^m l$.

Sommes des dites parties pour le dit bastiment de Villiers Costeretz. xxiiiim iiiic l.

Somme totale des dites parties pour l'assignation des dits bastimens de Fontainebleau, Boullongne (1) et Villiers Costeretz.

vixxiiiim ixc lxxl.

Faict à Paris le viiie jour de Juing l'an mil cinq cens trente quatre.

(1) J'ai retranché Boulogne qui est cité précédemment. Voir la table générale

A Paris, le xiii° jour de Juing mil v° xxxiiii.

N° 112. Le Roy a faict bail a tousjours mais à maistre Loys Braillon, son médecin ordinaire, d'un petit bras et cours d'eaue de la rivière de Marne.

A ceulx qui ont la garde des bestes qui sont venues du Royaume de Fesse, cent livres pour la nourriture d'icelles.

Le xv° jour de Juing mil v° xxxiiii.

N° 113. Le Roy a ordonné que pour le parachèvement des réparations du château de Meleun, il sera mis par chascun an durant cinq ans, commançans au jour de l'expiration d'autres semblables lectres ès mains de Monseigneur de Sainct Pol, la moictié des deniers commungs que preignent et lièvent par chascun an les villes du dit Meleun et Moret, ainsi qu'il a esté faict par le passé, et oultre a permis et octroyé ledit Seigneur durant le temps dessus dit, pour mieulx satisfaire aus dites réparations, que le dit Seigneur de Sainct Pol puisse faire percevoir, aussi par chascun an durant le temps dessus dit et à commancer du jour de l'expiration des lettres présentement expédiées, les aydes qui soulloient lever par permission dudit Seigneur les habitans du dit Moret.

A Saint Germain en Laye, le iii° Juillet mil v° xxxiiii.

N° 116. Lectres de légitimation, avec congé de tester sans paier aucune finance, pour Gracianotte de Marriny, fille bastarde de Messire Loys de Marriny, en son vivant prêtre chanoyne de Bayonne, et de , laquelle Gratianotte est native du dit Bayonne où elle a conçeu en loyal mariage une fille qui a de présent ung filz marié au dict lieu.

A Pierre du Moulin, ayant la charge et conduicte de la hacquenée qui mène les bouteilles de la bouche, et à Claude Gauldry, aussy aiant la charge et conduicte de l'autre hacquenée qui mène celles des chambellans pour une demye année.

Faict à Saint Germain en Laye, le troysième jour de Juillet mil v° xxxiiii.

N° 117. Don à Albert de Rippe, joueur de luc du Roy, de la somme à laquelle se peult monter le quart de la résignation de l'office de Receveur des aydes, tailles et équivallens de Montfort

l'Amaulry naguières faicte par Loys Corbineau au proffit de Noël Collet.

Don aux prevost des marchans et eschevins de la Ville de Paris des lotz, ventes et autres devoirs advenuz et escheuz à cause de l'acquisition par eulx faicte des maisons qu'ilz ont prinses pour l'eslargissement et commodité de leur hostel neuf de ladite ville, nonobstant que la valleur des dits lotz et ventes et autres droictz et devoirs ne soit cy déclarée, que telz dons ne soient faiz que pour la moityé, l'ordonnance des coffres du Louvre et autres ordonnances à ce contraires, ausquelles ledit Seigneur desroge et à la desrogatoire d'icelles.

Provision contenant mandemant pour faire bailler, restituer et rembourser à M^e Christofle de Forestz, médecin ordinaire du Roy, la somme de douze cens soixante trois livres, dix sept solz tournois par luy desboursée pour les lotz et ventes de l'acquisition par luy faicte de la terre et seigneurye de Tres, de laquelle somme ledit Seigneur luy a, en tant que besoing seroit, fait don.

Faict à Saint Germain en Laye, le xiiii^e jour de Juillet l'an mil cinq cens trente et quatre.

N° 118. Don à Nicolas de Modène, varlet de garderobbe dudit Seigneur et aussi sculpteur et faiseur de masques, de la somme de deux cens vingt trois livres tournois, à prandre sur les lotz et ventes advenuz et escheuz au dit Seigneur, à cause de la vendicion faicte par décret d'une maison appartenant à feu Jehan Prevost, assise près Sainct Gervais, tenant au Plat d'Estaing, et ce pour et en récompense de deux années qui sont deues au dit Modène de ses gaiges.

Faict à Saint Germain en Laye, le xviii^e jour de Juillet mil cinq cens trente et quatre.

A Sainct Germain en Laye, le xxv^e jour de Juillet mil v^c xxxiiii.

N° 119. A Odinet Turquet la somme de deux mil escuz soleil, faisant partie de six mil, à quoy a esté achepté, par ledit Seigneur, de pris et marché par luy faict du dit Turquet, ung carquan garny de unze grans tables de dyamans.

N° 121. Don à Monseigneur le Cardinal de Bourbon, du nombre de cent piedz d'arbres de haulte fustaye, à prandre en la forest de Coucy, en telz lieux et endroictz que les fera délivrer le Seigneur

de Harancourt, et ce pour employer au bastiment que faict faire mondit Seigneur le Cardinal de Bourbon au lieu d'Anisy.

Don à M⁰ Jehan Greurot, médecin ordinaire du Roy.

Faict à Paris, le cinquiesme jour d'Aoust mil cinq cens trente et quatre.

N° 130 (1). A Raymond Forget, pour convertir en l'édiffice et bastiment des chasteau et maison de Chambort, durant ceste présente année, commancée le premier jour de Janvier mil v⁰ xxxiii, et finissant le dernier jour de Décembre m v⁰ xxxiiii, la somme de soixante mil livres tournois, à prandre au dit coffre du Louvre par les quatre quartiers de ceste dite année, et en chacun d'iceulx quinze mil livres tournois.

Au Bastard de Chauvigny la somme de douze cens livres tournois que le Roy luy a ordonnez pour son estat et pension de soy prendre garde de l'édifice de Chambort, faire les pris et marchez d'iceluy, et ce pour l'année commancée le premier jour d'octobre.

M V⁰ XXXIII.

A Maistre Jehan Kadeill, docteur envoyé de la part de Lantgrave de Hesse devers le Roy, en ce présent moys de Juillet, la somme de cent douze livres dix solz tournois, dont le Roy luy a fait don, en faveur de son dit voiage.

N° 131. A Messire Julles Camille, gentilhomme ytalien, la somme de six cens soixante quinze livres tournois, de laquelle le Roy, notre dit Seigneur, luy a fait don pour luy aider à suporter la despence qu'il fait ordinairement en la ville de Paris, où le dit Seigneur luy a ordonné faire résidence, pour illec vacquer et entendre à l'instruction et estude de plusieurs sciences esquelles il est très expert, et ce oultre et par dessus les autres dons que ledit Seigneur luy a cy devant faiz pour semblable cause.

N° 132. A Baptiste Dalvergne, tireur d'or, la somme de trois mil trois cens soixante quinze livres tournois, pour son paiement des choses cy après déclarées que le Roy a achapté de luy au moys d'avril et may derreniers passez le pris susdit, assavoir : deux devantz de cotte et deux paires de manchons sur fons de veloux vert ouvrez de trois cordons d'or fin en tresse et de canetille d'argent fin, iiii⁰ escus d'or soleil, une autre cotte et une paire de manchons sur semblable fons de veloux vert aussi ouvré de trois cordons d'or

(1) Les nᵒˢ 129 à 268 sont classés sous cette rubrique : *Pièces sans date qui étaient mêlées aux années* 1533 *et* 1534. J'ai expliqué dans l'introduction les défauts de ce classement et l'obligation de le respecter.

fin fillé en tresse et les grans fleurons de canetille d'or faulx c escus soleil, ung autre devant de cotte de veloux orange plus grant que les dessusdits, avec une paire de manchons à la françoise et une tresse de trois gros cordons de fil d'argent fin, fillé, guippé de canetille d'argent traict, ii^c escus soleil. Item ung autre devant de cotte de veloux jaulne paille, et une paire d'autres manchons à la françoise, avec une paire de hault de manches à l'espaignolle garniz de troys groz cordons et de fil d'argent, fille fin en tresse ouvré de canetille d'argent, traict fin autres, ii^c escus soleil. Plus ung devant de cotte et une paire de manchons de veloux bleu à la françoise et ung hault de manches à l'espaignolle aussi garny de trois gros cordons d'or fin fillé et ouvré de canetille à la damasquine, ii^c escus soleil. Item ung autre devant de cotte et une paire de manchons de satin cramoisy garny de trois cordons d'or fin fillé en tresse, ouvré de canetille à petit parquet d'or traict fin, ii^c escus soleil. Item ung autre devant de cotte de veloux orange, avec une paire de manchons ouvrez à la françoise de canetille d'argent faulx, c escus soleil, et troys haultz de manches à l'espaignolle de veloux vert, pareillement ouvré d'or fin, avec une paire d'autres manchons aussi de veloux vert ouvrez d'or faulx c escus soleil, toutes lesquelles choses ledit Baptiste a délivrées ès mains du Roy pour en faire et disposer à son plaisir.

A Philippes Oudin, brodeur, troys mil cent cinquante livres tournois, pour son paiement d'un ciel de broderie d'or de chippre fait en façon de branche et estoc rompu et feuilles de lierre, le tout remply de boutons de perles servans de fruictz au dit lierre, ensemble deux histoires rommaines de pareille estoffe et broderie enrichiz de perles, servant l'une des dites histoires au dociel, et l'autre au fons, fait à doubles pantes et tour par bas, frangé d'or de chipre et soye, et semé des chiffres et devises du dit Seigneur, lequel, au dit mois de may dernier, iceluy Seigneur a pareillement achapté.

A Allard Plommyer, autre marchant joyaullier, dix neuf cens douze livres dix solz tournois, pour son paiement d'un carquan d'or enrichy de diamens et rubiz, et de quatre grans mirouers d'acyer que le Roy a aussi achapté de luy.

A Jehan de Grain, autre marchant joyaullier et lapidaire demourant à Paris, dix sept cens trente deux livres dix solz tournois, pour son paiement de deux seinctures, deux braceletz, une brodure avec trois carquans, le tout d'or enrichy de perles, deux dizains d'or, ung autre dizain de pilliers d'or enrichy de vermailles. Item deux dizains de gros grenatz aussi enrichiz d'or, une paire de patenostres de cristal bleu garny d'or, et ung pillier aussi d'or enrichy des dites vermailles, plus ung esguiller de cristal garny de rubiz et turquoises

et deux autres seinctures aussi d'or et enrichies de perles, lesquelles bagues et joyaulx ont pareillement esté vendues audit Seigneur par ledit Jehan de Grain, et retenues pour en faire et disposer comme dessus, dont il ne veult que pareillement ledit Trésorier soit tenu faire autrement apparoir des dits pris et marchez, ne de ce que en a fait ou fera ledit Seigneur, dont il l'a pareillement rellevé comme dessus.

Audit Allard Plommyer la somme de neuf cens cinquante six livres dix solz tournois, assavoir vm livres, faisant le parfaict de xm livres, en quoy le Roy avoit accordé avec ledit Plommyer pour l'achapt d'une croix de diamens pendant à une chesne où il y a vingt deux autres dyamens servans de neufz, et une grant couppe d'agate garnie d'or et enrichie d'autres diamens, rubiz et esmerauldes que ledit Seigneur a retenu, pour le pris susdit, et IIIm IXc LVIl Xs pour l'achapt de deux grans perles, sept tables de diamens et ung dizain de cristal enrichy d'or, ung mirouer aussi de cristal garny d'or et enrichy de pierreries, et une escriptoire de cornaline aussi garnye d'or que ledit Seigneur a pareillement achapté du dit Plommyer.

A Me Lazare de Bayf, naguères ambassadeur du Roy à Venise, trois mil cent quatre vingtz quatre livres dix sept solz unze deniers tournois, assavoir IIm Vc liv pour son paiement de IIc L jours entiers, commancez le premier jour de Juillet M Vc XXXIII et finiz le VIIe jour de mars ensuivant et derrenier passé, qu'il a vaquez audit Venise, comprins son retour à Fontainebleau, où lors il trouva le Roy pour luy faire entendre ce qu'il avoit fait audit Venise, et VIc IIIIxx IIIIlivres XVIIs XId, à cause de l'augmentation de mil livres tournois par an que le Roy luy a aussi ordonné en récompense de la despence qu'il luy a convenu paier tant pour louage de maisons, barquettes et autres nécessite... ceulx du dit Venise avoient de tout temps acoustumé fourni... livrer aux ambassadeurs du Roy qui alloient au dit Venise, ce... lz ont discontinué de faire depuis aucun temps en ça, à raison de... oy ayant regard à la grant et extrême despence qu'il a convenu... re audit de Bayf durant le temps qu'il y a séjourné, iceluy Seigne... luy a accordé, en augmentation de bienffait oultre sa dite tauxation ordinaire, lesdits Mlivres par an, dont pour le temps dessus dit luy en appartient ladite somme de VIc IIIIxx IIIIliv· XVIIs XId.

N° 135. A Marc Platran, Allemant, serviteur du Seigneur lansgrave de Hesse, dépesché à Sainct Germain en Laye, pour retourner devers son dit maistre. LXVIIliv· Xs.

A Jehannot le Bouteiller, sur et en déduction de la despence des

façons des vignes dudit Seigneur, près Fontainebleau, à prandre au dit coffre du Louvre, des dits deniers de ladite année dernière.
VIIIc livres.

N° 139. A Jehan Langrant, marchant de Flandres, pour son paiement de IIIIxx perles orientalles que le Roy a de luy achaptées en ce présent mois de Mars, à raison de IIII escus d'or soleil chacune perle et icelles retenues en ses mains pour en disposer à son plaisir. VIIc XXl t.

A l'abbé, prieur et religieux du Couvent de Sainct Hubert ès Ardaines, pour l'aumosne que le Roy a acoustumé leur faire chacun an, affin d'estre particippant aux prières et oraisons du dit monastère. C livres.

A Josse de la Plancque, pour l'entretènement et nourriture de sept personnes qui ont eu la charge de penser et nourrir VIII chevaulx, IIII cameaulx, VI austruces, une once, ung lyon, XI pièces d'oiseaulx et VIII levriers qui ont esté apportez au Roy du voiage que feu Piton feit au Royaume de Fees et ce depuis le premier jour de Janvier dernier passé jusques et comprins le dernier jour de Février ensuivant. IIIc LXXIII livres.

N° 141. A Julles Camille, gentilhomme ytalien, en don pour luy aider à soy entretenir au service du Roy attendant que iceluy seigneur ait ordonné de son estat et pension. VIc LXXV livres t.

A frère Jehan Baptiste Palvesin, docteur en théologie, en don et en contemplation des prédications qu'il a ordinairement faictes durant le temps de ce présent karesme. IIIc L livres.

A Laurens Giron, marchant joyaullier, pour son paiement d'une ymaige d'or où il y a ung homme armé assiz et une chaize de hébène dessoubz le pavillon d'or, et son cheval près de luy, et autres devises faictes après le naturel, ung tableau d'or à l'anticque ouvré des deux costez, auquel y a ung camayeux d'agate en forme de Magdalene qui tient une perle en la main comme une boyste, le fons esmaillé de rouge cler garny de deux grosses perles rondes, et deux grenatz, plus une croix de hébène à laquelle y a ung crucefix d'or fait après le naturel et planté sur une terrasse d'or esmaillé de vert avec une teste de ossement de mort, tenant ung fons esmaillé de rouge clerc à mectre relicques, lesquelles choses il a livrées au Roy en ce présent moys de mars. IIc LVIII liv. XVs.

N° 142. A Dimitre Paillelogue, du païs de Grèce, pour ung voyaige d'oultremer qu'il va faire en la compaignie de Guy Fleury pour luy servir de truchement. IIc XXV livres.

N° 150. A maistre Nicolas Picart, pour convertir ès édiffices du chastel et maison de Villiers Costeretz, IIIm livres, et à l'ouvraige du

pavé de la bourgade du dit lieu, vᶜ livres, oultre et par dessus les autres sommes de deniers à luy cy devant délivrées pour pareille cause, à prandre sur les deniers ordonnez estre distribuez comme dessus. ⅲᵐ vᶜ livres.

Au devant dit Maistre Nicolas Picart, pour convertir ès édiffices et bastymens de Fontainebleau durant ceste présente année finissant mil cinq cens trente huit, à prandre comme dessus. ⅲᵐ livres.

A six joueurs de farces et moralitez, en don et faveur des plaisirs, récréations et passe temps qu'ilz ont faictz audit Seigneur à jouer nouvelles farces et comédies de matières joyeuses, durant le séjour qu'il a faict à Villiers Costeretz, xx escus soleil, à prandre comme dessus, pour ce. xlv livres.

Nº 154. A Baptiste Auxillian, maistre de la Galleasse nommée le Sainct Pierre, en don et faveur du voiaige qu'il a faict au Roiaume de Fees, avec le feu cappitaine Piton. ⅱᶜ xxv livres.

Nº 159. A Françoise Girarde, gouvernante de Kathelot, folle de la Royne. ⅸˣˣ x livres.

Nº 162. Acquict au receveur des parties casuelles, pour bailler des premiers deniers des offices à, tailleur et cousturier, la somme de six vingts livres tournois, pour une robbe, propoint, chausses, habillemens complect que le Roy a faict faire et livrer à Triboulet, son fol.

Nº 163. A Mᵉ Jehan Chappelain, médecin ordinaire du Roy, en don oultre les gaiges ordinaires de son estat et autres dons et bienffaiz qu'il a cy devant eus du Roy, aussi pour le récompenser de la despence extraordinaire qu'il a faicte, en l'année finie ᴍ vᶜ xxxⅱ, à la suicte de messeigneurs les Ducz d'Orléans et d'Angoulesme, et de mes dames filles du Roy qu'il a ordinairement acompaignez, ledit Seigneur absent d'avec eulx, depuis le Ponteaudemer, jusques ès villes de Chartres, Tours et Nantes, parce qu'ilz n'avoient autre médecin en leur compaignie. ⅲᶜ escus d'or soleil.

Nº 172. Autre don à Mᵉ Guizard Bouzon, cirurgien du dit Seigneur de l'office de Grenetier de Capestain, vaccant par le trespas de feu Bernard Vernet.

Nº 178. Don à Nicolas Pirouer, Francisque de Birague et Jehan Henry, Jehan Boulay, Claude Pirouer, Orpheus Hestre, Dominicque de Lucques, Barthelemy Broulle, Pierre du Camp Guillebert, Francisque de Malle, Jehan Fourcade, Melchior de Milan, Paule de Milan, Nicolo de Lucques et Jehan de Bellac, tous haulxboys et viollons du Roy, la somme de troys cens escus dont le Roy leur a faict don pour départir entre eulx.

Fait à Fontainebleau, le xɪᵉ jour de Aoust l'an mil vᶜ xxxⅲⅰ.

N° 191. A Jenyn, lacquais de Monseigneur le Légat chancellier, tant pour luy que pour plusieurs autres lacquais de la cour du dit seigneur, vingt escuz d'or soleil vallant xlv livres, dont ledit Seigneur leur a faict don en faveur d'une monstre qu'ilz ont faicte devant luy, au chateau du Louvre, le xviime de ce présent mois de may, avec phiffres, tabourins et autres instrumens, pour luy donner récréation et passetemps.

N° 192. Permission à Maistre Guillaume Millet, conseiller et médecin ordinaire du dit Seigneur, de résigner son office d'esleu en l'élection d'Angers en faveur de tel personnaige suffisant que bon luy semblera sans pour cela paier le quart.

A Maistre Guizard Bouzon, cirurgien ordinaire du dit Seigneur, don de l'office de grenetier du grenier à sel de Capestaing, vaccant par le trespas de feu Bernard Vernet, pourveu qu'il n'en ait esté fait estat.

N° 199. A Regnault Danet, orfévre, tant pour l'argent et déchet que pour les pourtraictz, graveures et façons de ung moyen et ung petit seel aux armes du dit Seigneur et ung autre petit seel aux armes de Monseigneur l'admiral, lesquelz seelz ont esté mis ès mains du dit Seigneur, pour servir au Conté de Montbelliard et autres places acquises du Duc de Witemberg, la somme de soixante dix livre seize solz tournois.

N° 209. Congié et permission à Christofle Mertre, serviteur du Roy d'Angleterre, de achapter et enlever deux mil tonneaulx de pierre, tant à St Leu que ailleurs, deux mil muys de plastre et cinquante casses de voire, pour mener en Angleterre devers ledit Seigneur, son maistre, pour employer en aucuns bastimens qu'il fait faire, sans paier aucuns droitz.

N° 219. A Jehan du Bellac, Merciot de Millan, Francisque de Crémonne, Francisque de Vyragon et Simon de Plaisance, haulxbois du dit Seigneur, don de la somme de cent escuz d'or soleil.

N° 220. A Josse de la Plancque, venu de la ville de Crey en celle d'Avignon sur chevaulx de poste pour advertir le Roy de plusieurs bestes estranges, oiseaulx et chevaulx, que le cappitaine Piton avoit fait apporter du Royaume de Feetz en la ville de Honnefleu, et pour s'en retourner en semblable diligence au dit Crey, viixx v livres, et pour la nourriture des dites bestes, oiseaulx, chevaulx et de vii hommes qui en ont la conduicte, depuis le xxiime d'octobre derrenier qu'ilz partirent du dit Honnefleu pour venir au dit Crey, jusques et comprins le derrenier jour de Décembre prouchain que le Roy a ordonné y estre norriz. vc livres.

N° 226. A Messire Paule Belmissère de Pontreuit, lequel chacun

jour fait compositions, devis et harengues de plusieurs matières de diverses sciences, esquelles il croit estre bien expert, et dont il donne plaisir et récréation audit Seigneur, afin qu'il ait moyen de le suyvre et soy entretenir en le suyvant continuellement, en don deux cens vingt et cinq livres tournois.

A Me Jehan de Lespine du Pontalletz dit Songecreux, qui a par cy devant suyvy ledit Seigneur avec sa bende, et joué plusieurs farces devant luy pour son plaisir et récréation, en don deux cens vingt et cinq livres tournois.

A Cosme Dario, cappitaine albanois, pour luy ayder à vivre et soy entretenir au service du dit Seigneur, deux cens vingt et cinq livres tournois.

A Charles Faure, venu de la Hocgue au dit Coussi, en dilligence, apporter lettres du cappitaine Biscretz, faisant savoir au dit Seigneur son retour du païs de Bresil, où il estoit allé par son commandement avec la nef nommée le Saint Philippes, et lequel Faure est présentement renvoyé en dilligence porter lettres dudit Seigneur audit Biscretz, pour son voiaige tant du venir que du retour, trente et trois livres quinze solz tournois.

N° 230. A Maistre Jaques Colin, abbé de Sainct Ambroise, la somme de neuf cens livres tournois, pour sa vaccation de $IIII^{xx}$ x jours entiers, au feur de x livres pour chacun d'iceulx, commençans le $xxII^{me}$ de ce présent mois d'Aoust, que ledit Seigneur l'a expédié à Fontainebleau et finissans le xIx^{me} jour de Décembre prouchain, pour aller ès païs de Frize et Gueldres, et autres lieux d'illec environ, porter lettres du Roy à aucuns princes et personnaiges du dit Païs, touchant aucuns affaires du dit Seigneur, qui ne veult en estre plus amplement déclairées.

N° 231. Don, à la requeste de Monseigneur de Sainct Pol, à Hans Chaaler et Jaques Colles, joueurs de flustes et tabourins du Roy, de la somme $vIII^{xx}$ escus soleil, à quoy ont esté estimez par les gens des comptes les biens de feu Symon de Plaisance, en son vivant joueur de sacquebute du dit Seigneur, à luy advenuz par droit d'aubeyne, parce que ledit deffunct estoit estrangier et non natif de son Royaume, desquelz biens le Roy leur avoit faict don.

N° 240. A Maistre Simon le Caucheris, cirurgien de mes dames, don et quictance des droitz et devoirs seigneuriaulx, par luy deubz à cause de l'acquisition d'une maison assise à Romorentin qu'il a puis naguères faicte, montant les dits droitz la somme de vingt livres tournois.

Don à Jaques Vaillart et Lancelot Gosselin, tappiciers, de la somme de cent escuz d'or soleil.

N° 243. A Frère Jehan Baptiste Palvesin, carme, docteur en théologie, en don en faveur des prédications qu'il a ja faictes devant le Roy, et pourra encores faire cy aprez. IIc xxv livres.

A Guillaume Hauctemer, marchant joyaullier, pour son paiement d'une ymaige de la Samarithayne, garnie d'or et de pierrerie, ung chappellet bleu garny d'or, ung dizain turquin aussi garny d'or, et sept colletz d'or que ledit Seigneur a pareillement achaptez de luy au dit Dijon. XIIIc L livres.

A Jehannyn Varesque, marchant de Flandres, pour son paiement d'une enseigne d'agate garnie d'or, en laquelle est figuré Mars, Vénus et Cupido, que ledit Seigneur a achapté de luy au dit Dijon. VIxx xv livres.

A Regnault Danet, marchant joyaullier de Paris, pour son paiement d'une coupe de lapis azuré garnie d'or et de pierreries, de diamens, rubis et perles, ung poignard à manche d'agate aussi garny d'or et de pierrerie, de diamens, rubis et esmeraudles. Item ung autre poignard fait à la moresque, d'or, lequel a le manche et le fourreau de boys de hébène, garny d'or et de pierrerie. Item ung pillier de cristal garny d'or, une houppe d'or et d'argent, le dit pillier taillé et esmaillé, enrichy de petis oustilz, dedans le dit pilier, pour servir à curer les dens, et d'une chesne d'or pour le pendre. Item une pomme d'or plate garnie de deux grans rozes de diamens et de petiz rubiz et diamens, plus ung tableau d'or et d'argent garny de diamens, rubis et perles, avec une grant toupace enchassée en or, en laquelle est figuré Dieu le Père, et au dessoubz une nuncyade, et dessus ledit tableau ung ange qui tient ung grant rubiz balay en un chaton; lesdites histoires, chatons et menues garnitures faites d'or taillées et esmaillées, avec quatre pilliers d'agate servans aux deux costez du dit tableau. Item ung berceau d'or auquel y a ung enffant qui a la teste d'agate et le corps de perles, avec une almandyne qui sert d'oreiller au dit enffant et une chesne d'or faicte à batons rompuz, esmaillée de noir, avec une ordre y pendant, pour servir au Roy, lesquelles choses ledit Seigneur a achapté de luy en ladite ville de Dijon, le IIIIme jour dudit Janvier. IXm IIc IX liv. vs t.

N° 245. A Me Jehan Chapellain, médecin ordinaire du Roy, en don et faveur de services, aussi pour luy aider à suporter la despence extraordinaire qu'il luy a convenu faire ès voiaiges que le Roy a derrenièrement faiz en ses pays d'Auvergne, Languedoc, Prouvence et Daulphiné, et ce oultre ses gaiges ordinaires et autres dons que ledit Seigneur luy a cy devant faiz. IIIc escus d'or soleil.

A Allard Plommyer, marchant joyaullier de Paris, pour son paie-

ment d'une sainte Katherine d'or, dont la roue est de diamans et rubiz, et à l'entour de ladite roue y a ung arbre d'or semé de grosses perles et de rubiz, ledit arbre servant pour soustenir ladite roue dedans ung parc d'or garny de rubiz, diamens et perles, ung dizain de lapis azuré enrichy d'or, ung autre dizain de nacre orientalle, pareillement garny d'or, et ung chapellet rond de lapis azuré aussi enrichy d'or que le Roy a achapté de luy. 11ᵐ 11ᶜ ʟ livres.

Nº 249. A Frère Jehan Baptiste Palvesin, docteur en théologie, en don et faveur de services secretz. 11ᶜ xxv livres.

Nº 251. A Nicolas de Troyes, argentier du Roy, pour emploier au paiement de soye, toilles d'or et d'argent trect, fil d'or, soye jaulne et blanche, drap jaulne, bougran qui ont esté mis à l'enrichissement d'une grant pièce riche de tapisserie en la quelle est figurée l'histoire de la Scène dont le Roy a fait don à notre dit Sainct Père, aussi pour l'achapt de certaine quantité de veloux à faire robes à aucuns varletz de chambre et de garderobbes du dit Seigneur, et à quelques parties deues au brodeur Robynet pour besongne par luy faicte de son mestier au dit Marseille.
xvɪɪɪᶜ ɪɪɪɪˣˣ xvɪɪ livres 11ˢ vɪᵈ.

Expédié le xxɪᵉ de Décembre ᴍvᶜ xxxɪɪɪ à Paigny.

Nº 257. Main levée à messire Loys Alamany du jardin du Roy assis près les murs de la Ville d'Aix en Prouvence, avecques toutes et chacunes ses appartenances, ensemble des moulins, édifices, prez, vignes et choses quelzconques estans dans le circuit des murailles et clostures du dit jardin.

Nº 259. Au Seigneur de Dyanne, tant pour la récompence de deux grans asnes qu'il a donnez au Roy que pour la nourriture d'iceulx, qu'il dict avoir faicte par l'espace de vɪ mois ou environ.
11ᶜ xxv livres.

Nº 264. A Mᵉ Simon le Cauchoix, cirurgien de mes dames, autre don de la somme de dix livres tournois.

COMPTE DE LA MARGUILLERIE

DE L'ŒUVRE ET FABRIQUE DE L'ÉGLISE PARROICHIAL

MONSEIGNEUR SAINCT GERMAIN DE L'AUXERROYS (1).

1539-1545.

(Premier feuillet.)

Présenté à nous, Nicole Durand, examinateur par le Roy nostre Sire ou chastellet de Paris, par noble homme et saige Maistre Pierre Le Maçon, advocat en la court de parlement, naguères marguillier de l'œuvre et fabricque de l'église Monseigneur Sainct Germain de L'Auxerroys, le dixiesme jour de décembre Mil cinq cens quarante-six.

Compte de la marguillerie de l'œuvre et fabrique de l'église parroichial Monseigneur Sainct Germain de L'Auxerroys, à Paris, que rend noble homme et saige Maistre Pierre Le Maçon, advocat en la court de Parlement, naguères marguillier de la dicte église, de toutes les receptes et mises par luy faictes pour le faict et cause du revenu de la dicte marguillerie; et ce, pour six années troys termes, commençans au jour de Pasques mil cinq cens trente-neuf et finissans au jour de Noel mil cinq cens quarante-cinq, pardevant vous Monseigneur Maistre Nicolle Durand, examinateur de par le Roy nostre Sire ou chastellet de Paris, par protestation de ce dict compte augmenter ou diminuer, tant en recepte que despence, si mestier est.

Et premièrement.

Recepte.

De sire Vincent Maciot, la somme de troys cens vingt livres tournoys pour convertir et employer aux affaires de la dicte fabricque, ainsi qu'il appert par le compte rendu par le dict Maciot par devant vous et promesse du dict comptable, le dict compte cy rendu. Pour ce icy. IIIc xxl.

Du dict Maciot, la somme de six cens soixante-dix-sept livres quatorze solz dix deniers tournoys, en quoy le dict Maciot estoit

(1) J'ai donné dans l'introduction quelques renseignements sur la découverte de ce compte. Voyez la table au mot Saint-Germain-l'Auxerrois.

demeuré redevable par la fin et closture de son dict compte cy-devant rendu, en laquelle somme est comprinse la somme de quinze livres dix-huit solz six deniers obolle tournoys (1) emploier aux payemens et fraiz des maçons qui ont besongné et faict le pupitre, et aultres ouvriers et manouvriers, dont le dict comptable a faict et baillé son récépicé audict de Kerquifmen, en dacte du troysiesme jour de janvier mil cinq cens quarante-deux. Pour ce icy,

LVIl IIIIs XId t.

Du dict de Kerquifmen la somme de soixante-quatorze livres ung denier tournois pour employer ausdicts payemens desdicts maçons et manouvriers qui ont besongné au dict pupitre, et dont icelluy comptable a baillé son récépicé et promesse au dict de Kerquifmen, en date du vingt-sixiesme jour de may mil cinq cens quarante-troys. Pour ce icy, LXXIIIIl Id t.

Du dict de Kerquifmen la somme de sept-vingtz-troys livres seize solz tournoys pour convertir et employer aux payemens desdicts maçons et manouvriers dont icelluy comptable a pareillement baillé son récépicé, et promesse au dict de Kerquifmen en dacte du vingt-neufiesme jour de mars, l'an mil cinq cens quarante-troys. Pour ce icy, VIIxx IIIl XVIs t.

Du dict de Kerquifmen, la somme de dix-huit livres quatorze solz six deniers tournoys, pour pareillement icelle somme convertir et employer aux payemens desdicts maçons, tailleurs de pierres et manouvriers, de laquelle somme icelluy comptable a aussi faict et baillé son récépicé au dict de Kerquifmen en dacte du vingt-deuxiesme jour d'aoust mil cinq cens quarante-troys. Pour ce icy,

XVIIIl XIIIIs VId t.

D'icelluy Kerquifmen la somme de cinquante livres quatre solz dix deniers tournoys, pour icelle somme convertir et employer aux payemens desdicts maçons, tailleurs de pierre, dont icelluy comptable a pareillement faict et baillé son récépicé et promesse en dacte du cinqiesme jour de novembre ou dict an mil cinq cens quarante-troys. Pour ce icy, Ll IIIIs Xd t.

Du dict de Kerquifmen, la somme de quarante-cinq livres sept solz tournois, pour icelle somme convertir et employer aux payemens et fraiz desdictz maçons, tailleurs de pierres et aultres dont icelluy comptable a aussi faict et baillé son récépicé et promesse en dacte du quatorzeiesme jour de janvier ou dict an mil cinq cens quarante-trois. Pour ce icy, XLVl VIIs t.

(1) J'ai rapproché aussi bien que j'ai pu ces couvertures de livres, j'indique chaque feuillet. Ici commence le second.

Du dict de Kerquifmen, la somme de quarante-quatre livres dix solz quatre deniers tournoys (1), pour icelle employer et convertir ausdictz payemens dont icelluy comptable a pareillement faict et baillé son récépicé en dacte du dixiesme jour de mars mil cinq cens quarante-trois. Pour ce icy, $\text{xliiii}^l \ \text{x}^s \ \text{iiii}^d \ ^t$.

Du dict Kerquifmen, la somme de huict vingtz-six livres dix-huict solz unze deniers tournois, pour pareillement convertir et employer ausdicts payemens et dont icelluy comptable luy a pareillement faict et baillé son récépicé et promesse en dacte du dix-neufiesme jour d'avril mil cinq cens quarante-quatre, après Pasques. Pour ce icy,
$\text{viii}^{xx} \ \text{vi}^l \ \text{xviii}^s \ \text{xi}^d \ ^t$.

Du sire Germain Le Lieur, marchant et bourgeois de Paris, la somme de quatre-vingtz-treize livres dix-neuf solz sept deniers tournois, pour icelle somme convertir et employer aux payemens desdictz maçons, tailleurs de pierres et aultres manouvriers dont icelluy comptable a pareillement faict et baillé son récépicé et promesse au dict Le Lieur, en dacte du dix-huictiesme jour de juing l'an mil cinq cens quarante-quatre. Pour ce icy, $\text{iiii}^{xx} \ \text{xiii}^l \ \text{xix}^s \ \text{vii}^d \ ^t$.

Du dict Le Lieur, la somme de cinquante livres tournois, pour pareillement icelle somme convertir et employer ausdicts payemens desdicts maçons, tailleurs de pierres et manouvriers dont icelluy comptable a aussi baillé son récépicé et promesse en dacte du dix-huictiesme jour d'aoust mil cinq cens quarante-quatre. Pour ce icy,
$\text{l}^l \ ^t$.

Du dict Le Lieur, pareille somme de cinquante livres tournois, pour pareillement convertir et employer au payement desdicts maçons et tailleurs de pierres et aultres manouvriers dont icelluy comptable a pareillement faict et baillé son récépicé en dacte du deuxiesme jour de novembre, l'an mil cinq cens quarante-quatre. Pour ce icy,
$\text{l}^l \ ^t$.

D'icelluy Le Lieur, la somme de six vingtz-neuf livres sept solz unze deniers tournois, pour icelle pareillement convertir et employer aux payemens d'iceulx maçons et tailleurs de pierres et manouvriers, de laquelle somme le dict comptable a pareillement baillé son récépicé et promesse audict Le Lieur en dacte du troysiesme jour de may mil cinq cens quarante-cinq. Pour ce icy, $\text{vi}^{xx} \ \text{ix}^l \ \text{vii}^s \ \text{xi}^d \ ^t$.

De sire Guillaume De Berry, la somme de vingt escus d'or soleil qu'il a donnéz à la dicte

(2) Aultre despence et payemens faictz par ledict comptable, tant

(1) Troisième feuillet.

(2) Quatrième feuillet. Il manque, comme on voit, plusieurs feuillets qui contenaient la fin de la recepte et le commencement de la dépence.

aux maçons, tailleurs de pierres, que ymagiers et aultres personnes qui ont fourny matières, et faict le pupitre de la dicte église Monseigneur Sainct Germain de l'Auxerroys, ainsi qu'il s'ensuyt.

Et premièrement.

A Mace Fourre, maistre carrier, la somme de unze-vingtz-dix livres cinq solz tournoys, pour avoir par luy fourny et livré la pierre de taille pour faire le dict pupitre, ainsi qu'il appert par unze quictances du dict Fourre, la première en dacte du unzeiesme jour de mars l'an mil cinq cens quarante-deux, signée de son seing manuel, la derennière du dimanche vingt-ungiesme jour de décembre l'an mil cinq cens quarante-quatre, signées Do Jaquesson et Le Roy, notaires ou dict chastellet, faisant le reste, et parpaye de la pierre de liaiz par luy fournye et vendue et livrée pour faire le dict pupitre d'icelle église, lesdictes quictances cy rendues. Pour ce icy,

XI^{xx} x^l v^s t.

A Maistre Loys Poireau, maçon juré en l'office de maçonnerie, la somme de cent livres tournoys sur étantmoings des ouvraiges et édiffices encommencéz à cause du dict pupitre et accroissement du cueur de la dicte église, ainsi qu'il est à plain déclairé par quictance du dict Poireau, en dacte du mercredy treizeiesme jour d'avril l'an mil cinq cens quarante. *Signée* : Le Gendre et Le Roy, cy rendue. Pour ce icy, c^l t.

Au dict Poyreau, pareille somme de cent livres tournoys sur étantmoings desdictz ouvraiges, ainsi qu'il appert par quictance du dict Poireau, et dacté du vendredi septiesme jour d'octobre l'an mil cinq cens quarante-ung. *Signée* desdictz Le Gendre et Le Roy, notaires, cy rendue. Pour ce icy, c^l t.

Au dict maistre Loys Poireau, la somme de cent livres tournoys sur étantmoings desdictz onvraiges, comme appert par sa quictance en dacte du samedi quatreiesme jour de février l'an mil cinq cens quarante-ung. *Signée* desdicts Le Roy et Le Gendre, cy rendue. Pour ce icy, c^l t.

(1) A icelluy Poireau, pareille somme de cent livres tournoys sur étantmoings desdictz ouvraiges faictz audict pupitre, comme apert par quictance dudict Poireau en dacte du lundi, tiers jours d'avril l'an mil cinq cens quarante-ung avant Pasques, cy rendue. Pour ce icy, c^l t.

Au dict Poireau, pareille somme de cent livres tournoy, pour et sur étantmoings desdictz ouvraiges faictz au dict pupitre, et ainsi qu'il appert par sa quictance en dacte du lundi sixiesme jour de

(1) Cinquième feuillet.

may l'an mil cinq cens quarante-deux. *Signée* : Le Gendre et Le Roy, cy rendue. Pour ce icy, c¹ ᵗ.

Au dict Poireau, maçon, la somme de deux cens livres tournoys sur étantmoings des ouvraiges faictz audict pupitre, ainsi qu'il appert par sa quictance en dacte du vendredi vingt-sixiesme jour de may l'an mil cinq cens quarante-deux. *Signée* : Contesse et Le Roy, notaires, cy rendue. Pour ce icy. ııᶜ ¹ ᵗ.

Au dict Poireau, maçon, la somme de cent livres tournoys sur étantmoings desdictz ouvraiges de maçonnerie faictz audict pupitre, comme il appert par sa quictance en dacte du samedi dix-septiesme jour de juing ou dict an mil cinq cens quarante-deux. *Signée* : Contesse et Le Roy, notaires, cy rendue. Pour ce icy, c¹ ᵗ.

Au dict maistre Loys Poireau, maçon, pareille somme de cent livres tournoys sur étantmoings desdictz ouvrages de maçonnerye faictz audict pupitre, comme appert par sa quictance passée pardevant deux notaires du chastellet de Paris, en dacte du samedi huictiesme jour de juillet, au dict an mil cinq cens quarante-deux. *Signée* : De la Vigne et Dupré, notaires, cy rendue. Pour ce icy, c¹ ᵗ.

Au dict maistre Loys Poireau, pareille somme de cent livres tournoys sur étantmoings desdicts ouvraiges et maçonnerye faictz audict pupitre, comme il appert par sa quictance en dacte du lundi vingt-ungiesme jour d'aoust l'an mil cinq cens quarante-deux. *Signée* : Le Charron et Le Gendre, notaires oudict Chastellet, cy rendue. Pour ce icy, c¹ ᵗ.

(1) Au dict maistre Loys Poireau, la somme de cent livres tournoys sur étantmoings des ouvraiges de maçonnerye faictz audict pupitre, comme il appert par quictance du dict Poireau dactée du mercredi treiziesme jour de septembre l'an mil cinq cens quarante-deux. *Signée* : Le Gendre et Le Roy, notaires ou dict Chastellet, cy rendue. Pour ce icy, c¹ ᵗ.

Au dict Poireau, pareille somme de cent livres tournoy, à deux foys, sur étantmoings de maçonnerie faicte au dict pupitre, comme appert par deux quictances du dict Poireau, l'une en dacte du treizeiesme jour d'octobre l'an mil cinq cens quarante-deux, et la deuxiesme du treizeiesme jour de novembre ou dict an, signée de son seing manuel, cy rendues. Pour ce icy, c¹ ᵗ.

A icelluy maistre Loys Poireau, maçon, la somme de cinquante livres tournoys sur étantmoings desdictz ouvraiges de maçonnery faictz audict pupitre, comme il appert par quictance du dict Poireau

(1) Sixième feuillet.

en dacte du dernier jour de novembre ou dict an mil cinq cens quarante-deux, signée de son seing manuel, cy rendue. Pour ce icy,
$L^{l\,t.}$

Aux ouvriers qui ont besongné au dict pupitre par l'espace de cent-neuf sepmaines, la somme de deux mil quatre cens soixante-quatre livres seize solz unze deniers tournoys, laquelle somme a esté payé ausdictz ouvriers parce que le dict Poireau avoit délaissé la charge du dict pupitre, ensemble de faire le payement à iceulx ouvriers, ainsi qu'il appert par cent dix-neuf billetz de papier signéz et arrestéz par chacune sepmaine que payoit le dict comptable ausdicts ouvriers, et certiffication de maistre Pierre De Sainct-Quentin, ayant le gouvernement des compaignons et conducte du dict pupitre soubz Monseigneur De Claigny, icelle certiffication dactée du quinzeiesme jour d'avril l'an Mil cinq cens quarante-quatre après Pasques, le tout cy rendu. Pour ce icy, $II^m\ IIII^c\ LXIIII^l\ XVI^s\ XI^{d\,t.}$

A Pierre De Sainct-Quentin, maistre tailleur de pierres à Paris, demourant rue des Estufves, la somme de dix escus soleil vallans vingt-deux livres dix solz tournoys (1) sur étantmoings de vingt-sept livres dix solz tournoys des deniers qui estoient deuz au dict de Sainct-Quentin, oultre et pardessus ses journées, pour avoir taillé la pierre et conduict la maçonnerie du dict pupitre, et ce par accord faict avec lesdictz marguilliers, parce que le dict De Sainct-Quentin n'avoit que huict solz tournoys pour jour, et depuis luy fut acreue à dix solz tournoys par chacun jour, ainsi qu'il est à plain déclairé par quictance du dict De Sainct-Quentin passée pardevant deux notaires du dict Chastellet, le samedi sixiesme jour de janvier l'an mil cinq cens quarante-deux. *Signée* : LE ROY et CONTESSE, cy rendue. Pour ce icy, $XXII^{l\,t.}$

Au dict De Sainct Quentin, la somme de dix-neuf livres huict solz tournoys, pour avoir taillé la pierre et conduict la dicte maçonnerye du dict pupitre, en laquelle somme de dix-neuf livres huict solz tournoys est comprinse cent solz tournoys qui restoient à payer au dict De Sainct Quentin desdict vingt-sept livres dix solz tournois, ainsi qu'il appert par la quictance du dict De Sainct Quentin, en dacte du vendredi vingt-deuxiesme jour de juing l'an mil cinq cens quarante-troys. Pour ce icy.

Au dict De Sainct Quentin, la somme de vingt-deux livres dix solz tournoys sur étantmoings de quarante-huict livres tournoys qui luy estoient deuz pour ouvraiges de taille de pierre, et pour avoir conduict la maçonnerie du dict pupitre, comme il appert par sa quic-

(1) Septième feuillet.

tance en dacte du vendredi second jour de janvier l'an mil cinq cens quarante-quatre. *Signée* : Poultrain et Soret, notaires ou dict Chastellet, cy rendue. Pour ce icy, xxiil xs t.

A maistre Symon Le Roy, ymagier, demourant à Paris, la somme de six escuz soleil, pour avoir par lui faict de son estat des ymages qu'il convenoit faire au dict pupitre, ainsi qu'il appert par le marché de ce faict par lesdicts marguilliers avec le dict Le Roy, en dacte du mardi seizeisme jour de may, l'an mil cinq cens quarante-deux. *Signée* : Le Gendre et Contesse, notaires ou dict Chastellet, cy rendue. Pour ce icy, xiiil xs.

Au dict Symon Le Roy, pareille (1) somme de six escus soleil sur étantmoings du dict marché, comme appert par sa quictance en dacte du douzeiesme jour de juing l'an mil cinq cens quarante-deux, signée de son seing manuel, cy rendue. Pour ce icy, xiiil xs t.

Au dict Symon Le Roy, ymagier, la somme de huict escus soleil pour partie desdictz ouvraiges par luy faictz de son dict estat, ainsi qu'il appert par sa quictance en dacte du seizeiesme jour de septembre l'an mil cinq cens quarante-deux, signée de son seing manuel, cy rendue. Pour ce icy, xviiil t.

A icelluy Symon Le Roy, ymagier, la somme de dix escus soleil en desduction desdictz ouvraiges de son dict estat, comme il appert par sa quictance en dacte du vingt-cinqiesme jour de juillet ou dict an mil cinq cens quarante-deux, aussi signée de son seing manuel, cy rendue. Pour ce icy, xxiil xs t.

Au dict Symon Le Roy, ymagier, pareille somme de dix escus soleil pour les causes dessusdictes, comme il appert par sa quictance en dacte du quatorzeiesme jour d'octobre ou dict an mil cinq cens quarante-deux, signée de son seing manuel, cy rendue. Pour ce icy, xxiil xs t.

A icelluy Symon Le Roy, pareille somme de dix escus soleil pour la parpaye de cinquante escus soleil, suyvant le marché à luy faict pour la façon de six anges qui sont audict pupitre, ainsi qu'il est à plain déclairé par quictance du dict Le Roy, en dacte du deuxiesme jour de décembre ou dict an mil cinq cens quarante-deux, signée de son seing manuel, aussi cy rendue. Pour ce icy, xxiil xs t.

Au dict Symon Le Roy, la somme de douze escus d'or soleil vallans quarante cinq solz tournoys pièce, pour avoir par luy faict deux anges, oultre et pardessus les six premiers dont cy-dessus est faicte mention, ainsi qu'il est à plain déclairé par quictance du dict Symon

(1) Huitième feuillet.

Le Roy, en dacte du quatreiesme jour de janvier m vᶜ xliiii, signée dudict Le Roy, cy rendue. Pour ce icy, xxviil t.

(1) A Laurens Regnauldin, ymagier, la somme de quatre livres dix solz tournoys, pour avoir par luy faict ung modelle d'un ange, de la grandeur d'un aultre qu'il a faicte à la dicte église, ainsi qu'il appert par sa quictance en dacte du vinq-cinquiesme jour de juillet l'an mil cinq cens quarante-deux, signée de son seing manuel, cy rendue. Pour ce icy, iiiil xs t.

Au dict Regnauldin, ymagier, pareille somme de quatre livres dix solz tournoys, pour avoir par luy faict, pour la dicte fabrique, ung patron des anges qui sont en l'arc du dict pupitre, comme il appert par quictance en dacte du dix-septiesme jour de may l'an mil cinq cens quarante-deux, signée de son seing manuel, cy rendue. Pour ce icy, iiiil xs t.

A Jehan Goujon, tailleur d'ymaiges, la somme de six escus d'or soleil sur étantmoings des ouvraiges de son mestier d'ymagier, ainsi qu'il appert par le marché faict avec luy et quitance de luy en dacte du dix-huictiesme jour de may l'an mil cinq cens quarante-quatre. Signée : Brahier et Boissellet, notaires ou dict Chastellet, cy rendue. Pour ce icy, xiiil xs t.

Au dict Jehan Goujon, tailleur d'ymages, la somme de seize escus soleil sur étantmoings des ouvrages qu'il avoit marchandéz pour la dicte fabricque, ainsi qu'il appert par quictance du dict Goujon en dacte du seizeiesme jour de juing l'an mil cinq cens quarante-quatre, signée de son seing manuel, aussi rendue. Pour ce icy,

xxxvil t.

A icelluy Jehan Goujon, ymagier, la somme de huict escus d'or soleil sur étantmoings de l'ouvraige de son mestier de tailleur d'ymages que icelluy Goujon a faictz pour la dicte fabricque, ainsi qu'il appert par quictance dudict Goujon, en dacte du samedi dix-neufiesme jour de juillet l'an mil cinq cens quarante quatre, signée : Brahier et Le Charron, cy rendue. Pour ce icy : xviiil.

Au dict Jehan Goujon, la somme de six escus d'or soleil sur étantmoings des (2) ouvraiges de son dict mestier d'ymagier, comme il appert par quictance d'icelluy Goujon, en dacte du samedi vingtiesme jour de septembre l'an mil cinq cens quarante-quatre, signée : Le Charron et Dunesmes, notaires ou dict Chastellet, cy rendue. Pour ce icy : xiiil xs t.

(1) Neuvième feuillet.
(2) Dixième feuillet.

A icelluy Jehan Goujon, la somme de huict escus d'or soleil sur étantmoings des ouvraiges de son dict mestier, qu'il a faictz pour la dicte fabricque, comme il appert par sa quictance en dacte du lundi sixiesme jour d'octobre, ou dict an, mil cinq cens quarante-quatre, signée desdictz Le Charron et Dunesmes, notaires, aussi cy rendue. Pour ce icy. xviiil t.

Au dict Jehan Goujon, la somme de six escus soleil sur étant-moings des ouvraiges de son dict estat, qu'il a faictz pour la dicte fabricque, comme il appert par sa quictance en dacte du dix-septiesme jour d'octobre, ou dict an, mil cinq cens quarante-quatre, signée d'iceulx Dunesmes et Le Charron, notaires ou dict chaistellet, cy rendue. Pour ce icy. xiiil xs t.

Au dict Goujon, pareille somme de six escus d'or soleil sur étant-moings des ouvraiges de son dict mestier qu'il a faictz en la dicte église, ainsi qu'il est à plain déclairé par sa quictance en dacte du vendredi trente-ungiesme et dernier jour d'octobre, ou dict an, mil cinq cens quarante-quatre, signée desdictz Dunesmes et Le Charron, notaires, cy rendu. Pour ce icy : xiiil xs t.

Au dict Jehan Goujon, maistre tailleur d'ymages à Paris, la somme de vingt-deux livres dix solz tournoys, assavoir neuf livres tournoys faisant la parpaye de la somme de six-vingtz-quinze livres tournoys, pour le marché faict avec le dict Goujon par lesdictz marguilliers pour une Notre-Dame de Pitié et quatre évangélistes à demye-taille servant au dict pupitre d'icelle église, et treize livres dix solz tournoys, oultre et pardessus la dicte somme de six-vingtz-quinze livres, et oultre luy a esté payé (1) cinq escus soleil, pour avoir par luy faict six testes de chérubins pour le dict pupitre, ainsi qu'il est plus à plain déclairé par quictance du dict Jehan Goujon, en dacte du jeudi neufiesme jour de janvier, l'an mil cinq cens quarante-quatre, signée desdicts Le Charron et Dunesmes, cy rendue. Pour ce icy. xxxiiil xvs t.

A Loys Du Bueil, maistre painctre, demourant à Paris, la somme de dix livres tournoys, pour plusieurs parties par luy faictes et li-vrées, et doré ce qui estoit nécessaire à dorer au dict pupitre et crucifix, ainsi qu'il est à plain déclairé par ses parties et quictance en dacte du vingt-ungiesme jour d'avril l'an mil cinq cens quarante-cinq, cy rendue. Pour ce icy. xl t.

Au dict Loys Du Bueil, la somme de quatre livres tournoys pour avoir par luy doré de fin or à huille les lectres romaines estans au dict pupitre, et pour avoir par luy fourny le dict or, ainsi qu'il est à

(1) Onzième feuillet.

plain déclairé par quictance du dict De Bueil en dacte du premier jour de mars l'an mil cinq cens quarante-quatre, signée : Rousseau et Le Roy, cy rendue. Pour ce icy : ⅢⅡⁱ ᵗ.

Au dict Loys Du Bueil, la somme de dix-neuf livres tournoys pour avoir par luy painct de fin azur le champ sur fleur de lix de l'ymage du crucifix, et ramendé les faultes, qui estoient des ailles de fin or, tant aux personnages que à la guiberge, ainsi que le tout est à plain déclairé par quictance du dict de Bueil passée pardevant deux notaires du Chastellet de Paris, en dacte du jeudi septiesme jour de may, l'an mil cinq cens quarante-cinq, signée desdictz Dunesmes et Le Charron, aussi cy rendue. Pour ce icy. xixl t.

A maistre Pierre De Sainct-Quentin, maistre tailleur de pierres à Paris, la somme de sept cent livres tournoys pour le parachèvement par luy faict du dict pupitre au lieu du dict Poireau, ainsi qu'il est à plain déclairé par le marché de ce faict par lesdicts marguilliers en dacte du premier jour d'avril, l'an mil cinq cens quarante-quatre, avant Pasques, signée : Le Roy et Do Jaquesson, notaires ou dict (1) Chastellet, et quatre quictances du dict de Sainct Quentin, escriptes au dos du dict marché, la première dactée du jeudi vingt-cinqiesme jour de juing, l'an mil cinq cens quarante cinq, signées : Le Roy et Jaquesson, notaires ou dit Chastellet, le tout cy rendu. Pour ce icy. viil t.

A Maistre Jehan Cullot, prebtre, la somme de unze livres cinq solz tournoys pour le louage et occuppation d'une chambre par luy louée ausdictz marguilliers, en laquelle les tailleurs de pierre et ymagiers besognoient pour le dict pupitre, ainsi qu'il est apertement déclairé par cinq quictances du dict Cullot, la première en dacte du pénultiesme jour d'octobre, l'an mil cinq cens quarante-quatre, et la dernière du douzeiesme jour d'avril mil cinq cens quarante-cinq, après Pasques, signées de son seing manuel, cy rendues. Pour ce icy : xil vs t.

Au dict mai ierre de Sainct Quentin, la somme de vingt-cinq livres tournoys pour le parfaict payement de ses peines, sallaires, journées et vacations, d'avoir par luy faict et conduict la maçonnerie du dict pupitre à luy ordonnée par lesditz marguilliers, oultre et pardessus ses sallaires, journées et vaccations, ainsi qu'il appert par sa quictance en dacte du (2) jour de l'an mil cinq cens quarante cy rendue. Pour ce icy. xxvl.

A (3) maçon, la somme de trente-cinq solz dix deniers tour-

(1) Douzième feuillet.
(2) Ces lacunes sont dans l'original.
(3) Le nom a été omis dans l'original.

noys, tant pour huict sacqs de plastre, pour deux journées de maçons et deux aydes qui auroient faict et racoustré les chaizes du cueur de la dicte église qui auroient esté rompues, tant en desmolissant le dict pupitre que en reffaisant icelluy, comme il appert par parties, cy rendues. Pour ce icy. xxxvs x d.

A Raullant Delaistre, maistre charpentier de la grant coignée, demourant à Paris, la somme de huict livres tournoys, pour avoir, par le dict Delaistre, referré la grosse cloche nommée Germain et avoir par luy rellevé la cloche nommée Marie, et aussi referré la cloche nommée Vincent, et (1) referré la cinqiesme cloche pource qu'elle bransloit dedans son boys, et reffaict les eschelles du clocher d'icelle église, ainsi que le tout est à plain déclairé par quictance du dict Chevalier en dacte du lundi, vingt-quatreiesme jour d'avril, l'an mil cinq cens quarante-deux, après Pasques, cy rendue. Pour ce icy:
vjl t (2).

A Didier Guillaume, charpentier de la grant coignée, demourant à Paris, la somme de sept livres dix solz tournoys, pour avoir faict troys tresteaulx, chascun de douze pieds de hault, pour servir au pupitre de la dicte église, et en ce faisant fourny de boys, d'ouvriers et aydes, ainsi que le tout est à plain déclairé par quictance dudict Guillaume en dacte du samedi (3), septiesme jour de février, l'an mil cinq cens quarante-quatre, signée : Do JAQUESSON et LE ROY, notaires ou dict Chastellet, cy rendue. Pour ce icy : vijl xs t.

Au dict Guillaume, charpentier, la somme de six livres tournoys, pour avoir par luy, ses gens et aydes, osté la sablière soustenant le crucifix de la dicte église, et pour avoir rellevé et remis le dict crucifix en sa place comme il est de présent, ainsi que le tout est à plain déclairé par quictance du dict Guillaume en dacte du samedi, vingt-huictiesme jour de mars mil cinq cens quarante-quatre, cy rendue. Pour ce icy : vjl t.

A Charles Le Conte, charpentier-juré du Roy, la somme de trente livres tournoys, pour avoir par luy et ses gens mis une poultre par dessoubz-œuvre au plancher, au rez-de-chaussée, en la maison assize ès fosséz Sainct Germain, à la dicte fabricque appartenant, où pend pour enseigne l'image Sainct Germain et Sainct Vincent,

(1) Treizième feuillet. Je ne suis pas certain qu'il n'y ait pas une lacune entre le 12e et le 13e feuillet; si la phrase semble pouvoir se continuer, la mention *dudict* Chevalier, dont il n'a pas été question jusque-là, laisse quelque doute.

(2) Je passe, sans les transcrire, les articles de travaux exécutés dans les maisons appartenant à la fabrique, ils n'ont d'intérêt que pour la topographie parisienne.

(3) Quatorzième feuillet.

aussi pour avoir mis une trappe neufve en la dicte maison, garnye de deux manteaulx tringles, ensemble pour avoir faict la charpenterye d'une loge servant à besongner pour les maçons et tailleurs de pierre qui ont faict le pupitre de la dicte église Sainct Germain de l'Auxerroys et aultres œuvres de son dict estat de charpentier, ainsi que le tout est a plain déclairé par les parties et quictance du dict Le Conte en dacte du quinzeiesme jour de juing, l'an mil cinq cens quarante-cinq, signée de son seing manuel, cy rendue. Pour ce icy : xxxl t.

A Nicolas Duboys, verrier, la somme de quarante-cinq solz tournoys, pour avoir reffaict et mis à poinct cinq guichetz et haultes-formes du cueur de la dicte église, dont l'un desdicts guichetz est verré neuf et les quatre aultres furent lavéz et remis la plus part en plomb neuf, et pour avoir par luy estouppé plusieurs pertuis esdictes verrières, ainsi que le tout est à plain déclairé par quictance du dict Duboys en dacte du neufiesme jour de juillet, l'an mil cinq cens quarante-troys, signée de son seing manuel, cy rendue. Pour ce icy : XLVs t.

A (1) Bertrand Chevalier, maistre charpentier à Paris, et Jehan Rossignol, la somme de sept livres tournoys, c'est assavoir le dict Chevalier cent solz tournoys pour avoir par luy descendu troys clochés de la dicte église, et icelles bloquées sur du boys et les avoir referrées, remises en leur place et avoir mis ung chevecier de boys neuf en l'une desdictes cloches, et le dict Rossignol quarante solz tournoys pour avoir par luy fourny cloud, coings, clavettes et crampons qu'il a convenu avoir à rependre lesdictes cloches, ainsi que le tout est à plain déclairé par quictance desdictz Chevalier et Jehan Rossignol en dacte du jeudi, vingt-septiesme jour de may, l'an mil cinq cens quarante, signée : Le Roy et Le Gendre, notaires ou dict Chastellet. Pour ce icy : viil t.

Au dict Chevalier, charpentier, la somme de quatre livres deux solz tournoys, qui estoit deue au dict Chevalier pour plusieurs parties qu'il a faictes pour la dicte fabricque en la dicte église Sainct-Germain, ainsi que le tout est à plain déclairé par les parties et quictance du dict Chevalier en dacte du mardi, troysiesme jour de may, l'an mil cinq cens quarante-ung, cy rendue. Pour ce icy : iiiil iis t.

A Pierre Desprez, charpentier de la grant coignée, demourant à Paris, rue Sainct Martin, la somme de cent solz tournoys, pour avoir par le dict Desprez faict quatre tresteaulx à soustenir les eschauf-

(1) Quinzième feuillet.

faulx servans aux maçons qui besongnoient en la dicte église, et pour avoir faict les estayemens de la loge desdictz maçons, et en ce faisant fourny de boys, aydes et peines d'ouvriers, et oultre pour avoir par le dict Desprez baillé et livré une botte de latte, le tout pour la dicte fabricque, ainsi qu'il est à plain déclairé par quictance du dict Desprez en dacte du vingt-quatreiesme jour de mars, l'an Mil cinq cens quarante-ung, signée : Le Roy et Contesse, notaires, cy rendue. Pour ce icy :　　　　　　　　　　　　　　　cs t.

Au dict Bertrand Chevalier, la somme de six livres tournoys, pour avoir, la sepmaine péneuse mil cinq cens quarante-deux, referré la moyenne des deux grosses cloches de la dicte église parce qu'elle branloit dedans son boys, aussi pour avoir faict une longe neufve à la troysiesme des deux grosses cloches, et avoir faict deux demyes-roues aux deux petites cloches (1), referré les deux petites cloches nommées Pain et Vin, ensemble, pour avoir faict les planches et mis des aiz où en avoit faulte et faict une trappe dedans l'un des planchers, et avoir par luy quis et livré boys, peine, chables et engins, le tout au clocher du dict Sainct Germain de l'Auxerroys, et ce auparavant le jour de Pasques Mil cinq cens quarante-six, le tout comme il appert par parties et quictance du dict De Laistre en dacte du jeudi treizeiesme jour de janvier Mil cinq cens quarante-six, signée : Le Charron et Dunesme, cy rendue. Pour ce icy :　　　　　viiil t.

A Pierre de Sainct-Quentin, quatre livres dix solz tournoys, pour avoir par luy reffaict ung mur qui est entre le pupitre et le pillier du cueur du costé des allées des chapelles Sainct-Vincent, comme appert par sa quictance, cy rendue. Pour ce icy :　　iiiil xs t.

Somme de ce chappitre :　　　　　　　　　vm cll vis ixd t.

Aultre Despence et mises faictes par le dict comptable, à cause de procès qu'il a convenu avoir et soustenir pour la dicte fabricque (2).

　　　　(3) est demourant, comme il est à plain déclairé par quictance du dict Jambefort en dacte du lundi, cinqiesme jour de janvier, l'an mil cinq cens quatre, signée : Dunesmes et Le Charron, notaires ou dit Chastellet, cy rendue. Pour ce icy :　　xxxvs t.

A Raoul Dumont, voicturier par eaue, demourant à Paris, la

(1) Dix-septième feuillet.
(2) Je supprime ces détails de gestion intérieure après une lecture attentive qui ne m'a rien offert d'intéressant.
(3) Ici commence le dix-septième feuillet, mais entre le seizième feuillet et celui-ci il en manque plusieurs qui auront été employés à la reliure d'un autre ouvrage et je ne les ai pas retrouvés.

somme de quarante cinq solz tournoys, pour avoir par luy faict oster et mener aux champs les gravoys qui estoient sur le quay de la rivière, au pied du cloistre du dict Sainct Germain, ainsi que le tout est à plain déclairé par ung billet signé Poireau et quictance du dict Dumont en dacte du vendredi, neufiesme jour de décembre, l'an mil cinq cens quarante-ung, signée : De Hamelin et De Sainction, notaires ou dict Chastellet, cy rendue. Pour ce icy : XLVs t.

A Pierre Desprez, charpentier, la somme de quatre livres tournoys, pour avoir par ledict Desprez faict deux grandz tresteaulx servans à eschaufauder au pupitre faict en ladicte église, ainsi qu'il est à plain déclairé par quictance du dict Desprez en dacte du samedi, seizeiesme jour de juing mil cinq cens quarante-troys, cy rendue. Pour ce icy : IIIIl t.

A Nicolas Duboys, verrier, la somme de cinquante solz tournoys, pour plusieurs parties ou ouvraiges de son mestier faictz en la dicte église, et qui fait partie de la somme de quinze livres tournoys, dont dessus est faicte mention. Pour ce icy : Ls t.

(1) A Nicolas Duboys, maistre verrier, demourant à Paris, la somme de vingt-une livres cinq solz tournoys, pour avoir par luy reffaict plusieurs verrières et repparations de son estat en ladicte église et maisons appartenans à la dicte fabricque, ainsi qu'il appert par cinq quictances du dict Duboys signées de son seing manuel, la première en dacte du deuxiesme jour de décembre mil cinq cens quarante, et la dernière du huictiesme septembre mil cinq cens quarante-cinq, cy rendue. Pour ce icy : XXIl Vs t.

A Symon Du Ru, maistre tappissier, la somme de dix-huit livres tournoys, pour avoir par luy fourny la tappisserie qu'il avoict convenu avoir pour tendre en la dicte église aux festes de Pasques et aultres festes, ainsi qu'il appert par quictance du dict du Ru, la première en dacte du neufiesme jour d'avril mil cinq cens quarante-cinq, après Pasques, et l'autre du dernier jour d'avril M Vc XLVI, aussi après Pasques, cy rendues. Pour ce icy : XVIIIl t.

Au dict Du Ru, soixante solz tournoys pour avoir par luy rallongé le ciel de tappisserie servant au dict jour de Pasques, et avoir par luy fourny de tappisserie à mectre sur la herce, parce qu'il disoit n'estre tenu fournyr la dicte harce, ainsi qu'il appert par sa quictance en dacte du dernier jour d'avril mil cinq cens quarante-six, après Pasques, et ce de marché faict avec luy, la dicte quictance cy rendue. Pour ce icy : LXs.

(1) Dix-huitième feuillet. Entre ce feuillet et le dix-septième il en manque plusieurs.

A Nicolas Soigeart, orfèvre, la somme de soixante-dix solz tournoys pour avoir par luy reffaict et racoustré deux reliquaires de la dicte église, ainsi qu'il appert par ses parties et quictances signées de son seing manuel, en dacte du vingt-huictiesme jour de décembre mil cinq cens quarante-quatre, aussi cy rendue. Pour ce icy : LXXs t.

A Quentine, femme de Symon Musnier, chappellière de fleurs, sept livres tournoys, pour avoir par elle fourny les chappeaulx et boucquet au jour du Sainct Sacrement pour l'année mil cinq cens quarante-quatre, ainsi qu'il appert par sa quictance en dacte du vingt-troysiesme jour de juing mil cinq cens quarante-quatre, cy rendue. Pour ce icy : VIIl t.

(1) A la vefve feu Jehan Aubeufz, nommée Guillemette Hastier, la somme de vingt livres tournoys sur ce qui luy peult estre deu pour l'ardoise qu'elle a livrée ausdictz marguilliers pour couvrir la dicte église, ainsi qu'il appert par parties et quictance de la dicte vefve en dacte du vingt-ungiesme jour d'avril, l'an mil cinq cens quarante-quatre, signée : LE CHARRON et DUNESMES, notaires ou dict chastellet, cy rendue. Pour ce icy : XXl t.

A la dicte Guillemette Hastier, vefve du dict deffunct Jehan Aubeufz, la somme de vingt-deux livres dix solz, faisant la parpaye de quarante-deux livres dix solz tournoys pour vente et délivrance faicte de sept milliers et demy d'ardoise carrée, et de vingt-une botte de latte à ardoise pour servir à la couverture de la dicte église, ainsi que le tout est à plain déclairé par quictance de la dicte vefve en dacte du mercredi, vingt-quatreiesme jour de décembre, l'an mil cinq cens quarante-quatre, signée : BOISSELLET et BRAHIER, notaires, cy rendue. Pour ce icy : XXIIl Xs t.

A Pierre Baille, couvreur, la somme de vingt livres tournoys sur étantmoings des ouvraiges par luy faictz de son estat de couvreur en la dicte église de Sainct Germain de l'Auxerrois, ainsi que le tout est à plain déclairé par quictance du dict Bataille, en dacte du samedi quatorzeiesme jour de juing, l'an mil cinq cens quarante-quatre, cy rendue. Pour ce icy, XXl t.

Au dict Pierre Bataille, couvreur, la somme de quinze livres tournoys sur étantmoings des ouvraiges de couverture faictz par le dict Bataille en la dicte église, ainsi qu'il est à plain déclairé par quictance du dict Bataille en dacte du douzeiesme jour de juillet, l'an mil cinq cens quarante-quatre, signée : JAQUESSON et LE ROY, cy rendue. Pour ce icy, XVl t.

A icelluy Pierre Bataille, couvreur, la somme de quarante-troys

(1) Dix-neuvième feuillet. Il y a évidemment une lacune de plusieurs feuillets.

livres tournoys sur étantmoings des ouvraiges de couverture par le dict Bataille faictz, luy, ses gens et (1)

A (2) Germain Nepveu, marchant apoticaire et espicier, bourgeoys de Paris, la somme de unze solz troys deniers pour six cierges par luy fourniz et livréz pour ung obit faict en la dicte église, comme le tout appert par quictance du dict Nepveu en dacte du dixiesme jour de décembre, l'an mil cinq cens quarante, signée : Nepveu. Pour ce icy,
XIs IIId t.

A Nicolas Beauroy, maistre chauderonnier et fondeur, à Paris, la somme de trente solz tournoys, pour l'eschange d'une petite cloche de métal à l'encontre d'une aultre vieille pour servir à la dicte église, ainsi qu'il est à plain déclairé par quictance du dict Beauroy en dacte du vingt-deuxiesme jour de juillet, l'an mil cinq cens quarante-troys. Signée de son seing manuel, cy rendue. Pour ce icy,
XXXs t.

Somme : IIm C XXXVIIIl VIs VIId t.

Aultre Despence faicte par le dict Le Maçon, à cause des ouvraiges tant de maçonnerie, charpenterie que aultres rêpparations faictes en une maison, édiffiée de neuf, assize à Paris, rue des Poullies, appartenant à la dicte œuvre et fabricque, ainsi qu'il s'ensuyt :

Et premièrement :

A Maistre Pierre Moreau (3), maistre des œuvres de maçonnerie pour le Roy nostre Sire ou bailliage de Gisors, la somme de cent livres tournoys pour partie et advencement de la maçonnerie par luy faicte en la dicte maison, ainsi qu'il est à plain déclairé par le marché de ce faict avecques le dict Moreau et lesdicts marguilliers en dacte du mercredi

(1) Il y a ici une lacune de plusieurs feuillets.
(2) Vingtième feuillet.
(3) J'ai trouvé sur un autre feuillet un article ainsi conçu : *A la mère de maistre Pierre Moreau, héritière du dict Maistre Moreau.* L'article n'est pas daté, mais on peut déduire des circonstances environnantes que cet architecte mourut vers 1544.

COMPTES DES BATIMENS

pour les années 1548 à 1550.

CHASTEAU DE SANT GERMAIN EN LAYE

Ediffices et bastimens de Sainct Germain en Laye faicts durant trois années et neuf mois, finiz le dernier jour de septembre mil v^c cinquante.

M^e Nicolas Picart, commis.

Transcript des lettres patentes du Roy, contenant mandement à ce trésorier de convertir et employer au payement des édiffices et bastimens de St Germain-en Laye, la somme de deux mil cinq cens livres tournois, combien qu'elle luy ait esté ordonnée pour convertir au payement de ceulx de Villiers Costeretz.

Henry, par la grâce de Dieu Roy de France, à nostre amé et féal notaire et secrétaire Maistre Nicolas Picart, par nous commis à tenir le compte et faire les payemens de noz bastimens et édiffices de S^t Germain en Laye et Villiers Costeretz, pour ce qu'avons advisé faire employer au payement de nosdicts édiffices de S^t Germain en Laye la somme de deux mil cinq cens livres tournois, que nous avons en ceste présente année faict délivrer des deniers de nostre espargne pour convertir en ceulx du dict Villiers Costeretz, et que vous pourrez faire difficulté de ce faire, sans vous déclairer sur ce nostre vouloir, Nous, à ces causes, voullons et vous mandons que la dicte somme de deux mil cinq cens livres tournois vous convertissez et employez au payement de nosdicts édiffices dudit S^t Germain en Laye, et laquelle nous vous avons, en tant que besoing seroit, ordonnée et ordonnons par ces présentes pour le dict effet, nonobstant que la quictance, qui a esté par vous baillée au trésorier de nostre dicte espargne, face expresse mention d'employer ladicte somme ès édiffices dudict Villiers Costeretz, dont nous vous avons rellevé et rellevons par ces présentes, en rapportant lesquelles signées de nostre main, ensemble les ordonnances, pris et marchéz faictz par nostre amé et féal conseiller et aulmosnier ordinaire et architecteur Maistre Philibert De Lorme, Commissaire par nous ordonné et depputé pour ordonner des frays desdicts bastiments et édiffices, et les quictances sur ce suffizantes respectivement des parties où elles escherront, seulement, nous voullons les payemens qui auront esté par vous faictz d'icelle somme de II^m v^c livres estre passéz et allouéz en la despence

de voz comptes et rabbatuz de la recepte de vostre dicte commission desdicts édiffices de S¹ Germain en Laye par noz améz et féaulx les gens de nos comptes, ausquels nous mandons ainsi le faire sans difficulté, car tel est nostre plaisir, nonobstant quelzconques ordonnances, ce que dessus est dict, restrinctions, mandemens ou deffences ad ce contraires. Donné à S¹ Germain en Laye, le troisiesme jour de Janvier, l'an de grâce mil cinq cens quarante huict, et de nostre règne le deuxiesme. Ainsi signé : Henry, et au-dessoubs : Par le Roy, Clausse, et sellé sur simple queue de cire jaulne.

Compte de Maistre Nicolas Picart, Notaire et Secrétaire du Roy, et cy devant commis à tenir le compte et faire le payement de ses édiffices et bastiments de S¹ Germain en Laye, des recepte et despence par luy faictes à cause de sa dicte commission durant trois années et neuf moys finiz le dernier jour de septembre, l'an mil cinq cens cinquante. Ce présent compte rendu à court par (*laissé en blanc*).

Recepte de Maistre Jean Duval, conseiller du roy et trésorier de son espargne, et de maistre André Blondet, conseiller du roy, et à présent trésorier de son épargne, en divers payemens, la somme totale de xxiim iic l.

Despence de ce présent compte.

Deniers payés, bailléz et délivréz comptant par le dict Maistre Nicolas Picart, pour les bastimens et édiffices faictz audict lieu de S¹ Germain en Laye, durant le temps de ce compte, contenant trois années et neuf moys finiz le dernier jour de septembre, l'an mil cinq cens cinquante, ainsi qu'il s'ensuyt.

Ouvraiges de Maçonnerye à S¹ Germain-en Laye.

Guillaume Guillain, Maistre des œuvres de maçonnerye de la ville de Paris, et Jehan Langeois, maçon, confessent avoir faict marché et convenance à Messires Nicolas de Neufville, chevalier, seigneur de Villeroy, conseiller du Roy et secrétaire de ses finances, et Philibert Babou, aussi chevalier, seigneur de la Bourdaizière, conseiller dudict Seigneur, secrétaire de ses finances et trésorier de France, commissaires ordonnéz et depputéz par le dict Seigneur sur le faict de ses bastimens et édiffices de S¹ Germain en Laye et de la Muette la Garenne de Glandaer lèz ledict S¹ Germain en Laye, de faire et parfaire pour le Roy, nostre dict Seigneur, en sesdicts bastimens et édiffices desdicts lieux de S¹ Germain en Laye et la Muette pour les ouvraiges de maçonnerye d'iceulx, de telles matières, espoisseurs, façons et ordonnances, selon et ainsi qu'il est plus à plain contenu

et déclairé ès devis et marchéz de ce faictz et passéz avec feu Maistre Pierre Chambigez, en son vivant Maistre des œuvres de Maçonnerye de la dicte ville de Paris, pour semblables pris et pour pareilles causes, et selon et ainsi que le dit Chambigez estoit tenu et obligé faire par lesdicts devis et marchéz faictz et passéz pardevant les notaires soubzscripts dactéz, sçavoir est celluy desdicts bastimens et édiffices de St Germain en Laye, du lundy vingt-deuxiesme jour de Septembre, l'an mil cinq cens trente-neuf, et celluy desdicts bastimens et édiffices de la Muette du mercredy vingt-deuxiesme jour de mars, l'an M Vc XLI. En ce non comprins et réservé toutesfoys le gros pavé de carreau dont debvoient estre par ledict marché du dict St Germain en Laye, couvertes les terrasses de dessus les haultes voultes desdicts bastimens et édiffices dudict lieu, et si confessent lesdicts Guillaume Guillain et Jehan Langeois avoir faict marché et convenant ausdicts commissaires de couvrir, pour le Roy, le dessus de toutes et chacunes les voultes des corps-d'hostelz, pavillons et édiffices cy-après desdicts bastimens et édiffices de son dict chasteau de St Germain-en Laye, sçavoir est le dessus de la voulte du pavillon neuf estant au bout du corps-d'hostel près la vielle chappelle du dict chasteau. Item, tout le dessus des voultes dudict corps-d'hostel estant dudict costé de la chappelle, entre le dict pavillon neuf et le pavillon du logis de la Royne. Le dessus des petites voultes des angles estans entre le dict corps d'hostel et le dict pavillon de la Royne, que dessus les voultes au-dessus des galtas du corps d'hostel où est la salle et chappelle de la dicte dame, entre son dict pavillon et le pavillon du logis du Roy. Item le dessus de la voulte au-dessus dudict pavillon dudict logis du dict Seigneur, auquel est la chambre du dict Seigneur. Item le dessus des voultes du grand corps d'hostel estant entre le dict pavillon de dessus la dicte chambre du Roy et la vielle tour où est l'orloge, et le dessus de l'escallier servant au dict grand corps d'hostel. Item, et le dessus des voultes qui seront au-dessus de la grand' salle du corps d'hostel que l'on faict de présent au bout de la court du dict chasteau, du costé de l'entrée et basse-court d'icelluy chasteau, depuys la dicte vielle tour jusques en l'angle estant entre la vielle chappelle et galleries du dict chasteau, de la longueur et largeur que sera le dict corps d'hostel de la dicte grand'salle, le tout couvert de grandes pierres de liaiz de Nostre-Dame-des Champs lèz Paris, qui seront les unes de quatre piedz de long, les autres de trois piedz de long, les autres de trois piedz et demy aussi de long et de deux piedz et demy de large, le tout de quatre poulces d'espoisseur ou environ, taillées et portans enfoncemens en manière de noue, ainsi qu'il appartient, et seront toutes icelles pierres assizes et maçonnées à jainctz

couvertz, et porteront toutes lesdictes pierres deux poulces de couverture l'une sur l'autre et seront fueillées et enclavées de deux poulces l'une sur l'aultre, comme dict est, par le devant desdictes couvertures sur les dicts joincts, sans qu'il demoure aulcun joinct descouvert, et sera le tout maçonné à chaulx et sable, excepté lesdicts joinctz, qui seront tous maçonnéz et empliz de bon cyment soubz lesdictes couvertures, le tout bien et deuement, ainsi qu'il appartient; et aussi de découvrir la vielle terrasse de liaiz estant sur la vielle tour, laquelle vielle terrasse est cassée et corrumpue, et partie de la vielle voulte de dessoubz, et refaire et restablir de neuf ce qui est de présent rompu et desmoly à la dicte vielle voulte de pendants de pierre, et recouvrir tout de neuf la dicte terrasse de dessus la dicte vielle tour, aussi de pierre de liaiz de Nostre Dame des Champs, à joinctz couverts comme dessus, et la meilleure pente qu'il sera possible faire pour le mieulx et pour faire toutes et chacunes lesdictes couvertures en façon de terrasses à joinctz couvertz, lesdicts Guillaume Guillain et Jehan Langeois seront tenuz quérir et livrer à leurs despens les pierres de liaiz qu'il conviendra pour ce faire, de la carrière de Nostre Dame des Champs lèz Paris, des longueurs, largeurs et espoisse dessus déclairées, avec voictures, taille, maçonnerye et assiette, chaulx, sable, cyment, peyne d'ouvriers et aydes, autres choses ad ce nécessaires; et le tout faire et parfaire en la plus grande et meilleure dilligence que faire se pourra sans discontinuation jusques à perfection de tous les dicts ouvraiges, moyennant et parmy le pris et somme de six mil livres tournois que pour ce faire leur en sera baillé et payé par le commis au payement desdicts bastimens et édiffices du dict lieu de St Germain en Laye, au fur et ainsi qu'ilz auront besongné et besongneront ausdictes couvertures de liaiz en façon de terrasses à joinctz couvertz, des façons et ordonnances que dessus, en quoy faisant ilz seront tenuz de descouvrir et reprandre les pavéz de carreau à potier de présent faictz sur partie desdictes voultes desdicts édiffices à mesure qu'ilz feront lesdictes couvertures dudict liaiz, dont ne sera aulcune chose payé par le Roy nostre dict Seigneur, pource qu'il n'a esté faict selon et ainsi que ledict deffunct Chambigez estoit tenu et obligé faire par ledict marché faict avec luy pour raison desdicts bastimens et édiffices dudict lieu de St Germain en Laye, promectans, obligeans chascun pour le tout sans division, comme pour les propres besongnes et affaires pour le Roy nostre dict Seigneur. Renonçant, etc. Faict et passé multiple le mardy quinziesme jour de Juillet, l'an M Vc XLIII. Ainsi signé : DE FOUCROY et DROUYN.

Nous, Charles Villart, Maistre maçon de Monseigneur le connestable, Guillaume Challon et Jehan Chapponnet, Maistres maçons à

Paris, certiffions à tous qu'il appartiendra que de l'ordonnance de Maistre Philibert De Lorme, abbé de Giveton et de S* Barthélemy, de Noyon et d'Ivry la Chaussée, conseiller, aulmosnier et architecte du Roy nostre Sire, commissaire ordonné et depputé par ledict Seigneur sur le faict de ses bastimens et édiffices; et après serment par nous faict pardevant luy, avons en sa présence et en la présence aussi de Maistre Pierre Deshostelz, notaire et secrétaire du Roy nostre dict Seigneur, et par luy commis au contrerolle de sesdicts bastimens et édiffices, veu et visité les couvertures de pierre de taille de liaiz de Nostre Dame des Champs lèz Paris, faictes pour le Roy nostre dict Seigneur, dessus toutes et chacunes les voultes des corps d'hostelz, pavillons et édiffices de son chasteau de S* Germain en Laye cy après déclaréz, sçavoir est dessus la voulte du pavillon neuf estant au bout du corps d'hostel, près la vielle chappelle dudict chasteau. Item tout le dessus des voultes dudict corps d'hostel estant dudict costé de la chappelle, entre ledict pavillon neuf et le pavillon du logis de la Royne et le dessus des petites voultes des angles estans entre ledict corps d'hostel et ledict pavillon de la Royne. Item dessus les voultes tant dudict pavillon de la Royne que dessus les voultes au-dessus des galtas du corps d'hostel, où est la salle et chappelle de la dicte dame, entre son dict pavillon et le pavillon du logis du Roy. Item dessus la voulte au-dessus dudict pavillon dudict logis dudict Seigneur. Item, dessus les voultes du grand corps d'hostel estant entre le dict pavillon de dessus la dicte chambre du Roy, et la vielle tour où est l'orloge, et le dessus de l'escallier servant au dict corps d'hostel. Item dessus les voultes estans au-dessus de la grand'-salle du corps d'hostel, qui est au bout de la court du dict chasteau, du costé de l'entrée et basse-court d'icelluy depuys la dicte vielle tour jusques en l'angle estant entre la vielle chappelle et gallerye du dict chasteau, de la longueur et largeur dudict corps d'hostel de de la dicte grand'salle, et pareillement la terrasse estant sur la dicte vielle tour où est l'orloge, et le restablissement faict à la vielle voulte de pendentis de pierre soubz la terrasse d'icelle vielle tour par Guillaume Guillain, Maistre des œuvres de maçonnerye de la ville de Paris, et Jehan Langeois, Maistre maçon, par certain marché faict et passé entre autres choses avec eulx le mardy quinziesme jour de Juillet, l'an м vᶜ xlııı, signé Drouyn et de Foucroy, duquel nous est deuement apparu, lesquelles couvertures de pierre de taille de liaiz de Nostre Dame des Champs lèz Paris nous avons trouvé avoir estre et estre faictes et parfaictes dudict liaiz de Nostre Dame des Champs lèz Paris, assizes et maçonnéz à joingtz couvertz, lesquels joinctz sont maçonnez de bon cy... t soubz lesdictes couverturez desdicts joinctz couvertz, et la vielle oulte estant sous la dicte ter-

rasse de la dicte vielle tour avoir esté et estre bien et deuement restablie de pendantis de pierre, le tout bien et deuement, ainsi qu'il appartient, et ainsi qu'il est spéciffyé, contenu et déclairé par le dict marché, et ainsi que lesdicts Guillain et Langeois estoient tenuz et obligéz faire par icelluy marché. Tesmoings noz seings manuelz cy mys le vingt-neufiesme jour de Janvier, l'an m v^c xlviii. Ainsi signé : Charles Billard, Chapponnet, Challon et Deshostelz.

Ausdicts Guillaume Guillain et Jehan Langeois, Maistres maçons susdits, la somme de douze cens livres tournois, sur et en déduction de la somme de seize cens quarante livres deux solz sept deniers pite tournois à eulx deue, et laquelle Messire Nicolas de Neufville chevalier, seigneur de Villeroy, conseiller du Roy nostre Sire et commissaire par luy ordonné sur le faict de ses bastimens du dict lieu de S^t Germain-en Laye, a par ses lettres de mandement données soubz son seing le deuxiesme jour de mars, l'an m v^c cinquante, pour les ouvraiges de maçonnerye et taille qu'ilz ont faictz de neuf, pour le Roy nostre dict Seigneur en son chasteau et basse-court de S^t Germain en Laye, ainsi qu'il s'ensuict :

Et premièrement.

Le haulcement au-dessus des murs au deux boutz du Jeu de paulme dedans lez fosséz du dict chasteau, la somme de

xiiii^l vi^s ix^d o t.

Les fondations faictes dedans le bort, qui servent à soustenir les grands poteaulx et contrefiches de l'engin qui sert à tenir le chable pour tendre les toilles au bout du dict Jeu de paulme, pour empescher que la clarté du soleil n'empesche aux jours du dict Jeu de paulme. xvi^l xviii^s x^d o t.

Le pavement du carreau de la grande gallerye du dict Jeu de paulme, contenant vingt-trois toises trois piedz et demy de long sur huict piedz de large, vallent lxxviii^l xii^s ii^d o t.

Le pavement de carreau de la petite gallerye du bout du dict Jeu.

xx^l xviii^s x^d o t.

La maçonnerye d'une grande marche faicte sur le dict pavement, pour plus justement veoir jouer à la paulme, contenant six toises ung pied et demy de long sur deux piedz trois quarts. vii^l iii^s ii^d o t.

Une marche de pierre de liaiz servant de bordure au bout du dict pavé de la dicte petite gallerye. lx^s.

La maçonnerye de deux garde-folz faictz de neuf au-dessus de l'une des tournelles du bout du pont dormant par où l'on entre du chasteau près la chappelle au parc, et le haulcement de la petite viz dedans le dict parc pour descendre du dict parc ausdicts fosséz, avec une petite voulte faicte pour condampner ladicte viz à la haulteur du dict parc, pour obvier que l'on ne descende plus par la dicte

viz du dict parc aux fosséz, et la maçonnerye du garde-fol, de deux fenestres de la dicte viz et ung petit mur hourdé, haulcé au garde-fol desdicts fosséz pour la dicte viz à la haulteur du dict parc, le tout avallué ensemble à quatre toises et demye six piedz, qui au fur que dessus vallent xil xiiis iiiid.

Les murs qui servent de fondation pour porter le pont par où l'on descend de la basse-cour ausdicts fosséz, contenant dix-huict toises et demye de long. xlviiil xis iiiid.

Les murs de la closture de la viz faicte dedans lesdicts fosséz, au bout du pont de pierre de taille par où le Roy va de ses galleryes au parc, laquelle viz sert pour descendre dudict pont ausdicts fosséz. ll xs xd.

Item pour la pierre de taille des assizes, encoigneures et huisseries de la dicte viz. xvl.

Le pavement de pierre de liaiz de Nostre Dame des Champs lèz Paris, faict en façon de carreaulx carréz assis en façon de losanges aux deux galleries du réez-de-chaussée, soubz partie de la salle du bal. iiiic xviiil xviiis id o t.

Les murs de moislon, chaulx et sable en trois sens, et le mur traversain qui sépare la fosse des retraictz commungs dedans lesdicts fosséz derrière la chappelle. xliiii vis id.

Les deux voultes maçonnées de moillon, chaulx et sable à la dicte fosse des retraictz dessoubz l'aire desdicts fosséz. xil vs.

Les deux pierres de liaiz qui couvrent les deux troux des dictes voultes, pour servir à vuyder lesdicts retraictz quant il en sera besoing prise ensemble, la somme de xls.

La maçonnerye d'une huisserye estouppée et une faicte de neuf à la garde-robbe de la chambre du réez-de chaussée soubz la chambre de Madame la duchesse de Valentinois. lxiis vd.

La maçonnerye faicte à la chambre estant sur la garde robbe du Roy, pour les troux et scellement d'un tuyau mis à la chemynée de la dicte chambre pour la garder de fumer, et l'embrasement de accroissement de la fenestre haulte de la dicte chambre. ls.

Item deux appuyes de pierre de liaiz faictes aux croisées de la chambre et garde-robbe de Monseigneur le connestable. vil.

La maçonnerye de plastre des sept cloisons, faictes de neuf au hault tant du grand escallier que des six viz du dict chasteau, en l'estaige au-dessus des galtas, pour garder que l'on ne monte sur les terrasses, et pour garder aussi que desdicts galtas on ne puize faire ordure au hault desdictes viz. xiil xs.

Le lambruys faict de neuf au garde-manger de la cuysine de bouche du Roy, derrière la chappelle, avec les restablissemens du manteau, contre mur et astre de la chemynée estant au garde manger, et une

huisserye estouppée avec la maçonnerye de l'aire faicte de neuf au dict garde-manger xix^l vii^s vi^d t.

Ung petit astre de bricque en la dicte cuysine. xvi^s viii^d.

La maçonnerye faicte à la closture de la garde robbe de Madamoyselle la bastarde, du réez-de chaussée soubz partie de la grand viz, au triangle au bout de la grand court, entre le logis du Roy et celluy de la Royne. xv^l.

Item ung petit deschargeoir faict de pierre de taille dedans le jardin où descend l'eaue de la fontaine venant de la basse court.
 xiii^l x^s.

Item, la maçonnerye faicte aux deux jambaiges de la dicte porte du dict jardin, du costé de la rue par laquelle on va à Ponthoise avec le scellement du linteau et poteaulx. lx^s.

Une assize de pierre de taille elevée au-dessus du deschargcoir de la dicte fontaine au carrefour devant l'église. lx^s.

La maçonnerye du poteau de la dicte fontaine au dict carrefour devant l'église, et le scellement du poteau d'icelle fontaine dedans la basse court. viii^l v^s.

La maçonnerye faicte aux mangeoires et scellement des chevaulx et ratéliers, en deux estables faictes pour les chevaulx de la grande escuyrie du Roy, en la granche de Guillaume Boullard, et en la maison de Pierre Jouan. xv^l.

Tous lesquelz ouvraiges, cy-dessus contenuz et déclairéz, ont esté de l'ordonnance de Maistre Philibert de Lorme, abbé d'Ivry, conseiller, aulmosnier et architecte du Roy, et à présent commissaire par luy ordonné et depputé sur le faict de ses dicts bastimens et édiffices de S^t Germain en Laye, veuz et visitéz, toiséz et mesuréz par Charles Villard et Jehan Chapponnet, Maistres maçons, demourans à Paris. Pour ce cy, en despence seullement, la dicte somme de xii^c l.

Ensuyvent les ouvraiges de maçonnerye et taille faictz de neuf pour le Roy nostre Sire en son chasteau et basse court de S^t Germain en Laye et ès lieux et endroictz cy-après déclairéz depuys le moys d'avril dernier passé, en ce présent an m v^c xlviii, par Guillaume Guillain et Jehan, Maistres maçons pour le dict Seigneur au dict lieu de S^t Germain en Laye, ainsi et en la manière qu'il s'ensuict :

Et premièrement.

Les deux voultes de moillon, chaux et sable, à la haulteur où sont les sièges desdicts retraictz, avec la maçonnerye de bricque desdicts sièges. xv^l.

La maçonnerye de la cloison faicte de neuf en la chambre du réez-

de chaussée, soubz le tribunal de la grand'salle du bal, faisant séparation de l'allée servant à aller ausdicts retraictz commungs.

viil xixs iiiid o t.

Le manteau, jambaiges et astre de la petite chemynée faicte et érigée au petit cabinet triangle de Madame la duchesse de Valentinois dedans l'espoisseur du gros mur, avec le tranchement qu'il a convenu pour ce faire, dedans le dict gros mur, pour la dicte chemynée et le tuyau d'icelle, dedans le dict cabinet, jusques sur le premier plancher au-dessus qui sert au cabinet de la Royne, et le restablissement qu'il a convenu pour ce faire. xvl.

La maçonnerye de la cloison et petit plancher de l'allée du retraict du dict cabinet de ma dicte dame la duchesse de Valentinois, avec l'huisserye pour entrer au dict retraict, une huisserye estouppée et deux huisseries faictes de neuf audict cabinet, l'une du costé de la chambre et l'autre du costé de la gallerye, avec une tranchée qui a esté faicte au mur du costé de la dicte gallerye, à l'endroit du dict cabinet, et qui depuys a esté remaçonnée, et le racroissement de la fenestre de la lucarne donnant clarté au dict cabinet, et la penture du treillis de fer servant à la dicte fenestre. xvil vs.

Le manteau, jambaiges et contrecueur de la dicte chemynée du cabinet de la Royne, et le tuyau au-dessus du dict manteau jusques dessus le plancher du cabinet de Monseigneur le Daulphin. xxl.

Pour avoir abbatu, desmoly et recouppé, par dessoubz-œuvre, le mur du dict cabinet de la Royne, du costé du retraict pour l'accroissement du dict cabinet, et chevallé le dessus du dict mur où a esté mis ung portail de charpenterye pour soustenir le résidu du dict mur et maçonné le dict portail, et restably aux deux costéz de la dicte démolition, et faict les troux, tant pour loger le dict portail que pour le plancher et cloisons de menuyserye du dict cabinet, sceller les corbeaulx soubz le dict plancher, et faire une aire sur icelluy plancher faict de neuf au dict cabinet, pour la mectre à nyveau.

xvil vs t.

L'astre de la chemynée de la chambre de la Royne, qui a esté refaict de neuf et rehaulcé au-dessus de l'aire du plancher pour obvier au danger du feu. lxxvs.

Item, pour avoir rompu une gargoille en la terrasse du pavillon au-dessus de la chambre de la Royne, qui soulloit estre à l'endroict où passent lesdites chemynées. iiiil.

Le scellement des pièces de bois du plancher d'aiz du porche de la chappelle du galtas au-dessus de la chappelle de la Royne, prisé dix solz tournois. Pour ce cy, xs.

La maçonnerye d'une cloison faicte de neuf dedans la grande viz

estant en l'angle entr les logis du Roy et de la Royne, en l'estaige du galtas près la dicte chappelle. xls.

Pour avoir destouppé une huisserye pour entrer de l'une desdictes chambres en l'allée devant la chambre de la Royne d'Escosse et Madame Ysabel, et avoir faict les pentures et scéllement de la gasche de l'huis. xxs.

Les cloisons faictes de neuf pour la séparation d'une chambre, érigée de nouvel en partie, de la grand'salle du galtas au-dessus de la grand'salle du conseil. xxiiil vs.

La cloison qui sépare l'allée et la chambre de Madame Claude, fille du Roy, au dict estaige. ixl xs.

La maçonnerye d'une petite cloison qui sépare l'allée du logis de Madame Marguerite, seur du Roy. xxvis iiid.

La maçonnerye faicte à une grande huisserye, faicte en façon de porte au gros mur à l'entrée de la grande salle du bal, du costé par où l'on va de la dicte salle au logis du Roy, au lieu de l'huisserye qui y estoit, prisé pour maçonnerye, plastre et peyne, la somme de
vil vs.

La maçonnerye d'une cloison faicte pour clorre la viz par où l'on monte en la grand'salle du bal, du costé de la chappelle, près l'entrée de la dicte salle. lxs.

La cloison faicte de neuf de maçonnerie de plastre, faisant séparation de la chambre de l'orlogeur dedans la gallerye dudict chasteau, à l'endroit de la salle du bal, du costé de la basse-court. xls xd.

Le lambruys faict de neuf à la petite gallerye servant d'oratoire entre le pupitre de la chappelle et lesdictes galleries du dict chasteau. xviil is viiid.

Item, deux travées de grandes corniches de pierre de taille de St Leu, faictes à l'opposite l'une de l'autre dedans la chappelle du dict chasteau, lesquelles grandes corniches servent de chemyn pour les petites galleries et allées. iiiic l.

Item, pour avoir remply de terre le fons de la dicte cappelle au-dessus de l'aire ancienne, pour le haulcement de la dicte aire et pour la mectre à la haulteur où elle est de présent, qui est de trois piedz ou environ de haulteur plus que la dicte aire ancienne. lxl.

Une plate-forme faicte de maçonnerye, de plastre et moellon d'un pied d'espoisseur à l'aire de la prison estant dessoubz la grosse tour où est l'orloge, contenant xxiiil vd.

Tous les murs faictz dedans les fossés du dict chasteau pour les fondations de la charpenterye du pont faict pour descendre du cabinet de la chambre de la Royne par-dessus lesdicts fossés au parc.
lxxl xixs vd.

Deux bresches refaictes de neuf de pierre de taille à l'appuye du mur des fosséz du dict chasteau, devant le logis du Roy, du costé du parc. xvi¹ xvˢ ᵗ.

La maçonnerye d'une huisserye faicte et percée de neuf au mur entre la chambre et garde-robbe de Monseigneur le Cardinal de Ferrare, et une autre huisserye estouppée avec ung trou estouppé et ung petit mur faict de neuf au bout d'en hault de la petite viz, près la dicte chambre. ɪɪɪɪ¹ xvɪɪˢ xɪᵈ.

Les cloisons qui cloent l'allée et cuysine de Madame la duchesse de Vallentinois en la basse-court, près la porte et entrée de la dicte basse-court, soubz le logis du cappitaine. cˢ xᵈ.

La maçonnerye faicte de neuf au contrecueur et astre de la chemynée de l'autre cuysine joignant de présent, applicquée à l'office de retraict du gobellet de Monseigneur le Daulphin. ɪɪɪɪ¹ xɪˢ vɪɪɪᵈ.

Deux grandes cloisons faictes de neuf au grand corps-d'hostel de la dicte basse-court, qui est du costé de la rue en l'estaige au-dessus du reez-de chaussée, l'une entre la chambre de Monseigneur de Montmorency et la chambre de l'appoticaire du Roy, et l'autre le long de l'allée. xvɪɪɪ¹.

La maçonnerye faicte au contrecueur des chemynées des chambres de Messeigneurs les cardinaulx de Vendosme et de Chastillon et de Loys Monseigneur de Vendosme, et de la chambre de Messeigneurs les Maistres-d'hostel du Roy au dict corps d'hostel, au dict estaige, au-dessus du reez-de-chaussée. vɪ¹ vˢ.

Les restablissemens faictz en la chambre des Médecins de Monseigneur le Daulphin et au grenier au-dessus, à l'estouppement de la poincte de la lucarne. xxvˢ.

Item, au corps d'hostel des offices de la dicte basse-court du costé de l'église, avoir percé et érigé quatre fenestres du costé de la dicte basse-court, avec le contre-cueur de la chemynée de l'office de penneterye de Monseigneur le Daulphin, et ung manteau de chemynée faict en la chambre où soulloit loger Monseigneur Bochetel, et de présent marquée pour Monseigneur d'Estampes. xɪɪɪɪ¹ ɪɪɪˢ ɪɪɪɪᵈ.

Les cloisons faictes de neuf à la garde-robbe de la chambre de Messeigneurs de Chastillon et d'Andelot, au corps-d'hostel de la dicte basse-court, estans sur rue au-dessus de l'église. vɪɪ¹ xɪɪˢ vɪɪɪᵈ ᵒ ᵗ.

Les restablissemens faictz en la chambre et garde-robbe de Monseigneur le Recepveur de Sens, avec la maçonnerye d'une petite lucarne en l'allée devant la dicte chambre. ʟxɪxˢ vᵈ.

Les restablissemens faictz en la chambre du sieur Pierre Strosse, estant au dict corps d'hostel. xɪ¹ vˢ.

Les cloisons faictes de neuf à la chambre et garde-robbe des femmes de Madame d'Aumalle. vɪɪɪ¹ xɪɪˢ vɪᵈ.

Les restablissemens faictz en la chambre des femmes de Madame de S¹ Paul. xxvˢ.

Les cloisons faictes de neuf ès chambres, garde-robbes et cabinetz de Monseigneur le président Bertrandi et de Monseigneur le général de la Chesnaye, estans au dict corps d'hostel, du costé du dict jardin. xxxɪɪˡ vˢ.

La maçonnerye faicte au contrecueur de la chemynée et restablissement de l'aire de la cuysine, servant de salle où descendent les ambassadeurs au dict corps-d'hostel. ɪɪɪɪˡ xɪɪˢ ɪɪɪɪᵈ.

La maçonnerye du contrecueur de la chemynée de l'édiffice du retraict du gobellet du Roy. ʟˢ.

Le manteau, jambaiges et astre de la chemynée de la chambre du reez-de chaussée du dict petit édiffice où se arme le Roy.
xɪxˡ xɪɪɪˢ ɪɪɪɪᵈ o t.

La maçonnerye d'une huisserye faicte de neuf en cloison couverte, pour entrer de la garde-robbe de la Royne en son cabinet, avec la maçonnerye faicte à l'estouppement d'un siège de retraict qui soulloit servir à la dicte garde-robbe, et l'enduict au tuyau du dict retraict. ʟxˢ.

La maçonnerye d'une cloison faicte par forme d'esquierre, en façon de porche, en la garde-robbe de Monseigneur le Cardinal de Guyse, joignant la grosse tour, à l'endroict de la chambre du dict Seigneur qui est en la dicte grosse tour, au premier estaige, au-dessus du reez-de chaussée. cxˢ.

Item, pour avoir faict les troux dedans les pilliers de pierre de taille de la dicte chappelle, pour mectre les barres de bois pour attacher la tappisserye. vɪɪˡ xˢ ᵗ.

La porte de pierre de taille faicte de neuf à la closture du parc, à l'endroict du villaige des quarrières. xʟɪɪˡ.

Nous, Charles Billard et Jehan Chappounet, Maistres maçons, certiffions à tous qu'il appartiendra, que, de l'ordonnance de noble personne Maistre Philibert De Lorme, abbé d'Ivry et de S¹ Barthellemy, conseiller, aulmosnier ordinaire et architecte du Roy nostre Sire, commissaire par luy ordonné, avons veu et visité, toisé et mesuré les ouvraiges de maçonnerye et taille contenuz et déclairéz au toisé cy-devant escript, faictz de neuf pour le Roy nostre dict Seigneur, en son chasteau et basse court de S¹ Germain en Laye et ès lieux et endroictz contenuz et déclairéz au dict toisé par Guillaume Guillain et Jehan Langeois, maistres maçons, par le dict Seigneur au dict lieu de S¹ Germain en Laye, depuys le mois d'avril dernier passé, en ce présent an mil cinq cens quarante-huict.

Ensuyvent les ouvraiges de maçonnerye faictz de neuf pour le Roy nostre Sire à St Germain en Laye, depuys le mois de décembre, l'an mil cinq cens quarante-huict, tant à l'édiffice de l'appentis des huict loges, petittes cours et grande court, faictz et érigez de neuf pour le logis des bestes sauvaiges, dedans et au bout du parc du chasteau du dict lieu de St Germain en Laye, du costé du port au Pecq, comme dedans le dict chasteau et basse-court du dict lieu, ès lieux et endroictz cy-après déclairéz, par Guillaume Guillain, Maistre des œuvres de maçonnerye de l'hostel de la ville de Paris et Jehan Langeois, Maistre maçon, ainsi et en la manière qui s'ensuict.

Et premièrement, le pan de mur au bout de la grand court des bestes saulvaiges, dedans le parc du costé du chasteau, et le grand pan de mur de la dicte court, qui se retourne par forme d'esquierre du costé du dict parc jusques contre l'appentis où sont les logis desdictes bestes.

Le restablissement faict au dict mur en ce qui a esté rompu par les porcs espiz, avec le restablissement faict au souspiral de la cave estant en la dicte grand court, aussi rompu par les dicts porcs espiz,
<div align="right">viil xs.</div>

Les sept murs par voye, qui font séparation desdictes huict petites cours maçonnez de chaulx et sable et enduictz de plastre.
<div align="right">vixx l vis iiid.</div>

Les huict escuyers de pierre de taille servans à jecter les eaues du costé du Pecq.
<div align="right">xl.</div>

Somme toute desdictes parties desdicts ouvraiges de maçonnerie faicts ausdicts loges, appentis et courts pour lesdictes bestes sauvaiges estant au dict parc.
<div align="right">viic iiijxx ll xviis vid</div>

Ouvraiges et réparations de maçonnerye faictz au dict chasteau et basse-court depuys le mois de décembre mil cinq cens quarante-huict.

Chasteau. Premièrement, la maçonnerye et pavé de carreau faict de neuf au bout de la chappelle du dict chasteau, au-dessoubz du pupitre.
<div align="right">xviiil vis</div>

La maçonnerye et scellement de deux gonds et une gasche de l'huis de la petite viz dedans la dicte chappelle soubz le pupitre, et une huysserye percée pour entrer de la grand'viz près la salle du bal sur le dict pupitre, et deux marches de liaiz pour descendre de la dicte huisserye sur le dict puppitre.
<div align="right">xiiil.</div>

Item, pour avoir faict, sur les corniches basses des pilliers et autres

du pourtour de la court du dict chasteau, cent dix-huict petitz empattemens de plastre, pour servir à chandelliers à mectre les flambeaulx au baptesme de Monseigneur d'Orléans, et scellé douze pattes de fer pour tenir les cielz, qui ont esté mis tant devant l'entrée de la dicte chappelle que contre la viz au-dessus du perron entre la salle du Roy et la salle de la Royne, et aussi pour avoir desmoly les appuyes des croisées de la dicte salle du Roy et de la Royne aux deux boutz du dict perron, joignant la dicte viz pour faire ouverture de toutes les largeurs desdictes croisées, pour porter baptizer, mon dict Seigneur d'Orléans et passer par dedans la dicte salle du Roy, le tout prisé ensemble, la somme de viil.

La maçonnerye de plastre des cloisons faictes de neuf à la closture du bout d'embas du pont de bois, par où la Royne descend pour aller au Parc. xiil xvs.

Item, avoir scellé deux barreaulx de fer à la fenestre du cabinet de Madame la duchesse de Vallentinois, et refaict le contrecueur de la chemynée de la salle et garde-robbe de la dicte dame. lviiis.

Item, pour avoir estouppé une demye-croisée de fenestre près la chambre de Monseigneur d'Orléans, du costé du jardin. xvs.

Item, pour avoir agrandy deux fenestres, l'une en la chambre et l'autre en la garde-robbe de Madame de Sédan, et une en la chambre des enfans de la dicte dame. iiiil.

Item, pour avoir scellé et maçonné douze chevilles de bois en la chambre de madamoyselle la bastarde, pour mectre des tablettes. xxxs.

Item, pour avoir mis deux bricques à l'un des jambaiges de la chemynée de la chambre de madame d'Humières, rescellé une pièce de bois servant de garde-fol à l'endroict de la viz du meilleu du corps-d'hostel qui est devers le Jeu de Paulme, et mis trois bricques au manteau de la chemynée de la chambre de madame d'Aumalle, et avoir destouppé l'huis qui estoit estouppé, à l'entrée de la chambre où est de présent logé Monseigneur d'Orléans, du costé et près la chambre de Monseigneur d'Humières et près la chappelle du chasteau, et faict porter les gravas hors du dict chasteau, prisé ensemble quinze solz tournois. Pour ce cy, xvs.

Item, pour avoir estouppé ung siège de retraict servant à la chambre où soulloit loger feu Monseigneur de St André l'aisné, et enduict tout à l'entour pour oster la senteur du dict retraict. xxxs.

Item, en la chambre où logeoient les ambassadeurs durant le baptesme de Monseigneur d'Orléans, avoir scellé deux gons. xvs.

Item, le restablissement de l'astre de la chemynée de la chambre du reez-de chaussée où a logé Monseigneur l'Admiral, et à présent les enfans de Monseigneur le Connestable, prisé ensemble. xs.

Item, la maçonnerye et pavé de carreau du plancher du petit cabinet de Madame Marguerite, seur unique du Roy. xii¹ x³.

Item, la maçonnerye faicte à l'astre, soubz astre et contrecueur de la chemynée de la chambre du pétagogue de Monseigneur le Daulphin au-dessus de la cuysine de la Royne. xli³ viii^d.

Item, la maçonnerye des cloisons faictes de neuf, par forme d'esquierre, pour la closture du garde-manger de la cuysine de Madame la duchesse de Valentinois. xii¹ xv³.

Nous, Charles Billart, Maistre maçon de Monseigneur le Connestable, Guillaume Challon et Jehan Chapponnet, Mestres maçons à Paris, certiffions à tous qu'il appartient que, de l'ordonnance de noble personne Maistre Philibert De Lorme, abbé d'Ivry, de S^t Bartellemy de Noyon et de Géveton, conseiller, aulmosnier ordinaire et architecte du Roy, avons veu, visité, toisé, mesuré, prisé, estimé tous et chacuns les ouvraiges de maçonnerye, de taille, contenus et déclairées ès parties escriptes en ce present cahier, tesmoing nos seings manuels cy mis le douziesme jour de may, l'an mil cinq cens cinquante.

A tous ceulx qui ces présentes lettres verront, Charles Gallain, licencié ès loix, bailly d'Ennet, salut, sçavoir faisons que pardevant Rémi De Launay, tabellion juré, commis et estably en la ville et chastellenye du dict Annet, fut présent en sa personne Maistre Jehan Marchant, Maistre tailleur de pierre, demourant à Paris, lequel s'est soubzmis et obligé, et par ces présentes se soubzmect et oblige, à et envers le Roy nostre Sire, par prinse de corps et biens, à la personne de noble et discrette personne Philibert De Lorme, abbé commandataire des abbayes de S^t Barthellemy de Noyon, d'Ivry et de Géveton, c'est assavoir de faire et parfaire bien et deuement de son mestier les ouvraiges qu'il convient faire pour le Roy nostre dict Seigneur, à une fontaine à son chasteau de S^t Germain en Laye, toute la forme de laquelle fontaine sera tenu le dict Marchant faire en triangle, tant d'un costé que d'autre, et en son mestier; sera comme si c'estoit une cilobastre large de trois piedz et demy de chacune face et de haulteur à propos que est la source de la dicte fontaine, et en façon comme se peult veoir par le dessein. De dessus icelle silobastre y sera érigé trois daulphins ou autres trois animaulx, ou aultres qu'il plaira au Roy ordonner, qui jecteront les eaues par trois costéz au droit des angles. Plus autour d'icelle, à deux piedz près, sera érigé une séparation et aornement, comme si c'estoit une cuve portant quelzques petitz compartiments. Et au meilleu du fons de la dicte cuve, on y mectra les gros robi-

netz de cuyvre qui sont à présent au dict lieu de S¹ Germain qui n'ont servy là où l'on les voulloit faire servir.

Ensuivent les ouvraiges de charpenterye faictz pour le Roy, par Jehan le Peuple, maître charpentier demourant à Paris.

Et premièrement, le pont de charpenterye faict de neuf dedans et au travers des fosséz du dict chasteau, servant à descendre de la chambre et cabinet de la Royne au parc.

Item, pour avoir faict une cloison, faisant la séparation d'une chambre basse où couche le guet des Suisses, en l'estaige du reez-de chaussée soubz la dicte salle du bail et de l'allée pour aller aux retraictz communs estans derrière la chapelle. xl viis t.

Item, pour avoir faict une cloison par forme d'esquierre dedans la garde robbe de Monseigneur le Cardinal de Guyse, pour servir de passaige entre la dicte chambre et garde robbe, laquelle chambre est en l'estaige au-dessus du reez-de chaussée de la vielle tour de l'orloge. cxviis.

Item, les cloisons, par forme d'esquierre, faictes pour la closture et séparation d'une chambre et allée érigées de neuf en partie de la salle de Mesdames au-dessus de la salle de Monseigneur le Connestable. xxxiiiil xiiis.

Item, la cloison faicte de neuf entre l'allée et la chambre de Madame Claude, estant en l'estaige du galtas au bout de la salle dessus dicte, et au-dessus de la chambre de Monseigneur le Connestable. xxil vs.

Item, la cloison faicte de neuf entre la garde-robbe de l'appoticaire du Roy et la chambre où mangent les femmes de la Royne, au-dessoubz de la chambre du dict concierge. xil ixs.

Item, l'apentis de la couverture de l'édiffice faict de neuf dedans les fosséz du dict chasteau, au bout des lysses, auquel édiffice est la chambre où le Roy se arme.

Item, le plancher au-dessus de la dicte chambre à armer le Roy, garny d'une poultre de dix-sept à dix-huit piedz de long, et de douze à treize poulces de fourniture, garnye de deux lambourdes. lixl xvs t.

Item, pour avoir faict un grand eschauffault devant lesdictes lisses pour veoir jouxter, garny de six poteaulx, chascun de douze piedz de long. xxixl vis.

Item, la charpenterye de l'appentis de l'édiffice des huict loges

des bestes et animaulx saulvaiges, estans au bout du parc du dict chasteau, du costé du port au Pecq. IIIIc XVIIl XIIs.

Item, pour avoir faict le chevallet de la jument, ou brandelouère, dedans le parc, d'une pièce de cinq toises ung pied de long ou environ. XIIIl XVIs.

Item, pour avoir faict ung grand eschauffault dedans le dict parc, prèz le dict chasteau, pour la Royne et pour les dames, pour servir à veoir l'escarmouche qui fut faicte durant le festin du mariage de Monsieur d'Andelot. Xl.

Item, pour avoir faict les estayemens d'une gallerye et du plancher d'une chambre haulte près la chappelle au chasteau de Carrières, où est logé Monseigneur le Daulphin. XIIIl VIs.

Somme toute de la dicte prisée desdicts ouvraiges de charpenterye devant déclairéz : dix-huit cens soixante-six livres douze solz tournois.

Ouvraiges de couverture à St Germain en Laye

A Jehan et Loïs Cordiers, Maistres couvreurs demourans à Paris, la somme de neuf-vingt-dix-huict livres dix-sept solz neuf deniers tournois à eulx deue, et laquelle messire Philibert De Lorme, abbé d'Ivry et de St Barthellemy de Noyon, conseiller, aulmosnier ordinaire du Roy et commissaire par luy ordonné et depputé sur le faict de ses bastimens et édiffices de St Germain en Laye, a par ses lettres de mandement données soubz son seing le dernier jour de mars, l'an M Vc XLVIII, mandé au présent commis Maistre Nicolas Picart luy payer, bailler et délivrer comptant des deniers desdictes commissions, pour les ouvraiges de couverture cy-après déclairéz, ainsi qu'il s'ensuict :

Et premièrement

La maçonnerye d'ardoise du petit édiffice faict de neuf dedans les fosséz du dict chasteau, au bout des lisses, joignant le parc où le Roy descend de sa gallerye au parc.

La couverture d'ardoise de la petite gallerye servant à aller de la viz au dict petit édiffice.

La couverture d'ardoise faicte sur le comble du pont de charpenterye faict par-dessus les fossez, pour descendre du cabinet de la Royne au parc.

Item, pour avoir couvert de neuf ung appentis estant près et joignant la dicte cuysine de bouche du Roy et au-dedans du dict chasteau, derrière et joignant la chappelle, servant à plumer et habiller les viandes de la cuysine. IXl VIIs.

Item, pour avoir couvert de thuille nefve l'appentis dessus les caiges faictes de neuf au parc du dict S^t Germain, du costé et vers le port au Pecq, où sont les bestes saulvaiges.

Item, pour avoir depuys recouvert ce que les pages et autres personnes ont rompu à la dicte couverture, en montant sur le dict appentis pour veoir combattre les bestes saulvaiges. XLIX^s.

Somme toute desdictes parties cy-dessus escriptes. III^c LXXIX^l.

Ensuyvent les ouvraiges, restablissemens de maçonnerye faictz pour le Roy nostre Sire aux réparations de la closture du parc de son chasteau de S^t Germain en Laye, ès mois de Juing et Juillet M V^c XLIX dernier passé, par Nicolas Placou, maçon, demourant au dict S^t Germain-en Laye.

Ouvraiges de Serrurerye à Sainct Germain en Laye.

Anthoine Mousseau, maistre serrurier demourant à Paris, la somme de cent livres tournois sur et en déduction de la somme de huit cens soixante-sept livres deux solz onze deniers tournois à luy deue.

Le quatriesme jour d'octobre, pour avoir faict et livré une barre de fer pour servir à fermer la dicte porte de la basse-court du dict chasteau, du costé de l'église du dict S^t Germain.

Item, ce dit jour, pour avoir livré quatre barreaulx de fer rond pour servir à la fenestre du tabourin du dict Jeu de Paulme du dict chasteau, et une croisée aussi de fer pour servir à la petite fenestre estant soubz le rabat du service du dict Jeu de Paulme, et deux crampons de fer qui servent à soustenir la corde du dict Jeu de Paulme, poisans ensemble soixante-douze livres, qui au feur de quinze deniers tournois pour chacune livre, vallent la somme de IIII^l X^s.

Item, le vingtiesme jour du dict mois de Janvier au dict an Mil cinq cens quarante-six, pour avoir faict et livré une grande potence de fer de huict piedz de long, garnie d'une moufle au bout pour mettre une poullye de cuivre, un gros anneau garny d'une grosse gasche double, qui ont esté mis et assis contre le chasteau près joignant le Jeu de Paulme, pour servir à tenir les contre-fiches et assemblages des moullinetz faictz esdictes deux pièces de bois, le tout pour servir à tendre les toilles du dict Jeu de Paulme du dict chasteau.

Item, le cinquiesme jour de may mil cinq cens quarante-sept, pour avoir faict et livré un garde-fol de fer servant d'appuye sur la saillye du tabourin du dict Jeu de Paulme, à l'endroict de devant la croisée de la chambre de Monseigneur le Cardinal de Bourbon.

Item, le seiziesme jour de Novembre, l'an m v° xlvii, pour avoir faict et livré ung gros corbeau de fer de quatre piedz de long, qui sert à soustenir trois sollives de plancher du retraict qui est près la chambre de Madame la Grand'Séneschalle.

Item, pour avoir ferré deux huis enchassilléz, l'un servant aux retraictz près la chambre de Madame l'Admerade, et l'autre servant aussi aux retraictz de la garde-robbe de la dicte dame, estant au petit corps-d'hostel du dict chasteau du dict S¹ Germain, au reez-de-chaussée, du costé du dict Jeu de Paulme. lxx^s.

Item, pour avoir faict et livré quatre-vingtz-sept grosses verges de fer carrées, servans à retenir les victres de la dicte chappelle.
xxviii^l xvi^s.

Item, pour avoir refforgé, ralongé de fer neuf les dix montans et les traversans de fer qui servent à retenir la victre paincte de la salle du bal du dict chasteau du costé de la court du dict chasteau, et faict les loquetières ausdicts montans et traversans garniz de clavettes. Pour ce la somme de iiii^l x^s.

Item, pour avoir ferré un gros huis fort qui ferme le passaige de la chambre de Monseigneur le Daulphin et Madame la Daulphine, joignant la grosse tour de l'orloge.

Item, pour avoir faict et livré neuf serrures neufves à ressort, servans, asscavoir : une à la garde-robbe de la chambre de Madame De Canaples, une à la chambre de Madame d'Arconval, une à la chambre de la Séneschalle de Poictou, une à la chambre de Madame de Canis, une à la chambre de Madame de Gernac, une à la chambre de Madame La Troullière, une au cabinet de Madame l'Admiralle, une au cabinet de Monsieur Du Gouyer, médecin du Roy, et l'autre au cabinet de la chambre qui est soubz la chambre de Monsieur De Mascou, garnyes chascune serrure de gasches, qui à raison de xxii^s vi^d dix-huict solz tournois pièce vallent la somme de x^l ii^s xi^d.

Item, pour avoir faict et livré une verge de fer de six piedz de long, pour servir à tendre le drap vert au-devant de la demye-croisée de la chambre du Roy, avec verroul rond pour l'huis du porche de la dicte chambre. Pour ce icy, xxv^s.

Item, pour avoir faict et livré trente-six gros crochetz de fer, chascun de dix poulces de long pour servir à retenir les perches de bois qui soustiennent les roziers du jardin du dict chasteau, estans contre les murs du dict jardin, qui à raison de trois solz tournois, deux solz six deniers tournois pièce, vallent ensemble au dict pris la somme de c viii^s.

Item, pour avoir ferré de neuf l'huis qui est en la cloison de bois, pour servir à entrer par icelluy huis en la première chappelle estant

en l'escallier par où l'on monte en la salle du Roy, de deux grosses fiches. IIIIl xs.

Item, pour avoir ferré trois gros huis forts, dont deux servent à fermer le passaige qui est en la court soubz le cabinet de la Royne, dedans la gallerye du dict chasteau près la chambre de Madame la Grand'Séneschalle, et l'autre servant à fermer l'entrée de la petite gallerye par où l'on va desdictes galleries du dict chasteau au pupitre de la chappelle du costé desdictes galleries. XIIl.

Item, pour avoir ferré un gros huis fort qui sert à fermer le cabinet de Madame la Grand'Séneschalle, de deux fiches, deux gonds, avec une serrure à tour-et demy, et garnye de gasches, tirouer et verroul. IIIIl xs.

Item, pour avoir faict une serrure à paesle dormant, qui sert à fermer l'huis de la chappelle de Madame Marguerite, qui est au-dessus de la chappelle de la Royne. xxvs.

Item, pour avoir détaché, et rataché en leurs places, dix-sept grosses serrures qui se ouvrent avec la clef que le Roy porte, pour changer les gardes, par son commandement, à chascune desdictes serrures. Pour avoir garny tout de neuf et faict trois clefs qui passent par toutes, avec six crampons neufz, et racoustré les autres crampons qui servent ausdictes serrures, asscavoir quatre d'icelles servans à quatre huis qui ferment la chambre du Roy, et deux qui ferment la petite viz qui est derrière la dicte chambre qui descend aux galleries, et trois à la chambre de Madame la Grand'Sénescalle, et deux au pont qui descend de la chambre du Roy au parc, une à la porte du jardin qui est près le dict pont, et deux qui servent à fermer le pont qui est derrière la grand'chappelle, près le Jeu de Paulme, et trois qui servent au dict Jeu de Paulme, à raison de xxs t, douze solz six deniers tournois. Pour avoir garny chascune des dictes serrures et remis en leurs places. Aussi, pour chascune des dictes trois clefs, xxs t, dix solz tournois, et pour chascun desdicts crampons trois solz tournois, vallent ensemble au dict pris la somme de xxl xviiis.

Item, pour avoir faict neuf grosses serrures à paesle dormant, à deux tours, par le commandement du Roy, desquelles serrures trois servent à la chambre, une à la chambre de Madame Marguerite et trois à la chambre de Madame la Grand'Séneschalle, et deux qui servent aux deux huis qui ferment la tour qui est aux galleries soubz le cabinet de la Royne, à raison de quarante-cinq solz tournoys pour pièce, vallent ensemble la somme de xxl vs.

Item, pour avoir faict un gros cadenatz à deux fermetures garny d'une grosse chesne carrée et deux gros vérains pour atacher à l'huis

de la dicte chappelle de la Royne, pour enfermer les coffres du Roy faictz apporter au dict S^t Germain par le sieur De Sourdiers. Pour ce : vii^l.

Item, pour avoir faict soixante-six crocz de sanglier, qui servent à retenir les poteaulx des cloisons de deux garde-robbes des chambres de Monseigneur De la Roche et de Monseigneur De Marchaulmont, qui sont en la dicte basse-court, du costé de l'église. xliiii^s.

Item, pour avoir ferré l'huis de la garde-robbe de Monseigneur le Cardinal Du Bellay en la dicte basse-court, de deux paumelles, deux gonds, avec une serrure à ressort fournye de gasche. xxxv^s.

Item, pour avoir ferré trois huis, asscavoir l'un d'iceulx à la cuysine du commun du Roy, l'autre à fermer la cuysine de Monseigneur le Daulphin, et l'autre à la chambre de Monsieur de S^t Vallier, de pareille ferrure, comme ceulx cy devant nommez. Pour ce, cy : c v^s.

Item, pour avoir faict une serrure à ressort qui sert à fermer la chambre de Monseigneur le conte du Maine. Pour ce, cy : xxv^s.

Item, pour avoir ferré l'huis de la chambre de Monsieur d'Achon en la dicte basse-court, de deux paumelles, deux gonds, une serrure à ressort. xxxv^s.

Item, pour avoir faict quatre-vingt-seize crochetz, pour servir à tenir les plombs des enfestemens de partie des lucarnes des galleries du dict chasteau, à raison de iii^s t, deux solz six deniers tournois pièce, vallent ensemble au dict pris la somme de xiii^l viii^s.

A Mathurin Bon, serrurier, demourant à S^t Germain en Laye, la somme de huict cens trente-sept livres dix solz huict deniers tournoys à luy deue, et laquelle Maistre Philibert de Lorme, conseiller, aulmosnier ordinaire et architecte du Roy et commissaire par luy ordonné et depputé sur le faict de ses bastimens et édiffices, a par ses lettres de mandement, données sous son seing le troisiesme jour de février, l'an m v^c xlviii, mandé au présent commis Maistre Nicolas Picart luy payer, bailler et délivrer comptant des deniers de sa dicte commission pour les ouvraiges de serrure de fer à la livre, cy-après déclairez, ainsi qu'il s'ensuict.

Pour avoir ferré la grande porte à deux manteaulx de la dicte entrée du dict chasteau, chacun manteau garny de deux grosses fiches, deux gros gonds, quatre grosses esquierres aux quatre coings de chacun manteau, et le guichet estant dedans l'un desdicts manteaulx, garny de trois grosses fiches à double neuf, et une grosse serrure à tour et demy, attachée à quatre gros cloux à viz, rivez, garnie de deux grosses clefz, gasches, targette et tirouer et quatre gros verroulx, avec deux grosses barres garnies de deux serrures à bosse pour la fermeture de la dicte porte, et en la dicte porte, aus-

dicts deux manteaulx et guichet, neuf vingt-douze gros cloux à double poincte, dont les testes sont partie à double dez et autre partie à croissans entrelassez et taillez à basse-taille. Pour ce, cy : cxl.

Item, pour avoir faict ung treillis de fer, enchassillé en façon d'huis, servant à fermer la fenestre de la lucarne qui donne clarté au cabinet triangle de la chambre de Madame la duchesse de Vallentinois, estaige des galleries du dict chasteau soubz le cabinet triangle de la Royne, avec deux gonds pour le pandre et une gasche. xvl viiis.

Item, a esté faict deux paires de chenetz, dont l'une sert à la petite chemynée qui est à la chambre du Roy près son lict, et l'autre en sa garde-robbe, poisans ensemble cent vingt-sept livres fer.
<p style="text-align:right">ixl xs xd.</p>

Item, pour avoir faict et livré quatre treillis de fer, garniz chacun de deux traversains, et quatorze montans, qui servent aux fenestres de la salle aux meubles du Roy, estant soubz la grand'salle du bal, du costé de la court du dict chasteau.

Item, a esté faict deux gros crochetz, qui sont scellez dedans les murs et pilliers en la salle des meubles, dessoubz la salle du bal, pour tendre les habillemens du Roy, avec les ratelliers où l'on mect les espées au dict Seigneur. Pour ce, cy : xlvs.

Item, a esté ferré deux huis forts qui ferment le passaige qui est entre la chambre du Seigneur De Mascou et celle de Monseigneur D'Humières, et l'autre en la chambre de Madame D'Humières et la garde-robbe de mon dict Seigneur le Daulphin. xl.

Item, a esté ferré un huis fort qui ferme l'entrée de la garde-robbe, sur la garde-robbe du Roy, pour aller en la chambre de la Royne d'Escosse.

Item, a esté faict une serrure à ressort neufve qui a esté attachée à l'huis de la chambre de la Royne d'Escosse, et faict deux clefz et trois crampons aux serrures qui sont attachées aux huis des cabinetz de la garderobbe de la dicte Dame. Pour ce, cy : xlvs.

Item, a esté ferré deux huis qui servent à fermer la chambre de la gouvernante de la Royne d'Escosse, chascune de deux fiches, deux gonds, une serrure à ressort fournye de gasche, et tirouer et verroul. iiiil xs.

Item, a esté ferré l'huis de la chambre ensuyvant, où est logée Madame Du Péron. xlvs.

Item, a esté ferré l'huis qui ferme l'allée de la chambre de Madame Marguerite. xlvs.

Item, a esté ferré l'huis de drap qui est pandu devant la porte de la dicte chambre, de deux paumelles, deux gonds et deux tirouers. xxs.

Item, pour avoir ferré l'huis couvert de drap qui sert auprès de l'huis de la petite viz qui descend de la chambre du Roy aux galleries. xxvs.

Item, a esté ataché une serrure à ressort neufve à la chambre de Madame de Nemours. Pour ce, cy : xxvs.

Item, pour avoir ferré l'huis de la forge de l'orlogeur, qui est au bout des galleryes joignant la grand'porte de l'entrée du chasteau.

Item, pour avoir ferré l'huis du cabinet de la chambre de Madame la duchesse de Valentinois, du costé de la gallerye. cs.

Item, a esté ferré trois huis qui sont couvertz de drap, et servent en la salle et chambre de la dicte Dame de Valentinois.

Item, pour avoir ferré deux huis qui sont en la chambre de Monseigneur le Maréchal St André.

Item, en la chambre de Monseigneur le Cardinal de Guyse, avoir ferré l'huis de la cloison faicte de neuf en sa garderobbe.

Item, pour avoir levé les serrures des mangeoires qui sont aux galleries soubz la salle des meubles, avoir faict trois clefz.

Item, en la chambre de Madame la Marquise du Maine, a esté faict une serrure à ressort.

Item, a esté faict ung huis de fer à deux manteaulx, chacun de trois piedz et demy de hault sur deux piedz et demy de large, et sont garniz d'enchassilleure, avec quatre gonds et ung fléau pour la fermeture, ung linteau de cinq piedz de long, le tout servant à fermer la chemynée du cabinet de la Royne, qui est en la tour près sa chambre. Pour ce, cy : xxxl.

Item, pour avoir faict deux serrures à ressort garnies de gasche, dont l'une sert à fermer la garderobbe où sont logez les enfans de Monseigneur le Maréchal de Sédan, et l'autre à la garde-robbe de Madame d'Esnay. Pour ce, cy : Ls.

Item, pour avoir ferré l'huis de la chambre de Messeigneurs De Montmorency de deux paumelles, deux gonds, une serrure à ressort garnye de gasche et tirouer. Pour ce, cy : xxs.

Item, au grand galtas, au-dessus des chambres où besongnent les painctres, avoir ferré l'huis de deux paumelles, deux gonds, une serrure à ressort garnye de gasche. xLs.

Item, en la chambre viz-à viz où loge Monseigneur De Brissac, avoir faict une serrure neufve à ressort, avec une autre clef. Pour ce, cy : xxxs.

Item, pour avoir attaché une serrure à l'huis de la chambre des femmes de Madame de St Polance, une gasche. Pour ce, cy :
xxviis vid.

Item, a esté faict deux grosses pattes, chacune de quinze poulces de long, qui servent à tenir la cloison de la chapelle du dict chasteau, avec quatre grands cloux qui servent à tenir le crucifix en la croix qui est sur la dicte cloison. XLV^s.

Item, a esté attaché une serrure à bosse à l'huis de la garde-robbe de la Royne, qui est au pied de la petite viz, dessoubz sa chambre, au reez-de chaussée. Pour ce, cy : XXIII^s VI^d.

Item, a esté faict deux barres de fer portans retours, l'une sert à la petitte chemynée qui est en la chambre du Roy, près son lict.
LXXV^s.

Item, a esté faict ung manteau avec sept soubzpentes, le tout servant à la forge du dict orlogeur et à soustenir ses tablettes, avec une cuyère qui est à l'embouchure des souffletz de la dicte forge.
VIII^l XV^s VI^d.

Item, a esté faict une viz de fer servant à l'estau où besongne l'orlogeur, avec deux valletz et deux estriers servans au tour du tourneur qui est en la dicte chambre, et une grosse manivelle où ils affilent leurs oustilz.

Item, a esté faict ung contrecueur de fer de fonte, où est figuré ung herculles, scellé avec huict grosses pattes ou contre cueur de la chemynée qui est en la chambre de la Royne. Pour ce, cy : x^l.

Item, a esté faict deux huis de fer garniz de penture et enchassilleure, qui servent à fermer l'emboucheure de la chemynée qui est au cabinet de Madame la Duchesse de Valentinois.

Au dict Mathurin Bon, la somme de quatre cens deux livres quatorze solz quatre deniers tournois à luy deue, à laquelle Maistre Philibert De Lorme, abbé d'Ivry, commissaire desdicts bastimens et édiffices, a par ses lettres de mandement, données soubz son seing le deuxiesme jour de Juin, l'an M V^c XLVIII, mandé au présent commis Maistre Nicolas Picart luy payer, bailler et délivrer comptant des deniers de sa dicte commission, pour plusieurs ouvraiges de serrurerye qu'ilz a naguières faictz au dict lieu de S^t Germain en Laye cy-après déclairéz, ainsi qu'il s'ensuict.

Il a esté faict et livré huict grosses chesnes de fer, chacune de quatre piedz de long, avec ung gros crampon et ung crochet, qui servent à haulcer et baisser les huict huis des loges des animaulx. x^l.

Item, a esté ferré huict trappes, qui servent pour bailler à manger ausdictes bestes par la dicte gallerye de dessus lesdictes loges, chacune de deux grosses queues d'aronde et deux gros gonds, avec ung gros verroul garniz de crampons. x^l.

Item, a esté ferré huict chassis qui sont aux huict fenestres de la

dicte gallerye, ayans veue sur lesdictes petites courts, chacun de quatre fiches, deux gonds, avec deux verroulx sur platine. xvil.

Item, a esté faict et livré huict esquierres de fer, avec une verge de vingt poulces de long, qui servent à entretenir la croix du crucifix qui est en la cloison de la grand'chappelle du dict chasteau, et les dictes esquierres servans à tenir les piedz d'estratz où sont Nostre-Dame et St Jehan. Pour ce, cy : xlvs.

Item, a esté defferré et referré les guichetz aux chassis desdictes galleries, depuys la vielle tour de l'orloge jusques à la tour où est le cabinet de la Royne. Pour ce, cy : iiiil.

Item, a esté ferré ung huis fort qui ferme ung petit cabinet érigé soubz les marches au réez-de chaussée de la viz de la salle de bal, joignant la dicte grand'chappelle.

Item, a esté ferré ung huis fort, faict de neuf à l'huisserye percée de neuf, pour aller de la haulte chambre de la tour de l'orloge au retraict qui est au bout de la terrasse.

Item, a esté ferré l'huis fort qui ferme la chambre où l'on mect les mues de cerf en la basse-court, près le logis du cappitaine.

Item, a esté levé la serrure qui sert à l'huis de la chambre soubz la chambre du Roy, là où l'on mect la tappisserye du Roy.

Item, pour avoir defferré ung viel huis et faict servir la serrure à ung huis neuf, qui sert à la chambre de Madame la Maréchalle de St André.

Item, a esté faict et livré cinq serrures à ressort, l'une servant à la chambre de Monseigneur le Cardinal de Vendosme en la basse-court, deux aux cabinetz qui sont en la chambre de Madame de Guyse, et une au retraict joignant la tour de l'orloge près la chambre de Monseigneur d'Orléans, qui est garnye de quatre clefz, et l'autre sert à la garde-robbe de la chambre de la petitte nayne au dict chasteau.

Item, a esté faict et livré deux gougeons de fer, chacun de trois piedz de long et une verge de deux piedz, avec trois gros crochetz, le tout servant au tour où besongne la Royne. Pour ce, cy : xlvs.

Item, a esté defferré ung viel huis qui est en la garde-robbe de l'ambassadeur de Portugal, du costé du Jeu de Paulme.

Item, a esté faict et livré une grosse paumelle qui sert à ung des huis de fer qui sont à la chemynée du cabinet de la Royne au dict chasteau. Pour ce, cy : viis vid.

Item, a esté ferré ung gros huis fort, pour fermer l'huisserye de la court des bestes, lyons et autres animaulx, pour sortir de la dicte court du costé des vignes.

Item, le vingt-cinquiesme jour de may, mil cinq cens quarante-

neuf, a esté faict et livré huict barres de fer garnies chacune de deux crampons, et une cheville pour servir à fermer par-dessus les huict trappes des huict loges desdictes bestes, pour obvier que lesdictes bestes ne sortent par lesdictes trappes. vil iiis.

Ouvraiges de Menuyserye à St Germain en Laye.

A Michel Bourdin et Jacques Lardent, Maistres menuysiers, demourans à Paris, la somme de deux cens livres, sur et en déduction de la somme de deux cens soixante-douze livres quatre solz six deniers tournois à eulx deue, et laquelle Messieurs Nicolas De Neufville chevalier, Seigneur De Villeroy, a par ses lettres de mandement données soubz son seing, le quinziesme jour de Février, l'an mvc xlvii, mandé au présent commis Maistre Nicolas Picart leur payer, bailler et délivrer comptant des deniers de sa dicte commission, pour les ouvraiges de menuyserye qu'ilz ont faictz et font ordinairement faire pour le Roy nostre dict Seigneur au dict lieu de St Germain en Laye, lesdicts ouvraiges cy-après déclairéz, ainsi qu'il s'ensuict.

Il a esté faict et livré en la chambre et cabinet de Madame la duchesse de Valentinois, deux huis forts, collez à clefz et embouctez par les deux boutz.

Item, a esté faict et livré quatre huis forts collez à clefz et embouctez par les deux boutz, dont les deux servans à une petite viz par où descend le Roy de sa garde-robbe aux galleries, et les deux autres servent à une tour ronde, là où on faict ung autel pour ma dicte Dame la Duchesse de Valentinois. xviiil.

Item, a esté faict et livré ung petit autel de bois servant à la chappelle qui est à la tour ronde, en la gallerye près la chambre de Madame la Duchesse de Valentinois. xxxs.

Item, a esté livré ung autre huis d'aiz barré comme dessus, servant à aller de la chambre de Monseigneur de Vendosme. xxvs.

Item, a esté recoustré ung huis servant à la chambre de Madame De Brissac sur les offices du dict chasteau du costé du jardin, et avoir mis en icelluy ung penneau et ung battant. xs.

Item, a esté faict et livré deux huis, barrez à chacun trois barres, servans aux chambres et garde-robbes de Monseigneur le Cardinal Du Bellay, estans sur les offices. ls.

Item, a esté faict et livré ung chassis contenant deux piedz-et demy de hault et vingt poulces de large, servant à la chambre de Monseigneur de Villeroy, près la chambre du cappitaine en la dicte basse-court. xxs.

Item, a esté faict et livré ung couvercle de bois, barré de deux barres, servant sur la cuve qui reçoit l'eaue de la fontaine de la basse-court du dict chasteau. xxxs.

Item, a esté faict et livré ung huis d'aiz, barré de trois barres, servant à la chambre de Monseigneur De la Rochepot en la dicte basse-court sur la cuysine, faisant le coing de l'allée de la porte de la dicte basse-court par où l'on va à l'église. xxvs.

Maistre Francisque Seibec, dict de Carpy, menuysier ordinaire du Roy nostre sire, demourant à Paris, confesse avoir faict marché et convenant à noble et discrette personne Messire Philibert De Lorme, abbé de Géveton et de St Bartellemy, conseiller, aulmosnier ordinaire et architecte du Roy nostre dict Seigneur et commissaire par luy ordonné sur le faict de ses bastimens et édiffices de St Germain en Laye, à ce présent, et en la présence de noble homme Maistre Pierre Deshostelz, notaire et secrétaire du dict Seigneur, et par luy commis au contrerolle de sesdicts bastimens et édiffices, de faire pour le dict Seigneur en son chasteau de St Germain en Laye, les ouvraiges de menuyserye cy-après déclairez en la grand' chappelle du dict chasteau pour le pupitre de la dicte chappelle, et aussi pour la cloison qui sera faicte pour la closture d'entre le cueur et la nef de la dicte chappelle ; c'est asscavoir : les ouvraiges dudict pupitre qui seront selon l'ordonnance du pourtraict de ce faict, paraphé des notaires soubzscriptz, fors que au lieu que le dict pourtraict monstre d'ordre doricque, sera faict à ordre de Corinthe, où seront érigées six coulonnes par voye qui seront en distance de leurs pilastres, lesquelz l'un à l'autre seront extriez ayans leurs basses et silobasses de l'ordre corinthe, leurs chappiteaulx aornez de fueillaiges avec leurs volustes et vasques, et seront érigés sur ung pleinte de pierre de la haulteur d'un pied ou quinze poulces, et entre lesdictes coulonnes, qui seront aux deux boutz, y ériger ung arceau ayant leur imposte épistille tout à l'entour, et par dessus iceulx arceaulx aura ung compartiment garny de mollure ; par son plus hault sera de la haulteur de l'impotracolio (1) des coullonnes et par le meillieu, au droict de l'épistille, aura les deux autres coulonnes qui porteront le supercille au droict de la poultre, et par-dessus iceulx épistille et supercille sera érigé les zofores qui seront entailléz de fueillaiges aux devises du Roy, et au millieu d'iceulx seront les armoiries du Roy garnye de leur ordre, et dessus icelluy sera érigé l'assignation avec lettres couronnées, et par dessus icelluy sera érigé l'apposition avec leurs aor-

(1) En 1550 la Renaissance avait pris son essor complet, mais la langue du nouveau style était encore embarrassée ; la réduction de ce compte le prouve de reste.

nemens de couronnes, et au meilleu d'iceulx seront les balissefala, et au deux boutz d'iceulx, au droict des coulonnes qui seront hors-œuvre, seront érigéz deux autelz, et entre les coulonnes par le dessoubz aura des compartimens aornez de mollures à fueillaiges ou autres compartimens, semblablement au-dessoubz de la poultre et au-dedans des arcz seront des mesmes façons, et au droict desdicts autelz au lieu où doibvent estre les endroictz des tableaux sera érigé une façon d'artitecture aornée de compartimens et fueillaiges correspondans aux ouvraiges cy-dessus déclairéz et toutes les corniches, arquitraves et autres membres seront ornez, et auront de l'entaille comme à fueillaiges aussine et des égainnes aux membres ronds et astragalles, lesquelz seront déclairéz avec aulcuns de leurs filletz comme on verra pour le mieulx, semblablement les chappiteaulx et autres endroictz qu'il appartiendra. Plus, faire ung lambruis par dessoubz le plancher du dict pupitre de compartimens de mollures sans autre taille, et revestir aussi de lambruis la sablière du dict plancher et dedans le parquet du meilleu du dict lambruys seront érigéz les devises du Roy, vernir tout le dict lambruys et dorer les filletz des mollures ainsi qu'il appartient, et au-dessus du plancher du pupitre faict faire ung autre lambruys servant d'aire, lequel sera faict en assemblages à parquetz platz. Item faire la dicte cloison de la dicte chappelle de la largeur d'icelle, et de neuf à dix piedz de haulteur ou environ, suyvant le pourtraict de ce faict, aussi paraphé desdicts notaires, laquelle sera à ordre de Corinthe ayant tous ses membres comme silobastres, spire, stacire, abac, avec leurs volustes, épistille, zofores, couronnes, acrotaires avec les devises du Roy, et par le meilleu sera érigé une porte à deux manteaulx, et seront les coulonnes des deux costez d'icelle à demy-rond, et sera la dicte cloison à deux parements, et contre les deux boutz de la dicte cloison, par dehors le cueur, seront érigez deux autelz érigez sur balustres, et par-dessus lesdicts autelz... (Il manque ici un cahier et la description des travaux de l'habile menuisier du roi s'interrompt brusquement. Le cahier qui suit commence avec la suite du compte du *victrier*.)

Item, en la chambre des filles de Madame la Daulphine, avoir levé, lavé et rataché huict penneaulx.

Item, en la chambre, garde-robbe et cabinet de Mademoyselle de Macy, avoir levé, lavé et rataché douze penneaulx.

Item, en la salle, chambre et garde-robbe de feu Monseigneur d'Orléans, avoir levé, lavé et rataché vingt-deux penneaulx, lesquelz estoient fort rompuz, cassez et dessouldez.

(Les travaux sont de même nature dans les articles suivants ; le

seul intérêt qu'ils offrent est de désigner les personnages qui habitaient le chateau à cette date et formaient la cour. Il suffira de citer les noms mentionnés : le roy de Navarre, Madame de Sainct-Pol, Madame de Cany, Monseigneur de Boisy, Monseigneur l'Admiral, Madame de Canaples, Mademoiselle la Bastarde, Monseigneur de Guise, le cardinal de Ferrare, le cardinal de Tournon, Madame de Barbezieux, Monseigneur de Villeroy).

Item, en la salle du bal du dict chasteau, avoir levé, lavé et rataché et eschafauldé aux haultes formes de la dicte salle, quarante-six penneaulx qui estoient fort cassez et rompuz par les grands vents et tempestes.

Item, en l'allée estant derrière la cheminée de Castille de la dicte salle et aux chassiz estans sur la petite montée, avoir mis quatre penneaulx de voirre qui estoient demourez de la reste de la dicte forme qui a esté ostée au lieu où a esté mise celle de voirre painct dont cy-devant est faicte mention (1) et iceulx penneaulx avoir mis en mesure, qui, au feur de IIIIs t pour chacun penneau, vallent ensemble la somme de XVIs t.

(Suivent d'autres articles de réparations de vitres dans divers appartements. Je citerai les noms des personnages qui les habitaient : Monseigneur de St Cierque, les secrétaires Bayard et Bochetel, Monseigneur de Rochepot, Madame la Grand' Seneschalle, Madame de Montpencier.)

Toutes lesquelles parties de voirrerye cy-devant contenues et déclairées, et en une certiffication de ce faicte par Maistre Pierre Deshostelz, notaire et secrétaire du Roy, et par luy commis au contrerolle de ses bastimens et édiffices de St Germain en Laye, signée de sa main le vingt-troisiesme jour de mars M Vc XLVII avant Pasques.

A Jehan de la Hamée, maistre victrier, demourant à Paris, la somme de cent douze livres dix solz tournois, à luy ordonnée par Maistre Philibert De Lorme, commissaire desdicts bastimens et édiffices et ses lettres d'ordonnance signées de sa main le septiesme jour de Novembre M Vc XLVIII, sur et tant moings des ouvraiges et réparations de victres par luy faictes, par le Roy nostre dict Seigneur, ès édiffices et basse-court du dict chasteau, ès lieux et endroictz cy-après déclairez, durant les moys de Septembre, Octobre, Novembre et Décembre, l'an M Vc XLVIII, ainssy et en la manière qui s'ensuict :

En la grande chambre estant au réez-de-chaussée soubz la salle de ma dicte Dame la Duchesse de Valentinois et aux deux cabinetz de la dicte chambre, avoir levé, lavé et racoustré XIX penneaulx de voirre.

(1) Ce *cy-devant* se rapporte au cahier qui manque.

En l'autre chambre ensuivant, qui est la chambre de Madamoyselle la Bastarde, et aux cabinetz d'icelle avoir levé, lavé et racoustré xxv penneaulx de voirre.

Item, ausdictes trois formes, et en l'aultre forme ensuivant estant à la couppe au bout de la dicte chappelle, du costé de la dicte cuisine de bouche du Roy, soubz le voirre painct avoir mis XLVIII panneaulx de voirre neuf, en gros plomb fort, ès lieux qui estoient maçonnez et estouppez pour donner plus grand jour et clarté en la dicte chappelle, ainsi qu'ilz soulloient estre d'anciennetté, contenans ensemble XXVIII piedz de long sur VIII piedz VIII poulces, qui, à raison de IIII solz VI den. tz. chacun pied, mis en gros plomb fort, vallent ensemble au dict pris, la somme de XLVIIIl VIs.

Item, à la forme de la dicte couppe où est ledict voirre painct, avoir mis XVI pièces de voirre paint et au lieu d'icelles qui estoient cassées, contenans ensemble VII pieds et demy de voirre painct qui au feur de XVs t le pied, vallent la somme de CXIIs XId.

A Nicolas Beaurain, victrier demourant à Paris, la somme de deux cens cinquante-neuf livres, huict solz, neuf deniers tournois à luy deue, en laquelle le dict commissaire Maistre Philibert De Lorme a, par ses lettres de mandement données sous son seing, le XXVIIIe jour de Novembre l'an M Vc XLVIII, mandé au présent commissaire Maistre Nicolas Picart, luy payer et délivrer comptant des deniers de sa dicte commission pour les ouvraiges et réparations de victres qu'ilz a faictz, fourniz et livrez, pour le Roy nostre Sire en son chastel et maison de St Germain en Laye, durant les moys de Septembre, Octobre et Novembre ou dict an M Vc XLVIII, pour la commodité, mélioration et entretènement des dicts bastimens et édiffices du dict lieu de St Germain en Laye ès lieux et endroictz cy-après déclairéz et en la manière qui s'ensuict :

En la chambre et salle de Madame la Duchesse de Vallentinois estant soubz la chambre et salle de la Royne, avoir levé et lavé XXIIII penneaulx de voirre.

A la demye-croisée donnant jour au petit passaige par où l'on va du tribunal par derrière la cheminée de Castille de la grande salle du bal à la petite viz par où l'on descend de la dicte salle du bal aux gallerye du dict chasteau, avoir levé, lavé et racoustré deux penneaulx de voirre.

Aux deux victres, qui sont de voire painct, en la dicte grand' salle, avoir mis en l'une d'icelles une couronne, et esdictes deux victres, avoir mis huict pièces de voirre painct au lieu de celles qui estoient cassées, et pour ce faire, levé partye des penneaulx et les avoir ressouldez, la somme de IIIIl.

Item, en la chambre de Madame Ysabel, fille du Roy, avoir destaché cinq penneaulx, et mis xxiii lozenges.

Item, en la chambre, où est le guet de Monseigneur le Daulphin, avoir destaché iiii penneaulx.

Item, en la chambre où sont les Suisses du Roy, soubz la dicte grand' salle, avoir destaché v penneaulx.

Item, en la dicte salle avoir faict de neuf ung demy-escusson et deux pièces de chappeau de triumphe. Pour ce, xs·

Item, en la chambre de Madame De Telligny, avoir levé vi penneaulx.

Item, en la salle, avoir refaict de neuf deux pièces de voirre painct, contenans ensemble ii piedz et demy, qui, au feur que dessus de xxii solz le pied, vallent ensemble la somme de Ls·

Item. Plus avoir faict deux ronds de voirre neuf painct en l'un desquelz y a une hache couronnée et en l'aultre ung liz (1) audict logis de la Royne, vallent xxiis vid.

(Item, à la chambre de Madamoiselle de Castellan, de Monseigneur et de Madamoyselle du Gougier, de Madame la duchesse de Valentinoys, de Madame la Princesse de Navarre, de Messeigneurs de Montmorency, de Monseigneur de la Bourdaizière, de Madame d'Oranne, de Madame du Peron.)

Ouvraiges de pavé à Sainct-Germain en Laye.

A Denis Pasquiez, paveur demourant à Paris, la somme de huict cens livres tournois, sur et en déduction de la somme de mil soixante-quatorze livres sept solz unze deniers tournois à luy deue.

Tuyaus de fontaine à Saint-Germain en Laye.

A Pierre de Maistre, fontainier de la ville de Rouen, la somme de nuict cens livres tournois sur et en déduction de la somme de viiic iiiixx livres à luy deue, pour les tuyaulx de pierre cuyte, plombinez par dedans, faictz de neuf pour le dict Seigneur en l'année mvc xlvii pour le cours de l'eaue de la fontaine stante en la basse-court du chasteau du dict lieu de Sainct-Germain en Laye.

Tous lesquelz tuyaulx de fontaine ont esté, de l'ordonnance du dict commissaire Messire Nicolas de Neufville, et en la présence de Maistre Pierre Deshostelz, contrerolleur desdicts bastimens,

(1) Ce mot abrégé se compose d'un *l* ou d'un *c* avec un *r* ou un *z* en vedette.

veuz et visitéz, priséz et mesuréz par Charles Villard, Maistre maçon de Monseigneur le Connestable et Guillaume Guillain, Maistre des œuvres de maçonnerye de la ville de Paris, qui iceulx ont trouvéz avoir esté et estre bien et deuement faictz ainsi qu'il appartient, et iceulx avoir et contenir les longueurs contenues et déclairées en chacun article desdictes parties, contenans ensemble la quantité dessusdicte de III^c LII toises, et valloir ensemble, au pris de $L^{s\,t}$ pour chacune toise, la somme de $VIII^c$ $IIII^{xx}$ livres. $VIII^{c\,l}$.

Pierre De Mestre, fontainier demourant en la ville de Rouen, confesse cejourd'huy avoir faict marché avec noble personne Maistre Philibert De Lorme, conseiller et aulmosnier ordinaire du Roy nostre sire, architecte du dict Seigneur, et par luy commis sur le faict de ses bastimens et édiffices de St Germain en Laye, de faire pour le dict Seigneur jusques à la quantité de huict-vingtz toises ou envyron de tuyaulx de terre cuytte, depuis la première source de Poucy en venant au chasteau du dict Saint Germain, pour, par iceulx tuyaulx, qui ainsi seront de nouveau faictz, augmenter le cours de l'eaue de la dicte fontaine venant des sources de Chambourcy et des environs et la faire plus habondamment venir au dict chasteau, parce que pour le présent les tuyaulx de la dicte fontaine sont rempliz de sable depuis la première source de Poucy, en sorte que quant on baille vent à la dicte fontaine, et que on veult icelle nectoier, elle n'a aucun cours d'eaue de huict ou quinze jours après, mais que au moien des dicts nouveaulx tuyeaulx, l'eaue de la dicte fontaine viendra continuellement ; de faire les tuyaulx qu'il conviendra aux deschargeoirs pour la vuidange et descharge des eaues, et pour vuider les sables procédans desdictes sources quant mestier en sera, tous lesdicts tuyaulx faire de bonne terre bien et deuement cuiz et esmoulez et plombinez par dedans-œuvre, lesquelz auront quatre poulces d'ouverture et passaige d'eau en diamettre par-dedans-œuvre, oultre les embouctures d'ung poulce d'espoisseur pour le moins, embouctez et souldez l'un dedans l'aultre de huict poulces d'emboucture, et seront de telle longueur que les autres qui y sont de présent les trois pièces embouctées. Item que le dict Le Mestre sera tenu faire toutes les tranchées dedans terre qu'il conviendra pour asseoir lesdicts tuyaulx.

Ouvraiges de Nattes à Sainct-Germain en Laye.

A Jehan Donart, Nattier demourant à Paris, la somme de sept vingtz-six livres deux solz deux deniers obolle tournois, à luy deue, pour les nattes neufves faictes et fournies par le dict Donart pour le

Roy, nostre dict Seigneur, au dict lieu de S^t Germain en Laye, ès salles, chambres et garde-robbes et cabinetz et autres lieux des bastimens du dict Sainct-Germain durant les mois de Décembre et Janvier, en l'année mv° xlvi, que pour avoir recousu, recloué et restably les vielles nattes.

A Jehan Touronde et Denis Petit, natiers demourans à Paris, la somme de sept vingtz-quatre livres dix-neuf solz neuf deniers à eulx deue pour les nattes neufves qu'ilz ont faictes, fournies et livrées, pour le Roy nostre dict Seigneur, au chasteau de S^t Germain en Laye, ès chambres, garde-robbes et cabinetz et autres lieux du dict chasteau depuis le mois de May mv° xl jusques au xiii^e jour de mars ensuivant.

Abraham Crossu, nattier demourant à Paris, la somme de sept cens quatre-vingtz-quatorze livres tournois sur et en déduction de la somme de neuf cens huict livres seize solz huict deniers obolle tournois qui luy estoit deue, pour deux mil cent quatre-vingtz-dix-sept toises iii piedz un quart de nattes neufves qu'il a faictes, fournies et livrées, pour le Roy nostre dict Seigneur, en son chasteau et maison de Sainct-Germain en Laye, durant les mois de Septembre, Octobre, Novembre, Décembre, Janvier, Février et Mars mv° xlviii.

Les nattes neufves au parterre de la chambre de Madame la Duchesse de Valentinois estant au-dessoubz de la chambre de la Royne, contiennent v toises et demy piedz de long, sur iii toises v piedz de large vallent xix toises xvii piedz-et demy, dont on rabat i toise-et demye iii piedz, ainsi demoure xvii^t et d^ie xiiii p et d^ie.

Item, huict pièces de nattes neufves dont les cinq servent devant les entrées du logis de Madame de Guise et Madame la Marquise Du Maine, et les trois autres devant les huis de la chambre et cabinetz de Madame la Duchesse De Valentinois avalluées ensemble à

vii^t xiip ^ds.

Les nattes faictes au parterre de la chambre de Madame la contesse de Sainct-Aignen, estant en l'estaige du réez-de chaussée de un grand corps d'hostel du costé du jardin.

Les nattes faictes de neuf contre les murs en la gallerye du dict chasteau estant du costé du jardin contre la tournelle du coing du logis du Roy et la tour de l'orloge, tant contre les deux pans de murs aux deux costéz de la dicte gallerye que aux deux boutz d'icelle.

Les nattes faictes au parterre de la chappelle du dict chasteau depuis et oultre la cloison jusques à la couppe.

Les nattes faictes au parterre et au pourtour de la chambre du réez-de-chaussée du petit édiffice faict de neuf dedans les fossés du

dict chasteau, au bout des lisses où s'arme le Roy, au pourtour de la petite chambre d'au-dessus, avalluées ensemble à xxxıııt.

Les nattes reffaictes de neuf en partye du parterre tant de la chambre que de la salle de Madame la Duchesse de Valentinois avalluées ensemble à . xıxt et die xııı p.

Les nattes de neuf au parterre de la chambre de Madame la Contesse de Breyne, estant soubz la dicte salle de ma dicte dame la Duchesse de Valentinois, avalluées xvııt et die xıııı p et die.

Une toise de nattes faicte au long du lict, en la chambre de Madame de Hannères, avalluées à ıt.

A Philippes Poireau et Anthoine Félix, painctres demourans à Paris, la somme de xlvıııl vft à eulx ordonnée pour leur payement d'avoir, durant les mois de Janvier et Février, audict an mvc xlvı, blanchy et painct en coulleur de pierre à cheville les meneaulx, traversins, remplaiges, talucz, piedz-droictz et voulsures des formes de la chappelle du dict chasteau, avec les gargoulles et entablemens du dict pan, et pour avoir noircy de noir-à colle les murs et couverture de thuille du grand Jeu de Paulme faict de neuf au dict chasteau, le tout de pris verballement faict avec eulx, pour ce cy xlvııl vs.

A Marguerite Deu, marchande toillière demourant à Paris, la somme de quarante-sept livres deux solz quatre deniers tournois, à elle ordonnée, pour son payement de deux cens cinquante-sept aulnes de grosse toille de Houdan, par elle vendue, fournye et livrée pour le Roy nostre dict Seigneur, à raison de ıııs vıııd t, pour chacune aulne prinse en son logis au dict Paris le xxıııe jour de Février mvc xlvı dernier passé, pour servir à faire une grande tante pour mectre par hault au bout du grand Jeu de Paulme faict de neuf pour le dict Seigneur, dedans les fosséz de son chasteau de Sainct-Germain en Laye, pour garder et deffendre que le soleil n'entre au dict Jeu, et qu'il n'empesche aux joueurs, pour ce cy xlvııl ııs ııııd.

A tous ceulx qui ces présentes lettres verront, Jehan Chevrel, conseiller du Roy nostre Sire et garde pour le dict Seigneur des sceaulx aux contractz de la Prévosté du dict lieu de Saint-Germain en Laye, salut, sçavoir faisons que par Maistre Thomas Le Gendre, substitut-juré, commis et ordonné par justice en l'absence de Michel Fromont, tabellion royal en la dicte Prévosté, furent présens, en leurs personnes, Julien Poyvret et Thomas Parellyer, painctres demourans ès faulx-bourgs de Paris près la porte de Bourdelles, lesquelz de leurs bons grez et bonnes voluntez, sans contraincte nulle, recongneurent et confessèrent avoir prins et faict marché et convenant à noble personne Maistre Philibert De Lorme, abbé de Géveton

et de Sainct Barthélemy, conseiller, aulmosnier ordinaire et architecte du Roy nostre Sire, commissaire ordonné et depputé par le dict Seigneur sur le faict de ses bastimens et édiffices de St Germain en Laye ad ce présent, et en la présence aussi de Maistre Pierre Deshostelz, notaire et secrétaire du Roy nostre dict Seigneur, et par luy commis au contrerolle de sesdicts bastimens et édiffices, de blanchir à chaulx, à colle, tous les murs et pilliers depuis le réez-de chaussée en amont la voulte, et générallement tous les ouvraiges de maçonnerye de la grande chappelle du chasteau du lieu de Sainct-Germain en Laye, par dedans-œuvre, et remplir de chaulx et sable tous les troux et joinctz ouvers qui sont de présent audict dedans desdicts murs, pilliers et voulte de la dicte chappelle, et faire le dict blanchissement en coulleur de pierre, et tirer et faire tous les joinctz de noir en façon de joinctz de pierre de taille en bonnes liaisons, ainsi qu'il appartient et, pour ce faire, quérir et livrer à leurs despens chaulx, colle et sable, eschauffaulx, engins, peyne d'ouvriers et d'autres et toutes choses ad ce nécessaires, et rendre le tout faict et parfaict, bien et deuement au dict d'ouvriers en ce congnoissans, dedans le xxviiie jour du mois d'Octobre prochainement venant, moyennant et parmy le pris et somme de cens livres tournois.

Nous Germain Musnier, painctre et varlet de chambre ordinaire de Monseigneur le Daulphin et Jehan Vigny, aussi painctre demourant à Paris, certiffions à tous qu'il appartient que de l'ordonnance de noble personne Maistre Philibert De Lorme, abbé de Géveton et de St Barthellemy de Noyon, conseiller, aulmosnier ordinaire et architecte du Roy nostre Sire, commissaire ordonné et depputé par le dict Seigneur sur le faict de ses bastimens et édiffices de Saint-Germain-en Laye, et après serment par nous faict par devant luy en la présence de Maistre Pierre Deshostelz, notaire et secrétaire du Roy nostre dict Seigneur et par luy commis au contrerolle de sesdicts bastimens et édiffices, avons veu et visité le blanchissaige faict de chaulx et colle en la chappelle du chasteau du dit lieu de Saint-Germain en Laye, lesquelz blanchissemens avons trouvé avoir esté et estre bien et deuement faictz en coulleur de pierre, et les joinctz tirez de noir, en façon de pierre de taille, selon et ainsi que lesdicts Jullien Poivret et Thomas Perrellier, painctres dessus-nomméz, estoient tenuz et obligéz faire suivant le dict marché. Tesmoings noz seings manuelz cy mis, le premier jour de Décembre l'an mc xlviii. Signé Deshostelz, Germain Le Maunier et Jehan Vignier (1).

(1) Je suis obligé de suivre les variations que le scribe impose à ces noms, mais je crois que leur véritable orthographe est au début de l'article.

PAYEMENT DES OUVRIERS ORFÈVRES

LOGEANT ET BESONGNANS DANS L'HOSTEL DE NESLE.

1549-1556

Payement des ouvriers de Nesle pour quinze mois finis le dernier jour de Mars MV^CXLVI (1).

M° Pierre de la Fa.

Original (2).

Transcript de la coppie des lettres de commission de Pierre de la Fa, commis par le Roy au payement des ouvraiges et gaiges des orfèvres et autres ouvriers besongnans pour le service dudict Seigneur en son hostel de Nesle à Paris. De la coppie desquelles lettres de commission la teneur ensuict :

François, par la grace de Dieu Roy de France, à nos amez et feaulx gens de nos comptes et trésorier de nostre espargne, présens et advenir, salut et dilection. Comme par cydevant nous eussions verbalement commis et depputé feu nostre cher et bien amé Jacques de la Fa à tenir le compte et faire le payement tant des ouvraiges d'or, d'argent, de cuyvre et autres matières que nous avons ordonné estre faictes, construites et fabriquées en nostre hostel de Nesle à Paris par Bienvenuto Celigny (3), orfèvre singulier du païs de Florence et autres personnaiges ses aydes et serviteurs, tant dudict païs que d'ailleurs (4), que de plusieurs édifices comme chambres, cabinets et forges pour servir à les loger et fabricquer les dits ouvraiges, pour

(1) *Archives de l'Empire*, KK, 285. On trouvera dans l'introduction un commentaire sur ce document. Voyez la table au mot Nesle.

(2) Au bas de la page on lit *Double*. On sait que tous ces comptes royaux étaient transcrits en doubles exemplaires, quelquefois en triples et nous avons eu souvent la triste chance de conserver souvent les deux registres d'une même année, tandis que les deux registres de l'année suivante ont été perdus. Lille et Dijon en offrent plus d'un exemple.

(3) Cette désignation précise, aussi bien que la date de 1542 marquée plus bas pour le début de la commission du défunt Jacques de la Fa, prouvent que cette comptabilité et ce service furent institués spécialement pour les opérations du grand artiste. Le comptable était responsable vis-à-vis du Trésorier.

(4) Cette réserve s'appliquera plus bas à l'orfèvre allemand Pierre Baulduc.

ladicte commission exercer par ledict deffunct aux gaiges et taxations de deux cens cinquante livres tournois par an, laquelle commission ledict deffunct a bien et deuement exercée durant les années mil cinq cens quarante deux, quarante trois, quarante quatre et quarante cinq et jusques à naguères que ledict deffunct est allé de vie à trespas; au moyen duquel est besoing commettre pour exercer ladicte commission autre personnaige suffisant et expérimenté en tel cas et à nous sûr et féable, savoir vous faisons que pour la bonne et entière confiance que nous avons de la personne de nostre cher et bien amé Pierre de la Fa, fils dudict deffunct Jacques de la Fa et de ses suffisance, loyaulté, prudence et expérience et bonne diligence, en faveur des bons et aggréables services, loyal et entier devoir que a faict icelluy deffunct son père au faict et exercice de sa dicte commission; espérant que, à l'imitation de luy, son dict fils se acquictera et emploira bien et deuement en la dicte commission, icelluy Pierre de la Fa pour ces causes et autres bonnes considérations à ce nous mouvans, nous avons commis et ordonné et depputté, commectons, ordonnons et depputtons par ces présentes à exercer la dicte commission ou lieu du dict Jacques de la Fa son père et à faire les payemens des dits ouvraiges, réparations et autres choses nécessaires audit Benveneuto Coligny (3) et autres ouvriers, pour le faict de la construction et fabricque desdits ouvraiges d'or, d'argent, de cuyvre et autres matières et aussi à faire le payement des gaiges et sallaires tant du dict Benveneuto ou autres ouvriers, que aydes, serviteurs et autres besongnans soubz eulx et tous autres fraiz de ce deppendans, et ce par l'advis et contreroolle de nostre cher et bien amé Maistre Jehan Lallemant, seigneur de Marmaignes à ce par cydevant par nous commis et depputté, selon et ainsi que a faict le dict deffunct de la Fa pour telle commission avoir, tenir et doresnavant exercer par le dict Pierre de la Fa ausdicts gaiges de deux cens cinquante livres tournois, tels et semblables que les avoit et prenoit le dict deffunct Jacques de la Fa son père et lesquels nous avons ou dit Pierre de la Fa taxés et ordonnez, taxons et ordonnons par ces dictes présentes, par chacun an, durant sa dicte commission et icelle somme de deux cens cinquante livres tournois avoir et recepvoir par ses mains aux termes et en la manière accoustumez. Et lesquels gaiges nous voulons estre comprins par vous trésorier de nostre dicte espargne. — Donné à Paris le unziesme jour de Mars, l'an de grâce

(1) Il est évident, par les termes de la commission renouvelée, qu'en 1545 on comptait encore sur le retour du grand fugitif, mais cette espérance ne fut pas de longue durée, puisque nous verrons bientôt les élèves de Cellini occupés à terminer ses ouvrages abandonnés.

mil cinq cens quarante cinq (1) et de nostre règne le trente-deuxiesme. Ainsi signé François. Par le Roy, Bochetel.

Compte premier de Pierre de la Fa, lequel le roy nostre sire, par ses lettres patentes données à Paris, a commis à faire le payement tant des ouvraiges d'or, d'argent, de cuyvre et autres matières que ledict Seigneur entendoit estre faictes, construictes et fabricquées en son hostel de Nesle à Paris, par Benvenuto Celiny, orfèvre singulier du pais de Florence et autres ses aydes et serviteurs dudict pais et d'ailleurs, que des gaiges et sallaires tant du dict Benvenuto (2) ou autres ouvriers que aydes ou serviteurs et autres besongnans soubz eulx et de tous autres fraiz de ce deppendans, des receptes et despence faictes par ledict de la Fa, à cause des deniers à luy ordonnez pour convertir et employer au faict de sa dicte commission, pour et durant quinze mois commencés le premier jour de Janvier mil cinq cens cinquante-six (3) avant Pasques selon et ainsi qu'il sera déclaré par les singulières parties de ce dict compte rendu a court par le dict de la Fa en personne.

Recepte.

De Maistre Jehan du Val, conseiller du Roy et tresorier de son espargne, pour convertir, tant au payement des journées des ouvriers et maneuvres qui ont besongné et travaillé en la dicte maison de Nesle à la continuation des ouvraiges qui se y faisoient pour ledict Seigneur durant le quartier de Janvier, Février et Mars mil cinq cens quarante-cinq, que à l'achapt de deux marqs d'argent pour faire deux ances à deux petits vazes d'argent appartenans audit Seigneur, pour ce IIIc XVl.

Dudict tresorier de l'espargne IIm IIc Ll.

Dudict du Val XVIc l.

Somme de toute la recepte du présent compte, quatre mil cent soixante-cinq livres tournois.

(1) Il importe de bien fixer cette date. L'année 1545 commençait à Pâques au 5 avril et l'année 1546 au 25 avril; le 11 mars 1545 correspond donc au 11 mars 1546.

(2) La place marquée à Benvenuto Cellini à cette date le désigne comme le chef de l'entreprise et le conducteur des travaux.

(3) Une main contemporaine a biffé cinquante-six et y a substitué quarante-cinq, qui est la vraie date suivant l'ancien style. Suivant le nouveau style, cette date correspond au 1er Janvier 1846.

Despence de ce présent compte.

C'est à scavoir que par les lettres de commission du dict de la Fa, présent comptable, il lui a esté mandé faire les payemens tant des ouvraiges d'or, d'argent et de cuyvre et autres matières faictes, construictes et fabricquées audit hostel de Nesle par Benveneuto Celini ou autres ses aydes et serviteurs, que des réparations de la dicte maison et gaiges des dicts ouvriers. — Selon et ainsy qu'il est à plain contenu et déclairé en ung cayer de parchemyn, deuement signé et certifflé en fin par le dict Seigneur de Marmaignes, le premier jour d'octobre l'an mil cinq cens quarante sept, montant la somme de trois mil huict cens vingt sept livres, six sols, huict deniers tournois, rendu et servant cy pour la loccation de ces dictes despence faicte par le dict de la Fa, comme il s'ensuict :

Menuyserye.

A Pierre Coussinault, menuysier demourant à Paris, la somme de treize livres dix solz tournois à luy ordonnée, le vingtiesme jour de Novembre mil cinq cens quarante six, pour avoir par luy fourny et livré, de son dict mestier, ung vaze de boys de noyer, en forme de table carrée, à mettre dragées et confitures selon le devis qui en a esté faict au plaisir du roy. xiiil xs t.

A icelluy Pierre Coussinault, la somme de quatre livres dix solz tournois, a luy ordonnée le deuxiesme jour de Janvier mil cinq cens quarante-six, tant pour avoir racoustré les escuelles du dict vaze de noyer qui n'estoient assez grandes au plaisir du dict Seigneur (1) que pour avoir faict les moulures et cronix (2) d'icelluy. iiiil xs t.

Couverture.

A Toussainctz Pajot, maistre couvreur de maisons demourant à Paris, la somme de quatorze livres dix huict solz tournois, a luy ordonnée le vingtiesme jour d'octobre mil cinq cens quarante-six, savoir est : treize livres dix solz tournois pour avoir couvert de son dict mestier tout ce qu'il convenoit couvrir au dict Nesle, au lieu et endroit ou est de présent le grand colosse faict de pierre de plastre et en ce faisant avoir fourny de tuille, cloud, latte, goustière, plattre

(1) Il s'agit du roi.
(2) *Cronix*, corniche.

et toutes autres choses à ce requises et nécessaires suyvant le marché faict avec luy par le dict Seigneur de Marmaignes, et vingt huict solz tournois pour son rembourcement de pareille somme qu'il a fournye et advancé de ses deniers pour l'achapt de trois toises de nattes, ou environ, qu'il a employées à couvrir partie du bras dextre du dict collosse pour obvier à l'éminent péril des pluyes, gresles et gelées qui le pouvoient beaucoup endommaiger. xiiiil xviiis t.

Victrerye.

A Jehan de la Hamée, maistre victrier demourant à Paris, pour avoir par luy levé, lavé et rattaché seize penneaulx de verre qui estoient fort rompuz, cassez et dessouldez. iiiil xviiis t.

Matières.

A Paul Romain et Ascanius, Italiens, orfèvres du Roy, servans le dict Seigneur en son hostel de Nesle, en ceste ville de Paris, pour aulcuns ouvraiges de leur estat, la somme de quatre vingt dix livres tournois à eulx ordonnée le huictiesme jour d'avril l'an mil cinq cens quarante cinq avant Pasques, pour employer à l'achapt de six marcs d'argent pour faire deux ances aux deux petitz vases d'argent que Benveneuto Celini a laissé à parfaire, quant il s'en alla en son pays, qui est au feur de quinze livres tournois le marc, ainsi qu'il appert par leur quictance passée par devant Frenicle et Dugué, notaires ou chastellet, le dixiesme jour d'avril mil cinq cens quarante cinq cy rendue, pour ce cy iiiixx xl.

Ausditz Paul Romain et Ascaigne, la somme de sept cens soixante huict livres, huict sols tournois, à eulx ordonnée le dix-neufviesme jour d'Octobre mil cinq cens quarante six, pour l'achapt de cinquante et ung marc, cinq onces, deux gros d'argent à ouvrer, pour convertir et employer à faire un grand vase d'argent en forme de table quarrée, posé et assis sur quatre satires, aussi d'argent, pour mettre dragées et confitures au plaisir dudict Seigneur et selon le devis qui en a esté par luy faict avec les ouvriers. viic lviiil viiis t.

Aux susdictz Paul Romain et Ascaigne, pour convertir et employer à faire faire le vaze d'argent mentionné en l'article prochain précéddent. viic xxiiil vs vid t.

A eulx, pour convertir et employer à la façon et composition du vaze dessusdict, comme il appert par leur quictance faicte et passée, le quatriesme jour de décembre mil cinq cens quarante six, cy rendue, pour ce, viiic iil xs t.

A eulx encores, pour employer comme dessus, ainsi qu'il appert par leur quictance rendue le unziesme jour de février mil cinq cens quarante six. LVIII l t.

A eulx, pour convertir et employer à la façon et composition d'un grand vaze d'argent devant mentionné et des quatre satires sur (lesquels) il a esté posé et assiz, ainsi qu'il appert par leur quictance passée le premier jour d'avril l'an mil cinq cens quarante six.

II^c LVIII^l VIII^{s t}.

Plomb.

A Loys Ladvocat, marchant plombier, demourant à Paris, pour cent livres de plomb par luy vendues et livrées auxdits Paul Romain et Ascaigne pour employer à faire les moulures et cornix du vase d'argent en forme de table que le dict Seigneur a commandé faire auxdits ouvriers. LXXIX^s II^d.

Payemens faicts aux ouvriers qui ont besongné durant lesdictz quinze moys.

Audict Paul Romain, la somme de quatre cens cinquante livres tournois (1) pour ses gaiges par luy desservis durant une année entière commançant le premier jour de janvier mil cinq cens quarante cinq et finie le dernier jour de décembre ensuyvant l'an révolu mil cinq cens quarante six. IIII^c L^l.

Audict Ascaigne, pareille somme pour ses gaiges. IIII^c L^l.

A icelluy Paul Romain, sur et tant moings de ce qui lui est et peult estre deu pour ses gaiges du quartier de janvier mil six cens quarante six. IIII^{xx l}.

Audict Ascaigne, sur et tant moings et en déduction de ses gaiges. CV^l.

Gaiges de ce présent comptable.

Audict de la Fa, pour ses gaiges des dicts quinze mois de ce compte commancé le premier jour de juillet mil cinq cens cinquante cinq et finy le dernier jour de Mars mil cinq cens cinquante six avant Pasques, pour ce cy : III^c XII^l X^s.

Despence commune de ce compte.

Pour la façon et escripture de ce présent compte, contenant, com-

(1) Benvenuto Cellini se vantait d'avoir eu un traitement de mille écus d'or sans compter ce qu'il gagnait pour chacun de ses ouvrages.

prins le double d'icelluy, la quantité de quarante feuillets (1) qui au prix trois sols six deniers tournois chacun d'iceulx vallent ensemble le prix et somme de xiil.

Somme de toute la despence du présent compte.

iiiim iiiixx viil xvs t.

Payement des ouvraiges faicts en l'hostel de Nesle et des ouvriers y entretenus pour quinze mois finis le dernier jour de décembre mil cinq cens quarante huict.

Me Pierre de la Fa, trésorier.

Transcript de la coppie des letres de confirmation du Roy Henry deuxiesme à Pierre de la Fa, de la charge et commission du paiement de la despence tant des édifices de l'hostel de Nesle que de plusieurs ouvraiges commises par le feu Roy François à certains orfeuvres et aultres. De la dicte coppie desquelles lettres de confirmation la teneur ensuict :

Henry, par la grace de Dieu, Roy de France, à tous ceulx qui ces présentes lettres verront, salut : scavoir faisons que nous, confians à plain de la personne de nostre cher et bien amé Pierre de la Fa et de sens, suffisance, loyaulté, preudhomie, expérience et bonne diligence, en faveur mesmement et pour considération du bon et loyal devoir que sommes advertis qu'il a faictz jusques icy en la charge et commission du payement de la despence, tant des édiffices de l'hostel de Nesle que de plusieurs ouvraiges d'or, d'argent et bronze commises par feu nostre très honoré sieur et père le Roy dernier décédé à certains orfèvres italliens et aultres et en laquelle charge et commission il s'est si bien conduict et acquicté que nous avons occasion de le y continuer, à icelluy Pierre de la Fa, pour ces causes et aultres bonnes considérations à ce nous mouvans, avons continué et confirmé, continuons et confirmons la dicte charge et commission. Donné à Compiègne, le xvie jour d'aoust l'an de grace mil cinq cens quarante sept.

Compte deuxiesme de Pierre de la Fa, pour et durant quinze mois entiers commancés le premier jour d'octobre mil cinq cens quarante sept.

(1) Le compte a en effet 20 feuillets. J'ai transcrit ces détails pour qu'on se fasse une idée de la composition de ce registre de compte ; j'étendrai dorénavant moins loin mes extraits.

Recepte.

De Maistre André Blondel, conseiller du Roy et trésorier de son espargne. xviic viil xs t.

Despence de ce présent compte.

Orfeuvres italiens et allemans entretenuz par le Roy en son hostel de Nesle.

A Ascaigne Desmarriz, pour ses gaiges et entretênement de quinze mois entiers finiz le dernier jour de décembre mil cinq cens quarante huict. vc lxiil xs t.

A Paul Romain. vc lxiil xs t.

A Pierre Baulduc, pour ses gaiges et entretenement de quinze mois, qui est à raison de viiixc soleil par mois, iic lxxl t.

Gaiges de ce présent comptable.

Audict de la Fa. iiic xiil xs t.

Despence commune.

Somme de toute la despence de ce présent compte. xviic l xs t.

Payement des officiers de Nesle pour l'année finye le dernier jour de décembre mil cincq cens quarante neuf.

Me Pierre de la Fa, trésorier.

Compte troisiesme de Pierre de la Fa, commis de par le Roy à tenir le compte et faire le payement, tant des ouvraiges ordonnez par ledict Seigneur estre faicts et fabricquez en son hostel de Nesle, que des gaiges des ouvriers y entretenus par le commandement dudict Seigneur pour son plaisir et service.

Recepte.

De Maistre André Blondel. xiiic lxvil t.

Despence de ce présent compte.

Gaiges desdicts orfeuvres italliens et allemans entretenus par le roi en son hostel de Nesle à Paris.

A Ascaigne Desmarris, orfeuvre itallien, entretenu par le Roy en

son hostel de Nesle, pour ses gaiges et entretènemens durant une année entière. IIII^c L^l t.

A Paul Romain, aussy orfeuvre itallien, pareille somme. IIII^c L^l t.

A Pierre Baulduc, compaignon orfeuvre alleman, aussy entretenu par le roy audit hostel de Nesle. II^c XVI^l t.

Audict de la Fa. II^c L^l t.

Despence commune.

Somme de toute la despence. XIII^c LXVI^l t.

Payement des ouvraiges et ouvriers de Nesle pour neuf mois finiz le dernier jour de septembre mil v^c cinquante.

Compte quatriesme de Pierre de la Fa, pour et durant neuf mois.

Recepte.

De M^e André Blondel. IIII^c LX^l t.
De luy par autre quictance. IX^c LXXII^l III^s VII^d.
Dudict André Blondel. VI^c IIII^{xx}XV^l VIII^s t.

Despence de ce présent compte.

Façon et composition d'ouvrages payez par ledict de la Fa des deniers à luy ordonnés pour cest effect.

A Ascaigne Desmarriz, la somme de cent dix huict livres neuf sols sept deniers tournois, à luy ordonnée par le roi pour son payement de l'argent et doreure de trois couppes d'argent qu'il a fournies audict Seigneur, dont en y a deux petites poisans trois marcs ung gros moins et l'autre ung marc et demy un gros moins, de laquelle somme payement luy a esté faict contant. I^c XVIII^l IX^s VII^d t.

Audict Ascaigne Desmarriz et Paul Romain, orfeuvres Italliens, la somme de neuf cens vingt livres, à eulx ordonnée par ledict Seigneur, pour leur façon d'une table d'argent à mectre dragées et confitures, assise sur quatre satires aussy d'argent et ce oultre par dessus les gaiges ordinaires qu'ils ont par chacun an. Laquelle somme a esté payée audict Ascaigne Desmarriz tant en son nom que comme procureur dudict Paul Romain et à Pierre Baulduc au nom et comme procureur dudict Paul Romain suffisamment fondez de lectres de procuration. IX^c XX^l t.

Gaiges d'ouvriers.

A Ascaigne Desmarriz. IIIc XLVl t.

A Paul Romain, aussy orfévre itallien, pareille somme, assavoir de cent quinze livres à Ascaigne Desmarriz et Pierre Baulduc au nom et comme procureurs dudict Paul Romain, et de deux cens trente livres au dict Paul Romain. IIIc XLVl t.

A Pierre Baulduc, compaignon orfeuvre alleman. VIIIxxVl XIIs t.

Dons faictz par le Roy.

Aux ouvriers de la monnoye de Nesle, la somme de quarante six livres tournois, dont le Roy leur a faict don à départir entre eulx ainsi qu'ils adviseroient, de laquelle somme a esté payée comptant par ledict de la Fa à André Mutuy, soubz-maistre, Augustin Freze, Pierre Bergeron et Francoys Boulet, fondeurs de la dicte monnoye de Nesle, XLVIl t.

Gaiges de ce présent comptable.

Audict de la Fa. IXxxVIIl Xs t.
Despence commune. LVIs t.
Somme de toute la despence. IIm Ic XXVIIl XIs XIId t.

Payement des ouvraiges et ouvriers de Nesle pour quinze mois finis le dernier jour de décembre mil vc vingt ung.

Compte cinquiesme de Pierre de la Fa.

Recepte.

De Me André Blondel. XVIIIc LXXVIIIl VIs VId.

Despence de ce présent compte.

A Paul Romain et Ascaigne Desmarry, la somme de six vingt dix neuf livres seize sols six deniers tournois à eulx ordonnée par le Roy pour argent blanc et or par eulx employé, tant en deux couppes d'argent dorées dont l'une est grande et l'autre petite, que pour une assiete à cadenatz garnye de cuillier, cousteau et fourchette avec ung petit coffre au dessus servant de salliere sur lequel est couché une Diane et pour la doreure desdictes deux couppes et assiete livrée par lesdicts ouvriers audict Seigneur le quinziesme jour de ce présent mois de novembre mil cinq cens cinquante ung.

 VIxxXIXl XVIs VId t.

Gaiges d'ouvriers.

Audict Paul Romain, pour ses gaiges durant quinze mois.
<div style="text-align:right">V^c LXXV^l t.</div>

Audict Ascaigne Desmarry pareille somme.

A Pierre Baulduc, compaignon orfeuvre allemant. II^c LXXVI^l t.

Gaiges de ce présent comptable.

Audict de la Fa. III^c XII^l X^s t.

Despence commune. LVI^s t.

Somme de toute la despence de ce présent compte.
<div style="text-align:right">XVIII^c LXXVIII^l VI^s VI^d t.</div>

Payement des ouvriers de Nesle pour quinze mois finiz le dernier jour de Mars MV^c LII.

M^e Pierre de la Fa, trésorier.

Compte *sixiesme* de Pierre de la Fa pour et durant quinze mois commancez le premier jour de Janvier mil cinq cens cinquante ung et finis le dernier jour de Mars mil cinq cens cinquante deux.

Recepte.

De Maistre André Blondel. II^m LIII^l XII^s IX^d.

Despence de ce présent compte.

Ouvraiges d'orfaverye faictz et livrés au Roy.

A Paul Romain et Ascaigne Desmariz, orfeuvres italiens, besongnans de leur dict mestier pour le service du Roy en son hostel de Nesle, la somme de trois cens quinze livres deux sols neuf deniers tournois, à eulx ordonnée par le Roy, pour l'or et argent par eulx fourny et employé en ung bassin d'argent doré, dedans lequel y a une nef figurée de laquelle sort toutes sortes de poissons, en ung vaze, en une couppe plaine avec l'essay et en une autre couppe platte ouvrée, le tout livré audict Seigneur. III^c XV^l II^s IX^d t.

Gaiges d'ouvriers.

A Paul Romain, orfevvre du Roy, besongnant pour le service dudict Seigneur en son hostel de Nesle à Paris. V^c LXXV^l t.

A Ascaigne Desmarriz, orfèvre du Roy, etc. Vc LXXV$^{l\ t}$
A Pierre Bauduc, compaignon orfèvre allemant... IIc LXXVI$^{\ l\ t}$
Gaiges de ce présent comptable... IIIc XIIl X$^{s\ t}$
Despence commune... LVI$^{s\ t}$
Somme de toute la despence du présent compté. IIm LIIIl XIIs IX$^{d\ t}$

Payement des ouvriers de Nesle pour quinze mois finiz le dernier jour de juing MVc LIIII.

Me Pierre de la Fa, trésorier.

Compte septiesme de Pierre de la Fa, pour et durant quinze mois commancez le premier jour d'avril mil cinq cens cinquante deux et finiz le dernier jour de juing mil cinq cens cinquante quatre.

Recepte.

De Me André Blondel. XVIIc XXXVIIIl Xs $_t$

Despence de ce présent compte.

Gaiges d'ouvriers.

A Paul Romain, orfèvre du Roy. Vc LXXV $^{l\ t}$
A Ascaigne Desmarrez, orfèvre du Roy. Vc LXXV$^{l\ t}$
A Pierre Bauduc, compaignon orfèvre allemant. IIc LXXVI $^{l\ t}$
Gaiges de ce présent comptable. IIIc XIIl X$^{s\ t}$
Despense commune. LVI$^{l\ t}$
Somme de toute la despense du présent compte. XVIIc XXXVIIIl X$^{s\ t}$

Payement des ouvriers de Nesle pour une année finie le dernier jour de juing mil cinq cens cinquante cinq.

Me Pierre de la Fa, trésorier.

Compte huictiesme... pour et durant une année commancée le premier jour de juillet mil cinq cens cinquante quatre et finie le dernier jour de juing mil cinq cens cinquante cinq.

Recepte.

De Me Jehan de Baillon, conseiller du Roy et trésorier de son espargne. XIIIc IIIIxx Xl VI$^{s\ t}$.

Despence de ce présent compte.

Gaiges d'ouvriers.

A Paul Romain, orfèvre du Roy. IIIIc Ll t
A Ascaigne Desmarrey, orfèvre du Roy. IIIIc Ll t
A Pierre Bauduc, compaignon orfèvre allemant. IIc XXl XVIs t
 Gaiges de ce présent comptable. IIc Ll t
 Despence commune. LVIs
Somme de toute la despense du présent compte. XIIIc IIIIxx Xl XVIst

Payement des ouvriers de Nesles pour dix huict mois finiz le dernier jour de décembre MVc LVI.

Me Pierre de La Fa, trésorier.

Compte neufiesme… pour et durant dix huict mois commancez le premier jour de juillet mil cinq cens cinquante cinq, et finiz le dernier jour de décembre mil cinq cens cinquante six.

Recepte.

De Maistre Raoul Moreau, conseiller du Roy et trésorier de son espargne. IIm IIIIxx VIl IIII s t

Despence de ce présent compte. — Gaiges d'ouvriers.

A Paul Romain. VIc IIIIxx Xl t
A Ascaigne Desmarriz. VIc IIIIxx Xl t
A Pierre Bauduc. IIIc XXXIl IIIIs t
Gaiges de ce présent comptable. IIIc LXXVl
Despence commune. LVIs
A Maistre Nicolas Pinon, receveur et payeur des gaiges et droictz de Messeigneurs des Comptes,… pour les droictz d'espices de Messeigneurs, tant de ce précédent compte, que les huict précédens où sont compris dix années et demye. LXXVIIl Vs t
Somme de toute la despence du présent compte. IIm C LXIIIl IXst

Clos au bureau avec les huict comptes précédens, le XXXe et pénultiesme jour de May MVc LXII, à mon rapport : Parent.

(Après quelques notes du comptable on lit :) Partant quicte le Roy avec ce comptable.

Et est assavoir que par le premier compte du présent comuis, de quinze mois, finis en mars vᶜ xlvi, Paul Romain et Ascanius, orfèvres, sont chargés de compter et venir respondre que sont devenuz, et ès mains de qui ont esté mis six marcs d'argent d'une part, et viiiˣˣ xiiii marcs trois onces d'autre argent d'autre part [1].

Item, par ledit premier compte Mᵉ Jacques de la Fa père, et précédent comptable, est chargé compter de semblable faict pour les années vᶜ xlii, xliii, xliv et xlv, et jusques à son trépas.

[1]. Sans vouloir, sur ces courtes indications, intenter un procès aux deux élèves de Benvenuto Cellini, on peut inférer qu'ils quittèrent alors le service du Roi sans laisser une meilleure réputation de délicatesse que leur maître. (*Note de M. de Laborde.*)

COMPTES DES BATIMENTS ROYAUX[1]

TRAVAUX FAITS POUR LA ROYNE, MÈRE DU ROY, DANS SON PALAIS DES THUILLERIES.

1571.

Despence de ce présent compte.

Deniers paiez, baillez et délivrez comptant à gens et officiers qui en doibvent compter, pour la Massonnerie qui auroit esté faicte au pallais des Thuilleries durant ladicte année de ce compte, et ce en ensuivant les ordonnances de Monsieur l'Évesque de Paris cy-après rendues.

A plusieurs maçons, tailleurs de pierre, manouvriers et aultres personnes qui auroient travaillé pour ladicte dame Royne, mère du Roy, en sondict pallais des Thuilleries, durant la semaine commenceant le lundy vingt sixiesme jour de février mil cinq cens soixante-unze, et finissant le sabmedy troisiesme jour de mars après ensuivant, oudict an, et dont les noms et surnoms sont à plain contenuz, spécifiez et déclarez par le menu en ung roolle de pappier contenant trois feulletz escriptz, ensemble les journées par eulx vacquées et les sommes à eulx particullièrement ordonnées, montans et revenans ensemble à la somme de deux cens livres neuf solz quatre deniers tournois, signé, certifié et arresté par M^r. Guillaume De Chaponnay, contrerolleur général des bastimens desdictes Thuilleries, le troisiesme jour dudict moys de Mars ou dict an, en fin duquel roolle est l'ordonnance dudict sieur Evesque

1. Bibliothèque nationale : Cabinet des manuscrits, fond français, n° 10399 (ancien n°, supplém. Fr.: 1924).

de Paris pour payer lesdictz ouvriers, contenuz et déclarez par icelluy, signé de sa main ledict troisiesme mars, ainsy qu'il est plus à plain contenu et déclaré par ledict roolle, par vertu duquel paiement a esté faict comptant, par ledict De Verdun, à chascun des dessusdictz maçons et ouvriers, particulièrement les sommes à eulx ordonnées par icelluy roolle, ainsy qu'il appert par leur quictance passée par devant Yver et Vassart, notaires royaulx ou Chastelet de Paris, lesdictz jours et an escripte, au bas de ladicte ordonnance, le tout cy rendu. Pour cecy en despence, ladicte somme de II^c l IX^s $IIII^{d\ t}$

A plusieurs maçons, tailleurs de pierre, manouvriers et aultres personnes qui auroient besongné et travaillé pour ladicte dame Royne, mère du Roy, en sondict pallais des Thuilleries, durant la sepmaine commenceant le lundy cinquiesme jour de mars mil cinq cens soixante-unze, et finissant le samedy dixiesme jour dudict moys oudict an. II^c $XLVIII^l$ $IIII^s$ $VIII^{d\ t}$

A plusieurs maçons, tailleurs de pierre, manouvriers et aultres personnes qui auroient besongné durant la sepmaine commenceant le lundy douziesme jour de mars, et finissant le sabmedy dix-septiesme. II^c $IIII^{xx}XIX^l$

A plusieurs maçons, tailleurs de pierre, manouvriers et aultres personnes durant la sepmaine commenceant le lundy dix-neufiesme jour de mars mil cinq cens soixante-unze. III^c LVI^l XVI^s $IIII^{d\ t}$

Ausdictz ouvriers et manouvriers durant la sepmaine commenceant le lundy vingt sixiesme jour de mars. II^c $IIII^{xx}XV^l$ $XVIII^s$ $VIII^d$

A iceulx ouvriers et manouvriers durant la sepmaine commenceant le second jour d'avril. II^c $IIII^{xx}XV^l$ $IIII^s$ $IIII^{d\ t}$

Ausdictz maçons, tailleurs de pierre, manouvriers et aultres personnes, durant la sepmaine commenceant le lundy neufiesme jour d'avril. II^c $LVII^l$ $X^{d\ t}$

A iceulx maçons, tailleurs de pierres, manouvriers et aultres personnes, durant la sepmaine commenceant le mercredy dix-huictiesme jour d'avril. $IX^{xx}I^l$ $II^{s\ t}$

Ausdictz maçons, tailleurs de pierre, durant la sepmaine commenceant le lundy vingt-troisiesme jour d'avril. II^c XXX^l

Ausdictz ouvriers, durant la sepmaine commenceant le lundy trentiesme jour d'avril. II^c $XLIII^l$ XIX^s $VIII^{d\ t}$

Ausdictz maçons, tailleurs de pierres, manouvriers et aultres personnes, durant la sepmaine commenceant le lundy septiesme jour de may. III^c $XVII^l$ XVI^s $IIII^{d\ t}$

Ausdictz ouvriers, durant la semaine commenceant le lundy quatorziesme jour de may. III^c XXI^l XIX^s $VII^{d\ t}$

Ausdictz maçons, tailleurs de pierres et aultres personnes, durant la sepmaine commenceant le lundy vingt-ungiesme jour de may.

CXIX¹ IXˢ ᵗ

Somme : III^m III^c LXVII¹ VIII^d ᵗ

Pour les matériaulx qui auroient esté fourniz pour le bastiment dudict pallais des Thuilleries, durant ladicte année de ce compte, et ce en ensuivant les ordonnances de Monsieur l'Evesque de Paris :

A Georges Régnier, Pierre Berthe, Estienne Cottin, Pierre Deseaues et Toussainctz Serouge qui auroient fourny et livré pour la Magesté de la Royne, mère du Roy, au bastiment de son pallais des Thuilleries, durant la sepmaine commenceant le lundy cinquiesme jour de mars mil cinq cens soixante-unze, et finissant le samedy dixiesme jour desdictz mois et an, les mathériaulx et aultres choses contenuz, spécifiez et déclarez en ung roolle de pappier contenant deux feulletz escriptz, et les sommes à eulx respectivement ordonnés, montans et revenans ensemble à la somme de deux cens quatre-vingtz-quatre livres neuf solz neuf deniers tournois, signé, certiffié et arresté en fin par Maistre Guillaume de Chaponay, contrerolleur général desdictes Thuilleries, le XI^e jour de mars V^c LXXI, ainsy qu'il est plus à plain contenu et déclaré par ledict roolle en fin duquel est l'ordonnance dudict sieur Evesque de Paris, dattée les dicts jour et an, par vertu duquel paiement a esté faict comptant, par ledict de Verdun, à chascun des dessusdictz, particullièrement les sommes à eulx ordonnées par icelluy roolle, ainsy qu'il appert par leur quictance passée pardevant Yver et Vassart, notaires royaulx ou Chastelet de Paris, le tout cy rendu. Pour cecy en despence, la dicte somme de

II^c IIII^{xx}IIII¹ IXˢ IX^d ᵗ

A Georges Régnier, Gilles Lorrain, Pierre Deseaues, Pierre Berthe, Estienne Coutin, Toussainctz Serurge et Gilles Boudin qui auroient fourny et livré pour ladicte dame Royne, mère du Roy, les matériaulx et aultres choses contenues, spéciffiés et déclarées par le menu en ung roolle de pappier.

III^c XXXVIII¹ XVIˢ ᵗ

A Raoullin Guyart, maistre des pontz à Paris, qui auroit fourny neuf vingtz-quatre tonneaulx et douze piedz de pierre de Sainct-Leu, qui est à raison de quarante solz tournois pour chascun tonneau, à quatorze piedz pour tonneau.

III^c LXIX¹ XIIIIˢ III^d ᵗ

A Georges Régnier, Estienne Cotin, Pierre Berthe, Gilles Le Lorrain, Jehan Coureau, Pierre Deseaues, Nicolas Rigaud, Toussainctz Serourge et Nicolas Moreau.

II^c LXVI¹ X^d ᵗ

A Nicolas Richier, Georges Rafferon, Nicolas Bellin, Georges Régnier, Pierre Berthe, Gilles Le Lorrain, Pierre Deseaues, Estienne

Aubin, Jehan Courçon, Nicolas Rigaud, Toussainctz Serourge, Nicolas Moreau. Vc LXXVIl vd t

A Georges Régnier, marchant bourgeois de Paris, qui auroit fourny la quantité de deux mil six cens quatre vingtz-deux piedz trois quartz pierre de Sainct-Leu. IIIc IIIIxxIIIl IIIIs VIIId t

A Georges Régnier, Gilles Lorrain, Jehan Courçon, Estienne Cotin, Pierre Deseaues, Pierre Berthe, Toussainctz Serourge, Alexandre Champion, Loys Canu, Jehan Gigot, Nicolas Gaultier, Nicolas Moreau. IIIc LXXIIIIl Xs IXd t

A Georges Régnier, Estienne Cottin, Pierre Berthe, Toussainctz Serourge, Nicolas Moreau et Loys Canu. VIIIxxXVIIIl IIId t

A Georges Régnier, Estienne Cotin, Toussainctz Serourge et Nicolas Moreau. CXIIIIl VIIs IIId

A Georges Régnier, Nicolas Moreau et Christofle Denisart.
LXXVIIl Xs IId t

Audict Régnier, qui auroit fourny la quantité de deux mil quatre-vingtz-quatorze piedz trois quartz de pierre de Sainct-Leu.
IIc IIIIxxXIXl IIIIs VIIId t

A Georges Régnier, Estienne Cotin et Nicolas Moreau.
CVIl XIXs IIId t

A Georges Régnier, qui auroit fourny le nombre et quantité de quinze cens soixante-quatre piedz trois quartz pierre de Sainct-Leu.
IIc XXIIIl Xs IIIId t

A Georges Régnier, Nicolas Richer, Gervais Rafferon, Thomas Foucquart Jehan Bélin, Nicolas Moreau et Loys Tutelle, qui auroient fourny les matériaulx contenuz, spécifiéz et déclaréz par le menu en ung roolle de pappier, montans et revenans ensemble à la somme de deux cens cinq livres [1]....

(A Bertrand Deulx [2], la somme de cinq cens livres tournois à luy ordonnée par le sieur) [3] Président Nicolay et son ordonnance signée de sa main le sixiesme jour d'octobre mil cinq cens soixante-unze, oultre et par-dessus les aultres sommes par luy cy-devant

1. Il y a une lacune dans le manuscrit. — Voir sur la dépense faite aux robinets des fontaines et à la grotte construite par Bernard, Nicolas et Mathurin Palissy, la *Topographie historique du vieux Paris*, par Ad. Berty, t. II, 233-237 et antérieurement les *Archives de l'art français*, première série, IV, 14-29.

2. A la suite des dépenses de la grotte, le manuscrit présente une lacune de plusieurs feuillets. Le compte reprend avec des travaux de maçonnerie, tant pour les communs que pour le mur de clôture du jardin.

3. Le feuillet commence ici ; j'ai ajouté ce qui précède, en le déduisant de ce qui suit. (*Note de M. de Laborde.*)

reçeues sur estantmoings des ouvraiges de maçonnerie et taille qu'il a faictz et encommencez et qu'il fera encores cy-après pour ladicte dame Royne, mère du Roy, audict bastiment desdictes escuyries et closture du grand jardin dudict pallais, suivant les marchéz de ce aictz. v^c l.

Audict Bertrand Deulx, le treiziesme jour d'octobre mil cinq cens soixante-douze [1]. $IIII^c$ l.

A luy, le vingt-ungiesme jour d'octobre mil cinq cens soixante-unze. III^c l.

A luy, le vingt-huictiesme jour d'octobre mil cinq cens soixante-unze. $IIII^c$ l.

A luy, le trente-ungiesme et dernier jour d'octobre mil cinq cens soixante-unze. II^c l.

A luy, le dixiesme jour de novembre mil cinq cens soixante-unze. $IIII^c$ l.

Audict Bertrand Deulx, le dix-septiesme jour de novembre mil cinq cens soixante-unze. III^c l.

A luy, le vingt-cinqiesme jour de novembre mil cinq cens soixante-unze. II^c L^l.

A luy, le deuxiesme jour de décembre mil cinq cens soixante-unze. III^c l.

A luy, le neufiesme jour de décembre mil cinq cens soixante-unze. c^l.

Audict Bertrand Deulx, le seiziesme jour de décembre mil cinq cens soixante-unze. II^c L^l.

A luy, le vingt-deuxiesme jour de décembre mil cinq cens soixante-unze. II^c L^l.

A Nicolas Houdan et Jacques Champion, maistres maçons du bastiment du pallais de la Royne, mère du Roy, lèz le Louvre, à Paris, la somme de cent dix livres tournois.

(Un cahier ou plusieurs cahiers manquent ici. Le compte reprend avec les travaux des jardiniers.)

A plusieurs ouvriers jardiniers, qui ont besongné et travaillé pour la Royne audict labours du parterre du grand jardin du pallais de Sa Majesté lèz le Louvre, à Paris, durant la sepmaine finye le seiziesme jour de juing mil cinq cens soixante et dix.

$XXXVIII^l$ XIX^s t

A plusieurs ouvriers jardiniers, qui ont besongné durant la sepmaine finye le vingt-deuxiesme jour de juing. $XXXIII^l$ XV^s t

1. Il y a erreur du scribe; c'est 1571.

A plusieurs ouvriers jardiniers qui ont travaillé audict grand jardin des Thuilleries en la sepmaine finye le samedy premier jour de juillet mil vc lxx. xxxvil xixs t

A plusieurs ouvriers jardiniers qui ont besongné et travaillé audict grand jardin durant la sepmaine finye le huictiesme jour de juillet oudict an. xxxixl xis t

A plusieurs ouvriers jardiniers qui ont travaillé audict grand jardin durant la sepmaine finye le samedy quinziesme jour de juillet. xxxixl viiis t

A plusieurs ouvriers jardiniers qui ont besongné durant la sepmaine finye le samedy xxiie jour de juillet. xxxiiil.

A plusieurs ouvriers jardiniers qui ont besongné durant la sepmaine finye le vingt neufiesme jour de juillet. xxxiiiil vs t

Somme : vic iiiixxiiil iiis t

Autre paiement faict pour ledict grand jardin dudict pallais des Thuilleryes en vertu des ordonnances particullières de Monsieur de Paris, Intendant desdicts bastimens, cy-après rendues.

A plusieurs ouvriers jardiniers qui ont besongné et travaillé audict grand jardin dudict pallais des Tuilleryes durant la sepmaine finye le cinquiesme jour d'aoust. xxvil is t

A plusieurs aultres ouvriers jardiniers, durant la semaine finye le douziesme jour d'aoust. xxiiil.

A plusieurs ouvriers jardiniers, qui ont besongné et travaillé audict grand jardin durant la semaine finye le dix-neufiesme jour d'aoust. xviiil iiiis t

A plusieurs ouvriers jardiniers, pour avoir par eulx besongné et travaillé à la haye encommencée pour la closture du grand jardin dudict pallais de Sa Majesté lèz le Louvre, à Paris, du bois yssu des arbres qui ont esté arrachez du jardin de la Cocquille, joignant ledict grand jardin. viil xvs t

A plusieurs ouvriers jardiniers, pour le parachèvement de la haye qu'ilz ont encommencée à faire depuis le logis des Cloches jusques à la porte pour entrer dudict jardin en la carrière du costé du faulxbourg de Sainct Honnoré, durant la sepmaine finye le dixiesme jour de novembre mil cinq cens soixante et dix.

vil xviis vid t

Somme. iiiixxil xviis vid.

Somme des deniers payés aux ouvriers et manouvriers qui ont travaillé au Jardin des Thuilleries[1]. ixc lxxviiil xvs vid.

1. Vient ensuite un article pour les jardiniers qui ont arraché les arbres et

Autre Despence faicte par cedict présent comptable, à cause des deniers par luy payez, tant en achaptz d'arbres que aultres affaires pour ledict jardin desdictes Thuilleries comme il s'ensuict :

Paiement faict en vertu des ordonnances particullières de Madame Du Péron, cy-après rendues :

A Jehan Paillart, jardinier, la somme de dix-huit livres dix solz tournoys, à luy ordonnée estre paiée suivant l'advis et certification de maistre Guillaume De Chapponnay, contrerolleur desdictz bastimens pour avoir par luy fourny et livré pour la Royne au dict grand jardin du pallais de Sa Majesté lèz le Louvre, à Paris, la quantité de quarante poiriers, tant bargamotte que certeau, au pris de vingt-cinq livres le cent, vallent lesdictz quarante poiriers dix livres tournois, plus cinquante-cinq gros amandiers, au pris de deux solz tournois pièce, vallent cent dix solz tournois. Plus soixante sauvageaulx de poiriers, à ung solz la pièce, vallent soixante solz tournois, et ce pour servir à planter audict jardin.

$XVIII^l X^{st}$

A Jehan Espaullard et Girard Anglard, laboureurs de vignes, demourans à Bondis, pour avoir par eulx fourny et livré pour la Royne au grand jardin du pallais de Sa Majesté lèz le Louvre, à Paris, le nombre de six cens trois quarterons d'arbres, tant ormeaulx que tilletz, pour planter audict jardin, à raison de quatre livres tournois le cent. $XXVII^l$.

Autre paiement faict pour les affaires dudict grand jardin en vertu des certifications dudict de Chapponnay, contrerolleur susdict, ordonnances non signées et quictance passée par devant notaires attachées aux lettres de vallidation de ladicte dame Royne, mère du Roy, attachées ausdictes lettres de vallidation de ladicte dame Royne, mère du Roy, cy-devant mentionnées comme il s'ensuict :

A Jehan Espaullart et Robert Anglart, laboureurs, demourans à Bondis, pour avoir par eulx fourny et livré pour ladicte dame Royne, audict grand jardin du pallais de Sa Majesté lès le Louvre, à Paris, le nombre et quantité de sept cens ung quarteron d'arbres, assavoir : quatre cens ung quarteron d'ormeaulx et de tilleaulx,

haies du jardin des Tuileries que nous supprimons parce qu'il a été imprimé par M. Berty dans sa *Topographie de Paris*, II, 238.

cent cinquante meriziers et cent cinquante pruniers, le tout au pris de quatre livres tournois le cent, plus quatre hottées de houbellon et deux hottées de fréziers pour le prix de soixante solz. XXXIIl.

A Guillaume Laleu, marchant, pour avoir par luy fourny et livré au jardin de Sa Majesté quatre cens bottes de perches de saulx pour faire le Dedallus, et autres hayes d'apuis pour ledict jardin, au pris de vingt livres le cent rendu audict jardin, et ung quarteron de bottes d'ozier au pris de cinq solz la botte. IIIIxxVIlXst.

A Jehan Espaullard et Girard Anglard, demourans à Bondis, pour avoir par eulx fourny et livré trois mil trois cens de perchettes de couldre pour ladicte Dame Royne, mère du Roy, au grand jardin du pallais de Sa Majesté lez le Louvre, à Paris, pour servir à faire des hayes au pourtour du parterre et pavillons dudict jardin
XXIIIIl XVst

Ausdicts Jehan Espaullard et Girard Anglard, pour avoir par eulx fourny la quantité de sept milliers de petites perches de bois de couldre pour servir et emploier à faire les treillissaiges des hayes d'apuyes au pourtour des parterres et closures des pavillons dudict grand jardin, qui est à raison de sept livres dix solz tournois chacun millier, et six hottées de fraiziers pour planter audict jardin. LVl Xst

A Jehan Bourgeois, jardinier 1.

[A Gilles Le Chesne,] conterolleur susdict, pour avoir par luy vacqué à servir d'huissier au dict Bureau durant l'année finye le dernier jour de décembre mil cinq cens soixante et neuf. XXXl.

Autre paiement faict en vertu des ordonnances particullières de Monsieur l'Évesque de Paris, intendant desdicts bastimens, cy-après rendues comme il s'ensuict :

A Bastien Tarquin, jardinier ordinaire de la Royne, mère du Roy, audict grand jardin du pallais de Sa Majesté, sur et tant moings de ce qui luy peult estre deu de ses gaiges à cause dudict estat de jardinier, à raison de trois cens livres tournois par an. Ll.

Audict Tarquin cy-devant nommé. Ll.

A Maistre Guillaume de Chapponnay, controller général des bastimens de ladicte Dame Royne, mère du Roy, pour ses gaiges à cause de sondict estat. IIIIc IIIIxx XVIIl Vs VIdt

1. Il y a ici une lacune, plus 16 folios, 31 pages, sautés : Comptes de l'hôtel, — plus une lacune ; le texte reprend à conterolleur.

A Messire Bernard de Carvessequi, Gentilhomme servant de la dicte Dame Royne, mère du Roy, et Intendant des plantz dudict jardin des Tuilleries, pour ses gaiges à cause de sondict estat de conducteur des plantz dudict grand jardin du pallais de Sa Majesté lès le Louvre, à Paris, et ce durant les quartiers de Juillet, Aoust et Septembre, Octobre, Novembre et Décembre mil cinq cens soixante et dix. II$^{c l}$.

Audict de Chaponay, controlleur susdict, pour ses gaiges à cause de son dict estat. IIIIxx xl.

A Maistre Jehan Bullant, architecte de ladicte Dame Royne, mère du Roy, au bastiment de son pallais des Thuilleries, la somme de IIIIc IIIIxx XIl XIIIs IIIIdt, à luy ordonnancée par ledict Sieur Evesque de Paris, et son ordonnance signée de sa main le VIIIe jour de Mars M$^{v c}$ LXXI, suivant les lettres de Sa Majesté données au chasteau de Boullongne le XXIIIIe jour de Février dudict an pour unze mois vingt-quatre jours de ses gaiges à cause dudict estat d'architecte du bastiment de son pallais des Thuilleries, commenceant le VIIe jour de janvier M$^{v c}$LXX et finiz le dernier jour de Décembre ensuivant oudict an, qui est, à raison de v$^{c l}$ par an, selon et ainsy qu'il est plus à plain contenu et déclaré en ladicte ordonnance, par vertu de laquelle paiement a esté faict comptant audict Bulant de ladicte somme de IIIIc IIIIxxXIl IIIs IIII$^{d t}$, ainsy qu'il appert par sa quictance signée de sa main le xe jour desdits moys et an, escripte au bas de ladicte ordonnance cy rendue. Pour cecy en despence ladicte somme de IIIIc IIIIxx XIl XIIIs IIII$^{d t}$.

Gaiges et sallaires de ce présent Comptable.

Audict Maistre Jehan de Verdun, clerc des œuvres du Roy, présent comptable, la somme de huict cens livres tournois à luy ordonnée pour ses gaiges, à cause de sadicte commission durant l'année commencée le premier jour de Janvier mil cinq cens soixante-dix, et finie le dernier jour de décembre ensuivant oudict an, temps de cedict compte, laquelle somme de VIIIc livres ledict présent recepveur a prinse et retenue par ses mains des deniers de sadicte recepte, cy VIII$^{c l}$.

Fragment d'un compte de travaux exécutés au jardin des Tuileries en 1570 [1].

..... ordonnance cy rendue. Pour ce cy, en despence la dicte somme de. XXIl VIIs [l].

[1] J'ai acquis en 1854 ce fragment de compte qui provient de la collection Monteil; j'en ai fait hommage aux Archives de l'Empire. (*Note de M. de Laborde*).

A plusieurs autres ouvriers jardiniers et manouvriers qui ont besongné et travaillé au jardin desdictes Tuilleryes, dénommez en ung roolle de pappier, la somme de vingt livres neuf solz t., à eulx ordonnée par ladicte dame du Péron, de son ordonnance signée de sa main, le seizeiesme jour de Janvier mil cinq cens soixante neuf, pour avoir par eulx besongné et travaillé pour ladicte dame Royne, mère du Roy, aux labours du grand jardin du palais de Sa Majesté, et ce durant la sepmaine commenceant le lundy dixiesme jour de Janvier mil cinq cens soixante neuf, et finissant le samedy ensuivant, au fur et pris contenu audict roolle, signé et certiffyé en fin par ledict de Chaponay, le seizeiesme dudict moys de Janvier oudict an, montant et revenant ensemble à ladicte première somme de vingt livres neuf solz t., selon et ainsi qu'il est plus à plain contenu et déclairé par ledict roolle et ordonnance de ladicte dame du Péron cy rendue, par vertu de laquelle, paiement a esté faict comptant à chacun desdicts ouvriers, particullièrement, de ladicte somme de vingt livres neuf solz t., ainsi qu'il appert par leur quictance passée pardevant Yver et Vassart, notaires royaulx audict Chastellet de Paris, lesdicts jour et an, escripte au bas de ladicte ordonnance cy rendue. Pour cecy, en despence ladicte somme de xx^l ix^s t

A plusieurs autres ouvriers jardiniers et manouvriers qui ont travaillé et besongné au jardin du palais desd. Tuilleries, dénommez en ung roolle de pappier, la somme de vingt livres quatre solz t., à eulx ordonnée par ladicte dame du Péron, en son ordonnance signée de sa main le vingt troisiesme jour de Janvier mil cinq soixante neuf, pour avoir par eulx besongné et travaillé pour ladicte dame Royne, mère du Roy, au grand jardin du palais de Sa Majesté, et ce durant la sepmaine commenceant le lundy dix-septiesme jour dudict moys de Janvier mil cinq cens soixante neuf et finissant le samedy ensuivant, au fur et pris contenu audict roolle, signé et certiffyé en fin par ledict De Chaponay le treizeiesme jour dudict moys de février, montant et revenant ensemble à ladicte première somme de quarante-quatre livres quinze solz quatre deniers t., selon et ainsi qu'il est plus à plain contenu et déclairé par ledict roolle et ordonnance de ladicte dame du Péron cy rendue, par vertu de laquelle paiement a esté faict à chascun desdicts ouvriers, particullièrement, de ladicte somme de quarente-quatre livres quinze solz quatre deniers t., ainsi qu'il appert par leur quictance passée pardevant Yver et Vassart, notaires royaulx audict Chastellet de Paris, lesdicts jour et an, escripte au bas de la dicte ordonnance cy rendue. Pour cecy en despence, ladicte somme de XLIIII^l X^vs IIII^d t

A plusieurs ouvriers jardiniers ou manouvriers dénommez en ung roolle de papier, la somme de dix-huict livres dix solz t., à eulx ordonnée par ladicte dame du Péron, de son ordonnance signée de sa main le vingtiesme jour de février mil cinq cens soixante-neuf, pour avoir par eulx besongné et travaillé durant la sepmaine commençant le lundy quatorzeiesme jour de février mil cinq cens soixante-neuf, et finissant le samedy ensuivant, au grand jardin du pallais desd. Tuilleries, et ce, pour ladicte dame Royne, mère du roy, au fur et pris contenu audict roolle, signé et certifié en fin par ledict de Chapponnay, le vingtiesme jour dudict moys de février; montant et revenant ensemble à ladicte première somme de dix-huict livres dix solz t., selon et ainsi qu'il est plus à plain contenu et déclairé par ledict roolle et ordonnance de ladicte dame du Péron cy rendue, par vertu de laquelle paiement a esté faict comptant à chascun desdicts ouvriers, particulièrement, de la dicte somme de dix-huict livres dix solz t., ainsi qu'il appert par leur quictance passée pardevant Yver et Vassart.

SUITE DU COMPTE DES BATIMENS

pour l'année 1581,

MAISON DE LA ROYNE SIZE A PARIS PRÈS SAINT-EUSTACHE.

PARIS. — HOTEL DE SOISSONS[1].

Maçonnerye.

A Claude Guérin, maistre maçon, demourant à Paris.. sur et tant moings des ouvraiges de maçonnerye qu'il a faictes et fera ci-après pour dresser et accommoder de neuf une grande chapelle que Sa dicte Majesté a ordonnée et commandé estre faicte au bout de son jardin le long de la rue Cocguère, de laquelle chapelle l'entrée sera sur la rue de Grenelle.

Audict Guérin... sur et tant moings des ouvraiges de maçonnerye qu'il a entreprins, commancé à faire et fera cy-après pour la Majesté de ladicte Dame en sa maison de Paris, qu'il convient faire de neuf pour rendre logeable deux corps de logis en icelle maison, l'un tenant à la grand gallerie le long du viel logis devers la rue du Four, et l'aultre retournant en esquière où est la chappelle et grand escallier, tant aux lambruis de maçonnerie, de plastre, cloysons, cheminées, portes, que à une gallerye de bois à jour que l'on faict aussy de neuf hors œuvre, plantée le long du susdict logis dedans la petite court derrière ladicte rue du Four, que pour continuer et haulcer une montée ou viz qui est dans ladicte court tenant au susdict logis de haulteur pour servir à monter par hault aux galletas, le tout suyvant le marché verbal faict avec luy ainsy etc...

1. Archives nationales KK, 124, fol. 71 à 305.

Audict Guérin, sur et tant moings des ouvraiges de maçonnerye qu'il a entreprins commancer à faire et fera cy-après pour la maçonnerye d'une gallerye que la Majesté de ladicte Dame a commandé estre faicte en diligence pour servir à aller à couvert du logis de sadicte maison devant la grand salle ovalle que l'on construit de neuf dans le jardin de sadicte Majesté, que aussy de la maçonnerye d'une montée en vis pour descendre en icelle gallerye suivant le marché.

A luy, sur et tant moings des ouvraiges de maçonnerye et taille qu'il a entreprins et commancez à faire pour la Majesté de ladicte dame à l'édification de plusieurs maisons que Sadicte Majesté a ordonné et commandé estre faictes, tant le long de la rue qui sera fecte de neuf, appellée la rue de la Reine, mère du Roy, traversant de la rue d'Orléans en la rue de Grenelles, en travers de son hostel.

A Supplice Bourdillon et Pierre Aussudre, massons, demourans à Paris, sur et tant moings des ouvraiges de maçonnerye et de taille qu'ils ont entreprins, promis et commancé faire pour l'achèvement de la muraille qui sert de closture au bout de sondict jardin le long de la rue que Sa Majesté a commandé estre faicte de neuf, traversant de la rue des Deulx-Escus en la rue de Grenelle.

A Françoys de Boys et Denis Retrou, aultres maçons, demourans à Paris, sur et tant moings des ouvraiges de massonnerye, desmolitions et abataiges de vieilles murailles, vuydange de terres, pierre et gravois qu'ils ont entreprins, commancez faire, et feront cy-après pour la Majesté de ladicte Dame Royne, mère dudict Roy, en sondict jardin et maison de Paris, tant pour faire la démolition du grand vieil mur dudict jardin qui est près de ladicte maison que aultres vieilles murailles et descombres d'icelles que aussy de la vuidange des terres et gravoys de une fosse à eaue ou cloacque qu'il convient faire de neuf en la rue que l'on fera de neuf au bout dudict jardin, que de la maçonnerye et taille qu'il convient faire pour ladicte fosse.

Ausdicts de Boys et Retrou, sur et tant moings des ouvraiges de maçonnerye, taille, vuidanges et apport de gravois et descombres qu'ils ont entreprins, commancés à faire, et feront cy-après pour la construction d'une grande salle en forme ovalle avec galleries au partour contenant de longueur seize thoises et de largeur huict thoises, le tout dans œuvre, ou environ, sans en ce comprendre lesdictes galleries, plantée et érigée dedans l'encloz dudict grand jardin, joignant la dicte maison, audict Paris.

Somme totale. IIIm CLXXI (sc sol) XXXs [1].

(Dans cette somme, la chapelle, nommée plus souvent église, prend la plus large part.)

Aultre despence tant pour achapt de pierre que voictures d'icelle.

A Estienne Gaudart et Pierre des Cannes, carriers, demourant à Notre Dame des Champs, la somme de trente ung escus, vingt sols, pour avoir livré et fourny pour ladicte Dame, durant le mois d'avril dernier, le nombre et quantité de deulx cens trente cinq pieds de pierre de taille de lyais et hault clicquart, thoisé par Claude Guérin, M^e maçon, et ce pour employer aux ouvraiges de maçonnerye, tant du portail et entrée de l'église que Sadicte Majesté faict faire audict Paris, au bout de sondict jardin sur la rue de Grenelle et Coquillière, que pour employer aussy à la maçonnerye des chappelles que l'on fait de neuf tenant à ladicte église devers ledict jardin...

A Estienne Godart, maistre carrier, demourant aux faulxbourgs S^t Jacques... pour avoir par luy, ses gens et chevaulx, charryé et transporté toutes les pierres de taille, tant de lyaiz que aultres, qui estoient soubz la gallerye par bas joignant le grand portail de la maison de ladicte dame pour rendre la place nette affin d'y loger en partie les coches de sadicte Majesté, et icelle pierre menée et charryée dudict lieu en ladicte église [1]...

Somme toute. VI^c XX^{esc} LV^s t

Menuyserie.

Somme toute. VII^c VI^{esc} XLV^s t

(Je ne ferai aucune citation, ne croyant pas nécessaire d'indiquer le détail des portes extérieures et intérieures, des travaux de menuiserie pour rendre logeable la maison, pour garnir la vis et la grande salle ovalle tant de lambris que de balustres, pour revêtir également les chambres qui précèdent les étuves du second étage, etc. [2]).

Couvertures.

Somme toute. II^c IIII^{xx}VI^{esc}

1. La plupart des articles n'offrant pas grand intérêt ont été omis.
2. Cette observation est de M. de Laborde qui avait lui-même fait l'analyse de ce compte, comme on l'a dit dans l'Avant-propos du premier volume.

Charpenterye.

A Guillaume Regans, M⁰ charpentier, demourant à Paris... sur et tant moings des ouvraiges commis à faire pour ladicte Dame pour la construction d'une grande salle de forme ovalle, plantée et érigée au bout dudict jardin, le long du grand pan de mur de closture sur la rue d'Orléans, vers la Croix neuve, audict Paris, ordonnée par la dicte Dame estre faicte en grande et extresme diligence.

A Jehan Gaultier, sur et tant moings des ouvraiges de charpenterye, pour accomoder et rendre logeable deux corps de logis d'icelle maison, l'un tenant à la grande gallerye, le long des vielz logis devers la rue du Four, et l'aultre où est la chappelle et grand escallier en icelle maison, tant pour une gallerye à jour qu'il convient faire de neuf hors œuvre, tenant audit corps de logis devers ladite rue du Four, que pour le rehaulcement de la montée en vis qui sert audict logis, que aux cloisons et planchers des galletas de l'aultre logis au-dessus de la dicte chapelle.

omme toute. XIIIc LXesc XXXs ¹

Aultre despence pour achapt de boys.

Somme toute. Vc IIIIxxVIIIesc XXXIIs ᵗ

Serrurerye.

Somme toute. Vc IIIIxxXVIIIesc XXIIIs VId ᵗ

Plomberye.

Somme toute. CXIIIesc XXXIIIIs VId ᵗ

Painctures.

A Henry Martin, maistre painctre, demourant à Paris, la somme de dix huict escus sol., pour avoir, par luy et ses gens, faict et paraict pour ladicte Dame les ouvraiges de painctures de couleur tanné brun qu'il a convenu faire à quatre travées de plancher d'une chappelle qui a esté faicte et appropriée soubz la gallerye basse tenant au pavillon du roy devers le parc, durant le moys de juillet, que pour avoir faict par cy devant l'aornement de paincture et festons de lyerre et or cliquant du dessus et aux costés de la porte de l'entrée dudict chasteau estant garny de deux grandes figures aux costez de ladicte porte avec troffées de plusieurs sortes, et par le millieu les armoiries et devises de Sad. Majesté,

et le tout faict et painct sur thoille, et pour peynes estoffes, coulleurs et linge suivant le marché... XVIII escus.

Audict Henry Martin et Thomas Aulbert, maistres painctres à Paris,.... sur et tant moings des ouvraiges de painctures et couleurs qu'ils ont commencez faire et feront cy-après pour ladicte dame en sadicte maison de Paris, à mettre en couleur les planchers, croisées et portes de trois corps de logis restans à achever en icelle maison, suivant le marché... XV escus.

A Maistre Roger de Rugery, painctre ordinaire de ladicte dame, la somme de quatre cens escuz à luy ordonnée par ordre desdicts, sieurs de Bellebranche et Potier, signée de leurs mains le quatorziesme jour de septembre mil cinq cens quatre vingt ung, sur et tant moings des ouvraiges, tant de painctures sur thoille que aultrement, sculpture et tournemens de festons de lyerre, or cliquant et aultres, que pour les façons et estoffes de deux chereotz et d'une façon de nue, le tout faict et attourné de belle sorte et manière, tant de ladicte paincture que sculpture, qu'il a promis et commencé faire pour Sadicte Majesté pour l'aornement d'une grande salle de forme ovalle contenant seize thoises de longueur et huict thoises et demye de large, le tout dans œuvre et environ, et en suivant le marché, etc... IIIJc escus.

Somme toute. VIIIc LXIII escus.

Victrerye.

A Jehan de Poys, maistre victrier demourant à Paris.
Somme toute. IIc XV escus.
(Il n'est nullement question de vitres peintes.)

Nattes.

Somme toute. L escus.

Achapt de carreaulx et bricque, pavé et pierre de taille pour les bastimens de la maison de Paris.

A Guillaume du Mayne, maistre potier de terre et paveur de carreau de terre cuite, demourant ès faulxbourgs St Jacques...

A Anthoine Perigon, maistre potier et paveur de carreaux de terre cuite à Paris.
Somme toute. IIc XXVII escus IIs VId.

Gaiges d'officiers.

A Jehan Potier, auquel ladicte dame par ses lettres-pattentes,

données à Thoulouze le vingt-quatriesme jour d'octobre mil cinq cens soixante dix-huit, l'auroit commis et depputé pour avoir la surintendance, maîtrise et l'œil sur les bastimens de Sainct-Maur, Monceaulx et maison de Paris, pour ladicte charge et surintendance tenir, avoir et exercer aux mesmes honneurs, auctorités, prérogatives, prééminances, franchises, libertés et gaiges de cinq cens livres par an, droictz, proffictz, revenuz et esmolumens que en jouissoit feu Me Jehan Bullant, avec pareil pouvoir que ledict Bullant avoit de ladicte dame d'ordonner, avec Me Jehan Baptiste de Benevenny, abbé de Bellebranche, de tous et chacuns les deniers qu'elle a destinez et assignez, ordonnera cy-après pour estre employez à la construction et perfection des bastimens dudit Sainct-Maur et maison de Paris.

Somme toute de la despence de ce compte.

Xm XXVII escus XXVs XId t.

CHASTEAU DE SAINCT MAUR[1]

Compte cinquiesme de Maistre Octavio Dony, commis par la Royne, Mère du Roy, et ses lettres transcriptes et rendues sur le compte de cette recepte de l'année mil cinq cens soixante dix-sept au payement des bastimens de sa maison size en ceste ville de Paris, chasteau de Sainct-Maur-des-Fossez, pour icelle commission exercer et en joir et user ainsi que lesdictes lettres patantes plus au long le contiennent, des recepte et despence par ledict Dony faictes à cause dudict payement durant une année entière, commancée le premier jour du mois de Janvier mil cinq cens quatre vingt ung et finie le dernier jour du mois de décembre ensuivant, audit an, ainsi qu'il sera dict et déclairé cy-après en ce présent compte rendu à Court par Me Anthoine Poupeau, au nom et comme procureur dudict Dony, présent comptable.

Recepte.

Somme totalle de la recepte de ce compte. XIm IIIc escus soleil.

Despence de ce présent compte.

Deniers payés par ce dict présent commis et comptable aux per-

[1] Dans le registre coté KK, 124, aux Archives nationales, le compte du château de Saint-Maur (fol. 1 à 71) précède celui de l'hôtel de Soissons. M. de Laborde avait interverti cet ordre; on s'est conformé à son classement.

sonnes cy-après nommées, et ce par les ordonnances desdits Sieurs de Bellebranche et Pottier à présent ayant la charge et superintendance au lieu de feu Maistre Jehan Bullant avec ledict sieur de Bellebranche, ainsi qu'il appert par le pouvoir à luy donné par la dicte dame, transcript et rendu au commencement du compte finy mil cinq cens soixante dix neuf sur le faict de sesdicts bastimens...

Premièrement :

Sainct Maur des Fossez.

Maçonnerye.

A Jehan Basset, maistre maçon, demourant en ceste ville de Paris... sur et tant moings des ouvraiges et réparations de maçonnerye, charpenterye et couverture de thuille qu'il a entrepris et a commancé à faire et fera cy-après pour la Majesté de ladicte dame, tant pour acomoder les appartenances des logis dans son dict chasteau dudict Sainct Maur que ès autres logis que Sa Majesté a faict faire et dresser de neuf par cy-devant dedans l'enclos de l'abbaye dudict lieu que aultres endroicts ès environs dudict chasteau, selon qu'il a pleu à Sadicte Majesté ordonner et commander estre faict en toute diligence pour y loger promptement. xxx esc. sol.

Ledit Basset reçoit ainsi en différents payemens pour réparations intérieures, cloisons, cheminées, etc. IIc II écus.

Menuyserye.

A David Fournier, maistre menuysier demourant à Paris, pour une cloison, chassis et porte qu'il convient faire pour servir à deux chappelles que Sadicte Majesté a commandé et ordonné estre faictes en toute diligence, l'une dans la gallerie basse vers le parc, et l'autre en la gallerie au dessus dans ledict chasteau. xx écus.

Ce menuisier touche en tout 44 écus 50 sols t.

Couvertures.

A Mathieu du Quesne, maistre couvreur de maisons à Paris.

Il est inutile de donner le détail de ses travaux, qui coûtent à la reine 83 écus 10 s. t.

Charpenterie.

A Mathieu Sarrazin, charpentier, demourant au pont dudict

Sainct-Maur, pour avoir par luy restably et mis en bon état, au chasteau dudict Sainct-Maur, demye travée ou environ de la charpenterie du comble du corps du logis qui est la porte et entrée dudict chasteau que les grands vents avoient desmoly et abattus ces jours passés. xx escus et demy.

A Lyon Liebert, demourant à Paris, sur et tant moings de la quantité d'ais ou planches, pour employer et mectre en œuvre pour faire et dresser ung paille-maille dedans le parc dudict lieu, en la grande allée des pins suivant le commandement exprès de Sadicte Majesté, pour estre faict promptement pour la venue et séjour que prétendent faire Leurs dictes Majestés audict Sainct-Maur en ce présent mois de Juing.

La dépence totalle de la charpenterie est de 254 écus.

Serrurerye, plomberye, painctures, néant; ou au moins, remarque le comptable, s'il s'est fait quelque chose en ce genre, il n'a rien eu à payer.

Victrerye.

A Josquin Pacot, victrier, demourant audict Paris.

J'ai lu attentivement tout son compte sans trouver traces de verre paint, ni dans les réparations des fenetres *de la salle basse paincte*, ni dans celles de la chapelle ni dans celles de l'oratoire du Roy, il touche 14 ecus 32s t pour ses travaux.

Nattes.

A Roc Leroy, maistre natier à Paris. ix écus xs t.

Somme des ouvraiges et réparations faictes au chasteau de Sainct-Maur des Fossés. vic viii escus xxxiis iiid t.

DÉPENSES SECRÈTES

DE

FRANÇOIS I^{er}

SUITE.

(Voy. ci-dessus p. 199 à 274.)

EXTRAITS DES ACQUITS AU COMPTANT.

On a expliqué, dans l'Avertissement placé en tête du premier volume (p. XII et suiv.), pourquoi certaines pièces destinées par M. le marquis de Laborde à compléter ce tome second avaient dû être retranchées, et comment cette lacune avait été comblée avec les articles des acquits au comptant de François I^{er}. Cette addition complète la série publiée à la suite des Comptes de Bâtiments dans ce second volume.

L'importance de ces extraits a déterminé les nouveaux éditeurs à leur donner un classement méthodique. On a classé les matières sous un certain nombre de rubriques, de sorte que les sculpteurs, les peintres, les orfévres se trouvassent réunis. Dans chaque division on a rapproché les différents extraits concernant le même individu et on a ordinairement rangé les noms dans l'ordre alphabétique.

Un certain nombre d'articles concernant des médecins, des musiciens avaient été laissés de côté par M. de Laborde; on ne les a pas fait entrer dans cette addition, pour ne pas grossir ce livre avec des noms qui ne se rapportent que très-indirectement à l'objet de la publication.

Comme le classement méthodique qu'on a adopté rapprochait des articles disséminés dans les trois cartons J. 960, 961 et 962, on a soigneusement indiqué, à la suite de chaque extrait, le numéro du carton, celui de la plaquette (les pièces sont aujourdhui réunies en petits volumes cartonnés) et le numéro de la pièce elle-même, ou la page quand une seule pièce forme un volume.

Beaucoup de ces pièces ne portent pas de date; on a suppléé à cette lacune autant qu'il a été possible; mais, dans bien des cas, on n'a pu déterminer exactement l'année du payement et on a dû se borner à fixer une date approximative. — J. J. G.

BATIMENTS DE

Paris, S^t-Germain, Fontainebleau, Boulogne, Villers-Cotterets, etc.

A Estienne Lapitte, receveur des amandes de la Court de Parlement à Paris, qu'il prandra par ses mains des deniers desd. amandes, tant du passé que de l'avenir, et emploira au payement de l'édiffice et construction d'une Chambre du Conseil près la Grant Chambre dud. Parlement, selon les pris et marchez que en feront deux des présidens d'icelle Court. 1,000 l.
J. 961, 11, n° 127 (1537).

A Jacques Bernard, maistre de la Chambre aux deniers, 1,500 livr. t. pour convertir en l'achapt de boys, toilles et autres estoffes, paiement de painctres et ouvriers, qui seront nécessaires de recouvrer pour la construction d'un tribunal et autres choses que le Roy a ordonné estre faictes, tant en la grant court du chasteau du Louvre à Paris que autres endroictz d'icelluy chasteau, pour les préparatifz du festin et solempnité des nopces qui se doivent illec faire entre monseigneur le duc de Longueville et la fille de monsieur le duc de Guise, à prandre au coffre du Louvre du quartier d'Avril, May et Juing dernier passé.
J. 961, 8, n° 175 (1538).

A Pierre Groneau, paieur des œuvres de maçonnerie et charpenterie ès ville, prevosté et vicomté de Paris, la somme de 300 l. t. à luy ordonnée par le Roy pour convertir et emploier en certaines réparations nécessaires qu'il convient présentement faire ès Chastel et maisons du Louvre, et celluy de Sainct-Germain-en-

Laye, suivant ce qui luy sera ordonné par maistre Philibert Babou, trésorier de France, à prandre aud. Louvre des deniers dud. quartier d'Avril, May et Juing.

J. 961, 8, n° 166 (1538).

A Pierre Daymer, dict le Basque, concierge du chastel de St-Germain-en-Laye, pour convertir en la réparacion des murs du parc et de la Muette dud. lieu, aussi pour nectoyer les immondices et ordures qui ont esté faictes aud. chasteau durant le temps que le Roy y a fait séjour, rabillemens de portes, fenestres et autres décombremens nécessaires en icelluy chasteau, 400 l. t. à prandre au coffre du Louvre sur les deniers du quartier d'Avril, May et Juing dernier.

J. 961, 8, n° 171 (1538).

A M° Nicolas Picart, commis au paiement des édiffices de Fontainebleau, pour délivrer à Francisque Cibec, menusier, sur le lambril de la grande gallerie dud. lieu. 1,000 l.

J. 962, 14, n° 160 (1539).

A Jehan Geuffroy, pour aller quérir en Provence et faire apporter ès jardins de Fontainebleau et Villiers Costeretz, orangiers et autres arbres. 90 l.

J. 962, 14, n° 151 (1539?)

Commission à messires les prevost de Paris et de Villeroy pour faire les pris et marchez qu'il conviendra faire à la perfection des bastymens de Fontainebleau et Boullongne, pour la conduite desquelz le Roy commect, par icelle mesme commission, Pierre Paule, son varlet de chambre ordinaire, et Pierre Deshostelz, au lieu de feu Champevergne, avec la charge de certifier et controller les fraiz, mises et despences qui y seront faictes, et, pour la résidence continuelle qu'ilz y feront, leur donne à chacun cinquante livres de gaiges par moys, qui est autant à eulx deulx que avoit seul led. Champevergne.

J. 964, n° 72 (1532?)

A la vefve de feu M° Florimond de Champeverne, en son vivant commis au faict des bastimens de Fontainebleau, Livry et Boullongne, validez, pour les marchez et pris par luy faictz par devant deux notaires du Chastelet à Paris, avecques plusieurs ouvriers nommez en lad. vallidacion, en l'absence des prevost de Paris et

de Villeroy lors empeschez ailleurs pour les affaires du Roy pareillement pour les fraictz faictz par led. deffunt de Champeverne, tant par les journées faictes pour les jardins dud. Fontainebleau que achapt des arbres frutiers, plantes et autre culture y nécessaire, le tout certiffyé par frère Jehan Benoist, maistre dud. lieu, dont ne faict apparoir de son povoir. Aussi de la somme payée à Julien Couldray, maitre orologeur pour une cloche et orologe servant audit lieu et chasteau, ainsi qu'il apert par quictance, et semblablement des sommes et payemens faictz aux maçons, charpentiers, sarreuriers, couvreurs, menuysiers, plombeur, victryer et jardynier, comme il apert par quictance.

J. 960, 5, n° 33 (1532).

A M° Nicolas Picart, commis au paiement des édiffices de Fontainebleau et Boulongne-lez-Paris pour la continuacion de l'ouvraige d'un grant corps d'hostel aud. Fontainebleau et autres réparacions nécessaires aud. lieu. 2,000 l.

J. 961, 44, n° 121 (1537).

A M° Nicolas Picart pour les édiffices de Fontainebleau 10,000 l, et pour ceux de Boulogne près Paris 2,000 l.[1] 12,000 l.

Aud. Picart, que le Roy commect à tenir le compte des édiffices de Sainct-Germain-en-Laye, pour convertir ou fait d'icelle commission par les ordonnances des sieurs de Villeroy et de la Bourdazière et par le conterolle de M° Pierre des Hostelz. 2,000 l.

J. 962, 14, n° 153 (1539).

A maistre Nicolas Picart, commis à faire le paiement des édiffices de Fontainebleau et Boullongne, 6,000 l., assavoir : 4,200 liv. sur et en déduction de ce qui peult et pourra estre deu aux ouvriers besoignans ausd. édiffices, qui est pour led. Fontainebleau 3,600 l. et pour led. Boullongne 600 l., et pour les gaiges dud. Picart et de M° Pierre Desautelz, contrerolleur desd. bastimens de l'année finye 1537, 1,800 liv., pour ce à prandre sur les deniers ordonnez estre distribuez comme dessus, lad. somme de 6,000 l.

J. 962, 14, n° 156 (1539).

A maistre Nicolas Picart, commis au paiement des édiffices de Fontainebleau, Boullongne et Villiers-Coteretz, la somme de 2,250 liv. t. ou 1,000 escuz d'or, à raison de 45 s. pièce, pour convertir et employer en achapt de chalitz, litz, linge, couvertures,

[1]. Voy. ci-dessus, p. 239, lig. 12 et suiv.

matelatz, lodiers, cielz et autres choses nécessaires pour meubler le logis du chenil dud. Fontainebleau, et aussi pour convertir en autres choses qui seront nécessaires deppendans de lad. commission, oultre les autres sommes à luy cy-devant ordonnées pour lad. cause, à prandre au coffre du Louvre des premiers deniers du quartier d'Avril, May et Juing dernier passé.

J. 961, 8, n° 184 (1538).

A Guillaume Le Moyne [1], jardinier de madame de Vendosme, pour aller de Chantilly à Villiers-Costerectz, choisir et marquer l'endroict plus commode à y dresser ung jardin, et pour s'en retourner vers le Roy luy en donner son advis, 20 escuz solleil. 45 l.

J. 961, 8, n° 150 (1538).

Permission à Jehan Caboche et Françoys aux Beufz, plombeurs, de faire mener et conduire franchement et quictement, tant par terre que par eaue, despuis la ville de Rouen jusques au port de St-Dié sur la rivière de Loire, le nombre et quantité de cent milliers de plomb qu'il leur convient avoir pour faire la plomberye de l'édiffice du chasteau de Chambort.

J. 961, 8, n° 188 (1538).

A Jehan Escoubleau, seigneur de Sourdiz, cappitaine du chastel et maison du Plessis du Parc lez Tours 490 l. — A François de Boynes, lieutenant aud. lieu, 100 l. — A l'abbé Hottin, concierge, 30 l. — A Jehan Lebrun, portier, 40 l. — A Amand de la Fons, garde des turterelles blanches, 40 l. — A Jacques Dupont, dict Mattault, garde des hérons, 70 l. — A Bonnyn le Nayn, pescheur, 30 l. — A Michel Vallanté, fontenyer, 35 l. — A Colas Nicars, jardinier, 35 l. — A Jehan Mallette, dict le Picart pieux, aiant la garde des poulles et pans, 30 l. — Et à Jehan Brosseau, ballayeur dud. Plessis, autres 30 l. Qui est en somme 900 l. t. que le Roy leur a ordonné par manière de gaiges.

J. 961, 8, n° 166 (1538).

A Fabrice Cecilian, pour aller en Guyenne visiter et deviser les réparacions nécessaires à Bayonne et autres places. 200 l.

J. 962, 14, n° 168 (1539).

A maistre Jehan Picart, pour convertir au paiement des fraiz nécessaires pour les préparatifz de l'entrevue du Roy et de l'Em-

1. Voy. ci-dessus, p. 238.

pereur en la ville d'Aigues-Mortes, par l'ordonnance des sieurs de la Bordaizière et de Lezigny, trésoriers de France, et du prevost La Voulte. 3,574 l. 10 s. 2 d.

Validacion des parties paiées par led. Picart, tant pour lesd. préparatifz d'icelle entreveue que pour l'advitaillement des gallères dud. Empereur, et autres fraiz ordonnez par lesd. seigneurs de la Bordaizière et de Lezigny, montant assavoir : par ung cahier 519 l. 18 s. 4 d., et par ung roolle 239 l. 13 s. signez d'eulx et du viguyer de Nysmes, et par ung autre cahier 2,314 l. 18 s. 10 d. aussi signé du prevost La Voulte et de son greffier, le tout montant à 3,024 l. 10 s. 2 d.

J. 962, 14, n° 228 (1539).

PEINTRES.

A messire Matheo d'Alnassar[1], pour ses gaiges dud. quartier d'Octobre, Novembre et Décembre dernier, la somme de 150 liv., pour cecy. 150 liv.

A Simon de Bart, la somme de 180 l. pour troys quartiers de ses gaiges eschéuz led. dernier jour de décembre 1532, qui est à lad. raison de 60 liv. par quartier, pour cecy 180 l.

A Berthelemy Getty, la somme de 60 l. pour ses gaiges du dernier quartier de 1532, cy. 60 l.

A Baptiste d'Alvergne, la somme de 180 l. pour ses gaiges de troys quartiers escheuz le dernier jour de Décembre 1532, pour cecy
 180 l.

A messire Albert de Rippe, la somme de 250 l. t. pour ses gaiges de Juillet à Décembre, à raison de 125 l. par chacun quartier, pour cecy 250 l. t.

Aud. de Rippe est aussi deu de reste de 400 escuz sol. dont le Roy luy a fait don, la somme de 250 esc. sol. dont led. seigneur veult et entend qu'il soit entièrement parpayé et desd. deniers et plus clers desd. coffres, pour cecy 250 esc. sol.

A Orsonvillier, pour ses gaiges durant troys quartiers escheuz led. dernier jour de Décembre 1532 la somme de 300 l. t., à raison de 100 l. t. par quartier, pour cecy 300 l. t.

1. L'état de gages que nous complétons ici a été incomplétement donné plus haut; voyez ci-dessus, p. 210, ligne 15. Nous supprimons le préambule, immédiatement après lequel vient l'article sur *Roux de Rousse*, puis les autres artistes se succèdent dans l'ordre suivant : *Rusticy, d'Alnassar, de Carpy, Panthaléon, Just de Just* et enfin *de Bart* et tous ceux qui terminent notre addition. C'est d'ailleurs le seul article déjà publié en partie que nous ayons eu à compléter.

A Simon de Fougères et Jehannet de Bouchefort, la somme de 100 l. t., qui est à chacun 50 l., pour leurs gaiges du quartier d'Octobre, Novembre et Décembre 1532 dernier passé, pour cecy. 100 l.

Somme desd. parties 3,140 l.[1] et 250 escus sol.

J. 960, 6, p. 15 v° (1532).

A Mᵉ Julian Bonacorsy, trésorier de Provence, pour paier Rousse de Roussy, Fleurentin, painctre, de 420 escus soleil, à 43 s. pièce, qui font 903 livres pour son entretenement des mois de Novembre, Décembre, Janvier, Février, Mars, Avril, May, Juing et ce présent moys de Juillet, durant lequel temps il a faict un grant tableau pour le Roy. A Francisque de Carpy, menuysier, 150 liv. pour le bois et entretailleure d'icelluy tableau. A Mᵉ Jehan Poulletier, aultre painctre, pour l'or, façons dud. aornement de bois, 130 liv., et à Archangelle de Platte, pour un voiaige dudit Fontainebleau à Paris, pour faire venir led. tableau et pour les caisses et autres choses qu'il a faittes pour ce, à prandre sur le présent quartier de Juillet 1,215 l. t.

J. 960, 2, n° 17 (au Musée des Archives).

A Raoul de Rousse[2], l'un des painctres du Roy, 200 l. t. auquel ledit seigneur en a fait don oultre et pardessus ses gaiges ordinaires dudict estat et autres bienfaictz qu'il a euz et pourra avoir cy-aprez dudict seigneur, et sans diminution d'iceluy, à prandre au coffre du Louvre des deniers de l'année finie le derrenier jour de Décembre 1533.

J. 961, 8, n° 131 (1534.)

A Maistre Roux de Rousse, painctre, pour ses gaiges et entretenement d'une année sur plusieurs années qu'il prétend luy estre deues. 1,400 l.

J. 962, 14, n° 161 (1539).

A Messire Lazare de Bayf, la somme de troys cens escutz soleil pour employer aux couleurs à frès, suyvant le mémoire de Roux, paintre dud. seigneur (le Roy), qui luy a esté envoyé, et a ordonné led. seigneur lad. somme de 300 escus estre envoyée aud. de Bayf par le trésorier de l'espargne, pour cecy 300 esc. sol.

J. 961, 1, n° 95 (1530-32.)

1. Il faut faire entrer dans ce total Roux de Rousse, Rustichy, Fr. de Carpy, Jean Miquel Panthaléon, Juste de Juste, déjà indiqués ci-dessus, p. 210, comme nous venons de le dire.

2. Lisez Roux de Rousse.

A Francisque Boulongne, 200 escuz d'or sol. pour ung voyaige qu'il va faire en Flandres, porter ung petit patron de *Scipion l'Affricain,* pour la tappisserye que le Roy faict faire à Bruselles, et en rapporter le grant patron de lad. histoire, cy. 200 esc. sol.
J. 960, 6, f. 14 V° (1532).

A Francisque de Boulongne, besongnant en ouvrage de stuc, la somme de 300 liv. t. à luy ordonnée sur la somme de 900 liv. faisant le parfaict de 1,200 liv. qui luy restoit deue de ses gaiges, estat et entretenement au service du Roy, des années finies en 1535 et 1536, à raison de 600 liv. par an, cy. 300 l.
J. 962, 13, n° 37 (22 mars 1537).

A Francisque de Boullongne, painctre, besongnant en ouvraige de stuc, la somme de 1,200 liv. t. à luy ordonnée par led. seigneur pour deux années de ses gaiges escheues le dernier jour de Décembre 1536 dernier passé, qui est à raison de 600 liv. par chacune d'icelles, à prendre sur les parties casuelles.
J. 962, 12, n° 142 (15 juin 1537).

A Francisque de Primadicis, dit Boulongne, painctre et valet de chambre du Roy, pour le parfaict de ses gaiges montans 600 liv. par an, des années 1537 et 38. 1,206 liv. 13 s. 4 den.
J. 962, 14, n° 195 (1539).

A Francisque de Boulongne, vallet de chambre du Roy, besongnant en ouvraige de stuc, la somme de 600 liv. t. à luy ordonné pour luy parfaire la somme de 1,200 li. pour sa pension des années finies 1535 et 36, cy. 600 l.
J. 962, 14, n° 226 (1539).

A Florimond Le Charron, naguère commis au paiement des officiers domesticques de la maison du Roy, pour convertir au payement des gaiges de M° Jehan Salmonius, Guy Fleury, varletz de chambre, et Jamet Clouet, paintre du Roy, durant le quartier de Janvier, Février et Mars 1535. 160 l.
J. 961, 11, n° 108 (1537.)

Lettres de naturalité et congé de tester à Pierre Foullon[1], painctre

1. Dans la *Renaissance des Arts,* I, 242, est cité un certain Benjamin Foulon, neveu d'un peintre nommé JAMET. Ce n'est certes pas notre Foulon;

de monsieur de Boysy, natif d'Envers, sans payer aucune finance, à la charge de se marier en France.

J. 962, 15, n° 259 (18 décembre 1538).

A Barthelemy Guetty[1], 300 escus sol. pour deux patrons par luy aiz où sont figurez et painctz plusieurs histoires de poésie, satires et nimphes, que le Roy a fait demourer en la salle du jeu de paulme du Louvre, et pour une paire d'Heures historiées de plusieurs histoires faites de riches couleurs, que led. seigneur a cy-devant prises dud. Guetty, en ce compris le voyaige que led. Guetty feist en poste de Tours à Dijon, où lors estoit led. seigneur pour luy porter lesd. Heures qu'il print pour son service et plaisir. Depuis feue Madame les a eues, pour cecy 300 escuz sol.

J. 960, 6, f. 14 (1532).

A Anthoine de Nouaille, seigneur dud. lieu, painctre ordinaire du Roy, pour ung autre voiage en dilligence de Lyon à Sainct-Saphorin de Ley, apporter au Roy lettres de monsieur le Grand Maistre qui estoit lors aud. Lyon, concernans aucuns affaires d'importance, 10 escuz sol, pour ce 22 l. 10 s.

J. 961, 11, n° 97 (1537).

Lettres de légitimation avec don de finance à Jehan Parisot, paintre et mortespaie[2] d'Auxonne, filz illégitime de messire Jehan Parisot et de Laurence, fille de Jehan Lescuyer.

J. 960, 34, n° 38 (1532?).

A André Pillastron, l'un des painctres ordinaires dud. seigneur, que icelluy seigneur luy a ordonné par manière de pension et gaiges en son service, pour une année commencée le premier jour de Janvier 1532 et finie le dernier de Décembre 1533, obmis à coucher en l'estat que led. seigneur a faict de l'appoinctement de ses painctres durant icelle année, la somme de 400 l. t.

mais on vient de voir un Jamet Clouet, peintre du Roi et qui appartient probablement à la famille des artistes dont M. de Laborde a écrit l'histoire. Ce surnom, diminutif de Jean, a pu, par l'habitude, être considéré comme leur véritable nom et figurer à ce titre dans des documents officiels.

1. Cf. *Archives curieuses*, t. III, p. 80. Payement, en date du 22 may 1520 de 900 l. t. aud. Geutty, par forme de bienfait.

2. *Mortes paye* ou *morte paye*, dit le Dict. de Trévoux, désigne un soldat entretenu dans une garnison en temps de paix comme en temps de guerre.

à prandre sur les finances extraordinaires et parties casuelles.
J. 961, 8, n° 191 (1538).

A Jehan Raf, paintre, en don, la somme de 40 escuz soleil, en considération d'ung pourtraict de la ville de Londres dont il a ci-devant fait présent aud. seigneur, à prandre sur les deniers de l'espargne.
J. 961, 10, n° 123 (1534).

SCULPTEURS, GRAVEURS, VERRIERS, ACHATS D'ANTIQUES.

A.... pour les fraiz et voictures des marbres et médailles que le Roy faict conduyre tant par eaue que par terre depuis Aigues-Mortes jusques à Fontainebleau, et ce par marché faict avec led.... 4,200 liv.
J. 960, 6, f. 87, v° (1533).

A Jehan Joaquin, sieur de Vaulx, ambassadeur du Roy à Venize, pour remboursement de 300 esc. sol. par luy baillez à Venize suyvant les lettres du Roy à M. Iheronyme Fondulus, pour achacter livres et choses anticques. 675 liv.
J. 962, 14, n° 195 (1539).

Acquit pour faire bailler et délivrer à Nicolas le Picard, commis à tenir le compte et faire le payement des bastimens de Fontainebleau et Boys de Boullongne [1], la somme de 2,953 l. 2 s. 6 d. parisis, pour convertir au fait de sa commission et mesmement aud. bastiment de Boullongne, à icelle somme avoir et prandre sur troys ventes de boys de haulte fustaye délivrées à Jherosme de la Robya, esmailleur, comme plus offrant et dernier enchérisseur pour lad. somme. 2,953 l. 2 s. 6 d. p.
J. 960, 3, n° 82 (1531?).

[1]. Presque tous les articles des acquits au comptant concernant le château de Boulogne et particulièrement les della Robbia ont été publiés par M. de Laborde dans *le Château du bois de Boulogne, dit château de Madrid* (Paris, Dumoulin, février 1855, in-8°). C'est même dans le but probable de les employer à une publication spéciale, comme nous l'avons fait remarquer, que M. de Laborde avait distrait de la série des acquits au comptant les payements aux della Robbia. Nous croyons devoir les rétablir ici, d'autant plus que le *Château du bois de Boulogne* n'a été tiré qu'à très-petit nombre.

A Jherosme de la Robie, sculpteur et esmailleur du Roy, pour ses gaiges de quatre années finies le dernier jour de Décembre 1538, à 240 l. par an. 960 l.
J. 962, 14, n° 153 (1539).

Autre validation de la somme de 2,900 l. t. qu'il a payée à Jherosme de la Robye et Pierre Gadier, comme apert par quictance.
J. 960, 5, n° 33. (1532).

A Matheo, de Veronne, graveur dud. seigneur, pour ung vase dont led. seigneur a fait don à Madame. 100 escus.
A luy pour dresser des moullures pour faire aud. vase. 50 esc.
J. 960, 2, n° 45 (1530).

Don à M° Mathieu Nazare, de Veronne, de la somme de 300 escus d'or sol., à iceuly avoir et prendre sur la vente et composition de l'office de contrerolleur du domaine de Falaize, nouvellement créé, et ce pour le paiement de plusieurs tableaulx qu'il a baillez aud. seigneur, montant à lad. somme, pour cecy 300 esc. sol.
J. 960, 6, f. 20 (1532).

A Mathé d'Alnassar, de Véronne, graveur, pour son paiement de deux quesses de cuyr, ouvrées à la damasquine, et deux escriptoires bordées d'agattes orientalles que le Roy a achaptées de luy 2,000 l., dont il avoit esté appoincté sur l'espargne des deniers du quartier de Janvier, Février et Mars 1532 ; mais, à cause des autres grans charges estans sur icelluy, il n'a sceu estre paié, et a depuis led. seigneur ordonné qu'il en sera appoincté par autre acquict sur led. coffre du Louvre, à prandre des deniers de ce présent quartier de Janvier, Février et Mars, pour ce, 2,000 liv.
J. 961, 8, n° 142 (1534).

A messire Mathée, graveur dud. seigneur, la somme de 400 l. t. en laquelle a par cy-devant esté condempné en l'amende par sentence et jugement des généraulx des monnoyes ung nommé Jehan de Raigny, maistre de la monnoye de Tours, et ce pour aucunement aider aud. Mathée à achepter 4,000 livres d'esmery qu'il luy convient avoir pour graver et tailler des pierres, ainsi que icelluy seigneur luy a commandé et ordonné.
J. 961, 9, n° 89 (mars 1534).

Don à messire Mathé d'Alnassar, graveur dud. seigneur, de l'of-

fice de contrerolleur du grenier à sel du Pont-Sainct-Esperit, vaccant par le trespas de feu M^re Odon Sellier, pour en faire par led. d'Alnassar son proffict, sans payer aucune chose.

En marge se trouve cette note : « Nota que le Roy n'entend luy donner que 300 escuz là-dessus. »

J. 961, 10, n° 124 (1534).

A maistre Mathieu d'Alnazar, de Véronne, 415 escuz pour son paiement de deux pièces de tappisserie d'or et de soye à verdure et petitz personnaiges, des histoires de *Actéon* et *Orphéus*, contenans ensemble 20 aulnes trois quartz, mesure de Paris, qu'il a livrez et venduz au Roy en ce présent mois de Juing, et dont led. seigneur a luy-mesme faict marché à luy, au pris de 20 escuz pour aulne, et lequel aulnaige a esté faict de l'ordonnance dud. seigneur par messire Pierre Paulle, dict l'Italien, son varlet de chambre, et Guillaume Moynier, son tappissier, ès mains duquel lad. tapisserie a esté mise...,

Et à Berthelemy Perignac, de Bruxelles, 20 escuz dont le Roy luy a faict don pour ses peines d'avoir faict apporter lesd. deux pièces de tappisserie et aider à en faire le marché, qui est en somme 435 escuz solleil, ou 978 liv. 15 s., à raison de 45 s. pièce, à prandre aud. coffre du Louvre des deniers dud. présent quartier d'Avril, May et Juing.

J. 961, 8, n° 166 (1538).

Aud. maistre Mathieu d'Alnazar, la somme de 400 liv. t. sur et en déduction de 700 liv. restans de 800 liv. à quoy le Roy a verballement faict marché avec luy pour la construction et édiffice d'un moulin qui doit estre assis et porté sur basteaulx en la rivière de Seyne, près la poincte du Palais de Paris, pour servir à pollir dyamans, aymeraulxdes, agattes et autres espèces de pierres, et ce, oultre 100 liv. que led. seigneur luy a cy-devant faict délivrer sur lesd. 800 l. par Claude Haligot, naguères trésorier des plaisirs dud. seigneur; et sans ce que dud. marché de l'édiffice, construction et façon dudict moulin, led. trésorier de l'espargne soit tenu faire autrement aparoir, ne en rapporter cy-après plus ample déclaration, en quoy lad. partie de 800 liv. aura esté employée et dont icelluy seigneur l'a relevé et relièvre par led. acquict, à prandre aud. coffre du Louvre des deniers dud. quartier d'Avril, May et Juing.

J. 961, 8, n° 166 (1538).

A Mathée d'Alnassar, de Véronne, paintre, graveur, et varlet de chambre du Roy, la somme de 300 escuz d'or soleil, dont le Roy luy a aussi faict don en faveur de services, aussi pour le récompenser de partie des deniers par luy desboursez à faire réparer et approprier le logis appellé les Estuves, estant ou bout de l'isle du Pallais de Paris, ouquel le Roy luy a donné sa demeure, et ce oultre les autres dons, gaiges et bienffaictz qu'il a et pourra avoir pour autre et semblable cause dud. seigneur, à prandre sur les deniers provenant de la vente ou composition de l'office du contrerolleur du domaine de la viconté de Fallaise, nouvellement coté, et en laquelle n'a esté pourvue depuis l'édict sur ce faict par le Roy, et n'entend ledict seigneur que led. d'Alnassar soit tenu faire autrement apparoir de ses fraiz et réparations ainsi faictes aud. logis.

J. 961, 8, n° 166 (1538).

A Mathée d'Alnassar, painctre, vallet de chambre et graveur dud. seigneur, pour le parfaict de ses gaiges des années 1536, 37 et 38 à lad. raison de 600 liv. par an. 1400 liv.

J. 962, 14, n° 195 (1539).

A Joachim Raoulland, tailleur en pierre et en bois, demourant en la maison de Monseigneur de Guise, la somme de 450 l. t. pour 200 escuz d'or sol., à raison de 45 s. pièce, dont le Roy luy a faict don, en faveur des voiages par luy faictz, peines et travaulx qu'il a euz et pourra avoir cy-après, suivant la charge à luy donnée par led. seigneur de luy faire provision et amas de certaine quantité de boys de différentes coulleurs et de pierre, tirant sur la dureté de celle de marbre, qui se doit recouvrer au villaige de Jaulge près la ville de Tonnerre, et que le Roy a délibéré faire conduire et apporter par la rivière d'Yonne jusques à Fontainebleau, pour estre emploié en ses édiffices dud. lieu, à prandre aud. Louvre desd. deniers du quartier d'Avril.

J. 961, 8, n° 166 (1538).

A Francisque de Carpy, Italien, menuisier dud. seigneur, la somme de 1600 liv. t. pour son estat et entretenement ordinaire au service d'icelluy seigneur des années 1535, 36, 37 et 38, qui est à raison de 400 liv. par an, dont auparavant et depuis qu'il est au service dud. seigneur il a tousjours esté payé, cy. 1600 liv.

J. 962, 14, n° 189 (1539).

VERRIERS.

Don à Anthoine de Gaultier, maistre de la verrerie de Grisolles,

de telle quantité de boys mort versé par terre qu'il pourra prendre et lever en la forest de Rye, et ce durant ung ans, pour lad. quantité de bois convertir et emploier à l'entretenement et chauffaige de lad. verrerie, à quelque valleur et estimation que led. bois puisse monter, et sans ce qu'il en soit tenu paier aucune chose.

J. 962, 12, n° 147 (2 juin 1537.)

A Dominique Ballarin, marchant vénitien, la somme de 900 l. t. pour la valeur de 400 escuz sol., pour son paiement de certaine quantité de vaisselle de verre cristallin vénitien à plain déclaré en l'acquit que, en vertu de ce présent article, en a esté expédié ; que le Roy a achapté de luy le pris susd. pour en faire et disposer à son plaisir, à prandre aud. coffre des deniers du quartier d'Avril, May et Juin dernier, sans ce que...

J. 961, 8, n° 179 (1538).

TAPISSIERS ET BRODEURS.

A Cornelie de Rameline, facteur de Danyel et Anthoine de Bomberg et de Guillaume d'Armoyen, pour le paiement de trois pièces de tapisserie des *Actes des Apôtres*, contenant 73 aulnes quart et demy, que ledict seigneur a luy-mesme achactées au pris de 50 escuz d'or soleil l'aulne, à prandre comme dessus 3,668 escuz et trois quarts d'escu soleil, vallent. 8254 l. 13 s. 9 d.

J. 961, 8, n° 149 (1534).

A Pierre Dugard, tapissier ordinaire du Roy, la somme de 837 l. t. à luy ordonnée, assavoir : 432 l. pour son rembourcement de plusieurs parties d'ouvraiges, estoffes et marchandises de son mestier par luy faictes, fournies et livrées pour les tapisseries dud. seigneur, et 46 l. pour ses gaiges de cinq quartiers restans des années finies 1521, 22 et 24, et pour toute l'année finie en 1525, à raison de 180 livres tournois par an, desquelles il n'a esté baillé aucune assignation pour le paiement des officiers domestiques de la maison d'icelly seigneur, cy 837 l.

J. 962, 14, n° 189 (1539).

A Pierre Dugard, tapissier ordinaire dud. seigneur, autre don et quictance d'une amende de 75 livres t. en laquelle il a esté cy-devant condampné envers ledit seigneur par arrest de la court du Parlement de Paris, nonobstant que telz dons n'aient acoustumé estre faitz que pour la moictié, etc...

J. 962, 15, n° 241 (14 septemdre 1538).

Lettres de tapissiers à Fontainebleau pour Salomon et Pierre de Herbaines, frères, et tapissiers, c'est assavoir: led. Salomon, de la Maison de madame la Dauphine, et led. Pierre, de la Maison de la Royne, à la charge qu'il en y aura l'un des deux tousjours résident aud. Fontainebleau, et aux gaiges de 240 l. par an pour les deux, qui est 20 l. par mois, de laquelle ilz seront paiez par le trésorier des bastimens dud. Fontainebleau et par les certifications de Babou, selon les mois et temps qu'il verra et congnoistra qu'ilz auront résidé aud. Fontainebleau et qu'ilz auront vacqué aux visitations et rabbilaiges ou nouveaulx ouvraiges des meubles, tapisseries et broderies qui sont et seront aud. Fontainebleau, lesquelles vacations et ouvraiges ilz seront tenuz de faire et accomplir moyennant lad. somme de 20 l. par mois, et dont ilz ne pourront demander autre récompense ou sallaire quant à leurs ditz labeurs ou vaccations; portant lesd. lettres commission pour lesd. Herbaine de la garde des meubles, drapz d'or, d'argent, soye et tous ustancilles qui sont ou seront aud. Fontainebleau, avec pouvoir de descharger les concierges dud. Fontaibleau, d'Amboise, le tapissier du Roy estant au Louvre à Paris, et tous autres qui leur en bailleront, par les inventaires ou certifications qu'ilz en signeront ou feront depesche par notaires et tabellions.

J. 962, 16, n° 154 (1538).

Don à Pierre Langloys, tapissier du Roy, de l'office de priseur-juré en la ville et prevosté de Corbeil, vacant par le trespas de Charles Maçon, pour en faire son proffict.

J. 962, 16, n° 193 (9 mars 1539).

A Guillaume Moynnier, tapissier, pour louaige de tapiceries qui ont servy troys moys à Saint-Germain, et au logis de Monseigneur de Lorraine. 30 escus.

J. 960, 2, n° 45 (1530).

Provision adressant aux trésoriers de France, pour faire doresnavant paier par chacun an à Guillaume Moynnier, tapissier dud. seigneur, 200 l. sur la recepte ordinaire de Paris, à commencer a premier jour de Janvier derrenier passé, et de continuer dores navant tant qu'il aura la garde des meubles et riches tapisserye au Roy appartenans, estans au chasteau du Louvre, iceulx esventer et nectoyer deux foiz l'an, ou plus, si besoing est. Et à la charge qu'il sera tenu faire recouldre et restablir les trous et endroictz où ilz sont et se trouveront gastées, et, pour ce, faire quérir à ses

despens peynes d'ouvrier, et aussi de faire du feu quelquefoiz de l'année ès lieux où seront lesd. meubles pour la conservation d'iceulx.

J. 961, 11, n° 97 (1537).

A Guillaume Moynier, tapissier, 260 l. 7 s. 9 d. t. pour son paiement de la toille, corde, ruban et autres choses de son mestier par luy fournies et livrées pour la garniture, doubleure et pantes d'ancienes tapisseries dud. seigneur, comme peut apparoir par ses parties qui ont esté veues et arrestées de l'ordonnance verballe du Conseil par les Général de Normandie, le Maistre d'ostel Desbarres, et le Conterolleur de l'Argenterie du Roy à prandre sur les finances extraordinaires et parties casuelles.

J. 961, 8, n° 166 (1538).

A Melchior Baldi, facteur de Marc Crétif, pour 214 aulnes ung quart et demy de tapisserie qui contiennent les tapisseries de l'*Histoire de Remus et Romulus,* des *espaliers,* de la *Création du monde* et autres pièces, que ledit seigneur a luy-mesmes achactées, au pris de 35 escuz l'aulne, à prandre comme dessus, 7503 escuz et demy quart d'escuz soleil, vallent 16,882 l. 7 d'

J. 961, 8, n° 149 (1534).

A Melchior Bailde, facteur de Marc Crété, marchant de Bruxelles, pour son paiement de cinq pièces de tapisserie à or et soye, esquelles sont figurées *Cinq Aages du monde,* contenans ensemble 88 aulnes trois quartz, que le Roy a luy-mesme achactées dud. Bailde, et d'icelles fait pris et marché à 20 escuz sol. l'aulne; et lesquelles cinq pièces de tapisserie ont esté aulnées en la présence du seigneur de La Bourdazière et délivrées ès mains de Salomon et Pierre Des Herbanes, tapissiers dud. seigneur, pour les garder avec les autres meubles de Fontainebleau. Pour ce, à prandre sur les deniers dud. espargne, 1776 escuz sol., vallent. 3,993 l. 15 s. t.

J. 962, 14, n° 168 (1539).

A Bastien de la Porte, marchant de Brusselles 1961 l. 13. s. 10 d. pour son paiement de troys pièces de fine tapisserye et 4 pentes pour fournir une garnyture de ciel de lict de camp, de l'*Histoyre de Phebus,* le tout rehaulsé de fil d'or, d'argent et de soye, contenant ensemble 17 aulnes quart et demy et ung seiziesme d'aulne, que le Roy dès led. mois d'octobre derrenier a achapté de luy, au pris de 50 escuz sol. l'aulne, revenant à la somme susditte, et icelle tapisserye, par ordonnance dud. seigneur, délivrée ès mains

de Guillaume Moynier, tapissier ordinaire dud. seigneur, pour icelle conserver avec les autres dont il a charge par led. seigneur.
4,961 l. 13 s. 10 d.

J. 961, 8, n° 150 (1538).

A M⁰ Claude Halligre, trésorier des Menuz Plaisirs du Roy, la somme de 3,690 l. t. pour la valleur de 1,800 escuz sol., à raison de 41 s. pièce, à luy ordonnée par icelluy seigneur pour convertir et employer ou faict de son office, mesmement pour icelle bailler à Pierre de Pannemarque, tapissier, demeurant à Brucelles, pour partie de 7,500 escuz, à laquelle somme a esté faict pris et marché par led. seigneur avec led. Pannemarque pour la tapisserie de fil d'or, d'argent et de soye qu'il doit faire pour led. seigneur, et ce, des deniers provenant des restes des comptes, amendes de la Tour carrée, et autres deppendans de la commission de messieurs de Bonnes et Rapponel, pour cecy. 3,690 l. t.

J. 961, 8, n° 235 (1532).

A Emanuel Riccie, pour son paiement d'une corde de cent et une perles, pour six cordons de perles, chacun cordon de 14 perles et ung carreau d'or semé de petis rubis avec 13 grosses perles, 5,125 escus soleil, vallent. 11,531 l. 5 s.

J. 961, 8, n° 149 (1534).

A Emmanuel Riccy, Gennevoys, citoyen d'Anvers, la somme de 300 escuz sur la somme de 1,927 escuz sol. à luy ordonnée par le Roy, pour le pris, marché et accord que led. seigneur a fait en personne des choses qui s'ensuyvent, c'est assavoir : 19 boutons de rubiz et diamant liez et enchassez d'or, à 22 escuz sol. pièce, valans en tout, selon led. pris et marché, 418 esc. sol.; 74 perles, à 6 escuz pièce, vallant 444 escuz sol.; 41 perles valant, à 45 escuz sol. pièce, 615 esc. sol.; 15 autres perles, de 30 escuz pièce, montent 450 esc. sol., toutes lesquelles pièces revenans à lad. première somme, pour le surplus de laquelle montant 1,600 esc. sol., led. seigneur, en considération, de l'attente que pourra faire led. Emmanuel Riccio pour avoir paiement de lad. somme, luy a octroyé et accordé le second office de notaire et secrétaire et de la maison de France, soit boursier ou gaiges, qui par cy-après viendra à vacquer, le premier desquelz offices eschéant vacquant a jà par led. seigneur esté promis et accordé à autre personnage plus au

long contenu et déclaré en la certiffication d'icelluy seigneur qu'il en a faict à ceste fin.

J. 962, 12, n° 106 (27 août 1537).

Led. seigneur (le Roi) pour demourer quicte envers Emanuel Riccio de la somme de 4,694 esc. sol. à luy deue par led. seigneur pour vente de perles qu'il luy a délivrées et mises en ses mains, luy a permis qu'il puisse faire entrer en ce royaulme jusques au nombre de 2,347 pièces de veloux de toutes coulleurs, tant cramoisie que autres draps de soie de manufacture de Gennes [1], sans pour ce paier l'imposition de deux escus pour pièce esd. draps de soye et manufacture dud. Gennes nouvellement mis sus, qui revient pour lesd. 2,347 pièces à lad. somme de 4,614 escuz sol. nonobstant les prohibitions et deffenses sur ce faictes.

J. 962, 15, n° 241 (14 septembre 1538).

Le Roy pour récompenser Emanuel Riccio, Genevoys, citoyen d'Envers, ses frays, mises et despenses qu'il a faictz et supportez pour avoir, par commandement et ordonnance dud. seigneur, faict amener et conduire de Paris jusques à Lyon, et dud. Lyon à Compiègne, les pièces de tapisserie de l'*Histoire de Josué*, qu'il a cy-devant achaptées de luy, et semblablement à la perte qu'il a eue, ainsi qu'il a faict remonstrer aud. seigneur, au moyen de ce que les borts de lad. tapisserie ne luy ont esté comptez comme le milieu d'icelle, ainsi qu'il estoit acoustumé et qu'il luy avoit esté accordé et promis ; luy [a permis et octroié qu'il puisse faire amener et entrer en ce Royaume par ses facteurs, commys et depputez, le nombre et quantité de huict charges de veloux noirs, cramoisyz et autres couleurs de la manufacture de Gennes, pour iceulx vendre, ou par sesd. facteurs, commis et depputez, faire vendre, distribuer et faire son proffict, et ce franchement et quictement de la nouvelle imposition de 2 escuz que le Roy a mise sus pour chacune pièce desd. veloux de Gennes entrans en ce Royaulme, nonobstant les deffenses sur ce faictes et que la somme à quoy cela se pourra monter ne soit cy déclarée.

J. 962, 16, n° 448 (29 mars 1539).

A Emanuel Riccio, marchant de la ville d'Envers, 13,190 l. 12 s. 6 d. faisans le parfaict de 15,440 l. 12 s. 6 d. pour son paiement de huict pièces de fine tapisserie de l'*Histoire de Josué*, contenant

1. Cet article, dans les *Archives curieuses* où il a été imprimé (t. III, p. 94) s'arrête ici.

171 aulnes demye ung seiziesme que le Roy a achaptée de luy en la ville de Compiègne ou mois d'octobre derrenier passé, le pris de 40 esc. d'or sol. l'aulne, et icelles pièces faict aulner en la présence du Contrerolleur de son Argenterie par Guillaume Moynier, tappissier dud. seigneur, auquel icelluy seigneur l'a fait bailler en garde avec ses autres meubles, ainsi qu'il apert par la certifficacion signée desd. Contrerolleur et tapissier atachée à l'acquict qui, en vertu de ce présent article, en sera expédié, dont le surplus desd. 15,440 l. 15 s. 6 d. montant à 2,250 l. il en a ci-devant esté paié par led. trésorier de l'espagne; pour ce à prandre sur les deniers susd. lad. première somme de 13,190 l. 12 s. 6 d.

J. 962, 14, n° 274 (1539).

A Augustin Mychon, facteur de Emanuel Riccio, pour son paiement de 417 marcs 1 once 7 gros de vaisselle d'argent dorée mise ès mains du trésorier Pierreume, à 29 l. 5 s. t. le marc, 12,204 l.; pour 110 grosses perles, à 7 escuz sol. pièce, 1,732 l. 10 s. t., et pour une bordeure d'or garnye de 12 tables et d'une roze de dyamant 450 esc. sol., lesd. perle et bordeure mises ès mains du Roy, pour ce à prandre sur les deniers de l'Espargne. 14,949 l.

J. 962, 14, n° 195 (1539).

A Jaques Ticquet, tapissier, pour aller en poste en Flandres porter lettres du Roy aux commissaires sur le rachact des terres restans à desgaiger, et pour choisir et faire apporter aud. seigneur certaines tapisseries dud. païs. 112 l. 10 s.

J. 962, 14, n° 171 (1539).

A Jacques Ticquet, pour aller en poste de Fontainebleau jusques en Flandres porter la rattification du traicté et accord fait entre le Roy et l'Empereur, et pour son retour en lad. diligence, 50 esc. sol. vallent 112 l. 10 s.

J. 962, 14, n° 171 (1539).

A Girard Oudin, brodeur dud. seigneur, demourant en la ville de Tours, la somme de 9,000 l. t. pour son remboursement de pareille somme dont il a fait prest au Roy. 9,000 l. t.

J. 960, 1, n° 100 (1530-32).

A maistre Marc de la Rue, aussi par cy-devant argentier dud. seigneur, pour paier led. Odin, brodeur, des parties de sond. mestier fournyes en lad. Argenterye depuis le premier jour d'aoust 1521 jusques au mois de Febvrier 1524 dont il avoit aussi esté appoincté

sur lesd. troys quartiers, et est remys sur le quartier de Juillet, Aoust et Septembre prochain, à prandre esd. coffres au Louvre.

1724 l. 4 s. 4 d.

J. 960, 6, fol. 113 v° (1533).

A Philippes Audin, brodeur, demourant aud. Paris, pour son paiement d'un devant de coste de satin cramoisy, et une paire de manchons, le tout enrichy d'or fait de broderie et de cannetille d'or et semé de perles, que led. seigneur a pareillement achaptez de luy. 517 l. 10 s. t.

J. 961, 8, n° 156 (1534-38).

JOAILLIERS.

A Loys Berlant, dit La Gatière, la somme de 20,500 l. tournois, parfait de 15,000 escuz, somme à luy deubz pour achapt de bagues et pierreries par luy baillées et livrées au Roy pour ce, 20500 l.

J. 960, 4, n° 47 (1532).

A Loys Berland, dit La Gastière, joyaullier, et lappidaire du Roy, pour son paiement de 8 douzaines de bouttons d'or et de perles, à raison de 2 escuz d'or soleil, vallant 192 écus soleil; trois mariaiges de dyamans et de rubiz, 20 escuz soleil; ung petit carquan de rubiz et de perles, 100 escuz soleil; et une saincture d'or garnye de perles, 60 écuz soleil, lesquelles bagues le Roy a achaptées de luy en ce présent mois de Février les pris susd. et icelles retenues en ses propres mains, pour cecy. 837 l.

J. 961, 8, n° 156 (1534-38).

A Jehan Ambrois Cassal, Millannoys, marchant dud. lieu, 2250 l. t. pour la valleur de 1000 escuz d'or, pour son paiement d'une couppe d'esmeraulde faicte à fueillaiges, le pied et les bords dorez d'or, laquelle led. seigneur a pareillement achaptée de luy led. pris, pour en faire et disposer comme dessus, à prandre au coffre du Louvre, des deniers du quartier d'Avril, May et Juing.

J. 961, 8, n° 176 (1538).

A Silvestre Vaiglate, serviteur de Jehan Ambrois Cassul, Millannois, pour son paiement des marchandises cy-après déclarées, que le Roy a achactées et retenues en ses mains. 1151 escuz et demy d'or sol., c'est assavoir : une espée faicte à ouvrage de semin [1]; une autre espée à ouvrage de rubes d'or de ducat; une pièce de veloux

[1]. Ou senim; ou peut-être sevim.

blanc frizé à fons jaulne, contenant 20 aulnes; une chemise à ouvraige d'or, une autre chemise à ouvraige blanc; une paire de manchons à ouvrage de soye cramoisie et or; une pièce de toille d'or frizée de bleu, contenant 18 aulnes 3 quartz; une pièce de satin blanc et d'argent, contenant 23 aulnes 1 quart; une pièce de toille d'or à deux endroictz, contenant 19 aulnes et demye; une pièce de satin cramoisi rouge et d'or, contenant 13 aulnes; une pièce de satin et veloux violet avec or, contenant 9 aulnes et demye, trois devantz de cottes garnyes de leurs manchons, dont l'un est de veloux gris et or, ung de veloux blanc, garny d'argent, et ung de veloux turquyn ouvré d'or; quatre masses de fer dorées et deux paires d'estriefz aussi dorez, pour ce à prandre sur les deniers de l'Espargne. 2590 l. 17 s. 6 d.

J. 962, 14, n° 149 (1539).

A René Claveau, marchant de Tours, 1012 l. 10 s. t. pour la valleur de 450 escuz d'or sol., à la raison de 45 s. t. pièce, pour son paiement de ce qui s'ensuit que le Roy a achapté de luy aud. mois de May led. pris, assavoir: ung carcant d'or garny de 7 beaulx saphirs et 6 grosses perles avec ung camayeulx d'agatte, auquel est taillé de l'un des costez la Nativité de Notre Seigneur, enrichy d'or, et d'autre costé une très belle Nunciade, aussi d'or, et desquelles choses led. seigneur a luy-mesmes faict led. pris, et icelles retenues en sesd. mains pour en faire comme dessus. Dont il ne veult que led. trésorier, etc... Lad. somme à prandre au coffre du Louvre des deniers de ce présent quartier d'Avril, May et Juing.

J. 961, 8, n° 262 (1533-38).

A Pierre Conyn, marchant joyaullier, demourant à Lyon, 3150 liv. t. pour la valeur de 1400 escuz d'or, à raison de 45 s. pièce, pour son paiement de vingt tables de diamens, une grosse perle ronde, ung coffre de nacre garny et enrichy de perles et une amatiste que le Roy a achapté de luy en ce présent mois d'Aoust le pris dessusd. et dont luy-mesme a fait le marché, le tout retenu en ses mains pour en faire et disposer à son plaisir, dont il ne veult que led. trésorier de l'Espargne soit tenu autrement en faire apparoir sur ses comptes, à prendre aud. Louvre des deniers dud. quartier d'Avril.

J. 961, 8, n° 182 (1538).

A Pierre Conig, marchant joyaullier, pour son paiement de 560 perles rondes orientalles que led. seigneur a pareillement achapté de luy aud. lieu led. 1er Janvier, 300 escuz sol. à prandre

sur lesd. deniers du coffre du Louvre dud. quartier d'Octobre dernier, pour ce. 675 liv.

J. 961, 8, n° 243 (1538).

A Jehan Crespin, geolier de Paris, 855 l. t. ou 380 escuz... pour son paiement d'une longue saincture et deux paires de patenostres, le tout d'or et de perles, que le Roy a naguières achapté de luy led. pris, et icelles retenues en ses mains pour en faire et disposer à son plaisir, et ne veult led. seigneur que led. trésorier de l'espargne soit tenu faire apparoir desd. pris et marchez, etc...

J. 961, 8, n° 184 (1538).

A Jehan Crespin, marchant joyaullier, pour son paiement de 6 paires de manchons garniz d'or de Chippre et de perles, et d'un grant mirouer de cristal, que led. seigneur a aussi achapté de luy aud. Dijon. led. premier Janvier, la somme de 360 escuz sol., à prandre aud. coffre du Louvre dud. quartier d'Octobre derrenier, pour cecy, 810 liv.

J. 961, 8, n° 243 (1538).

A Renault Danet et René Claveau, autres marchans joyaulliers de Paris, 1192 liv. 10 s. t. pour 530 escuz d'or, qui est à chacun d'eulx 596 l. 5 d. t., pour leur paiement d'un carquant d'or où sont enchassez 5 diamens et 6 rubiz que led. seigneur a pareillement achaptez d'eulx led. pris, et icelluy carquant retenu en ses mains pour en faire et disposer comme dessus, à prandre aud. coffre des deniers dud. quartier d'Avril.

J. 961, 8, n° 176 (1538).

A Jacques Doudet, autre marchant joyaullier, pour son paiement de ung dizain d'agate garny à vazes d'or, ung autre dizain de couleur de saphis enrichy de vazes d'or; deux paires de patenostres de yacynthes aussi garnies d'or, et deux colletz de crespe enrichiz d'or que led. seigneur a achaptez de luy en ced. présent moys de Janvier aud. Joynville 200 escuz sol. à prandre aud. coffre du Louvre des deniers de ced. présent quartier de Janvier, pour ce 450 l.

J. 961, 8, n° 245 (1538).

A Francoys Forcya, pour son payement d'une espée dont les gardes du pommeau et bout du fourreau sont d'or, ouvrez à la damasquine, une saincture de vellours, ferrée et ouvrée de mesme, 80 escuz sol. vallant 180 l. ; et à Pierre Du Vergier pour son paie-

ment de la garniture d'une autre espée dorée et ouvrée comme dessus 11 l. 5 s. t., que le Roy a achaptez d'eulx à Lyon au moys de Janvier dernier les pris susd., pour ce 191 l. 5 s. t.

J. 961, 11, n° 56 (1537).

A Simon Gaudin, marchant joyaullier, pour son paiement d'une guesne de boys de hébène garnie de 6 cousteaulx, une fourchete de mesme bois faicte à la damasquine d'or et de pierrerie, ung dizain d'agate, garny d'or avec ung pillier de hébène aussi garny d'or et de pierrerie, une houppe de perles à semance de petites chesnes d'or, une petite ymaige pour servir à mectre au bonnet, lesquelles choses le Roy a achapté de luy le 2ᵉ de Janvier, la somme de 1000 escuz sol. 2250 l.

J. 961, 8, n° 243 (1538).

A Christofle Hérault, marchant joyaullier, pour son paiement d'un autre carquan, ouquel sont enchassez sept grans tables de diamans et sept rubiz cabochons que led. seigneur a achapté de luy aud. Dijon le 1ᵉʳ jour de Janvier, 2100 escuz soleil, à prandre aud. coffre du Louvre des deniers dud. quartier d'Octobre, Novembre et Décembre, pour ce 4725 l.

J. 961, 8, n° 243 (1533-38).

A Guillaume Hérondelle, marchant lapidaire suyvant la Court, 9995 l. 4 s. 6 s. pour son paiement de deux grosses bordeures, deux renverseures et une oreillette garnye de dyamans, rubiz et grosses perles, une saincture faicte à cordellières et à bastons tors, persée à jour, garnye de fons brunys, et une autre saincture faicte à neufz et à passeure avec ses noms brunys et de filz torz, garnye d'une houppe esmaillée de rouge cler, le tout d'or, que le Roy, ou moys d'octobre derrenier passé, a achapté dud. Hérondelle le pris susd., et icelles bagues retenues en ses mains pour en faire et disposer à son plaisir, pour ce à prandre sur les deniers ordonnez estre distribuez autour de la personne dud. seigneur, lad. première somme de 9995 l. 4 s. 6. d.

J. 961, 8, n° 150 (1538).

A Hans Joulrer (voy. Yonctrer, p. 393), autre marchant joyaullier, pour son paiement d'un carquan garny de 7 grosses pièces de diamens, assavoir : une grant table taillée à faces ; deux autres pièces taillées à lozenges ; trois autres tables de diamens et une taillée à faces avec six grosses perles ; une bague garnie d'une grande espi-

nolle; une autre table de diament, une grosse perle pendue au bout; ung dizain fait de teste de mors et d'orloges garny de perles; ung pillier fait en façon d'un os de mort et d'une houppe faicte d'or et d'argent; ung camayeul d'agate ayant ung crucifix enslevé de bosse garny d'or; trois tables de rubiz; une autre table de diament et cinq perles; lesquelles choses le Roy a achapté de luy aud. Dijon, le 1ᵉʳ jour dud. Janvier, 2200 escuz soleil à prandre aud. coffre du Louvre des deniers dud. quartier d'Octobre derrenier passé, pour ce cy 4950 l.
 J. 961, 8, n° 243 (1538).

A Allart Plommyer, marchant lappidaire, demourant à Paris, la somme de 5863 liv. 10 s. t. pour la valleur de 2606 escuz d'or, pour son paiement des bagues cy-après déclairées qu'il a vendues au Roy nostred. seigneur au mois de Juing derrenier passé, le prix dessusdit, c'est assavoir : une table de dyamant enchassée en une bague à pendre au col et à laquelle bague y a une grosse perle qui pend ou pied dud. dyament avec une chesne d'or; ung autre dyamant enchassé en ung esneau auquel y a deux rubiz aux deux coings d'icelle esneau; trois paires de patesnostres de jaspes oryental garnies de pilliers d'or; une saincture d'or; une paire de manchons; sept mirouers de cristal; et troys douzaines de cuillières de nacre de perles garnies d'argent dorés; toutes lesquelles choses le Roy a retenues en ses mains pour en faire et disposer à son plaisir, et n'entend iceluy seigneur, etc..... à prandre lad. somme au coffre du Louvre, moictié sur le quartier d'Avril, May et Juing derrenier passé, moictié sur le présent quartier de Juillet Aoust et Septembre.
 J. 961, 8, n° 169 (1538).

A Allart Plombier, autre marchant joyaullier, pour son paiement d'une paire de patenostres de 52 perles rondes garnies de vazes et à marques d'or, enrichies d'esmail vert; une autre père de patenostres de 160 perles rondes avec les marques de 17 autres fort grosses perles; deux paires d'Heures petites en parchemin, garnies d'or, enrichies de rubiz et petites esmeraudes; 170 autres grosses perles rondes, une esmeraulde, un rubiz, un saphiz, et une table de diament enchassée en une table d'atente; ung coffre de cristal garny d'or et enrichy de diamens, rubiz et perles; une image de la remembrance de Notre-Seigneur, garnie de dyamens; une roze toute faicte de diamens; ung dizain de cristal enrichy d'or; et une paire de patenostres de lapis azuré, garnies de 11 mar-

ques d'or enrichies de vermeilles, lesquelles choses le Roy nostred. seigneur a pareillement achaptées de luy aud. Dijon led. 1er jour de Janvier, 1800 escuz soleil, à prandre sur les deniers du coffre dud. quartier d'Octobre derrenier, pour cecy 4050 l.

J. 961, 8, n° 243 (1538).

Acquit au maître de la Chambre aux deniers comme à la Recepte générale des finances extraordinaires et partyes casuelles, pour des premiers et plus clairz deniers provenuz ou qui proviendront tant de la vente et composition des offices que autres parties casuelles, payer à Pompée Tarcon, lapidaire, la somme de 350 escuz à luy ordonnée pour son payement d'ung grant collier faict de pierre d'agathe, preme d'esmeraulde et autres, sur lesquelles y a plusieurs histoires et médailles d'or taillées en relief de demye bosse, et le reste dud. collier estant aussi d'or, taillé à certains ouvraiges esmaillez, lequel le Roy a prins et achapté de luy led. pris et somme de 350 escuz.

J. 962, 12, n° 3 (7 avril 1537).

A Odinet Turquet, marchant joyaullier de Paris, pour son paiement d'un carquant garny de 11 grans tables de dyamens que le Roy a pareillement achapté de luy, la somme de 6000 escuz d'or, vallant 13,500 l., à paier ainsi qu'il s'ensuit ; c'est assavoir : aud. coffre des deniers du quartier d'Avril dernier, 2000 escuz vallant 4500 l.; sur le présent quartier de Juillet, Aoust et Septembre aud. coffre 500 escuz, vallant 1125 l.; sur le quartier d'Octobre prochain, même somme, et sur les quartiers de Janvier et Avril, même somme; et sur les finances extraordinaires et parties casuelles, 2000 escuz d'or ou ung office de secrétaire à bourses, et ne veult led. seigneur que led. trésorier soit aussi tenu de faire autrement apparoir sur ses comptes desd. pris et marchés.

J. 961, 8, n° 176 (1538).

A Pierre van de Walle, pour une grande esmeraulde lyée en ung chaton d'or avec une grosse perle en poire; pour trois dyamans en table et ung en cœur lyez en or; pour une croix de dyamans garnye d'or et perles; pour une ceynture d'or garnye de 16 pièces de pierre de diverses sortes avec une corde de perles de 120 pièces; et pour trois autres bagues garnyes de diverses sortes de dyamans, rubis, esmeraulx et perles, à prandre comme dessus, 17300 escuz soleil, vallent. 38925 l.

J. 961, 8, n° 149 (1534).

A Pierre Vezeler, pour son paiement de deux grandes tables de dyamans que ledit seigneur a luy-mesmes achactées et reçeues en ses mains, à prandre sur les deniers de l'espargne à l'entour dudict seigneur, 10000 escuz sol. vallant 12500 l.

J. 961, 8, n° 149 (1534).

ORFÈVRES.

A Jehan Caric, marchant orfèvre, demourant en la ville de Rouen, 1125 l. t. pour 500 écuz sol., pour son paiement de trois grandes tables de dyamans enthassées en trois aneaulx d'or, lesquelles le Roy nostred. seigneur a achaptées de luy led. pris, le pénultième jour de Juing, aud. an 1534, et icelles retenues en ses mains pour en faire à son plaisir et volunté, et sans ce que du pris et valleur desd. trois tables de dyamans, de la délivrance ès mains dud. seigneur, ne de ce qu'il en aura faict et disposé, ou fera cy-après, led. trésorier de l'espargne soit tenu autrement faire apparoir etc...

J. 961, 8, n° 166 (1538).

A Jherosme Cretard, orfèvre, pour l'argent et façon du grand scel, contrescel et petit scel de mond. seigneur le daulphin à prandre au coffre du Louvre sur le présent quartier d'Octobre 52 l. 18 s. 1 d.

J. 961, 8, n° 238 (1538).

A maistre Regnault Danet[1], orfèvre de Paris, 1575 l. t. pour 700 escuz d'or sol., à raison de 45 l. t. pièce, pour son paiement des bagues cy-après déclarées, que le Roy a achaptées de luy en ce présent mois de May le pris susd., assavoir : 500 escuz sol. pour ung chappellet de cristal vert faict en façon de glandz, garny d'or, avec une houppe d'or et d'argent, une pomme de deux agattes en triencle aussi garnie d'or et de 6 aisneaulx d'or esmaillez de vert; ensemble 6 rubiz en triencle estans sur les deux costez, une brodure d'or esmaillée de vert garnie de seize tables de rubiz et 34 perles; une chesne d'or esmaillée de vert et une enseigne aussi d'or pour mectre au bonnet, en laquelle y a une ystoire de relief avec ung grand dyament en table servant d'une fontaine à lad. histoire; et 200 escuz sol. pour avoir par luy fait mectre en œuvre plusieurs pierreries qui luy ont esté baillées par le Roy pour ce faire, et qu'il a rendues aud. seigneur parfaictes ainsy qu'il luy avoit comandé et devisé. Et lesquelles choses susd. le Roy a retenues pour en faire et disposer à son plaisir, et ne

1. Voy. *Archives curieuses,* III, 80.

veult que led. trésorier, etc... A prandre lad. somme aud. coffre du Louvre des deniers d'icelle Espargne de ce présent quartier d'Avril, May et Juing.

J. 961, 8, n° 262 (1533-38).

A Simon Gilles, orfèvre de Paris, pour la valleur d'une chesne d'or, comprins déchet et façon d'icelle, dont le Roy a ordonné estre faict présent au s. de Valançon, gentilhomme de la chambre de l'Empereur. 1005 l. 2 s. t.

J. 961, 8, n° 232 (1538).

A Jehan Hotman, marchant orfèvre de Paris, 1170 l. 12 s. 6 d. en 520 escuz sol., à raison de 45 s. pièce, et 12 s. 6 den. monnoye, assavoir : pour son principal paiement d'une chesne d'or d'escu, contenant 58 chesnons, poisans ensemble 6 marcs 7 onces et demye vallans 499 escuz et demy solleil, et pour le déchet et façon de lad. chesne 20 escuz solleil et 35 s. monnoye, que le Roy, estant à Villers-Costerectz le 9e de novembre 1538, a ordonné estre mise ès mains du sieur de Juranville, pour icelle porter à Paris et illec la délivrer à Domp Emanuel de Ramanez, gentilhomme de la chambre du Roy de Portugal, auquel led. seigneur en a faict don en faveur d'un voiage qu'il est venu faire devers luy de la part dud. Roy de Portugal, son maître, pour ce à prandre sur les deniers ordonnez estre distribuez autour de la personne dud. seigneur lad. première somme de 1170 l.

J. 961, 8, n° 150 (1538).

Au devandict Jehan Hotman, orfèvre de Paris, en don et faveur de la diligence dont il a usé à faire besongner jour et nuict douze chesnes qui ont esté faictes en lad. ville de Paris, ou moys d'octobre derrenier passé, pour faire dons et présens à certains personnaiges venus en ce royaulme accompaigner la Reyne douairière de Hongrye, que autres ausquelz le Roy a ordonné et pourra encores ordonner estre délivrées, que pour récompenser led. Hotman de la despence que ung sien serviteur peult avoir faicte en troys voiages par luy faictz devers led. seigneur au pays du Picardye pour porter lesd. chesnes, partie desquelles il a convenu refondre pour aucunes augmenter et les autres dyminuer, à prandre sur les deniers ordonnez estre distribuez autour de la personne du Roy. 100 l.

J. 961, 8, n° 150 (1538).

Aud. Hotman, 2813 l. 5 s. 6 d. en 1250 escuz sol, 5 s. 6 d. moynoyé, pour son paiement d'une autre chesne d'or poisant 16 marcs 5 onces 3 gros, vallant 1200 escuz sol. et 15 s. monnoye, et pour le déchet et façon d'icelle 50 escuz sol. et 6 den. monnoye, dont le Roy a fait don, dès le 23ᵉ d'octobre derrenier, au sieur de Corneille, naguères aussi ambassadeur de la part de l'Empereur devers le Roy nostre dit seigneur, lequel s'en est retourné en Flandres avec lad. Royne douairière de Hongrye, et ce en faveur de services faictz comme dessus, pour ce 2813 l. 5 s. 6 d.

J. 961, 8, nº 151 (1538)

A luy (Hotman) 703 l. 18 s. en 312 escuz sol. et 38 sous monnoye pour son paiement d'une chesne d'or poisant 4 marcs 1 onze 3 gros, vallant 300 escuz soleil et 15 s. monnoye, et pour le déchet et façon d'icelle 12 escuz sol. et 23 s. aussi monnoye, de laquelle, dès le 24ᵉ dud. octobre, le Roy, estant à la Fère, a donné à Loys de l'Ysle, gentilhomme estant venu en ce royaume en la compaignie de lad. Royne de Hongrye, et aussi en faveur et récompense d'un cheval pye dont led. de l'Ysle a fait présent aud. Roy, pour ce 703 l. 18 s. t.

J. 961, 8, nº 151 (1538?)

A luy (Hotman), encores 468 l. 13 s. 3 den. en 208 escuz solleil et 13 s. 3 den. monnoye, pour son paiement d'une autre chesne d'or poisant 2 mars 6 onces 4 estellins une maille d'or, vallant 200 escuz soleil, et pour le déchet et façon d'icelle chesne 8 escuz soleil et 13 s. 3 d. monnoye, de laquelle, dès le 23ᵉ jour dud. octobre, le Roy, estant aud. lieu de la Fère, a aussi fait don au grant faulconnier de lad. Reyne douairière de Hongrye, et ce en faveur de la récréation et passe-temps qu'il a donné aud. seigneur au fait de la vollerye, durant le temps que lad. dame a esté de deça, pour ce 468 l. 13 s. 3 den.

J. 961, 8, nº 151 (1538).

Au dessusdit Hotman 1413 l. en 628 escuz solleil, à raison de 45 s. pièce, pour son paiement d'une chesne d'or poisant 8 marcs 3 onces, contenant 40 chesnons, vallant 603 escuz soleil, et pour la façon et déchet d'icelle 25 escuz, de laquelle le 3ᵉ jour de ce présent mois de novembre le Roy a fait don à Domp Diego Gastades de Mandosse, gentilhomme de la maison de l'Empereur retournant d'Angleterre où il a esté par aucun temps son ambassadeur, passant par ce lieu de Villiers-Costeretz, et allant devers led. Empe-

reur estant de présent en Espaigne, pour ce lad. première somme
de 1,413 l.

J. 961, 8, n° 161 (1538).

A Jehan Hotman, orfèvre de Paris, pour son paiement de 52 marcs 5 onces deux gros de vaisselle d'argent vermeille dorée, à 19 l. le marc, laquelle, par ordonnance du Roy, a esté délivrée ou mois de Janvier derrenier ès mains de l'evesque de Wincestre pour icelle faire porter et présenter de par led. seigneur au s. de Bryant, naguères ambassadeur du Roy d'Angleterre devers led. le Roy notredit seigneur, et auquel icelluy seigneur en a faict don, à prandre des deniers du coffre du Louvre de l'année derrenière passée, pour ce 1,000 l. 9 s. 4 d.

J. 961, 8, n° 154 (1538).

A Jehan Hotman, orfèvre de Paris, pour son paiement d'une couppe garnie de son couvercle, le tout d'or, poisant 10 marcs, 4 onces, 6 gros et un quart de gros, à raison de 72 escuz d'or sol. le marc, à 45 s. pour escu, revenant à 162 l. le marc, qui vallent 1716 l. 16 s. 4 den.; pour le déchet et façon de lad. couppe, à 10 l. pour marc, 105 l. 19 s., 6 den.; et pour ung estuy à la mectre 35 s.; qui est en somme 810 escuz et 40 s. 11 den. petite monnoye, ainsi qu'il se verra par la certification des président des Comptes, etc.; et de laquelle couppe le Roy a faict don à maistre David Breton, abbé de Arbre, venu devers luy ès mois d'Avril, May et Juing, an présent, comme ambassadeur du Roy d'Ecosse. Pour ce, à prandre des deniers dud. coffre du Louvre du quartier dud. Avril, May et Juing, 1824 l. 10 s. 10 d.

J. 961, 8, n° 249 (1533-38).

Aud. Hotman, pour son paiement d'une autre couppe d'or et couvercle d'icelle poisant 13 marcs, 7 onces, qui, à lad. raison de 72 escuz d'or solleil le marc, vallent 2247 l. 15 s.; pour façon et déchet, aud. feur de 10 l. le marc, 138 l. 15 s.; pour l'estuy à la mectre 35 s., qui est en somme 1061 escuz sol. et 20 s. monnoie, dont pareillement led. trésorier de l'espargne sera tenu faire apparoir comme dessus. De laquelle le Roy a faict don à Monseigneur le Cardinal de Trevolse, pour ce à prandre aud. coffre du Louvre des deniers d'icelluy quartier d'Avril dernier, 2,388 l. 3 s.

J. 961, 8, n° 249 (1538).

Aud. Hotman, pour son paiement d'une autre couppe garnie de son couvercle, le tout d'or poisant 11 marcs, 3 onces, 3 gros qui,

à la raison susditte, vallent 1850 liv. 7 s.; pour la façon et déchet 114 liv. 4 s. 4 d.; pour l'estuy 35 s ; qui est en somme 873 escuz sol. et 41 s. 4 d. monnoyé, de laquelle le Roy a aussi faict don à Monseigneur le Cardinal de Sainte-Croix ; pour ce à prandre aud. coffre du Louvre, etc. 1,966 l. 6 s. 4 d.

J. 961, 8, n° 249 (1538).

Aud. Hotman, orfèvre dessusd., pour son paiement d'une autre couppe garnie de son couvercle, le tout d'or, poisant 10 marcs, 3 onces, 3 gros, qui, à la raison dessusd., reviennent à 1,688 l. 6 s. 10 d. ob. tourn.; pour la façon et déchet 104 l. 4 s. 4 den. ob. t., pour l'estuy 35 s.; qui est en somme 797 escuz et 21 s. 3 d. monnoie, de laquelle le Roy a pareillement faict don à monseigneur le Cardinal de Seigne (sic). Pour ce, à prendre aud. coffre du Louvre des deniers du quartier d'Avril. 1,794 l. 6 s. 3 d.

J. 961, 8, n° 249 (1538).

Aud. Hotman, pour son paiement d'une autre couppe et couvercle d'or, poisant 10 marcs 5 onces 6 gros, qui, à la raison dessusd., vallent 1,736 l. 8 s. 9 d. t.; pour la façon et déchet d'icelle 107 l. 3 s. 9 d.; pour ung estuy de cuir à la mectre 35 s., qui est en somme 820 esc. sol. et 7 s. 6 den. monnoie, et de laquelle le Roy a pareillement faict don à monseigneur le Cardinal de Saincte Quatre, (sic), pour ce à prandre aud. coffre du Louvre des deniers dud. quartier d'Avril. 1,845 l. 7 s. 6 d.

J. 961, 8, n° 249 (1538).

Aud. Hotman, pour son paiement d'une autre couppe et son couvercle, le tout d'or, poisant 10 marcs 6 onces 7 gros et 1 quart qui, à lad. raison de 72 escuz sol. le marc, vallent 1,759 l. 17 s. 6 d.; pour façon et déchet, au feur dessusd., 108 l. 14 s. 3 d.; pour l'estuy à la mectre 35 s.; qui est en somme 831 escuz sol. et 11 s. 3 d. monnoie, de laquelle le Roy a aussi faict do aud. sieur Laurane de Cibo; pour ce à prandre aud. coffre du Louvre des deniers dud. quartier d'Avril. 1,870 l. 6 s. 3 d.

J. 961, 8, n° 249 (1538).

Aud. Hotman, pour son paiement d'une autre couppe d'or garnye de son couvercle poisant 10 marcs 6 onces, 6 gros qui, à la raison dessusdite, vallent 1,756 l. 13 s. 9 den.; pour façon et déchet 108 l. 8 s. 9 den.; pour ung estuy 35 s., qui est en somme 829 escuz sol.

et 32 s. 6 den. monnoie, de laquelle couppe icelluy seigneur a aussy faict don au s. François Guichardin, pour ce à prandre aud. coffre du Louvre des deniers dud. quartier d'Avril, May et Juing dernier passé. 1,866 l. 17 s. 6 d.

J. 961, 8, n° 249 (1538).

Aud. Hotman, pour son paiement d'une autre couppe et couvercle poisant 10 marcs 5 onces, 3 gros, vallent, au feur susd., 1,728 l. 16 s. 10 den. ob. t.; pour façon et déchet 106 l. 14 s. 4 d.; pour un estuy 35 s., qui est en somme 816 escuz sol. et 26 s. 4 den. monnoie, dont le Roy a aussy faict don au dataire de nostre sainct Père le Pape; pour cecy, à prandre des deniers dud. coffre d'icelluy quartier d'Avril. 1,837 l. 6 s. 3 d.

J. 961, 8, n° 249 (1538).

A Jehan Hotman, orfèvre de la ville de Paris, pour son payement de deux grans chandelliers d'argent poisant ensemble 101 marcs, à raison de 18 liv. chacun marc, lesquelz chandelliers le Roy a ordonné faire délivrer aux doyen et chappitre de l'église de Notre Dame du Puy pour servir devant la remembrance du grand austel où est l'ymaige de lad. dame, dont le marché a esté faict par Me Emard Nicolas, et Nicole Violle, premier président et maistre des Comptes, à prandre au coffre du Louvre sur les deniers provenant du don gratuit; pour ce 1,818

J. 961, 11, n° 126 (1538).

Acquict au trésorier de l'espargne pour payer à Thibault Hotyman, orfebvre de Paris, 1,157 l. 12 s. 6 den. à quoy se monte l'or et façon d'une chesne d'or dont le Roy a ordonné présant estre faict à maistre Gaspart Waast, ambassadeur du Roy de Portugal, à prandre sur le coffre du Louvre des deniers du quartier de Janvier, Febvrier et Mars derrenier passé 1,157 l. 12 s. 6 d.

J. 960, 6, f. 55 (1532).

A Pierre Mangot, orfèvre dud. seigneur, pour plusieurs bordeures, garnitures de manchons et patenostres 250 escuz.

J. 960, 2, n° 45 (1530).

A Pierre Le Messier, serviteur de Pierre Mangot, orfèvre du Roy, pour son paiement d'un grant collier de l'Ordre poisant 3 marcs 4 onces 5 groz 2 deniers 18 grains d'or, revenans à 258 escuz soleil et 10 grains d'or qui, à raison de 45 sols pièce, vallent 584 l.

19 s. t. Pour la façon et déchet d'iceluy collier 80 l. Et pour ung estuyt garny d'ung bourellet couvert de taffetas vert à le mectre, 60 s. t.; lequel le Roy a ordonné estre délivré au sieur de Jarnac qu'il a naguères créé chevalier dudict Ordre parce que depuis sadicte création, ne luy en a esté baillé aucun. Pour cecy à prandre des deniers dudict coffre du Louvre d'icelle année derrenière passée 665 l. 4 d.

J. 961, 7, n° 78 (1533).

A Pierre Le Messier, serviteur de Mangot, orfèvre du Roy, pour son paiement d'une chesne d'or poisant 1 marc 2 onces 7 gros et demy, revenant à la valleur de 227 liv. 9 s. 1 d., pour la façon et deschet de lad. chesne 6 liv., dont le Roy a luy mesmes faict marché avec led. orfèvre et icelle retenue en ses mains pour en faire et disposer à son plaisir; dont du pris et valleur dud. or de la délivrance qui luy en a esté faicte, il ne veult que le trésorier de l'espargne soit tenu autrement faire apparoir sur ses comptes. Pour ce 227 liv. 9 s. 1 den. tournoi à prendre aud. coffre du Louvre... quartier d'Avril, May et Juing.

J. 961, 8, n° 176 (1538).

A Pierre Le Messier, serviteur de Pierre Mangot, orfèvre du Roy, pour son paiement d'un grant collier de l'ordre 656 liv. 3 s. 9 d. t. assçavoir : pour l'or dud. collier qui poise 3 m. 4 onc. 2 gr. et demy, revenans à 254 escuz et 3 quartiers d'or soleil, qui, à 45 s. pièce, vallent 573 l. 3 s. 9 den.; pour la façon dud. collier 80 liv.; pour ung bourrelet de taffetas cotonné et ung estuy à le mectre et conserver 60 s.; lequel collier le Roy a ordonné estre baillé à Monseigneur le Conte de Sainct-Pol, pour luy servir en l'estat de chevalier dud. Ordre au lieu d'un autre semblable qu'il avoit cydevant, lequel led. seigneur a prins de luy et baillé aud. Cavyn de Baugé, lequel il a naguères créé chevalier dud. Ordre, et ce à prendre au trésor du Louvre des deniers du quartier d'Avril, May et Juin dernier.

J. 961, 8, n° 177 (1538).

A Pierre Mangot, orfèvre, pour son paiement d'un autre grant collier dud. Ordre, poisant 3 marcs 4 onces 7 gr. et demy 6 grains d'or, vallant 260 escuz et demy d'or soleil qui reviennent à 586 l. 2 s. 6 d.; pour la façon et déchet dud. collier 80 liv.; pour l'estuy de cuyr et bourrellet de taffetas vert cotonné à le mectre et conserver 60 s. t.; lequel collier le Roy a pareillement ordonné estre

baillé à Monseigneur de Boisy. Pour cecy à prandre aud. coffre du Louvre, des deniers de lad. année derrenière, 669 l. 2 s. 6 d. t.
 J. 961, 8, n° 190 (1538).

A Pierre Mangot, orfèvre, pour son paiement d'un collier du grant Ordre du Roy, poisant 3 marcs 5 onces 1 gr. et demie d'or, vallans 262 escuz et demy soleil qui, au feur de 45 s. t. pièce, reviennent à la somme de 590 liv. 12 s. 6 den. t.; pour la façon et déchet de fondre l'or d'iceluy collier 80 l.; pour l'estuy de cuyr et ung bourrellet de taffetas vert cotonné pour mectre et conserver led. collier 60 s. t.; lequel collier le Roy a ordonné estre baillé à Monseigneur le duc d'Orléans. Pour cecy à prandre aud. coffre du Louvre des deniers de lad. année dernière, 673 l. 12 s. 6 d. t.
 J. 961, 8, n° 190 (1538).

A Pierre Mangot, orfèvre du Roy, pour l'or, déchet et façon d'ung grant Ordre qu'il a fait pour Monseigneur le Daulphin, à prandre des deniers ordonnez estre emploiez autour de la personne du Roy 621 l. 7 s. 6 d.
 J. 961, 8, n° 238 (1532).

A Pierre Le Messier, serviteur de Pierre Mangot, orfèvre du Roy, pour son paiement d'un grant collier de l'Ordre poisant 3 marcs 4 onces 3 gros 7 grains d'or, revenans à 255 escuz et demy sol. qui, à raison de 45 s. t. pièce, vallent 574 l. 17 s. 6 d. t.; pour la façon et déchet d'iceluy collier 80 l.; et pour ung estuy garny d'ung bourrellet couvert de taffetas vert coctonné à le mectre 60 s. t.; lequel le Roy a ordonné estre délivré au s. de Canaples. Pour cecy à prandre des deniers du trésor du Louvre de l'année finie le derrenier jour de Décembre derrenier 657 l. 17 s. 6 d.
 J. 961, 8, n° 248 (1533-38).

A Phillibert Seguyn, dict Trebuchet, de Saint Nicolas en Loraine, pour son paiement d'une chesne d'or d'escu soleil sizellée[1] à l'ouvraige d'Allemaigne que led. seigneur a pareillement de luy achaptée 80 escuz sol., pour ce 180 l.
 J. 962, 14, n° 205 (1539).

1. Le texte porte sizellé; mais il faut évidemment lire sizelié.

A Georges Vezeler, marchant orfèvre, demourant à Envers, la somme de 16,121 liv. 16 s. 3 den. t. à prandre aud. Louvre par deux acquitz, l'un sur le quartier d'Avril, May et Juing, année présente, montant 8,060 l. 18 s. 1 d. ob. t., et l'autre sur le quartier de Juillet ensuivant, de pareille somme, pour son paiement de 447 marcs 6 onces 5 gros d'argent en vaisselle vermeille dorée de l'argent et façon de Flandres qu'il a vendue et livrée aud. seigneur ès pièces qui s'ensuivent ; c'est assavoir : Un grand barrault à deux ances faictes à l'anticque atachées au canon dud. barrault, et tout le demourant d'icelluy barrault cyzellé de fleurs à l'anticque, poisant 53 marcs 3 onces et demye ; ung autre pareil barrault, poisant 52 marcs 2 onces ; ung grant flascon avec l'ance gauderonnée et cyzellée d'anticque, poisant 43 marcs 1 once et demye ; ung autre semblable flascon, poisant 43 marcs 2 onces et demye ; six grandes tasses et ung couvercle gauderonnées et les soyes cyzellées d'anticque, poisant 36 marcs, 4 onces et demye ; six autres tasses de mesme avec leur couvercle de pareil ouvraige et façon, poisans ensemble 25 marcs 2 onces 3 gros ; une douzaine d'assiettes poinçonnées par les bords et meilleu à ouvraige anticque, poisans ensemble 24 marcs, 7 onces 2 gros ; une grande couppe avec son couvercle cyzellée à l'anticque, enrichie de grenatz, amatistes, saphirs, balais, de petite valleur, perles barrocques, et pendent lesd. perles barrocques, poisant 53 marcs, 6 onces, 2 gros ; un dragouer en forme de couppe avec son couvercle, aussy cyzellé à l'anticque et enrichy de semblable pierrerie et perles, poisant 20 marcs 3 onces et demye ; une autre couppe avec son couvercle de semblable façon, poisant 14 marcs 6 onces et demye ; une autre couppe avec son couvercle façon d'Almaigne, gauderonnée, vermeille, dorée, excepté quelque fueillaige d'argent blanc bail, poisant 11 marcs 7 onces ; une semblable couppe avec son couvercle de mesme façon, poisant 12 marcs 2 onces et demye ; une couppe de noix d'Inde garnie d'argent doré cyzellée de fueillaige anticque, poisant 3 m. 6 o. 1 gr. ; ung voirre de cristal avec son couvercle d'argent et le pied de mesme dorée et cyzellée anticque, poisant 1 marc 6 onces 3 gr. ; le tout revenant aud. nombre de 447 m. 6 onc. 5 gr. ainsi qu'il peut apparoir par la certification de maistre Regnault Davet et Hance Yontrer, maistres orfèvres de la ville de Paris ; et de laquelle vaisselle le Roy a faict marché avec led. Vezeler, à raison de 36 l. le marc, e icelle prinse et retenue en ses mains pour en faire et disposer ainsy qu'il luy plaira, et sans ce que de la loy, pris et valleur de lad. vaisselle ne de ce qu'il plaira aud. seigneur en faire, led. trésorier de l'espargne

soit tenu autrement faire apparoir, dont icelluy seigneur l'en a relevé et relièvè.

J. 961, 8, n° 167 (1538).

A Georges Welzer, marchant de la ville d'Envers, pour son paiement de 373 marcs 6 onces, vaisselle d'argent vermeille dorée, dont le Roy a faict marché à luy, à 41 liv. le marc, qui vallent 15,323 l. 15 s. t., et 400 l. dont led. seigneur luy a faict don, tant pour le paiement des estuys propres à conserver lad. vaisselle que pour la voicture d'icelle dud. Anvers à Boullongne, Calais, et d'illec en ceste ville de Paris, à prandre sur les deniers du coffre, du terme de la taille, paiable le premier jour de janvier prochainement venant pour ce 15,723 l. 15 s.

J. 961, 8, n° 200 (1538).

A Hans Yonctrer, orfèvre, pour son paiement de 51 grosses perles que led. seigneur a achactées de luy et retenues en ses mains pour en faire ce qu'il luy plaira et dont luy mesmes a faict marché avec led. Hance 1,462 liv. 10 s. tourn. en 650 escuz d'or sol.

J. 961, 8, n° 226 (1538).

ÉTOFFES, VÊTEMENTS, DRAPS D'OR ET D'ARGENT.

A Nicolas de Troyes, argentier du Roy, 12,145 l. 11 s. 8 d. pour convertir au paiement de plusieurs parties, tant drap de soye, que de layne, fourrures, pourfillures, brodures, façon de robes, achapt de litz, linge et autres meubles dépendans du fait de lad. argenterie qu'il a convenu recouvrer pour faire habitz et adménagement, tant à Madame la duchesse d'Orléans que pour les dames et filles, damoiselles et autres de la maison de Mesdames Magdeleine et Marguerite, filles du Roy, ainsi qu'il est à plain déclaré en ung cahier de papier certifflé des maistres d'hostelz de Montchenu, Le Barroys et du commis du contrerolleur de lad. argenterie, etc..., et a ordonné le Roy que de lad. partie sera paié comptant sur les deniers ordonnez estre distribuez autour de sa personne 8,145 l. 11 s. 8 d., et le surplus montant à 4,000 l. au coffre du Louvre à prandre des deniers d'Octobre, Novembre et Décembre derrenier passé, pour cecy 1,2145 l. 11 s. 8 d.

J. 961, 8, n° 243 (1532.)

A Nicolas de Troyes, argentier du Roy, pour partie de 13,608 l. deue à Macé Pappillon, et ses compaignons, marchans suivans la court, assavoir : 10,150 l. pour marchandises par eulx fournies en lad. Argenterye ès années finies 1528, 29 et 30, et 3,458 l. pour les draps de soye et aultres marchandises par eulx livrées en la ville de Coignac ou mois de Juillet oud. an 1530 pour faire habillement à la façon Espaignolle, dont le Roy feist don à certaines dames et damoiselles, cy à prandre aud. coffre du Louvre des deniers du quartier de Juillet, Aoust et Septembre prochain 6,804 l.

Au même pour parfaire led. paiement sur le quartier d'Octobre, Novembre et Décembre 6,804 l.

J. 960, 6, f. 99 (1533.)

A Nicolas de Troyes, argentier du Roy, pour convertir au paiement de certaine quantité de draps de soye et de layne, fourrures, brodures, pourfilleures et autres choses qui seront requises pour faire robbes et crètes, comprins les façons d'icelles, à mesdames Magdeleine et Marguerite, filles du Roy, aussi à la nourrice de madame Marguerite, et à cinq jeunes enffans, chantres de la chambre, pareillement aux maistres d'hostelz de Montchenu et des Barres pour estre en plus honneste estat à l'arrivée de notre sainct Père le Pape 1,752 l. 2 den.

J. 960, 6, f. 143 v° (1533.)

A Nicolas de Troyes, argentier du Roy, pour le paiement de plusieurs draps d'or, toiles d'argent, veloux, satins, brodures, pourfillures, fil d'or et autres choses de diverses couleurs qui ont esté achaptées à Marseille pour faire mommon[1], aussi pour faire habillement à Monsieur et à Madame d'Orléans à servir au jour de leur espouzailles, selon qu'il peult apparoir par les parties signées des maistres d'hostelz de Montchenu, Savonnyères et des Barres, à prandre sur les deniers ordonnez estre distribuez autour de la personne du Roy. 3,795 l. 1 s. 8 d.

J. 961, 8, n° 251 (1533-38.)

A Nicolas de Troyes, 2,350 liv. 9 s. 2 d. t. pour paier autres draps, tant de soye que de layne, fil d'or, futayne et autres choses nécessaires pour faire robes, cotes et habitz, comprins les façons, pour servir à Mesdames, filles du Roy, et autres dames et damoiselles

1. Voir le Diction. de Trévoux : Masques, déguisement.

des maisons de la Royne et de mesd. dames, ausquelles le Roy en a faict don pour semblable cause que dessus, et dont les pris et marchez ont esté faictz par led. de Montchenu et le maistre d'hostel des Ruyaulx et le vidimus du cahier où ilz sont contenuz ataché à l'acquict qui, en vertu de ce présent article, sera pareillement expédié, à prandre aud. coffre des deniers dud. quartier d'Avril.

J. 961, 8, n° 182 (1538)

A Nicolas de Troyes, argentier du Roy, 3,637 l. 7 s. 11 d. pour paier plusieurs draps, tant de soye que de layne, fil d'or, futayne, et autres choses nécessaires pour faire robes, cotes et habitz, comprins la façon d'iceulx, pour servir aux filles de Messeigneurs de Vendosme et de Guyse, et autres dames et damoiselles de la maison de la Royne, dont le Roy leur a fait don pour estre plus honorablement vestues à la feste des nopces qui a esté faicte en ce présent mois d'Aoust en la ville de Paris de Monseigneur le duc de Longueville et de mad. damoiselle de Guise; les pris et marchez desquelles choses faitz par le s. de Montchenu, maistre d'hostel du Roy, sont atachez à l'acquict qui, en vertu de ce présent article, en en sera expédié, à prendre aud. Louvre des deniers du quartier d'Avril.

J. 961, 8, n° 182 (1538)

A luy, pour paier plusieurs draps et toilles d'or, d'argent et de soye que le Roy a achactez et faict mettre en ses coffres en ce présent moys d'Avril. 4,498 l. 2 s. 6 den.

J. 962, 14, n° 219 (1539.)

A Nicolas de Troyes, pour les draps et les toilles d'or, d'argent et de soye et autres marchandises, estoffes et facons des habillemens que le Roy a donnez à plusieurs dames et damoiselles des maisons de la Royne et de Mesdames, à cause dud. voiaige, à pandre sur les deniers susd. 5,787 liv. 13 s. 4 den.

J. 962, 14, n° 238 (1539.)

A M⁰ Jehan Duval, trésorier de la maison de Messeigneurs les Daulphin et duc d'Orléans, 2,932 l. 6 s.; c'est assavoir pour les estoffes, broderies et façons de deux paremens d'autel, une chazuble, ung coup de pied et quatre carreaulx, le tout de velour cramoisy, toille d'or et broderie pour aornemens de la chappelle de

mond. seigneur le daulphin, 766 l. 5 s.; pour le payement des harnois de guerre que mond. seigneur le duc d'Orléans a faict faire en la ville de Paris pour sa personne, 405 l.; et pour les harnois faictz aux grans chevaulx de mesd. sieurs pour leur servir à la guerre 1,762 l. 1 s.; pour ce à prandre sur lesd. deniers de l'espargne ordonnez estre distribuez alentour de la personne dud. seigneur, lad. somme de. 2,933 l. 6 s.

J. 961, 11, n° 84 (1537.)

Aud. Duval, tant pour le parfait paiement de l'argenterye ordinaire de mesd. seigneurs les Daulphin et duc d'Orléans, de l'année dernière, que de leurs habillemens pour les fiansailles et espousailles, festins et tournoys des nopces des Roy et Royne d'Escosse, et autres despences extraordinaires de lad. argenterye. 8,049 l.

J. 961, 11, n° 133 (1537.)

A Francisque de Corsse, en avance sur douze aulnes de drap d'argent frizé et douze aulnes de drap d'or aussi frizé que le Roy luy a commandé faire à Tours pour mectre en ses coffres, 200 escuz soleil, allant 450 l. t.

J. 962, 14, n° 149 (1539.)

A Charles Mesnagier, argentier de la Royne, pour paier autres draps et toilles d'or et d'argent, de soye et de layne, fourrures, brodures, pourfillures et autres choses qui ont esté requises faire achapter pour le service de lad. dame, tant pour sa première et nouvelle entrée en lad. ville de Marseille que ailleurs, ainsi qu'il appert par le menu des parties certiffiées du contrerolleur de sa maison. 7,896 l. 7 s. 3 d.

J. 961, 8, n° 251 (1538.)

A Pierre Rousseau, commis à tenir le compte de l'argenterie de la maison de Messieurs les Daulphin, ducz d'Orléans et d'Angoulesme, 6,063 liv. 7 s. 4 den. t. pour convertir au paiement des draps de soye et autres estoffes qu'il a convenu achapter pour faire trois robes de veloux noir à bandes de broderie de canetille d'or traict, acoustremens de masques, aussi pour les sayes et acapparençons à eulx baillez pour leur servir, tant au jour de la feste des nopces de Monseigneur de Longueville que pour le tournoy fait après la solempnité desd. nopces, à prandre au coffre du Louvre des deniers du présent quartier de Juillet, Aoust et Septembre.

J. 961, 8, n° 179 (1538.)

A Mesdames les duchesses d'Orléans, Magdaleine et Marguerite, filles du Roy, en don à deppartir entre elles pour convertir en l'achapt de plusieurs menues parties que l'on vend ordinairement en la salle des merciers du Palais, à Paris, oultre les autres sommes que le Roy leur a cy-devant données, 300 escuz d'or soleil à prandre aud. coffre du Louvre des deniers de lad. année dernière. 675 l.

J. 960, 7, n° 78 (1533.)

A Maistre Victor Barguyn, trésorier de la maison de Mesdames filles du Roy, pour convertir au paiement des draps, tant de soye que de layne, fil d'or et autres choses qui seront nécessaires pour l'estoffe et parfection de deux lictz de camp que le Roy a commandé estre promptement faictz pour servir à mesd. dames, la somme de 4,542 liv. 15 s. t. à prandre aud. coffre du Louvre du quartier d'Avril, May et Juing derrenier passé.

J. 961, 8, n° 166 (1538.)

A Anthoine Juge pour convertir au paiement de plusieurs draps de soye que le Roy a faict achapter pour faire habillement, tant à luy que à la Royne et certaines dames et damoiselles de lad. dame ; aussi pour le paiement de plusieurs oyseaulx de leurre, et façon d'un tableau dont il entend faire présent à Madame la douairière de Lorraine, à prandre sur led. coffre, des deniers dud. quartier d'octobre. 9,898 l. 8 s. 4 d.

J. 961, 8, n° 214 (1538.)

A Jehan Duluc, orfèvre et Marie de Trouy, vefve de feu Jehan Estienne, tailleur, la somme de 1,786 l. 6 s. t. pour le parfaict de 7,145 l. 2 s. 10 d. qui, en l'année finie le dernier jour de Décembre 1523, furent ordonnez à Guillaume Saffray, lors receveur et paieur de l'escuierie du Roy pour bailler auxd. Duluc et feu Jehan Estienne pour le paiement des 210 hoctons faictz en lad. année pour les archers de la garde estans soubz les charges du feu seigneur de Crussol et du seigneur de Chavigny...

J. 961, 8, n° 167 (n° 1538.)

A Claude Yon et Cristofle Hérault, marchans de la ville de Paris, 3,000 liv. t., qui est à chacun d'eulx 1,500 liv., pour leur paiement des choses qui s'ensuivent, c'est assavoir : deux devantz de cottes, l'un de toile d'argent et l'autre de satin cramoisy, faictz à broderye d'or de Chippre et grosse canetille d'or et de perles, et cinq paires de manchons de toile d'argent, vellours et satin cra-

moisy, aussi faictz à broderie d'or de Chippre et grosse canetille et perles, que led. seig_eur a pareillement achaptez d'eulx, le prix susd., à prendre aud. coffre des deniers dud. quartier d'Avril, May et Juing, etc...

J. 961, 8, n° 176 (1538.)

Mémoire de ce qui fault pour le service du Roy.

Premièrement :

Pour le Roy : du taffetas noir pour faire un saye pour led. seigneur.

Du velloux noir pour nerver led. saye.

Du damars viollet pour faire ung pavillon pour le petit lyt de la chambre.

Du damars vert pour faire ung pavillon pour les affaires.

Pour la petite Heilly et Lucresse, Ytalienne, de la maison de Madame la Daulphine :

Une robbe de velloux cramoisy pour la petite Helly.

Une robbe de velloux noir pour Lucresse, Ytalienne, fille de Madame la Dauphine.

Pour Kathellot, la folle de Mesdames :

Dix aulnes de satin vert de Bruges pour faire robbe à Kathellot, la folle, pour lui servir les festes.

Huit aulnes frizé pour doubler le bas corps et manches de lad. robbe.

Troys aulnes et demye de velloux jaulne doré pour luy faire chapperon et manches, et bander lad. robbe tout autour à troys bandes.

Vingt-quatre aulnes futaine blanche de Millan pour luy faire deux robbes.

Dix aulnes bougran blanc pour doubler lesd. deux robbes.

Cinq aulnes drap blanc pour luy faire deux cottes.

Dix aulnes frizé pour doubler lesd. cottes.

Deux aulnes et demye de fustayne blanche pour faire deux corps de cotte et doubler le corps d'une robbe.

Une aulne de velloux pour faire ung collet, une cornette et des manchons.

Huit aulnes de serge pour luy faire manteau de nuyt fourré.

Deux aulnes de serge pour luy faire deux daventaulx.

Deux paires de chausses.

Vingt quatre aulnes toille de lin pour faire une douzaine de chemises.

Dix aulnes de bonne toille pour luy faire couvrechefz, colleretes, toretz, coiffes et mouchouers.

Deux tiers fin drap noir pour faire chapperon à domp Françoise Girard, gouvernante de lad. Kathelot.

Faict à Fontainebleau le dixyesme jour de Juing 1537.

<div style="text-align:right">FRANÇOYS.</div>

Le don en accoustrement faict par le Roy Françoys à Kathelot la folle monte la somme de six vingts quatre livres ung solz sept deniers tournois, cy 124 l. 1 s. 7 d.

J. 962, 12, n° 125 (1537.)

Estat de plusieurs habillemens que le Roy a ordonné estre presentement levez en son Argenterie, dont il a faict don à vingt-sept damoiselles, ainsi qui s'ensuit.

Premièrement :

221 aulnes velloux viollet cramoisy pour faire vingt-deux robbes pour le service de vingt-deux damoiselles, savoir est : Mainmillon, Myoland, Béatrix Pachecque, Torcy, Le Brueil, Mauvoysin, Monchenu, La Ferté, Lussinge, Tumbes, Boninceroy, Le Boys, La Chappelle, de la maison de la Royne; Heilly, Tallard, La Baulme, la jeune Maupas, Albanye, Brissac, Magdeleine, Katherine, Marguerite, de la maison de Mesdames, qui sont onze aulnes pour lad. Torcy et dix aulnes pour chacune des autres, au pris de 14 l. l'aulne, la somme de 3,094 l.

58 aulnes deux tiers toille d'argent pour faire poignetz et manchons auxd. XXII robbes, qui sont 2 aulnes 2 tiers pour chacune, au pris de 20 liv. l'aulne, la somme de 1,173 l. 6 s. 8 d.

110 aulnes taffetas blanc pour doubler lesd. vingt-deux robbes, qui sont 5 aulnes pour chacune, au pris de 35 s. l'aulne, 192 l. 10 s.

220 aulnes tresse de fil d'argent pour servir auxd. vingt-deux robbes, qui sont 10 aulnes pour chacune, poizant lesd. 10 marcz 4 onces et demye, au pris de 60 solz l'once, la somme de 297 l.

Plus 221 aulnes satin rouge cramoisy pour faire vingt-deux autres robbes, aussi pour le service desd. vingt-deux damoiselles, qui sont 11 aulnes pour lad. Torcy et 10 aulnes pour chacune des autres, au pris de 9 liv. l'aulne, la somme de 1,989 l.

58 aulnes deux tiers toille d'argent pour faire poignetz et manchons ausd. robbes qui sont 2 aulnes 2 tiers pour chacune, au pris de 20 l. l'aulne, la somme de 1,173 l. 6 s. 8 d.

110 aulnes taffetas rouge en quatre filz pour doubler lesd. vingt-

deux robbes, qui sont 5 aulnes pour chacune, aud. pris de 35 s. l'aulne, la somme de 192 l. 10 s.

220 aulnes tresse d'or pour servir ausd. vingt-deux robbes, qui sont 10 aulnes pour chacune, pesant lesd. 4 marcs 1/2, aud. pris de 60 s. l'once, la somme de 297 l.

Pour mesdemoiselles de Boncal, Lucresse et Bye :

24 aulnes pareil velloux viollet cramoisy que devant pour faire troys robbes pour le service desd. trois damoiselles, qui sont 8 aulnes pour chacune, au pris de 14 l. l'aulne, la somme de 336 l.

7 aulnes et demye toille d'argent pour faire poignetz et manchons ausd. troys robbes, qui sont 2 aulnes pour chacune, aud. pris de 20 liv. l'aulne, la somme de 150 l.

15 aulnes taffetas blanc à quatre filz pour doubler lesd. troys robbes, qui sont 5 aulnes pour chacune, aud. pris de 35 l'aulne, la somme de 26 l. 5 s.

24 aulnes tresse d'argent pour servir ausd. robbes qui sont pour chacune 8 aulnes, poisant ensemble 12 onces, aud. prix de 60 s. l'once, la somme de 36 l.

24 aulnes pareil satin cramoisy que dessus, pour faire trois robbes aussi pour le service desd. troys damoiselles, qui sont 8 aulnes pour chacune, aud. pris de 89 l. l'aulne, la somme de 216 l.

7 aulnes 1/2 toille d'argent pour faire poignetz et manchons ausd. troys robbes, qui sont 2 aulnes 1/2 pour chacune, aud. pris de 20 l. l'aulne, la somme de 150 l.

15 aulnes taffetas rouge en quatre filz pour doubler lesd. trois robbes, qui sont 5 aulnes pour chacune, au pris de 35 s. l'aulne, la somme de 26 l. 5 s.

24 aulnes tresses d'or pour servir auxd. trois robbes, qui sont 8 aulnes pour chacune, poisant ensemble 12 onces, aud. pris de 60 s. l'once, la somme de 36 l.

Pour mademoiselle de La Berlaudière :

12 aulnes velloux noir pour luy faire robbe, au pris de 8 l. l'aulne, la somme de 96 l.

Pour une fourreure d'hermynes pour servir à lad. robbe, au pris de 25 l.

5 aulnes taffetas blanc pour doubler lad. robbe, au pris de 35 s. l'aulne, la somme de 8 l. 15 s.

Pour Bienvenue :

8 aulnes velloux noir pour luy faire robbe, au pris de 8 livres l'aulne 64 l.

7 aulnes velloux noir pour faire cappe, audict. pris de 8 livres l'aulne 56 l.

8 aulnes passemens d'or pour la border, poisant 4 onces, au pris de 60 s. l'once, la somme de 12 l.

5 aulnes taffetas noir pour doubler lad. cappe, aud. pris de 35 s. l'aulne 8 l. 15 s.

2 aulnes toille d'argent, pour lui aire pourpoinct au pris de 20 l. l'aulne 40 l.

3 aulnes, taffetas blanc rayé d'or ou d'argent pour bouillonner led. pourpoinct, au pris de 7 l. 10 s. l'aulne, la somme de 22 l. 10 s.

2 aulnes toille d'or incarnat pour faire autre pourpoinct, aud. pris de 20 liv. l'aulne, la somme de 40 l.

3 aulnes taffetas incarnat rayé d'or ou d'argent pour bouillonner led. pourpoinct aud. pris de 7 liv. 10 s. l'aulne, la somme de 22 l. 10 s.

4 aulnes bouccassin blanc pour doubler lesd. deux pourpoinctz, au pris de 7 s. 6 d. l'aulne, la somme de 30 s.

Une aulne velloux blanc à incarnat par moictié pour faire deux bonnetz, au prix de 8 l.

2 plumes blanches et incarnat pour garnir lesd. deux bonnetz, au pris de 25 s. pièce, la somme de 50 s.

2 aulnes toille d'argent pour faire un hault-de-chausses, comprins la bordeure et le tymbre au pris de 20 l. l'aulne, la somme de 40 l.

2 aulnes un tiers taffetas rayé d'or pour bouillonner lesd. chausses, au pris de 7 l. 10 s., la somme de 17 l. 10 s.

Pour le bas d'estamet blanc, façon et doubleure 50 s.

2 aulnes toille d'or incarnat pour faire aultre hault-de-chausses au pris de 20 l. l'aulne, la somme de 40 l.

2 aulnes taffetas incarnat rayé d'or pour bouillonner lesd. chausses au pris de 7 liv. 10 s. l'aulne, 17 l. 10 s.

Pour le bas d'estamet incarnat, façon et doubleure, 50 s.

Deux belles chemyses de Hollande ouvrées richement de filz d'or et de soye, au pris de 6 escuz pièce, vallent 27 l.

Plus une coyffe de fil d'or pour le service de lad. Bienvenue 13 l. 10 s.

Deux tiers velloux blanc et incarnat pour faire deux payres d'escarpins, au pris de 8 l. l'aulne 10 6 s. 8 den.

114 aulnes passement d'or de Milan, poisant 7 marcz 1 once, savoir est :

16 aulnes pour border une robbe de drap, coulleur de fleur de pescher, pour le service du Roy, et 98 aulnes pour border sept autres pareilles robbes dont led. seigneur a fait don au Roy de Navarre, à Messieurs de Sainct-Pol, de Guyse, connestable de

France, de Boysy, d'Anebault et Monpezat, qui sont 4 aulnes pour chacune, au pris de 24 l. le marc, la somme de 171 l.

7 aulnes et demye taffetas pour doubler la robbe du Roy, au pris de 60 s. l'aulne, la somme de 22 l. 10 s.

Somme totale que monte ce présent estat contenant trois fueilletz, cestuy comprins, 10,152 liv. t.

Faict à Villiers-Cotteretz le 3e jour de Octobre l'an 1538.

FRANÇOYS.

J. 962, 15, n° 264 (1538.)

Estat de plusieurs parties que le Roy a ordonné estre présentement levez en son Argenterie dont il a faict don ainsi qu'il s'ensuit.

Premier :

A madame de Canaples 16 aulnes toille d'or frizée pour luy faire robbe et cotte, au pris de 58 l. 10 s. l'aulne, la somme de 936 l.

A elle, 6 aulnes toille d'or playne, pour luy faire autre robbe, au pris de 20 l. l'aulne 320 l.

10 aulnes taffetas pour doubler lesd. deux robbes, qui sont 5 aulnes pour chacune, au pris de 35 s. l'aulne 17 l. 10 s.

A madame de Cany, 10 aulnes velloux viollet cramoisy pour luy faire robbe, au pris de 14 l. l'aulne 140 l.

A elle, 2 aulnes ⅔ toille d'argent pour faire poignetz et manchons à lad. robbe au pris de 20 l. l'aulne 53 l. 16 s. 8 d.

A elle, 5 aulnes taffetas pour doubler lad. robbe, au pris de 35 s. l'aulne 8 l. 5 s.

10 aulnes tresse ou ruban d'or poisant 4 onces et demye pour border lad. robbe, au prix de 60 s. l'once 14 l. 10 s.

A elle 10 aulnes satin rouge cramoisy pour faire autre robbe, au pris de 9 l. l'aulne 90 l.

A elle 2 aulnes ⅔ toille d'or pour faire manchons et poignetz, au pris de 20 l. l'aulne 53 l. 16 s. 8 d.

A elle, 5 aulnes taffetas rouge pour doubler lad. robbe, au pris de 35 s. l'aulne 8 l. 5 s.

A elle, 10 aulnes tresse d'or poisant 4 onces et demye pour border lad. robbe, au pris de 60 s. l'once 13 l. 10 s.

A madame de Lestrange, autant que lad. dame de Cany; la somme de 381 l. 3 s. 4 den.

A madame de Castelpers, autant... 381 l. 3 s. 4 den.

A madame Daynay, 10 aulnes veloux noir pour luy faire robbe, au pris de 8 l. l'aulne 80 l.

A madame D'Aynay, deux douzaines de peaulx de Nice 30 l.
A elle, pour 5 aulnes de taffetas pour doubler lad. robbe, 8 l. 5 s.
A madame Baptiste, autant qu'à la dame d'Aynay, la somme de 118 l. 5 s.
A madame Ange, gouvernante, autant, la somme de 118 l. 5 s.

Pour cinq valetz de pied du Roy :

12 aulnes et demye velloux, des coulleurs du Roy, pour leur faire à chacun ung pourpoinct, qui sont 2 aulnes demye pour chacun, au pris de 7 l. 10 s. l'aulne, la somme de 93 l. 15 s.
12 aulnes et demye pareil velloux, pour leur faire à chacun ung hault de chausses, au pris de 7 l. 10 s. l'aulne 93 l. 15 s.
10 chemyses, qui est à chacun deux, au pris de 70 s. pièce, 35 l.
Cinq bonnetz d'escarllette pour lesd. cinq valetz de pied, au pris de 50 s. pièce, 12 l. 10 s.
A mademoiselle de La Chasteigneraye autant que à mad. dame de Cany, la somme de 381 l. 3 s. 4 d.
Pour la façon, doubleure et drap de cinq bas de chausses, au pris de 60 s. pièce, 15 s.

Somme que monte le présent estat 3,402 liv. 18 s. 4 den. t.
Faict à Sainct Quentin le 7ᵉ jour d'Octobre l'an 1538.

FRANÇOYS.

J. 962, 15, n° 262 (1538).

A Marie Guilhem, Génevoise, lingère du Roy, par manière de gaiges, pension et entretenement du service dud. seigneur durant l'année commencée le 1ᵉʳ Janvier 1537 et finissant le dernier jour de Décembre 1538, 100 l.

J. 962, 14, n° 207 (1539).

Pour l'abillement de troys lacquaix, à troys aulnes et demye de vellours aux coulleurs de mesdits seigneurs, pour chacun orpoint et chaulces, à 7 liv. l'aulne. 67 l.
Pour troys riches harnoys pour troys hacquenées, à 60 liv. pièce, 180 l.
Pour troys chapeaulx bien acoustrez pour aller à cheval de mesmes leurs acoustremens 45 l.
Pour fertz et bouttons d'or pour mestre sur leurs acoustremens an bordeures 120 l.

J. 960, 5, n° 15 (1532).

Acquit pour des deniers provenans des confiscations des draps

de soye de la manufacture de Gennes, faire paier, bailler et délivrer au s. de Grignan, chevalier d'honneur de Mesdames, la somme de 2,566 liv. 13 s. 4 den. t. auquel le Roy l'a ordonnée, etc.

J. 962, 12, n° 116 (27 Août 1537).

Don à Montmartin, seigneur dud. lieu, de la somme de 400 escuz soleil sur certaine confiscation de draps de soye appartenant à Pierre Tassart, marchant de Lyon, prys à l'entrée de lad. ville par les gardes et fermiers d'icelle, nonobstant l'ordonnance derrenièrement [donnée] sur le faict des finances, et mesmement que tous les deniers d'icelle doivent estre portez et mis ès coffres du Louvre à Paris.

J. 960, 6, fol. 103 (1533).

A Claude Yon, marchant de Paris, pour le parfaict de 13000 liv. à quoy se monte l'achapt d'un riche lict de camp estant sur champ de veloux cramoisy remply de grands ruisseaulx à fueillaiges d'or gectant fruit de petites perles, de liayson de grosses perles, que le Roy a achapté de luy aud. Marseille led. pris, sur quoy il a receu par les mains du trésorier des finances extraordinaires et parties cazuelles 6,000 l., et le surplus à prandre sur lesd. deniers ordonnez estre distribué comme dict est 7000 l.

J. 961, 8, n° 249 (1533-38).

Baptiste d'Alvergne, tireur d'or.

Lectres de naturalité et congé de tester avec don de la finance et indempnité à Baptiste d'Alvergne, natif de Florance, tireur d'or Roy, marié et habitué en la ville de Tours, nonobstant que la valleur de lad. finance et indempnité ne soit cy déclarée; que telz dons ne soient faictz que pour la moityé; l'ordonnance des coffres du Louvre et autres ordonnances à ce contraires, ausquelles led. seigneur déroge et à la dérogatoire d'icelles.

J. 961, 10, n° 178 (1534).

A Baptiste d'Alvergne, tireur d'or dud. seigneur, la somme de 600 l. t. à luy ordonnée pour ses gaiges et entretenement en son service durant une année commancée le 1er jour de Janvier 1537 (8) et finie le dernier jour de décembre ensuivant 1538, cy 600 l.

J. 962, 14, n° 158 (1539).

A Baptiste d'Alvergne, tireur d'or, 97 l. 10 s. t. pour son paiement

de trois chesnes rondes d'argent revestues d'or tiré par dessus, poisans ensemble 2 marcs 3 onces 7 gros et demy, tant or que argent, lesquelles led. seigneur a pareillement achaptées de luy led. pris et icelles retenues pour en faire et disposer à son plaisir, et ne veult, etc.

J. 961, 8, n° 176 (1538).

A Baptiste d'Alvergne, tireur d'or, 4,163 liv. 15 s. t.; c'est asscavoir : 1,575 l. pour la valleur de 700 escuz, à quoy monte l'estimation faicte de l'ordonnance dud. seigneur par maistre Pierre Paule et Robert de Luz de dix paires de manchons, dont y en a deux paires garnies de perles, et ung devant de cocte avec ung autre paire de plus grans manchons, le tout faict de canetilles et de fil d'or traict fin sur satin cramoisy, qui est à raison de 50 escuz pour chacune desd. dix paires de manchons, l'un portant l'autre, et 200 escuz pour led. devant de cocte et l'autre paire de plus grans manchons, comme il peut apparoir par la certification desd. Paule et de Luz, attachée à l'acquict expédié en vertu de ce présent article ; item, 800 l. pour la valleur de 100 aulnes de toille d'or et 100 aulnes de toille d'argent, le tout faulx, dont le Roy a faict marché avec d'Alvergne à raison de 4 l. l'aulne, l'une portant l'autre, et 788 l. 15 s. t. faisant le parfaict de 2,900 liv. à quoy monte la prisée qui faicte a aussi esté du commandement dud. seigneur par lesd. Paule et de Luz et Philippes Audin, brodeur, d'une pièce faicte en broderie de canetilles d'argent traict sur fons de toille d'or traict, contenant 3 aulnes en haulteur et 2 aulnes et demye en largeur, en façon de triangles et rozes à la moresque pour servir à la queue d'un des, le surplus de laquelle somme, montant à 1,111 l. 5 s. t. a esté cy-devant paiée aud. d'Alvergne par Claude Haligre, naguères trésorier des plaisirs dud. seigneur, comme appert, etc... Et lesquelles choses asscavoir lesd. manchons et devant de cotte le Roy a retenuz en ses mains pour en faire son plaisir et lesd. toilles d'or et d'argent faulx et pièces de broderie susd. ont esté mis ès mains de Guillaume Moynier, tappissier dud. seigneur, pour en faire la garde avec les autres meubles dud. seigneur. Et ce à prandre sur les deniers du trésor du Louvre de l'année finie le dernier jour de Décembre dernier passé.

J. 961, 8, n° 191 (1538).

TOURNOIS, FÊTES, DONS DIVERS.

Validation des parties payées pour le tournoy faict à l'entrée de la

Royne en la ville de Paris, par les mains de M⁰ Claude Hallègre, naguères trésorier des Menuz Plaisirs, verballement commis par le Roy au paiement desd. parties, lesquelles montent ensemble la somme de 19,683 l. 1 s. 9 d. t. que icelluy seigneur veult et entend estre passées et allouées au compte dud. Halligre, en rapportant lesd. ordonnances, certiffications, pris et marchez faiz par le sieur de Beretz, prevost de Paris et Anthoine de Perrenne, contrerolleur de l'Argenterye, à ce aussy verballement depputtez, et les quictances des personnes y dénommées sans ce qu'il soit tenu faire aparoir d'aucunes lettres de povoir et commission tant pour luy que pour lesd. prevost et contrerolleur.

J. 960, 6, f. 21 (1532).

Pour les accoustremens du tournoy, tant du Roy et de sa bende que de monseigneur le Daulphin et de la sienne, la somme de 3,633 l. 12 s. 6 d. t. à prandre sur les deniers ordinaires des finances du Roy du présent quartier de Janvier, Février et Mars.

J. 961, 8, n° 155 (1538).

A Nicolas de Troyes, argentier du Roy, pour convertir au paiement de plusieurs draps de soye et de layne, fil d'or et d'argent pour fillures, brodures, fourrures, bougran, frize, toille d'argent, faulx pennaches et plumatz manufactures, et autres choses servans à faire habillemens au Roy pour le tournoy fait ou mois de Février derrenier en ceste ville de Paris, et pour acoustrement de mommons qui ont esté faiz en iceluy mois, à prandre aud. coffre des deniers de lad. année derrenière passée. 4,790 l. 2 d. t.

J. 960, 8, n° 163 (1538).

Aud. Nicolas de Troyes, pour paier autres draps de soye, franges, fourrures, façons de robes pour faire habillemens à mesd. seigneur et dame d'Orléans, aussi pour garnir et faire pendant au riche lict de camp que le Roy a achapté aud. Marseille, ainsi qu'il appert par l'estat des parties certiffiées par les dessusd. maistres d'hostelz.
821 l. 18 s. 5 d.

J. 961, 8, n° 251 (1533-38).

Autre provision adressant ausd. gens des Comptes pour vallider la despence faicte par led. deffunct Malevault, receveur susd., par l'ordonnance du Grant Escuyer, durant l'année finie 1538, pour lesd. livrées des journades et hocquetons d'orfaverie, plumaulx, trousses, reliefvement de brigandines, sallades et gorgerettes, tant

pour les cappitaines des archers escossois et françois soubz les sieurs d'Aubigny et de Nançay, Suisses de la garde, que pour les fourriers et portiers de la maison dud. sieur, montant
13,237 l. 14 s. 7 d. ob. t.

J. 962, 14, n° 149 (1539).

A Dominicque de Rota, de Venise[1], ouvrier en moresque, la somme de 1,050 l. t., assavoir : 450 l. t. pour trois quartiers de ses gaiges finiz le derrenier jour de Septembre 1531, et 600 l. aussi pour ses gaiges de l'année finie le derrenier jour de Décembre 1533 derrenier passé, laquelle somme lui sera paiée des premiers et plus clers deniers desd. offices et parties casuelles, cy 1,050 l.

J. 961, 8, n° 246 (1534).

A Jehan Bourdineau, clerc des offices, pour les fraiz, voictures, amballages et autres despences qu'il conviendra faire pour la conduicte de la vesselle d'or, d'argent, tappisseries et autres meubles que le Roy a ordonnez estre prinses ès chateaulx du Louvre, Blaye et Amboyse, pour porter en Provence, à prendre aud. coffre du Louvre, des deniers du quartier de Janvier dernier. 4,000 l.

J. 960, 6, f. 64 (1532).

Aud. de Troyes, argentier dessusd. pour emploier au paiement des draps d'or, de soye et de layne, de plusieurs et diverses couleurs, tappys de Turcquye, fil d'or pour fillé Bannyères, estandars et autres choses requises pour réparer, tendre et mectre en ordre les gallères esquelles est venu notre sainct Père le Pape et les cardinaulx estans en sa compaignie de la ville de Romme aud. Marseille, aussi pour servir à les ramener dud. Marseille aud. Romme, ainsi qu'il appert par les parties certiffiées par les maistres d'hostelz de Savonnyères et le s' de Vaulx. 2,229 l. 18 s. 11 d.

J. 961, 8, n° 251 (1533-38).

A Guillaume Havart, gentilhomme de la maison du Roy d'Angleterre, pour la valleur d'une chesne d'or à luy donnée par led. seigneur et faicte en la ville de Lyon par Jehan Rousseau, orfèvre, prisée et touchée par Michel Guilhem, m° de la Monnoye dud. lieu, et présentée aud. Havart, en la présence de M° Anthoine Petremol, notaire et secrétaire dud. seigneur. 2,279 l. 16 s. 3 d.

J. 961, 11, n° 81 (1537).

1. Voy. ci-dessus, p. 235.

A Guillaume Trosse, Anglois, qui a fait présent aud. seigneur de deux pièces de drap calusy d'Angleterre, l'une rouge et l'autre blanche, que led. seigneur a retenues pour servir à sa personne, en don 112 l. 10 s. t., en 50 escuz d'or soleil.

J. 961, 8, n° 226 (1528).

ARTILLERIE.

A Guillaume Bagot, artillier du Roy, pour le louaige de sa maison Paris, que led. seigneur a acoustumé luy donner, pour deux années finies le dernier jour de Juing dernier passé. 90 l.

J. 961, 11, n° 118 (1537).

A Estienne Martineau, pour convertir au paiement d'achapt de yvres, pour commencer la fonte de l'artillerye que le Roy entend de brief faire faire en ceste ville de Paris, à prendre des deniers du coffre du Louvre dud. quartier d'Octobre 2,000 l.

J. 960, 6, f. 29 (1532).

(Des articles analogues reviennent fréquemment, nous les avons pour la plupart laissés de côté.)

Acquict à M^e Nicolas de Troyes, argentier du Roy, pour payer et bailler comptant à Jehan Le Boullengier, faiseur de balles dud. seigneur, la somme de 40 l. t. auquel le Roy en a fait don pour convertir et employer en ung habillement, cy 40 l. t.

J. 960, 3, n° 48 (1531?).

Chasse, Chiens, Chevaux.

A Pierre Travers, louvetier, en don et faveur de services à la prinse des loupz et loupves en la orest de Bière et autres boys du Roy, et luy aider à supporter la despence qu'il luy convient pour ce faire 400 l.

J. 962, 14, n° 161 (1539).

A Pierre de Sers, vallet de lymiers dud. seigneur, en don, pour aller à Sainct-Hubert[1], à cause de la morsure d'un lymier enraigé[2] 45 l.

J. 962, 14, n° 153 (1539).

1. Célèbre abbaye du pays de Liége sur la rivière d'Homme dans le duché de Luxembourg. Saint Hubert passait pour guérir de la rage.
2. Article donné dans les *Archives curieuses* (III, 99) où Pierre de Sers est appelé Pierre de Sos.

A Toussainctz, braconnyer, en don et faveur de ce qu'il a amené et présenté au Roy deux lymyers envoyez et donnez aud. seigneur par l'abbé dud. lieu de Sainct-Hubert 45 l.
J. 962, 14, n° 168 (1539).

A Pierre Le Begat, gentilhomme de la vennerie du Roy, en don et faveur de services à la conduicte des chiens de la bende blanche, 200 esc. sol., vallent 450 l.
J. 962, 14, n° 248 (1539).

A Mᵉ Jehan Duval, trésorier de la maison de messeigneurs les Daulphin et duc d'Orléans, pour paier neuf courtaulx, trois hacquenées et ung mullet de lictière, achactez pour mesdictz seigneurs 1,440 l. t.; pour les lances, armeures et haubergermierye fourniz pour leur service au camp en Arthois 180 l.; et pour douze couvertures de leurs mulletz 240 l.; pour ce à prandre sur lesd. deniers ordonnez estre distribuez à l'entour dud. seigneur. 1,860 l.
J. 961, 11, n° 145 (1537).

OISEAUX DE CHASSE : FAUCONS, SACRES, TIERCELETS, ETC.

A Jaques Dupont, dict Mathault, faulconnier du Roy, en don et faveur des plaisirs et passe-temps qu'il a donnez aud. seigneur au faict de la vollerie, 20 escuz soleil à prandre sur les deniers ordonnez estre distribuez autour de la personne d'icelluy seigneur, pour ce 45 l.
J. 961, 11, n° 4 (1537)

A Guillaume de Villemonté, paieur de la vennerye et faulconnerie, pour satisfaire aux gaiges des faulconnyers cy-après nommez qui leur sont deuz de la demye année commencée le 1ᵉʳ jour de Juillet 1536 et finie le dernier jour de Décembre ensuivant derrenier passé, assavoir : à Raoul de Coucy, 200 l.; Fiacre de Forges, dit Barreneufve, 200 l.; Jehan de Neufville, 80 l.; Anthoine de Veillan, 80 l.; Vincent Bernard, dit Tourault, 80 l.; Philibert Le Vasseur, 80 l.; Sanson Charron, 80 l.; Nicolas Herberay, dit le More, 80 l.; Jehan de Montbeton, 90 l.; François de Neufville, 80 l.; et Guillaume de Beaussefer, dit la Roche, 100 l.; pour ce 1,150 l.
J. 961, 11, n° 145 (1537).

A Florentin de Bogrinval, gentilhomme de la faulconnerie, en don pour subvenir à la despence de luy et de plusieurs faulconniers

qui dressent plusieurs oiseaulx dud. seigneur durant ung moys, 35 escuz sol. vallant 78 l. 15 s. t.
J. 962, 14, n° 161 (1539).

A Florentin de Bougrainval, gentilhomme de la faulconnerie, en don et pour subvenir à la despence de luy et de plusieurs faulconniers qui dressent plusieurs oyseaulx du Roy, oultre semblable somme qu'il a receue pour ung autre moys, à prandre sur les deniers de l'espargne susd. 35 esc. sol., vallent 78 l. 15 s. t.
J. 962, 14, n° 168 (1539).

A Uncquel, faulconnier Aleman, pour aulcuns services faictz par luy au Roy et pour subvenir aux fraiz d'un voiage en Alemaigne où led. seigneur l'a renvoyé. 100 l.
J. 960, 3, n° 77 (1531)

A Alexandre, Grec, pour 17 sacres, à 15 escus pièce, 255 esc.
A..... pour 14 sacres, à 15 escus pièce, pour ung sacret et ung lamier, à 7 escus pièce, 225 esc.
A luy, en don, pour servir de gaiges 100 esc.
J. 960, 2, n° 45 (1530).

A Marin d'Efterego, Grec, marchant d'oyseaulx, pour son paiement de neuf sacres, au feur de 15 escuz pièce, et ung sacret à 7 escuz et demy, qu'il a livrez au Roy en la ville de Molins en ce présent moys de Février pour servir à la vollerye, oultre autre plus grant nombre qu'il a cy devant achaptez de luy pour pareille cause, 142 escuz et demye vallant 320 l. 12 s. 6 d.
J. 961, 11, n° 50 (1537)

A....., Grec, 802 escuz et demy pour son payement de 51 sacres, au feur de 15 escuz pièce, et 5 sacretz, à 7 escuz ½ aussi pièce, que le Roy a achaptez de luy en ce présent moys de Février les pris susd., et iceulx retenuz pour les distribuer à certains gentilzhommes tant de sa maison que de sa faulconnerie pour les duire, leurrer et mectre en ordre, affin de luy en donner récréacion et passe temps, à prandre sur les deniers ordonnez estre distribuez autour de la personne du Roy. 1,805 l. 12 s. 6 d.
J. 961, 11, n° 52 (1537).

A Jehan, Grec, marchant d'oiseaulx, pour son paiement de

24 sacres et ung sacret que le Roy a achactez de luy, à raison de 15 escuz sol. pour chacun sacre et 7 escuz et demy pour led. sacret, pour ce 367 escuz et demy sol. vallant 826 l. 17 s. 6 d.
 J. 962, 14, n° 161 (1539).

A Théodore, Grec, marchant d'oyseaulx, 435 escuz, pour son paiement de 22 sacres, au prix de 15 escuz sol. pièce, et 14 sacretz, à 7 escuz et demy pièce, lesquelz le Roy a achaptez de luy en la ville de Montpellier en ce présent moys de Janvier et despartiz à plusieurs princes, seigneurs, gentilzhommes et faulconniers pour les dresser, duyre et gouverner afin de luy en donner cy après récréation et passe temps ; pour ce 978 l.
 J. 961, 11, n° 63 (1537).

A Laurens, bourgeoys, pour son paiement de deux tierceletz d'autour et ung mouchet que led. seigneur a luy mesmes achaptez
 27 l.

 J. 961, 11, n° 124 (1537).

A Jehan Damours, Allemant, marchant d'oyseaulx, pour son paiement de ung tiercelet de gerfault 10 esc., ung faulcon 7 esc. et deux tiercelets de faulcon 6 esc., que le Roy a achaptez de luy en ce présent moys de Janvier en la ville de Paris les pris susd. et faict distribuer aux gentilzhommes de la faulconnerye pour les duyre et rendre prestz à voller affin de luy en donner passe temps et récréation 51 l. 15 s. t.
 J. 962, 14, n° 210 (1539).

A Pierre Daucart, faulconnier du duc de Prousse, 60 escuz sol. et Grunouer Van Mecolan, autre faulconnier de la royne de Hongrye, 50 escuz sol. en don et faveur des oyseaulx de leurre qui luy ont présentez en ce présent moys de Janvier, 274 l. 10 s.
 J. 961, 11, n° 62 (1537).

A Claude de Grantval [1] picqueur en la faulconnerye, pour ung autre voiage partant dud. Paris le 7e jour de ce présent moys de Janvier allant devers Monsieur de Guyse estant à Dijon lui porter huit sacres et deux sacretz que le Roy luy envoye pour les faire

1. Les *Archives curieuses* ont donné cet article (III, 97).

duyre, dresser et rendre prestz affin de en donner par après passe temps aud. seigneur, 200 esc. sol. 450 l.

J. 962, 14, n° 200 (1539).

A Loys de Creville, en don, pour estre venu du païs de Languedoc à Saint-Germain-en-Laye, faire apporter au Roy et conduire douze faulcons qu'il a prins par engins et retz oud. païs, comprins le sallaire de deux hommes qui l'ont accompaigné pour aider à apporter lesd. faulcons, à prandre sur les deniers ordonnez à estre distribuez comme dessus, 95 l. 5 s.

J. 962, f. 14, n° 207 (1539).

A Jehan Dufau, serviteur de Franconseil, demourant à Aigues-Mortes, en don et faveur de ce qu'il a apporté aud. Roy aud. Sainct-Germain-en-Laye ung faulcon et ung tiercelet de faulcon dont il luy a fait présent de la part de sond. maître, 20 esc. s. 45 l.

J. 962, 14, n° 207 (1539).

A Philippes Du Chesne, gentilhomme de la maison de la Royne douairière de Hongrye, en don et faveur de ce qu'il a apporté du pays de Flandres en la ville de Paris en ce présent moys de Janvier certains oyseaulx faulcons, desquelz il a fait présent de la part de lad. dame au Roy notred. seigneur 200 esc. sol. 450 l.

J. 962. 14, n° 210 (1539).

A Loys de Pyennes, pour aller ou païs de Flandres, la part que sera lad. Royne de Hongrye, luy faire présent de certain nombre d'oyseaulx, sacres et sacretz que le Roy a ordonné aud. de Piennes estre faictz conduire par tel nombre de gens qu'il verra bon estre jusques au lieu que sera lad. dame, et ce tant pour l'aller que pour son retour, y comprins la despence que pourront faire lesd. oyseaulx et conducteurs d'iceulx sur les chemins, 120 esc. sol. vallant 270 l.

J. 962, 14, n° 210 (1539).

A Jehan Vasson, en don pour avoir apporté au Roy au Bauluysant ung sacre dud. seigneur perdu à la vollerie et trouvé près Atigny en Champaigne, 45 l.

J. 962, 14, n° 168 (1539).

A Josse de la Planque, sur tant moings et en déduction de ce qui luy pourra estre deu à causse de la nourriture d'une lonce, ung lyon, trois austruces et quatre lévriers, qu'il nourrit en l'hostel des

Tournelles à Paris, et ce oultre les autres sommes qui luy ont esté cy devant fournyes pour pareille cause, à prandre sur les deniers du coffre du Louvre de l'année dernière passée. 40 l.
J. 961, 8, n° 161 (1538).

À Jacques de Maubuysson, lieutenant au Boys de Vincennes soubz monsieur le Connestable, pour achacter du foin pour les daims et coquins du parc d'icelluy lieu, 67 l. 10 s.
J. 962, 14, n° 160 (1539).

MARINE, VAISSEAUX.

A Michel Chappuys, cappitaine en la mer de ponnant, en don et faveur de deux voiaiges qu'il a faictz devers le Roy qui l'avoit faict mander pour aucunes entreprinses sur lad. mer, 250 l.
J. 962, 14, n° 195 (1539).

A Jehan de Vymont, trésorier de la marine, pour convertir à partie de la soulde des mariniers et autres mises et despences qu'il a convenu faire au voiage que le capitaine Bizeretz a naguères fait aux ysles et terres du Brezil, aussi pour les fraiz qu'il conviendra paier de faire apporter du port de Honnfleu en la ville de Paris certains grant nombre de boys dud. Brezil que led. Bizeretz a recouvert ès ysles dud. pays et fait charger dedans le navire Saint-Philippes, et ce oultre et par dessus les deniers cy-devant delivrez aud. de Vymont pour led. voyaige, à prandre au coffre du Louvre des deniers du quartier de Janvier, Février et Mars dernier passé 1,500 l. t.
J. 951, 8, n° 193 (1538).

Don à Jacques Cartier, pillote d'une nef appellée Hermine, avecques ses appareilz et munitions retournez du voieage des descouvertures où led. Quartier l'a menée par le commandement dud. seigneur en tout ainsi qu'elle est de présent au port de Saint-Malo, et ce pour le récompenser des fraiz qu'il a faictz aud. voieage.
J. 962, 12, n° 19 (10 mai 1537).

A Estienne Rigault, maître charpentier, fabricateur de gallères, demeurant à Marseilles, en don et faveur de services faictz en sond. estat, 100 l.
J. 962, 14, n° 228 (1539).

A Hebert Gohorel, maistre charpentier, fabricateur de navires, en don et faveur d'un voiaige qu'il est venu faire, par l'ordonnance du Roy, du pays de Normandie en celluy de Provence et Languedoc pour entendre le voulloir du Roy sur certains vaisseaulx qu'il luy a devisez pour s'en servir sur la mer, 50 e. s., vallent 112 l. 10 s.
J. 962, 4, n° 228 (1539).

SAVANTS, HORLOGERS, GAGES, DIVERS.

A messire André Alciat [1], lecteur en droict en l'Université de Bourges, pour sa pension de l'année finissant le dernier jour de Décembre dernier, la somme de 400 l. t., cy 400 l.

A Pierre Dennetz, lecteur en grec, pour sa pension de l'année finie à la feste de Toussainctz dernière la somme de 200 escuz, cy 200 es.

A Maistre Jacques Tousat, lecteur en grec, pour sa pension de lad. année, la somme de 200 escuz soleil 200 esc.

A M° Agatius Guindacerius, lecteur en hébreu, pour sa pension de lad. année, la somme de 200 escuz 200 esc.

A M° François Vatable, aussi lecteur en Hébreu, pour sa pension de lad. année, la somme de 200 escuz soleil 200 esc.

A M° Paulo Canosse, aussi lecteur en Hébreu, pour sa pension de lad. année, la somme de 150 escuz soleil 150 esc.

A M° Oronce Finée, lecteur en mathématiques, pour sa pension de lad. année, la somme de 150 escuz soleil 150 esc.

Plus à luy en don la somme de 200 escuz soleil pour ung livre en mathématiques par luy composé qu'il présenta aud. seigneur estant en sa ville de Rouen 200 esc.

Don à M° Estienne Guintur, translateur des livres en médecine de Grec en Latin, pour luy aider à se faire passer docteur, la somme de six vingtz escuz soleil 120 esc.

FRANÇOYS.

J. 961, 8, n° 213 (1533-38).

Au s. de Langey, pour son remboursement de pareille somme qu'il a baillée, de l'ordonnance verballe du Roy, à ung nommé Francisco Francquin, orateur Ytallian, qui a présenté et donné au Roy nostred. seigneur, estant aud. Marseille. ung livre faisant mention de la vie de St Francois de Paulle, 30 esc. s. 67 liv. 10 s.
J. 961, 8, n° 249 (1533-38).

1. Les *Archives curieuses* (III, p. 86-87) ont donné cet article en entier. Agatines Guindacerius y est nommé Agatino Gunidacerino,

A maistre Jehan de Pontigny, docteur de Mectz, en don et faveur de services et advertissemens qu'il a faictz au Roy ès charges qu'il a eues au païs d'Allemaigne, 100 escuz sol., pour ce 225 l.
J. 961, 11, n° 4 (1537)

A Dominique Lerte, portugalois, qui a présenté au Roy certains parfums et autres nouvelletez apportez de Portugal, 225 l. t.
J. 962, 14, n° 160 (1539).

A Jean Albe, maître composeur d'oreloges, demeurant à Aix, en don et pour luy aider à supporter la despense d'un voiaige que le Roy luy a comandé de faire dud. Aix au lieu de Fontainebleau et illec résider par aucun temps pour dresser et faire asseoir une oreloge qui a esté devisé par led. seigneur pour servir aud. lieu de Fontainebleau 112 l. 10 s.
J. 962, 14, n° 238 (1539).

A Pierre Chausset, trompette dud. seigneur, en don et faveu des services et voiaiges qu'il fait souvant au camp des ennemys 225 l.
J. 961, 11, n° 126 (1537).

A M^e Charles de Pierre Vive, ayant la charge et garde de la vaisselle d'or, d'argent, relicquaires et autres joyaulx précieulx du Roy, 383 l. 10 s. 10 d. pour son estat et gaiges à cause de la garde desd. meubles durant 350 jours commancez le 16 Janvier 1536 qu'il fut pourveu en lad. charge et finiz le dernier jour de Décembre ensuyvant et derrenier passé, qui est, à raison de 400 liv. par an, pour ce à prandre sur les deniers ordonnez estre distribuez autour de la personne dud. seigneur 383 l. 10 s. 10 d.
J. 961, 11, n° 52 (1537).

Don à la Royne de Navarre de la somme de 90 liv. parisis, d'une part, faisant moictié de la somme de 180 liv. par. pour troys amendes esquelles elle a esté cy devant condempnée envers le Roy par la court de Parlement à Paris, dont led. seigneur luy avoir fait entier don qui ne luy a esté vériffié que pour la moictié, et de la somme de 60 liv. par., d'autre, pour une autre amende en laquelle elle a esté pareillement condempnée envers led. seigneur par lad. court, nonobstant que telz dons ne se facent que pour la moictié, etc...
J. 962, 15, n° 203 (23 décembre 1538).

A Guillaume Bonneville, sommelier de monsieur d'Estampes, des biens immeubles qui furent et appartindrent à feu André Prevost, lequel, par sentence des juges et commissaires ordonnez par le Roy sur la refformacion de ses monnoyes en la chambre du trésor à Paris, a esté condempné à estre estranglé et bouylly au marché aux pourceaulx, son corps porté au gibet et sesd. biens confisquez pour le cryme de faulce monnoye, dont il a esté actainct et convaincu, nonobstant toutes les ordonnances susd. et la derrogatoire.

J. 962, 16, n° 159 (22 janvier 1539).

Déclaracion du Roy qui veult et entend que les chaynes, vaisselles, lingotz et autres pièces d'or et d'argent non monnoyées que l'on prandra en paiement des achacteurs de son dommaine, aides, gabelles et impositions, soient apportez au Louvre, et que les depputez aux coffres dud. Louvre ou les deux d'iceulx et l'un des contrerolleurs de l'espargne, appellez gens expers et congnoissans, advisent le meilleur et plus prompt expédient d'en tirer promptement deniers, soit à les vendre argent comptant ou les faire fondre et monnoyer en la monnoye de Paris, et les deniers qui en proviendront comptant soient mys esd. coffres, dont led. trésorier de l'espargne baillera quictance aux commis aux receptes générales, et que des tares et dyminucions qui se trouveront à lad. vente ou fonte, lesd. depputez et contrerolleur expédient certiffications à la descharge et acquict desd. commis, sans par eulx en recouvrer autre acquict, ni que lesd. depputtez et contrerolleur en soit comptables ne responsables.

J. 961, 11, n° 133 (1537).

A Guillaume Pynot, du pais de Bretaigne, homme ingenieulx pour congnoistre les vaines de la terre et endroictz propres en lieux difficiles où se peult facilement trouver eaues et carrières, 100 l. t. dont le Roy luy a fait don en faveur de ce qu'il est venu dud. pais de Bretaigne devers luy donner congnoissance des choses susd. [1], à prandre aud. coffre du Louvre des deniers du quartier de Janvier, Février et Mars derrenier.

J. 961, 8, n° 262 (1538).

A Guillaume Pynot, du pays de Bretaigne, la somme de 67 l. 10 s. t., en 30 escuz d'or sol., dont le Roy luy a fait don pour luy aider à supporter la despence que faire luy a convenu suivant

1. Cet article a été imprimé dans les *Archives curieuses*, t III, p. 90.

led. seigneur pour luy donner advis des lieux où facillement se pourroit trouver eaues pour y construire et édiffier des puys, et ce oultre les autres sommes de deniers dont led. seigneur luy a cy devant fait don pour semblable cause.

J. 961, 8, n° 179 (1538).

A Claude Le Lieur, pour remboursement de 100 escuz sol. par luy baillez et donnez par le Roy à une dame Espaignolle qui est venue trouver led. seigneur à Valluysant où elle a amené une sienne fille pour estre guérie et touchée des escrouelles[1]. 225 liv.

J. 962, 14, n° 171 (1539).

1. Cf. dans les *Archives curieuses* (t. III, p. 80) divers articles sur les malades des écrouelles guéris par le Roi.

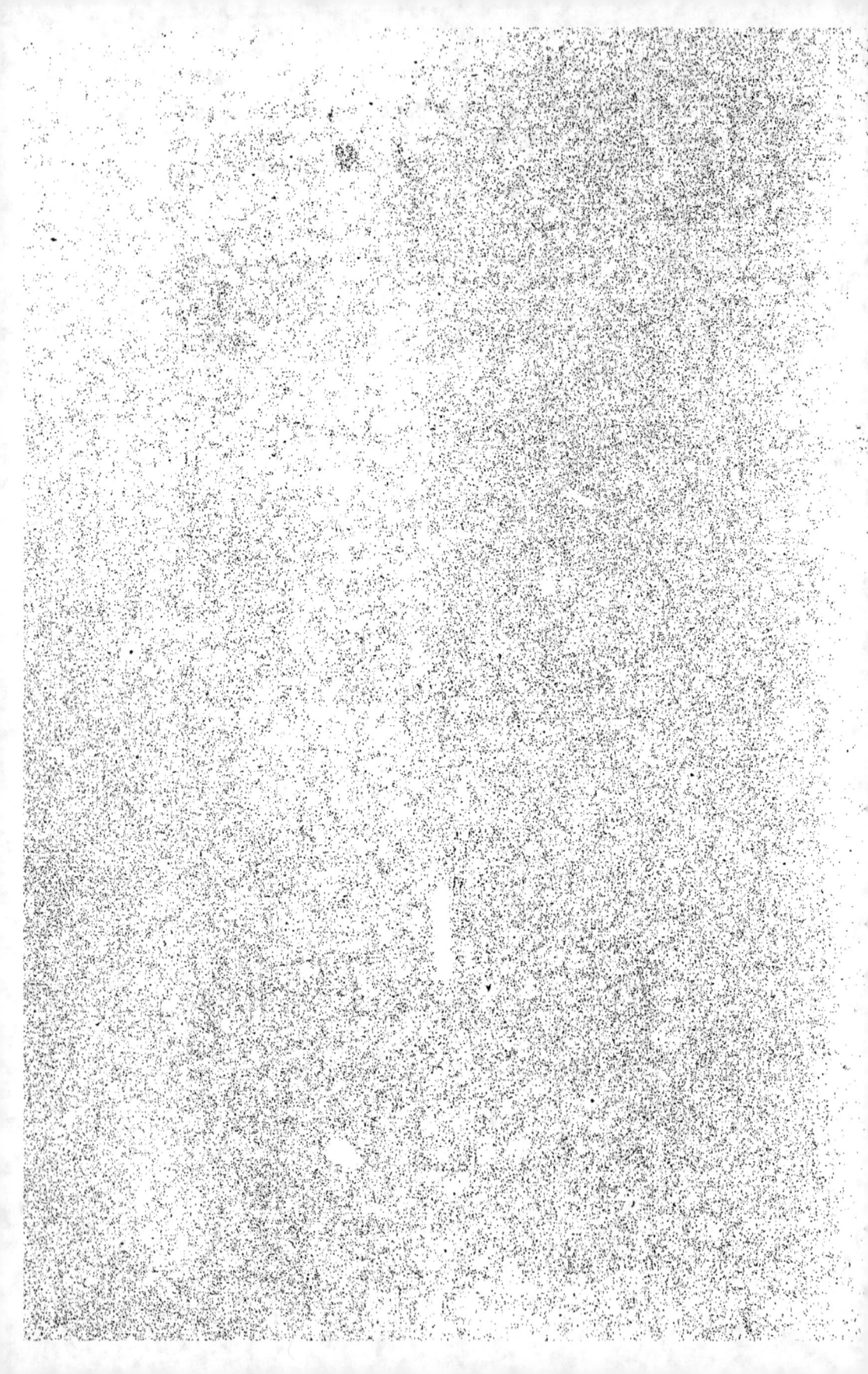

RECTIFICATIONS ET ADDITIONS[1]

Page 2, ligne 5 : l'hôtel de la Couldrée, *lisez* : l'hostel de la Couldre.
— Ibid., — 22 : Nicolas de l'Abbé, *lisez* : Nicolas l'Abbé.
— 3, — 2 : marché et convenant, *lisez* : marché et convent.
— 5, — 6 : dit de Boullongne, *lisez* : dit de Bolongne.
— Ibid., — *En marge de* Transcript, *on lit* : le Louvre, le pont de Poissy, le Palais Royal, Fontainebleau, Saint-Germain-en-Laye.
— 7, — 5 : Chantelou-lès-Chartres, *lisez* : Chantelou-lès-Chastres.
— Ibid., — 7 : le..... en Brye, *lisez* : le Vivier en Brye.
— 11, — 11 : par lesquelles en avation, *lisez* : par lesquelles énaration.
— Ibid., — 15 : cy-après déclarez, *lisez* : cy-après déclarez.
— Ibid., — 30 : le..... en Brye, *lisez* : le Vivier en Brye.
— 13, — 27 : qui si est faitte, *lisez* : qui s'i est faitte.
— 16, — 29 : — p. 20, l. 5 : François Sannat, *lisez* : Sauvat.
— 20, — 2 : Bernard, *lisez* : Bernard.
— 21, — 4 et 6 : Deshostel, *lisez* : Deshostels.
— 22, — 23 *et passim* : ces dites patentes, *lisez* : présentes.
— 23, — 26 : Guillaume de Marcillac, *lisez* : de Marillac.
— 28, — 15 : 17 sous 4 deniers, *lisez* : 17 sous 11 deniers.
— 29, — 5 : Guillaume Evrard, *lisez* : Errard.
— 33, *avant* Achapt de marbres, *lisez* : Sépulture du roy François.
— 34, *En marge du titre on lit* : le Louvre — Fontainebleau — Saint-Germain — La Muette — Boullongne — Villiers-Costerets — Bois de Vincennes — Hostel des Tournelles, — Saint-Léger — Sépulture des Rois, etc.
— Ibid., *dernière ligne* : à entretenement, *qui se trouve au manuscrit, il faut substituer* enterinement.
— 36, — 3 : Bergeron, *lisez* : Bergeon.
— Ibid., — 25 : par vous en, *lisez* : par vous autrement en...
— 37, — 19 : Bolongne dit Madry, *lisez* : Boulongne.
— 38, *dernière ligne* : cy sur ce le procureur, *lisez* : oy sur ce...
— 42, — 2 : les deniers 1,500 livres, *lisez* : les derniers...
— 44, — 19 : dit Tabaguet, *lisez* : Tabagus.
— 56, — 5 : pied dextre, *lisez* : pied d'estal...
— 57, — 12 : Jve, *lisez* : Ive.

1. A la fin du premier volume, p. 401, l. 31, et p. 405, l. 17, *au lieu de* maistre François Sannat, *il faut lire :* maistre François Sauvat.

420 RECTIFICATIONS ET ADDITIONS.

Page 60, *En marge du titre, on lit :* le Louvre — Fontainebleau — Saint-Germain-en-Laye — Bois de Vincennes — Sépultures de Saint-Denis.
— 63, ligne 13 : Guicgnebœuf, *lisez :* Guicguebœuf.
— 66, — 15 : A Firmin Roussel, *lisez :* Fremin...
— 70, — 1 : A Nicolas du puis, *lisez :* Dupuis.
— 71, — 20, — p. 80, l. 13, — p. 82, l. 6 et 10, — p. 83, l. 10, 18 et 23, — p. 86, l. 2 et 16, — p. 131, l. 3, — p. 148, l. 5 : Eustache Jve, *lisez :* Ive.
— *Ibid.*, — 24 et p. 86, l. 11 : Pivot Belin, *lisez :* Pinot...
— 72, *En marge du titre on lit :* le Louvre — Palais-Royal — Vieux bastiment du Louvre — Grand Chastelet — Hostel de Bourbon — les Tournelles — Pont-aux-Changeurs — Ponts de Saint-Michel, de Saint-Cloud, de Saint-Maur, de Gournay — Bois de Vincennes — Fontainebleau — Hostel de la Monnoye.
— 72, — 15 : novembre 1568, *lisez :* 1563.
— 75, — 6 : Le Feure, *lisez :* Le Fevre.
— *Ibid.*, — 28 : après que Edmond, *lisez :* Emond.
— 79, — 11 : Pierre Nanyn, *lisez :* Pierre Navyn (?).
— *Ibid.*, — 14 : aux petits enfans, *lisez :* avec petits enfans.
— *Ibid.*, — 16, — p. 84, l. 3, — p. 85, l. 12 : Guillaume Evrard, *lisez :* Errard.
— 87, *En marge du titre on lit :* le Louvre — Fontainebleau — Saint-Germain-en-Laye — Bois de Vincennes — La Muette — Boullongne.
— 88, — 25 : la petite taxe qui luy avoit, *lisez :* qui luy auroit...
— 91, — 26 : à ce contraires. Nous, *lisez :* à ce contraires nous.
— 93, *dernière ligne :* Guignebœuf, *lisez :* Quiquebœuf.
— 95, — 4 : Françoise Muce, *lisez :* Françoise Muée.
— 96, — 4 : Jacques Cotte, dit maistre peintre, *lisez :* dit...., maistre peintre.
— 102, *En marge de* parties et sommes de deniers, etc., *on lit :* Saint-Germain — La Muette — Vincennes — Boulongne — Saint-Léger — Sépultures des Roys, *et en tête le titre suivant :* Bastimens du Roy pour l'année 1563.
— 103, — 18 : Jean Maignan, *lisez :* Maignen.
— 105, — 5 : la somme de 1,414 livres, *lisez :* 414 livres.
— 108, — 21, — p. 109, l. 21 : Eustache Jve, *lisez :* Ive.
— 111, *En tête de la page, placez le titre :* Bastimens du Roy pour une année commençant le premier janvier 1564 et finie le dernier décembre 1565. — *En marge, on lit :* Bastiment neuf du Louvre — Fontainebleau — Saint-Germain — Vincennes — Boulongne — Sépultures des Rois et Reines.
— 112, — 9 : flamberins, *lisez :* flambeaux.
— *Ibid.*, — 13 : targues, parvois, *lisez :* targues, pavois.
— 120, — : grosse escalle, *lisez :* escallié.
— *Ibid.*, — 9 : Jean Poinctard, *lisez :* Poinctart.

RECTIFICATIONS ET ADDITIONS.

Page 122, *Avant* Compte 10⁰ de maistre Jean Durant, *se trouve le titre :* BASTIMENS DU ROY PENDANT LE QUARTIER DE JANVIER, FÉVRIER ET MARS 1566, *et en marge on lit :* Bastiment neuf du Louvre — Fontainebleau — Saint-Germain-en-Laye — Sépulture de Henri II, etc.

— 126, ligne 20 : Jean Ducreu, *lisez :* Ducren.
— 128, — 11 : Jean Poinctard, *lisez :* Pouintard.
— Ibid., — 15 : la somme de 200 liv., *ajoutez :* pour... (sic).
— Ibid., — 26 : pour sépulture, *lisez :* pour la sépulture.
— 129, — 22 : en une pierre de marbre, *lisez :* en une pièce...
— 131, — 18 : la somme de 101 liv., *lisez :* 100 liv.
— 133, — 16 : 6 s. 5 d., *lisez :* 6 s. 6 d.
— Ibid., — *En marge du titre on lit :* le Louvre.
— 140, — *En marge du titre on lit :* le Louvre, etc., etc., Vieux Chasteaux.
— 142, — 10 : resvez, *lisez :* reservez.
— 145, — 16 : 2,600 liv., *lisez :* 2,000 liv.
— 146, — 17 : Jean le Peuple, *lisez :* Jean Peuple.
— 149, — 13 : ouvrages de vitrerie, *lisez :* de verrerie.
— 150, — 6 : Symon Boullene, *lisez :* Boullenc.
— 151, — *En tête de la page on lit le titre :* BASTIMENS DU ROY POUR LE QUARTIER D'OCTOBRE, NOVEMBRE ET DÉCEMBRE 1568, *et en marge :* le Louvre — Hostel de Bourbon — Vincennes.
— Ibid., — 14 : ce que nous pouvions faire, *lisez :* ce que nous pourrions.
— 152, — 24 : Eustache Jve, *lisez :* Ive.
— 155, — *En tête de la page se trouve le titre :* BASTIMENS DU ROY POUR UNE ANNÉE FINIE LE DERNIER DÉCEMBRE 1568, *et en marge :* Boulongne — Sépulture de Saint-Denis.
— 157, — 3 : allée en route, *lisez :* allée ou route.
— Ibid., — *En marge du titre* BASTIMENS DU ROY, etc., *on lit :* Hostel de Bourbon — le Louvre — Vincennes — Saint-Cloud et Charenton — Palais-Royal — Grand et Petit Chastelet — Pont Saint-Michel — Saint-Léger — Fontainebleau — Sépulture du Roy.
— 158, — 15 et 32 *et passim :* Regnault, *lisez :* Reynault.
— Ibid., — 27 : que leur avoient, *lisez :* qui leur avoient...
— 159, — 19 : qui en seroient selon, *lisez :* qui en seroient revêtus selon.
— 161, — 2 : et avec celuy souffrent, *lisez :* et avec ce luy souffrent...
— Ibid., — 25 : Julien Demorame, *lisez :* Demorenne.
— 163, — 8 : de l'ordonnance dud. mois, *lisez :* de l'onzième dud. mois.
— 165, — 23 : Blisy, *lisez :* Glisy (Grisy-sur-Seine).
— 167, — 19 : monseigneur Duc, *lisez :* monseigneur le Duc.
— 173, — 1 : Saint-Liger-en-Yueline, *lisez :* en-Yveline.
— 174, — *En marge du titre, on lit :* Fontainebleau — Sépulture.
— 179, — 20 et 28 : Saint-Leu-de-Serans, *lisez :* d'Eserans.
— 180, — 17 : Saint-Leu et des Serans, *lisez :* Saint-Leu d'Esserans.
— Ibid., — 17 : au port de Valbin, *lisez :* de Valvin.

RECTIFICATIONS ET ADDITIONS.

Page 184, *En marge du titre du compte, on lit* : Ponts, chaussées, pavé — Fontainebleau — Boulongne — Villiers-Cotretz — Saint-Germain — La Muette — Vincennes — Hostel des Tournelles — Saint-Liger — Sépultures des Roys.
— 185, *En marge de* recepte, *on lit* : Premier volume.
— *Ibid.*, ligne 26 : et acceptant pour Sa Majesté, *lisez* : ce acceptant.
— 186, — 5, 11, 16, 21 : Eustache Jve, *lisez* : Ive.
— 190, *En marge du titre, on lit* : Le Louvre — Boulogne — Fontainebleau — Villiers-Cotretz — Saint-Germain — Sépulture du roy Henry II.
— 191, — 12 : Sallaires et vacations, *lisez* : et taxations.
— 193, — 9 : jardin des Puis, *lisez* : des Pins.
— 193, 195, 197, ligne 1 : Année 1557, *lisez* : Année 1570.
— 194, — 24 : *En marge on a écrit* : ou Labbé.
— 200, Le n° 17 a été publié par Cimber et Danjou, *Archives curieuses*, t. III, p. 86.
— *Ibid.*, Le n° 34 a été publié dans les *Archives curieuses*, III, 82.
— 201, — 16, Pierre Spure, *lisez* : Pierre Spine. *Cet article (n° 42) se trouve déjà dans les* Archives curieuses, III, 83.
— 202, — 13 : A Jehan de Chantosmes, *lisez* : A Philippe de Chantosmes.
— *Ibid.*, — 16 : A Hance Hyonères, *lisez* : Hance Hyoncres.
— 203, — 5 : Pierre Daves et Jacques Trusac, *lisez* : Pierre Danès et Jacques Tousac.
— *Ibid.*, — 7 : Aronce Fyne, *lisez* : Oronce Finé.
— 204, Le n° 75 se trouve dans les Archives curieuses, III, 84.
— 205, — 2 : cave et voulte, *lisez* : clave et voulte.
— *Ibid.*, — 12 : *se termine par ces signatures* : FRANCOYS, BRETON.
— *Ibid.*, Le n° 81 est publié dans les Archives curieuses, III, 85.
— *Ibid.*, — 25 : Passello de Merculiano, *lisez* : Parcello de Mercoliano.
— *Ibid.*, — 28 : tapissier du roy, *lisez* : tapissier d'Astry.
— *Ibid.*, — 35 : Guy de Fer, *lisez* : Guy d'Estrée.
— 206, — 4 : Cardinal Saintiquatre, *lisez* : Saintiquatri.
— *Ibid.*, — 31 : François de Virago, *lisez* : de Birago.
— *Ibid.*, — 33 : Sacqueboutes en haulxboys, *lisez* : et haulxboys.
— 207, — 26 : or d'escu, *lisez* : or d'essai.
— 208, — 22 : en ladoub, *lisez* : en l'adoub.
— 213, — 17 : traict et fille, *lisez* : traîct et fillé…
— 222, — 5 : *à la suite de* MV^c XXXIII, *lisez* : signé : FRANCOYS.
— 225, — 29 : A Léonard Spure, *lisez* : A Léonard Spine. *Voy.* p. 201, n° 42.
— *Ibid.*, — 38 : et Abron, *lisez* : et à Bron…
— 227, Les articles qui commencent par f° 153 et f° 158 v., ont été publiés dans les Archives curieuses, III, p. 83.
— 234, Le dernier article : A François Perdriel… se trouve dans les Archives curieuses, III, 90.
— 237, — 10 : A Pierre Chancet, *lisez* : A Pierre Chaucet.
— *Ibid.*, Le dernier article : A Nicolas de Troies… se trouve dans les Archives curieuses, III, 96.
— 238, — 9, et p. 248, l. 14 : A Denis de Bonnaire, *lisez* : A Denis Debonnaire.

RECTIFICATIONS ET ADDITIONS.

Page 238, ligne 34 : A Jehan Geuffroy, *lisez* : A Jehan Geoffroy.
— 239, — 40 : A Marquyone Damquo, *lisez* : A Marquyone Daniquo.
— 240, Les *articles* : A Mathieu Guynel... *et* A Nicolas de Troyes... *ont déjà paru dans les* Archives curieuses, III, 94.
— 241, *L'article* : A Allart Plommyer... *se trouve dans les* Archives curieuses, III, 99.
— *Ibid.*, — 32 : dicte la Cadramère, *lisez* : dicte la Cadranière.
— 244, — 30 : A Agatius Gindacirius, *lisez* : A Agatius Guidacerius.
— 245, — 7 : A Barthélemy Lathonus, *lisez* : Lathomus. *Cet article et le précédent ont été publiés dans les* Archives curieuses, III, 97.
— 246, — 4 : A Thimodio de Laqua, *lisez* : A Thimodio del Aqua (?).
— *Ibid.*, — 6 : A François de Canona, *lisez* : Françoys de Canowa.
— *Ibid.*, *Le dernier article* : A Benedic Ramel, *se trouve dans les* Archives curieuses, III, 92.
— 247, — 2 : ung autre camayeu de galatte, *lisez* : de Galatté.
— *Ibid.*, *L'article* : Aux manans et habitans de Vennes *est publié dans les* Archives curieuses, III, 97.
— 248, — 27 : archidiacre dillay, *faut-il lire* : d'Illay?
— *Ibid.*, — 35 : Oronce Fine, *lisez* : Oronce Finé.
— 249, Les *articles* : A Anthoine de la Haye *et* A Jehan Dalman, *se trouvent dans les* Archives curieuses, III, 93, 94.
— 250, — 20 : A Jehan Grugot, Estienne du pré..., *lisez* : A Jehan Gringot, Estienne Dupré...
— *Ibid.*, — 31 : A Diego de Cayas, *lisez* : de Caya.
— 251, — 20 : ung rondeau de biblis, *lisez* : ung rondeau de Biblis.
— *Ibid.*, — 33 : A Loys Daville, *lisez* : A Loys Danville.
— 256, *L'article qui porte le n° 27 a été publié dans les* Archives curieuses, III, 85.
— 258, — 4 : pour servir à la veue, *lisez* : pour servir à la venue...
— *Ibid.*, Les *deux articles relatifs à* Allart Plommyer *se trouvent dans les* Archives curieuses, III, 84.
— 260, *L'article* : Don à la petite nayne (n. 89), *a paru dans les* Archives curieuses, III, 88.
— 267, — 9 : de fil d'argent, fille fin..., *lisez* : de fil d'argent, fillé fin...
— 269, *L'article* : A Josse de la Planque, *se trouve dans les* Archives curieuses, III, 88.
— 270, — 17 : gouvernante de Kathelot, *lisez* : gouvernante de Brathelot.
— *Ibid.*, — 36 et 37 : Nicolas Pirouer... Claude Pirouer, *lisez* : Nicolas Pirouet... Claude Pirouet...
— 271, *L'article* : A messire Paule Belmissère, *a paru dans les* Archives curieuses, III, 89.
— 272, *L'article* : A M° Jehan de Lespine du Pontalletz, *et celui qui porte le n°* 231, *ont paru dans les* Archives curieuses, III, 92.
— 273, *L'article* : A Regnault Danet, *a été publié dans les* Archives curieuses, III, 88.
— 275, Le premier feuillet porte maintenant le n° 18 (*Arch. nat.*, K, 530 21. n° 21.

RECTIFICATIONS ET ADDITIONS.

Page 276, A la ligne 3 commence le feuillet 19.
— *Ibid.*, ligne 6, 9, 12, 15, 18, 21, 25, 28, 34, et p. 277, l. 1 et 6 : Kerquifmen, *lisez :* Kerquifinen.
— 277, — 2 : *Ici commence le* feuillet n° 20.
— *Ibid.*, *Avec la dernière ligne* commence le feuillet 1 ; les autres suivent ainsi : $\frac{2}{5}, \frac{3}{6}, \frac{4}{6}$, etc.
— 278, — 5 : A Mace Fourre, *lisez :* A Macé Fourré.
— 284, — 22 : VII$^{l.t.}$, *lisez :* VII$^{c.l.t.}$
— 287, note 1 : dix-septième, *lisez :* seizième.
— 294, ligne 41 : de Foucroy, *lisez :* de Fourcroy.
— 295, — 2 : abbé de Giveton, *lisez :* de Geneton.
— 296 et suivantes : *On doit renoncer à indiquer toutes les suppressions ou abréviations. Des articles sont résumés en deux lignes, et parfois vingt-un articles consécutifs sont omis. On se rapportera à ce qui est dit à ce sujet dans l'*AVERTISSEMENT (p. IX et X).
— 303, — 15 : où sont les logis, *lisez :* les loges...
— 308, — 3 : *la dépense est de* 80 l. 18 s. 4 d.
— *Ibid.*, — 7 : *à* 379 l., *ajoutez :* 12 s. 6 d.
— *Ibid.*, — 21 : ce dit jour, *lisez :* le 17e jour de décembre.
— *Ibid.*, — 33 : *après* double, *lisez :* ung gros crochet en plastre.
— *Ibid.*, *dernière ligne :* la dépense n'est pas indiquée, bien qu'elle figure au registre ; elle a de même été fréquemment omise aux articles suivants. Il serait sans intérêt de rétablir les chiffres supprimés, puisque le compte n'est pas publié intégralement.
— 309, — 7 : madame l'Admerade, *lisez :* madame l'Admirale.
— *Ibid.*, — 29 : monsieur de Mascou, *lisez :* monsieur de Mascon.
— 317, — 8 : Francisque Seibec, *lisez :* Scibec.
— *Ibid.*, — 28 : volustes et vasques, *lisez :* et abasques.
— *Ibid.*, — *Ibid.*, sur ung pleinte de pierre, *lisez :* sur ung planté de...
— *Ibid.*, — 31 : epistille, *lisez :* perstille.
— *Ibid.*, note, l. 2 : la reduction, *lisez :* la rédaction.
— 318, — 10 : seront ornez, *lisez :* seront verniz.
— *Ibid.*, — 20 : faict faire, *lisez :* fault faire.
— 321, — 16 : et en l'autre un liz, *lisez :* et en l'autre un K. — *Supprimer la note.*
— 324, — 21 : A Marguerite Deu, *lisez :* Marguerite d'Eu.
— 325, *in fine :* Parmi les articles omis qui terminent ce compte, les suivants ont paru mériter d'être notés : Jullien Poyvret et Thomas Perelles, peintres ; Benoît Le Boucher, fondeur.
— 327, — 21 : Coligny (3), *lisez :* Coligny [Cellini] (1).
— *Ibid.*, — 34 : Commission et icelle, *lisez :* à icelle.
— 328, *dernière ligne :* 1er janvier 1846, *lisez :* 1er janvier 1546.
— 329, — 22 : le deuxiesme jour de janvier, *lisez :* le dernier...
— 330, — 27 : *après* à ouvrer, *ajoutez :* à onze deniers douze grains.
— 331, — 23 : mil six cens quarante six, *lisez :* mil cinq cens quarente six.

RECTIFICATIONS ET ADDITIONS.

Page 331, *après la ligne* 25, *ajoutez* : somme des deniers contenus aud. payement, 3,827 liv. 6 s. 8 d.
— 332, ligne 1 : quarante feuillets, *ajoutez :* de parchemin.
— 334, *après la ligne* 15, *ajoutez :* Somme de toute la recepte : 2,127 l. 11 s. 6 d. t.
— 335, — 2 : Pierre Desmarriz, *ajoutez* : orfebvre itallien.
— Ibid., — 12 : André Mutuy, *lisez* : André Mutin.
— Ibid., — 18 : XII$^{d.t.}$, *lisez :* VII$^{d.t.}$
— Ibid., — 20 : mil cinq cent vingt un, *lisez :* cinq cent cinquante un.
— 336, *dernière ligne : après* à Paris, *ajoutez* : pour ses gages de quinze mois.
— 392, *avant dernière ligne :* sans ce que de la loy, *lisez :* sans ce que de l'aloy.
— 400, — 22 : au prix de 89 l. l'aune, *lisez :* au prix de 9 l. l'aune.
— 404, — 16 : remply de grands ruisseaulx, *lisez :* de grands rinsseaulx...
— 406, — 21 : bougran, frize, *lisez :* bougran frizé...
— Ibid., — 22 : et plumatz manufactures, *lisez :* et plumats manufacturés...
— 414, note, l. 2 : Agatines, *lisez :* Agatius.

TABLE DES MATIÈRES

CONTENUES DANS LE DEUXIÈME VOLUME.

SUITE DES *EXTRAITS* DES COMPTES DES BATIMENTS DU ROI

Pages.

Compte 3e et dernier de Bertrand le Picart :
Recepte. — Despence. 1
Fontainebleau : Maçonnerie. — Charpenterie. — Couverture. — Menuiserie. — Parties extraordinaires. 1
St-Germain-en-Laye : Couverture 4
Chateau de Madrid : Plomberie 4
Sépulture du feu roy François. 4
Ouvrages au château de Folembray : 4
 Gages. 5
BASTIMENS DU ROY POUR UNE ANNÉE COMMANCÉE LE PREMIER JANVIER 1559 ET FINIE LE DERNIER DÉCEMBRE 1560 5
Transcript de l'Edit fait au mois d'aoust 1559 de la la suppression des deux estats et offices alternatifs de trésoriers des bastimens. . . . 5
Autre transcript d'un acte contenant l'entérinement de l'Edit de la suppression des deux estats 11
Autre transcript de pouvoir donné par le Roy le 12e juillet 1559, à Francisque Primadicis, pous avoir la Surintendence de ses bastimens . 13
Autre transcript du pouvoir donné par le Roy à Françoys Saurat, à faire le controlle de ses bastimens, excepté le nouveau bastiment du Louvre. 15
Autre transcript de certaines lettres données à Blois, le 6e janvier 1559, par lesquelles le Roy veut que le dit Sauvat jouisse de la somme de 1,200 liv. de gages 20
 Compte 4e de Jean Durant :
Recepte. — Despence. 23
Bastiment neuf du Louvre : Maçonnerie. — Sculpture. — Charpenterie. — Menuiserie. — Serrurerie. — Parties inoppinées. — Estats et entretenemens. 25
Pont de Poissy : Achapt de pierre. — Charpenterie. 26

TABLE

	Pages.
Autre despence pour *plusieurs maisons, pallais et chateaux royaux* : Palais-Royal : Maçonnerie. — Charpenterie. — Menuiserie. — Vitrerie. — Couverture. — Nattes. — Sallaires et vacations. — Gages.	27
Fontainebleau : Maçonnerie. — Charpenterie. — Couverture. — Menuiserie. — Serrurerie. — Vitrerie. — Pavé. — Paintures et dorures. — Parties inoppinées.	29
Château de St-Germain : Maçonnerie. — Charpenterie. — Couverture. Plomberie. — Menuiserie. — Serrurerie. — Natte.	32
Sépulture du feu roy François : Achapt de marbre. — Sculpture. — Gages.	33
Bastimens du Roy pour une année commencée le premier janvier 1560, et finie le dernier décembre 1561.	34
Transcript des lettres du dernier apvril 1561, par lesquelles le Roy a commis Medéric de Donon au controlle de ses bastimens.	34
Autre transcript de requeste présentée à la Chambre par le procureur général sur le fait dudit de Donon, controlleur.	36
Autre transcript d'autres lettres du dernier apvril 1561, par lesquelles le Roy a commis le sieur de Donon pour controller les acquits des bastimens.	37
Autre transcript d'une missive du Roy addressant à Jean Durant, présent trésorier, par laquelle luy est mandé d'employer la somme de 24,000 liv. à la continuation du bastiment du Louvre.	39
Autre transcript d'une autre missive du 20ᵉ apvril 1561, par laquelle luy est mandé de convertir au fait de sondit office la somme de 1,500 liv.	40
Autre transcript de certaines lettres du 16ᵉ aoust 1561, par lesquelles est mandé à Messieurs des Comptes les sommes qui avoient été payées soient employez par le dit Durant au fait desdits bastimens.	42
Compte 5ᵉ de Jean Durant : Recepte. — Despence.	44
Bastiment du Louvre : Maçonnerie. — Achapt de marbres. — Sculpture. — Charpenterie. — Menuiserie. — Couverture. — Peintures. — Parties inoppinées. — Gages. — Estats et entretenemens.	44
Fontainebleau : Maçonnerie. — Charpenterie. — Couverture. — Menuiserie. — Serrurerie. — Vitrerie. — Pavé. — Natte. — Peinture et dorure, et autres parties extraordinaires.	46
St-Germain-en-Laye : Maçonnerie. — Charpenterie. — Couverture. — Menuiserie. — Serrurerie. — Vitrerie. — Pavé. — Parties extraordinaires.	53
Château de la Muette : Maçonnerie.	54
Château de Boullongne : Maçonnerie.	55
Château de Vincennes : Maçonnerie.	55
Sépulture des Roys et Reynes de France : Achapts de marbres. — Sculpture. — Gages.	55
Autre despence pour plusieurs réparations des vieils Pallais, chasteaux et Maisons du Roy : Maçonnerie. — Charpenterie. — Menuiserie. — Serrurerie. — Couverture. — Vitrerie. — Pavé. — Parties inoppinées. — Basses œuvres. — Gages.	57
Bastiment du Roy pour une année finie le dernier de décembre 1562.	60

DES MATIÈRES.

429

Pages.

Compte 5ᵉ de Jean Durant :
Recepte. — Despence. 61
Bastiment neuf du Louvre : Maçonnerie. — Sculpture. — Plomberie. — Natte. — Pavé. — Estats et entretenemens 62
Fontainebleau : Maçonnerie. — Charpenterie. — Couverture. — Menuiserie. — Serrurerie. — Vitrerie. — Pavé. — Nattes. — Parties inoppinées. 64
Château de St-Germain-en-Laye : Maçonnerie. — Couverture. — Menuiserie. — Serrurerie. — Vitrerie. — Parties inoppinées. 68
Château de Vincennes : Serrurerie. — Charpenterie. — Maçonnerie. — Menuiserie. — Vitrerie. — Couverture. 69
Sépulture des Roys et Reynes de France : Sculpture. — Gages. 70
BASTIMENS DU ROY DEPUIS LE 6 OCTOBRE 1562 JUSQUES AU DERNIER NOVEMBRE 1563. 72
Transcript des lettres données à Estampes le 19ᵉ de septembre 1562, par lesquelles le Roy a pourveu Estienne Grand Remy en l'office de trésorier de ses bastimens 72

Compte premier et dernier de Estienne Grand Remy :
Recepte. — Despence. 78
Bastiment neuf du Louvre : Maçonnerie. — Sculpture. — Peinture. — Vitrerie. — Estats et entretenemens. 79
Pallais-Royal : Maçonnerie. — Serrurerie. — Vitrerie. — Couverture. Pavé. — Plomberie. 80
Vieil bastiment du Louvre : Maçonnerie. — Menuiserie. — Serrurerie. Vitrerie. 81
Châtelet de Paris : Vitrerie 82
Hostel de Bourbon : Maçonnerie 82
Hostel des Tournelles : Maçonnerie. — Charpenterie. — Serrurerie. — Couverture. — Vitrerie. — Menuiserie. 82
Pont aux Changeurs : Maçonnerie. — Charpenterie. — Serrurerie. — Pavé . 83
Pont St-Michel : Charpenterie. 84
Pont Saint-Cloud : Cordier. — Maçonnerie 84
Pont Saint-Maur : Charpenterie. 84
Pont de Gournay : Maçonnerie. 85
Bois de Vincennes : Charpenterie. — Serrurerie. 85
Plusieurs personnes qui ont travaillé au *château de Fontainebleau* . . 85
Autre despence à l'*Hostel de la Monnoye* : Maçonnerie. — Couverture. — Menuiserie. — Charpenterie. 86
Autres deniers payez pour *plusieurs Bastimens du Roy* : Gages. . . . 86
BASTIMENS DU ROY POUR UNE ANNÉE COMMANCÉE LE PREMIER JANVIER 1562 ET FINIE LE DERNIER DE DÉCEMBRE 1563. 87
Transcript des lettres données à Roussillon en Dauphiné, le 21ᵉ juillet 1564, par lesquelles le Roy ordonne à Jean Durant, trésorier de ses bastimens, la somme de 440 liv. par an, par forme de pension, outre ses gages ordinaires . 87

Compte 7ᵉ de Jean Durant :
Recepte. — Despence. 92
Bastiment neuf du Louvre : Maçonnerie. — Plomberie. — Couverture.

Menuiserie. — Natte. — Estats et entretenemens. 93
Fontainebleau : Maçonnerie. — Charpenterie. — Couverture. — Menuiserie. — Serrurerie. — Vitrerie. — Pavé. — Parties inoppinées. . . 94
St-Germain-en-Laye : Maçonnerie. — Charpenterie. — Menuiserie. — Pavé. — Natte. — Parties inoppinées 97
Bois de Vincennes : Maçonnerie. — Couverture. — Vitrerie. — Serrurerie . 98
Château de la Muette : Maçonnerie 99
Château de Boulongne : Maçonnerie. — Charpenterie. — Couverture. — Menuiserie. — Serrurerie. — Vitrerie. — Plomberie. — Parties inoppinées. — Gages et Estats 99
Château de Beaulté : Maçonnerie. — Charpenterie. — Gages . . . 101
BASTIMENS DU ROY POUR L'ANNÉE 1563[1].
Parties extraordinaires et inoppinées 102
Château de St-Germain-en-Laye : Maçonnerie. — Charpenterie. — Vitrerie. — Nattes. — Parties extraordinaires 103
Château de la Muette : Maçonnerie 104
Château de Vincennes : Maçonnerie. — Charpenterie. — Couverture. — Serrurerie. — Plomberie. — Nattes 104
Château de Boulongne : Maçonnerie. — Charpenterie. — Couverture. — Menuiserie . 105
St-Léger : Maçonnerie . 106
Sépulture des Roys et Reynes de France : Sculpture. — Gages et Estats. 106
Autre despence pour les *Ponts de Poissy, Gournay, Juvisy* et *Savigny-sur-Orge* : Achapt de pierre. — Maçonnerie. — Charpenterie. — Pavé . 108
Autre despence pour *plusieurs Pallais et Châteaux du Roy* : Maçonnerie. — Charpenterie. — Voyages. — Sallaires. — Gages. — Pension . . 109
BASTIMENS DU ROY POUR UNE ANNÉE COMMENÇANT LE PREMIER JANVIER 1564 ET FINIE LE DERNIER DÉCEMBRE 1565 111
Compte 9e de Jean Durant :
Recepte. — Despence . 111
Bastiment neuf du Louvre : Maçonnerie. — Sculpture. — Charpenterie. — Serrurerie. — Couverture. — Plomberie. — Menuiserie. — Vitrerie. — Gages et Estats . 111
Fontainebleau : Maçonnerie. — Achapt de pierre. — Sculpture. — Charpenterie. — Couverture. — Plomberie. — Menuiserie. — Serrurerie. — Vitrerie. — Pavé. — Natte. — Parties extraordinaires . . . 115
Château de St-Germain-en-Laye : Maçonnerie. — Menuiserie. — Serrurerie . 117
Château de Vincennes : Maçonnerie 118
Château de Boulongne : Maçonnerie 118
Sépultures des Roys et Reynes de France : Achapts de marbres. — Sculpture. — Parties inoppinées. — Gages et Estats 118
Autre despence pour les réparations des *ponts de Juvisy, Savigny-sur-Orge, pont aux Changeurs* et *pont de Poissy* 121
Autre despence pour les réparations des *moulins et pont de Gonnesse*,

1. En marge : 2e volume.

DES MATIÈRES. 431

 Pages.

 pont de la Bastidde, pont aux Changeurs et *pont Saint-Michel* . . . 121
Gages et Pension. — Sallaires et Taxations 122
BASTIMENS DU ROY PENDANT LE QUARTIER DE JANVIER, FEBVRIER ET MARS
 1566. 122
 Compte 10e de Jean Durant :
Recepte et Despence . 123
Bastiment neuf du Louvre : Maçonnerie. — Sculpture. — Charpenterie.
 Serrurerie. — Menuiserie. — Gages et Estats 123
Fontainebleau : Maçonnerie. — Sculpture. — Charpenterie. — Couver-
 ture. — Menuiserie. — Serrurerie. — Vitrerie. — Nattes. — Parties
 extraordinaires . 125
Château de St-Germain : Maçonnerie. — Charpenterie. — Parties inop-
 pinées . 127
Sépultures des Roys et Reynes de France : Sculpture. — Parties inoppi-
 nées. — Gages et Estats 128
Autre despence faitte de l'ordonnance de Nosseigneurs des Comptes. . 130
Autre despence faitte de l'ordonnance de Messieurs les Trésoriers de
 France . 131
Château de Corbeil : Maçonnerie. — Charpenterie. — Menuiserie. —
 Gages. — Sallaires et Taxation 132
BASTIMENS DU ROY DEPUIS LE PREMIER FEBVRIER 1567 JUSQUES AU DERNIER
 DÉCEMBRE 1568. 133
Transcript des lettres données à Paris le premier de febvrier 1567, par
 lesquelles le Roy a commis Alain Veau au payement de ses édiffices
 du Chasteau du Louvre. 133
 Compte premier de Alain Veau :
Recepte. — Despence . 136
Bastiment du Louvre : Maçonnerie. — Charpenterie. — Menuiserie. —
 Couverture. — Serrurerie. — Ferronnerie. — Vitrerie. — Nattes.
 — Voictures. — Tailleurs en bois. — Peinture. — Sculptures. —
 Tailleurs en marbre. — Achapts de marbres. — Estats et entrete-
 nemenn — Gages . 137
BASTIMENS DU ROY POUR UNE ANNÉE FINIE LE DERNIER DE DÉCEMBRE 1568. . 140
Transcript des lettres données à Paris le 14e apvril 1568, par lesquelles
 le Roy a remis et continué Jean Durant à l'office de Tresorier de
 ses bastimens . 140
 Compte de Jean Durant :
Recepte. — Despence . 145
Château du Louvre : Maçonnerie. — Charpenterie. — Couverture. —
 Pavé . 146
Hostel de Bourbon : Maçonnerie. — Charpenterie. — Couverture. . . 147
Plusieurs vieils châteaux : Maçonnerie. — Charpenterie. — Pavé. —
 Couverture. — Plomberie. — Menuiserie. — Serrurerie. — Vitrerie.
 — Sallaires et Vaccations. — Gages 148
BASTIMENS DU ROY POUR LE QUARTIER D'OCTOBRE, NOVEMBRE ET DÉCEMBRE
 1568. 151
Transcript de la commission des Trésoriers de France, par laquelle le
 Roy a commis Jean Gazeran, pour faire la recepte et distribution
 de la somme de 2,200 liv. 151

TABLE

	Pages.
Compte de Jean Gazeran :	
Recepte. — Despence	152
Plusieurs châteaux : Maçonnerie. — Menuiserie. — Couverture. — Serrurerie. — Pavé. — Gages et Sallaires	152
BASTIMENS DU ROY POUR UNE ANNÉE FINIE LE DERNIER DÉCEMBRE 1568	155
Compte de Guillaume le Jars :	
Recepte. — Despence	155
Château de Boullongne : Maçonnerie. — Charpenterie. — Plomberie. — Couverture. — Menuiserie. — Serrurerie. — Vitrerie. — Menus frais	155
Deniers payez pour la *Sépulture du feu Roy François*	157
BASTIMENS DU ROY DEPUIS LE 16ᵉ MAY 1569 JUSQUES AU DERNIER DÉCEMBRE AUDIT AN	157
Transcript des lettres données à Paris, le 16ᵉ may 1569, par lesquelles le Roy a donné l'office de Trésorier de ses bastimens à Pierre Reynault	157
Extrait des registres du Trésor	162
Extrait des registres du Conseil privé	166
Compte premier de Pierre Reynault :	
Recepte. — Despence	169
Pallais-Royal et *Grand-Châtelet* : Maçonnerie	170
Hostel de Bourbon et *Château du Louvre* : Maçonnerie	170
Château de Vincennes : Maçonnerie	170
Pont de Charenton : Maçonnerie	171
Plusieurs Pallais, Châteaux et Maisons du Roy : Serrurerie. — Charpenterie. — Couverture. — Vitrerie. — Plomberie. — Pavé. — Menuiserie. — Basses œuvres	171
Château de St-Léger : Maçonnerie	173
Fontainebleau : Couverture	173
Sépulture du feu Roy Henry	173
Gages. — Sallaires et Taxations	174
BASTIMENS DU ROY DEPUIS LE 12ᵉ AOUST 1568 JUSQUES AU 15 APVRIL 1570	174
Transcript des lettres de commission données au Château de Boullongne, le 12ᵉ aoust 1568, par lesquelles le Roy a commis Allain Veau pour faire les payemens de ses bastimens	174
Compte de Allain Veau :	
Recepte. — Despence	177
Fontainebleau : Maçonnerie. — Charpenterie. — Couverture. — Peinture. — Sculpture. — Menuiserie. — Briquetiers. — Plomberie. — Voictures. — Jardiniers. — Serrurerie. — Vitrerie	178
Sépulture du feu Roy Henry : Maçonnerie. — Sculpture. — Polisseurs. — Vitrerie. — Serrurerie. — Charpenterie. — Menuiserie	181
Gages et Estats	184
BASTIMENS DU ROY POUR UNE ANNÉE FINIE LE DERNIER JANVIER 1570	184
Compte 2ᵉ de Pierre Reynault :	
Recepte. — Despence	184
Le Pallais, grand et petit Châtelet, et château du Louvre et vieil bastiment : Maçonnerie	186
L'auditoire de l'Hostel de Bourbon : Maçonnerie	186

	Pages.
Pont de Charenton : Maçonnerie....................	187
Château de Vincennes : Maçonnerie.................	187
Pont de St-Cloud : Maçonnerie.....................	187
Chastelet du Louvre et *Hostel de Bourbon* : Maçonnerie. — Serrurerie.	187
Pont St-Michel, Château de Vincennes, la Bastidde, Pallais-Royal, Château du Louvre : Charpenterie. — Couverture. — Vitrerie.....	187
BASTIMENS DU ROY POUR L'ANNÉE FINIE LE DERNIER DÉCEMBRE 1570... Compte de Pierre Reynault [1] :	190
Pallais-Royal, Grand-Châtelet, Hostel de Bourbon et *Bois de Vincennes* : Plomberie. — Pavé. — Menuiserie. — Basses œuvres. — Sallaires et Taxations...........................	190
Château de Boullongne : Maçonnerie. — Charpenterie. — Menuiserie. Vitrerie. — Serrurerie......................	191
Fontainebleau : Maçonnerie. — Charpenterie. — Menuiserie. — Couverture. — Plomberie. — Serrurerie. — Peinture. — Frais extraordinaires.............................	193
Villiers-Costerets : Plusieurs ouvriers qui y ont travaillé.......	195
Château de St-Germain en Laye : Charpenterie. — Maçonnerie. — Serrurerie. — Menuiserie. — Couverture. — Vitrerie. — Peinture..	196
Sépulture du feu Roy Henry dernier decedé : Gages et Estats.....	197

DÉPENSES SECRÈTES DE FRANÇOIS I^{er} : Rôles des acquits que le Roy a ordonné estre expediez, tant sur le trésorier de l'Espargne que autres............................	199
Années 1530 et 1531.........................	199
Années 1531 et 1532.........................	203
Du 1^{er} janvier 1532 au 26 novembre 1533.............	207
Année 1537..............................	228
Année 1538..............................	237
Année 1532..............................	255
Année 1533..............................	260
Année 1534..............................	262
COMPTE DE LA MARGUILLERIE DE L'ŒUVRE ET FABRIQUE DE L'EGLISE PARROICHIAL MONSEIGNEUR SAINCT GERMAIN L'AUXERROYS, 1539-1543...	275
COMPTES DES BATIMENS POUR LES ANNÉES 1548 A 1550 : CHASTEAU DE SAINT-GERMAIN-EN-LAYE......................	291
PAYEMENT DES OUVRIERS ORFÈVRES LOGEANT ET BESONGNANS DANS L'HOSTEL DE NESLE : Benevenuto Cellini et ses élèves............	326
COMPTE DES BATIMENS ROYAUX : Travaux faits pour la Royne, mère du Roy, dans son palais des *Thuilleries* (1571).............	340

1. En marge : 2^e volume.

	Pages.
FRAGMENT D'UN COMPTE DE BATIMENS de travaux exécutés au jardin des Tuileries en 1570	348
COMPTE DES BATIMENS POUR L'ANNÉE 1581: *Hôtel de Soissons*.	351
Chasteau de Sainct-Maur.	356

SUITE DES ACQUITS AU COMPTANT DE FRANÇOIS I^{er}

SUITE DES ACQUITS AU COMPTANT DE FRANÇOIS I^{er} (voir ci-dessus, p. 199, *Dépenses secrètes de François I^{er}*).	359
Bâtiments de Paris, Saint-Germain, Fontainebleau, Boulogne, Villers-Cotterets, etc.	360
Peintres.	364
Sculpteurs, graveurs, achats d'antiques.	368
Verriers.	371
Tapissiers et Brodeurs.	372
Joailliers.	378
Orfèvres.	384
Étoffes, vêtements, draps d'or et d'argent.	393
Baptiste d'Alvergne, tireur d'or.	404
Tournois, fêtes, dons divers.	405
Artillerie, chasse, chiens et chevaux.	408
Oiseaux de chasse : faucons, sacres, tiercelets, etc.	409
Marine, vaisseaux.	413
Savants horlogers, gages, divers.	414
RECTIFICATIONS ET ADDITIONS DU SECOND VOLUME.	419
TABLE DES MATIÈRES DU SECOND VOLUME	427
TABLE ALPHABÉTIQUE ET ANALYTIQUE DES NOMS ET DES MATIÈRES CONTENUS DANS LES DEUX VOLUMES, PAR M. A. DE MONTAIGLON	435

FIN DE LA TABLE DES MATIÈRES.

TABLE GÉNÉRALE

Le premier volume est désigné dans cette table par la lettre *a* et le second par la lettre *b*. Les noms géographiques le sont par un astérisque, les matières par le caractère italique.

Les abréviations sont les abréviations ordinaires : A. architecte; D. dessin, dessinateur; G. graveur; P. peintre; S. sculpteur.

A.

Abac, abaque; b 318.
Abbate (Niccolo dell'), P.; voir Abbé.
Abbé (l'Christophe l'), P.; b 59-60.
Abbé (Jules-Camille de l'), P; b 179.
Abbé (Nic. de l'), P; a 285; b 2, 3, 31, 48, 49, 66, 127, 129, 173, 179, 194-5.
— Vie d'Alexandre; b 195.
— Paysages; b 51, 52, 195.
Absolant (Gilbert), Receveur des finances à Lyon; a 385.
*Abyssinie; a 11.
Acapparençon, au lieu de Caparaçon; b 396.
Achette (Nic.); voir Hachette.
Achiaroli (Ottoman), Marchand florentin (Acciaioli?); b 203.
Achon (M. d') — Apchon? — sa chambre à Saint-Germain; b 34.
Acier; voir *Miroirs, Poignard ouvré en damasquine*.
Acqua (Timoteo dell'), joueur de violon; b 246.
Acquits au comptant sur le Trésorier de l'Épargne, pour 1532-3, b 255-74; — pour 1537; b 228-37; — pour 1538; b 237-55; — Addition aux Acquits au comptant; b 359-417.
Acrotères; b 318.
Actéon (Tapisserie d'); b 370.
Adam (Victor), dessin. a; XLIX, L.
Admerade (M^{me} l'); voy. Amirale (M^{me} l').
Adoub de galions; b 208.
Advènement, au sens de route pour arriver à un endroit; b 7.
Affaires (Pavillon pour les); b 398.
Affûtage des outils; a 68, 69.
Agasse (Gilles), maître maçon; a 246, 286, 325, 345, 378.
Agate; b 273.
— taillée (Grande pièce d'); b 249.
— voir *Camaïeu, Collier, Corde, Dizain, Écritoire, Enseigne, Patenôtres, Poignard*.

Agates (Polissure d'); b 370.
— orientales; b 369.
— (Pomme de deux) en triangle; b 384.
— rondes; voir *Patenôtres, Piliers*.
Aggemina (Ouvrage all'); voy. *Épée*.
*Agnisy; voy. *Anisy.
Aides; b 264.
Aigremont (Fontaine d'), près Saint-Germain; a 156.
Aigueblanche (François d'); b 228.
Aigue-marine (Tête de Dieu en); b 250.
*Aigues-Mortes; b 231, 251, 253, 368, 412.
— Entrevue de François I^er et de Charles-Quint; b 251, 252.
Aiguillettes d'or émaillé; b 230.
— à la façon de Barbarie; b 251.
Aiguillier de cristal; b 267.
Aire de plancher; b 318.
Aireste, petite aire? a 36.
Airestes de poutres; a 371.
Aisneaulx, au sens d'anneaux; b 384.
*Aix en Provence; b 415.
— Jardin du Roi, près les murs de la ville; b 274.
*Aladja dans le Taurus; a LIV.
Alamani (Lodovico), poète florentin; b 205, 227, 255, 256, 274.
Albany, Demoiselle de Mesdames; b 399.
Albany (Jean Stuart, duc d') (1531); b 206, 208.
Albanye (Galions d'); b 208.
Albe (Jean), maître composeur d'horloges; voy. Albo.
Albisse, Notaire secrétaire du Roi; a 123, 171.
Albo (Jean), ingénieur et horloger du pays de Provence; a 132-3; b 415.
Albrain (Alexandre), imager; a 135.
Alciat (André); sa pension; b 217.
— lecteur en droit à l'Université de Bourges; b 414.
Alemanni, voy. Alamani.

Alexandre (Histoire d'), tapisserie en 4 pièces; a 206.
— (Vie d'); voir Abbé (Nic. de l').
Alexandre, fauconnier grec; b 410.
Alexandre (Mathurin), voiturier; b 180.
Aligre (Claude d'), Trésorier des Menus-plaisirs; b 211, 212, 220, 375, 405, 406.
Allart (Guill.), tapissier de François I^{er}; b 205, 234, 260.
Allebrancque (D'); voir Branche (G. Dalle).
*Allebroch (Abbaye d'), en Écosse; voy. *Arbroath.
Allée, au sens de bas-côté à l'intérieur d'une église; b 287.
Allemagne (Pays d'); b 415.
— (Voyage en); b 410.
— (Deux gentilshommes d'); b 207.
— (Façon d'); b 392.
— (Chaîne d'or ciselée à ouvrage d'); b 391.
Alleman (Don Juan d'), espagnol, faiseur de tours de cartes; b 249, 254.
Allemand (Orfèvre); voir Baulduc.
Allemande (Langue); voir Maillard.
Allemant (Jean), charpentier; b 103.
Alloy; b 236; voy. *Aloy*.
Almandynes; b 222, 273.
Alnassar; voy. Nassaro.
Aloy (L'), de l'argent — et non la loy; b 392.
Alvergne; voir *Vernia.
Amandiers; b 346.
*Amboise (Château d'); b 407.
— donjon (Porte du); b 254.
— tapisseries; a 121.
— meubles; a 122; b 217, 234.
— (Concierge d'); b 372.
— Jeu de paume (Concierge du); b 254.
— civettes; b 212.
— (Recette d'); b 213.
— (Carroy d'); b 251.
— rue (Grande); b 251.
— (Baronnie d'); b 254.
Amboise (Georges, cardinal d'); I, xxvii.
Ambre gris; b 253.
— (Patenôtres de pâte d'); b 235.
Amende (Remise d'); b 415.
Améthyste (Flacons d'); b 226.
— orientale; b 248.
Améthystes; b 379, 392.
*Amiens; b 256.
— (Bailliage d'); b 228.
— (Notaire au Bailliage d'); b 205.
Amiot (Gilles), cordier; b 84.
Amiral (L.); voir Annebault, Chabot.
Amirale (M^{me} l'); voy. Annebault.
Andelot (M^{gr} d'); sa chambre à Saint-Germain; b 301.
— fêtes de son mariage à Saint-Germain (1548); b 307.

*Andoches (Vignes au lieu dit les) près Fontainebleau; a 87.
Andras (Jean), serrurier; a 143.
André (Frère) de Corcyre, religieux Jacobin; b 216.
André (Antoine), P.; a 136.
André (Jean), dit Nègre, P.; b 66.
Androuet, dit du Cerceau (Baptiste) A.; a I, xxxvi, xxxvii, xxxviii.
Andrye (Jean), P.; b 49; voir André (Jean).
Anes donnés à François I^{er}; b 274.
*Anet (Châtellenie d'); b 305.
— (Bailli d'); voir Gallain.
— (Notaire d'); voir de Launay.
Ange; b 273.
Ange (M^{me}); b 403.
Angelo Felice, trompette italien; b 245.
*Angers (Élection d'); b 257, 271.
— Voy. *Ardoises*.
Anges; I, xxvii, xxviii, xxix.
Anglart (Girard), laboureur de vignes; b 346, 347.
Anglart (Robert), idem; b 346.
*Angleterre; b 387.
— (Drap d'); b 408.
— (Voyage d'); b 218.
Angoulême (Le duc d'), 1532; b 270.
Angoulême (Le duc d'), 3^e fils de François I^{er}; b 396.
Animaux donnés par le roi de Tunis; b 206.
— achetés à Tunis; b 208.
— venus du royaume de Fez; b 264, 269, 271.
— (Nourriture d'); I, xxxvi; voyez Vincennes.
*Anisy (Seigneurie d'); voir Grolier (Jean).
*Anjou (Vins d'); b 231.
Anjou (Louis de France, duc d'); son inventaire; a LIX.
Anne de Bretagne; voir *Saint-Denis : Louis XII (Tombeau de).
Anne de France, Comtesse de Clermont; b 212.
Anneau garni d'une gâche double; b 308.
— d'or garni d'un grenat; b 231.
— d'or émaillé de noir; b 252.
Anneaux d'or; b 221, 222, 227, 241, 252, 258, 384; voy. *Bagues*.
Annebault (Henri, M^{gr}), baron de Retz, Grand Amiral de France après Chabot, mort en 1552 : sa chambre à Saint-Germain, b 304, 319.
— robe; b 401.
— Amirale (M^{me} l'); sa chambre à Saint-Germain; b 309.
Anse de panier(Voûtes en); a 26, 57.
Antennes de galère; b 211.
Anthoine (Jean), P. imager; a 93, 95.
Antique (Fait à l'); b 392.

— (Anses faites à l'); b 392.
— (Ciselé d') ou à l'antique; b 392.
— (Ciselé de fleurs à l'); b 392.
— (Feuillage); b 392.
— (Poinçonné à ouvrage); b 392.
— (Tableau d'or à l'); b 269.
— (Feuillage); b 392.
— (Verres peints en façon d'); a 310.
Antiques de Rome; a 198, 199, 200, 201, 202.
— (Moules d'); a 198.
— voir *Rome.
Antoine de Boullongne, joaillier; b 248.
Antoine de Grenoble; voy. Jacquet (Ant.), dit de Grenoble.
Antrochia (Georges), médecin et ambassadeur de François Ier; b 254.
*Anvers; a LVII; b 367.
— voir Lengrant (Jean), Ricci, Riccii? Vezelet, Vezelier?, Welzer.
Apollon du Belvédère, fonte de Fontainebleau; a 191, 200, 201, 204,
— Apollo, statue en bois; a 202.
Apothicaire du Roi; b 258.
— (Chambre de l'), à Saint-Germain; b 301, 306.
Apothicairerie, au sens de drogues; b 246.
Apôtres (Émaux des douze); a 193.
— (Tapisserie des Actes des); b 372.
Appentis; b 303, 308.
Apposition (?); b 317.
Appuye (Garde-fou en fer servant d'); b 308.
— d'un mur; b 301.
Appuyes de fenêtres; b 297.
*Arabie Pétrée; a XLIX, LI.
Arabiques (Lettres); b 243.
Arbalètes; b 211, 243.
*Arbre (Abbaye d'); en Écosse, voy. *Arbroath.
Arbre d'or à pierres; b 274.
Arbres (Achats d'); b 346-7.
*Arbroath en Écosse, (Abbaye et port de la côte entre Dundee et Montrose; son dernier abbé le cardinal Beaton, archevêque de Saint-André); b 246, 387.
Archers de la Garde (Hoquetons des); b 397.
— écossais; b 407.
— français; 407.
Architectes (Signatures d'); a LVII.
Architecteur (et non architecte); a 59; b 204.
Architecture; a LIV.
— du Moyen-Age (Influence de l'Orient sur l'); a LV.
Architrave; voy. Épistille.
Architraves; b 318.
Archives curieuses de Cimber et Danjou; a XV-XVI; b 367, 376, 408, 411, 414, 416.

Archives de l'Art francais, 1re série; a LVIII; b 343.
Archives (Nouvelles) de l'Art francais; I XIII, XIV.
Arconval (Mme d'); sa chambre à St-Germain; b 309.
Arcs; b. 112, 243.
*Ardennes; voy. *Saint-Hubert.
Ardoise, b 289.
— (Couverture d'); a 344, 387; b 45, 81, 126, 197, 307.
Ardoises d'Angers; a 79, 80, 143, 155.
*Ardres (Patron de la ville d') enlevé de bois; b 204.
Argent (Prix du marc d'); b 328, 330, 389.
— (Ouvrages d') des orfèvres italiens; b 332.
— de Flandres; b 392.
— voy. Assiettes, Chaîne, Chandeliers, Sceau, Table, Vaisselle, Vase.
Argent blanc; prix du marc; b 233.
Argent doré; b 382.
— prix du marc; b 233.
— voy. Assiette, Bassin, Coupes.
Argent vermeil doré; voy. Vaisselle.
Argent faux; voy. Canetille.
Argenterie de François Ier; b 212, 219, 220.
Argentier (L') du Roi; b 244.
*Arles; b 252.
Armes antiques (Trophées d'); b 112.
Armoiries de France; b 59.
— d'Henri II; b 317.
— de Catherine; b 354.
— du roi, de la reine et de la reine mère (1570?); b 196.
— du roi et de la reine en verrière, (1562); b 83.
Armoyen (Guillaume d'), tapissier; b 372.
Armures; b 409.
Armuriers; b 244.
Arnault (François); b 235.
Arnoud ou Arnoul (Jacq.), P.; a 195; b 66.
Arnoult, dessin.; a XLIX, L.
Arnoult (Jacques), Receveur des finances; b 185.
*Arnouville lès Gonesse (Pont d'); a XXXVI; b 7, 11.
Arondelle; voy. Hérondelle.
*Arques (Recette d'); b 263.
Artichauts; b 236.
Artillerie (Fonte d'); b 408.
— (Capitaine de l'); b 5.
— d'une galère; b 211.
Artillier, au sens d'artilleur; b 243.
Artiste (L'); a LII.
*Artois (Camp d'); b 409.
— (Campagne d'), 1537; b 237.
Artois (Mathurin d'), imager; a 135.
Arts (Direction des); a LX.

Ascaigne et Ascanius, orfèvre; voy. Desmarris.
*Asie mineure; a LI.
Aspelt (Pierre d'); archevêque de Mayence; a LIV.
Asperges; b 236.
— voy. Esparges.
Assiette à cadenas, d'argent doré, avec cuiller, couteau et fourchette, avec coffre servant de salière, sur lequel une Diane couchée; b 335.
Assiettes d'argent; b 392.
Assignation (inscription?) avec lettres couronnées; b 317.
Astragales; b 318.
*Astry (Tapissier d')??; b 205.
Athènes du XVe au XVIIe siècle; a LIX.
— bibliothèque; a LVIII.
— (*État présent de la ville d'*); a LIX.
— Parthénon; a LIII, LV.
*Attigny en Champagne (Ardennes, arrond. de Vouziers); b 412.
Aubaine (Droit d'); b 215, 235, 239, 272.
Aubert (Jean), maçon et tailleur de pierre; a 393; b 81.
Aubert (Thomas), à Paris; b 355.
Aubeufs; voy. Bœufs (Jean aux).
Aubigny (Robert Stewart, Seigneur d'); b 407.
Aubin (Étienne), maçon; b 343.
Aubourg (Macé), maître maçon; b 46, 94.
Aubry (Bertrand), P.; a 136.
Auctemer; voy. Hautemer.
Audarnacuer(?), médecin; b 217.
Audin (Philippe), brodeur parisien; b 378, 405.
Audineau; voy. Haudineau.
*Augsbourg; voy. Diefftotter.
Aumale (Claude Ier de Lorraine, duc d'), mort en 1550; a 259 (1549).
Aumale (Mme d'); chambre de ses femmes à Saint-Germain; b 301.
Aune de Paris; b 370.
Aurillette; voy. Oreillette.
Aussudre (Pierre), maçon; b 352.
Autel en bois; b 316.
Autels érigés sur balustres; b 318.
Autour (Tiercelet d'); b 411.
Autruches; b 269, 412.
Auvergne (Voyage d'); b 273.
Auxerre (Évêque d'); voy Dinteville.
Auxilian (Baptiste), capitaine d'une galéasse; b 270.
Auxonne; b 367.
Avalages de bateaux; I XXXVII.
Avenelles (Claude des), receveur des grains de Crépy-en-Valois; a 355; b 24, 62.
Avignon; b 271.
— (Soie rouge d'); b 224.
Aynay? (Mme d'); b 402, 403.

Azenoys (Vases de lapis), c'est-à-dire de lapis azurois ou lazuli; b 229.
Azur; voy. *Dizain, Couleurs*.

B.

Babin (Le P.); a LIX.
Babou (Philibert) de la Bourdaisière; a 15, 16, 109, 110, 111, 112, 113, 114, 116, 118, 120, 121, 122, 123, 124, 125, 127, 129, 131, 137, 138, 139, 140, 142, 145, 146, 155, 156, 157, 159, 161, 169, 170, 171, 175, 176, 179, 185, 188, 195, 206, 207, 210, 213, 214, 215, 216, 222, 228, 234, 413, 414, 415; b 237, 292, 361, 362, 373, 374.
— sa chambre à Saint-Germain; b 321.
Bac; voir *Saint-Cloud.
Bachelier (Louis), P.; a 136, 197.
Bachot (Louis), P.; a 191.
Badouyn (Claude), P. et imager; a 89, 95, 97, 99, 100, 101, 102, 104, 105, 115, 132, 195, 203-4.
— patrons de tapisserie; a 190, 195.
Bagnacavallo (Jean-Baptiste), P.; a 135, 195, 204, 409.
Bagot (Guillaume), artillcur du Roi; b 243, 408.
Bague d'or; b 227.
— (joyau) avec un rubis spinelle; b 381-2.
— à pendre au col; b 382.
Bagues, au sens de bijou; b 221, 223, 224, 234, 258, 260, 378, 381, 382.
— voir *Anneaux*.
Baïf (Lazare de), ambassadeur à Venise; b 268, 365.
Baigne-cheval; voy. Bagnacavallo.
Baignoires en bois; a 108.
Bail (argent blanc)?; b 392.
Bailde; voy. Baldi.
Baillard (Charles), maître maçon du Connétable; a 211, 224, 225, 231; voir Billart.
Baille; voy. Bataille.
Baillon (Jean de), trésorier de l'Épargne; a 243, 260, 301, 303, 305, 322, 385, 400; b 1, 44, 78, 92, 111, 136, 337.
Baillon (Nicolas de), imager; a 134.
Bailly (Ant. de), notaire au bailliage d'Amiens; b 205.
*Balbin; voy. *Valvin.
Baldi (Melchior); b 374.
Balissefala? (Les); b 317.
Ballarin (Dom.), marchand vénitien; b 372.
Balles (Faiseur de); b 408.
Ballors ou Ballos, ou Vallors? (Henri), imager; a 93, 95, 97, 99, 100, 101, 102, 104, 105.

Balsac (Pierre de), sieur d'Entragues; a 2, 3, 4, 5, 6, 7, 23, 413.
Balustres (Autels érigés sur); b 318.
— de bois; b 353.
Balzac; voy. Balsac.
Bambach (Louis de), allemand; b 229.
*Bamberg; a LII.
Bander, au sens de *mettre des bandes*; b 398.
Bandes de broderie de cannetille d'or trait; b 396.
Bannières; b 407.
Baptiste (M^me); b 403.
Baquetage — travail pour retirer l'eau —; a XXXVIII, XL, XLI, XLIII.
Barat (Philippe), P; a 196.
*Barbarie (Voyages au pays de); b 212.
— (Cheval de); b 218.
— (Ouvrages à la façon de); b 251.
Barbets de la Méditerranée; au sens de *barbue*; b 231.
Barbezieux (M^me de); sa chambre à Saint-Germain; b 319.
Barbiere (Domenico del), P; a 409; voy. Dominique.
Bardes de cheval; b 233.
Bardin (Jean), voiturier; a 99.
Barguyn (Victor), trésorier de Mesdames, filles de François I^er; b 234, 246, 397.
Barillier (Guillemin), marchand de Tours; b 202.
Barly (Cosme de), maître maçon; a 349, 353.? Voy. Verly.
Barquette; voy. Gondole.
Barrault d'argent vermeil; b 392.
Barre-neuve; voy. Des Forges et Forges.
Barreaux de fer à des fenêtres; b 304, 308.
Barres de bois pour attacher les tapisseries; b 302.
Barrière (René), notaire; a 321.
Barron (Jean), dit de Bologne, P; a 132, 409.
Barsicquet (Virgile), écuyer d'écurie du Dauphin; b 204.
Bart (Simon de), P.; b 364.
Bas corps de robe; b 398.
Bas d'estamet, blanc ou incarnat; b 401.
Bas de chausses; voy. Chausses.
Bases de colonnes; b 317.
Basque (Le); voy. Daymer.
Basset (Jean), maçon; b 357.
Bassin à l'antique; b 113.
— d'argent doré dans lequel une nef d'où sortent des poissons; b 336.
Bassins; a, 110.
Bastide Saint-Antoine; voy. *Paris: Bastille.*
Bataille émaillée sur or; b 250.
Bataille (Pierre), couvreur; b 289-90.
Batarde (Mademoiselle la); voy. Mademoiselle.

Bateau pour mener le Roi et la Reine, (1531); b 204.
Bâtiments du Roi (Comptes des); a LXI-LXII.
— (Manuscrit des Comptes des); XVI-XXIII, XXXI-XLVIII.
— Table du premier volume; a 423-32; du second volume perdu; 1, XXXI-XLVIII.
— (Historiographes des); a XVII.
Bâtons tords; voy. Ceinture.
Baude (Jean), maître épinglier; b 67.
Baugé (Cavin de); son collier de Saint-Michel; b 390.
Baugé ou Baulgé (Gilles), menuisier; a 212, 244, 282, 323, 344, 373, 410; b 2, 30, 47, 95, 116, 126, 180.
Baulduc (Pierre), compagnon orfèvre allemand; b 326.
— ses gages; b 333, 334, 335, 336, 337, 338.
*Bauluysant; b 412.
Baur (M. Jules), libraire; a LXI.
Bayard, notaire; a 170, 176, 183, 251.
Bayard, secrétaire du Roi. Sa chambre à Saint-Germain; b 319.
Bayard (Ant.), secrétaire du Roi; a 4, 11, 15, 18, 22.
Bayard (Gilbert), secrétaire des finances; a 110, 119, 122, 123, 124, 125, 126, 139, 141, 146.
*Bayonne; b 363.
— voy. Marriny.
Beaton (David), cardinal de Balfour, abbé d'Arbroath, ambassadeur d'Écosse, évêque de Mirepoix (1537-46); b 246, 387.
Beau (Jacques), trésorier des guerres; a 304.
Beaubertrand (Georges), menuisier; a 348, 353, 376, 378.
*Beaucaire (Sénéchaussée de); maître des œuvres de maçonnerie; b 260.
Beauchesne (Pierre), fondeur; a 200-1.
Beauclerc (Le sieur); a XXXVII.
*Beaumont-sur-Oise; geôle et prison; b 7, 11.
— pont; a XXXVI, XXXVII, XXXVIII; b 7, 11.
*Beaune (Vin de); b 231.
Beaurain (Denis), serrurier; b 184.
Beaurain (Nic.), vitrier; a 187, 245, 246, 248, 283, 287, 290, 291, 308, 313, 325, 326, 344, 346, 349, 350, 351, 358, 360, 373, 375, 377, 388, 411; b 32, 47, 54, 65, 68, 80, 95, 99, 100, 103, 114, 116, 126,
— Travaux à Saint-Germain; b 320-1.
Beaurain (Nicolas de); b 250.
Beauroy (Nic.), chaudronnier et fondeur; b 290.
Beausefaict (Guil. de), valet de garde-robe; b 254.
Beaussefer (Guil. de), dit La Roche,

fauconnier; b 409.
*Beauté (Château de), près Vincennes;
— maçonnerie; b 87, 101.
— charpenterie; b 101.
— (Moulin de); a 368, 420.
Beauvais, chantre de François I^{er}; b 202.
*Beauvoisin (Prévôté de); b 228.
Becker (M^r); a L, LI.
Béconne (Marcodec)?; voy. Marc de Vérone.
Bée, baie, ouverture; a 25, 26, 27, 29, 32, 33, 34, 35, 36, 37, 41, 44, 45, 83.
Beguyn (Jean), menuisier; b 53.
Behant (Thibaut de), seigneur de Villegaultier, lutteur du pays de Bretagne; b 218.
*Belama (Le fleuve); a L.
Belin (Claude), maître des basses œuvres; b 153, 172, 191.
Bélin (Jehan), maçon; b 343.
Bellac (Jean de ou du), hautbois et violon du Roi; — le même que Jean du Boulay?; — b 270, 271.
*Belle-Branche (Abbaye de); b 356; voy. Benivieni.
Bellemare (Noël), P. et doreur; a 188, 189.
Belliard, dessin.; a L.
Bellièvre (Pomponne de); a xxxv.
Bellin (Nic.), maçon; b 342.
Bellin (Nic.), dit Modène ou Moderne, P.; a 94-5, 408.
Belin (Pinot ou Pirot), charpentier; a 391; b 71, 86.
Benard ou Bernard, notaire au Châtelet; a 339, 343, 403, 406.
Benard, notaire du Roi; b 20, 23.
Bénard (Philbert), imager; a 135.
Benedict, cosmographe; voy. Jean-Marie.
Benemare, voy. Bellemare.
Benivieni (J.-B. de), abbé de Belle-Branche; b 356, 357.
Benjamin (Enseigne de Joseph et de); b 230.
Benoît (Frère Jean), jardinier; b 362.
Berceau d'or avec un enfant; b 273.
Berety (Le sieur de), Prévôt de Paris; voy. Labarre, seigneur de Vérets.
Bergeron ou Bergeon, notaire; b 36.
Bergeron (Louis), maître maçon; b 193.
Bergeron (Louis), sc.; ornements du tombeau de Henri II; b 120.
Bergeron (Pierre), fondeur de la Monnaie de l'Hôtel de Nesle; b 335.
Berland (Louis), dit La Gastière, joaillier; b 223, 378.
Bernard (Jacques), Maître de la Chambre aux deniers; b 257, 360.
Bernard (Pasquier), imager; a 192.
Bernard (Pierre), imager; a 197.

Bernard (Vincent), dit Tourault; b 409.
Bernard; voy. Bénard.
*Berry; voy. Guillaume.
*Bersay (Forêt de), au pays du Maine; b 261.
Bertet, secrétaire du Roi; a 403.
Berthe (Pierre), ou Berthé, maçon, b 342, 343.
Berthelemy (Jacques), P.; a 374.
Berthin (Dominique), Contrôleur à Toulouse; a 262.
— (Maistre Dominique), architecte du Roy, capitaine de Luchon; vend des marbres; b 55.
Bertou (M^r de); a L.
Bertrand (Jean), Conseiller du Roi; a 168.
Bertrand (Jean), premier Président de Paris; a 163.
— (Le Président); sa chambre à Saint-Germain; b 302.
Bertrandi (Jean III), cardinal, archevêque de Sens de 1557 à 1560. — Feu le cardinal de Sens, Garde des sceaux (1561); b 55.
Berty (M. Adolphe); Topographie du vieux Paris; a xi, xiii; b 343, 346.
Béry (Jean), imager; a 135.
Besaincton ou Besancton (François), maître maçon; b 2, 115.
Besnard (Pierre), imager; a 134, 135.
*Bestemont; voy. *Bethemont.
Bêtes sauvages (Combat de); b 308.
— voy. *Saint-Germain; b 303.
*Bethemont (Fontaine de), près Saint-Germain; a 156.
Bethon; voy. Beaton.
Betin (Nicolas), P. doreur; a 196.
Bezart (Martin), imager; a 198.
Biart (Michel), menuisier; b 124.
Biart (Noël), menuisier; b 114, 137, 180, 184.
Biblis métamorphosée en fontaine, représentée en rondeau; b 252.
Bichebois (Louis-Pierre-Alphonse), dessin.; a L.
Biennet, notaire; a 269, 304.
Bienvenue (M^{lle}); b 400-1.
*Bière ou Bierre (Forêt de) lès Fontainebleau; a 6, 7, 20, 407; b 239, 261.
— puits; a 116, 408.
— puits du Chêne Corbin; a 90.
— puits de la Vente au Diable; a 88; (Voir l'abbé Guilbert, Description de Fontainebleau; II, 185-6).
— loups (Chasse des); b 255.
— loups; b 408.
Bigoigne (Pierre), sc.; a 292.
Billard ou Billart (Charles), et non Villart, maître maçon du Connétable; b 294, 298, 302, 304, 322; — voy. Baillard.

Billonet (Henry), Receveur de Clermont en Beauvoisis; a 306.
Billots; voy. *Droits*.
Bingnebœuf (Étienne), nattier; voy. Guignebœuf.
Bioulle (Laurent), imager; a 194.
Birago (François de), et non Virago, joueur de sacquebutte; b 206.
Birague ou Vyragon (Francisque de), hautbois du Roi; b 270, 271 (le même que le précédent).
Biscretz ou Bizerets (Le Capitaine); voyage au Brésil; b 272, 413.
Blanc; voy. *Velours*.
— et noir (Peintures en); a 202-3.
— voy. *Noir*.
Blanc (*Le*) d'un acte; a 339, 403.
— (Nommé ou mentionné au); b 19. 74, 161.
Blanchard (Jean), imager; a 192.
Blanchart (Pierre), imager; a 134, 197.
Blanche? (Luc), imager; a 194.
Blanchir à la chaux et à la colle; b 325.
Blancpignon (Nicolas), doreur; a 136.
Blandin, notaire du Roi; b 78.
Blandurel (Alexandre), P.; a 136.
*Blanzac (Église de); a LV.
Blason; voy. *Fleurs de lys*.
Blassay (Pierre), tapissier; a 205.
Beau (Jacques); a 419.
*Blois; a XXXII, XXXVI, 242, 254, 253, 259, 265, 270, 271, 274, 277, 278, 339, 396, 406, 418; b 13, 20, 23, 222.
— (Château de) et non Blaye; b 407.
— — tapisseries; a 121.
— — meubles; a 122; b 234.
— — mobilier; b 217.
— — jardins; b 205, 218, 257; voy. Merculiano.
*Blois; Chambre des Comptes; a LVI.
— (Faubourgs de); b 235.
— (Recette de); b 205, 256.
— Saint-Nicolas-lès-Blois (Jardin, prés); b 257.
Blondel (André) ou Blondet, trésorier de l'Épargne et Contrôleur des finances; a 185, 217, 227, 232, 239, 240, 252, 253, 254, 304, 319; b 292, 333, 334, 335, 336, 337.
— travaille à la table d'argent; b 334.
Bloques; voy. *Cloches*.
Boccadoro (Domenico); voy. Courtonne (Dominique de).
Bochet (Léon), peintre doreur; a 88.
Bochetel, notaire; a 148.
Bochetel (Christophe), Secrétaire des Finances; a 176, 178, 180.
Bochetel (Guillaume), secrétaire du Roi; a 24.
— sa chambre à Saint-Germain; b 304, 319.

Bocquet (Jean), paveur; b 54, 98.
Bœufs (François aux), plombier; a 86, 112, 131, 188, 209; b 363.
Bœufs (Jean aux), couvreur du Roi; a 79, 80, 111, 130, 138, 143, 186, 226, 228; b 289.
Boileau (Jean), chaudronnier; b 152, 191.
Bointet (Jean), P; a 196.
*Bois de Vincennes; voy. *Vincennes (Château de).
Bois (*Ventes de*), en 1559; a 399-400.
— de différentes couleurs; b 371.
— (Statues en); b 49, 50.
— — voy. Bontemps (Pierre), Cybèle, *Fontainebleau, Vénus.
— (Patrons enlevez de); b 204.
— voy. *Brandilloire*.
Bois-Rigault (Louis Doguereau, seigneur de), ambassadeur en Suisse; b 233.
Boisselet (Philippe), notaire; a 249, 251, 252, 254, 256, 259; b 282, 289.
Bois-Taillé (J. Hurault de); b 167.
Boisy; voy. Gouffier.
Boleyn (Mulets et litière envoyés à Anne de); b 217-8.
*Bologne la grasse, en Italie; a 206, 115, 172, 173; voy. *Boullongne.
Bomberg (Daniel et Antoine de), tapissiers; b 372.
Bon (Mathurin), serrurier; a 233, 244, 248, 283, 285, 287, 288, 290, 291, 311, 313, 323, 325, 326, 344, 346, 347, 348, 349, 350, 351, 353, 375, 376, 377, 378, 391; b 33, 47, 53, 58, 65, 68, 81, 82, 83, 86, 95, 100, 105, 116, 118, 126, 130, 131, 153, 156, 171, 173-4, 181, 183, 192, 196, 197.
— travaux à Saint-Germain-en-Laye; b 311-4, 314-6.
Bonacorsy (Maître Julien), Trésorier de Provence; a 104; b 365.
Bonault ou Bouault, charretier de Mesdames; b 235.
Boncal (Mlle de); b 400.
*Bondy (Vignes à); b 346.
Boninceroy, Demoiselle de la Reine; b 399.
Bonneau (Mangin), charpentier de Chambord; b 251.
Bonnes (Le seigneur ou Monsieur de); b 257, 375.
Bonnet (Guil.), boucher; b 185.
Bonnet (Michel), maître maçon; b 156, 191.
Bonnet; voy. *Enseignes, Image*.
Bonnets de velours; b 401.
— d'écarlate pour les valets de pied du Roi; b 403.
— en drap; b 211, 223, 224, 225.
— (Plumes de); b 401.

Bonnette (M.), Conseiller en Parlement; b 80.
Bonneville (Guil.); b 416.
Bontemps (Adam), serrurier; b 99.
Bontemps (Jean), imager; a 103, 105, 106, 115, 132, 197.
Bontemps (Pierre), imager; a 100, 101, 102, 103, 104, 106, 115, 132, 191, 193, 196, 203, 204.
— tombeau de François Ier; a 328-9.
— — bas-reliefs de Cerizolles; a 292.
— — figure de la Régente; a 353.
— — figures du Dauphin et du Duc d'Orléans; a 292, 353.
— Sépulcre du cœur de François Ier; a 292.
— François Ier en bois pour la salle du Palais; a 292, 294.
*Bordeaux; voy. Leblanc.
Bordier (Gaillard), P.; a 284
Bordier (Guillaume), imager; a 194.
Bordure de haut de chausses; b 401.
Bordures de robes; b 240.
— d'or; b 248, 256, 377, 389.
— d'or émaillé; b 230.
— d'orfèvrerie; b 381.
*Bort-Viconte (Forêt de), — Bosc-le-Viconte?—à Pont-de-l'Arche; b 263.
Bottes; voy. *Osier*.
Bottines; b 243.
Boucault (Jeanne), femme du peintre Janet; b 237.
Boucassin blanc pour doublure; b 401.
Bouche (Bouteilles de la); b 264.
Bouchefort (Johannet de), Chantre et Clerc de la Chambre; b 229, 236, 241.
— gages; b 365.
Boucher ou Bouchet (Benoît), fondeur; b 56, 121.
Boucher (Guil.), joueur de haultboys; b 231.
Bouchers du Roi; b 257.
Boucpin ou Bouxin (Gabriel), Receveur de Chauny; b 62, 78.
Boucs du pays de Valais; b 254.
Boudin (Gilles), maçon; b 342.
Bougrainval (Florentin de), gentilhomme de la Fauconnerie; b 409, 410.
Bougran; b 225, 274.
— blanc pour robes; b 398.
— bleu; b 224.
— frisé; b 225, 406.
— de doublure; b 242.
Bouillons de taffetas d'or et d'argent; b 401.
Boulangers du Roi; b 257.
Boulet (François), fondeur de la Monnaie de l'Hôtel de Nesle; b 335.
Boullard (Guillaume); b 297.
Boullans ou Boullène (Simon), Receveur des Finances; b 61, 78, 92, 111, 122, 146, 150.

Boullay (Jehan), hautbois et violon du Roi; b 242, 270.
*Boullogne; voy. Antoine.
*Boullongne; voy. Barron, Buron, Fantose, Modène, Primatice.
*Boulogne la grasse; voy. *Bologne.
*Boulogne (Pas-de-Calais); venue de Henri VIII; b 213.
*Boulogne? b 393.
*Boulogne (Forêt ou Bois de) lès Paris; a 116.
— route et allée; b 58.
— route de la Muette; b 156-7.
— voy. *La Muette.
Boulogne lès Paris, dit Madrid; b 34, 37, 46, 60, 61, 89, 90, 94, 114, 125, 185.
— (Château de) ou de Madrid; a XXII, XXXI, XXXII, XXXIII, XXXIV, XXXV, XL, XLVII, LIX, 1, 2, 3, 6, 7, 8, 10, 11, 12, 13, 18, 19, 20, 21, 22, 24, 66, 116-8, 124, 125, 126, 127, 138, 145, 146, 147, 158, 161, 163, 165, 167, 169, 171, 172, 173, 207-9, 209, 212-3, 214, 216, 236, 237, 240, 241, 245, 263, 264, 265, 266, 274, 275, 276, 278, 279, 245, 281, 285, 315, 316, 319, 343, 348, 369, 408, 409, 410, 411, 412, 413; b 5, 7, 8, 12, 29, 174, 221, 361, 362.
— Recette; b 263.
— paiements; b 247.
— compte de 1568; b 155-7.
— maçonnerie; b 57, 99, 105, 118, 156, 191.
— charpenterie; b 100, 105, 156, 192.
— couverture; b 100, 105, 156.
— plomberie; b 4, 100, 156.
— menuiserie; b 57, 100, 105, 156, 192.
— serrurerie; b 100, 156, 192.
— vitrerie; b 58, 100, 156, 192.
— parties inopinées; b 101.
— terre cuite émaillée; a 208, 213.
— poterie de terre; a 208.
— cour. Basses offices; b 106.
Bouquet (Armand), voiturier; b 138.
Bourbon (Maison ducale de); a LXI.
Bourbon (Le cardinal de), 1534; b 265-6.
Bourbon (Noces du comte d'Eu et de Madame de); b 69.
*Bourbonnois (Duché de); b 212.
Bourdeille (Mme de); voy. Sénéchale de Poitou.
Bourdillon (Sulpice), maçon; b 352.
Bourdin, secrétaire du Roi; a 300, 383; b 9, 74, 75.
Bourdin (Etienne), menuisier; a 82-4.
Bourdin (Michel), menuisier; a 109, 130, 138, 143, 155, 187, 208, 226, 229, 234, 360, 362, 363, 366, 391; b 27-8, 57, 81, 86, 87, 131, 316.

Bourdineau (Jean), clerc des Offices; b 217, 407.
Bourdois (Marie); b 103.
Bourgeois (Jean), imager; a 194.
Bourgeois (Jean), jardinier; b 347.
*Bourges (Receveur général de); a 394, 395.
— Université, voy. Alciat.
— voy. Jean de Bourges.
*Bourgogne; b 219.
Bourgogne (Les Ducs de); a LV, LVI.
Bourgogne (Marie de); a LVII.
Bouricart (Pierre), imager; a 194.
Bourienne (Catherine), veuve d'Ambroise Perret; b 157.
Bourse de velours violet, semé de fleurs de lys d'or, pour le cachet du Roi; b 239.
Bourses de velours brodé; b 235.
— à la façon de Barbarie; b 251.
Bouteilles (Haquenée des) de la Bouche et des Chambellans; b 264.
Boutelon (Guillaume), P. et imager; a 133.
Boutet (Étienne), marchand de l'Argenterie de la Reine; b 201.
Boutet (Ét.), marchand de Tours; b 221.
Boutons d'or; b 226.
— — émaillés; 217.
— — à cosses de pois; b 222.
— — faux; b 237.
— — et de perles; b 378.
— de vermeil; b 222.
— de fil d'or et d'argent; b 234.
— de fil d'or faux; b 242.
— de rubis; b 246.
— de rubis à deux endroits; b 246.
— de rubis et de diamant; b 375.
Bouzon (Girard ou Guizard), chirurgien du Roi; b 255, 270, 271.
Boves (Laurent de), Receveur de Valois; a 306.
Boynes (François de); b 363.
Bracelets; b 214, 222, 226, 248.
— d'or; b 267.
Brachelot, et non Kathelot, Folle de la Reine; b 270.
Brahier, notaire; b 282, 289.
Braillon (Louis), médecin de François Ier; b 200, 235, 264.
Branche (Dalle); voy. Branque, Dalle Branche, Delebranc.
Branches (Broderie en façon de); b 267.
Brandilloire (Jument ou) de bois; b 307.
Brandillouère; voy. Brandilloire.
Branque (Dominique de), trompette du Roi; b 224.
Branston, G.; a L.
*Brésil (Voyage au); b 272, 413.
— (Bois de); b 413.
— (Vente du bois de) de Fontainebleau; b 129.

Bresson (Claude), huissier au Trésor; b 149, 191.
*Brest (Galions de); b 208.
*Bretagne; b 231.
— (Le creu de); b 247.
— (Lutteurs de); b 218, 259.
*Breteuil (Forêt de); b 261.
Breton; a 174.
Breton (David); b 387; voy. Beaton.
Breton (Jean), secrétaire des finances du Roi; a 5, 10, 15, 18, 110, 127, 129, 151.
Breuil (Arthus de), seigneur de Gicourt; b 212.
Breyne (Mme la comtesse de), — Braine? Brenne? Brennes? — sa chambre à Saint-Germain; b 324.
Brezil, voy. Brésil.
Briandas, fou du Roi; b 251.
Briare (Philippe), imager; a 197.
*Bridiers (Vicomté de), a 12.
*Brie (Le [Vivier?] en); b 7, 11.
Brie (François de), maître maçon; b 64.
Brigandines (Reliefvement de); b 406.
Brique; a 209; b 125.
— (Maçonnerie de); a 30, 42, 43, 45.
Briques; b 180, 193, 304, 355.
— vernissées; a LIII.
Brissac (M. de); sa chambre à Saint-Germain; b 313, 316.
Brissac, Demoiselle de Mesdames; b 399.
Brisson (Bernard); a XXXV.
Brodeau (Maître Victor); b 207.
Brodequins de maroquin; b 243.
Broderesse, voy. Jeanne.
Broderie (Histoires romaines en); b 267.
— d'or; b 378.
— d'or de Chypre; b 397.
— voy. Bandes, Branches, Manchons, Velours.
Broderies; a 119, 120; b 235, 241.
Brodeurs menés aux galères; b 202.
Brodures; b 219, 225, 393, 394, 396, 406.
Bron (et non Abron, — Brown?), gentilhomme du Roi d'Angleterre; b 225.
Bronze (Ouvrages de) des orfèvres italiens; b 332.
— doré (Tuyaux de); b 45-6.
— (Parfum de); b 241.
— voy. Fontes.
Brossart (Étienne), verrier; b 205.
Brosseau (Jehan); b 363.
*Brothonne (Forêt de), — Eure, — et non Brontonne; b 261.
Brouille (Nic.), menuisier; b 47.
Broulle (Barthélemy), hautbois et violon du Roi; b 270.
Broulle (Jehan); b 232; voy. Brousle.
Broulle (Nicolas), menuisier; a 283; b 2, 30, 47; (pourraient être des Broglio italiens).

Brousle (Jean), menuisier; a 212, voy. Broulle.
*Bruges (Satin de); b 219.
Brugnon (Noël), charpentier; b 2.
Brulart, secrétaire du Roi; b 144.
Brulart (Noël), Prévot de Paris de 1534 à 1547; b 361.
Brunis (Fonds); b 381.
*Bruxelles; a LX.
— (Tapissiers de); voy. Pennemacre.
— voy. Creté, La Porte, Pannemarque, Pérignac.
Bryant (Le sieur de), ambassadeur de Henri VIII; b 387.
Brymbal (Pierre de), imager; b 260.
Bryves, valet de chambre du Roi; b 251.
Bullant (Jean), A; a XXXII, 319, 320, 321, 330, 340, 343, 354, 404, 405, 419, 420; b 21, 22, 23, 356, 357.
— architecte des Tuileries; b 348.
Burettes de cristal; b 256.
Burgensis, secrétaire du Roi; a 332, 396.
Burgensis (Louis), médecin de François Ier; b 211, 214, 230.
— don d'une charge de notaire royal; b 232.
*Burges, voy. *Bruges.
Buron (Virgile), dit de Bologne, P.; a 132.
Bury (Simon), chirurgien du Dauphin; b 256.
Butaye (Jean), P.; a 198.
*Buzançay; voy Chabot.
Bye (Mlle de); b 400.

C.

Caboche (Jean), plombier; b 363.
Cabochons; voy. *Rubis*.
Caccianemici (Francisque), P.; a 195, 410.
Cachenemis; voy. Caccianemici.
Cachet ou sceau du Roi (Bourse du); b 239.
— (Coffre d'argent du), c'est-à-dire du sceau; b 203.
Cadenas à deux fermetures avec chaîne carrée; b 310.
Cadenas; voy. *Assiette*.
Cadenet (François de), médecin du comte Guillaume de Furstemberg; b 229.
Cadranière (la); voy. Gayant (Catherine).
Cadre; voy. *Ebène*.
Cadres de tableaux; a 373.
*Caen; b 215.
Cailloux, au sens de *Cabochons*; b 248.
Cailly (De), secrétaire du Roi; a 152.

Cainguillebert (Pierre de); voy. Camp Guillebert (P. du).
*Calais; b 393.
— venue de Henri VIII; b 213.
Camaïeu, voy. *Camées*.
Camaïeu d'agathe; b 269.
— — Nativité de Notre-Seigneur; b 379.
— — d'un Crucifix; b 382.
Camaïeux italiens enchâssés en or; b 214.
Camaïeulx de turquin; b 248.
Camayeux (Dizain de); b 226.
Camée de Galatée; b 246.
— de mer et ondes; b 246-7.
— Neptune; b 247.
— .Saint Michel; b 246.
Cameis; voy. *Camayeux*.
Camille; voy. Jules.
*Camois; voy. *Samois.
Camp Guillebert (Pierre de), hautbois et violon du Roi; b 220, 270.
Camus, conseiller du Roi; b 161, 169.
Camus (Jean); a XXXV.
Canale (Hieronimo), Secrétaire de la Seigneurie de Venise; b 202.
Canaples (le sieur de); son collier de Saint-Michel; b 391.
Canaples (Mme de); b 402.
— sa chambre à Saint-Germain; b 309, 319.
Canaye (Pierre), marchand teinturier; b 145.
Canet (Denis), P. doreur; a 196.
Cannetille d'or; b 378.
— d'or et de perles; b 397.
— de fil d'or; b 405.
— à la damasquine; b 267.
— d'or trait; b 396.
— à petit parquet d'or trait fin; b 267.
— d'or faux; b 267.
— d'argent; b 266.
— d'argent trait; b 267, 405.
— d'argent faux; b 267.
Canis (Mme de); voy. Cany.
Canon de barrault; b 292.
Canons (Hacquebutte à sept); b 228.
Canons de dixain; b 246.
Canosse (Paul de), lecteur en hébreu; voy. Paradis.
Canova (François de), joueur de luth du Pape; b 246.
Canterres (Lanternes?), garnies de perles; b 246.
Canu (Louis), maçon; b 343.
Cany (Mme de); b 402, 403.
— sa chambre à Saint-Germain; b 309, 319.
*Capestaing (Grèneterie de); b 270, 271.
Capparasson de cheval; b 233; voy. *Acapparençon*.
Cappe de velours noir; b 400.

CARAMAN—CEINTURE.

Caraman (A. de); a L.
Carcan d'or frisé et émaillé; b 247-8.
— de diamants; b 265.
— avec sept diamants; b 381.
— à onze tables de diamant; b 383.
— à diamants et rubis; b 381.
— d'or à diamants et rubis; b 380.
— de rubis et de perles; b 378.
— d'or avec saphir, perles et camée; b 379.
— d'or avec pierres et émaux; b 230.
Carcans d'or; b 267.
— d'orfèvrerie; b 226, 234.
*Carcassonne (Drap de laine de); b 225.
— (Drap gris de); b 251.
Cardin (Pierre), P.; a 136, 196.
Cardon (Et.), potier d'étain; a 200.
Carême (Prédications de); b 269.
— prenant (Jour de); a XLVI.
*Carentan; Recette des tailles; b 235.
— (Vicomté de); voy. Picart (Nicolas).
Caric (Jean), orfèvre de Rouen; b 384.
*Carignan?? (François Ier; Décembre 1537); b 231.
Carmes; voy. Palvesin.
Carmoy (Charles), P.; a 133, 195.
Carmoy (Étienne); a 193, 356; b 139.
— sculpteur de la façade du logis de la Reine au Louvre (1563); b 112.
— sculpture au Louvre; b 123.
Carmoy (François), imager; a 100, 101, 102, 103, 105, 106, 115, 132, 192, 196.
Carnessequi (Bernard de); b 348.
Caron (Antoine), P.; a 192, 194; b 31.
*Carpi (Francisque de); voy. Scibec.
Carpi (Le cardinal de), ambassadeur de Clément VII; b 228.
Carquant, voy. Carcan.
Carquois; b 112.
Carré (Jean), Payeur des Officiers de l'Hôtel; b 203, 228, 241.
Carré (Méry), polisseur de marbre; b 183.
Carré (Pierre), comptable; a XXXIII, XXXIV.
Carreau d'or semé de rubis et de perles; b 375.
Carreau (Pavement de); voy. Pavement.
Carreaux; b 355.
— de terre cuite; a 209, 222, 224.
— — pour pavage; b 355.
Carreaux, au sens de Coussins; b 395.
Carrey (Jacques), P.; a LV, LIX.
Carrières (Découvreur de); b 416.
*Carrières, près de Saint-Germain-en-Laye; b 302.
*Carrières (Château de), sous la terrasse de Saint-Germain; le Dauphin y est logé (1548); b 307.
— chapelle; b 307.

Cartes (Faiseur de tours de); b 249; voy. Alleman.
Cartier (Jacques), pilote; b 413.
Caruelles (Guill.), imager; a 93, 95, 97, 99, 100, 101, 103, 104, 105, 408.
Casal (Ambroise), marchand milanais; b 229; voy. Cassal.
*Casale en Lombardie; b 219.
Casaque de cheval; b 233.
Cassal ou Cassul (Jean-Ambroise), — de Casale? — Milanais; b 378; voy. Casal et Cassul.
Casse d'or; b 221.
Cassul (Jean-Ambroise), marchand milanais; b 238; voy. Casal et Cassal.
Castellan (Mlle de); sa chambre à Saint-Germain; b 321.
Castellanus (Petrus), lecteur de François Ier; b 236, 252.
Castelpers (Mme de); b 402.
*Castille (Cheminée de), dans la salle de bal du château de Saint-Germain; b 319, 320 (aux armes de Castille; du temps de Saint Louis?).
Castoret, maçon; voy. Girard.
Catherine de Médicis; a XIII; b 41, 136, 196.
— duchesse d'Urbin; b 206, 225.
— duchesse d'Orléans; b 397.
— — sa Maison, 1532; b 393.
— épousailles de M. et Mme d'Orléans à Marseille; b 394.
— couronne d'or de ses épousailles, 1533; b 227.
— Dauphine (1533); b 229, 240 (1538); b 250.
— sa Maison comme Dauphine; a 119, 120; b 228, 248.
— dames de sa Maison; b 251.
— a le bras démis, étant Dauphine; b 235.
— s'amusait à tourner; b 315.
— travaux des Tuileries; a XI.
— Compte de son palais des Tuileries pour 1571; b 340-50.
— Chambre des comptes de la Reine (1571); I, XXXI.
— sa figure gisante au tombeau de Saint-Denis; b 120.
— voy. *Paris : hôtel de Soissons.
Catherine, demoiselle de Mesdames; b 399.
Caucherin (Le); voy. Simon.
Cauchoix (Le); voy. Simon.
Cauchonne (Jeanne), lingère; b 222.
Caya (Diego de); b 251.
Cecilian; voy. Fabrice.
Cèdre (Tables et chaises en bois de); a 109.
Ceinture avec pierres précieuses; b 222.
— d'or avec pierres; b 248, 253.
— d'or à perles; b 258.

— d'or garnie de perles; b 378.
— longue d'or et de perles; b 380.
— à cordelières et à bâtons tors; b 381.
— d'épée, de velours ferré et ouvré d'or; b 380.
Ceintures d'or; b 226, 267, 268, 382, 383.
— d'or émaillé; b 230.
— de Milan; b 236.
— à la façon de Barbarie; b 251.
Cellini (Benvenuto), orfèvre singulier du pays de Florence; b 326, 327, 328, 331.
— grand colosse fait de pierre de plâtre; b 329-30.
— petits vases d'argent à anses; b 328, 330.
Cène (Tapisserie de la) donnée à Clément VII; b 274.
Cerf (Hercule de), P. doreur; a 198.
Cerfs; voy. *Mues.*
César (Figure de); a 203.
— (Histoire de Jules), tapisserie en cinq pièces; a 206.
Chaaler (Hans), joueur de flûte; b 272.
Chablés (Bois); a 270. (Chabler, attacher à un fardeau un câble pour le tirer.)
Chabloy (Guillaume), maître des œuvres de maçonnerie de France; a 418.
Chabot (Philippe), comte de Buzançay, amiral de France; a 176; (1531) b 205; (1533) b 215, 217.—Sceau pour Montbéliard (1534); b 271.
Chaboulle (Claude) ou Chabouille, receveur de Melun; a 306; b 24.
Chaboulle (Jean), commis de la Recette de Melun; a 306, 355.
*Chaigneux, voy. *Chigneux.
*Chailly, arrondissement de Melun (Seine-et-Marne); b 225.
Chaîne à pendre un chandelier; b 249.
Chaîne d'or de 40 chaînons; b 386.
— — de 48 chaînons; b 385.
— — pour pendre un étui; b 273.
— — avec des bâtons rompus; b 273.
— — à piliers; b 246.
— — à double épargne; b 248.
— — émaillée; b 230.
— — plate; b 227.
— — voy. *Allemagne.
— d'orfèvrerie; b 200.
— de perles; b 246.
— d'argent; b 259.
Chaînes; b 213, 234.
— d'or; b 202, 217, 229, 236, 241, 246, 248, 249, 250, 251, 253, 259, 385, 386, 389, 407, 416.
— — du collier de Saint-Michel; b 390-1.
— — à gros chaînons, râchés et tirés; b 207.

— — à gros chaînons ronds; b 257.
— — émaillées de noir et blanc (couleurs de Henri II); b 217.
— rondes, d'argent revêtues par dessus d'or tiré; b 405.
— carrées d'argent à faire bordures; b 217.
— de diamants; b 258, 268.
— de turquin; b 253.
Chaînes de fer; b 314.
Chaises, au sens de *stalles;* a 291.
Chaises de cèdre; a 109.
Chaleveau ou Chalueau (Jean), maître maçon; b 196; voy. Chaliveau.
Châlits; b 362.
Chaliveau (Jean), maçon; b 103, 117.
Challon (Guill.), maître maçon à Paris; a 211, 224, 225, 232; b 294, 296, 305; voy. Challoy et Chalon.
Challou (Samson), fauconnier; b 219.
Challoy (Guil.), maître des œuvres de maçonnerie du Roi; a 271-3, 274.
Chalmeau, voy. Chaliveau.
Chalon (Guil.), maçon juré; a 329, 379.
*Châlons; a 410.
— voy. Lassus, Jean de Châlons.
Châlons (Guillaume), maçon; voy. Challon.
Challuau (Jean), imager; a 115, 192, 201.
Chalumeau (Jean), maître maçon; a 374; voy. Chaliveau?.
Chambellans (Bouteilles des); b 264.
*Chambéry; b 220.
Chambiges (Pierre), maçon, maître des œuvres de maçonnerie de la Ville de Paris; a 154; b 293, 294.
— Architecte de la Muette; a 222-5.
— mort entre 1541 et 1544; a 225.
*Chambord (Château de); a 16, 17, 414.
— Recette; b 266.
— (Bâtiments de); b 204, 249.
— édifices; b 242.
— (Travaux de); b 215-6.
— terrasses; b 237, 247.
— charpenterie; b 251.
— plomberie; b 363.
— patron enlevé de bois par Dominique de Courtonne; b 204.
*Chambourcy (Fontaine et sources de), près de Saint-Germain; a 156; b 322.
Chambre du Roi; voy. *Chantres.*
Chameaux; b 269.
Champagne; voy. la Champagne.
Champ d'Amour (René de), armurier; b 244.
Champevergne ou Champeverne (Florimond de), secrétaire du Roi, mort en 1535; a 2, 3, 5, 6, 7, 8, 9, 10, 23, 29, 50, 51, 60, 66, 67, 76, 79, 81, 83, 85, 86, 110, 413.

— payeur des œuvres du Roi; b 361, 362.
Champion (Alexandre), maçon; b 343.
Champion (Jacques), maître maçon des Tuileries; b 344.
Champmartin, P.; a L, LI.
Chancelier (le); voy. Olivier.
Chandelier d'argent blanc, pendu à une chaîne; b 249.
Chandeliers d'argent; b 389.
— de cristal; b 226.
— de bois; a 143.
— ou lustres de bois de noyer; b 139.
Chandelle (Criée à la); a 10, 15.
Chanouan (Jean), maître maçon; b 127.
Chantelou lès Chastres (Arpajon) soubs Montlhéry (Hôtel royal de); b 7, 11.
— (Seigneurie de); b 185.
Chantilly; b 250, 363.
Chantosmes (Philippe de) — et non Jehan —; b 202.
Chantrel (Jacques), menuisier et tailleur en marbre; a 283, 291, 292-4, 323, 327, 344, 379.
Chantres de la Chambre du Roi (enfants); b 394; voy. *Chapelle du Roi*.
Chanvre; b 211.
Chapeau; b 225.
— de feutre, couvert de satin noir brodé; b 236.
— ducal en or; b 259.
Chapeau de triumphe, couronne de feuilles et de fleurs; a 112; b 113, 321.
Chapeaux; b 243.
— pour aller à cheval; b 403.
— de fleurs; b 289.
Chapelain, notaire du Roi; a 339, 343, 403; b 20.
Chapelain (Jean), médecin de François Ier; b 212, 225, 270, 273.
Chapelet de cornaline blanche; b 229.
— rond de lapis azuré; b 274.
— de cristal vert en façon de glands; b 384.
— bleu; b 273.
Chapelle, au sens d'ornements et d'habits; b 395-6.
Chapelle-musique du roi François Ier; b 208, 209-10, 221, 228, 247.
— du Roi (Paiement des Chantres de la); b 200.
— habits des chantres; b 225.
— (Chantres de la), suivant la Reine; b 204.
Chapelle du Roi (Enfants de la); b 259.
Chapelle (Pierre), notaire; a 321.
Chaperon; b 398.
Chapiteaux de feuillages à volutes et à abaques (non vasques); b 317.
Chaponnay (Guil. de), Contrôleur des Tuileries; b 340, 342, 346, 347, 348, 349, 350.

Chaponnet (Jacob) imager; a 134.
Chaponnet (Jean), maître maçon à Paris; a 211, 224, 225, 232; b 294-5, 296, 298, 302, 305.
Chappes; b 226.
Chapuis (Claude), Bibliothécaire de François Ier; b 215, 233, 240.
Chappuys (Michel), capitaine de navire; b 413.
Chapuy, dessin.; a L.
Charbon; b 211.
Charenton (Pont de); a XXXI, XLV, 367, 420; b 187, 191.
— maçonnerie; b 171.
Chariots de la reine Éléonore; b 220.
— branlants des filles de François Ier, b 235.
— (Deux) sur un nuage; b 355.
Charité, bas-relief; voy. *Saint-Denis, tombeau de Henri II*.
Charles VI; a LIX.
— Inventaire de ses joyaux; a LVII.
Charles IX; a XXXI, XXXII; b 34, 35, 37, 38, 40, 42, 43, 72, 73, 87, 88, 91, 133, 134, 136, 140, 144, 159, 161, 177.
Charles X; a IX, XIV.
Charles-Quint; b 251, 386, 386-7.
— Chambre (Gentilshommes de sa); b 249, 385.
— galère (Forçat maure de sa); b 251.
— (Fous de); voy. Perrignon.
— (Trompette de); b 251-2.
— (Réception de) à Fontainebleau; a 136.
— sa venue en Provence; b 240.
— son entrevue avec François Ier à Aigues-Mortes; b 363-4.
Charles (Philippe), P.; a 196.
Charleval (Château de); a XXXIV, XXXV.
Charpentier de la grand'cognée; b 193.
— voy. Delaistre, Desprez, Guillaume.
Charpentières; a 80.
Charron (Samson), fauconnier; b 409.
Chartres; b 270; v. S. Yves.
Chartres (Martin de), P.; 136.
Chassavants, contrôleurs des heures de travail des ouvriers; b 117.
Chasse (Oiseaux de); b 409-12.
Châssis à double croisillon; a 143.
— dormants; a 83.
Chastelain (Girard et Jean), père et fils; b 256.
Chastellain (Jean), maître vitrier; a 85, 114, 131, 143, 187.
— (Léonard), menuisier; b 132.
Chastellet (Nic.), maître charpentier, demeurant à Paris; a 66, 67.
Chastenay (Simon), imager; a 199.
Chasuble; b 226, 395.
Châteaubriand; a 11, 15, 413.
Chateaubriand (Monseigneur de), 1537; b 231.

Chateaubriant (Madame de).
— sa mort, 1537; b 232.
*Châteauroux; a 213, 215.
*Château-Thierry; b 216.
— Pont; a XXXVII, XXXVIII, XXXIX, XLI, XLII.
— Pont, pertuis et chaussées; I, XXXVII.
Chatelain; voy. Castellanus.
Chatellet au sens de *château* — Chastellet du Louvre —; b 134.
— au sens de fontaine et de château d'eau; a 87.
*Chatillon; b 234.
Chatillon (Le cardinal de); a 321.
— — Sa chambre à Saint-Germain; b 301.
— — (Monseigneur de). Sa chambre à Saint-Germain; b 301.
Chatons d'or et de pierrerie; b 226.
Chaucet (Pierre) et non Chancet, Trompette; b 237; v. Chausset.
*Chauny (Recette de); b 62, 78.
Chausse; b 225.
Chausses; b 398.
— (Hault de) de velours; 403.
— (Bas de); b 403.
— (Paires de); b 223, 224, 225.
— de damas à la marinière; b 251.
— à la façon de Barbarie; b 251.
— des Laquais du Roi; b 403.
Chausset (Pierre), trompette du roi; b 415; v. Chaucet.
Chauvet (Lazare), batteur d'or; a 97.
Chauvigny (Le bâtard de), commissaire des travaux de Chambord; b 215-6, 266.
Chaux (Prix du tombereau de); a 89.
— (peinture à la); b 325.
Chavigny (M. de); b 397.
Cheminées (Portes de fer pour fermer des); b 313, 314, 315.
— de brique; a 224.
— V. *Castille, Chenets, Contrevents, *Saint-Germain.
Chemise à ouvrage blanc; b 328, 379.
— à ouvrage d'or; 328, 379.
Chemises de toile de lin; b 398.
— de Hollande ouvrées de fils d'or et de soie; b 401.
— d'hommes; b 403.
— des forçats; b 211, 223, 224.
Chêne (Bois de); a 82, 187, 371, 372.
Chenets de cheminées; a 110, 389; b 312.
*Chenonceaux (Château de); a 16, 17, 414; b 253.
*Cher (Levées du); a 275.
Chermolue (Jacques), changeur du Trésor; b 258.
Chéron (M. Paul); a LIV.
Chéron (Thibault), charpentier; a 244.
Cherruier (Jean), Receveur des finances; a 305-6.

Cherton (Jean), P.; a 137.
Chérubins; V. Goujon (Jean).
Cheval pie; b 386.
— donné à huit Violons du roi; b 221.
— de Barbarie; b 218.
— (Harnois de); b 229.
— de bois pour voltiger; a 373.
— de cuivre (Le grand); V. Rustici.
— (Le grand) apporté de Rome; a 193.
Chevaler un mur, lui mettre des chevalets (?), b 299.
Chevalet d'une brandilloire; b 307.
Chevalier, joueur d'épée; V. L'Estoille.
Chevalier (Antoine), P.; a 192.
— (Bertrand), charpentier; b 285, 286, 287.
— (Guil.), arpenteur; b 156.
Chevallier; a 4.
— secrétaire du Roi; a 151.
Chevaux amenés de Fez; b 269.
— donnés par Henri VIII à François Ier; b 257.
— (Grands) pour la guerre; b 396.
— (Livre sur la médecine des); b 256.
Chevecier de bois neuf à une cloche; b 286.
Cheville de fer; b 316.
Chevillon (Pierre), doreur; b 51.
Chevrel (Jehan), garde des sceaux de la Prévôté de Saint-Germain, b 324.
Chicot, porte-manteau du Roi en 1587; a XLII.
Chien en façon de grotesque; a 195.
Chiens de la bande blanche; b 409.
— pour la chasse du loup; b 255.
— de Tunis; b 218.
Chiffrier (Jean), P.; a 136.
*Chigneux ou Chaigneux: Pont; a XXXIX, XLII, XLVI, XLVII.
*Choisy (Seigneurie de); a 206.
Chrétien (Jean), imager; a 284.
Christiern III, roi de Danemark (1534-59); b 231.
*Chypre (Royaume de); a LII.
— V. *Or*.
Cibec; V. Scibec.
Cibo (Le sieur Laurane de); b 387.
Ciceri (Eugène), P.; a 51.
Ciel de broderie d'or; b 267.
— de tapisserie; b 288.
— de lit en tapisserie; b 374.
Cierges; b 290.
Cilobastre, au sens de *Stylobate*; b 305.
Ciment (Ouvrages de); b 103.
Cire (Modèles en); b 56.
Cirot (Jacques), maître maçon; b 46, 94.
Civettes (Les deux) du château d'Amboise; b 212-3.
Clagny (Le sieur de); Voir Lescot (Pierre).
Claigny (Monseigneur de), architecte; V. Lescot (Pierre).

CLAIRES-VOIES — COMPARTIMENTS.

Claires-voies; a 189.
Clanceau de sommier de cheminées ; a 30.
Claude de France, 1re femme de François Ier, morte en 1524; b 221, 222.
Claude (Madame), fille du Roi Henri II ; sa chambre à Saint-Germain ; b 300.
Clausse (Cosme), Secrétaire des commandements du Roi ; a 153, 164, 231, 256, 259, 268, 273, 304, 318, 411, 412 ; b 292.
Claveau (René), marchand et joaillier de Tours ; b 379, 380.
Clavettes; b 286, 309.
Claye (Jules) ; a LVI, LXI.
Clefs. Voy. *Serrures* ;
— (Collé à) ; b 316.
Clément VII (Jules de Médicis), Pape de nov. 1523 à sept. 1534 ; b 206, 228.
— Venue en Provence ; b 217, 223, 224, 225, 240, 394.
— Venue à Marseille ; b 407.
— (Le médecin de) ; b 225-6.
— ses musiciens ; b 245-6.
— (Trompettes de) ; b 226.
— (Trompettes et haulxbois italiens du Pape) ; b 245.
— reçoit une tapisserie de la Cène ; b 274.
Cléon (Un des enfants de), c'est-à-dire de Laocoon ; a 200.
Cléopâtre, fonte de Fontainebleau ; a 199, 201, 202.
Clérembault, clerc correcteur en la Chambre des comptes ; a 109.
Clerget (Nic.), marchand ; b 26.
Clermont (Forêt de); b 261.
— (Abbaye de) ; V. Lescot (Pierre).
*Clermont en Beauvoisis (Recette de) ; a 306 ; b 24.
Clermont (Anne de France, Comtesse de) ; b 212.
Cliquart. V. *Pierres.*
Cloches (Bloquer et reférrer des) ; b 286.
Clouet (Les trois), dits Janet, P. ; a LVI.
Clouet (Jamet), P. ; b 366, 367.
Clous ; b 286.
— à vis ; b 311.
Coches de Catherine de Médicis ; b 353.
Cochin (Jacques), P. ; a 136.
Cœur lié en or ; b 383.
— de diamant ; b 221.
— (Rubis en façon de) ; b 227, 248.
Cœurs (Sépultures de). V. François Ier, François II, Henri II, *Saint-Denis, *Orléans, *Paris-Célestins.
Coffre d'or : b 226.
— d'argent et coffre de cuir pour le sceau du Roi ; b 239.

— de velours ; b 222.
Coffres du Roi ; b 311.
— et malles ; b 234.
Coffret de cristal ; b 382.
— V. *Nacre.*
Cognac ; a 182.
Cohelier (Charles), Receveur de Clermont en Beauvoisis ; b 24.
Coiffe de fil d'or ; b 401.
Coiffes de toile ; b 399.
Coigetel (Michel), P. ; a 196. (Est-ce pas Michel Rochetel ?)
Coignée (Grant). V. *Charpentiers.*
Coing (Pierre) et non Conig, joaillier de Lyon ; b 221, 226, 379-80.
Coins ; b 286.
Colbert ; a LVII.
Colin (Charles), P. ; a 199.
Colin (Jacques), abbé de St-Ambroise, envoyé de François Ier ; b 272.
Colle ; b 51.
— (Peinture à la) ; b 325.
— à faire masques moulés ; b 195.
— forte ; b 65.
Colle à clefs ; a 83.
Collectet (Armand), tourneur de pierre et de bois ; a 386-7.
Collerettes de toile ; b 399.
Colles (Jacques), joueur de flûte ; b 272.
Collesson (Michel), chirurgien de l'Amiral (1533) ; b 215.
Collet (Noël) ; b 265.
Collet de toile d'or ; b 241.
— de velours ; b 398.
— de velours noir avec pierres ; b 241.
Collets ; b 234, 235.
— d'or ; b 173.
— de crêpe enrichis d'or ; b 380.
Collier ; b 202.
— V. *Chaîne, Ordre de Saint-Michel.*
— d'or ; b 241.
— d'or, taillé à la damasquine ; b 246.
— d'agate et d'émeraude ; b 383.
Collin, G. ; a L.
Collin (Silvestre), imager ; a 135.
Colombeau (Jacques), Chantre de la Chambre ; b 233, 239.
*Colombiers ; a 414.
Colonne de marbre pour la sépulture du cœur de François II, à Orléans ; b 107-8.
Colonnes demi-rondes ; b 318.
— corinthiennes ; b 317.
— de bois ; b 50.
— V. Jardins de Fontainebleau.
Combettes (Jean de), médecin ; b 250.
Commode (Le), fonte de Fontainebleau : a 199, 201.
Compartiments à moulures de feuillages ; b 317.

II.

*Compiègne. — Château; a XXXIII, XXXIV, XXXVII, XLIII, XLVII; b 7, 11, 256, 332, 376, 377.
— (Jardin du château de); a XXXIII.
*Conches (Forêt de); b 261.
Confiscations; b 222.
Conflans (Ant.), Vicomte d'Oulchy-le Château; b 216.
Congnet (Jean), dit de Langres, maître maçon; b 115.
Conig (Pierre), joaillier, à Lyon; Voy. Coing.
Connétable de France; Voy. Montmorency.
Conseil privé sous François Ier; b 219.
Constant (Laurent), menuisier; a 247.
Constitutionnel (Le); a LIV, LV.
Contesse, notaire; b 279, 280, 281, 287.
Contet (Noël); b 37.
Contre-cœur de fonte avec un Hercule; b 344.
Contre-cœurs de cheminées; a 43, 389; b 138, 299, 301, 302, 304, 305.
— en fer; b 26.
Contre-fiches; b 308.
Contrelatté; a 80.
Contrepilier, au sens de colonne en pilastre; a 43.
Contrepiliers, contreforts; a 220.
Contrôleurs des Bâtiments (Gages des). a 340, 341, 404-5.
— V. Trésoriers.
Conyn. V. Coing.
Coquillages de la Méditerranée; b 231.
Coquins du Bois de Vincennes; b 413.
Corail (Figures et tableaux de); a 203.
Corbeau de fer pour trois solives; b 309.
Corbeaux sous un plancher; b 299.
*Corbeil; Pont; b 7, 11.
— (Château de); b 7, 11.
— — maçonnerie; b 132.
— — charpenterie; b 132.
— — menuiserie; b 132.
— — serrurerie; b 132.
— (Priseur juré de); b 373.
Corbineau (Louis); b 265.
Corcelets; b 112.
*Corcyre; V. André (Frère).
Cordage; b 211.
Corde d'agate; b 226.
Cordelières; V. Ceinture.
Cordeliers; V. *Loches.
Cordes et cordons; b 225.
Cordier (Grand-Jean) père, couvreur; a 207-8, 228, 233; voy. Grand-Jean.
— (Louis), son fils, couvreur; a 207-8, 228, 233.
— (Grand-Jean et Louis), couvreurs; a 155.

— (Jean), couvreur; travaux à Saint-Germain; b 307-8.
— (Louis), couvreur; travaux à Saint-Germain; b 307-8.
— (Louis) frère et fils, couvreurs; a 186.
Cordon de fil d'or faux; b 242.
Cordonnier (Nicolas), P.; a 136.
Cordons; b 234.
— d'or; b 235.
— d'or fin filé; b 267.
— d'or fin en tresse; b 266.
— d'or fin filé en tresse; b 267.
*Corinthe; Voy. Ordre.
Cormier (Blaise de); a 230.
Cornaline. V. Écritoire.
— blanche (Chapelet de); b 229.
Cornalines; b 241.
Corneille (Le sieur de), ambassadeur de Charles-Quint; b 386.
Corneille (Jean), P.; a 192.
Corneille (Simon), P. et doreur; a 192.
Cornet (Joueurs de). Voy. Pousson, Monssecadel.
Cornets du Roi; b 213. — V. Marc.
Cornetz (Joueur de); b 241.
Cornette de velours; b 398.
Corniches; b 318; Voy. Cronix.
— de grès (Prix des); a 46.
Cornie? (Frédéric), imager; a 135.
Corps de cotte; b 398.
— de robe; b 398.
Corsir. V. André (Frère).
Corsse (Francisque de); b 396.
Cosses de pois (Boutons d'or à); b 222.
Costé (Jacques), P.; b 179. Voir Cotte (Jacques).
Costés (Simon des), P.; a 192.
*Côte-Saint-André (La) — Isère — b 227, 245, 253.
Cotillon (Jean), imager; a 135, 192, 284.
— (Jean), P., a 196.
— (Jean), P. doreur; b 31, 49, 51, 66-7, 67.
Cotillon (Madeleine), veuve de Laurent Regnauldin; b 183.
Cotonné. Voy. Taffetas.
Cotte (Jacques), dit, P.; b 65, 90; voy. Costé.
Cotte d'or et de soie bleue; b 229.
— de velours blanc; b 262.
— de velours jaune; b 267.
— de velours orange; b 267.
— (Devant de) en fil d'or trait; b 405.
Cottes; b 240.
— de broderie; b 256.
— de velours figuré; b 221.
— de velours noir figuré; b 229.
— de femmes; b 219, 228, 394, 395, 402. Voy. Robes.
— (Devant de) avec ses manches; b 379.

— (Devants de); b 240, 266, 267, 378, 397.
Cottin ou Coutin (Etienne), maçon; b 342, 343.
Coucqueron. Voy. Hérault.
*Coucy en Picardie; b 262, 272.
— (Forêt de); b 265.
— V. Raoul.
Couée, notaire au Châtelet; a 406.
*Couilly, sur la rivière du Grand Morin, près de Meaux; pont; a XLII.
Couldray (Guil. de), orlogeur du Roi. a 189, 191.
— (Julien), horlogeur; b 362.
Couldre (Perches de bois de); b 347.
Couldres, coudriers; b 194.
Couleur de pierre (Peinture de), à joints noirs; b 324, 325.
Couleurs (Prix de); a 96-7.
— *azur*; a 97.
— — (Fin); b 284.
— *couperose*; b 96.
— *massicot*; a 97.
— *mine de plomb*; a 97.
— *noir de terre*; a 97.
— *noir à colle* (Noircir de); b 324.
— *ocre jaune*; a 97.
— *smalte*; a 96.
— *vermillon*; a 97.
— *vert de terre*; a 96.
— à frès; b 365.
— *fleur de pêcher* (Drap); b 401.
— *tanné brun*; b 354.
— V. *Drap, Laine, Soie, Velours.*
Coullé (André), P.; a 137, 409.
Coullongne (Louis), P.; a 136.
Coullyon (Yvon), lutteur de M^{gr} de Vendôme; b 223.
Coulombeau (Jacques), chantre du Roi; b 224.
*Coulommiers; a 15, 18.
Coup de pied (coussin?); b 395.
Coupe; au sens du demi-cercle du plan et du cul de four de la voûte d'un chœur; b 320, 323.
Coupe d'émeraude à feuillages; b 378.
— de lapis azuré; b 273.
— de noix d'Inde; b 392.
— d'or; b 257.
— d'or à couvercle avec un lion; b 232.
— d'or fin; b 205-6.
— d'or et son étui; b 259.
— unie, avec l'essai; b 336.
— d'argent ciselée à l'antique; b 392.
— d'argent à couvercle, façon d'Allemagne; b 392.
— plate ouvrée, d'argent dorée; b 336.
Coupes d'agate; b 258, 268.
— d'argent à couvercle; b 392.
— Voy. *Drageoir.*
— d'argent doré; b 334, 335.

— d'or à couverclé; b 387-9.
Courbenton (Servais), jardinier; b 326.
Courcinault (Pierre), imager; b 103, 105, 106.
Courçon (Jehan), maçon; b 343.
Coureau (Jehan), maçon; b 342.
Couronne sur un vitrail; b 320.
— impériale; b 107, 112.
Couronnes; b 318.
Coursat (M^e André), sous-maître de la Chapelle du Roi; b 210.
Court (Gervais de), serrurier; b 30, 181.
Courtillier, notaire; a 271, 273, 274.
Courtin, Auditeur des Comptes; a 319.
— (Jean), Receveur des finances; a 355.
Courtin; a L.
Courtois (Christophe), imager; a 197.
Courtois (Mathurin), imager; a 197.
Courtonne (Dominique de), architecte: patrons en bois de Tournay, Ardres, Chambord, patrons de ponts et de moulins à vent, à chevaux et à hommes; b 204.
Cousin (Jean), imager; a 197.
Coussinault (Pierre), menuisier sculpteur; b 329.
Courtaulx; b 409.
Couteau; V. *Assiettes.*
Couteaux (Gaine d'ébène garnie de six); b 381.
— d'argent; b 226.
Couvercle. Voy. *Coupes, Verre.*
Couvertures de bardes de cheval; b 233.
— de mulets; b 409.
Couvrechefs de toile; b 399.
Crabbe (Laurent), médecin de la reine Eléonore); b 234.
Cramoisi; V. *Velours.*
Crampons; b 286, 314, 316.
— Voy. *Serrures.*
Création du monde (Tapisserie de la): b 374.
*Crécy en Brie (Forêt de); a 20; b 261.
Crécy (Jacques), imager; a 192, 410.
*Creil (Halles de); a XXXVII.
— (Pont de); a XXXIV.
Creil (Claude de), jardinier et faiseur de fruits; a 112, 116.
*Crémieux (Arrondissement de la Tour du Pin, Isère); b 220.
*Crémone; V. *Francisque.*
Crêpe (Collets de); b 380.
Crêpes; b 234.
Crépi de chaux; a 27, 32, 34, 36, 37, 42, 44.
*Crépy en Valois (Graineterie de); a 355; b 24.
— Recette des grains; b 62.
Crespin (Jean), joaillier; b 226, 241, 262, 380.

*Crest (Arrond¹ de Die, Drôme); b 271.
Cretard (Jérôme), orfèvre; b 384.
Crété ou Crétif (Marc), marchand de Bruxelles; b 374.
Crètes (Robes de femmes et); b 394.
Crevecœur (Jehan de), orfèvre parisien; b b 207.
Creville (Loys de); b 412.
*Crey. Voy. *Crest.
Cristal; b 267.
— (Miroirs de); b 239.
— bleu; b 267.
— vert; b 217, 384.
— V. Burettes, Chandeliers, Coffret, Miroirs, Pilier, Tasse, Vases, Verre.
Cristalin; V, Patenôtre.
Cristallines (Pierres); a 195.
Crochet à pendre un chandelier; b 249.
Crochets de fer; b 315.
— — pour tenir des plombs; b 311.
— — pour espaliers; b 309.
Croci (Jacques), imager; a 410.
Crocs de sanglier, crochets en fer recourbés; b 311.
Croisée de pierre (Prix d'une); a 46.
— (Demie-); a 32, 40; b 304, 309, 320.
Croisées de menuiserie; a 83.
Croissants couronnés, devise de Henri II; a 358; b 312.
— entrelacés; a 371.
Croix d'or avec pierres; b 224.
— de diamant; b 258, 268, 383.
— d'ébène; b 246, 269.
— de prime d'émeraude; b 229.
Cronix, au sens de corniche; b 329.
*Cros (Seigneurie de); a 12.
Crosmier (Estienne), carrier; b 108.
Crosnier (Jehan), Trésorier de la Marine de Provence; b 222-3.
Crossu (Abraham), nattier; a 212, 235; b 323.
— (Jean), nattier; a 110, 157, b 208.
Crozon, notaire du Roi; b 16.
Crucifix, au sens du corps du Christ sur la croix; b 246.
— (Grand) de la chapelle de Saint-Germain; b 314, 315.
— d'or; b 269.
— (Dorures de deux); a 375.
Crussol (M. de); b 397.
*Cruye (Forêt de), — Crouy ou Cuise? — b 263.
Cuderé (?), notaire secrétaire du Roy; a 126, 129. (Cudoue?)
Cugy (Jehan), procureur du roi au bailliage de Touraine; b 204.
Cuillers de nacre de perle; b 382.
Cuillier. V. Assiette.
Cuirs (Coffrets de) à la Damasquine; b 369.

Cuirs du Levant; a 190.
Cuisine (Vaisselle d'argent blanche pour); b 254.
Cuivre (Prix du); b 201.
— au sens de bronze; b 306.
Cuivres (Achat de); b 408.
Cul-de-lampe en encorbellement; a 47.
Cullot (Jean); b 284.
Cupido; V. Mars.
Cure-dents; b 273.
Cuves en bois; a 108.
Cuvettes d'airain; a 110.
Cuyère de soufflets de forge; b 314.
Cuyn (Thibaut), P.; a 137.
*Cuyse (Forêt de); b 261. — Voir Cruye?
Cyard (Guillaume), serrurier; a 261.
Cybèle en bois; b 66.

D.

Dagues; b 112.
Daims du Bois de Vincennes; b 240, 413.
Dalle Branche (Galeotto), marchand florentin; b 240.
Dallière (Eustache); b 240.
Dalman. V. Alleman (D').
Dalvergne. V. Vernia.
Damars, au sens de damas; b 398.
Damas blanc figuré de jaune; b 229.
— cramoisi; b 235.
— incarnat; b 224.
— jaune; b 224.
— noir; b 225.
— rouge; b 242.
— vert; b 398.
— violet; b 224, 398.
Damasquine (Collier et touret d'or taillés à la); b 246.
— (Masse et poignard ouvrés à la); b 243.
— (Trompe de chasse à la); b 235.
— (Tablettes d'ébène à la); b 235.
— (Cadre de bois d'ébène taillé à la); b 241.
— (Cuir ouvré à la); b 369.
— (A la); Voy. Canetille.
— (Ouvré à la); V. Poignard.
Damasquinade; b 228.
Dambray ou Dambry (Thomas), P. imager; a 98, 99, 103, 104, 105; b 4.
Dambry (Pierre), dit le Marbreur ou le Marbreux, imager; a 98, 100, 101, 102, 103, 104.
— Voy. Mambreux.
Damours (Jehan), allemand, marchand d'oiseaux de chasse; b 411.
Dampierre; Voy. Gondy (Albert de).
Dancois (Jacques), imager; a 135.

* Danemark (Le roi de). V. Christiern III.
— (Ambassadeurs de); b 252.
— (Le secrétaire du roi de), 1530; b 200.
Danès (Pierre) et non Daves, ni Dennetz, lecteur en grec; b 23, 414.
Danet (Regnault), orfèvre parisien; b 206, 234, 273, 380, 384-5.
— et non Davet, orfèvre de la ville de Paris; b 392.
— orfèvre, graveur de sceaux; b 271.
Danez; Voy. Danès.
Daniel (François), P. ; 135, 409.
Daniquo (Marchione), ingénieur napolitain; b 239-40.
Dantan ou Danthan (Mathurin), carrier et paveur; b 31, 48, 65, 91, 117.
Darcel (M^r Alfred); a LIX.
Danville (Louis), gentilhomme de la Chambre de Charles-Quint; b 252.
Dapesteguy ? (Pierre), conseiller du roi — (d'Arpentigny ?) — a 24.
Dario (Cosimo), capitaine albanais; b 272.
Dartois. Voy. Artois.
Dataire (Le) du pape; 1538; b 389.
Daucart (P.), fauconnier du duc de Prusse (1537); b 411.
Dauphin (le); Voy. François, Henri.
— (Armoiries du); a 310.
— (P. et valet de chambre du). V. Musnier (G.).
Dauphine (La). Voy. Catherine de Médicis, Marie Stuart.
* Dauphiné (Bois de); b 211.
— Voyage de François I^{er}; b 233, 273.
Dauphins pour une fontaine triangulaire; b 305.
Dauvergne (François), Conseiller à la Cour du Parlement; b 165.
Dauzats (Adrien), P. ; a 2.
Daventaulx de serge; b 398.
Daymar ou Daymer (Pierre), dit le Basque, concierge de Saint-Germain-en-Laye — d'Aymar ? — b 238, 261.
Daynay. V. Aynay.
Débats (L'ancien Journal des); a IX, XXV, XXVI, XXVIII.
— (Le nouveau Journal des); a XXIX, LVII.
Deboistaillé (J. Hurault); b 167.
Debonnaire (Denis), orfèvre; b 238, 248.
De Bourg (Jean), sc. ; a 292.
De Boys (François), maçon; b 352.
Decamps (Alexandre), P.; a XLIX, LI.
Dedreux (P. Alfred), P; a LI.
De la Haye (Ant.), organiste et joueur d'épinette; b 234, 239, 252.
Delaistre (Gabriel), Chantre de la Chambre; b 234, 252.
Delaistre (Raulland), charpentier de la grant coignée; b 285.
De Launay (Rémy), notaire à Anet; b 305.
De Laune (Léonard), tailleur; b 234.
Delebranc (Guil.) — dalle Branche? — marchand de Lyon ; b 229.
Delaval (Victor); b 234.
De la Vigne (Nicolas), notaire; a 284, 294, 336, 373; b 279.
Delessert (Benjamin); ses collections; a LV.
— (Madame); a L.
Delfino (Cesare-Pietro-Michele), de Parme. Vers héroïques en l'honneur de la Vierge; b 230.
De Lorme (Jean), A., écuyer, sieur de Saint-Germain, Maître général des œuvres de France; a 271, 272, 274, 335, 340, 341, 354, 379, 404, 405, 418; b 15, 21, 22, 85, 108 (M^e maçon).
Delorme (Philibert), architecte, abbé d'Ivry-la-Chaussée, de Geneton et de Saint-Barthélemy de Noyon; a 161, 162, 164, 166, 188, 189, 211, 212, 224, 228, 231, 232, 233, 237, 238, 239, 244, 282, 283, 284, 286, 288, 291, 292, 294, 322, 323, 328, 329, 335, 340, 341, 345, 347, 348, 350, 352, 370, 371, 374, 378, 379, 404, 405, 415; b 1, 15, 21, 22, 106, 107, 157, 173.
— commissaire de Saint-Germain; b 291, 295, 298, 302, 305, 311, 314, 317, 319, 320, 322, 324, 325.
— Tombeau de François I^{er}. Figures de Fortunes; a 352.
Démétrius, grec; b 262. V. Paléologue.
— fauconnier grec; b 215.
Demitoy. V. Demétrius.
Deneufville, V. Neuville.
Denis (Simon), mercier; b 69.
Denisart (Christophe), maçon; b 343.
Donnetz (Pierre). Voy. Danès.
Deroy, lith. ; a L, LI.
Desavoye (Jean) — de Savoye ? — a 212.
Des Barres, Maître d'hôtel du Roi; b 374, 394.
Desbous (Jean), jardinier; b 193.
Desbouts (Jean), tapissier; a 205.
Des Cannes (Pierre), carrier; b 353.
Deschamps (Etienne), concierge de l'Hôtel du roi, à Sens; b 210.
— sommelier de Panneterie; b 211.
Deschargeoir de fontaine; b 298
Deschauffour (Firmin), imagier; a 201, 202.
Des Coustures; b 169.
Des Eaues (Pierre), maçon; b 342, 343.
Des Forges (Jacques), dit Barreneuve, fauconnier; b 218.

Des Hôtels (Pierre), notaire au Châtelet ; a 25, 50, 68, 77, 80, 82, 84, 85, 317.
— valet de chambre du roi et clerc de ses œuvres ; a 12, 13, 14, 15, 50, 51, 52, 53, 54, 57, 58, 59-60, 61, 62, 63, 64, 65, 67, 69, 70, 71, 72, 73, 74, 75, 76, 77, 78, 79, 81, 82, 84, 86, 87, 92, 93, 127, 128, 139, 140, 142, 145, 146, 159, 161, 163.
— contrôleur des Bâtiments ; a 165-6, 187, 206, 210, 211, 214, 215, 216, 222, 224, 225, 228, 232, 237, 238, 239, 295, 320, 330, 331, 332, 340, 341, 404, 405, 413, 414, 415 ; b 21, 22, 221, 295, 296, 361, 362.
— commis de Saint-Germain ; b 319, 321-2, 324.
Des Loges (Nic.), nattier ; a 295.
Desmadryl aîné, grav. ; a L.
Desmarris, Desmarrey ou Desmairey (Ascagne), orfèvre italien, l'élève de Cellini ; b 330.
— Ses gages ; b 331, 333, 334, 335, 336, 337, 338, 339.
— Coupes ; b 334, 335, 336.
— Assiette à cadenas ; b 335.
— Bassin et nef ; b 336.
— V. Vase d'argent.
Des Poys ? (Jean), vitrier ; b 355.
Desprez (Pierre), charpentier de la grand coignée ; b 286-7, 288.
Des Ruyaulx, Maître d'hôtel du Roi ; b 395.
Des Touches (Jean), S.
— Chapiteaux du tombeau de Henri II ; b 128.
Destouper ; b 304.
Destrés (Monsieur Jean), grand maître de l'artillerie et capitaine de Folembray, — d'Estrées ? — a 397 ; b 5.
Détrempe (Tableau à) ; b 195.
Deu. Voy. Marguerite d'Eu.
Deulx ? (Bertrand), maçon ; b. 343, 344.
Devants de cottes. V. *Cottes.*
De Vaulx (Jean), Chantre de la Chambre ; b 253.
Deveria (Achille), P. ; a L.
Devises ; Voy. Henri II.
Diacre et de *Sous-diacre* (Chasuble de) ; b 226.
Diamant, taillé en dos d'âne, envoyé à Rome ; b 206.
— (Table de) ; b 222, 224, 252, 382.
— (Table de) à grands biseaux ; b 258.
— (Table de) à gros diamants ; b 227.
— en table ; b 383, 384.
— Table taillée à faces ; b 381.
— (Table de) enchâssée dans une table d'attente ; b 382.
— (Tables de) ; b 258, 265, 268, 377, 379, 381, 382, 384.
— taillé à faces ; b 221, 224, 227.
— en fusée ; b 224.
— taillé en pointe ; b 224.
— taillé à dos d'âne ; b 227.
— taillé en tombeau ; b 221.
Diamants ; b 217, 223, 224, 229, 230, 238, 246, 248, 250, 258, 259, 267, 268, 273, 274, 375, 378, 380, 381, 382, 383.
— (Polissure de) ; b 370.
— (Rose de) ; b 377, 382.
— taillés à losanges ; b 381.
— taillés à facettes ; b 247.
— en tables ; b 247-8.
Diane couchée, statuette en argent doré ; V. *Assiette.*
Diane de Poitiers. — V. Poitiers.
Didot (Firmin) ; a L, LI.
— (Jules) l'aîné ; a L, LI.
Didot (Biographie) ; a XIV.
Didron (Victor) ; a LVI.
Diefftotter (Christophe), marchand d'Augsbourg ; b 244.
Dieppe (Jean), P. ; a 199.
Dieterich ; a 408.
Dieu (Tête de) en aigue-marine ; b 250.
— le père ; b 273.
Dieux (Généalogie des) ; b 3.
*Dijon ; b 273, 380, 381, 382, 411.
— Archives ; b 326.
Diminiato (Barth.), P. Voy. Miniato.
Dinteville (François II de), évêque d'Auxerre (mai 1530 — sept. 1554) ; son voyage à Rome ; b 206.
Dizain d'agathe ; b 226.
— d'agathe à pilier d'ébène ; b 381.
— d'agathe fait à vases ; b 226.
— d'agathe à vases d'or ; b 380.
— d'azur ; b 226.
— de camées ; b 226.
— de cristal ; b 258, 382.
— de grenats ; b 267.
— de lapis azuré ; b 274.
— de nacre orientale ; b 274.
— de perles à canons de grenats ; b 246.
— de piliers d'or ; b 267.
— de saphir à vases d'or ; b 380.
— de têtes de morts et de sabliers à pilier en os de mort ; b 382.
— turquin ; b 273.
Dizains d'or ; b 267.
*Dobberan en Mecklembourg ; a LIII.
Doche (La Veuve de Simon), batteur d'or ; a 88, 90, 92.
Dociel, au sens de *dossier* ; b 267.
Dodde. V. Odde.
Doguereau (Louis). Voy. Bois-Rigault.
Dogues ; b 255.
Doignon (Le sieur) ; a XXXVII.
Dollainville ; V. *Ollainville.*
Dominique, Florentin, P. et imager ; a 136, 192, 195, 197, 409 ; b 49, 50.

DOMINIQUE — DU GAL.

— Modèle de Henri II à genoux; b 120.
— Sépulture du cœur de Henri II; b 70.
— Le piédestal et le vase de la sépulture du cœur de Henri II; b 56.
— Voy. Barbiere.
Dominique de Lucques, haultbois et violon du roi; b 220, 270.
Don gratuit; b 389.
Donart (Jean). Voy. Douart.
Doni (M° Octavio); b 356.
Donon (Médéric de), contrôleur des Bâtiments; b 34, 35, 36, 37, 38, 39, 64.
Dordon (Jean), P.; a 196.
Dorigny, Dorgny, Dargny (Charles), P.; a 93, 95, 97, 99, 199, 408.
— (Thomas), P.; a 197, 199.
Dorique; Voy. Ordre.
Dornesson ou Dornezan (Madelon), chargé de l'équipement d'une galère; b 210-1.
Douart ou Douare (Jean), nattier parisien; a 110, 234; b 208, 322-3.
Doubles-paies; b 223.
Doublures; b 219, 220, 240.
*Dourdan (Maison royale de); a 158, 214, 216, 415, 416.
— (Bâtiments et parc de); a 176, 177.
— (Forêt de); b 261.
Drageoir d'argent en forme de coupe à couvercle; b 392.
Drap de laine; b 221, 223, 225, 235, 393, 394, 395, 396, 397, 406, 407.
— — incarnat; b 225.
— — jaune; b 225.
— — violet, b 225.
— — de Carcassonne; b 225.
— blanc pour cottes; b 398.
— calusy d'Angleterre blanc et rouge; b 408.
— couleur fleur de pêcher; b 401.
— gris de Carcassonne; b 251.
— jaune; b 274.
— noir pour chaperon; b 399.
— vert au devant d'une croisée; b 309.
— pour les habits et bonnets des forçats; b 211.
— (Huis de) à l'état de double porte; b 312, 313.
Drap d'argent; b 201, 213, 220, 221, 231, 240, 245, 396.
— — frisé; b 229.
— — frisé de Tours; b 396.
Drap d'or; a 121; b 201, 213, 220, 221, 232, 240, 394, 395, 396, 407.
— — Voy. Enfumat.
— — frisé; b 229; prix de l'aune; b 260.
— — frisé de Tours; b 396.
— — frisé à triple frisure; b 203.

Draps de soie; b 201, 202, 213, 219, 220, 221, 223, 225, 228, 232, 235, 237, 240, 244, 245, 393, 394, 395, 396, 397, 406, 407.
— — (Confiscation de); b 404.
— — de Gênes; b 376.
— — (Confiscation de); b 403-4.
Draps d'or, d'argent et de soie; b 395.
Drard — V. Errard? — a 389.
Drogues et médecines; b 214.
Droits d'entrée, havres, billots et impôts; b 247.
Drôme (Monseigneur de), secrétaire des commandements de François Ier; b 208.
Drouin, notaire; a 211, 224, 225; b 294, 295.
Drouis (Gilbert), maître ferronnier; a 387.
Du Bellay (Le Cardinal); sa chambre à Saint-Germain; b 316.
Du Bois (Eustache), P.; a 136.
Dubois (Nicolas), verrier; a xxix, 234; b 286, 288.
Du Bois (P.), faiseur de puits; a 116.
Du Bois (Robert), épinglier et treillageur; a 291.
Du Breuil (Louis), P.; b 45, 46, 79.
— (Louis), P. et doreur; a 188, 189, 190. Voy. Du Brueil.
Du Brueil (Jean), P.; a 357, 388.
Dubrueil (Louis), P.; a XLV, XXIX, 357, 388, 409; b 45, 46, 79. V. Le Brueil.
Du Bueil (Louis), P. et doreur. Peintures au jubé de Saint-Germain-l'Auxerrois; b 283-4.
Duc (Monseigneur le). Voy. Guise.
Du Castel ou Du Chastel (Pierre). Voy. Castellanus.
Du Chemin (Ant.), P.; a 200.
Duchesne (Jean) le jeune, serrurier; b 149.
Du Chesne (Philippes); b 412.
Duclos (Claude), Me paveur; b 81.
Du Cloud (Claude), paveur; b 149.
Du Couldray (Ant.), concierge d'Amboise; b 254.
Du Cru, Ducreu ou Ducren (Jean), nattier; b 118, 126.
Ducs, oiseaux de chasse; b 219.
Duderé, notaire; a 160, 164, 185.
Du Drac (Mr), conseiller du roi; b 80.
Dufau (Jehan); b 412.
Du Fay (Bertault), charpentier; b 103.
Du Fresne (Guil.), chantre de la Chambre; b 253.
Du Fresnoy (Gabriel ou Daniel), Receveur de Senlis; b 78, 123.
Du Fresnoy (Robert), greffier de la Justice du Trésor; b 132, 166.
Du Gal (Jean), P.; a 137.

Dugard (Pierre), tapissier; b 372.
Du Gardin (Pierre). P. doreur; a 99, 100, 101, 103, 104, 105.
Du Gougier (Monseigneur et Mademoiselle). Leur chambre à Saint-Germain; b 321.
Dugué, notaire; b 330.
Du Han (François), tailleur en marbre; b 139.
Du Gouyer (M^r), médecin du Roi; b 309.
Du Hay (Guillaume), P.; a 136.
Du Jardin (François); b 249.
Duluc (Jean), orfèvre; b 397.
Du Luz (Robert), brodeur; b 239.
Du May (Jean), carrier et voiturier; b 115.
Du Mayne (Guil.), potier de terre; b 355.
Du Mayne (Jean) — del Mayno, — trompette de François I^{er}; b 237.
— Ses lettres de naturalisation; b 219.
Du Mesnil, procureur; b 75.
Du Mesnil (Robert), arbalétrier du roi; b 243.
Du Monstier (Cardin), imager; a 202.
Du Monstier (Geoffroy), P.; a 137, 409.
Dumont (Raoul), voiturier par eau; b 287-8.
Dumoulin (M. J.-B); a LIX.
Du Moulin (Pierre); b 264.
Dunesmes (Ant.), notaire; a 110; b 282, 283, 284, 287, 289.
Du Péron (Madame); b 346, 349, 350.
— Sa chambre à Saint-Germain; b 312, 321.
Dupont (Jacques), dit Mathault, fauconnier du Roi; b 363, 409.
Dupont (Paul); a LI.
Du Prat (Antoine, cardinal), légat du pape à la cour de France; (1531) b 204-5; (1532-3) b 209, 215, 217, 260.
Duprat (Ant.), baron de Thiers et de Viteaux, seigneur de Nantouillet et de Précy, secrétaire du roi; a 249, 254, 256.
— Sous les formes Duthier, Du Thier (Baron), Du Thiers; a 163, 166, 168, 281, 319.
Dupré, notaire; b 279.
Du Pré (Etienne), jardinier; b 250.
Du Puis ou Du Puy (Louis), maître maçon; a 289, 326, 363, 368.
Dupuis ou Dupuy (Nic.), maître maçon et portier du château de Vincennes; a 365; b 55, 70, 86, 98, 104, 118, 153, 170, 187.
Du Puy (Bastien), garde des civettes d'Amboise; b 212.

Du Quesne (Mathieu), couvreur; b 357.
Duradon (Jean), P. doreur; a 198, 199.
Durand (Ant.), tendeur aux milans; b 241.
Durand (Nicole), examinateur au Châtelet de Paris; b 275.
Durant (Guil.), imager et fondeur; a 201, 203.
Durant (Jean), trésorier des Bâtiments; a XXXII, 295-304, 305, 306, 308, 309, 314, 355, 358, 369, 380, 384, 385, 386, 390, 394, 420, 421; b 6, 9, 10, 23, 24, 25, 28, 29, 36, 37, 39, 40, 41, 42, 43, 44, 46, 49, 52, 60, 61, 62, 64, 71, 72, 73, 75, 87, 88, 90, 91, 92, 101, 102, 110, 111, 114, 122, 130, 132, 140, 141, 142, 143, 144, 145, 148, 150, 151, 158, 159, 160, 161, 162.
— Gages; b 133, 150.
— Protestant; b 166.
— privé de son office; b 164, 165.
— accusé pour le fait de la sédition, 1562; b 72, 75, 76, 77.
Durantel (Jean), maître maçon; b 170.
*Duras (Seigneurie de); b 243.
Durefort (Guillaume), imager; à 134.
Durfort (Symphorien de), seigneur de Duras; b 243.
Du Rocher (Louis), tapissier; a 205.
Du Ru (Simon), maître tapissier; b 288.
Du Sault (Charles), Page de l'Écurie; b 253.
Du Tertre (Jean), P.; a 200.
Duthier, Du Thier (Baron), Du Thiers; Voy. Duprat.
Du Val (Claude), peintre imagier et doreur; a 88, 89, 92, 95, 97.
Du Val (Jean), trésorier de l'Epargne; a 129, 148, 151, 152, 153, 181, 184, 185, 213, 215, 216, 217, 231; b 292, 328.
— trésorier des fils de François I^{er}; b 232, 235, 395-6, 396, 409.
Du Val (Pierre), trésorier des Menus plaisirs; b 213, 220.
Du Vau (Guil.), P.; a 200.
Du Verger (Philippe), P. doreur; a 137.
Du Vergier (Pierre); b 380.
Dyanne (Le seigneur de); b 274.
Dymittre. V. Démétrius.

. E.

*Eauy-sous-Baudimont (La forêt d')?; b 261, 263.
Ebène (Croix d'); b 269.

ÉBÈNE — ENTRETENIR.

— (Manche de fourreau de poignard en); b 273.
— (Tablettes d') à la Damasquine; b 235.
— (Cadre de bois d') taillé à la Damasquine; b 241.
— V. *Couteaux, Dizain, Fourchette.*
Ecarlate : Prix de l'aune; b 260.
— (Manteaux d'); b 235.
— rouge et violette; b 214.
— V. *Bonnets.*
Echaudoir de boucher; b 185.
Ecoliers de Suisse à Paris; b 199.
* Ecosse. Voy. Jacques V.
— (Reines d'). Voy. Madeleine et Marie-Stuart.
— (Ambassadeur d'). V. Beaton, évêque de Mirepoix.
Ecritoire (Layette d'or en façon d'écritoire); b 249.
— d'agathe; b 229.
— avec des agathes orientales; b 369.
— de cornaline; b 258, 268.
Ecurie (Etables de la grande) à Saint-Germain; b 298.
Ecurie du Roi; b 397.
— — (Musiciens de l'); b 223.
— — V. *Pages.*
Ecusson plain, sans armoiries; b 232.
Ecuyer (Le grand). Voy. Gouffier.
Ecuyers — Evyers ? — de pierre de taille, servant à jetter les eaux; b 303.
Edifice, au sens de *Construction* ; b 206.
* Edesse ; a XLIX.
Efterego (Marin d'), grec, marchand d'oiseaux de chasse ; b 410.
Egaine (gaine? ou échine, moulure en quart de rond?); b 318.
* Egypte moderne; a LII.
Eléonore d'Autriche, reine de France, seconde femme de François I^{er}; b 200, 201, 252.
— Sa maison; a 119, 120; b 229.
— Dames et Filles de sa Maison; b 395, 399.
— Demoiselles de sa Maison; b 220.
— Dames de sa Maison; b 245.
— Ses Damoiselles espagnoles; b 232.
— Son médecin; b 234.
— Sa folle; b 270.
— Son entrée à Marseille; b 396.
— Habits pour elle et pour les Dames de sa Maison; b 397.
— Son entrée à Paris; b 203, 406.
— Tournoi à son entrée à Paris; b 211-2.
— Entrée à Lyon; b 220.
— Robe; b 203.
Elisabeth d'Autriche, femme de Charles IX (Armoirie d'); b 112.

— Son logis au Louvre; b 112.
Elisabeth de France, fille de Henri II, femme de Philippe II. — Son mariage (1563); b 110.
Email rouge clair; b 382.
— vert; 382, 384.
Emaux. V. *Aiguillettes, Bordures, Carquant, Ceintures, Chaîne, Fers.*
— sur or; Voy. *Bataille.*
Emboîtures de tuyaux; b 322.
Embouchure, au sens de bouche, d'ouverture; 314.
Emboutée (Menuiserie); b 316.
Embrasement de fenêtres; b 297.
Embrassement, embrasure de fenêtres; a 32.
Emeraude (Table d'); b 222, 226.
— (Grande); b 220, 227.
— (Prime d'); b 383.
— (Croix et nef de prime d'); b 229.
— (Coupe d') à feuillages; b 378.
Emeraudes; b 223, 230, 241, 246, 248, 258, 268, 382, 383.
— (Polissure d'); b 370.
Emeri; payé une livre les dix livres; b 369.
Emerillon, nom d'un galion; b 208.
Emond, procureur; b 25.
Empattemens ou culs-de-lampe de plâtre dans la cour de Saint-Germain-en-Laye; b 304.
Empereur (l'). Voy. Charles-Quint.
Enchassillé; a 83, 84; b 309.
Enchassillure; b 313, 314.
Enclavées (Pierres feuillées et); b 293.
Enfaitemens de plomb pour des lucarnes; b 34.
Enfant dans un berceau; b 273.
Enfants. Voy. *Chantres.*
Enfestemens de plomberie; a 189, 190.
Enfumat d'or (Pièces d'), drap d'or de couleur de fumée; b 251.
Enhurures (?); a 189.
Enrichement, enrichissement; b 3.
Enseigne d'agathe; b 273.
— d'or; b 221.
— d'or à mettre au bonnet; b 384.
— de Gédéon ; b 230.
— de Joseph et de Benjamin; b 230.
— V. *Image.*
Enseignes ; b 246.
Entablements; b 324.
Entaille (Avoir de l'), être sculpté; b 318.
Entragues. Voy. Balsac.
Entrée des marchandises en franchise; b 376.
Entrées. V. *Droits.*
Entretenir, au sens de lier, soutenir; b 315.

Epée faite à ouvrage de semin (d'azemin, all'aggemina?); b 378.
— faite à ouvrage de senun? b 238.
— faite à ouvrages de rubes? b 238.
— à ouvrage de rubes? d'or de ducat b 378.
— — dorée; b 381.
— Gardes de pommeau en or; b 380.
— Bout de fourreau en or; b 380.
— (Garniture d'); b 387.
— V. *Ceinture*.
— (Joueur d'), maître des enfants de François Ier; b 199-200.
Epées; b 112.
— de Milan; b 236.
— du roi (Rateliers des); 312.
*Epernay (Forêt d'); b 261.
Epinette; b 249.
— (Joueur d'); V. De La Haye.
Epinglier-treillageur; a 291.
Epingliers. V. Baude.
Epis de plomberie; a 189.
Epistille, au sens d'architrave; b 317, 318.
Equerres de fer; b 311, 315.
Errard (Guillaume), serrurier; a 307, 344, 357, 366, 367, 368, 388; b 26, 29, 80, 85.
Errard (Nic.), serrurier; b 132,
Ervée, Notaire du Roi; b 33.
Escalier. Voy. *Vis.*
Escarpin de velours; b 401.
Escarplan (Augustin de l'), trompette du Roi; b 224.
*Escharcon, près de Corbeil (Pont d'); a XLVII, XLVIII. (V. *Essonne).
Eschoëtes; b 212.
Escoubart (François), parfumeur du Roi; b 256.
Escoubleau de Sourdis (Jean); b 365.
Escuier (Ant.), manouvrier stucateur; a 88, 89.
Esnay (Mme d'). — Sa chambre à Saint-Germain; b 313.
Esneau, au sens d'anneau; b 382.
*Espagne. — Retour des Damoiselles de la Reine Eléonore; b 232.
Espagnole (Habits de femmes à la façon); b 394.
Espagnoles (Damoiselles) de la Reine Eléonore; 232.
Espaliers de rosiers; b 309.
— (Tapisserie des); b 374.
Esparges, au sens d'*asperges*; b 236.
Espaulard (Jean), laboureur de vignes; b 346.
Espinelle. V. *Spinelle.*
Essai (Coupe unie, d'argent doré, avec l'); 336.
*Esserent. V. Pierres de Saint-Leu d'Esserent.
*Essone (Pont d'). V. *Escharcon; a XXXI, XLVIII, 368, 420.

Essorer (S'), prendre son essor; b 218, 219.
Estamet blanc (Bas d'); b 401.
— incarnat (Bas d'); b 401.
Estellin, mesure de poids; b 386.
Estienne (Jean), tailleur; b 397.
Estoc (Broderie en façon d') rompu; b 267.
Estoffeurs (Peintres); a 196.
Estoupper, estouppement; b 297, 301, 302, 304, 320.
Estouteville (Jean d'), prévôt de Paris en 1533; b 221, 224.
Estrayé (Mur); a 25.
Estré (Guy d') et non de Fer, notaire au Bailliage d'Amiens; b 205.
* Etampes; b 72, 74, 75.
* Etampes (Comté d'); voir La Barre (Jean de).
Etampes (La Duchesse d'); b 238, 239, 248, 251, 254.
— voy. *Fontainebleau.
Etampes (Monsieur d'); — 1540 — a 413; b 416.
— (Monseigneur d'); sa chambre à Saint-Germain; b 301.
Etats tenus à Poissy; b 98.
Etau; b 314.
Etendards; b 407.
Etienne (Henri), comptable; a XL, XLI, XLII, XLIV, XLVII.
Etrier de tour à tourner; b 314.
Etriers (Paires d') dorés; b 238, 379.
Etui de taffetas vert; b 232.
Etuis de colliers de l'Ordre; b 249, 390, 391.
— de coupes d'or; b 387, 388, 389.
— de vaisselle d'argent; b 234.
Etuves; b 353.
*Eu; voy. Marguerite.
Eu (Noces du Comte d') et de Madame de Bourbon; b 69.
Eustace (Nic.), tapissier; a 205.
Evangélier de François Ier; b 233.
Evangélistes (Les quatre), voy. Goujon (Jean).
Eventouère, prise d'air; a 39.
*Evreux (Forêt d'); b 261, 263.
— (Vicomté et Recette d'); b 263.
Exode (L'); a LII.
Exposition universelle de 1851; a LX.
Extriées (Colonnes) l'une à l'autre; b 317.

F.

F de François Ier; a 294.
Fabrice, Sicilien; b 363.
Faces (Taillé à); voy. *Diamants, Grenats.*

Facteur, au sens d'intermédiaire?; b 372, 374, 376, 377.
*Falaise (Contrôle de); b 369, 371.
Fantoze (Antoine de), ou Fantuzzi, dit de Bologne, P.; a 132, 191, 409.
*Faoum (Le); a L.
Farces; b 270.
— voy. Oultre, Pontalletz.
Farcin (Le); b 222.
Fardeur, notaire au Châtelet; b 169, 178.
Faucon (Tiercelet de); b 411, 412.
Fauconnerie; b 410, 411.
Fauconnier (Habit de); b 225.
— (Grand) de Marie de Hongrie; b 386.
Fauconniers; b 218, 219, 409, 410, 411.
— grecs; b 215.
Faucons; b 411, 412.
— de Tunis; b 218.
— voy. *Sacres.*
Faune (Masque de); a 357.
Faure (Charles); b 272.
Felibien des Avaux (André); I, XVII;
 Mémoires sur les Maisons Royales;
 a XIII-XIV, XVII-XVIII, XX, XXI, XXIII.
Felibien des Avaux (Jean-François), fils d'André; a XVII, XVIII.
Felin (De), notaire; a 5.
Felin (Antoine), peintre et doreur; a 189, 190.
Fenêtre (Prix d'une grande); a 48.
— (Treillis en façon d'huis pour une), par suitese pouvant ouvrir; b 312.
Fenêtres bâtardes; a 37.
— voy. *Formes.*
Ferat (Gabriel), Receveur de Sezanne. b. 62.
*Fère en Tardenois; b 214.
Férey, secrétaire du roi; a 339, 403; b 19.
Fermoir de livre; b 241.
Fernandez (Marta), femme de chambre de la Reine Éléonore; b 249.
Feron (Martin), P.; a 196.
Féron (Robert), hôtelier à Paris; b 254.
*Ferrare; voy. Ramelli.
Ferrare (Cardinal de); sa chambre à Saint-Germain; b 301, 319;
Ferro (Hieronimo), gentilhomme de Savonne; b 255.
Fers d'or à feuillages frisés, émaillés, b 230.
— et boutons d'or pour mettre en bordures; b 403.
Fers, au sens de caractères d'imprimerie; b 205.
Ferynore? (Jacques), valet de chambre de la duchesse d'Étampes; b 239.
*Feucherolles ou Foucherolles (Pont de); a XLIII, XLVI, XLVIII.
Festard (Jean), P.; a 136.
Feuillage d'argent blanc bail; b 392.

Feuillées — à feuillures — et enclavées (Pierres); b 293.
Feutre; voy. *Chapeau.*
Fève (Reine de la); b 212.
Fevre (Bénigne), Receveur de Fontainebleau; b 208.
*Fez (Le royaume de); b 216.
— (Voyage de); b 270.
— (Animaux venus du royaume de); b 264, 269, 271.
Fiches; b 310, 311.
— à double neuf; b 311.
— voy. *Contre-fiches.*
Ficte (De), Secrétaire du roi; a 397.
Ficte ou Fitte (Pierre de), Trésorier de l'Épargne: b 136, 164, 169, 177.
Fifres; b 271.
Fil d'argent; b 234, 406.
— (Tresse de); prix de l'once; b 399, 400.
— fin filé, guippé de canetille d'argent trait; b 207.
Fil d'or: b 224, 234, 394, 395, 397, 406, 407.
— tord; b 381.
— voy. *Chemises, Coiffe.*
— faux; b 242.
Fil de soie; b 234.
— voy. *Chemises.*
Fil d'or, d'argent et de soie; b 215.
Fil de Florence; b 224.
Filles de joie suivant la Cour; b 231.
Filures; b 406.
Finé (Oronce), lecteur en mathématiques; b 203, 245, 248, 414.
Flacons: d'améthiste; b 226.
— d'argent vermeil; b 392.
Flandres; b 412.
— (Pays de); b 218.
— (Façon de); b 392.
— (Tableaux et pourtraictz de); b 206.
— voyage de Primatice; b 366.
— voy. *Tapisseries.*
Flandrin (Hippolyte), P.; a LV.
Fléau pour fermeture; b 313.
Flèches; b 243.
Fleurs à l'antique (Ciselé de); b 392.
— *en terre émaillée;* a 112.
Fleurs de lys; b 59.
— — héraldiques; a LVII.
Fleury (Guy), valet de chambre du Roi; b 260, 366.
— voyage d'outre-mer; b 262, 269.
*Florence (Fil de); b 224.
— voy. Alvergne, Cellini *Vernia.
Florentins (Peintres); voy. Dominique, Miniato, Regnaudin, Robbia.
Flutes (Joueurs de); b 272.
— voy. Pierre.
Foi (Statue en bois de la); a 191.
Foin (Achat de) pour les bêtes de Vincennes; b 240.
— pour les daims du Bois de Vincennes; 413.

*Folembray (Château de); a XLV, 397, 412.
— (Capitainerie du château de); a 397; b 4-5.
Folle de la Reine; b 270.
— voy. Girard, Kathelot.
Fondet (Jacques), P.; voy. Renoult.
Fondulus (Jhéronyme); b 368.
Fontaine triangulaire avec trois dauphins; b 305.
— (Tuyaux de); b 321-2.
— représentée par un diamant; b 384.
Fontaine (Léonard), maître charpentier; a 309, 361, 365, 393; b 27, 28, 82, 84, 85, 109, 110, 130, 131, 147, 148, 153, 171, 184, 188-9.
Fontaine (Mathurin), imager; a 135.
*Fontainebleau; a 1, 2, 3, 4, 5, 8, 10, 11, 12, 13, 16, 17, 18, 20, 21, 24, 25, 124, 125, 126, 127, 129, 140, 145, 154, 158, 161, 163, 167, 168, 169, 171, 172, 173, 174, 177, 178, 179, 180, 181, 236, 237, 240, 241, 263, 264, 265, 266, 274, 275, 276, 278, 279, 281, 315, 316, 319, 343, 369, 397, 407, 408, 409, 410, 411, 412, 413, 414; b 5, 7, 8, 11, 12, 29, 34, 35, 37, 38, 42, 46, 129, 166, 168, 174, 175, 177, 199, 221, 224, 232, 237, 242, 243, 270, 272, 361, 362, 371, 377.
*Fontainebleau (Château de); XXII, XXXI, XXXII à XLVII passim, 165, 209, 210, 212, 214, 216, 249, 251, 277, 281; b 88, 89, 90, 173, 174.
— Recette; b 263, 270.
— vente du bois de brezic; b 129.
— paiements; b 247, 255.
— vuidanges; b 193.
— achat de pierres; b 114.
— ouvrages; b 237.
= Maçonnerie; a 25-64, 111, 113, 129-30, 185-6, 244, 282, 322, 343, 370; b 1, 29-30, 46, 64, 74, 115, 125, 178, 193.
— (Édifices de); b 241.
— piliers; a 42.
— piliers carrés enrichis de candélabres; a 33.
— colonnes; a 39, 47, 58.
— chapiteaux; a 26, 27, 46.
— portes; a 47.
— croisées; a 46.
— lucarnes; a 27, 43, 44, 46.
— cheminées; a 30, 42-3, 45.
— cuisines (Cheminées des); a 58.
— retraits (Fosses de); a 38-9.
— brique; b 125, 193; briquetiers; b 180.
= Charpenterie; a 66-79, 81, 111, 112, 130, 212, 244, 282, 322, 344, 370; b 2, 30, 47, 64, 94, 115, 125, 178, 193.
= Couverture; a 79, 80, 111, 130, 186, 244, 282, 370; b 30, 47, 64, 95, 116, 126, 173, 178, 194.
= Menuiserie; a 82-4, 112, 113, 130, 186-7, 195, 212, 244, 282-3, 322, 344, 370-3; b 2, 30, 47, 64, 95, 116, 126, 180, 194.
= Serrurerie; a 81-2, 111, 113, 130, 186, 244, 283, 322, 344, 373; b 30, 47, 65, 95, 116, 126, 181, 182, 194.
= Plomberie; a 86, 112, 131, 188, 189; b 116, 180, 194.
= Vitrerie; a 85-6, 114, 187-8, 245, 283, 344, 373; b 30-1, 47, 131; b 65, 95, 116, 126, 181, 182.
= Pavement; a 86, 114, 131, 188; b 31, 48, 65, 95, 117.
= Nattes; a 212; b 48, 65, 117, 126.
= Parties extraordinaires; a 190, 105, 283, 285, 374; b 2-3, 31, 48-9;
— inopinées; b 49, 65-7, 96, 97, 117, 126.
= Sculpture; b 115, 125, 179.
— termes; a 92.
— stuc (Figures de); b 96.
— stucs; a 190, 205, 284.
— anticailles; b 96.
= Peintures; b 173, 179, 194, 195;
— peintures et dorures; a 188-90; b 31.
— painture de stuc; a 197.
— paintures à frèz; a 190.
— verrières des chapelles; a 85.
— ouvrages d'émail; a 112.
= grand fossé en ovale; b 52.
— cour du donjon ou cour ovale; b 184; (Garde-fous de fer des petites galeries de la); a 190.
— basse-cour; a 130; b 3.
— cour de la fontaine; b 30, 181.
— fontaine; a 188, 212, 414; b 66.
— perron de la fontaine; a 198.
— cour des Offices; a 50.
= Tours; a 65.
— vieille tour; a 47.
— vieilles tournelles; a 37-8.
— la grosse vieille tour; a 30, 31, 69.
— tour neuve du coin du grand jardin; a 62.
= Donjon. Salle du roi; b 96.
— Donjon de la Chapelle; a 189.
— haute chapelle du donjon; a 194.
— — (Lanterne de la); a 191.
— Chapelle; a 41, 45, 210.
— — (Haute et basse); a 211.
— portail de la chapelle sur la basse-cour; a, 202.
= Horloge et cloche; b 362.
— horloges; a 189, 191.
— horloge de Jean Albe, d'Aix; b 415.
— horloge de la chapelle (Statues de l'); a 201-2, 204.
— statues de la Religion catholique et de la Justice (1570); b 179.

FONTAINEBLEAU.

= Cabinet de la tour du jardin; a 133.
— tonnelle au coin du jardin de la Conciergerie; a 189.
— terrasses; a 47, 48, 58.
— grande terrasse; a 199.
= Portail de l'entrée; a 25-30, 91, 112, 114.
— grand escalier; a 210, 211.
— gros escalier, 1565; b 120.
— grand escalier du corps de logis neuf (1565); b 115.
— Escalier à vis; a 28-9, 34, 35, 36, 40-1, 47.
— fin de l'escalier à vis entre la chambre et le cabinet de la Reine; b 66.
— escalier du logis des enfants; a 46, 47.
= Grand corps d'hôtel en masure; a 39-41.
— bâtiment de 1533; b 209.
— grand corps d'hôtel; b 247, 249.
— grand corps d'hôtel neuf; b 362.
— corps de logis neuf entre la grande basse cour et la cour de la fontaine, 1565; b 115, 116.
— pavillon neuf, 1565. Façade (Sculptures de la); b 120.
— portail de devant au grand corps de logis neuf. Peintures; b 195.
— pavillon neuf, 1566. Corniche (Sculptures de la); b 125.
— grand pavillon près du grand escalier du corps de logis neuf (1565); sculptures; b 114.
— corps de logis neuf entre la cour de la fontaine et la chaussée (1570); b 179.
= Grande salle du guet; a 38, 39, 39-40.
— Offices; a 41, 46, 71.
— cuisines; a 41, 49, 58, 78.
— garde-mangers de bouche; a 49, 58, 78.
= Pavillon au coin du clos de l'étang; a 195.
— pavillon au coin de la grande basse-cour sur le jardin de l'étang; a 202.
— grand pavillon de l'étang et portail, dit la Porte dorée; a 198-9.
— — salle haute; a 187, 195, 201.
— — galerie; a 187.
— — terrasse; a 187.
— pavillon neuf ou des poêles; a 134.
— — chambre et cabinet du roi (1558); a 371, 373.
— — pavillon de l'étang. Salle des poêles; a 204.
— — chambre des poêles (Cheminée de la); a 283-4.
= Galerie; a 43, 45.
— grande galerie de François 1er; a 45, 58, 68, 69, 76, 88-90, 93, 95-6, 97, 99, 100-1, 101-2, 104, 105, 116,

133, 134, 146, 147, 148, 151, 190, 194, 414; b 3, 29, 66.
= Galerie de la basse cour; b 48.
— grande galerie sur la grande basse cour; a 191.
— grande galerie de la basse cour vers le pont-levis. Peintures; b 195.
— — rafraîchissement des peintures; b 195.
— — les cinq cheminées; b 3.
— — (Lambris de la); b 361.
— — frises; a 199.
— — (Tableaux de la); a 204.
— — (Peintures de la); b 31, 129, 223-4.
— — fresques, reproduites en tapisseries; a 204, 205.
— — (Etuves sous la); a 199.
— — (Salle, chambres et étuves sous la); a 197.
— — (Chambre rouge des étuves sous la); a 200.
— — salle des étuves; a 201, 202.
— — chambre des étuves; a 190, 284.
= Galerie de Henri II construite par François 1er; a 41.
— salle; a 190.
— grande salle de bal. Porte de pierre de l'entrée; a 374.
— — cheminée; a 284.
= Laicterie ou lecterie (Chambre de la); b 66, 67.
— — (Salle de la); b 48.
— — (Salle et allée de la); b 96.
— — (Cabinet de la); b 129.
— — peintures; b 195.
— — (Grande salle près la); b 129.
= Salle des anticailles; b 96; sert de salle de comédie; b 97.
= Chambre de François 1er; a 42, 189, 190.
— — (Buffet de la); a 189.
— première chambre sur le portail; a 103, 104-5, 116, 132, 133, 134.
— chambre du Roi au pavillon de l'étang; cheminée; a 285.
— chambre du Roi (1558); porche de menuiserie sculptée; a 374.
— chambre du Roi; cheminées; b 31.
— — plafond; b 31.
— — peintures et stucs; a 88-90, 92.
— cabinet du Roi; a 200, 201, 202, 203, 283.
— cabinet de la chambre; b 48.
— cabinet de la chambre ou cabinet du trésor du Roi; b 49, 51, 52.
— — cheminée; b 51.
— chambre du Roi (Cabinet de la); peintures; b 21.
— cabinet du Roi. Peinture, 1570; b 179.
— salle du Roi près sa chambre; a 197.
— garde-robe (Cabinet de la); a 38.

— chambre du trésor des bagues, au dessus de la chambre du Roi. Peintures; a 195.
— cabinet des armes du Roi; b 51, 67, 96.
= Chambre de la Reine; a 189, 190.
— — (Cheminée de la); a 189.
— — peintures et stucs; a 88, 90-91, 96, 98, 99-100, 101, 102, 104-5, 116.
— cabinet de la Reine; b 48.
— cabinet de la Reine sur le jardin; b 129.
— salle de la Reine; b 96.
— maison neuve de la Reine (1557) sur la terrasse du grand jardin; b 195.
— chambre de Louise de Savoie ou de Madame; a 42, 76.
— corps d'hôtel de Madame (1528); a 35-6.
— chambre de la Reine-mère; b 52, 66, 67.
— — (Cabinet de la); b 52, 66, 67.
— — passage entre les deux; b 52.
— chambre de Marguerite de Navarre; a 42.
= Logis des enfants de François I^{er}; a 31-2, 38, 39.
= Chambre du Connétable; b 96.
— cabinet de la chambre du Chancelier, au bout de la galerie. Peintures; b 195.
— logis du cardinal de Lorraine (1559); b 3.
— chambre de madame d'Etampes; a 189, 201.
— Donjon. Chambre de madame d'Etampes. Peintures de la vie d'Alexandre; b 195.
= Concierge; b 372.
— Conciergerie; a 60, 64, 73, 121, 133.
— logis du Capitaine gouverneur; a 110.
— Capitaine du château; voy. L'Hospital.
— garde-meubles; a 73.
— meubles; a 119, 120; b 234, 239.
— — (Gardes des); b 372; voy. Herbaines.
— tapisseries; a 119, 120, 204, 205.
— meubles et tapisseries (Garde des); a 207.
— Tapissiers; voy. Herbaines.
= Bibliothèque; b 240.
— jeu de paume; a 52, 371.
— grand jeu de paume; a 70-1; (Corps d'hôtel de la dépouille du); a 71.
— Petit jeu de paume; a 72.
— Tripot (Le petit); b 67.
— Ecuries de feue Madame; a 110.
— Chenil; a 53, 77.
— Chenil (Logis du); b 363.
— Toiles de chasse; b 239.
— Volière; a XLIV.
= Réception de Charles-Quint; a 136.

— Fêtes des jours gras du dimanche 16 au samedi 22 janvier 1563 (1564); b 102.
— Venue du roi François II; b 30.
= Jardin; a 37, 38, 49, 53, 62, 65, 67, 70, 73, 79.
— Jardin (Charpenterie dans le); a 74.
— Jardins; b 49, 85, 180-1, 238.
— Grand jardin; a 87.
— Jardin; fontaine; a 67, 87, 131.
— Fontaine de l'Hercule de Michel-Ange; a 198, 199.
— Jardin de l'étang; a 174, 175, 178, 179.
— L'étang; a 48, 53, 54, 58, 77, 78, 130.
— Bréau (Lieu dit le), près l'étang; a 77.
— Jardin de la Reine (Figures du); b 96.
— Jardin de la Reine. Salle neuve en bois et en latte; b 49, 50, 52, 66-7.
— Jardin de la Conciergerie; a 188.
— Jardin des pins; b 193, 195.
— Jardin (Petit) neuf pour les Enfants; a 74.
— Jardinages; a 112, 116.
— Jardins. Fruits; b 250.
— Jardins. Arbres fruitiers; b 362.
— (Arbres fruitiers de Provence portés à); b 252.
— Jardins. Orangers; b 361.
— Canaux; a 53, 54, 133.
= Abbaye; 50, 58, 59, 60, 66, 67, 71, 72, 79, 80, 81, 130.
— Corps d'hôtel des Religieux de l'abbaye; a 45, 46, 48-9.
— — Cloître des Religieux; a 69, 71, 130.
— — Offices du Commun de l'Abbaye; a 53.
— L'ancien hôpital; a 49.
— Grande salle neuve du Val; a 209.
— Maisons achetées par le Roi; a 131.
= Hôtel de maître Julien Bonacorsi; a 104.
— Hôtel d'Entragues; a 65.
— Hôtel de la Couldrée; b 2.
— Hôtel de Vendôme; a 65.
— Rue neuve près du château; a 130.
— Carrefour du cimetière; a 49.
= Forêt. V. Bièvre (Forêt de).
— Puits; a 53, 133.
— Vignes; b 206.
— Vignes plantées par François I^{er}; b 224.
— Vignes (Façon des) lèz Fontainebleau; b 214.
— Vignes. V. Le Bouteiller (Janot).
— Pressoirs du Roi; a 108.
— Pressoirs du Roi (Maison des); a XLI.

FONTAINEBLEAU — FRANÇOIS. 463

*Fontaine-Françoise (Arrt. de Dijon, Côte-d'Or); b 252.
Fontayne (Verrerie Charles); b 205.
Fonte; Voy. *Contrecœurs;* b 138.
Fontes de Fontainebleau; a 191, 198, 199, 200, 201, 202, 204.
Forçats (Chemises, habillements et bonnets des); b 211.
Force (Figure de la); a 203.
Forcères, au sens de *forçats;* 225.
Forcya (François); b 380.
Forest (Christophe de), médecin de François Ier; b 202, 265.
Forêts royales. — Ventes de bois; b 261-2.
* Forèz : Voyage de François Ier; b 233.
Forges (Fiacre de), dit Barre-Neuve; b 409.
Franconseil; b 412.
Forget (Raymond); b 204, 237.
— — payeur de Chambord; b 215, 242, 247, 249, 266.
Formes, au sens de fenêtres des chapelles; a 85.
— au sens de grandes fenêtres; b 320.
— (Meneaux, traversins, remplages, talus, pieds-droits et voussures); b 324.
— (Hautes). V. *Vitraux.*
Fortunes (Huit figures de); a 352-3.
Fouasse (Jean), P. et doreur; b 3; voir Fruace?
Foucquart (Thomas), maçon; b 343.
Foucques (Josse), flamand, P.; a 93, 408.
Fougères (Simon de). Gages; b 365.
* Fougerolles. V. *Feucherolles.
Foulette (Jacques), P.; a 196.
Foullon (Pierre), P.; b 366-7.
Foulon (Benjamin), P.; b 366.
Fourcade (Jean), haultbois et violon du Roi; b 240, 270.
Fourchette d'ébène à la damasquine d'or et pierrerie; b 381.
— V. *Assiette.*
Fourcroy (de), notaire; a 224, 225; b 294, 295.
Fourcy (Jean); a XLIII.
Fournier; a 385.
Fournier (David), menuisier; b 357.
Fournier (Etienne), maître maçon; b 193.
Fournier (Simon), procureur des comptes; a 260.
Fouroit ???; b 225.
Fourré (Etienne); b 242.
Fourré (Macé), carrier; b 278.
Fourriers du Roi; b 258.
Fourrure. V. *Manteau.*
Fourrures; b 393, 394, 396.
Fous. V. *Briandas, Plaisants.*
Foustin, joueur de sacqueboutte; b 204.

Fouton ou Fonton, haultbois et violon du Roi; b 242.
Fragonard (Théophile), P.; a L.
Frais ou *Frèz* (*Peintures à*); à fresque. V. *Fontainebleau.
Fraisiers achetés à la hottée; b 347.
Française (La grand nef appelée la); b 255.
* France (Hôtels du Roi en); b 7, 12.
France littéraire (La); a L.
Francisque de Boulogne. Voy. Primatrice.
Francisque de Crémone, — le même que Francisque de Malle? — b 271.
Francisque de Mantes, P.; a 197.
Francisque de Mantoue, joueur de hautbois; b 245.
Franck (A.); a LIII.
François Ier; a XVII, 163, 165, 167, 169, 170, 171, 172, 174, 175, 176, 177, 178, 180, 181, 183, 213, 214, 249, 251, 333, 411; b 7, 13, 41, 399, 402.
— (Comptes de); a 1-158.
— (Argenterie de); b 209.
— Dépenses secrètes; a VIII; — 1530-3; b 199-274, 359-417.
— Acquits au comptant; a XIV-XVI.
— Entrée à Lyon; b 219.
— Entrevue avec Charles-Quint à Aigues-Mortes; b 363-4.
— Entrevue avec Clément VII. Voy. Clément VII.
— Voyage en Dauphiné et en Forèz; b 233.
— Ses enfants; b 222.
— Ses filles; b 220, 227.
— Signature; b 414.
— Sceau pour Montbéliard; b 271.
— Ses devises; a 29, 33, 47.
— Ses chiffres et devises; b 267.
— Statue équestre. V. Rustici.
— Son portrait en or; b 247.
— (Chapelle de); b 209.
— Heures enluminées; b 238.
— Reliures de sa bibliothèque; b 233.
— se fait suivre de livres en voyage; b 233.
— Damoiselles de sa Maison; b 230.
— et les ouvriers de Cellini; b 326.
— Devis à son plaisir d'une table d'argent à mettre drag·es et confitures, posée sur quatre satires; b 329, 330, 331.
— Son tombeau. Voy. *Saint-Denis.
— Sépulture de son cœur; a 292.
François (Le Dauphin), premier fils de François Ier, mort en 1537; b 217, 322-3, 235, 409.
— Duc d'Orléans; 532; b 270.
— François d'Orléans; b 232, 409.
— malade à Marseille; b 226.
— Habits; b 396.

— Son collier de Saint-Michel, 1532 ; b 391.
— Sa campagne en Artois, 1537 ; b 237.
— (Chapelle de), 1537 ; b 395-6.
— Orléans (Feu Monseigneur d') ; — Sa chambre à Saint-Germain ; b 318.
François II, fils de Henri II ; a 333, 336, 342, 381, 383, 394-6, 400, 403 ; b 6, 9, 13, 16, 17, 23, 89, 90, 142, 143.
— Orléans (Monseigneur d') ; son baptême ; b 304.
— — Illumination pour son baptême dans la cour du château de Saint-Germain (Déc. 1548) ; b 303-4.
— (Le pédagogue du Dauphin), 1548 ; b 305.
— Fête de son mariage au Louvre, 1558 ; a 356-8.
— (Comptes de) ; b 5-34.
— Sépulture de son cœur à Orléans ; b 107-8, 119, 120.
François (Charles), neveu de Jehan de Cugy ; b 204.
François (Gatien), maître maçon ; b 55.
— (Gratien), maître maçon ; a 207, 212.
— — Maître maçon du château de Madrid ; a 117, 138.
François (Jean), maître maçon à Melun ; a 211, 245, 285, 286.
François (Jean), maître maçon ; a 323, 374 ; b 32, 53, 68, 97, 117, 127, 196.
François (François de), de Luques ; b 259.
Francquin (Francesco), orateur italien ; b 414.
Franges ; b 406.
— d'or ; b 235.
— d'or et de soie ; b 225.
— de fil d'or faux ; b 242.
— de lit ; b 234.
Freeman, lithographe ; a L, LI, LIV, LV.
Frenicle, notaire ; b 330.
Frès (Couleurs à) ; algo ; b 365.
Fresnon (Gombard). P. ; a 200.
Fresques, en façon de tapisserie ; a 204.
Frèze (Augustin), fondeur de la Monnaie de l'Hôtel de Nesle ; b 335.
*Frise (Pays de) ; b 272.
Frisé pour doublures ; b 398.
Froissart (Jean) : *Chroniques* ; a LXI.
Fromont (Michel), notaire à Saint-Germain ; b 324.
Frond (Victor) ; a L, LII, LXI.
Fronsac. Voy. Saint-André.
Fruace ? (Jean), P. ; a 374 ; voir Fouasse.

Fruitiers du Roi ; b 258.
Fruits en terre cuite émaillée (melons, concombres, pommes de pin, grenades, raisins, artichauts, citrons, oranges, pêches, pommes) ; a 112.
Feuillettes (Jacques), P. ; a 197.
Funailles, cordages ; b 206, 209.
Furstemberg (Le comte Guillaume de) : don d'une coupe d'or ; b 232.
Fusée. V. *Diamants*.
Fustes turques ; b 253.
Futaine ; b 225, 394, 395.
— blanche ; b 398.
— blanche de Milan ; b 398.

G.

Gâche de porte ; b 300.
— double (Anneau garni d'une) ; b 308.
Gâches. Voy. *Serrures*.
Gadier (Jérôme) ; b 369.
Gaigny (Jean de), docteur en théologie) ; b 253.
Gaillard (Nic.), tapissier ; a 205.
Gaine. V. *Couteaux*.
Gaillardon ou Gallardon (Jean), imager ; a 133, 200.
*Gaillère ; voy. *Gallières.
*Gaillon ; a XXVII.
Galatée, et non *galatte ;* Camée ; b 247.
Galéace ; b 208.
Galéasse, nommée Saint-Pierre ; b 270.
Galère (Equipement d'une) ; b 210-1.
Galères ; b 224, 413.
— de François Ier ; b 251.
Galeries en façon d'arceaux hors œuvre ; a 219.
Galetas ; a 218, 221.
Galions ; b 208.
Gallain (Cha...), bailli d'Anet ; b 305.
Gallant (Pi..., marchand ; b 239.
*Gallelères ... 09. voir *Gallières.
Galles (Ba... Sc. ; a 292.
*Gallières ... lère, Landes ?) ; a 183, 409.
Garde-fol de ... is ; b 304.
Garde-fous ... r ; a 38 ; b 308.
— en pierre ; 96-7.
Gardes. V. E...e.
Gardes. Voy. *Serrures*.
Gargouilles ; a 223 ; b 324.
Gargousses ; a VIII, XXVIII, LIX.
Garnier (Guil.), P. ; a 200.
Casce, au sens de *gâche ;* b 311.
Gaspard de Venise, fauconnier grec ; b 215.
Gastellier (Jean) ; b 165.
Gâteau des rois ; b 312.
Gau (E.), dessin. ; a L.
Gaucherel (Léon), G. ; a LIX.
Gaudart, notaire ; a 240 ; b 36. Voy. Godard.

Gaudart ou Godart (Etienne), carrier; b 353.
Gauderonnée (Coupe); b 392.
Gauderonnées (Tasses); b 392.
Gaudin (Simon), joaillier; b 250, 381.
*Gault, près Sézanne — Marne — (Forêt de); a 20; b 261.
Gaulteret ou Gaulters (Benoît), apothicaire de François Ier; b 214, 220.
Gaultier (Ant. de), verrier; b 371.
Gaultier (Jean), charpentier; b 354.
Gaultier (Michel), sc. — Tombeau de Henri II; b 120-1.
Gaultier (Nic.), maçon; b 343.
Gaultier (Robert), maçon; a 325.
Gayant (Catherine), dite la Cadranière, mercière; b 241.
Gazeran (Jean), payeur des œuvres du roi; b 151, 152.
Gédéon (Histoire de) — tapisserie en onze pièces; a 206.
— (Enseigne de); b 230.
Gelée (Jean), payeur des œuvres du roi; a 259.
Gellé (Claude), P. — Ses notes manuscrites; a LVIII.
*Gênes. — V. Drap de soie, Velours.
*Geneton (Abbaye de); a 409. — Geneston, diocèse de Nantes, Loire-Inférieure, commune de Montbert. — Voy. Delorme.
Genevoise (la), au sens de Génoise. V. Marie.
Gennevoys, au sens de Génois; b 375.
Geoffroy (Jean); b 238.
Geoffroy (Jean), arboriste; b 252.
Geolier, au sens de joaillier; b 221, 222, 380.
Georges (Laurent), P.; a 136.
Gerbault (Etienne), receveur de Paris; a 322; b 75.
Germain, nom d'une cloche; b 285.
Gernac. Voy. Jarnac.
Getty. V. Guety.
Geuffroy (Jean), jardinier; b 361.
Giard; a XLIX.
*Gicourt (Seigneurie de) — Oise, commune d'Agnetz; b 212.
Giffart (René), imager; a 103, 105, 106, 134.
Gigoin (Guillemette); b 215.
Gigot (Jehan), maçon; b 343.
Gilles (Guillaume), tailleur de pierre; b 134.
Gilles (Simon), orfèvre; b 385.
Giniez (F.), dessin.; a LV.
Girard (Claude), charpentier juré; a 81, 130, 186, 207, 212, 213, 261; b 25-6, 45.
Girard (Françoise), gouvernante de folle; b 399.
Girard (Guillaume), charpentier; b 2, 31, 47, 64, 94-5, 115-6, 125.

— maître charpentier de la grand cognée; b 178, 193.
Girard (Nic.), arpenteur; b 156.
Girard (Pierre), maître maçon; a 209. V. Girart.
Girarde (Françoise); b 270.
Girart (Pierre), dit Castoret, maître maçon; a 244, 282, 322, 343, 370; b 1-2, 29, 46, 64. V. Girard (Pierre).
Giroux (Léonard), tailleur de pierre; b 182.
Giron (Laurent), joaillier; b 269.
*Gisors (Bailliage de): maître des œuvres de maçonnerie; b 290.
— (Recette de); b 263.
— Saint-Protais; a LVI.
— Tour du prisonnier; a LVI.
Giustiniani (Sebastiano), ambassadeur de Venise; b 202.
Glands (Chapelet en façon de); b 384.
Glauve? (Olivier), maître de la Monnaie de Paris; b 236.
Gobelins (Famille des); a XXV.
Godard (Pierre), P.; a 93, 95.
Godart, notaire; a 266.
Godart (Jacques), procureur; a 23.
Gohorel (Hébert), charpentier de navires; b 414.
Goille (Simon), trésorier alternatif; a 266, 267, 268, 269, 279, 295, 315, 316, 317, 318, 319, 322, 330, 343, 354, 379, 418, 419, 420; b 88, 91.
Gomboust; a LIII.
Gomme; b 69.
Gondi (Albert de), maréchal de Retz, comte d'Oyen (et non Doyen), baron de Retz, de Dampierre et de Saint-Seigne; a XXXII, XXXVII, XLII; b 155, 156, 192.
Gondi (Pierre V, cardinal de), Évêque de Paris (1569-98); b 340, 340-1, 342, 345, 347, 348.
Gondole (Barquette au sens de); b 268.
Gonds; b 310, 311, 312, 313, 314.
*Gonesse (Pont et moulins de); b 121.
— V. Arnouville.
Gorgerettes; b 406.
Gosselin (Amelot — Ancelot?), tapissier de François Ier; b 205.
— (Lancelot), tapissier; b 260, 272.
Gosset (Clément), menuisier; a 246, 286, 377.
— (Clément), maître maçon; a 325.
Gouast. V. Guasto.
Gouffier (Claude), marquis de Boisy et seigneur d'Oiron, Grand-Écuyer de France (1538); b 406.
— Son collier de Saint-Michel; b 391.
— Robe; b 401.
— Sa chambre à Saint-Germain; b 319.
— Son peintre, b 367.
Goujon (Jean), tailleur d'images; a IX, LVII, 261, 356, 387; b 25, 44-5, 36.

— Jubé de Saint-Germain-l'Auxerrois; a xxv-xxix; b 282-3.
— — Notre-Dame-de-Pitié; I, xxvi, xxvii; b 283.
— — Ensevelissement du Sauveur; a xxvii, xxviii.
— — Evangélistes; I, xxvi, xxvii; b 283.
— — Têtes de Chérubins; b 283.
Goujons de fer; b 315.
*Gournay (Pont de); a xxxiv, xxxv, 368, 391; b 7, 11, 85, 108, 109, 130, 420.
Goursault (Mathieu), tailleur; b 234.
Goussart, notaire; a 211.
Grain (Jean ou Jeon de), joaillier de Paris; b 226, 267, 268.
Grand (Pierre), muletier du Dauphin; b 217.
Grand-Jean, couvreur; a 186.
— Voy. Cordier (Grand-Jean).
Grand-Maître. V. Gouffier.
*Grand-Morin (Le), rivière; a xlii.
Grand-Remy (Etienne), clerc de l'écritoire des maîtres des œuvres; a 392.
— garde de la voirie de Paris; b 28.
— clerc des œuvres de Paris et trésorier des œuvres du roi; b 72, 73, 74, 75, 76, 77, 85, 87.
— maître des œuvres de maçonnerie; b 186, 187.
— maître maçon; b 130, 146, 153-54.
Grand-Remy (Etienne), charpentier; b 148.
Grand'Sénéchalle (La). V. Poitiers (Diane de).
Grant-Maistre (Le), 1537; b 236; voy. Montmorency.
Grantcourt (Claude), imager; a 135, 197.
Grantval (Claude de), piqueur de fauconnerie; b 411.
Gravas; b 304.
Gravure à la Moresque; b 228.
— en bois (Histoire de la); a l.
— en manière noire; a li.
Grec (Lecteurs en). V. Danès, Guidacerius, Tousac, Touzart.
Grecques (*Lettres*); b 243.
Grecs (*Fauconniers*); b 215.
Grenades, au sens de *grenats;* b 246.
Grenats; b 246, 250, 256, 269, 392.
— taillés à faces; b 226.
— V. *Dizain, Patenostres.*
Grenouilles en terre cuite émaillée; a 112.
Grès (Pierres de); b 193.
— (Pierre de taille de); a 25, 26, 27, 28, 29, 32, 33, 34, 35, 36, 37, 39, 40, 41, 42, 44, 45, 47, 57, 196, 209, 210.
— (Termes de); a 198, 199.
— (Carreaux de pierre de); a 38.
— (Gros carreau de); b 58.
— (Pavage de); prix de la toise: a 86.
— (Pavés de); a 144.
— (Gros pavé de); a 364.
Greslet (Denis), maître maçon; b 170.
Greurot (Jean), médecin de François I^{er}; b 266.
Griffes (Pierre montée à); b 222.
Grignan (Le sieur de), chevalier d'honneur de Mesdames; b 404.
Gringot et non Grugot (Jean), jardinier?; b 250.
*Grisolles (Verrerie de), près de Château-Thierry (Aisne); b 371.
*Grisy (Seigneurie de) — (près de Melun ou près de Pontoise?); b 165.
Grolier (Jean), seigneur d'Agnisy?, trésorier de France; a 273, 274, 301, 304, 306, 314, 369, 392, 393, 419; b 29, 71, 72, 77, 80, 81, 82, 84, 85, 86, 150.
— trésorier des guerres, puis de France (1533); b 209.
Groneau ou Gronneau (Pierre), payeur des œuvres de maçonnerie; b 360.
— — payeur de Vincennes; b 256.
— — payeur de la ville de Paris; b 237.
Grotesque (Peinture); b 127.
— (Peinture en); b 96, 123, 179.
— (Peinture en forme de); b 2, 3.
— (Ouvrages en); b 48.
Grotesques (Façon de); a 195.
Groust (Nic.), P.; a 137.
Groz (Jean-Antoine); b 220.
Guasto (Le marquis de). — Ses trompettes italiens; b 245.
— (Gaspard), ambassadeur de Portugal; b 217, 389.
*Gueldres (Pays de); b 272.
Guenel (Jean), P. (Quenet ou Quesnel?); a 135.
Guérin (Claude), maçon; b 351, 352, 353.
Guérineau (Hugues), marchand tapissier; a 108.
Guesdon (Jean); b 234.
Guety (Barthélemy), P.; b 364.
Guiberge (La)??? b 284 (tant aux personnages qu'à la guiberge).
Guichardin (François); b 389.
Guichet, petite porte pratiquée dans le vantail d'une porte; b 311-2.
Guichets de châssis; a 83, 84.
— V. *Vitraux.*
Guidacerius (Agathus ou Agatius), et non Gindacerius ou Guindacerius, lecteur en hébreu; b 203, 244, 262, 414.
Guiffrey (M. Jules); l'Avertissement; a v-xxiv; b 360.
Guignebœuf (Etienne), nattier; a 248, 262, 388, 411, 412; b 63, 93, 138.
Guigo (Jehan), joueur de haultboys; b 231.

Guilhem (Marie), génoise, lingère du roi; b 403.
Guillain (Guil.), maître des œuvres de maçonnerie de la ville de Paris; a 225, 232, 233, 260, 306, 356, 386, 392; b 25, 44, 62, 79, 93, 111, 123, 130, 137, 292, 293, 294, 295, 296, 302, 303.
— maître des œuvres de maçonnerie de l'hôtel de ville de Paris en 1548; b 303, 322.
Guillaume (Didier), charpentier de la grant coignée; b 285.
Guillaume de Berry (Le sire); b 277.
Guillaume de Louviers, plaisant; b 249.
Guillem (Michel), maître de la Monnaie de Lyon; b 407.
Guillemot (Pierre), imager; a 192.
Guillochis; a 357.
Guindacerino. V. Guidacerius.
Guinet (Nic.), imager; a 100.
Guintur (Etienne), médecin; b 414.
Guippé. Voy. Fil d'argent.
Guise (Monseigneur de), 1537-8; b 411.
— Son sculpteur; b 371.
— Robe; b 401.
— Sa chambre à Saint-Germain; b 319.
Guise (Conseil privé établi près la personne de monseigneur le duc de); b 164, 166, 167, 168, 169.
Guise (Le cardinal de); a 259.
— Sa chambre à Saint-Germain; b 302, 313.
Guise (Mad. de) — Sa chambre à Saint-Germain; b 315, 323.
Guise (M^{lle} de) épouse le duc de Longueville; b 360, 395.
Gutenberg; a LII.
Guyart (Raoullin), maître des ponts de Paris; b 342.
*Guyenne; b 363.
Guynel (Mathieu), composeur d'œuvres en réthorique; b 240.
Guyot (Claude); b 206.

H.

H de Henri II; a 357, 358, 371.
— couronnée, initiale de Henri II; b 321.
— Voir HD.
Habert (Martin), tapissier du Roi ou d'Astry; b 205.
Habillements du Roi (Crochets pour tendre les); b 312.
— de masques; b 214.
Habits de femmes; b 393, 394, 395.
Hachette (Nic.), P. doreur; b 49, 51, 66, 66-7, 67, 96.
Hachiaroli. V. Achiaroli.

Hacqueville (De), notaire; a 332.
Haligot (Claude), trésorier de l'Epargne; b 370.
Hall (M^r); a L, LI.
Hallain (Nic.), P.; a 198.
*Hallatte (Forêt de); a 20; b 216, 261.
Hallebardes; b 211.
Hallecretz (Demis); b 211.
Hallegre et Halligre. V. Aligre.
Halles. V. *Creil.
Hamelin (De), notaire; b 288.
Hamelin (Nic.), P.; a 197.
Hance, marchand; b 259.
Hancké, dess.; a LI.
Hannères (M^{me} de). Voyez Humières.
Haquebutte à sept canons; b 228.
Haquebuttes; b 211.
Haquenée des bouteilles de la Bouche et des Chambellans; b 264.
Haquenées, b 409.
Haraucourt (Le seigneur de); b 266.
Harnais de guerre, au sens d'armures complètes; b 244.
Harnais de cheval, de velours brodé; b 229.
— pour haquenées; b 403.
Harpies ou *Sphinges,* fonte de Fontainebleau; a 199, 201.
Hastier (Guillemette); b 289.
Haubergermierye; b 409.
Haudineau (Jean), valet de garde-robe; b 254.
Haulxboys (Joueurs de); b 206, 231.
— de François I^{er}; b 270.
— de l'Ecurie du Roi; b 223.
— italiens du Pape; b 245, 246.
Hauré (Macé), imager; b 194, 410.
Haut de chausses de toile d'argent; b 401.
— Voyez *Chausses.*
Hautemer ou Hottemer (Guil.), lapidaire et joaillier italien; b 273 (Altomare ou Ottomaro?) — lapidaire à Paris; b 226, 256.
*Hautes-Bruyères (Vignes aux), près Fontainebleau; a 87.
*Hautes-Bruyères (Abbaye des). Sépulcre du cœur de François I^{er}; a 292.
Havard (William), gentilhomme de la Maison du Roi d'Angleterre; b 407.
*Havre de grâce (Construction du); b 206.
— Port; b 255.
— (Reprise du), en 1563, tableau à Fontainebleau; b 195.
Havré (Macé), imager; v. Hauré.
Havres. V. *Droits.*
H D et croissants comme têtes de clous sur la porte d'entrée de Saint-Germain; b 311.
Hébraïques (Lettres); b 243.
Hébreu (Lecteurs en). — Voyez Canosse, Guidacerius, Postel, Vatable

Heilly, Demoiselle de. Mesdames ; b 399.
— (La petite), de la Maison de la Dauphine; b 398.
Hélye (N.), notaire; a 50, 68, 77, 80, 82, 84, 85.
Henri II : Duc d'Orléans; b 395.
— Dauphin; Retrait de son gobelet à Saint-Germain; b 301.
— — (Valet de chambre du), 1538; b 250.
— — (Sceau du), en argent, 1538; b 384.
— — Harnais de guerre; b 396.
— — Habits; b 396.
— — Son collier de Saint-Michel, 1538; b 391.
— — Chambre (Chantre de sa); b 228.
— — Sa chambre à Saint-Germain, 1548; b 304, 315.
— a, 164, 165, 166, 168, 230, 231, 236, 239, 252, 253, 254, 255, 263, 266, 270, 271, 272, 273, 275, 281, 296, 315, 319, 320, 330, 332, 381, 383, 396, 404, 405, 422; b, 7, 8, 12, 13, 14, 15, 17, 21, 89, 90, 142, 291, 292.
— (Armoiries de); a 360.
— (Devises de); b 317, 318, 357-8.
— Passepartout pour les serrures de Saint-Germain; b 310.
— et les ouvriers de Cellini; b 332.
— Son tombeau; a 401. — V. Saint-Denis.
— Sépulture de son cœur; b 55-6, 107; Voyez Dominique Florentin, Pilon et Picart (Jean).
— (Comptes de); a 158-9.
Henri IV; Lettres-patentes en faveur des artisans des Galeries; a XIII.
Henri VIII, roi d'Angleterre; b 257-8, 387.
— à Boulogne et à Calais (1533), b 213.
— Son ambassadeur; b 387.
— Ses ambassadeurs en 1538; b 248.
— Ecuyers de son Ecurie; b 257.
Henri (Jean), marchand milanais; b 236.
Henrion (Nic.), imager; a 105, 106.
Henry (Jehan), haultbois et violon du roi; b 220, 270.
Hérard (Guil.), serrurier; a 283.
Hérard (Jean), serrurier; a 245.
Hérault (Christophe), joaillier parisien; b 381, 397.
Hérault (Louis), dit Coucquerou; b 210.
Héraux du Roi ; b 235.
Herbaines (Pierre d'), tapissier de la reine Eleonore ; b 373.
Herbaines (Salomon d'), garde des meubles et tapisseries de Fontainebleau ; a 180, 182, 183, 184, 185.
— tapissier; a 206-7, 416.
Herbaines (Salomon et Pierre), frères, maîtres tapissiers ; a 205, 415 ; b 374.
— — Tapissiers de la Reine et de la Dauphine (1538) ; a 119-22
*Herbaines (Simon ? de), tapissier de la Dauphine Catherine ; b 372.
Herberay (Nic.) dit le More, fauconnier; b 409.
Hercule ; voy. Michel Ange.
— sur une plaque de cheminée ; b 314.
Hermine (L'), vaisseau ; b 413.
Hermines (Fourrure d') ; b 400.
Hernoul (Robert), P ; a 136.
Hérondelle (G.), orfèvre et lapidaire; b 230, 241, 248, 249, 381.
Hérons de Plessis-les-Tours ; b 363.
Herse (Tapisserie mise sur la); b 288.
Hesse (Le landgrave de) — 1534-7 — ; b 229, 266.
— (Envoyé du) ; b 268.
Hestre (Orpheus), haultbois et violon du Roi ; b 279.
Hestrei ou Hestrel (Dominique de) ; a 137, 409.
Heures (Livre d') en parchemin; b 241.
— (Paire d') ; b 382.
— (Paire d') en or; b 226.
— (Paire d') en or ciselé; b 246.
— (Paire d') historiée ; b 367.
Heuslin (Claude) dit Petit-Marchand, voiturier par eau ; b 48.
Hieronimo de Naples, jardinier de Blois ; b 205, 257.
Hittorff (J.-J.), Arch. ; a L.
*Hollande ; v. *Chemises, Toile.*
*Homme (La rivière d'); b 408.
Honesson (Guill.), marchand ; b 253.
*Honfleur (Port de) ; b 271, 413.
*Hongrie ; voyez Marie d'Autriche.
*Honnefleu, voy. *Honfleur.
Hoquetons des archers de la Garde; b 397.
— d'orfèvrerie ; b 406.
Horloge, au sens de *sablier*; b 382.
— Voy. *Fontainebleau.
Horlogeur du château de Saint-Germain ; b 313, 314.
Hostein, dessin. ; a L, LI.
Hotman (Jean), orfèvre ; b 225, 246, 249, 250, 254, 257, 259, 385-9.
Hotman (Thibaud), orfèvre parisien ; b 205, 217, 228, 234, 236, 248.
Hottée ; v. *Fraisier, Houblon.*
Hottemer ; v. Hautemer.
Hottin (L'abbé) ; b 363.
Houblon, acheté à la hottée ; b 347.
*Houdan (Toile de) ; b 324.
Houdan (Nic.), maître maçon des Tuileries ; b 344.
Houppe d'or et d'argent ; b 273, 382, 384.
— émaillée de rouge clair ; b 381.
— de perles ; b 381.

Houppes; b 234.
— de poignards ; b 226.
— d'or; b 253;
— d'or faux; b 237.
— de fil d'or faux ; b 242.
Hourdé (Mur) ; b 297.
Houtman, v. Hotman.
Huault, notaire ; b 92.
Hubert (Severin), maître maçon; a 363.
Huerta (La) ; v. Lerte.
Huet (Denis), manouvrier sculpteur ; a 284.
Huet (Jean) dit de Paris ; maître menuisier ; a 286, 287, 289, 324, 325, 345, 375, 377 ; b 32, 53, 69, 97, 100, 118.
Huile; b 96.
— de noix ; a 97.
Huillard-Bréholles ; a LXI.
Huis enchâssillés ; b 309.
Huisserie: b 296, 297, 299, 300, 301, 302, 303.
Huissets de menuiserie ; a 203, 204.
Huttres de la Méditerranée ; b 231.
Humières (Monseigneur d') ; sa chambre à Saint-Germain ; b 304, 312.
— (M^{me} d') ; sa chambre à Saint-Germain ; b 304, 312, 324.
Huppeau (Jacques), receveur des finances d'outre Seine et Yonne ; b 146, 151, 152.
Hurault ; b 35, 38, 40, 42.
Hurault (J.) de Bois-taillé ; b, 167.
Hurault de Cheverny ? — secrétaire du Roi ; b 9, 10.
Hurlicquet (Nic.), P. et doreur ; b 96.
Huyot, dessin. ; a LI.
Hyacynthes; b 380.
— orientales ; b 226.
Hyoncres (Hans) — et non Hyonères — b 202.

I.

Ile de France (Monuments de l'); a LVII.
Image de la remembrance de N.-S. ; b 382.
— d'or; b 249.
— d'or d'un homme armé, assis, avec son cheval près de lui ; b 269.
— à mettre au bonnet ; b 381.
Impériale (Couronné à l') ; b 112.
Impotracolio des colonnes (c'est-à-dire le poitrail, grande pièce de bois placée au sommet d'une baie) ; b 317.
Impression sèche ; a LV.
Imprimerie (Débuts de l') ; a LI, LII.
Inde (Coupe de noix d') ; b 392.
Industrie (Application des arts à l'); a LX.
Inscriptions grecques et latines ; a LIV.
Intempérance (Figure de l') ; a 203.

Isabelle d'Aragon, vice-reine de Naples (Portrait d') ; a 136.
Issoire; b 225.
Italie (Carte d'); a 373.
— (Fortifications des places d') ; a 272.
Ive (Eustache), maître maçon ; a 310, 311, 312, 314, 354, 361, 363, 364, 366, 367, 392 ; b 57, 71, 80, 82, 83, 86, 108, 109, 131, 148, 152, 170, 186.
Ivry-la-Chaussée (Eure) : Notre-Dame (Abbaye de) ; voy. Delorme (Philibert).

J.

Jachet (Ant.) ; voy. Jacquet.
Jacquelin (Anne) ; a XLVI.
Jacquelin (Jean), comptable; a XXXVIII, XXXIX, XL, XLI, XLV, XLVI.
Jacques V, roi d'Ecosse (Noces de) et de la fille de François I^{er}; 1537 ; b 396.
Jacquet (Ant.) dit Grenoble, imager, (1540-50) ; a 190, 192, 197, 202.
— Ornements du tombeau de Henri II ; b 120.
— Maître maçon ; a 343 ; b 178.
Jacquiau ou Jacquio (Ponce) Sc. ; sépulture de François I^{er}; b 70.
— — Victoires du tombeau de François I^{er} ; b 4, 33.
— Tombeau de Henri II, b 128, 129, 183.
— — Modèle du même tombeau; b 107.
— — Chapiteaux ; b 119.
— — Figures de bronze ; b 119.
— Tombeau de François II ; b 129.
Jambage de cheminée ; b 302.
Jambages de porte ; b 298.
Jambefort ; b 287.
Jamet, P. ; b 366.
Jamet (Jean) ; a 412.
— — maître maçon ; a 248, 288, 324, 347, 376 ; b 99, 104.
Janet (Les trois), P. ; a LVI.
— P. de François I^{er} ; sa femme Jeanne Boucault ; b 237.
Jaquesson, notaire ; b 278, 284, 285, 289.
Jardiniers; a 87 ; b 49, 51, 67.
Jarnac (Le sieur de), chevalier de Saint-Michel ; b 390.
— (M^{me} de) ; sa chambre à Saint-Germain ; b 309.
Jarre (Louis), P. ; a 136.
Jarret (Louis) ; a 409.
Jarvis, dessin. ; a XLIX, L.
Jasles ou *jarles*, grands seaux en bois ; a 108.
Jaspe (Manche de) ; b 243.
— oriental ; v. *Patenôtres.*
— V. *Poignard.*
Jaulges près de Tonnerre ; b 371.

Jean III, roi de Portugal (1521-57); b 206, 385, 389.
Jean, maître fontainier; b 103-4.
Jean Baptiste, P.; a 135.
Jean V Simon, évêque de Paris (1492-1502); I, xii.
Jean Francisque, Florentin; v. Rustici.
Jean Grec, fauconnier; b 215; v. Jehan.
Jean Marie, dit Benedict, du pays de Sienne, cosmographe; b 245.
Jean Pierre, P. doreur; a 196.
Jean Pierre, imager; a 133.
Jean de Bourges, imager; a 134, 194.
Jean, maître maçon; b 64.
Jean de Cambray, maçon; b 178.
Jean de Châlons, imager; a 191, 192, 194.
Jean de Langres, maître maçon; b 193.
Jean de Nîmes, chirurgien de François Ier; b 207.
Jean de Paris, P. (1537-40); a 136.
Jean de Poissy, chirurgien; b 244.
Jeanne, matelière broderesse; b 235.
Jeanne d'Albret, d'abord princesse de Navarre; sa chambre à Saint-Germain; b 321.
Jeannot le Boutiller, commis aux vignes de Fontainebleau; a 87; v. Le Bouteiller.
Jehan, maître maçon; b 298; voy. Langeais.
Jehan Grec, marchand d'oiseaux de chasse; b 410-1; voy. Jean.
Jehan Jacques, joueur de haultbois italien; b 245.
Jenin, fifre du Légat; b 271.
Jésus-Christ; nativité en verrière; b 83.
— Image de la remembrance de N.-S.; b 382.
— Histoire de la Passion; b 226.
— Crucifix sur un camée; b 382.
— Crucifiement en verrière; b 83.
— Ensevelissement; a xxvii.
Jetons d'argent; b 235.
Jeux; v. Lutte.
Jheronyme et Jherosme, v. Hieronimo.
Joachim, Joaquin ou Jouaquin (Jehan) seigneur de Vaulx; b 257, 368.
Joaillier; b 378-84; — voy. Joyaullier.
Jouaquin; voy. Joachim.
Joigneau (Pierre), imager; a 200.
Joignet (Laurent), maître maçon; a 311.
Joints couverts (Maçonné à); b 293, 294, 295.
*Joinville (Haute-Marne); a 176, 178; b 380.
Joseph (Enseigne de) et de Benjamin; b 230.
Josse (Girard), P. et doreur; a 189, 190.
Josse (Jean), P.; a 136.
Josué (Tapisserie de); b 376.

Jouan (Pierre); b 298.
Joueurs de Farces et Moralités; b 270.
Joulrer; voy. Yonctrer.
Journade d'orfèvrerie; b 406.
Joursanvault (Archives du baron de); a xiii.
*Jouy en Josas (Seigneurie de); a 12.
Joyaullier, au sens de joaillier; b 226, 241, 248, 267, 273, 378, 379, 380, 381, 382, 383; — voy. *Joaillier*.
Joyaux du Roi; b 415.
Jubé; v. *Paris (Saint-Germain l'Auxerrois).
Juge (Antoine); b 213, 258, 397.
Julle Camille, gentilhomme italien; b 222, 266, 269.
Julleau (Imbert), imager; a 197; peut-être le même que Imbert Julliot.
Julliot (François), imager; a 135.
Julliot (Imbert), imager; a 192.
Julliot (Jacques), P.; a 136.
Julyot (Hubert), P. imager; a 105, 197.
Jumeau (Pont); v. Paris (Pont-Neuf).
Jument ou brandilloire de bois; b 307.
Juno; tableau de marbre; b 234.
Junon en bois; b 50.
Jupiter, statue en bois; a 202.
Juranville (Le sieur de); b 385.
Juste (Jehan), sc.; conduite du tombeau de Louis XII de Tours à Saint-Denis; b 200.
— Paiement du caveau du tombeau de Louis XII; b 205.
Juste de Just, imager; a 95, 98, 99, 101, 132, 408; b 364, 365.
— Gages; b 210, 243.
Justice (Figure de la); a 203.
— (Statue de la); b 179.
Justynian; voy. Giustiniani.
*Juvisy (Pont de); a xlvii, 368, 420; b 108, 109, 121.

K.

K (et non *liz*), initiale de Katherine de Médicis; b 321.
— couronné à l'impériale (initiale de Charles IX, Karolus) b 112.
Kadeill (Jean), envoyé du landgrave de Hesse; b 266.
Kalbermater (Josse); 254.
Kathelot, Folle de Mesdames; b 398, 399.
— Voy. Brachelot.
Katherine; voy. Catherine et Kathelot.
Kerquifinen (Ant. de) et non Kerquifmen, payeur des Œuvres à Paris; b 199, 276-7.

L.

La Barbette (Jean), P.; a 136.

LABARRE — LANGUEDOC.

*La Barre (Seigneurie de) ; a 12.
— (Jean), comte d'Etampes, vicomte de Bridiers et baron de Vérets, prévôt et bailli de Paris, de 1530 à 1533 ; a 1, 3, 4, 5, 7, 11, 12, 23, 60, 66 ; b 212, 406.
La Baulme, Demoiselle de Mesdames ; b 399,
La Baume (Jean de), marchand ; b 26.
L'Abbé, Labbé et Labbey ; voy. Abbate.
La Berlaudière (Mlle de) ; b 400.
La Bierre ; voy. Poinctart.
Labitte (Mr Adolphe) ; a LIX.
Laborde (Alexandre de) ; L, LI.
Laborde (Le marquis Joseph de) ; a VII, XLIX, LVIII.
Laborde (Le marquis Léon de) ; a, avertissement, *passim ;* b 348, 353, 356, 359, 367.
— Mémoires et dissertations ; a XXIX.
— Bibliographie de ses ouvrages ; a XLIX-LXI.
— Renaissance des arts à la cour de France ; a V, XXII-XXIII, XXIV ; b 366.
— Château de Madrid ; a LIX ; b 368.
La Bourdaisière ; v. Babou.
*La Bresle ; b 219.
La Champagne (Claude de), charpentier ; 196.
La Chapelle, Demoiselle de la Reine ; b 399.
*La Chassaigne en Bourbonnais ; b 216.
La Chataigneraie (Mademoiselle de) ; b 403.
La Chesnaye (Le Général de) ; sa chambre à Saint-Germain ; b 302.
Lacon ; voy. Laocoon ; a 202.
Lacour (M. Louis) ; a XIII.
Lacquart (Charles), tailleur ; b 234.
Ladvocat (Louis), plombier à Paris ; b 331.
La Fa (Jacques de) et Pierre, son fils, commis au paiement des ouvriers de l'Hôtel de Nesle ; b 326, 327, 328, 329, 331, 332, 333, 334, 335.
La Fa (Pierre de), Trésorier ; b 337, 338.
*La Fère en Picardie ; b 220, 386.
La Ferté, Demoiselle de la Reine ; b 399.
*La Ferté-Milon (Graineterie de) ; a 385-6.
La Fons (Arnaud de) ; b 363.
La Gastière ; v. Berland.
La Grange (Le sieur de) ; a XLIII.
*La Grange Nivellon ou la Grange le roi (voir Terriers, P, 1833-37) ; b 165.
La Guesle (Jean de) ; a XXXV.
La Guette (François) ; b 200.
La Guette (Jean) trésorier des parties casuelles ; b 210, 215, 224, 255.
La Hamée (Jean de), vitrier ; a 86, 114, 131, 143, 155, 187, 208, 226, 229, 234, 309, 310, 311, 365, 391 ;
b 28, 58, 80, 81, 82-3, 130, 131, 138, 149, 152, 156, 172, 181, 183, 189, 192, 196.
La Hamée (Julien de), vitrier ; travaux à Saint-Germain ; b 319-20.
*La Haye, bibliothèque ; LVIII.
La Haye (Antoine de), organiste de la chambre du Roi ; 228, 242, 249.
*La Hogue ; b 272.
*Laigle (Forêt de) ; a 20.
Laine ; v. Drap.
Laleu (Guil.), marchand ; b 347.
Lallemant (Jean), sieur de Marmaignes ; b 327, 329.
Lallemant (Jean) le jeune ; b 258.
Laloue (Le sieur de), grand veneur du Dauphin ; b 204.
La Maladière (De), notaire du roi ; a 11.
Lambruis, lambris ; b 318.
*La Meilleraye, près de Rouen (Galéace construite à) ; b 208.
Lambert (Claude), P. ; a 194.
Lambry (Thomas), imager ; a 194 ; voy. Dambry.
Lamiral, not. du roi ; b 16.
*La Muette du bois de Boulogne ; a XXXI, XXXII, XLVII, 313, 411, 412 ; b 156, 157.
*La Muette la Garenne de Glandaz, près Saint-Germain-en-Laye ; a 158, 161, 213-4, 216, 236, 237, 240, 241, 248-9, 263, 264, 265, 267, 274, 275, 276, 278, 279, 281, 288, 315, 316, 317, 319, 324-5, 343, 347-8, 369, 376, 397, 410, 411, 415 ; b 7, 29, 46, 55, 60, 61, 89, 90, 94, 114, 125, 185, 292, 293, 361.
— (Château de) ; a 165, 167, 168.
— (Devis des ouvrages de) ; a 217-27.
— Maçonnerie ; b 54-5, 99, 104.
— Réparations ; b 71.
— Chapelle (Crucifix de la) ; 375.
— (Carrières près de) ; a 229.
Lancelot, joueur de rebec ; b 204.
Lances ; b 409.
Lange (Jehan), joaillier et lapidaire parisien ; b 221.
Langeois (Jean), — ou Langeais ou Langeris — maître maçon ; b 292, 293, 294, 295, 296, 302, 303.
Langeries (Jean), maître maçon ; a 225, 232, 233.
Langevin (Jean), P. ; a 196.
Langey (Le sieur de) ; b 414.
Langlois (Jean), imager ; a 192.
Langlois (Pierre), tapissier ; b 373.
Langrant (Jean), marchand lapidaire d'Anvers ; b 224, 269.
*Langres ; b 253.
— Voy. Congnet, Jean de Langres.
*Languedoc (Pays de) ; b 412, 414.
— (Marbres de) ; a 262.
— (Recette de) ou de Langue d'oïl ; b 208, 221, 249.

— (Voyage de); b 273.
Lanier; b. 410.
La Noue (Jacques de), maître maçon; b 154, 171, 187.
Laocoon et ses enfants, fonte de Fontainebleau; a 191, 193, 202.
La Perdelière (François de); b 259.
Lapidaire, marchand de pierres précieuses; b 221, 222, 226, 230, 381, 383.
La Pierre (Ant. de), chantre du duc d'Orléans; b 228.
Lapis azenoys? (Vases de); b 229.
— azuré; v. *Patenôtres*.
— V. *Coupe*.
Lapitte (Etienne); b 360.
La Planque (Josse de); b 269, 271, 412.
*La Pollitière (Seigneurie de); b 250.
*La Pommeraye près Creil (Forêt de); b 261.
La Porte (Bastien de), marchand de Bruxelles; b 374.
Laqua; v. Acqua.
Laquais du Roi; leur costume; b 403.
L'Archer, procureur; b 75.
L'Ardant (Jacques), menuisier; a 108, 130, 138, 143, 156, 208, 226, 229, 233; b 316.
La Roche; v. Beaussefer.
La Roche (Monseigneur de); sa chambre à Saint-Germain; b 311.
La Roche-Pot (Monseigneur de); sa chambre à Saint-Germain; b 317, 319.
L'Artigue; b 208.
La Rue (Marc de), argentier du roi; b 377.
La Ruelle (Guillaume de), maître des œuvres de maçonnerie; a 50, 52, 53, 56, 57, 58, 60, 62, 63, 64, 65, 86.
La Saigne (Louis de); b 239.
La Seille (Guillaume de); a 136.
Lassus (Nic. de), dit de Châlons; a 136.
Lathomus (Barthélemy), lecteur en latin; b 234.
Latnat (ou Latuat, Latuada?), marchand de Milan; b 213-4.
La Troullière (M^me); sa chambre à Saint-Germain; b 309.
Latte (Botte de); b 287.
— (Salle en bois et en). V. Fontainebleau (Jardin de la Reine).
Latuada; v. Latnat.
L'Aubespine (De); a 242, 265, 271, 277, 303, 321, 342, 406; b 23, 40, 42, 43, 91, 155.
Laudes, indication d'heure; b 167.
Laurence (Jeanne), nourrice du Dauphin; b 253.
Laurens ou Laurent (Guillaume), plombier; a 261, 307, 357; b 63, 81, 93, 113, 131, 148-9, 153, 172, 190.

Laurent, marchand d'oiseaux de chasse; b 411.
Laurent de Médicis, gentilhomme florentin, 1537; b 231, 233.
Lautna (Baptiste), lapidaire italien; b 227.
L'Autour (Ant. de) — de l'autour ou du faucon) — couvreur; a 347, 351; b 4, 32, 53, 64, 68, 70, 71, 95, 98, 100, 104, 116, 126; b 131, 147, 148, 153, 171, 173, 178, 189, 194, 196, 197.
La Val (Gaspart de), imager; a 200.
La Vigne (Grégoire de), jardinier?; b 250.
La Vigne (Maurice de), nattier; b 54.
La Vigne (Nic. de), notaire du Roi; b 10, 13.
La Voulte (Le Prévôt); b 364.
Lay (Guil.), receveur de Rouen; a 399.
*Laye (Forêt de); a xxxiv; b 41.
Layette d'or en façon d'écritoire; b 249.
Le Bailly (Jean), truchement de Danemark; b 252.
Le Barge, notaire; a 266.
Le Barroys, maître de l'Hôtel du Roi; b 393.
Le Begat (Pierre), gentilhomme de la vénerie du Roi; b 409.
Lebel (F.), G; a LIX.
Leblanc (Laurent), comptable de Bordeaux; b 311.
Le Bossu (Antoine); b 257.
Le Boucher (Benoît), fondeur; a x.
Le Boullengier (Jean); b 408.
Le Bouteiller (Janot); b 214.
— Jardinier des vignes de François I^er; b 268-9. V. Jehan.
Le Boy, Demoiselle de la Reine; b 399.
Le Breton (Gilles), maçon et tailleur de pierre, demeurant à Paris; a 82.
— Ses marchés de travaux pour Fontainebleau (1528-34); a 25, 45, 50-65.
— Ses travaux à Fontainebleau; a 111, 129-30.
— Maître maçon; a 185, 210, 272, 274.
Le Breton (Guil.), maître maçon; a 314, 390; b 28-9.
Le Breton (Jacques et Guillaume), frères, maçons; a 142, 227-8.
Le Breton (Jean), couvreur; a 246, 247, 282, 285, 283, 288, 324, 325, 327, 345, 370, 375, 378.
Le Breuil (Louis), P.; a 307. — Voy. Dubreuil.
Le Bries (Jean), tapissier; a 205.
Le Bries (Pierre), tapissier; a 205.
Le Brueil, Demoiselle de la Reine; b 399.
Le Brueil (Louis), P; a 262; voy. Du Breuil.
Lebrun (Jehan); b 363.

Lebryes (Pierre), jardinier — (Le Brief?) ; a 178, 179, 180, 416.
Le Charpentier (Philippe), Grenetier de Villers-Cotterets ; a 385 ; b 24.
Le Charron (Florimond) ; b 366.
Le Charron, Notaire ; b 279, 282, 283, 284, 287, 289.
— (Germain), notaire ; a 249, 251, 252, 254, 256, 259.
Le Chesne (Gilles), contrôleur des Tuileries ; b 347.
Le Clerc (Ant.), vitrier ; a 326 ; *b 30-1, 138.
Le Clerc (Barthélemy), maçon ; b 178.
Le Clerc (Etienne), plombier ; a 360, 363, 366 ; b 71.
Le Conte, secrétaire du roi ; b 75.
Le Conte (Charles), charpentier juré ; b 285-6.
Le Conte (Jean), charpentier juré ; a 75, 77, 78, 79.
Le Cormier (Jérome), P. imager ; a 135.
Léda (La) de Michel Ange ; a 104, 408.
Le Doulx (Guyon), P. et doreur ; a 137, 189 ; b 69.
Le Duc (Marguerite), marchande de toiles ; a 389-90.
Le Faucheux, libraire de Paris, reliée pour François Ier ; b 233.
Le Febvre (Hugues), P. ; a 136, 196.
Le Febvre (Jean), charretier ; a 193.
Le Fèvre ; a 319.
Le Fèvre (Olivier), trésorier des parties casuelles ; b 72, 75.
Le Fort (Martin), Sc. ; b 79, 139.
— Sculpture au Louvre ; b 123.
— Sculptures de la façade du logis de la Reine au Louvre ; b 112.
Le Fortier (Jean), P. ; a 105.
Légat (Le) ; voy. Du Prat.
Le Gay (Jean), couvreur ; a 289, 309, 310, 312, 326, 360, 362, 365, 393 ; b 28.
Le Gay (Pierre), trésorier des guerres ; a 235-8, 239.
Le Gendre, notaire ; b 278, 279, 281, 286.
Le Gendre (Augustin), imager ; a 135, 197.
Le Gendre (Thomas), notaire à Saint-Germain ; b 324.
Légitimation (Lettres de) ; b 264.
Le Glaneur (Jean), maître maçon ; b 86, 101.
Le Grand, de la Chambre des comptes ; b 144, 161, 162.
Le Grand (Jean), dit Picart, P. et doreur ; a 190.
Le Guay (Jean), couvreur ; voyez Le Gay.
Léger (Jean) ou Liger, maître des basses œuvres ; a 312, 361, 362, 392 ; b 59.
Lehoux, dessin. ; a L, LI.
*Leipzig ; a LII.

Le Jars (Guil.), conseiller et trésorier du roi ; b 134, 155.
Le Jeune (Jean), P. ; a 136, 357.
Le Jeune (Nicaise), imager ; a 199.
— — P ; a 192.
Le Jeune (Pierre), P. ; a 136.
Leleux (Adolphe), libraire ; a LV, LVII, LVIII.
Le Lieur (Germain), marchand de Paris ; 276.
Le Maçon ; voy. Lathomus.
Le Maçon (Pierre), avocat au Parlement et marguillier de Saint-Germain l'Auxerrois ; b 265, 290.
Le Maître, secrétaire du roi ; a 183, 300, 321, 323 ; b 9, 39, 76.
Lemaître (Clara), G. ; a LV.
Le Marbreux, voy. Dambry (Pierre).
Le Maulgier (Ant.) ; b 228.
Le Maunier (Germain), P. ; v. Musnier.
Le Mercier (Pierre), orfèvre ; b 217.
Le Mercillon ou Le Méreillon (l'Emerillon ?), Sc. ; ornements du tombeau de Henri II ; b 120 128.
Le Messier (Pierre),, orfèvre ; b 227, 389-90, 391.
Le Meusnier (Eloy), P. ; a 192.
Le Mex (Jacques), marchand vénitien ; b 229.
Lemoine, lith ; a LV.
Le Moyne (Guil.), jardinier ; b 328, 363.
Le Moyne (Marin), tailleur de pierre ; b 182.
— Sc. ; ornements du tombeau de Henri II ; b 120.
Le Nayu (Bonnin), pêcheur ; b 363.
Le Nepveu (Louis), conducteur du lion du Roi ; b 250.
Lenoir (Alexandre) ; a XXVIII.
Le Pelletier (Claude), tapissier ; a 205.
Le Peuple (Barbe), veuve de Claude Gérard, charpentier ; a 307.
Le Peuple (Guil.), maître charpentier juré ; a 69, 70, 71, 72, 73, 74, 75, 77, 78, 79, 80, 81, 84, 142, 154, 226, 228, 244.
Le Peuple (Jean), maître charpentier ; a 247, 261, 287, 288, 289, 307, 309, 312, 314, 323, 327, 345, 346, 347, 348, 349, 356, 360, 363, 364, 366, 367, 374, 378, 387, 412 ; b 25-6, 27, 32, 45, 53, 57, 69, 71, 83, 84, 97, 100, 104, 106, 110, 113, 124, 127, 130, 137, 146, 189.
— Travaux à Saint-Germain ; b 306-7.
Le Peuple (Pierre), charpentier ; b 196.
Le Picart (Bertrand) ; b 142.
Le Picart (Denise) ; a 260.
Le Picart (Martin), Elu de Paris ; b 165.
Lépine (Jean de) ; v. Pontalletz.
Le Prêtre (Jean), barbier du roi ; b 251.
Lerambert (François), imager ; a 134.
— — maître maçon ; b 329 ; b 182.

Lerambert (Henry), P.; b 179.
Lerambert (Jean), P.; a 137.
Lerambert (Louis), imager; a 98, 100, 101, 102, 103, 104, 105, 134, 192, 198.
— Ornements du tombeau de Henri II; b 120.
Lerambert l'aîné; tombeau de Henri II; b 181-2.
Lerambert (Louis), le jeune, Sc.; tombeau de Henri II; b 182.
Le Roux (Jacques), imager; a 134.
Le Roux (Jean), maçon; b 125.
— — dit Picart, maçon; b 193.
— maître maçon et sculpteur; tombeau de François Ier; b 179.
Le Roux, P. imager; a 108, 115, 132, 191, 193, 195, 196, 201.
— Sépulture du cœur de François II pour Orléans; b 107, 119.
Leroux (Mathieu), P.; a 196.
Le Roy, notaire; b 278, 279, 280, 282, 284, 285, 286, 287, 289.
Le Roy (Jacques), P. imager; a 98, 99.
Le Roy (Louise); b 86.
Leroy (Roch), nattier; b 358.
Le Roy (Simon), P. imager; a XXVIII, 90, 93, 95, 97, 99, 101, 102, 104, 105, 133.
— Jubé de Saint-Germain-l'Auxerrois; b 281-2.
Lerte (Dominique), ou de la Huerta, portugais; b 415.
Le Sage (Macé), couvreur, a 244, 344; b 2, 47, 64, 116, 126.
— — menuisier; b 194.
Lesart (Hercule); a 196.
Leschassier, auditeur des comptes; b 177.
Lescot (Pierre), abbé de Clagny, A.; a XXV, XXVI, XXVII, XXVIII, 249, 252, 253, 256, 261, 262, 304, 306, 307, 308, 354, 356, 381-3, 386, 387, 388, 389, 390, 417, 421; b 25, 26, 39, 44, 45, 46, 62, 63, 79, 80, 92, 94, 111, 112, 113, 123, 124.
— Gages; b 114, 124, 140.
— chargé du Louvre; b 134, 135, 137, 138, 139.
— Jubé de Saint-Germain-l'Auxerrois; b 280.
Le Scot (Pierre) ?; a 412.
Lescullier (Charles); b 255-6.
Lescuyer (Jehan), couvreur; a 244.
Lescuyer (Jehan); b 367.
Lescuyer (Laurence); b 367.
L'Eslive (Jean), imager; a 200.
Lesmeullon ? (Jean), maître-maçon; b 193.
* Lespine; pont; a XLVII.
Lessore (Émile), P.; a L, LI.
L'Estoille (Pierre), dit le Chevalier, joueur d'épée, maître du Dauphin; b 199, 204.
Lestrange (Madame de); b 402.

Lettres romaines peintes; b 283.
Leurre; voy. Oiseaux.
Le Vacher (Lucas); a 390.
* Levant. V. Taffetas.
Le Vasseur (Philbert), fauconnier; b 409.
Le Vavasseur (Jean), plombier; a 143, 229, 245, 375; b 32, 100, 105, 116, 156, 180, 194.
Le Veau. Voy. Veau.
Le Vieil (Christophe), P. de Sens; a 136.
Levriers; b 255, 412.
— amenés de Fez; b 269.
Lézards en terre cuite émaillée; a 112.
Lezart (Le sieur de); b 255.
Lezigny (Le sieur de), trésorier de France; b 364.
L'Heureux (François), Sc.; b 79.
— Plafond en bois de la chambre de la Reine au Louvre (1565); b 112.
L'Heureux (Pierre et François), Sc.; sculptures au Louvre; b 123.
L'Heureux (Pierre), Sc.; b 79.
L'Hospital (Alof de), seigneur de Choisy, capitaine gouverneur du Château de Fontainebleau; a 110, 206.
Liais; voyez Pierre.
Liarre; voy. Lierre.
Libraire, au sens de Bibliothécaire; b 215.
Liebert (Léon), menuisier; b 358.
* Liège (Pays de); b 408.
Liegoys, chantre de la Chapelle du Roi; b 210.
Lierre (Festons de); a 357, 358; b 354, 355.
— (Feuilles de); b 267.
Liger (Guillaume), imager; a 194.
Liger (Jean), maître des basses-œuvres; b 59; V. Léger.
Ligny (Robert de), receveur de Paris; a 399, 400.
* Lille; archives; a LV, LVI; b 326.
Limaçons en terre cuite émaillée; a 112.
Limatz de nacre de perle; b 230.
Limousin (Léonard), émailleur du Roi;
— Émaux des Apôtres; a 193.
Linant (Mr); a XLIX, L.
Linge (Louage de); b 268.
Lingots d'or et d'argent; b 416.
Linteau; b 313.
Lion (Le) de François Ier; b 240, 248, 250, 269.
— sur le couvercle d'une coupe; b 232.
Lions. Voy. * Paris (Louvre).
— du Roi; b 315, 412.
* Lisbonne. Bibliothèque; a LVIII.
Lisses; a XLVI.
Lit. V. Madeleine, reine d'Écosse.
— (Pavillon de petit); b 398.
Lit de camp à pavillon (Petit); b 235.

— enrichi de perles; b 227.
— donné à Henri VIII; b 258.
— de velours brodé d'or et de perles; b 404.
— (Le riche); b 406.
— (Ciel de) en tapisserie; b 374. Voy. *Lits*.
Lithographie (La); a LI.
Litière pour François Ier; b 216.
— envoyée à Anne de Boleyn; b 217-8.
— V. Mulet.
Lits (Achat de); b 393.
Lits de camp pour les filles de François Ier; b 397.
*Livry; a 6, 7, 8, 10, 11, 12, 13.
— (Château de); b 361.
*Loches (forêt de); a 20.
— (Château de); a 16, 17, 414.
Lodiers; b 363.
*Loges (Maison des) dans la forêt de Saint-Germain-en-Laye, a XXXIV; b 303.
*Loire (Levées de); a 275.
— (Traite et trépas de); b 231.
Loisonnier (Pierre), imager; a 192, 194, 202, 410.
*Lombardie; b 219.
*Londres. British Museum; bibliothèque; a LVIII.
— Exposition de 1851; a LX.
— (Portrait de la ville de); b 368.
Longe neuve à une cloche; b 287.
*Longpont; b 214.
Longuet, Secrétaire du Roi; a 319.
Longueval (Jean de), capitaine du château de Villers-Cotterets; a 270.
— (Le sieur de); a 418.
Longueville (Duc de) épouse Mᴸᴸᵉ de Guise; b 360, 395.
— Fête et tournoi de ses noces; b 396.
Loquetières; b 309.
Lorin (Michel), doreur; b 51.
Lorion (François de), seigneur de la Politière, valet de chambre du Dauphin; b 250.
Lorrain (Gilles) ou le Lorrain, maçon; b 342, 343.
Lorrain (Le). V. Gellé (Claude).
*Lorraine. Voy. Saint-Nicolas.
Lorraine (Cardinal de); a 310, 336, 339, 403; b 3, 16, 19, 209.
Lorraine (La Douairière de); b 397.
Losanges (Carreaux carrés assis en façon de); b 297.
— de verre; a 360-1; b 321.
Louis XII; son tombeau. V. *Saint-Denis.
Louis XIV; a LIV.
Louis (Bertrand), P.; a 137.
Louise de Savoie, duchesse d'Angoumois et d'Anjou; a 59; b 238.
— — (Madame), mère de François Ier; a 47, 71, 79; voir *Fontainebleau.

— — Feue Madame; b 212, 216, 254.
— — sa naine; b 260
— — ses Heures; b 367.
Loup (Chiens pour la chasse du); b 255.
Loups; b 408.
— (Chasses aux); b 216.
Louvencourt (De), notaire; a 271, 273, 274.
*Louviers. Voy. Guillaume.
Loysonnier. V. Loisonnier.
Luc, au sens de *luth*; b 246.
Luc Romain, P. Voy. Penni.
Lucarne (Prix d'une) de pierre de taille; a 46.
Lucarnes. Voy. *Enfaitements*.
Lucas (Jacques), P.; a 136.
Lucas Romain, P. Voy. Penni.
*Luchon (Capitainerie de); b 55.
— dans les Pyrénées (Marbres de); b 55.
*Lucques. V. Dominique, François, Nicolas.
Lucrèce, italienne, de la Maison de la Dauphine; b 398, 400.
Luna, statue en bois; a 202.
Lustres en bois. Voy. *Chandeliers*.
Lussinge, Demoiselle de la Reine; b 399.
Luth (Joueur de); b 216.
— V. *Luc*.
Lutte (Jeu de la); b 209.
Lutteurs. V. Couillyon.
— de Bretagne; b 218, 259.
*Luxembourg; a 410.
— (Duché de); b 408.
Luxembourg (Claude), P., doreur et imager; a 198, 203.
Luz (Robinet de), brodeur du Roi; b 256, 405.
Lyèneville (Étienne de); b 222.
Lymodin (Jean), P.; a 136.
*Lyon; a LIX, 110; b 210, 219, 220, 222; b 232, 367, 376, 381, 407.
— Célestins. Messe quotidienne pour les rois de France; b 232.
— Entrée de François Ier, 1533; b 219.
— Entrée à Lyon de la Reine Eléonore; b 220.
— Impression des poésies d'Alamani; b 256.
— (Lapidaires de); b 222.
— (Marchands florentins à); b 225.
Voyage de François Ier; b 250.
Lyonnette, Florentine, Demoiselle de la Maison de la Dauphine; b 228.
*Lyons (Forêt de); b 263.
— compris le buisson de bleu?? b 261.

M.

Maciot (Vincent); b 265.
Macon (Le seigneur de); sa chambre à Saint-Germain; b 309, 312.

Maçon (Blaise), charpentier; b 132.
Maçon (Charles), priseur juré; b 373.
Macy (Mademoiselle de); sa chambre à Saint-Germain; b 318.
Madame; voy. Louise de Savoie, Marguerite.
— (Feue); voy. Louise de Savoie.
Madeleine; voy. sainte Madeleine.
Madeleine, fille de François Ier; b 219, 394, 397.
— Sa Maison (1532); b 393.
— Sa chambre à Saint-Germain; b 300.
— Son lit; b 234.
— Ses noces avec le roi d'Écosse Jacques V; b 396.
— bijoux de ses noces; b 234.
Madeleine, Demoiselle de Mesdames; b 399.
Mademoiselle la Batarde; sa chambre à Saint-Germain; b 298, 304, 319, 320.
*Madrid; bibliothèque; a LVIII.
— V. *Boulogne.
Magiciens (Anciens); a LII.
Magie orientale; a LII.
Magistrum; b 210.
Maheut, notaire; b 36.
Mahiet (Mathieu), imager; a 194.
Maignet (Jean), chantre de la Chambre; b 239.
Maigre du Vendredi (Poissons pour le); b 231.
Maillard (François), truchement en langue germanique; b 244, 246.
Maillard (Jean), poète; b 252.
Maillard (Ranland, Raouland ou Roland), maître menuisier; a 308, 358; b 26, 93, 114, 124, 137.
Maillard (François); b 169.
Maillart (Guil.), truchement en Suisse; b 233.
Maillart (Josse), maître des œuvres de charpenterie du Roi; a 67-75, 80, 81, 82.
Maille; mesure de poids; b 386.
Mailly (Pasquier), tapissier; a 205.
Maine (Le comte de); sa chambre à Saint-Germain; b 311.
— (La marquise du); sa chambre à Saint-Germain); 313, 323.
Mainmillon, Demoiselle de la Reine; b 399.
Maistre (Jean de), fontainier; b 66.
Maistre ou Mestre (Pierre de), fontainier de Rouen. Travaux à Saint-Germain; b 321-2.
Maîtres d'Hôtel du Roi; leur chambre à Saint-Germain; b 301.
Malevault, receveur des Comptes; b 406.
Maliac (Jean de), receveur de Toulouse; b 92.
Malignac (Pierre de), dit Saladin, fauconnier; b 219.

Mallart (Jean), écrivain; b 238.
Malle (Francisque de), haultbois et violon du Roi; b 270.
Malles; b 234.
Mallette (Jean), dit le Picard pieux; b 363.
Mambreux (Pierre), Sc.; ornements du tombeau de Henri II; b 120. Voy. Dambry.
Manches de robe; b 398.
— (Hauts de) à l'espagnole; b 267.
Manchons; b 219, 256.
— (Garnitures de); b 389.
— (Paires de); b 266, 378, 382.
— et poignets; b 402.
— au sens de poignets :
— d'or et de soie bleus; b 229.
— à broderie d'or et d'argent; b 240.
— de toile d'or; b 241.
— de fil d'or; b 405.
— de toile d'argent; b 397, 399, 400.
— de satin blanc et bleu; b 229.
— de satin cramoisi; b 267.
— de velours; b 398.
— de velours bleu à la française; b 267.
— de velours noir figuré; b 229.
— à ouvrages de soie cramoisie et or; b 238, 379.
— (Cottes garnies de leurs); b 238.
— à broderie; b 221.
— à la française; b 267.
— (Paires de) de velours blanc et cramoisi; b 262.
— garnis de perles; b 405.
— de devants de cottes; b 379.
— garnis d'or de Chypre et de perles; b 380.
Mandereau (Denis), P.; a 200.
Mandosse; voyez Mendoça.
Mangeries (Salles de); a 217, 218, 220, 221.
Mangot (Pierre), orfèvre de François Ier; b 200, 202, 203, 217, 227, 239, 249, 389-91.
*Mante; voyez Francisque et *Mantoue.
Manteau de nuit fourré; b 398.
Manteau, au sens de vantail de porte; b 311-2, 313, 318.
Manteau de cheminée (Prix d'un); a 46.
Manteaux d'écarlate; b 235.
Manteaux tringles (Trappe garnie de deux); b 286.
*Mantes (Château de); a XLII, XLVI, XLVII.
— (Citadelle de); a XLVII.
— (Pont de); a XLVIII.
Mantoue. — Voy. Francisque, Pierre.
Mantoue (Duc de), 1538; ses joueurs de haultboys; b 246.
Marbre (Moulin à scier le); a 353.
— (Tableaux de); b 234.

— blanc; a 387; b 48.
— — (Pierre de); a 328.
— gris; a 379.
— mixte; b 112.
— noir; a 387; b 48.
— rouge; b 128.
Marbres (Achat de); a XXXIX, 386-7; b 44, 55, 139, 368.
— (Scieurs de); b 182, 183, 197.
— de Languedoc; a 282.
Marbreux (Pierre le), sc.; voyez Dambry et Mambreux.
Marc de Vérone, cornet du Roi; b 213, 214.
Marcel (Claude); a XXXV.
Marcelin (Gabriel), truchement suysse; b 236, 253.
Marchand (Claude), couvreur; b 80, 86, 87.
Marchant (Claude), serrurier; b 82.
Marchant (Guil.), maître maçon; b 108.
Marchant (Jean), maître maçon; a 288.
Marchant (Jean), tailleur de pierres à Paris : marché d'une fontaine pour Saint-Germain; b 305-6.
Marchaulmont (Mgr de); sa chambre à Saint-Germain; b 311.
Marchay (Jean), tapissier; a 205.
Marchis, action de marcher; a 218.
Marcille, huissier des Comptes, b 37, 39.
Marguerite (Mme) de France, fille de François Ier et sœur de Henri II; a 390; b 219, 229, 240, 250, 300.
— Demoiselles de sa Maison; b 248, 251.
— Sa nourrice (1533); b 394.
— Sa chambre à Saint-Germain; b 312.
— Son cabinet à Saint-Germain; b 305.
— Sa chapelle à Saint-Germain-en-Laye; b 310.
Marguerite, Demoiselle de Mesdames; b 399.
Marguerite d'Autriche (Inventaire de); a LVII.
Marguerite d'Eu, marchande toilière à Paris; b 324.
Marguerite de Navarre; a 59, 79.
— Remise d'une amende; b 415.
Mariages de diamants et de rubis; b 378.
Marie, nom d'une cloche; b 285.
Marie Stuart, Reine d'Ecosse, femme du Dauphin François (1560); b 50.
— Sa chambre à Saint-Germain; b 312.
— Ses Filles; b 318.
Marie d'Autriche, sœur de Charles-Quint, Reine douairière de Hongrie; b 243, 250, 385, 386, 412.

— Son fauconnier, b 386, 411.
Marie la Génoise, lingère; b 234.
Maries (Les); a XXVII.
Marilhac, procureur; b 75.
Marilhat, p.; a L, LI.
Marillac (Guil. de), conseiller du Roi; b 23, 24.
— — Me des Comptes; b 130.
— (Le sieur de); b 109; voyez Marilhac.
Marin-Lavigne, dessin.; a L.
Marinade (Chausses à la); b 251.
Marine. — Radoub de vaisseaux; b 212.
— Voyez *Antènes, Artillerie, Galéace, Galère, Galion.*
*Marle; b 205.
Marmaignes (Le Seigneur de); voyez Lallemant.
*Marne (Bail d'un petit bras de la); b 264.
Marolles (Roch de), P.; a 137.
Maroquin (Brodequins de); b 243.
Marot (Clément). — Ses gages; b 228, 241.
Marques d'or. — Voyez *Patenôtres.*
— de perles. — Voyez *Patenôtres.*
Marriny (Gracianotte de); b 264.
Marriny (Louis de), chanoine de Bayonne; b 264.
Mars, statue en bois; b 50, 55.
— assis sur un trophée; a 372.
—, Vénus et Cupido, enseigne d'agate; b 273.
*Marseille; b 210, 218, 253, 394, 404, 406, 414.
— (Voyage de); b 274.
— (François Ier auprès de); b 260.
— (Maladie du Dauphin, 1533; b 226.
— Epousailles de Monsieur et de Madame d'Orléans; b 394.
— (Port de); b 211, 255, 413.
— Venue de Clément VII; b 224, 225.
— Entrée de la reine Eléonore; b 396.
Marson, de Milan, joueur de sacqueboutte; b 206.
Martel (Pierre), imager; a 409.
Martin (Claude), P.; a 96, 98, 99, 100, 102, 103, 104, 105, 192.
Martin (Henry), P.; b 196, 354-5.
Martin (Nicolas), P.; a 136.
Martineau (Etienne); b 408.
Martres; b 213.
— zibelines; b 244.
*Mascou; voy. Mâcon.
Masque doré; a 358.
— voy. *Faune.*
Masques faits de cailloux; a 195.
— moulés (Colle à faire); b 195.
— argentés par dedans; b 243.
— (Faiseur de); voy. Nicolas de Modène.

— (Accoutrements ou habillements de); b 214, 234, 237-8, 242-3, 396.
Masse de fer dorée et ouvrée à la damasquine; b 243.
Masses de fer dorées; b 238, 379.
Masses d'armes de Milan; b 236.
Matelas; b 363.
Matelière; voy. Jeanne.
Matéreaux, pour matériaux; b 55.
Mathault; voy. Dupont.
Mathée (Messire); voy. Nassaro.
Mathématiques (Lecteur en); voy. Finé.
Matheo de Vérone; voy. Nassaro.
Mathieu (Jean) imager: a 284.
Mâtins (Chiens); b 255.
Mattault; voy. Dupont.
Maubuisson (Jacques de), lieutenant de la Capitainerie du Bois de Vincennes; b 240, 448.
Maupas (Barbe de); b 243.
— (La jeune), Demoiselle de Mesdames; b 399.
Maural (Jean), chantre de la Chambre du Roi; b 224.
* Mauregard (Ru et pont de), a XXXIX, XL, XLI.
— voy. * Paris.
Mauvoysin, Demoiselle de la Reine; b 399.
Maximilien d'Autriche; a LVII.
*M... ence; a LII.
— cathédrale; a LIV.
Mazarin (Le cardinal); voy. Paris (Palais Mazarin).
Mazerin (Gaspard) ou Mazery, P.; b 48, 51, 67, 129.
*Meaux; b 216.
— (Chaussée de), a XLII.
— (Marché de); b 7, 11.
— pont; a XLII.
*Mecklenbourg; a LIII.
Mectes, frontières, *metæ*; b 228.
Médailles (Acquisition de); b 368.
Médecine grecque (Livres de); b 414.
Médecins; b 359.
— du Roi: leur chambre à Saint-Germain, b 301.
Médicis (Cardinal de), 1533; b 227.
Médicis. Voy. Catherine, Clément VII, Laurent.
* Méditerranée (Poissons de la); b 231.
Meignan, Meignant ou Mignan (Jean), maître nattier; b 28, 33, 48, 54, 65, 98, 103, 105; — voy. Mignaut.
Melchior de Milan, haulxboys du roi; b 252, 270, 271.
*Melun (Seine-et-Marne); a 139, 141, 235, 414.
— (Ville de); b 264.
— (Bailliage de); a 10, 14.
— (Château de); a XXXVII, XL, XLI, XLII, XLIV; b 7, 11, 257.

— (Réparations du château de); b 42, 43, 264.
— (Recette de); a 306, 355; b 24.
— maître maçon; voy. François.
Menagier; voy. Mesnagier.
Mendoça (Don Diégo Gastades de), ambassadeur de Charles-Quint; b 387.
Meneaux de fenêtres; b 324.
Meneust (François), comptable; a XXXIV, XXXV, XXXVI, XXXVII.
Menuiserie; b 353.
Menuisier du Roi; b 260.
Menuisiers suisses; a 304, 308.
Menus plaisirs du Roi; b 202.
— — (Charge de trésorier des); b 220.
Merciot; voy. Melchior.
Mercoliono ou Meruliono (Passello, Parcello ou Pacello de), jardinier de François Ier à Blois; b 205, 218, 257.
Mercure, statue en bois; a 202; b 49, 50.
Mérimée (Prosper); a LIV, LV, LVIII.
— sa bibliothèque; a XXIX.
Merisiers; b 347.
Mertens (A.), libraire; a LX.
Merveille (Louis), armurier; b 244.
Méryon (Charles), G.; a LIX.
Mesdames, filles de François Ier; b 238, 244, 252, 394, 397.
— leur trésorier; b 234.
— leur Maison; b 395.
— Demoiselles de leur Maison; b 245, 246, 399.
— leur médecin; b 270.
— leur chirurgien; b 272.
— (Kathelot, Folle de); b 398.
— leurs chariots branlants; b 235.
- leur chambre à Saint-Germain, 1548; b 306.
Mesmin (Antoine); a XXXVII.
Mesmin (Nicolas); a XXXVII.
Mesnager (Claude), argentier de Claude de France; b 221.
Mesnagier (Charles), argentier de la reine Éléonore; b 201, 396.
Messeigneurs, fils de François Ier; b 252.
Mestre (Christofle), serviteur de Henri VIII; b 271.
Mestre (Pierre de), fontainier; a 144, 156, 212, 234.
Mestre (Pierre et Jean de), fontainiers; a 188.
Métope du Parthénon; a LIII.
*Metz; voy. Pontigny (J. de).
Meubles dessinés par l'architecte du Roi; a 382.
Meulles ou Mulles (Nic. de), payeur des œuvres du Roi; a 380, 384, 412, 421.
*Meung-sur-Loire; b 251.

*Meuse (la), rivière; b 216.
Michel (Girard), P.; a 198.
Michel (Jacques), payeur des œuvres du Roi; a 259, 260, 262, 297, 301, 302, 303, 417; b 24.
Michel (Noël); b 235.
Michel-Ange; a 408, 410.
— son Hercule à la fontaine du jardin de Fontainebleau; a XXII, 198, 199, 410.
— Notre-Dame de Pitié; a 194.
— son tableau de Léda; a XXII, 104. (Voir le travail de M. Reiset sur la National Gallery de Londres).
Michelot (M. Paul); a LVII, LVIII.
Michon (Augustin); b 377
Midorge (Jean), grainetier; b 78.
Mignaut ou Mignot (Jean), nattier; a 324, 358, 376; — voir Meignan.
Mignon (Jean). P.; a 136.
Mignot (Thomas), vitrier; a 313.
*Milan; voy. Cassal, Futaine, Henri, Latnat, Marson, Melchior, Passements, Paule.
Milans (Tendeur aux); b 241.
Millet (Guillaume), médecin de François Ier; b 202, 257, 271.
Millon (Noël), menuisier; b 64, 180, 194.
Milon (Benoît); a XXXVI.
Miniato (Barthélemy de), P. florentin; a 89, 91, 94, 96, 98, 99, 101, 102, 103, 104, 133, 194, 196, 202, 203.
Miquau (Jean), nattier; voy Mignaut.
Mirebée (Cosme), doreur; b 51.
Mirepoix (L'évêque de), en 1538; voy. Beaton.
Miroir d'argent doré; b 241.
Miroirs d'acier; b 256, 267.
— de cristal; b 226, 239, 241, 258, 268, 380, 382.
— de cristalin; b 241.
Miron (François), médecin des fils de François Ier; b 235.
*Modène; voy. Nicolas.
Moindereau (Denis), dit le Néez (l'aîné, Lainé ou le Neveu?); a 137.
*Moineaux (Les): pont; a XLVIII.
Moise; voy. Tables.
*Molesmes (Abbaye de) près Troyes; b 261.
Mollan (Olivier), voiturier; b 246.
Molle; voy. Muller.
*Moloyesmes; voy. *Molesmes
Momon (Etoffes pour faire); b 394.
*Monceaux; a XXXII, b 356.
— (Château de); a XLIV.
*Moncel (Abbaye du) lès Pont-Sainte-Maxence. — Eglise; b 216.
Moncigot (Pierre), menuisier; b 68.
Monde (La création et les cinq âges du), tapisseries; b 374.
Monnaie (Crime de fausse); b 416.
— voy. *Paris (Hôtel de Nesle).

Monnaies: écus soleil; b 218, 363, 364, 369, 371, 372, 378, 381, 382, 384, 385, 386, 387, 388, 389, 397.
— écus soleil à 41 sous pièce; b 375.
— écu soleil de 45 sous; b 362, 370.
— écus d'or; b 378, 380.
— écus d'or soleil; b 221, 222, 223, 224, 225, 230, 231, 232, 236, 238, 241, 245, 249, 251, 252, 254, 259, 260, 265, 266, 267, 269, 271, 379, 408, 409, 410, 411, 414, 415, 416.
— écus d'or soleil à 45 livres tournois; b 384.
— écu d'or soleil, valant 92 écus soleil; b 378.
— écus d'or soleil de 45 sous; a 54, 56, 59, 63, 64, 65; b 379, 379-80.
— écus d'or soleil à 45 sous tournois; b 387, 389, 390, 391.
— testons d'argent à 6 sous 6 deniers; a 59.
— douzains; a 51, 55, 56, 57, 59, 60, 61, 62, 64, 65.
— dizains; a 51, 52, 54, 55, 57, 61, 62.
— demi-douzains; a 51, 52.
— doubles; a 51, 52, 54, 57, 62.
— doublons; a 60, 61.
— liards; a 51, 52, 54, 55, 56, 57, 60, 61, 62.
— sous; b 232.
— deniers obole tournois; b 276.
— deniers obole pitte tournois; a 385.
Monnaies de la République; a LV.
Monsieur de Paris; voy. Gondi.
Monssetadel (Jean) ou Mouscadel? joueur de cornets; b 250.
*Monstier-sur-Sault; a 178, 180.
Montaiglon (A. de); a XIII, XIV; b 434.
Montants de fer pour verrières; b 309.
— de treillis de fer; b 312.
*Montargis (Château de); b 7, 11.
— (Forêt de); b 261.
*Montbéliard (Sceaux pour le comté de); b 271.
Montbeton (Jean de), fauconnier; b 409.
Montchenu (M. de), Maître de l'Hôtel du Roi; b 393, 394, 395.
Montchenu, Demoiselle de la Reine; b 399.
Monte-Jean (Le seigneur de); b 243.
*Montereau-fault-Yonne; a 122, 123, 145, 146, 414.
— château; a XLV.
— pont; a XLV.
Montfort, dess.; a XLIX, L, LI.
*Montfort-l'Amaulry; a 407.
— (Forêt de); a 20, 165; b 261, 263.
— (Recette de); b 263, 264.

Montivier (Jean), charpentier juré ; a 67, 69, 70, 71, 72, 73, 74, 76, 80, 408.
*Montlhéry (Château de) ; b 7, 11.
— voy. *Chantelou.
Montmartin ; b 404.
Montmorency (Anne de), Grand Maître et Connétable de France (le 10 février 1537, v. st.) ; a 22, 160, 164, 166, 256, 259 ; b 236, 413.
— capitaine de Vincennes ; b 237, 240.
— robe ; b 401-2.
— robe de cheval ; b 230.
— son maître maçon ; voy. Baillard.
— ses maîtres maçons ; voyez Billart.
— sa chambre à Saint-Germain ; b 301, 306.
— chambre de ses enfants à Saint-Germain ; b 304.
Montmorency (Messeigneurs de) ; leur chambre à Saint-Germain ; b 313, 321.
*Montmort (Seigneurie de) ; b 164.
*Montpellier ; b 223, 224, 225, 230, 231, 411.
— Faculté de médecine ; b 223.
— joueurs de haultboys ; b 231.
Montpensier (Mme de) ; sa chambre à Saint-Germain ; b 319.
Montpezat (Mme de). Robe ; b 401.
Montre d'horloge, 1531 ; b 202.
Montrouge (Charles de), gentilhomme bourguignon ; b 219.
Moralités ; b 270.
— voy. Oultre.
Moreau (Jean), clerc des bâtiments ; b 198.
Moreau (Nic.), maçon ; b 342, 343.
Moreau (Pierre), maître des œuvres de maçonnerie au bailliage de Gisors ; b 290.
Moreau (Raoul), trésorier de l'épargne ; a 242, 243, 260, 265, 266, 269, 282, 318, 355 ; b 11, 13, 23, 60, 61, 73, 77, 78, 122, 136, 145, 156, 177, 338.
Morelly, médecin ; b 235.
Morenne (Julien de), procureur en la Chambre des comptes ; b 161.
Moresnes (de), procureur ; b 75.
Moresque (Gravure à la) ; b 228.
— (Ouvrier en) ; b 407.
— (Triangles et roses à la) ; b 405.
— (Renversures d'or à la) ; b 230.
— voy. Poignard.
*Moret (Ville de) ; b 264.
Moret (Aubert), imager ; a 135.
Moret (Hubert), marchand lapidaire de Lyon ; b 222.
Moret (Imbert) ; b 258.
Morions ; b 112.
Morisseau (Ant.), serrurier ; a 81-2,
92, 111, 117, 130, 138, 143, 155, 186, 199, 208, 226, 228, 233.
Morisset (Robert), imager ; a 134.
Mortailles ; b 212.
Morte-paie ; b 367.
Mouchay (Jacques de), P. ; a 136.
Mouchet, oiseau de chasse ; b 411.
Mouchoirs de toile ; b 399.
Moufle ; voy. Potence.
Moulerie ; a 421.
— (Ouvrages de) ; a 389.
Moules de plâtre ; b 66.
Moulin à scier le marbre ; a 353.
Moulinet (Du) ; b 36.
Moulinets pour tendre les toiles d'un jeu de paume ; b 308.
Moulins (Patrons de) à vent, à chevaux et à hommes ; b 204.
*Moulins ; b 218, 229, 230, 410.
— église ; b 212.
— (Château de) ; concierge ; a 50, 59.
— (Edit de) de 1566 ; b 140, 141, 142, 144.
Moulle ; voy. Muller.
Mousnier (Germain), P. ; a 136.
Mousseau (Ant.), serrurier à Paris ; b 308.
Moussigot (Jean), menuisier ; a 248.
Moussigot (Jean), prêtre ; b 239.
Moust (Pierre), potier de terre ; a 208.
*Moustier-sur-Sault ; a 416.
Moyen âge (Le) ; a 50.
Moyneau (Philippe), tailleur de pierre ; b 182.
Moynier (Guil.), tapissier du roi ; b 234, 370, 373, 405.
— garde des meubles et tapisseries du Louvre ; b 373-4, 375, 377.
Moyse (Tables de) ; b 119, 120.
Muce ou Muée (François) ; b 95.
Mues de cerfs (Chambre des) à Saint-Germain ; b 315.
*Muette (La) du bois de Boulogne ; voy. La Muette
Mufles de lions ; b 112.
Mulet de litière ; b 409.
Mulets envoyés à Anne de Boleyn ; b 217-8.
— (Couvertures de) ; b 409.
Muller (G.), dessin. ; a L.
Muller (Martin de), gentilhomme de la Reine de Hongrie ; b 218.
Mulles (Nic. de) ; voy. Meulles.
*Munich ; bibliothèque ; a LVIII.
Mur (Prix de la toise de gros) ; a 46, 49.
*Murat (Terre et seigneurie de) ; b 212.
Murray (John) ; a XLIX.
Musc (Patenôtres de pâte de) ; b 235.
Musiciens ; b 359.

— de l'Écurie du Roi; b 223.
Musique (Impression de la); a LII.
Musnier (Germain), P.; a 196, 202, 203.
— — Peintre et Valet de chambre du Dauphin; b 325.
Mutin — et non Mutuy — (André), Sous-Maître de la Monnaie de l'Hôtel de Nesle; b 335.

N.

*Nabatæens (Pays des); a LIV.
Nacre (Coffret de); b 379.
— orientale; voyez *Dizain*.
— de perles; b 230.
— Voyez *Cuillers*.
Nadal (Jean), fauconnier grec; b 215.
Naine (La petite) de Louise de Savoie. — Son mariage; b 260.
— Sa chambre à Saint-Germain; b 315.
Naldini; voyez Regnauldin.
Nançay (Le sieur de); b 407.
*Nantes; b 224, 255, 270.
*Nanteuil; b 254.
*Nantouillet; voyez Du Prat.
Nanyn ou Navyn (Pierre), sc.; b 79.
*Naples; voyez Hieronimo, Puissant.
Nassaro (Matteo dal), Véronais; a XV, 96; b 369.
— Gages; b 364.
— Moulin à polir les pierres; b 370, 371.
— Contrôleur de Grenier à sel; b 369.
*Natrons (Les lacs); a L.
Nattes (Ouvrages de); a XXXIII, XXXV, XXXVII, XXXVIII, XXXIX, XL, XLI, XLII, XLIV, 110, 190, 212, 229, 234-5, 248, 262, 295, 358, 421; b 28, 33, 48, 208, 355, 358.
— (Ouvrages de) pour Saint-Germain, b 322-4.
Nattiers; a 137.
Naturalité, au sens de naturalisation; b 219.
Navarre (Le Roi de), 1534; a 59.
— — 1538; robe; b 401.
— sa chambre à Saint-Germain, 1548; b 319.
Navarre (Princesse et Reine de); voyez Jeanne d'Albret et Marguerite.
Navires; b 413-4.
Nazare; voyez Nassaro.
*Neaufle le Chastel (Forêt de); b 261, 263.
Nef; voy. *Bassin*.
— de prime d'émeraude; b 229.
Nègres (Chasse aux); a LI.
Neigre, P.; voyez André (Jean).

Nemours (M^me de); sa chambre à Saint-Germain; b 313.
Neptune; camée; b 246-7.
Nepveu (Germain), Apothicaire et Épicier; b 290.
Nero (Jean), P. doreur; a 196.
Nerver un saye (Velours pour); b 398.
*Nesle (Hôtel de); voyez *Paris.
Neufville (François de), fauconnier; b 409.
Neufville (Jean de), seigneur de Chantelou, Trésorier de France; b 185.
Neufville (Jean de), fauconnier, b 409.
Neufville (Nic. de), sieur de Villeroy; a 1, 3, 4, 5, 6, 7, 11, 12, 23, 50, 51, 53, 56, 58, 59, 60, 61, 62, 63, 64, 65, 66, 68, 69, 70, 71, 72, 73, 74, 75, 76, 77, 78, 79, 80, 82, 84, 87, 88, 89, 90, 91, 108, 109, 110, 111, 112, 113, 114, 116, 118, 129, 131, 137, 138, 139, 140, 142, 145, 146, 154, 155, 156, 157, 159, 160, 185, 186, 188, 195, 207, 210, 213, 214, 215, 216, 222, 226, 227, 228, 232, 233, 234, 413, 414, 415; b 151, 162, 164, 209, 292, 296, 316, 321, 362.
— Sa chambre à Saint-Germain; b 316, 319.
— Payeur de Fontainebleau et de Boulogne; b 361, 362.
Nevers (Noces de M^gr de); b 238.
Nicars (Colas), jardinier; b 363.
*Nice (Voyage de), 1538; b 245, 246.
Nicodème; a XXVII.
Nicolaï (Aymar de); a XXXVI.
Nicolaï (Jean de); a XLII.
Nicolas V, pape; a LII.
Nicolas; V. Neufville.
Nicolas (Emard), premier président des Comptes; b 389; voy. Nicolay.
Nicolas de Lucques, violon du Roi; b 220.
Nicolas de Modène, sc. et faiseur de masques; b 265.
Nicolas; voyez *Troyes.
Nicolas le Constansois (de Constance ou de Coutances?), maître orlogeur; b 153.
Nicolay (Le président); b 343.
Nicolle (Nicolas), charpentier; a 233.
Nicolo de Lucques, hautbois et violon du Roi; b 270.
*Nimes; b 223.
— (Sénéchaussée de); maître des œuvres de maçonnerie; b 260.
— (Le Viguier de); b 364.
— Voyez Jehan de Nismes, verrier.
Nivellon (Jean), jardinier; b 180-1.
Nivelon (François de); a XXXVI.
Noë (Jean) le jeune; a 212.
Nœuds (Ceinture d'orfèvrerie faite à); b 381.
— de diamant; b 258.
*Nogent-sur-Seine; a 148, 152.

Noillet (Mathurin), Concierge à Amboise; b 254.
Noir et blanc (Chaines d'or émaillées de); b 217.
Noix d'agate; b 256.
— d'or; b 256.
— d'Inde (Coupe de); b 392.
Nombres (Le livre des); a LII.
Norfolk (Le duc de); b 225, 257.
*Normandie; a XXVII.
— (Pays de); b 414.
— (Le Général de), 1533; b 221, 374.
— (Forêts de); b 261.
— — Recette de leurs amendes; b 208.
— — Ventes de bois; b 209.
Normandie, nom d'un galion; b 206.
Normant (Louis), imager; a 197.
Norriz (Le seigneur de), gentilhomme anglais; b 257.
Notaire et Secrétaire de la Maison de France (Office de); b 375-6.
Notaires. Voyez *Paris (Châtelet).
Notre-Dame; a XXVII.
— (Image de) en verrière; b 83.
— (Histoires de la vie de); b 226-7.
— Annonciation; b 273.
— — en verrière; b 83.
— Nunciade ou Annonciation; b 379.
— Statue à côté du crucifix de la chapelle de Saint-Germain; b 315.
— de Pitié; a 194; voyez Goujon (Jean).
— Poëme en son honneur; voy. Delfino.
— Voyez *Ivry, *Pontoise, *Puy (Le).
*Notre-Dame-des-Champs près Paris; voyez : Pierre de liais.
Nouaille (Antoine de), p.; b 367.
Noue (Pierres taillées à enfoncements en manière de); b 293.
Nouvel (Guillaume de), chapelain du cardinal de Lorraine; b 209.
Noyer (Bois de); a 187, 191, 372, 376, 388.
— (Planches de); b 211.
— (Statues en bois de); a 202.
— (Table carrée en bois de), pour mettre dragées et confitures; b 329.
— (Bois de); voyez Chandeliers.
*Noyon. — Saint-Barthélemy; voyez Delorme (Philibert).
Nuncyade, au sens de l'Annonciation; b 273.

O.

Obier, aubier; a 82.
Obit; b 290.
Odde (Perceval d'), capitaine italien; b 243.
Odin; voyez Oudin (Girard).
Oiseaux (Achat d'); b 216.

— de chasse; b 409-12.
— de leurre; b 218, 219, 254, 397, 411.
— donnés par le roi de Tunis, 1531; b 206.
— amenés de Fez; b 269.
Olivier (François), Chancelier de France en 1559; a 339, 402, 403.
*Ollainville (Seine-et-Oise, arrondissement de Corbeil, canton d'Arpajon); a XXXVI.
— Château royal; a XXXVI, XXXVII, XXXVIII, XLI.
Ollivier (Emile), G.; a L.
Once de François Ier; b 255, 269, 412.
Or (Fluctuations de l'); a LI.
— (Prix du marc d'); b 387, 388, 390.
— d'écu; b 257, 385.
— fin; b 227.
— d'écu soleil; b 391.
— de ducat; b 238, 378.
— (Ouvrages d') des orfèvres italiens; b 332.
— ouvré à la damasquine; b 380.
— mué; b 227.
— de Chypre; b 267, 380.
— — (Broderie d'); b 397, 398.
— battu; b 51.
— battu en feuilles (Prix de l'); a 88, 90, 92, 97.
— fin battu en feuilles; a 189.
— cliquant; b 354, 355.
— fin en tresse (Cordons d'); b 266.
— fin filé en tresse; b 266-7.
— (Tresse d'); prix de l'once; b 400.
— trait. Voyez Canetille.
— trait (Roses d'); b 222.
— (Passements d'); prix de l'once; b 401.
— (Draps d') et d'argent traict et filé; b 213.
— faux; b 267.
— fin à huile; b 283.
Orangers; b 238, 361.
Oranne (Madame d') — Orange? — sa chambre à Saint-Germain; b 321.
Ordre corinthien; b 317.
— dorique; b 317.
Ordre (L') du Roi ou de Saint-Michel; b 5.
— Collier; b 217.
— Collier sculpté; b 125.
— Chaîne et pendant; b 230, 238.
— Grand collier; b 389-90.
— Grand collier d'or; b 249.
— Collier de François Ier; b 273.
— Colliers donnés par le Roi; b 390-1.
— Sainte-Chapelle de l'Ordre à Vincennes (1561); b 55.
Ordures (Précautions contre les); b 297.
Oreillette d'or; b 248.

— d'orfèvrerie; b 381.
Orfèvres; b 384-93.
— (Paiement des ouvriers) de l'hôtel de Nesle; b 326.
— allemands de l'hôtel de Nesle; b 333; voyez Baulduc.
— italiens; voyez Cellini, Desmarris, Paul Romain.
Orfrois; b 226.
Organiste; voyez De la Haye.
Orient (Mœurs de l'); a L.
— (L') et le Moyen-Age; a L.
— (Influence de) sur l'architecture du Moyen-Age; a LV.
Orléans; b 48.
— Sépulture du cœur de François II par Jean Le Roux; b 107-8, 119.
— (Office de notaire au Chatelet d'); b 213.
— (Vin d'); b 231.
— (Forêt d'); a 20; b 261.
Orléans (Duchesse d'); voyez Catherine de Médicis.
Orléans (Ducs d'); voyez François II, Henri II.
Ormeaux; b 346.
Ornye? (Forêt de); b 41.
Orpheus (Tapisserie d'); b 370.
Orsonvillier. — Gages; b 363.
Os de mort; voyez *Dizain.*
Osier (Bottes d'); b 347.
Ouadi-Mousa; a LIV.
Oudart, dess.; a L.
Oudin (Girart) de Tours, brodeur du Roi; b 222, 377.
Oudin (Philippe), brodeur; b 267.
Oulchy le Château (et non Onchie); b 216.
Oultre (Pierre de la)?, joueur de Farces et Moralités; b 254.
Outils (Fourniture d'); a 293.
Outre-mer (Voyage d'); b 262, 269.
Oyeu (Isère) et non Oyen; voir Gondi (Albert de).

P.

Pacheco (Béatrix), Damoiselle espagnole de la Reine; b 212, 399.
Padouan (Charles), mouleur en basse-taille; b 67.
Pagan (Pierre), joueur de sacqueboutte; b 206.
Page de la Chambre du Roi (Habit de); b 225.
Pages de l'Écurie du Roi; b 253.
Pagny (arrondissement de Beaune, Côte-d'Or); b 274.
Paillard (J.-F.), capitaine de galères; b 206, 218.
Paillelogue. — Voyez Paléologue.
Paille-maille; b 358.

Pain, nom d'une cloche; b 287.
Painctret (René), barbier de François Ier; b 251.
Pajot (Toussaint), couvreur à Paris; b 329-30.
Paléologue (Démétrius), Grec; b 253, 269; — voyez Démétrius.
Palissy (Bernard); a X.
— (Bernard, Nicolas et Mathurin); b 343.
Pallas en bois; b 49.
Pallées de pont; a 314.
Palvesin (Frère J.-B.), prédicateur carme; b 269, 273, 274.
Panneaux de verre; b 319, 320, 321.
Pannemarque (Pierre de), tapissier de Bruxelles; b 375; voy. Pennemacre.
Panneterie du Roi; b 210.
Panthaléon (Jean-Michel); b 365.
— Gages; b 210.
Panthéon des illustrations françaises; a L, LXI.
Paons de Plessis-les-Tours; b 363.
Paoulle; voyez Paule (Pierre).
Pape; voyez Clément VII.
Papegault (Tir au); b 247.
Papier pilé (Bas-reliefs en) couvert de poix résine; b 67.
Papillon (Macé), marchand suivant la Cour; b 394.
Pâques (Tapisseries tendues à); b 288.
Paradis (Paule de), dit de Canosse, Vénitien, Lecteur en hébreu; b 228, 230, 245, 262, 414.
Parangon de turquoise; b 241.
Parc d'or et de pierreries; b 274.
Parchemin (Prix du); b 332.
— Voyez *Heures.*
Parellyer ou Perrelier (Thomas), P. à Paris; b 324, 325.
Parements d'autel; b 395.
Parent; b 338.
Parfum de bronze; b 241.
Parfums de Portugal; b 415.
— Voyez *Pommes de senteur.*
Pâris. — Tableau de marbre; b 234.
Paris; a XXXIII, XXXV, XXXVI, XXXVII, XLIII, XLVI, 238, 239, 258, 268, 315, 318, 339, 383, 384, 388, 403; b 16, 19, 161, 199, 200, 203, 209, 210, 215, 235, 237, 239, 240, 243, 254, 255, 256, 257, 262, 263, 264, 266, 267, 285, 287, 327, 393, 411, 413.
— Académie d'architecture. Rapport sur les pierres des édifices de Paris; a LVII.
— Archives nationales; a V, VIII, IX, X, XIV; b 326, 348, 351, 356.
— — Monuments historiques; a LXI.
— — Parlement; a LX, LXI.
— — Sceaux; a LX.
— — Trésor des Chartes; a LX.
— Arrondissement (Dixième); a LII.
— Arsenal ou Arsenal des poudres;

a XLIV, 281, 288-9, 319, 350, 370, 411.
— — (Bâtiment de l'); a XLIII, XLIV.
— — Pavillons et galerie; a 329.
— Artillerie (Fonte d'); b 408.
— Arts et métiers (Bibliothèque des); a LVIII.
— Bastide Saint-Antoine; a XL, XLIII, XLIV, XLVII, 259, 311, 364, 391, 393, 411, 412; b 6, 11, 29, 85, 109, 188, 189, 191.
— — Maçonnerie; b 83.
— — Charpenterie; b 82, 153.
— — Couverture; b 86.
— — Menuiserie; b 153.
— — Verrerie; b 130.
— — (Verrières de la chapelle de la); b 82-3.
— — (Pont de la); b 121.
— Bibliothèque de l'Arsenal; a LVIII.
— Bibliothèque Mazarine; a LVIII.
— Bibliothèque Nationale; Imprimés; a LVIII.
— — Manuscrits; Fonds français; a VII, IX, XI, XIV, XVI; b 343.
— — Cabinet des estampes; a LII.
— — (Lettres sur la) royale; a LIII.
— Bibliothèque du Louvre; a XXVI, LVIII.
— Bibliothèques; a LVIII.
— Boucherie Notre-Dame-des-Champs; b 7, 11.
— Célestins. Sépulture du cœur de Henri II; a XXXIII; b 107. (Voyez Pilon.)
— Chambre des Comptes; a 259, 260.
— Chantier du Roi (Maison ou logis du); a XL, 367.
— Châtelet; a XLIV.
— — (Grand et petit); a XLV, XLVI, XLVII, 259, 311, 362, 391, 411, 412; b 6, 11, 85, 170, 188, 189, 190-1.
— — Maçonnerie; b 152, 186.
— — Menuiserie; b 153.
— — Serrurerie; b 153, 171.
— — (Grand); a XXXV, XXXIX, XL; b 82.
— — Chemins et passages; b 190.
— — Plomberie; b 153.
— — Vidanges; b 153.
— Châtelet (Petit); b 191.
— Châtelet (Auditoire du); b 186.
— — Création de nouvelles charges de notaires, 1537; b 232.
— — Office de sergent à verge; b 244. Voyez Durand.
— — Chaussée (Grande) Saint-Laurent; b 190.
— Chevalier du guet de nuit; pavage; b 84.
— — Verrerie; b 130.
— Cimetière Saint-Jean; pavé; b 58.
— Collège de France (Fondation du); b 230.
— Commission des monuments historiques; a XXV, XXVII.
— Conciergerie; a XL.
— Cordeliers (Eglise des); a XXVIII.
— Croix neuve; b 354.
— Ecuries du Roi près la Porte neuve — les écuries de l'ancienne place du Carrousel —; a 312, 365, 411, 419.
— Elus (Auditoire des); b 186.
— Enseignes. L'image Saint-Germain et Saint-Vincent; b 235.
— Entrée de la Reine Eléonore; b 203.
— Évêchés (Cueillois de l'); a XII.
— Evêques; voy. Gondi, Jean V, Simon.
— Faulxbourg Saint-Honoré; b 345.
— Faulxbourgs Saint-Jacques; b 353, 355.
— Fauxbourg Saint-Marcel; b 145.
— Fossés Saint-Germain-l'Auxerrois; b 285.
— Gastine (Pyramide ou Croix); a XXXI.
— Grand-Cerf (Le), près de la Porte Saint-Jacques; b 166.
— Halle aux draps (Grande); a XLI, XLII.
— — maçonnerie; b 170.
— — charpenterie; b 171.
— Hôtel neuf de la Ville (1534); b 265.
— Hôtels; a LIV.
— — Saint-Ladre; a XXXI.
— — de Bourbon; a XLIV, XLVII, 311, 363, 411, 412; b 85, 171, 190.
— — — maçonnerie; b 82, 147, 154, 170, 186, 187.
— — — charpenterie; b 147.
— — — plomberie; b 81, 153.
— — — menuiserie; b 152.
— — — serrurerie; b 154.
— — — réparations; b 71.
— — (Cour de l'); pavé; b 149, 154, 190.
— — chapelle; a XL.
— — mariage de la Reine d'Espagne et de Mᵉ de Savoie (1563); b 110.
— — écuries; b 147.
— — de la Monnaie du Roi; a 312, 365, 411, 412; b 188, 234, 236.
— — — maçonnerie; b 86.
— — — charpenterie; b 86.
— — — couverture; b 86.
— — — menuiserie; b 86.
— — de Navarre; a XLV.
— — ou maison de Nesle; a 311, 364, 411, 412; b 85, 259.
— — (Scieurs de marbre à l'); b 183.
— — (Fondeurs de la monnaie de l'); b 335.
— — Ouvriers orfèvres; a X-XI, XI, XVII.

PARIS.

— — — (Paiement des ouvriers orfèvres de l'); b 326-39.
— — le colosse de plâtre de Cellini ; b 329-30.
— — du grand Nesle. Vitrerie; b 183.
— — du petit Nesle; b 28.
— — de Reims; a 419; b 89.
— — — (Menuiserie à l'); a 305, 308.
— — de Soissons ; a XII, XVII; b 351-6.
— — — grand portail ; b 353, 354.
— — — viel logis; b 351, 354.
— — — escalier; b 351, 352.
— — — chapelle; b 351, 353, 354.
— — — pavillon du Roi; b 354.
— — — grande galerie; b 351, 354.
— — — étuves du second étage; b 353.
— — — galetas; b 351, 354.
— — — peintures; b 354-5.
— — — jardin; b 351, 352, 353, 354; grande salle ovale du jardin; b 352, 353, 354, 355.
— — — remises; b 353.
— — — clôture; b 352.
— — — de Ville (Bibliothèque de l'); a LVIII.
— Hôtels du Roi; b 7, 12.
— — voy. Tournelles.
— Imprimerie impériale; a LX.
— Institut (Bibliothèque de l'); a LVIII.
— Jésuites (Logis des); a XLVI, XLVII.
— — tapissiers; a XLVII.
— Louvre (Château du); a XXII, XXXI, XXXII, XXXIII, XXXIV, XXXV, XXXVI, XL, XLI, XLII, XLIII, XLVI, XLVII, 13, 127, 163, 259, 279, 380, 381, 386, 391, 411, 412; b 6, 11, 14, 18, 20, 166, 171, 188, 358, 407.
= — (Trésor du); b 391.
— — — (Coffres ou trésor du); a 305; b 221, 257, 269.
— — — (Coffre du); b 358, 359, 363, 365, 369, 370, 378, 379, 380, 381, 382, 384, 385.
— — — (Coffre des deniers du); b 387, 388, 389, 390, 391, 393, 394, 395, 396, 397, 398.
— — — (Coffres du); b 404, 407, 413, 416.
— — — (Deniers du coffre du); b 209, 219.
— — — (Ordonnance des coffres du); b 265, 404.
= — (Compte du); a 249-62.
— — Comptes des travaux; a 306-8, 361-2, 386-90.
— — (Dépense du); b 44-6.
= — Vieil bâtiment; a 411, 412; b 85, 186.
— — — maçonnerie; b 81, 186.
— — — menuiserie; b 81.
— — — serrurerie; b 81, 154.
— — — vitrerie; b 81.

— — — ancienne grande salle basse; a 250, 260.
— — — chambre du Roi; a 310.
— — — vieille chapelle; a 387.
— — — Grand pavillon; a 387.
— — — (Achèvement du); a LV.
— — Primatice n'en est pas chargé; a 334; ni Sannat non plus; a 337, 340, 402, 404.
= — Château neuf; a XXXIV.
— — Bâtiment neuf; a XXXII, XXXIII, XXXIV, XXXVIII, XLI, XLIII; b 23, 25-6, 39, 40, 44, 61, 88, 89, 90, 92, 304, 306, 354.
= — Compte de 1567-1568; b 136-40.
= — Vidanges; b 191.
— — — couverture; b 93, 113, 137.
— — — maçonnerie; b 25, 62, 79, 86, 93, 111, 123, 137, 154, 170, 187.
— — — charpenterie; b 25-6, 113, 124, 137, 153.
— — — menuiserie; b 26, 93, 114, 124, 137, 152.
— — — ferronnerie; b 138.
— — — serrurerie; b 26, 113, 124, 137, 171.
— — — plomberie; b 63, 93, 113.
— — — vitrerie; b 80, 114, 130, 138.
— — — cheminées; b 26.
— — — pavé; b 63.
— — — nattes; b 63, 93, 138.
— — — sculpture; b 25, 63, 79, 112-3, 123, 139.
— — — peinture; b 79, 139.
— — — parties inopinées; b 26.
= — Cour (Pavé de la); b 63, 148, 154.
— — Pont-levis entre le grand corps d'hôtel et la cour des Offices; b 152-3.
— — Pont-levis; ouvrages de cuivre; b 152.
— — Nouveaux ponts-levis; b 170, 186.
— — Cour et Offices. Pavé; b 154.
— — (Cour du). Mariage du duc de Longueville et de M^{lle} de Guise, 1538; b 360.
= — Antichambre du Roi; a 356, 358.
— — Chambre du Roi; a 356, 358; (Nattes pour la); b 208.
— — Salle du Conseil (1576); a XXXIV.
— — Salle du Conseil à côté de la salle de bal; a 358.
— — Salle de bal; a 357, 358, 389, 390.
— — Antichambres et cabinets de la Reine sur la cour; b 79.
— — Frise et masques de l'entablement du second étage sur la cour; b 79.

— — chambre des Filles de Madame; nattes; b 208.
— — terrasse au-dessus du premier étage du bâtiment neuf sur la rivière; b 45-46.
— — logis de la Reine sur la rivière (1563). Sculptures de la façade; b 112.
— — logis de la Reine ou grand pavillon sur la rivière (1565) : sculpture; b 112-3; charpenterie; b 113; menuiserie; b 114; serrurerie; b 113; plomberie; b 113; vitrerie; b 114.
— — logis neuf sur la rivière. Antichambre de la Reine (1566). Plafonds; b 124.
— — chambre de la Reine (Plafonds en bois de la), 1565; b 112.
— — cabinet de la Reine; a 387.
= — Horloge; b 153.
— — mobilier; b 217.
— — (Tapissier du); b 372.
— — meubles et livres; b 188.
= — Petite galerie; a XLIII, XLIV, XLV, XLVII.
— — Grande Galerie, a XLIII, XLIV, XLV, XLVI, XLVII.
— — Galeries (Logements des). Lettres de Henri IV; a XIII.
= — Corps-de-garde, 1568; b 146-7.
— — corps-de-garde, 1571; b 187, 189.
— — magasin des marbres; a 387; b 44, 138.
— — salle dans le jardin; a XXXVIII.
— — cour de derrière près de la rue Froidmantel; b 185.
— — logis ou maison des lions; b 170, 186, 188.
— — jeu de paume; b 317.
— — noces du duc de Lorraine; a 389.
— — passe-temps de fifres et de tambourins; b 274.
= — (Bibliothèque du); a XXVI, LVIII.
= — (Musées du). Musée de la sculpture moderne; a IX, XXVIII.
— — — Emaux; a LVIII, LIX.
— — — (Bibliothèque du musée du); a LVIII.
= — (Plans de réunion du) et des Tuileries; a LV.
= Magasin des marbres du Roi; voy. Louvre.
— Maison de Nesle; voy. Hôtel.
— Marché aux pourceaux; b 416.
— — de la Madeleine; a LII.
— Ministère de l'intérieur (Bibliothèque du); a XXV, XXVII.
— Monnaie de Paris; voy. Hôtel de la Monnaie du roi.
— Monnaie (Quartier de la); a LII.
— Moulin des étuves à la pointe du Palais; b 370, 371.

— Nesle; voy. Hôtel de Nesle.
— Notre-Dame-des-Champs; b 353; voy. Boucherie.
— — lès-Paris (Carrières des champs de); a 209, 232, 233.
— Palais ou Palais-Royal; a XXXI, XL, XLVI, XLVII, 259, 309-10, 314, 359-61, 391, 393, 411, 412; b 6, 11, 85, 109, 170, 189, 190-1.
— — royal (Grand et petit), a XLIV; voy. Châtelet.
= — — vidanges; b 153.
— — maçonnerie; b 71, 80, 86, 152, 186.
— — couverture; b 71, 80, 81, 86, 152.
— — charpenterie; b 71, 153.
— — plomberie; b 71, 72, 81, 153.
— — menuiserie; b 81, 153.
— — serrurerie; b 80, 153.
— — vitrerie; b 80, 130, 152.
— — pavage; b 81.
= — Palais (Cour du); pavé; b 58.
— — petite cour; a 361.
= — Sainte-Chapelle du Palais; b 6, 11.
— — — Chevècerie; b 225-6.
— — — Chanoines (Maisons des); b 6, 11.
— — — pain du Chapitre; b 236.
— — — enfants de chœur; b 6, 11, 236.
= — (Grand degré du); a 393.
= — Salle, cour et trésor; b 29.
— — (Grande salle du); statue de François Ier; a 292, 294.
— — table de marbre; b 216.
— — (Salle du). Festin de l'entrée de la Reine Eléonore; b 203.
— — mariage de la reine d'Espagne et de Mme de Savoie, 1563; b 110.
— — Salle des merciers; b 397.
— — Grand chambre; b 360.
— — Chambre dorée (Comble de la); b 152.
— — (Grande chambre du plaidoyer); a 310.
— — Grande chambre du plaidoyer (Réparation du tableau de la); b 59.
— — Chambre des Requêtes; a XXXVII.
— — Tour carrée (Amendes de la); b 375.
— — Conciergerie; b 6, 11, 191.
— — — pavé; b 58.
— — — médecin des prisonniers; b 200.
— — Palais (Bailliage du); a XLII, XLIII.
— — Chambre des comptes; b 6, 11.
— — Cour des Aides (chambre de la); a XXXV.
— — Cuisine; a 361.
= — (Ile du). Verrerie; b 130.
— — (Pointe du); b 370, 371.

— — (Pavé et chaussées des avenues du); b 143.
— Palais Mazarin; a LIII.
— Petits-Augustins (Musée des); a XXVIII.
— Pierres employées dans ses édifices; a LVII.
— Plan de Gomboust; LIII, LV.
— Plat d'étain, près de Saint-Gervais; b 265.
— Ponts; a 259; b 143.
— — (Maître des); b 342.
— Pont-Neuf, appelé d'abord le pont jumeau, 1577; a XXXV, XXXVI, XXXVII, XXXVIII, XXXIX, XL, XLI, XLII, XLIII, XLV, XLVI, XLVIII.
— Pont Saint-Michel; a XXXV, XLII, XLIV, XLV, XLVI, XLVII; b 6, 11, 121, 188, 189.
— — charpenterie; b 84, 153,
— — serrurerie; b 153, 171.
— — pavage; b 58, 84.
— Pont-aux-Changeurs; a XXXIV, XXXV, XL, XLV, XLVI, 314, 366-7, 411, 412; b 6, 11, 27, 85, 109, 121.
— — maçonnerie; b 83.
— — charpenterie; b 71, 83, 84, 130.
— — serrurerie; b 84.
— — pavé; b 58, 84, 130.
— Pont de la Bastille; b 121.
— Port du Louvre; a 262.
— Porte neuve; a 312.
— Porte Saint-Jacques; b 166.
— Porte de Bourdelles ou Bordelle; b 324.
— Prévôt des marchands et échevins; b 265.
— Prévôts; voy. Brulart, Estouteville et La Barre.
— Puits Saint-Laurent (Le); b 239.
— Quai des Augustins ; a XXXV.
— Quai du Louvre; a XXXV.
— (Receveur général de); a 394, 395.
— Rues : Cocguère ou Coquillière; b 351, 353.
— — Froidmantel; maisons acquises pour le Louvre; b 185.
— — Saint-André-des-Arts ; a XLIX.
— — Saint-Antoine; b 165.
— — — Hôtel du procureur du roi en la Chambre des comptes (1569); b 161.
— — (Grande); lisses le jour de Carême prenant; a XLVI.
— — de Grenelle-Saint-Honoré ; b 351, 352, 353.
— — de la Bretonnerie; b 169.
— — de la Harpe; a XXVIII.
— — de la Reine; b 352.
— — d'Orléans-Saint-Honoré; b 352, 354.
— — des Deux-Ecus; b 352.
— — des Etuves; b 280.
— — des Poulies; b 290.

— — du bout du pont Saint-Michel ; a XXXVIII.
— — du Coq; b 165.
— — du Four-Saint-Honoré; b 351, 354.
— Saint-Germain-des-Prés (Saint-Germain-en-Laye?); b 57.
— Saint-Germain-des-Prés (Fauxbourgs de) : Maison pour le grand cheval de cuivre; b 201.
— Saint-Germain-l'Auxerrois: Couverture; b 289-90.
— — Jubé; a IX, XXVI, XXVII, XXVIII; b 276, 278.
— — — (Loge pour les travaux du); b 286, 287.
— — maçonnerie; b 278-81.
— — anges; b 281-2.
— — bas-reliefs; b 283.
— — dorures et peintures; b 283-4.
— — crucifix; b 284.
— — crucifix du chœur; b 285.
— — Chœur (Chaires du); b 285.
— — chapelle Saint-Vincent; b 287.
— — reliquaires; b 289.
— — clocher; b 287.
— — cloches; b 285; Marie, Germain et Vincent; b 285; Pain et Vin; b 287.
— — cloître; b 288.
— — archives; a XXVIII.
— — compte de la Marguillerie et Fabrique ; a VIII-IX, XXVII; recette ; b 275-7; dépense; b 277-90.
— Saint-Gervais (Maison près); b 265.
— Saint-Paul; b 39.
— Saint-Lazare ; voyez Hôtel Saint-Ladre.
— Sainte-Geneviève (Bibliothèque de); a LVIII.
— Société de l'Histoire de France ; a LXI.
— Sorbonne (Bibliothèque de la); a LVIII.
— Tapisseries de François Ier; a 121; voy. Jésuites.
— Théâtre Italien ; a LII.
— Tournelles (Hôtel des); a 259, 267, 277, 278, 279, 280, 281, 311, 316, 319, 326-7, 343, 349, 363-4, 370, 378-9, 391, 393, 411, 412; b 5, 6, 7, 8, 11, 12, 29, 46, 60, 61, 94, 109, 114, 125, 185.
— — dépenses; a 289-90.
— — maçonnerie; b 82, 83.
— — charpenterie; b 82.
— — serrurerie; b 82.
— — couverture; b 82.
— — vitrerie; b 82, 83.
— — pavé; b 58.
— — Mariages de la reine d'Espagne et de Mme de Savoie; b 110.
— — Fontaine du préau de la Conciergerie; b 131.

488 PARIS—PAULE.

— — Ecuries; a 378.
— — Ecuries neuves; a 327.
— — Ménagerie du Roi; b 412-3.
= Tournoi (1533); b 213.
— — pour l'entrée de la Reine Eléonore; b 211-2, 405-6.
= Trésor; a 259.
= Tuileries (Lieu dit les) à la fin du XV^e siècle; a XIII.
— — (Hôtel des), 1559; a 391.
— — Logis des cloches; b 345.
— — Jardin de la Coquille; b 345.
— — Acte d'acquisition par Catherine; a XIII.
— — (Palais des); a XLIII, XLIV, XLV, XLVI.
— — Travaux de Catherine; a x.
— — (Compte des) pour 1571; b 340-50.
— — Fournitures de pierres; b 342-3.
— — Maçonnerie; b 340-2, 343-4.
— — Ecuries; b 344.
— — Grand jardin; a XI; b 344-5, 349.
— — — Parterre; b 344, 347.
— — — Dédalus; b 347.
— — — Fontaines (Robinets des); b 343.
— — — Grotte; a x; b 243.
— — — Clôture du grand jardin; b 344, 345.
— — — Haie; b 345, 347.
— — — Pavillons du jardin; b 347.
— — — Intendant des plants; b 348.
— — — Jardiniers; b 344-7, 349, 350.
— — Carrière du côté du faubourg Saint-Honoré; b 345.
— — (Plan de réunion du Louvre et des); a LV.
= Université; b 230.
— — (Ecoliers de Suisse à l'); b 199.
— — Entretènement aux écoles de l'); b 238, 253, 259.
— — Lecteurs en latin; voy. Lathomus.
— — Lecteurs en grec; voy. Guidacerius, Touzart, Stracelle.
— — Lecteurs en hébreu; voy. Paradis, Postel, Vatable.
— — Lecteur en mathématiques; b 245.
— — Lecteurs en grec, hébreu et arabe; b 243.
= — (Forêts de la Généralité de); a 384.
= — (.... de); voy. Huet (Jean) et Jean.
Parisot (Jehan), P.; b 367.
Parle; voy. Perle.
Parpaye; b 278, 289.
Parquet, au sens d'encadrement sur une muraille; a 116.
Parquet d'or; voy. Canetille.
Parquets plats (Assemblage à); b 318.

Parterre, au sens de plancher; b 323, 324.
Pascal (Louis), libraire; à LIX.
Paschèque; voy. Pacheco.
Pasquier (Denis), paveur de grès; a 86, 114, 118, 131, 144, 156, 188, 229, 234; b 321.
Passements; b 232, 234.
— d'or de Milan; prix de l'once; b 401.
— voy. *Or.*
Passe-partout de Henri II; b 310.
Passion (Instruments de la); a XXVII.
Passure de ceinture, au sens de boucle; b 381.
Pastenaque ou Pastenat (Romain), flamand, imager; a 98, 101, 102, 103, 104, 105.
Patenôtres; b 389.
— d'agathe; b 226.
— d'agathes rondes; b 241.
— de cristal bleu; b 267.
— de cristal vert; b 217.
— de cristallin; b 222.
— de grenats; b 226.
— de hyacinthes; b 380.
— de hyacinthes orientales; b 226.
— de jaspe oriental à piliers d'or; b 382.
— de lapis; b 226.
— de lapis à onze marques d'or; b 382.
— marquées d'or; b 226.
— d'or émaillées de turquin; b 221.
— d'or émaillées de rouge clair; b 241.
— d'or avec pierres; b 246.
— d'or et de perles; b 380.
— de pâte d'ambre gris et de musc, dorées; b 235.
— de perles avec des marques de perles; b 382.
— de perles à vases et à marques d'or; b 382.
— voy. *Dizains.*
Patin (Pierre), P. et doreur; a 136, 137, 189, 196.
Pâtissiers du Roi; b 258.
Pattes de fer; b 304, 314.
Paul Romain, orfèvre italien; b 330.
— Ses gages; b 331, 333, 334, 335, 336, 337, 338, 339.
— Coupes et bassin; b 336.
— voy. *Vase d'argent.*
Paule (Pierre), architecteur, valet de chambre du Roi, (de Madame, a 59), et concierge du château de Moulins, mort en 1531; a 12, 13, 14, 15, 50, 51, 52, 53, 54, 57, 58, 59, 61, 62, 63, 64, 65, 67, 69, 70, 71, 72, 73, 74, 75, 76, 77, 78, 79, 81, 82, 84, 86, 87, 92, 93, 109-10, 119, 127, 128, 408, 413; b 221, 361, 370, 405.
Paule de Milan, joueur de sacqueboutte et violon du Roi; b 206, 220, 270.

Paumelles; penture de fer sur le bois d'une porte et tournant sur un gond; b 311, 312, 313, 315.
Paussy, maître des œuvres de maçonnerie de la Sénéchaussée de Beaucaire et Nimes; b 260.
Pavé; b 355.
— de grès; a 229.
— (Ouvrages de gros); a 364.
— de terre cuite; a XLII.
Pavement de carreau à potier; b 293, 294, 296, 303.
Pavillon de petit lit; b 398.
— pour les affaires; b 398.
Pavois, grands boucliers; b 112.
Pavots en terre cuite émaillée; a 112.
Payen (Guillaume), notaire; a 163, 168, 294, 329, 373; b 40.
*Pecq (Le port du), au bas de Saint-Germain-en-Laye; b 303, 307, 308.
Peffier (Bertrand), fifre de François Ier; b 260.
Peffier (François), archer de la Garde, b 260.
Peigné (Et.), notaire à Orléans; b 213.
Peignoir de soie cramoisie; b 229.
— de soie noire; b 229.
Peintres (Chambre des) à Saint-Germain; b 313.
Peintures sur toile; b 355.
Pelegrin (Jacques), chantre de la Chapelle du Roi; b 210.
Pellegrin (Francisque), P. et imager; a 89, 90, 93, 95, 97, 99, 100, 101, 102, 104, 105.
Pelletier (Jean), P. doreur; a 196.
Pelletier (Thierry), doreur; b 51.
Pelou (François de), Gentilhomme de la Chambre de Charles-Quint; b 249.
Pendants de plomberie; a 189.
Pendentis de pierre (Voûte de); b 295, 296.
Penelle (Claude), couvreur; a 387; b 45, 81, 93, 98, 100, 106, 113, 131, 137, 146, 148, 152, 156, 189.
Pennaches (Faux); b 406.
Pennages, au sens de plumes; b 213.
Penneau, au sens de *panneau;* b 316.
Pennemacre (Pierre de), tapissier de Bruxelles; b, 214-5; voy. Pannemarque.
Penni (Luca), Romain, P; a 135, 191, 195, 198, 409.
Pentes de tapisseries; b 374.
Pentures de porte; b 300.
Percée à jour (Ceinture d'orfévrerie); b 381.
Perchette, petite perche; b 347.
Perdriel (François), maître de la Monnoie de Paris; b 234-5.
Périer (François), P. a 310.
Périer (Pierre), marchand; a 96.

Perignac (Barthélemy), de Bruxelles; b 370.
Perigon (Ant.), potier; b 355.
Perle pucelle et non percée; b 227.
— en poire; b 383.
Perles; b 214, 221, 222, 223, 224, 226, 227, 229, 230, 246, 248, 250, 253, 258, 262, 267, 268, 273, 274, 378, 380, 381, 382, 383, 384, 405.
— (Prix des); b 375.
— (Petites); b 404.
— (Grosses); b 243.
— orientales; b 221, 269.
— en poire; b 220, 225, 247.
— pucelles et non percées; b 225.
— rondes; b 226, 230, 241, 247, 248, 269, 379, 382.
— rondes orientales; b 379.
— pendantes; b 230.
— baroques; b 392.
— (Boutons de); b 267.
— (Corde de); b 383.
— (Cordon de); b 375.
— (Lit de camp enrichi de); b 227.
— voy. *Cannetille, Houppe, Patenôtres.*
Peronet (Claude et Nic.), haultbois et violons du Roi; b 242.
Perrault (Antoine), maître maçon; a 295.
*Perray (Terre et seigneurie du), (à une demie-lieue de Corbeil?) b 211.
Perrelles (Thomas), P.; a x.
Perrenin (Ant. de), ou de Perrenne, contrôleur de l'Argenterie; b 212, 406.
Perret (Ambroise), imager; a 133.
— — menuisier; b 30, 47, 50.
— — menuisier et tailleur en marbre; a 323, 327, 352, 371-3, 379.
— — tailleur en marbre et en menuiserie; a 283, 292-4.
— Tombeau de François Ier; figures de bas-relief aux côtés des deux grandes arcades; b 157.
Perricart (Ant. de), Page de l'Écurie; b 253.
Perrier, notaire au Châtelet; b 169.
Perrignon, Fou de Charles-Quint; b 251, 252, 253.
Perrin (Guil.), chantre de la Chapelle du Roi; b 210.
Perrin (Suzanne); b 118.
Petit (Denis), nattier; a 234; b 323.
Petit (Jean), maçon; b 125.
Petit (Michel), P. doreur; a 137.
Petit (Pierre), commis aux travaux de Saint-Germain; a 148, 149, 150, 151, 152, 153, 157, 235, 415.
Petit (Savinien), Dessin.; a LV.
*Petra en Arabie; XLIX, LXI.
Pétrée (Arabie); a XLIX-L.
Petremol (Antoine), notaire; b 407.
Peuple; voy. Le Peuple.

Phébus (Tapisseries de l'histoire de); b 374.
Phénix, devise de la Reine en 1558; a 361.
Philbert (Pierre), tapissier ; a 205.
Picard pieux (Le); voy. Mallette.
Picart (Bertrand) ou Le Picart, trésorier des Bâtiments, neveu de Nicolas; a 240-3, 253, 263, 264, 265, 266, 267, 278, 279, 280, 281, 295, 316, 322, 330, 331, 343, 354, 369, 379, 394, 395, 396, 397, 398, 399, 400, 417, 418; b 1, 5, 6, 9, 10, 24, 75, 88, 89, 90, 91.
Picart (Denise Le), veuve de Jacques Michel; b 24.
Picart (Jean), P. doreur ; a 202, 204.
Picart (Jean), maçon et sculpteur : sépulture du cœur de Henri II; b 56.
Picart (M⁰ Jehan); b 363, 364.
Picart (Nic.), receveur des tailles en la Vicomté de Carentan ; a 1, 2, 3, 4, 5, 6, 8, 10, 18, 19, 21, 22, 23, 24, 51, 52, 53, 54, 57, 64, 65, 67, 71, 72, 73, 75, 77, 78, 79, 90, 91, 94, 108, 109, 113, 116, 117, 118, 119, 122, 129, 139, 140, 141, 142, 144, 145, 147, 153, 154, 157, 158, 161, 167, 168, 172, 174, 176, 177, 178, 179, 185, 187, 206, 209, 214, 215, 216, 217, 230, 232, 235, 236, 238, 239, 240, 241, 242, 243, 248, 263, 264, 265, 266, 275, 276, 281, 410, 413, 414, 415, 416, 417, 421, 422; b 237, 247, 362, 368.
— comptable de Boulogne; b 247.
— commis à Fontainebleau; b 223, 224, 239, 241, 245, 247, 249, 255, 270, 361, 362, 368.
— commis à Saint-Germain-en-Laye; b 291, 292, 307, 311, 314, 316, 328.
— comptable de Villers-Coteretz ; b 221, 238, 239, 247, 269, 291, 362.
Picart; voy. Le Grand (Jean), et Le Roux (Jean).
Pichon (Aignan), notaire ; a 15, 77, 84, 92.
Picot (Pierre), doreur; a 134.
Picques; b 211.
Pie ; voy. Cheval.
Pieds d'estratz, piédestaux ; b 315.
Pieds-droits de fenêtres ; b 324.
— talutés à voussures; a 221.
*Piémont; b 243.
— (Affaires de); b 254.
Pierre de taille; b 301, 302, 303, 355.
— tendre; b 125.
— mixte; b 119.
— — (Peinture en); b 96.
— de Cliquart ; a 222, 223; b 27.
— de haut Cliquart; b 108, 353.
— dure du village de Jaulges; b 371.
— de liais ; a 209, 210, 219, 222, 223,

232, 293, 294; b 103, 278, 296, 297, 353.
— — (Marches de); b 303.
— — de Notre-Dame-des-Champs, près Paris; a 26, 27, 28, 29, 32, 33, 35, 39, 40, 42, 44, 45, 46, 47, 48; b 293, 294, 295, 297.
— dure de Saint-Aubin; a 92.
— de Saint-Leu; b 112, 115, 342, 343.
— de taille de Saint-Leu; b 300.
— de Saint-Leu d'Esserent; b 180, 193.
— — emportée en Angleterre; b 271.
— — (Statues en); b 179; voy. Pierres.
— de marbre; b 197.
Pierre (Frère), joueur de flûtes; b 241.
Pierre (Jean), imager; voy. Jean-Pierre.
Pierre-Antoine, joueur de hautbois, italien; b 246.
Pierre l'Italien; voy. Paule (Pierre).
Pierre de Mantoue, trompette italien ; b 245.
Pierremue; voy. Pierre-vive (Ant.).
Pierreries; b 378, 384.
Pierres employées dans les édifices de Paris; a LVII.
— de taille. (Murailles peintes en couleur de), à joints noirs; b 324, 325.
Pierres et matières précieuses; voir Agathe, Agathes, Aigue-marine, Almandynes, Améthystes, Azenois, Azur, Cabochons, Cailloux, Camaïeux, Corail, Cornalines, Cristal, Diamants, Émeraude, Grenats, Hyacinthes, Jaspe, Lapis, Nacre, Patenôtres, Perles, Pierreries, Rubis, Saphir, Spinelle, Topaze, Turquin, Turquoises.
Pierreume, trésorier de l'Epargne ; voy. Pierre-vive.
Pierre-vive (Ant. de), contrôleur de l'Argenterie; b 241.
Pierre-vive (Charles de), garde des joyaux du Roi; b 415.
Pierre-vive, trésorier de l'Epargne; b 377.
Pigeart (Guillaume), carrier; a 156.
Pilet (Jacques), imager; a 199.
Pilier d'or ; b 226.
— de cristal vert; b 217.
— de cristal garni d'or, servant d'étui; b 273.
Piliers (Chaîne d'or à); b 246.
— d'agathe; b 273.
— d'agathes rondes; b 241.
— d'azur; b 226.
— voy. Dizains, Patenôtres.
Pillastron (André), P.; gages; b 367.
Pillet (Germain), imager; a 199.
Pilon (Abel), libraire; a LXI.
Pilon (Germain), Sc.; a 410; b 50.

— Tombeau de François I^{er}; b 70, 129.
— — Figures du tombeau de François I^{er}; b 4.
— — Huit figures d'enfants pour le tombeau de François I^{er}; b 107.
— Tombeau de Henri II; a 352-3.
— — Sculpture; b 173, 183, 197.
— — Figure de bronze; b 119, 128.
— — *Gisant;* b 119, 128.
— — Bas-reliefs et masque; b 119.
— Monument du cœur de Henri II aux Célestins de Paris; b 107.
— — Les trois figures de marbre blanc; b 55, 70, 129.
— Statues de Dieux et de Déesses en bois; b 50.
Pinceau (Balthasar), commis d'octroi; b 42.
Pinon (Nic.), payeur des gages de MM. des Comptes; b 338.
Pinot (Guil.) de Bretagne, découvreur de sources et de carrières; b 416.
Pins (Jean IV de), évêque de Rieux (1521-37); b 231.
Pipes de vin; b 247.
Piretour (Jean), charpentier juré; a 81, 111, 118, 130, 186, 207, 213.
Pironet (Claude) et non Pirouer, haultboys et violon du Roi; b 220, 270.
Pironet (Nic.) et non Pirouer, haultbois et violon du Roi; b 220, 270.
Pitard (Mathurin), maçon; b 132.
Piton (Pierre de), voyageur au pays de Fez; b 216.
— (Feu le Capitaine); voyage à Fez; b 269, 270, 271.
Placou (Nic.) — Plançon? — maçon à Saint-Germain-en-Laye; b 308.
Plafonds de menuiserie sculptés; b 196.
Plain, au sens d'uni; b 232.
Plaisance; voy. Simon.
Plaisants; voy. Guillaume, Perrignon, Roux (Le).
Planat (J.), Dessin.; a L.
Planchemens d'ais faits sur les planchées et aires; a 176.
Plancher (Prix de la toise de); a 76.
— double et contrefons; a 218.
— au sens de plafond; b 3, 31, 195, 318.
Plançon (Nic.), couvreur; a 233.
— ou Planson (Nic.), maître maçon; a 247, 286, 323, 374; b 27, 53; voy. Placou.
Planètes (Les sept) dans un plafond; a 372.
— (Statues des divinités des) en bois; b 49, 50.
Planson; voy. Plançon.
Planté de pierre — et non pleinte — (Colonnes sur un); b 317; ce qui est planté, l'embasement des colonnes.
Plaque de cheminée; voy. *Contrecœur.*
Platran (Marc), Allemand, envoyé du Landgrave de Hesse; b 268.
Plâtre (Sacs de); b 285.
— envoyé en Angleterre; b 271.
— (Moules de); b 66.
Platte (Archangelle de); b 365.
*Plessis du Parc-lès-Tours. (Officiers de); b 363.
Plomb; b 363.
— (Prix de la livre de); b 331.
— neuf (Vitraux remis en); b 286.
— (Mettre des verrines en gros) fort b 320.
— blanc; b 96.
— voy. *Enfaitement.*
Plombinés par dedans œuvre (Tuyaux de terre cuite); b 321, 322.
Plombier ou Plommier (Allart), lapidaire; b 382.
Plommyer (Allard), joaillier; b 241, 246, 258, 267, 268, 273-4.
Plon frères; a LIV, LVI.
Plon (Henri); a LXI.
Plumails; b 406.
Plumatz manufacturés; b 406.
Plumes; b 241.
— blanches; b 401.
— (Panaches de); b 242.
— incarnat; b 401.
Poignard ouvré à la damasquine; b 243.
— à manche et fourreau d'acier ouvré à la damasquine; b 251.
— à manche d'agathe; b 229, 273.
— à manche de jaspe; b 246.
— d'or à la Moresque, à fourreau d'ébène; b 273.
Poignards d'argent doré; b 226.
— de Milan; b 236.
Poignets de toile d'argent; b 399, 400.
— et manchons; b 402; voy. *Manchons.*
Poinçonnées (Assiettes) à ouvrage antique; b 392.
Poinçons de plomberie; a 189, 190.
Poinctart (Jean), dit La Bierre, tailleur de pierres; b 182; voy. Pointart.
Poinson (Ant.), joueur de cornetz; b 241.
Pointart (Jean), Sc.; ornements du tombeau de Henri II; b 120, 128; voy. Poinctart.
Poireau (Louis), maçon juré; a 50, 52, 53, 56, 57, 58, 60, 62, 63, 64, 65, 86.
— jubé de Saint-Germain-l'Auxerrois; b 278-80, 288.
Poireau (Philippe), P. et doreur, Parisien; a 188, 189, 190, 409; b 324.
Poiret (Vincent), maître maçon; b 101.
Poiriers bergamote; b 346.

— certeau; b 346.
— (Sauvageaulx de); b 346.
Poirion ou Poiron (Balthasar), menuisier; b 53, 97.
Poissons de la Méditerranée; b 231.
*Poissy (Assemblée des Etats à); b 98.
— (Pont de); a xxxiv, xxxv, xxxviii, 305, 309, 355, 359, 385, 393, 412, 420, 421; b 7, 12, 26-7, 89, 108, 130.
— — Réparations; b 57, 71, 121.
— — Ouvrages de pavé; b 61.
— voy. Jean.
Poitiers (Diane de), Grand'Sénéchale de Normandie, Duchesse de Valentinois :
— Tombeau de son mari, Louis de Brézé; a xxvii.
— Saint-Germain-en-laye (Son appartement à) : Chambre; b 296, 310, 313, 319, 321.
— — (Cheminée de la); b 314.
— — Chambre et salle; b 320.
— — Cabinet triangle; b 311.
— — — et son retrait; b 299.
— — Cabinet, salle et garde-robe; b 304.
— — Cuisine; b 301.
— Passe-partout de Henri II pour les serrures de son escalier et de sa chambre à Saint-Germain; b 310.
*Poitou; voy. Sénéchale.
Poitrail; voy. *Impotracolio.*
Poix résine; b 69.
— (Bas-reliefs en papier pilé couvert de); b 67.
Pomme d'or plate; b 273.
— de deux agathes triangulaires; b 384.
Pommeau; V. *Epée.*
Pommereul (Le sieur); b 209, 257, 261.
Pommes de senteur d'or; b 248.
Pomponne; voy. Bellièvre.
*Ponant (Mer de); b 413.
Pont-Alletz (Jean de Lespine du), dit Songe-creux, joueur de Farces; b 272.
*Pont de l'Arche (Recette de); b 263.
— (Forêt du); b 261.
*Ponteau-de-mer (Pont-Audemer, Eure); b 270.
Pontigny (Jehan de), docteur de Metz; b 415.
*Pontoise : Notre-Dame; b 7, 11.
— Pont; a xxxvii, xxxviii.
Pontrecuit? (Paule Belmissère de); b 271-2.
*Pont-Saint-Esprit : Contrôle du grenier à sel; b 370.
*Pont-Saint-Maxance : Pont; a xlii.
*Pont-Sainte-Maxence : Voy. Moncel.
Ponts (Patrons de) enlevés de bois; b 204.
— de la Prévôté de Paris; a 306, 309.
— appartenant au Roi; a xxxiii.

— Voy. *Arnouville, *Beaumont-sur-Oise, *Camois?,*Chaigneux ou Chigneux, *Charenton, *Château-Thierry, *Corbeil, *Creil, *Escharcon, *Essonne, *Feucherolles, *Fougerolles, *Gonesse, *Gournay, *Juvisy, *Lespine, *Mantes, *Mauregard, *Meaux, *Moigneaux, *Montereau, *Paris, *Poissy, *Pont-Sainte-Maxence, *Saint-Cloud, *Saint-Maur, *Samois, *Savigny-sur-Orge, *Villeneuve-Saint-Georges.
Porcelaine (Vases de) garnis d'argent doré; b 256.
Porcs-épics; b 403.
Porret, G.; a l.
Porte (Pierre), Général des Monnaies; b 236.
Portefort (Michel); b 231.
Portes de pierre de taille de grès (Prix des); a 47.
— de menuiserie; b 316-7.
Portes (Nattes devant les); b 323.
*Portugal (Parfums et nouveautés du); b 415.
— Voy. Jean III.
Portugal (L'ambassadeur du); — sa chambre à Saint-Germain; b 315.
Postel (Guillaume), lecteur ès Lettres grecques, hébraïques et arabes; b 243.
Postel (Pierre), charpentier juré; a 81.
— — vendeur de chaux; a 89.
Potence de fer garnie d'une moufle; b 308.
Potier (Colin), P.; a 136.
Potier (François et Jean), frères, P.; a 203.
Potier (Jean); b 355, 355-6, 357.
Potier (Jean) Me maçon; a 351; b 106.
Potier (L.), libraire; a lvi.
Potier (Nic.), maître maçon; a 248, 288, 290, 324, 329, 371; b 99, 104.
Potin (Antoine), P.; a 134.
Pots de terre pour les fontaines; b 195.
Pouchon (Louis) — Ponchon? —, b 239.
*Poucy ou Poncy (Sources de)?; Voy. *Prucy.
Pouillaude (Mr); a lvii.
Poules de Plessis-lès-Tours; b 363.
Poulies; a 110.
Poullet (Guillemette); b 95, 117.
Poulletier (Jean), P,; a 137.
— (Jehan), P. et doreur; b 365.
Poultrain, notaire; b 281.
Poupeau (Antoine); b 356.
Pouppetiers; a 136, 137.
Pourflures; b 219, 220, 225, 393, 394, 396.
Pourpoint de toile d'argent; b 401.
— de velours; b 403.
Pourpoints des Laquais du Roi; b 403.

Poussin (Pierre), chevecier de la Sainte-Chapelle; b 235.
Pousson (Ant.), joueur de cornet du Roi; b 250.
Poyvret (Julien), P. à Paris; a x; b 324, 325.
*Précy; Voy. Duprat.
Prêtre, bon lutteur; b 258.
Prévost, notaire; a 174, 176.
Prévost (André), faux monnayeur; b 416.
Prévost (Jehan); b 265.
Preudhomme, notaire; a 216.
Preudhomme (Guil.), trésorier de l'épargne; a 2, 4, 5, 23, 124, 125, 126, 129, 153, 169, 170, 171; b 219.
Primaticis (Francisque de), dit de Boullongne, abbé de Saint-Martin-ès-Aires, à Troyes, P.; a xiv, 94-5, 98, 99, 100, 101, 102, 103, 105, 106, 115, 132, 135-6, 189-90, 193, 197, 199, 200, 204, 333, 334, 335, 336, 337, 338, 354, 397, 398, 401, 402, 412, 420; b 1, 2, 3, 4, 5, 13, 14, 15, 16, 17, 18, 30, 31, 32, 33, 34, 37, 38, 39, 40, 41, 42, 43, 46, 47, 48, 49, 52, 53, 54-5, 55, 56, 59, 64, 68, 69, 70, 71, 85, 94, 95, 96, 97, 98, 101, 102, 103, 104, 105, 106, 107, 115, 116, 117, 118, 119, 120, 121, 123, 125, 126, 127, 129, 173, 174, 175, 176, 181, 182, 191, 192, 193, 194, 196.
— Gages; a 335-6, 354; b 13-6, 33, 108, 121, 130, 184, 198, 366.
— Voyage en Flandres; b 366.
— Voyage à Rome; a 193.
— Ouvrages de stuc; b 366.
— Termes de stuc; a 88;
— Tombeau de Henri II; a 401. Voy. *Saint-Denis.
— Colonne pour la sépulture du cœur de François II à Orléans; b 107-8.
Primatice, P.; voir l'article précédent.
Prince (Jehan), vigneron de Cahors; b 206.
Prisonniers (Commissaires des); b 80.
— V. *Paris: Palais (Conciergerie du).
Proesme ou *Prouesme d'émeraude*. Voy. *Émeraude*.
Prophètes (Les deux) du tableau du Palais; b 59.
*Provence; a 132; b 238, 407, 414.
— Arbres fruitiers portés à Fontainebleau; b 252.
— (Marine de); b 222-3.
— (Orangers de); b 361.
— (Voyage de); b 273.
— Voyez Clément VII; b 217.
Pruche (Adam), charpentier; a 246.
*Prucy (Fontaine de), près Saint-Germain; a 156; b 322.
Prudence (Figure de la); a 204.

Prunet (Jean), P.; a 136. (Le même que Jean Prunier?)
Prunier (Jean), P.; a 91, 94, 96, 98, 100, 101.
Pruniers; b 347.
Prusse (Le Duc de), 1537; son fauconnier; b 411.
Puissant (Ange) de Naples, philosophe de François I^{er}; b 259.
Puits (Faiseur de); a 88.
Pupitre, au sens de *jubé*; b 276, 278, 279, 280, 281, 282, 283, 284, 285, 300, 303, 317.
Purgatoire d'Amours, tapisserie de huit pièces; a 206.
*Puy (Notre-Dame du); chandelier d'argent du maître-autel; b 389.
Pyronet; v. Pironet.

Q.

Quarterons d'arbres; b 346.
— de bottes d'osier; b 347.
Quartier. Voy. Cartier.
Queisse, au sens de *caisse*; b 251.
Quenard (Adrien), P.; a 194.
Quenet (Jean), P.; a 106, 115.
Quenet (Nic.), P.; a 106, 115.
Quentin l'Africain, dit le More, jardinier; a 174, 175, 176, 416.
Quentine, chapellière de fleurs; b 289.
Quesnay (Jean), P.; a 198.
Quesse, au sens de *coffret*; b 369.
Quetz (Honorat de); b 206.
Queue d'aronde; b 314.
Quichet, guichet; a 83.
Quiquebœuf et Qunequebœuf. Voy. Guignebœuf.

R.

R. (Sophie), G.; a L.
Rabat d'un jeu de paume; b 308.
Rachat (Droit de); b 211.
*Radis? (Les) en Bourbonnais; b 216.
Radeau, c'est-à-dire train de bois; b 211.
Raf (Jehan), P.; b 368.
Rafferon (Georges), maçon; b 342.
Rafferon (Gervais), maçon; b 343.
Raigny (Jean de), maître de la Monnaie de Tours; b 369.
Ramard (Et.), médecin de François I^{er}; b 223.
Ramard (Noël ou Noël de), médecin de François I^{er}; b 215, 259.
Ramassez (Don Emmanuele de); b 385.
Rameline (Corneille de); b 372.
Ramelli (Benedicto) de Ferrare; b 243, 246-7.

Rames de galère; b 211.
Raoul, gentilhomme plaisant du cardinal de Médicis; b 227.
Raoul de Coucy ou Coussy (de Cussia?) fauconnier; b 218, 409.
Raoulland (Cardin), imager; a 135, 194.
Raoulland (Joachim), menuisier; a 187.
— — sc. en pierre et en bois; b 371.
Raphaël, P.: Sainte-Famille; saint Michel; sainte Marguerite; portrait d'Isabelle d'Aragon; a 136.
Rapponel (Monsieur); b 375.
Rateliers pour des épées; b 312.
Rebec; b 204.
Reforger; b 309.
Regans (Guil.), charpentier; b 354.
Regnard (Jacques), imager; a 135.
Regnaudin (Laurent), P. et imagier florentin; a xxvIII, 89, 91, 94, 96, 98, 100, 102, 103, 104, 115, 192, 197, 203.
— — Tombeau de Henri II; b 119, 128, 184.
— — Ange pour Saint-Germain-l'Auxerrois; b 282.
— — Anges pour le jubé de la même église; b 282.
Regnauldin (Pierre), P. doreur; a 132.
Regnault, orfèvre; b 217.
Regnault (Claude), tonnelier; a 108.
Regnault (Gervais), P.; a 196.
Regnault (Nic.), doreur; b 51.
Regnier (Georges), maçon; b 342, 343.
Regnier (Guillaume), charpentier; b 156, 178, 192.
Regnier (Jean), couvreur; b 58.
Regnier (Laurens), sc. — Regnaudin? — b 50.
Regnoul, Regnoust et Regoust, P.; voyez Renoult..
Reine de la fève; b 212.
Relief (Droit de); b 211.
Religion catholique, apostolique et romaine (Statue de la); b 179.
Reliquaires; b 289.
— du Roi; b 415.
Reliures de François Ier; b 233.
Remplages; a 26, 32, 40, 41, 42, 46.
— des formes (et non fermes) de verrières; a 221, 223.
— de fenêtres; b 324.
Rémus. Voyez Romulus.
Remy (Blain), couvreur; b 30, 47, 95.
Renaissance des arts à la Cour de France; a LVI, LVII.
Rennay (Le seigneur de) — Loir-et-Cher, arr. de Vendôme? b 253.
Rennes (Entrée du Dauphin à); b 259, 260.
Renommée (Trompettes de); b 120.
Renouard (Jules); a LII, LIX, LX.
Renouard (Veuve); a LXI.

Renoult (Jacques), dit Fondet, P.; a 191; b 48, 51, 66, 67, 96.
Renoust (J.), P.; voyez Renoult.
Renversure d'or (Retroussis de coiffure de femme); b 248.
Renversures d'orfèvrerie; b 381.
— d'or à la moresque; b 230.
Repichou, procureur; b 75.
République (Monnaies de la); a LV.
Reserche (Latté, contrelatté et); a 80.
Retrou (Denis), maçon; b 352.
*Retz (Forêt de); a 270; b 216, 261.
*Retz, baronnie; voir Gondy (Albert de).
Retz (Le maréchal de). Voy. Gondy (Albert de).
Revue archéologique; a LIII, LIV, LV, LVII, LVIII.
Revue française; a LI.
Revue universelle des Arts; a LX.
Revue d'architecture; a LVII.
Revue de Paris; a L, LIII.
Revue des Deux Mondes; a LII.
Reynault (Pierre), sieur de Montmort, payeur des œuvres du Roi; a XXXI; b 158, 159-61, 162, 163, 164, 166-7, 167-9.
— (Compte de), 1569, b 169-74; de 1571, b 185-9, 190-8.
— Gages; b 198.
*Ribemont; b 215.
Ribon (Francisque), imager et fondeur; a 198, 200.
Ricci (Emmanuele), Génois, citoyen d'Anvers; b 375-7.
— marchand d'Anvers; b 252.
Riccii (Emm.); voyez Ricci.
Richault (Ricul, Rieulle ou Riolle), menuisier; a 244, 282, 308; b 45, 114, 116, 137, 149, 152, 190.
Richer (Gabriel), chaufournier; b 71.
Richer (Jean), P.; b 69.
Richer (Lubin), maître des œuvres de pavé; b 190.
Richier (Jean), maçon; b 125.
Richier ou Richer (Nic.), maçon; b 342, 343.
Rieux (Le feu évêque de); voy. Pins.
Rigaud (Nic.), maçon; b 342, 343.
Rigault (Etienne), charpentier de navires; b 413.
Rigollet (Gervais), charpentier; b 101.
Rinceaux à feuillages d'or et à fruits de perles; b 404.
*Riom; b 225.
Ripa (Alberto), joueur de luth; b 216, 259, 261.
— Gages; b 364.
Rippe (Albert de); voyez Ripa.
Rivery (Mathurin), gouverneur du lion du Roi; b 240, 248.
Rivière, notaire; a 180.
Robbia (Les della); a XXII.
Robbia (Hieronimo della), émailleur

et sculpteur florentin; a xv, 112; b 55, 99, 105, 368, 369.
— Maître maçon du château de Madrid; a 117, 138.
— Sculpteur et émailleur de terre cuite : ses ouvrages d'émail à Madrid; a 117, 118.
— Maître maçon, émailleur de terre cuite, et sc.; a 207, 208, 209, 212.
— Enfants pour le monument du cœur de François Ier; b 120.
— Figure gisante de Catherine de Médicis; b 120.
— Enfants de marbre pour la colonne de la sépulture du cœur de Henri II à Orléans; b 107-8.
Robert (Jean), clerc de la Chapelle de François Ier; b 209.
Robertet (1559); a 336, 339; b 16, 19.
Roberts (D.), P.; a L.
Robes (Façon de); b 393, 399, 399-401.
— de femmes; b 219, 228, 240, 394, 395, 402-3.
— — à dix ou onze aunes pour la robe et cinq pour la doublure; b 399.
— — à la française; b 219.
— — à l'espagnole; b 219, 220.
— — Voyez Velours.
— d'hommes; b 223, 224-5.
— — en drap fleur de pêcher; b 401.
— courte d'homme, b 225.
— d'homme à servir à cheval; b 230.
Robie (Jhérosme de la); voyez Robbia.
Robinet, brodeur; b 274.
Robinets de cuivre; b 305-6.
Rochart (Roger), Robart ou Richart; a 15, 77, 84, 92.
Rochefort (Le sieur de); b 225.
Rochefort (Le vicomte de), ambassadeur de Henri VIII; b 259.
Rochetel (Michel), P.; a 191, 193, 203.
Rogemont (Michel), P.; a 200.
Roger de Roger, P.; b 3, 51, 52, 69, 96, 117.
Rogetel. Voyez Rochetel.
Rogier (Roger), P.; voyez Roger.
Roi de France (La figure du), dans le tableau du Palais; b 59.
— (Hôtels du) en France et à Paris; b 7, 12.
Rois (Gâteau des); b 212.
Romain (Luc), P.; voyez Penni (Luca).
Romain (Paul), orfèvre; voyez Paul.
Romaines (Histoires) en broderie; b 267.
Roman de la rose, tapisserie en cinq pièces; a 205.
*Rome; b 228.
— (Antiques de), apportés à Fontainebleau; a 192-3, 195.
— Voyage de l'évêque d'Auxerre; 1531; b 206.

*Romilly-lès-Vaulдes (Forêt de), près Troyes; b 261.
*Rommaire; voyez *Roumare.
*Romorantin (Maison à); b 272.
Romulus et Remus (Histoire de), tapisserie; b 374.
Rondeau, au sens de rond; b 252.
Rondel (Guil.), p.; a 284, 375.
Rondelet (Guillaume), p. imager; a 103, 105, 106, 200, 294.
Rondelet (Jean), p., a 106.
Rondinet (Etienne), maçon; b 125.
Roquelaure (le sieur de); a XLIII.
Rose; voyez Diamants.
Roses d'or trait; b 222.
— de rubis; b 226, 258.
— à la moresque; b 405.
Rosiers (Espaliers de); b 309.
Rossignol (Jehan), charpentier; b 286.
Rosso (Le), P.; a XIV, XVI, 98, 99, 101, 102, 103, 104, 105, 133; b 364.
— Grand tableau pour le Roi, 1532; b 365.
— Gages; b 365.
Rostaing (Tristan de), commissaire des Bâtiments; a XXXII; b 193, 194, 195.
— Gages; b 198.
Rota (Domenico), de Venise; b 235.
— ouvrier en moresque; b 407.
Roue de sainte Catherine; b 274.
*Rouen; a XXVII; b 78, 209, 363, 414.
— Bibliothèque; a LVIII.
— Collection Leber; a XIII.
— Fontainier de la ville (Pierre de Mestre); b 321, 322.
— (Recette de); b 263.
— (Receveur général de); a 394, 395.
— Saint-Ouen; a XXVII.
— Voyez Caric.
— (Forêt de la Généralité de); a 384.
Rougets de la Méditerranée; b 231.
Rouleaux dans les ornements d'architecture; a 47.
Roullon (Thomas), receveur des amendes des forêts de Normandie; b 208.
*Roumare (La forêt de); b 261.
Rousse (Roux de); voyez Rosso.
Rousseau, notaire; b 284.
Rousseau (Jean), orfèvre; b 407.
Rousseau (Pierre), trésorier du Dauphin; b 213, 259.
— argentier des fils de François Ier, b 396.
Roussel (François), Sc : — Statue de la Justice; b 179.
— Statue de la Religion catholique; b 179.
Roussel (Frémin), Sc.; b 50, 96.
— Signes du Zodiaque, en plâtre; b 66.
— Bas-relief de stuc; b 66.
— Cybèle en bois; b 66.

— Ange assis tenant une tablette, pour le monument du cœur de François Ier; b 107, 119-20.
— Bas-relief de la Charité pour le tombeau de Henri II; b 120, 128.
— Corniche du pavillon neuf de Fontainebleau, 1566; b 125.
— Sculptures au pavillon près du grand escalier neuf de Fontainebleau; b 115.
— Enfants sur la façade du pavillon neuf de Fontainebleau; b 120.
Rousseley; voyez Rucellai.
Rousselin (Julien); b 235.
*Roussillon en Dauphiné; b 87, 91.
Rousso le Maure, forçat de la galère de Charles-Quint; b 251.
Roussy (Rousse de); voyez Rosso.
Rousticy; voyez Rustici.
*Rouvray (Forêt de); b 261, 263.
Roux (Le), plaisant du Pape; b 250, 251.
Roux de Rousse, ou de Roux; voyez Rosso.
Royer (Roger), P.; voyez Roger.
*Rozay; voyez Du Prat.
Roze (Pierre), briquetier; b 180.
Ruban de fil; b 374.
— d'or étroit; b 251.
Rubans; b 234.
Rubes? (Ouvrage de); b 378.
Rubis; b 214, 223, 227, 230, 238, 241, 246, 248, 253, 258, 267, 268, 273, 274, 375, 378, 380, 381, 382, 383, 384.
— Cabochons; b 381.
— (Tables de); b 222, 227, 230, 252, 382, 384.
— (Cœur de); b 248.
— balai; b 273, 392.
— (Roses de); b 226.
— (Rosée et non roses de); b 248.
Rucellai (Giovanni), marchand florentin; b 227.
Ruggieri, P.; voyez Roger.
Russi (Gabriel de), armurier; b 244.
Rustici (Jean-Francisque), ou de Rustichy, Sc.; a XV; b 364, 365.
— Gages; b 210.
— Le grand cheval de cuivre; b 200.
*Ruys — en Bretagne, ou Rhuis près de Senlis (Oise)? —; b 232.
*Rye — et non Ryc — près Château-Thierry (Forêt de); b 261, 371.

S.

Sabatier, dess.; a L.
Sablières; a 371; b 285.
Sabliers; voyez Dizain.
Sacquebouttes (Joueuse de); b 204, 206.
— de l'Écurie du Roi; b 223.

Sacre; b 218.
— apporté de Dannemarck; b 252.
— perdu; b 218, 219.
Sacre (Le), nom d'un galion; b 208.
Sacres; b 410, 411, 412.
— et sacrets; b 213, 215.
Sacret; b 410, 411, 412.
Saffray (Guillaume), payeur de l'Écurie du Roi; b 397.
Saguière (Robert), jardinier; a 116.
Sagoyne (Léon), menuisier; b 156, 180, 190, 192, 196, 197.
Sainct-Yon (De), notaire; b 288.
Saincte-Quatre (Le cardinal de); voy. Santi-Quattro.
*Saint-Aignan (Loir-et-Cher); b 255.
Saint-Aignan (La comtesse de); sa chambre à Saint-Germain; b 323.
*Saint-Ambroise (Abbaye de); voyez Colin.
Saint-André, comte de Fronsac, maréchal de France; a 242, 265, 277.
— Sa chambre à Saint-Germain; b 313.
Saint-André l'aîné (Feu monseigneur de); — sa chambre à Saint-Germain; b 304.
Saint-André (La maréchale de); sa chambre à Saint-Germain; b 315.
*Saint-Aubin, près Fontainebleau. — (Pierre dure de); a 92.
Saint-Barthélemy; voyez *Noyon.
*Saint-Chef (arrondissement de la Tour du Pin, Isère); b 222.
Saint-Cierque (Monseigneur de), — ou Saint-Serge? — Sa chambre à Saint-Germain; b 319.
*Saint-Cloud : — Bac; b 84.
— Pont; a XXXI, XLV, XLVI, XLVIII; b 7, 12.
— — Maçonnerie; b 84.
— — (Corps de garde du); b 170.
— — (Fort du); b 187.
*Saint-Corentin (Abbaye de);—Seine-et-Oise, commune de Septeuil — I, XLVII.
*Saint-Denis en France (Abbaye de):
— Sépulture des Rois; b 60, 61, 89, 90, 94, 114, 125, 185.
— Sépultures des Rois et Reines; b 7, 11, 46, 55-6, 70, 166.
= Tombeau de Louis XII; payement de la construction du caveau; b 204-5; — voyez Juste (Jehan).
= Tombeau de François Ier; a XXII, 267, 277, 278, 279, 280, 281, 291-4, 316, 319, 327-9, 337, 343, 352-4, 370, 411; b 5, 7, 8, 12, 14, 29, 70.
— — fait à Paris; a 294.
— — Marbres fournis par le Roi; a 353.
— — Sculpture; b 179.
— — Figure de la Régente (Louise de Savoie); a 353.

SAINT-DENIS—SAINT-GERMAIN. 497

— — Figures du Dauphin (François) et du Duc d'Orléans (Henri II); a 292, 329, 353.
— — Bas-relief de la bataille de Cerisoles; a 292, 328.
— — Figures de bas-relief aux côtés des deux grandes arcades; b 157.
— — Figures d'applique de Victoires en ronde-bosse de trois pieds; b 4, 33.
— — Figures des huit Fortunes; a 352-3.
— — Premier Ordre au-dessus de la corniche; a 379.
— — Corniche; a 291.
— — Pilastres; a 292.
— — Grands arceaux; a 293.
— — Imposte; a 293.
— — Plat-fonds des allées; a 293.
— — Voûte; a 293.
— — Colonnes; a 293.
— — Frise; a 293.
— — Architrave; a 293.
— — Inscription; a 292, 293.
— Monument du cœur de François I^{er}; voyez Robbia et Roussel.
= Chapelle des Valois ou Sépulture de Henri II; a XXII, XXIII, XXXII à XLVI *passim*, 401, 402, 403; b 17, 18, 20, 129, 174, 175, 177.
— — Modèles par Ponce Jacquiau; b 107.
— — Charpenterie; b 184.
— — Menuiserie; b 184.
— — Serrurerie; b 173-4, 183.
— — Architecture sculptée; b 128.
— — Sculpture; b 119, 120-1, 128, 173-4, 181-2, 183, 197.
— — Figure du roi gisant; b 128.
— — Figure gisante de Catherine; b 120.
— — Figures de bronze; b 121, 128.
= Tombeau de François II; b 219.
Saint-Denis (Jean de), imager; a 200.
*Saint-Dié (Port de), sur la Loire; b 363.
*Saint-Dizier (Forêt de); b 261.
Saint François de Paulle (Vie de); b 414.
Saint-Gelais (Mellin de); b 230.
Saint-George (Pierre de), paveur; b 154; voyez Saint-Jorre.
Saint-Germain (Jean de), vendeur de bétail; b 185.
Saint-Germain-l'Auxerrois. — Voyez *Paris.
*Saint-Germain (Seigneurie de); a 379; voyez De Lorme (Jean).
*Saint-Germain-en-Laye; a 313, 315, 316, 321, 323-4, 343, 369, 397, 409, 410, 411, 472; b 34, 37, 43, 46, 129, 174, 175, 177, 240, 244, 247, 250, 251, 258, 259, 264, 265, 268, 285, 292, 361, 412.

— Prévôté; b 324.
— carrefour devant l'église; b 298.
— église du village; b 308.
— grande Écurie du Roi (Étables de la); b 298.
— grange de G^{me} Boullard; b 298.
— rue de Pontoise; b 298.
— forêt; voy. *Laye et *Loges.
*Saint-Germain-en-Laye (Château de); a XXXI à XLVII *passim*, 11, 13, 23, 119, 122, 127, 145, 146, 147, 148, 149, 151, 153, 158, 160, 161, 163, 164, 165, 167, 168, 172, 173, 180, 183, 214, 216, 231, 236, 237, 240, 241, 256, 263, 264, 265, 267, 271, 273, 274, 275, 276, 278, 279, 281; b 5, 8, 9, 11, 12, 29, 60, 61, 85, 89, 90, 94, 114, 125, 185.
— comptes; a 230-5, 247-8, 286-7, 346-7, 374-6.
— comptes de 1548 à 1550; a IX, X, XVII; b 291-325.
— travaux; a 154-7.
— pavé (Ouvrages de); b 53, 98, 321.
— maçonnerie (Ouvrages de); b 32, 53, 68, 98, 103, 117, 127, 196, 292-306.
— charpenterie; b 32, 53, 68, 97, 103, 127, 196, 306-7.
— couverture; b 4, 32, 196, 197, 307-8.
— menuiserie; b 32, 53, 68, 97, 118, 196, 197, 316-8.
— serrurerie; b 33, 53, 68, 118, 196, 197; (Détail d'ouvrages de); b 308-16.
— plomberie; b 32.
— vitrerie; b 53, 68, 103, 118, 196, 197, 318-21.
— peintures; b 196.
— nattes (Ouvrages de); b 33, 53, 98, 103, 322-4.
— tapisseries (Louage de); b 373.
— Parties extraordinaires; b 53, 69, 98, 103-4, 127.
= Fossés; b 296-7, 300, 307.
— — (Lisses à joûter dans les); b 306, 307, 324.
— — (Le petit édifice dans les) où s'arme le roi; b 302, 307, 324.
— — (Jeu de paume des); b 296, 315.
— — (Grande et petite galerie du); b 296.
— — (Galerie du jeu de paume des); b 296.
— — Jeu de paume. Murs et couverture de tuile peints en noir; b 324.
— — — (Serrureries pour le); b 308.
— — — (Serrures du); b 310.
— — —; tente de toile contre le soleil; b 324.
= pont-levis; a 233.
— pont dormant; b 296.
— pont qui descend de la chambre du Roi au parc; b 310.

— pont de bois pour aller au parc ; b 304, 306.
— pont de la Reine ; b 307.
— pont derrière la grande chapelle près le jeu de paume ; b 310.
= Entrée ; b 295.
— grande porte d'entrée (Ferrure de la) ; b 311-2, 313.
= Basse cour ; b 295, 300, 301, 311, 316.
— — (Porte de la) ; b 308.
— — et fontaine ; a 118.
— — tuyaux de fontaine ; b 321-2.
= Fontaine ; a 1, 2, 3, 4, 13, 18, 19, 413, 414 ; b 104, 298, 317, 321-2.
— — triangulaire avec trois dauphins ; b 305-6.
= Cour. Perron entre la salle du roi et celle de la reine ; b 304.
— — Illumination pour le baptême de monseigneur d'Orléans (décembre 1548) ; b 303-4.
— — escarmouche et festin pour le mariage de M. d'Andelot ; b 307.
= grande vis ; b 298 ; entre les logis du Roi et de la Reine ; b 299.
— grand escalier ; b 297.
— les six vis ; b 297.
— vis des fossés ; b 296-7.
— vis au-dessus du perron entre la salle du Roi et celle de la Reine ; b 304.
— escalier montant à la salle du roi ; b 310.
— escalier du corps d'hôtel ; b 295.
— vis du milieu du corps d'hôtel vers le jeu de paume ; b 304.
— petite vis de la garde-robe du Roi aux galeries ; b 316.
— vis de la chambre du Roi aux galeries ; b 313.
— vis de la salle de bal ; b 300, 303, 315.
— petite vis de la salle de bal aux galeries ; b 319, 320.
— petite vis sous la chambre de la Reine ; b 314.
= grosse tour ; b 302.
— tour de l'horloge ; b 315, 323.
— grosse tour de l'horloge ; b 300, 309.
— vieille tour de l'horloge ; b 293, 294, 295, 306, 315.
— — haute chambre ; b 315.
— — horloge ; b 239.
— prison sous la tour de l'horloge ; b 300.
= tour ronde avec petite chapelle pour M^{me} de Valentinois ; b 316.
— tournelle du coin du logis du Roi ; b 323.
= Chapelle ; b 300, 303, 307.
— — (Vieille) ; b 293, 295.
— — corniches servant de chemin ; b 300.
— — pupitre ou jubé de la chapelle ; b 300, 303.
— cloison-jubé en menuiserie d'ordre corinthien ; b 317-8, 323.
— autels ; b 318.
— — (Crucifix de la cloison de la) ; a 375 ; b 314.
— — cul-de-four ou demi-cercle du chœur ; b 323.
— — murs intérieurs peints en couleur de pierre de taille à joints noirs ; b 325.
— — détail des parties des grandes fenêtres peintes en couleur de pierre ; b 324.
— — vitraux ; b 309, 320.
— — (Nattes pour la) ; b 323.
= Chapelle (Première) dans l'escalier qui monte à la salle du roi ; b 309-10.
— chapelle de la reine ; b 293, 295, 299, 310, 311.
— chapelle du galetas au-dessus ; b 299.
— chapelle de M^{me} Marguerite, au-dessus de celle de la Reine, b 310.
= grand corps d'hôtel sur la basse cour ; b 293, 295, 301, 302.
— corps d'hôtel des Offices de la basse cour ; b 301.
— grand corps d'hôtel du côté du jardin ; b 323.
— pavillon neuf ; b 293, 295.
— bâtiment neuf ; a 220, 221, 323 ; voûtes et terrasses ; a 218.
— petit corps d'hôtel du côté du jeu de paume ; b 309.
= Salle du conseil (Grande) ; b 300.
= Grande salle du bal ; b 300, 303.
— — cheminée de Castille ; b 319.
— — (Tribune de la) ; b 320.
— — verrières ; b 319.
— — (Chambre du guet des Suisses sous la) ; b 306.
— — (Chambre sous la tribune de la) ; b 299.
= Galerie ; b 295, 297, 299, 300, 310.
— galeries ; b 196, 313, 315, 316, 323.
— lucarnes des galeries garnies d'enfaîtements de plomb ; b 311.
— galerie neuve ; b 68.
— petite galerie ; b 310.
— petite galerie servant d'oratoire ; b 300.
— galeries sous le cabinet de la Reine ; b 310.
= Cuisine de la bouche du Roi derrière la chapelle ; b 307.
— — (Garde-manger de la) ; b 297.
— Cuisine de la Reine ; b 305.
— Cuisine de M^{me} de Valentinois ; b 305.
= Galetas ou galtas ; b 297, 299, 306.
— grand galetas ; b 313.

SAINT-GERMAIN-EN-LAYE.

— galetas. Grande salle au-dessus du conseil ; b 300.
= Pavillon de la Chancellerie ; b 68, 97.
= Terrasses ; b 103, 297.
— terrasse du pavillon au-dessus de la chambre de la Reine ; b 299.
= Cheminées ; b 297, 299, 301, 302, 304, 312.
= Pavillon du logis du Roi ; b 293, 298, 300, 301.
— Salle du Roi ; b 304, 310.
— Chambre du Roi ; b 309, 310.
— — (Plafonds de la); b 196.
— — (Serrures de la); b 310.
— — petite cheminée près du lit ; b 312, 314.
— — (Chenets de la); b 312.
— Garde-robe du Roi ; b 297, 316.
— — (Cheminée de la); b 312.
— passe-partout de Henri II ; b 310.
= Logis de la Reine ; b 321.
— — (Pavillon du) ; b 293, 295, 298.
— Salle de la Reine ; b 304.
— Chambre de la Reine ; b 299, 306.
— — au-dessus de celle de M^{me} de Valentinois ; b 323.
— Cabinet de la Reine; b 299, 300, 302, 306, 307, 310.
— — dans la tour près de sa chambre. Cheminée ; b 313.
— — (Tour du) ; b 315.
— cabinet triangle de la Reine ; b 312.
— garde-robe de la Reine ; b 302, 314.
= Chambre du Dauphin ; b 309.
— Cabinet du Dauphin ; b 299.
— garde-robe du Dauphin (François II); b 312.
— office de panneterie du Dauphin ; b 301.
— cuisine du Dauphin ; b 311.
— chambre de feu monseigneur d'Orléans ; b 318.
— chambre de monseigneur d'Orléans (1548); b 304, 315.
= Chambre de la Dauphine ; b 309.
= Chambre du Roi de Navarre ; b 319.
= — de Mesdames ; b 306.
. — — de la princesse de Navarre ; b 321.
— — de la Reine d'Écosse (Marie Stuart); b 300, 312.
— — de M^{lle} la Batarde ; b 319, 320.
= Chambre de M. d'Achon ; b 311.
— — de monseigneur l'Amiral ; b 304, 319.
— — de monseigneur d'Andelot ; b 301.
— — de monseigneur Babou de la Bourdaisière ; b 321.
— — de Bayard, secrétaire du roi ; b 319.
— — du Président Bertrandi ; b 302.
— — de monseigneur Bochetel, secrétaire du roi ; b 301, 319.
— — de monseigneur de Boisy ; b 319.
— — du cardinal de Bourbon ; b 308.
— — de monseigneur de Châtillon ; b 301.
— — du cardinal du Bellay , b 311, 316.
— — de monseigneur du Gougier ; b 321.
— — de M. du Gouyer, médecin du Roi ; b 309.
— — de monseigneur d'Étampes ; b 301.
— — du cardinal de Ferrare ; b 301, 319.
— — de monseigneur de Guise ; b 319.
— — du cardinal de Guise ; b 313.
— — — (Chambre et garde-robe du); b 302, 306.
— — de monseigneur d'Humières ; b 304.
— — de monseigneur de la Roche ; b 311.
— — de monseigneur de la Rochepot ; b 317, 319.
— Lorraine (Logis de M. de); b 373.
— chambre de M. de Mâcon ; b 309, 312.
— — de monseigneur de Marchaulmont ; b 311.
— — du connétable de Montmorency ; b 297-8, 301.
— — et salle du connétable de Montmorency ; b 306.
— — de monseigneur de Montmorency ; b 313, 321.
— — des enfants du Connétable ; b 304.
— Garde-robe de l'ambassadeur du Portugal ; b 315.
— Chambre du maréchal de Saint-André ; b 313.
— — de monseigneur Saint-André l'aîné ; b 304.
— — de monseigneur de Saint-Cierque ; b 319.
— — de M. de Saint-Vallier ; b 311.
— — des enfants du maréchal de Sedan ; b 313.
— — de Pierre Strozzi ; b 301.
— — du cardinal de Tournon ; b 319.
— — de Louis monseigneur de Vendôme ; b 301.
— — de monseigneur de Vendôme ; b 316.
— — du cardinal de Vendôme; b 315.
— — de monseigneur de Villeroy ; b 316, 319.
= Chambre et cabinet de M^{me} l'Amirale ; b 309.
— — de M^{me} d'Arconval ; b 309.

— — de Mme d'Aumale; b 304.
— — de Mme de Barbezieux; b 319.
— — de Mlle la Batarde; b 304.
— — de la comtesse de Breyne, sous celle de Mme de Valentinois; b 324.
— — de Mme de Brissac; b 313, 316.
— — de Mme de Canaples; b 309, 319.
— — de Mme de Canis, ou mieux Cany; b 309, 319.
— — de Mlle de Castellan; b 321.
— — de Mme Claude; b 300, 306.
— — de Mlle du Gougier; b 321.
— — de la marquise du Maine; b 313, 323.
— — de Mme du Perron; b 312, 321.
— Garde-robe de Mme d'Esnay; b 313.
— chambre de Mme de Gernac; b 309.
— — de Mme de Guise; b 323.
— — et cabinet de Mme de Guise; b 315.
— — de Mme d'Humières; b 304, 324.
— — de Mme La Troullière; b 309.
— — de Mlle de Macy; b 318.
— logis de Mme Marguerite; b 300.
— chambre de Mme Marguerite; b 305, 310, 312.
— — de Mme de Montpensier; b 319.
— — de Mme de Nemours; b 313.
— — de Mme d'Oranne (d'Orange?); b 321.
— — de la comtesse de Saint-Aignan; b 323.
— — de la maréchale de Saint-André; b 315.
— — de Mme de Saint-Paul; b 319.
— — des femmes de Mme de Saint-Paul; b 302.
— — de Mme de Sedan et de ses enfants; b 304.
— — de la Sénéchale de Poitou; b 309.
— — de Mme la grande Sénéchale; b 319; voy. Chambre de Mme de Valentinois.
— — de Mme de Teligny; b 321.
— — de Mme de Valentinois; b 296, 310, 316, 321.
— — — sous celle de la Reine; b 323.
— — — (Serrures de la); b 310.
— — et salle de Mme de Valentinois, sous celles de la Reine; b 320, 324.
— — — portes couvertes de draps; b 313.
— — — cheminée; b 314.
— — cabinet, salle et garde-robe de Mme de Valentinois; b 304.
— — cabinet triangle de Mme de Valentinois sous celui de la Reine; b 312.
— — chapelle de Mme de Valentinois avec autel en bois; b 316.
— — chambre au rez-de-chaussée sous la salle de Mme de Valentinois; b 319.

— — cuisine de Mme de Valentinois; b 301.
— chambre de Mme Ysabel; b 300.
= chambres des gens de la cour; b 296.
— chambre des Ambassadeurs; b 302, 304.
— — de l'Apothicaire du roi; b 301; sa garde-robe; b 306.
— logis du Capitaine; b 301, 315, 316.
— (Concierge de); b 238, 361.
— — (Chambre du); b 306.
— — du guet du Dauphin; b 321.
— chambre de l'horlogeur; b 300.
— forge de l'horlogeur; b 313, 314.
— chambre des Maîtres d'hôtel du roi; b 301.
— — du pédagogue du Dauphin, 1548; b 305.
— — des peintres; b 313.
— — du Receveur de Sens; b 301.
— — des Suisses du Roi; b 321.
— — du guet des Suisses; b 307.
= chambre des femmes de la Reine; b 306.
— — — de Mme d'Aumale; b 301.
— — — de Mme de Saint-Polance; b 313.
— chambre de la naine; b 315.
= Salle des meubles du Roi sous la salle du bal; b 312.
— Cuisine du Commun du Roi; b 311.
— Offices du côté du jardin; b 316.
— Mangeries des galeries sous la salle des meubles; b 313.
— Chambre de la tapisserie, sous celle du Roi; b 315.
— Chambre des mues de cerf; b 315.
= Retraits; b 297, 302, 304, 309.
— Retrait près la tour de l'Horloge; b 315.
— — du gobelet du Roi; b 302.
— — du gobelet du Dauphin; b 301.
— — du bout de la terrasse; b 315.
— Retraits communs derrière la chapelle, b 298-9, 306.
= Jardin (Porte du), près du pont de la chambre du roi; b 310.
— — Grotte; a XLVII.
— — Espaliers de rosiers; b 309.
— Parc (Chevalet de la jument ou brandilloire dans le); b 307.
— Théâtre du parc; a 323.
— Pavillons du théâtre; b 197.
— Verrerie (Logis de la); b 103.
— Héronnière; b 41.
— Parc. Les huit loges des bêtes sauvages, du côté du Pecq; b 303, 307, 308.
— Loges des animaux (Serrurerie pour les); b 314-5, 315-6.
— Porte de la cour des bêtes sauvages; b 315.

SAINT-GERMAIN—SAMOIS.

— Vignes (Côté des); b 315.
— Murs du parc; b 361.
— Clôture du parc; b 302, 308.
Saint Gervais. V. *Paris.
*Saint-Gobin, près La Fère (Verrerie à); b 205.
*Saint-Hubert des Ardennes (Couvent de); b 269.
*Saint-Hubert, près de Liège; b 408, 409.
Sainct-Ion (François), M^e maçon; b 46.
*Saint-Jarre (Pierre de), paveur; a 364.
Saint Jean l'Evangéliste; sa statue à côté du crucifix de la chapelle de Saint-Germain; a XXVII; b 315.
Saint-Jean (le), nom d'un galion; b 208.
Saintiquatre. Voy. Santi-Quattro.
Saint-Jorre (Guil. de), paveur; a 290.
Saint-Jorre (Pierre), paveur; b 109.
— (Pierre de), paveur; b 147, 148; voy. Saint-Jarre.
Saint-Julyan (James de), écuyer de François I^{er}; b 218.
Saint Lazare. V. *Paris.
*Saint-Léger (Château de) en Yveline, près Montfort-l'Amaury; a 165, 267, 278, 279, 280, 281, 316, 319, 343, 351-2, 412; b 5, 7, 8, 12, 20, 34, 37, 46, 60, 61, 90, 94, 114, 125, 185.
— maçonnerie; b 106.
— Grande galerie et pavillon. Maçonnerie; b 173.
*Saint-Leu d'Esserent. V. Pierre.
*Saint-Malo (Port de); b 413.
Saint-Martin (Le sieur ou l'abbé de). V. Primatice.
*Saint-Maur. — Pont; a XXXI, XLV, XLVI, XLVIII; b 7, 11, 357-8.
— — Charpenterie; b 84.
*Saint-Maur-des-Fossés. — Château; a XII, XLIII; b 158, 162, 163, 356, 356-8.
— Porte d'entrée; b 358.
— Salle basse; b 358.
— Galeries; b 357.
— Chapelle, b 358.
— Oratoire du Roi; b 358.
— Séjour du Roi et de la Reine-mère; b 358.
— Parc. Allée des pins; b 358.
— — Pallemaille; b 358.
*Saint-Maximin (Var); b 253.
Saint-Mesmin, notaire; a 18.
Saint Michel : camée; b 247.
— de Raphaël; a 136.
*Saint-Nicolas-du-Port, en Lorraine; voy. Séguyn.
*Saint-Ouen (Château de); b 7, 11.
Saint-Paul (Madame de); sa chambre à Saint-Germain; b 319.
— Chambre de ses Femmes à Saint-Germain; b 302.

*Saint-Pétersbourg; a LVIII.
Saint-Philippe (Le), nom de vaisseau; b 272, 413.
Saint-Pierre (Le), nom d'une galéasse; b 208, 270.
Saint-Pol (Monseigneur de) — 1533-4 — b 257, 264, 272.
— (Le comte de); son collier de Saint-Michel; b 390.
— (M. de) — 1538 — robe; b 401.
Saint-Polance (M^{me} de); chambre de ses femmes à Saint-Germain; b 313.
Saint Protais. — V. *Gisors.
*Saint-Quentin; b 403.
Saint-Quentin (Pierre de), maître-maçon; a 260, 306, 356, 385; b 25, 44, 62, 79, 93, 111, 123, 137.
— tailleur de pierres à Paris; jubé de Saint-Germain-l'Auxerrois; a XXVI; b 280-1, 284, 287.
Saint Sacrement (Chapeaux de fleurs pour le jour du); b 289.
*Saint-Saphorin de Ley; b 367.
*Saint-Seigne. Voy. Gondi (Albert de).
Saint-Simon (Le duc de); *Mémoires*: a LII.
*Saint-Vallier (Var); b 244.
Saint-Vallier (M. de); sa chambre à Saint-Germain; b 311.
Saint Vincent; b 285.
Saint Yves de Chartres; a LIV.
Sainte (Olive), dame des filles de joie; b 231.
Sainte Anne; a 136.
— Tableau de marbre; b 234.
Sainte Catherine en or; b 274.
Sainte-Chapelle. Voy. *Paris, article Palais.
Sainte-Croix (Le cardinal de); b 388.
Sainte Famille (Grande) de Raphaël; a 136.
Sainte Madeleine en camaïeu d'agathe; b 269.
— au pied de la croix : b 246.
Sainte Marguerite, de Raphaël; a 136.
*Sainte-Menehould (Forêt de); b 261.
*Saintes; b 250.
Saisons (Bas-relief des quatre); a 283-4.
Salades; b 406.
Saladin. Voy. Malignac.
Salamandres de François I^{er}; a 294; b 228.
Salière. V. *Assiette*.
Sallant ou Saillant (François), tailleur de pierre; b 182.
Salmande, salamandre; a 33.
Salmonius (Jehan), valet de chambre de François I^{er}; b 366.
Samaritaine (Image de la); b 273.
Samblançay (Le seigneur de); b 258.
Samet (Jean); a 412 (? Jamet).
*Samois (et non Sannois); Pont; a XXXVII, XXXVIII, XL; b 7.

* Samoreau (Sangmoreau) (Vignes de), près Fontainebleau ; a 87, 108.
Sancy (Le sieur de) ; a XLIII.
Sangbourg. Voy. Luxembourg.
Sangbourg (Claude de) ; a 410.
Sannat (François), contrôleur des Bâtiments du roi ; a 336-43, 354, 400-6, 420, 422 ; b 3, 5, 16, 18, 19, 20, 21, 22, 23, 34, 57.
* Sannois. V. *Samois.
Sanson, valet de chambre du roi : b 251.
Sanson (Jean), P. ; a 199.
Santi-Quatro (Le cardinal de) — 1531, 1538 — b 206, 388.
Saphirs ; b 246, 382, 392.
— de couleurs ; b 222.
— V. Dizain.
Saphis, au sens de saphir ; b 222.
Sapin, Receveur général ; b 204.
— (Maître Jean) ; b 200.
Sarrasin (F.), notaire ; a 5, 407.
Sarrazin (Mathieu), charpentier ; b 357-8.
Satin ; b 394.
— broché ; b 202.
— blanc ; b 229.
— blanc et d'argent ; b 238, 379.
— bleu ; b 229.
— cramoisi ; b 224, 267, 378, 397, 405.
— cramoisi rouge et d'or ; b 238, 379.
— noir ; b 229.
— — rayé d'or ; b 229.
— — V. Chapeau.
— rouge cramoisi ; b 402.
— — au prix de neuf livres l'aune ; b 399, 400.
— turquin ; b 242.
— vert ; b 242.
— violet ; b 238.
— de Bruges violet ; b 219.
— et velours violet avec or ; b 379.
Saturne, statue en bois ; a 202.
Satyres (Deux), fonte de Fontainebleau ; a 193.
— d'argent ; b 330. Voy. Vase.
Saultembarques de damas, sorte de vêtement ; b 251.
Saulty (Gilles de), P. et doreur ; a 92.
Saulx (Perches de) ; b 347.
Saunier, dessin. ; a LIV.
Sauvage (Pierre), charpentier juré ; a 81.
Sauvageaulx, au sens de sauvageons à greffer ; b 346.
Sauval (Henri). — Antiquités de Paris ; a XXVI, XXVII, XXVIII.
Saveton (Philippe) ; b 234.
* Savigny-sur-Orge (Pont de) ; a XXXIX ; b 108, 109, 121.
Savin (Claude) et non Favin ; b 222.

Savoie (Madame de) ; son mariage (1563) ; b 110.
* Savone, en Italie ; b 255.
Savonnyères, maître d'hôtel du roi ; b 394, 407.
Savray (Felize du), Damoiselle de la Duchesse d'Etampes ; b 248.
Saye de taffetas noir ; b 398.
Sayes ; b 396.
Sceau (Matrice de) et de contre-sceau en argent ; b 384.
— Voy. Cachet.
— du Roi. V. Cachet et Coffre.
Sceaux pour le comté de Montbéliard ; b 271.
— de la Prévôté de Saint-Germain ; b 324.
— (Graveurs de). Voy. Danet.
Scène. V. Cène.
Scibecq (Francisque) dit de Carpi, menuisier italien ; a 108, 114, 130, 186-7, 234, 244, 261, 283, 291, 308, 323, 324, 350, 358, 373, 387, 408, 409 ; b 26, 364, 365, 371.
— Gages ; b 210.
— Lambris de la Galerie de Fontainebleau ; b 361.
— Marché et devis pour la clôture à colonnes corinthiennes entre la nef et le chœur de la grande chapelle de Saint-Germain ; b 317-8.
Scieurs de marbres ; b 182, 183, 197.
Scipion l'Africain (Tapisserie de) ; b 366.
Scars, G. ; a L.
Seaux de cuir ; a 110.
Secrétaire (Le) du roi de Danemark ; b 200.
Sedan (Le maréchal de) ; chambre de ses enfants à Saint-Germain ; b 313.
Sédan (Madame de) ; sa chambre et celle de ses enfants à Saint-Germain ; b 304.
Seguin (François), P. ; a 197.
Seguyn (Dominique), P. ; a 137.
Seguyn (Philibert), dit Trébuchet, de Saint-Nicolas en Lorraine ; b 391.
Seigne (Le cardinal de), — de Sienne, ou de Segni ? 1538 — ; b 387.
Seigneuriaux (Droits et devoirs) ; b 211.
*Seine, rivière, près de Fontainebleau ; a 87.
— (Finances d'Outre) et Yonne ; b 152.
* Seine (Annuaire du département de la) ; a XIII.
Selle de cheval de velours brodé ; b 229.
Selany ? (Hely), menuisier ; b 194.
Sollier (Odon).
Selon ou Seron (André), P. et imagier ; a 89, 90.

Semaine (Statues des sept Jours de la); a 191, 202.
— peneuse, au sens de la Semaine sainte; b 287.
Semin (Ouvrage de). V. *Epée*.
*Senart (Forêt de); a 158.
— (Maison royale de), près Yerre; a 214, 216; b 90.
Sénéchalle (La grand). V. Poitiers (Diane de)?
Sénéchale de Poitou (La), 1548; M^me de Bourdeille?; b 309.
Senet (Laurent), armurier; b 244.
*Senlis : Grenier à sel; b 256.
— Officiers des forêts du Roi; b 216.
— (Recette de); b 78, 123.
*Sens (Hôtel du Roi dans la ville de); b 210.
— (Receveur de). Sa chambre à Saint-Germain; b 304.
— voy. Le Vieil.
Sens (Le cardinal de); voy. Bertrandi.
Sépulcre, Trompette de Charles-Quint; b 251.
*Seran (Pierre de); voy. *Saint-Leu d'Esserent.
*Serans; voy. *Saint-Leu d'Esserent.
Serge; b 398.
Sergent à verge (Office de); b 244.
Serlio (Sebastiano ou Bastianet), arch.; a 172, 173, 190, 206, 415.
Serouge ou Serurge, Serourge (Toussaint), maçon; b 342, 343.
Serre ou Sèvre (Benigne), Receveur du Languedoc; b 221, 228, 247.
Serrurerie (Détail d'ouvrages de); b 308-16.
Serrures à ressort; b 309, 311, 312, 313, 315.
— à ressort avec gâche; b 311, 312, 313.
— à tour et demi; b 310, 311.
— à paesle dormant (à pêne dormant); b 310.
— à paesle dormant à deux tours; b 310.
— à bosse; b 311, 314.
— Clefs; b 310, 312, 313, 315; Voy. Passe-partout.
— (Crampons de); b 310, 312.
— Gâches; b 309, 310, 312.
— Gardes; b 310.
— Passe-partout de Henri II; b 310.
— Targette; b 311.
— (Tiroir de); b 210, 311, 312.
— (Verrou de); b 310, 311, 312.
Serrurier suisse; b 304, 308.
Sers (Pierre), valet de limiers; b 408.
*Sèvres (Château de); b 202.
*Sezanne (Recette de); b 62.
— (Forêt de Gault, près); b 261.
Sicilien ; voy. Fabrice.
Sièges dans les embrasures de fenêtres; a 32.

Silly (Le seigneur de), Gentilhomme de la Chambre de Charles-Quint; b 249.
Silobastre, stylobate; b 318.
Simon (Bernard), paveur; a 314, 359, 361, 363, 367; b 58, 63, 172.
Simon (Gilles), doreur; a 133, 196.
Simon (Léonard), paveur; b 130.
Simon, de Plaisance, joueur de sacqueboutte du Roi; b 206, 271, 272.
Simon le Caucheris ou le Cauchoix, chirurgien de Mesdames; b 272, 274.
Simonieulx (Roger de), maître mouleur; a 389.
*Sinaï (Mont); a XLIX.
Sirènes portant une émeraude; b 220.
Slader, G.; a L.
Smith, dessin.; a L.
Société de l'Histoire de l'art français; I, VI, VII, XIV, XVIII, XXIV.
Soie (Etoffes de); b 219, 274.
— blanche; b 274.
— bleue; b 229.
— cramoisie; b 229.
— jaune; 274.
— noire; b 229.
— rouge d'Avignon; b 224.
— voy. *Drap*.
Soigeart (Nic.), orfèvre; b 289.
Soleil sur un char triomphant ; a 372.
Sollet (François), sc.; b 128.
Sommier (Pierre-Loy); voy. Loisonnier (Pierre).
Songe-creux; voy. Pontalletz.
Soret, notaire; b 281.
Soubz-astre, dessous d'un âtre de cheminée; b 305.
Sotyman (Thibault), orfèvre parisien; voy. Hotman.
Soufflets de forge; b 314.
Souldain (Jean), fauconnier; b 219.
Sources (Découvreur de); b 416.
Sourdiers (Le sieur de); b 311.
Sourdis; voy. Escoubleau.
Sous-diacre; voy. *Diacre*.
Souyn (Jean), tapissier; a 205.
*Souterraine (Seigneurie de la); a 12.
Soye ou Soyé (André), maître maçon; b 147, 154, 170, 182, 191.
Soyes de tasses; b 372.
Sphinges — Sphinx — fontes de Fontainebleau; a 199, 201.
Spine (Léonard) et non Spure, marchand florentin; b 225.
Spine (Pierre) et non Spure; b 201.
Spinelle; b 222, 381.
— à griffes; b 222.
*Spire; b 318.
Spure; voy. Spine.
Staeire? (et non Stacire); b 318.
Statue équestre; voy. Rustici.
Stewart (Robert); voy. Aubigny.
Stopinchan (Bernard), docteur ès-Droictz; b 245.

Stracelle (Jean), lecteur en grec; b 245.
*Strasbourg; débuts de l'imprimerie; a LI.
Strosse; voy. Strozzi.
Strozzi (Pietro); sa chambre à Saint-Germain; b 301.
Stuart; voy. Albany, Marie-Stuart.
Stuc (Ouvrages de); a 88-108.
— (Bas-relief de); b 66.
Sturbes (Pierre), P.; a 137, 193, 198.
Suavenius (Petrus), médecin du roi de Danemark; b 231.
Sublines (Martres), c'est-à-dire zibelines; b 244.
*Sucinyo (Le) en Bretagne?; b 232.
Suffolk (Le duc de), en 1533; b 247.
*Suisse (Ecoliers de) à Paris; b 199.
— voy. Boisrigault, Maillart, Serrurier et *Valais.
Suisses (Ouvriers); a 304-5, 308.
— de la Garde; b 407.
— du Roi; b 321.
Supercille (le supercilium entre l'architrave et la frise); b 317.
Suppelys, au sens de surplis; b 225.
Suron (Michel), serrurier; b 113, 124, 137, 154, 171.
*Syrie; a L.

T.

Tabaguet ou Tabagus (Pierre Vuespin, dit); b 44.
Tabaquet; voy. Vrespin.
Table; voy. Diamant, Rubis.
Table carrée à mettre dragées et confitures, modèle en bois d'un vase d'argent; b 329, 330.
Tableau donné par le Roi; b 397.
Tableau d'or; b 248.
— et d'argent; b 273.
— ouvré des deux côtés; b 269.
Tableaux; voy. *Flandres.
— de marbre; b 234.
Tables, au sens de planches; b 211.
— garnies de tréteaux; a 143.
— de cèdre; a 109.
— de Moïse en triangle (Chaîne d'or garnie de); b 246.
Tabourin au sens de tambour; b 308.
Tacet; voy. Taquet.
Taffetas pour doublure de robe; b 401.
— de doublure; b 402, 403.
— blanc; b 242.
— — rayé d'or; b 401.
— — rayé d'argent; b 401.
— — pour doublure à cinq aunes par robe; b 399.
— à quatre fils pour doublure; prix de l'aune; b 400.
— bleu; b 242.
— incarnat; b 242.
— noir; b 398.
— — pour doublure; prix de l'aune; b 401.
— rouge pour doublure; b 402.
— — en quatre fils pour doublure; prix de l'aune; b 399-400.
— vert; b 390.
— cotonné — à côtes? —; b 390.
— vert cotonné; b 391.
— — (Étui de); b 232.
— — (Bourrelet de); b 249.
— du Levant; b 241.
Taille (Deniers de la); b 213, 257.
— (Le terme de la); b 393.
Taille; voy. Diamant.
Taillet (Jean), P.; a 136.
Tallard, Demoiselle de Mesdames; b 399.
Talus intérieurs au bas des grandes fenêtres; b 324.
Tambourins; b 271, 272.
Tapis de Turquie; b 407.
Tapisserie de Flandres; b 202.
— de François Ier; b 259.
Tapisseries; b 217.
— (Patrons de); a 204.
— prix de l'aune; b 372, 374, 375, 377.
— (Entretien et réparation de); b 374.
— (Louage de); b 373.
— or et soie; b 374.
— or, argent et soie; b 374, 375.
— d'or et de soie à verdure; b 370.
— (Barres de bois pour attacher les); b 302.
— tendues aux Fêtes; b 288.
— de Flandres; b 366, 377.
— du Roi (Chambre des) à Saint-Germain; b 315.
= La Création du Monde; b 374.
— Les cinq Ages du Monde; b 374.
— Histoire de Phébus; b 374.
— Actéon; b 370.
— Orphéus; b 370.
— Histoire de Rémus et Romulus; b 374.
— Scipion l'Africain; b 366.
— d'après les fresques de la grande galerie de Fontainebleau; a 204, 205.
— Histoire de Josué; b 376.
— Actes des Apôtres; b 372.
— Les espaliers; b 374.
Tapissiers et brodeurs; b 372-8.
— de François Ier; b 205.
— du Roi; b 260.
— dans le logis des Jésuites à Paris a XLVI, XLVII.
— voy. Herbaines, Pennemacre.
Taquet (Jean), sc. en bois; b 138-9.
— Plafond de l'antichambre de la Reine au Louvre; b 124.
Tarchon ou Tarcon (Pompée) vend des tableaux de marbre; b 234.
— lapidaire; b 383.

Tardif (Jacques), marchand de Paris; b 226, 227.
Tardif (M. Jules); a LXI.
Targues — boucliers —; b 112.
Tarquin (Bastien), jardinier; b 347.
Tassart (Pierre), marchand de Lyon; b 404.
Tasse de cristal; b 226.
Tasses d'argent vermeil à couvercle; b 392.
*Taurus (Le); a LIV.
Tayde (Antoine de), ambassadeur du roi de Portugal; b 206.
Téchener, libraire; a LII.
Téligny (M^me de); sa chambre à St-Germain; b 321.
Tellier, dessin.; a L.
Tempérance (Figure de la); a 203.
Tendeur, au sens de preneur au filet; b 241.
Tente de toile pour le Jeu de paume de Saint-Germain; b 324.
Tentes (Toile pour les) d'une galère; b 211.
Termes de grès à la mode antique; a 198, 199.
— de stuc; a 88.
Termes (Monsieur de); a 272.
Terre cuite (Conduites en); a 87.
— — (Tuyaux de); b 321.
— — émaillée (Ouvrages de); a 112.
— — émaillée par dedans (Tuyaux de); a 144.
— — (Tuyaux de) plombés en dedans; a 156.
Testart (Jean), P.; a 357.
Testu (Jehan), Argentier de François I^er; b 222.
Testu (Laurent), fondeur; b 43.
Tête de mort; b 269.
Têtes de morts; voy. *Dizain.*
Texier (Ch.); a LI.
Texier (Jean), tapissier; a 205.
*Thaiz (le seigneur de) — Thiers?—; b 222.
Théâtre comique; voy. *Farces, Moralités.*
Théodore, Grec, marchand d'oiseaux de chasse; b 411.
Therolde (Hermant), coffretier; b 234.
*Thiers; voy. Duprat.
Thiolobec (Thomas), archidiacre de Winchester, ambassadeur de Henri VIII; b 248.
Thiry (Léonard), P.; a 105, 107, 133, 198, 408.
Thompson, G.; a L.
Thou (Augustin de); a XXXV.
Thou (Christophe de); a XXXV.
Thouroude (Jean), nattier; a 229, 234, 323.
*Thoury; voy. Du Prat.
Tibaldi (Pellegrino) de Modène, P.; voy. Pellegrin.

Tibre (Le), fonte de Fontainebleau; a 191, 193, 204.
Ticquet (Jacq.), tapissier; b 377.
Tiercelets; voy. *Autour, Faucon, Gerfaut.*
Tilleaux et *tilletz,* tilleuls; b 346.
Timbre de haut de chausses; b 401.
Timbres de fourrures; b 244.
Timons de bois pour une galère; b 211.
Tir au papegault; b 247.
Tiregent (Diericq), imager; a 98, 99, 100, 102, 103, 104, 105.
Tireur d'or; voy. Vernia.
Tiroir; b 313.
— voy. *Serrures.*
Tirots des barques du Roi; b 251.
Tiry (Liénard); voy. Thiry (Léonard).
Tison (Henry), p.; a 91, 94, 96, 98, 100.
Titien, P. — Femme couchée réparée; b 195.
Toile; b 399.
— Voyez *Coiffe, Collerettes, Couvrechefs, Mouchoirs, Tourets.*
— de lin; b 398.
— de Hollande; b 260.
— de Houdan; b 324.
Toile d'argent; b 219, 220, 235, 240, 245, 274, 394, 395, 396, 397, 402, 405, 406.
— Prix de l'aune; b 399, 400, 401.
— Voyez *Manchons.*
— frisé; b 229.
— faux; b 237, 242.
Toile d'or; b 220, 240, 241, 245, 274, 395, 396, 402.
— plaine; b 402.
— frisée; b 229, 402.
— frisée de bleu; b 238, 379.
— à deux endroits; b 238, 379.
— incarnat; prix de l'aune; b 401.
— trait; b 405.
— faux; b 237, 242, 405.
Toile d'or, d'argent et de soie; b 395.
Toile de soie; b 220, 240, 245.
Toiles; a 389-90; b 234.
— (Tenture de) contre le soleil; b 296, 308.
— pour les tentes d'une galère; b 211.
— de chasse; b 239.
— à peindre; b 51, 52.
Toise (Prix de la) de maçonnerie; a 58, 60, 62, 63, 64, 65, 223, 224.
Tombeau (Diamant taillé en); b 221.
*Tonnerre; b 371.
Topaze gravée; b 273.
Toraces (cuirasses); b 112.
Torcy, Demoiselle de la Reine; b 399.
Tortue pendue à une chaîne d'or; b 246.
Touché, au sens d'essayé à la pierre de touche; b 407.
*Toucques (Galions faits à) en Normandie; b 208.

*Toulon : port; b 255.
*Toulouse; a 411; b 230, 356.
— (Le palais à); a 262.
— Palais (Réparations du); b 253.
— (Parlement de); b 243, 253.
— (Recette de); b 92.
Toupace; voyez Topaze.
Tour de tourneur; b 314.
— à tourner de Catherine de Médicis à Saint-Germain; b 315.
Tourault; voyez Bernard.
Touret d'or taillé à la damasquine; b 246.
Tourets de toile; b 399.
*Tournay (Patron de) enlevé de bois; b 204.
Tournelles d'angle en façon de demi-rond; a 218, 220.
Tourneur de pierre et de bois, a 386.
Tournoi des noces du duc de Longueville; b 396.
— Voyez Éléonore et *Paris.
Tournon (Le cardinal de), 1537; b 232.
— remboursé par le Roi; b 233.
— Mº de la Chapelle du roi; b 210.
— Sa chambre à Saint-Germain; b 319.
Touroude; voy. Thouroude.
*Tours; b 270, 367.
— (Draps d'or et d'argent frisé de); b 396.
— (Monnaie de); b 369.
— (Receveur général de); a 394, 395.
— Voyez Claveau, Vernia (Della).
Tourterelles blanches de Plessis-lès-Tours; b 363.
Tousac, Tousat ou Touzart (Jacques), lecteur en grec; b 203, 244-5, 262, 414.
Toussainctz, braconnier; b 409.
Toustain (Pierre), fontenier; a 131, 144.
Touzart ou Touzat. Voyez Tousac.
*Traconne (Forêt de ou de la), Marne; a 20, 407; b 261.
Traite, droit de circulation; b 231.
Traits; b 243.
Tranchelion (Guillaume), imager; a 194.
Tranquart (Pierre), voiturier; a 97.
Trappe garnie de deux manteaux tringles; b 286.
Trappes pour les loges des bêtes sauvages; b 314, 316.
Travers (Pierre), louvetier; b 408.
Traversain (Mur); b 297.
Traversains de treillis de fer; b 312.
Traversans de fer pour verrières; b 309.
Traversins de fenêtres; b 324.
Trébuchet; voyez Seguyn.
Treillis de fer pour fenêtres; b 312.
— enchassillé en façon d'huis; b 312.

Treizièmes (Droit de); b 211.
Trépas, droit de circulation; b 231.
*Très (Terre et seigneurie de); — Crest? — b 265.
Trésorier des bâtiments (Gages du); a 298, 301, 303, 317, 318, 319; voy. Contrôleur.
Trésorier alternatif (Office de) ; a xxxii.
Tresse ou ruban d'or pour border; b 402.
— Voyez Fil d'argent, Or.
Tréteaux pour échafauder; b 286, 288.
Trevolse; voyez Trivulce.
Trévoux (Dictionnaire de); b 367, 394.
Trezay, Damoiselle des Filles de François Iᵉʳ; b 244.
Triancle, au sens de triangle; b 246.
Triangle, au sens de Δ (delta) triangulaire; b 299.
Triangles à la moresque; b 405.
Triboulet, fou du Roi; b 270.
— (Habillements de) et de son gouverneur; b 205.
Tribunal, au sens de tribune; a 358; b 299, 320.
Tricot (Hubert), charpentier juré; a 81.
Triencle, au sens de triangle; b 384.
Tringles; voyez Manteaux et Trappes.
Trinqueau (Pierre), contrôleur de Chambord; b 247.
Trivulce (Le cardinal de), 1538 ; b 387.
Trois-Rieux (Étienne), secrétaire du cardinal de Sens; b 55.
— (Étienne de), conducteur des marbres; b 118-9.
Trompe de chasse à la damasquine; b 235.
— d'ivoire à garnitures d'argent; b 213, 214.
Trompettes de Renommée à flamme renversée, signifiant la vie éteinte; b 120.
Trompettes du Roi; b 235.
— de Charles-Quint; b 251-2.
— italiens du pape Clément VII; b 226, 245.
Tross (Guillaume), anglais; b 408.
Trotereau (Etienne), Receveur du Languedoc; b 249.
Trousses; b 406.
Trouvé, notaire; a 168, 284.
Trouvé (Ant.), notaire; a 110.
Trouvé (Jean), notaire; a 163, 329, 336; b 13.
Trouy (Marie de); b 397.
*Troyes; — Saint-Martin-ès-Aires (L'abbé de); voyez Primatice.
Troyes (Antoine de); b 237.

Troyes (Martin de), payeur des guerres; a 24.
Troyes (Nicolas de), Argentier de François Ier; b 209, 212, 214, 224, 225, 228, 229, 234, 237, 239, 245, 251, 274, 393-5, 406, 407, 408.
Truchement, au sens d'interprète; b 233.
— suisse; a 304, 308.
— Voyez Le Bailly, Marcelin, Maillard.
Tuile (Couverture de); a 344, 387; b 84, 146, 308, 324.
— (Prix de la toise de); a 80.
Tumbes, Demoiselle de la Reine, b 399.
*Tunis (Bêtes et oiseaux donnés par le roi de) à François Ier; b 206.
— (Chiens et faucons de); b 218.
*Turin (Livres apportés de); b 240.
Turquet (Odinet), joaillier parisien; b 265, 383.
*Turquie; voyez *Tapis*.
Turquin (Camaïeux de); b 248.
— (Chaînes de); b 253.
— (Patenôtres d'or, émaillées de); b 221.
— Voyez *Velours*.
Turquoise (Parangon de); b 241.
Turquoises; b 241, 246, 267.
Tutelle (Louis), maçon; b 343.
Tuyaux de bronze doré; b 45-6.
— de fontaine; b 321-2; Voyez *Terre cuite*.

U.

Ubechust ou Ubechus (Fleurant) a 195, 410.
Ulysse (Figure d'); a 204.
Uncquel, fauconnier allemand; b 410.
Université; voyez *Paris.
*Urbin (La duchesse d'); voyez Catherine de Médicis.

V.

Vaiglate? (Silvestre), Italien; b 238, 378.
Vaillant (Guil.), maître charpentier; a 244, 282, 322, 344, 370.
Vaillant (Jacques), tapissier; b 272.
Vaillant (Jean), orfèvre; b 259.
Vaillant (Roland), menuisier; b 106, 116, 118, 126, 134, 153, 172, 190, 194.
Vaisseaux; b 413-4.
Vaisselle (Louage de); b 258.
— d'or; b 236, 407.
— d'or et d'argent; b 217, 225.
— d'argent; b 206, 234, 407.
— d'argent blanc; b 233.
— d'argent blanche pour cuisine; b 254.
— d'argent doré; prix du marc; b 377.
— d'argent vermeil doré; b 233, 246, 248, 387, 393.
— vermeille dorée; b 228, 257.
— vermeille dorée de l'argent et façon de Flandres; b 392.
*Val (Le). Voyez *Fontainebleau (Château de).
*Valais (Boucs du pays de); b 254.
Valançon (Le sieur de); b 385.
*Valence en Dauphiné; a 24.
Valence (François de), p.; a 192.
Valence (Michel), fontainier; a 87, 118.
Valentinois (La duchesse de). Voyez Poitiers (Diane de).
Valet de tour à tourner; b 314.
Valets de pied du Roi; leur costume; b 403.
Vallanté (Michel), fontainier (Vallence?); b 363.
Vallet (Jacques), manouvrier stucateur; a 89, 132.
*Valois (Forêt de); a 20.
*Vallois (Duché de); Forêts; a 418.
— Maîtrise des eaux et forêts; a 270.
— (Recette du); a 306.
*Valvin (Port de), sur la Seine, près de Fontainebleau; b 180, 193, 199.
Van Mecolan (Grunouer), fauconnier de la Reine de Hongrie; b 411.
Van de Walle (Pierre); b 383.
*Vannes en Bretagne; tir au papegault; b 247.
Vaquet (Jean), p.; a 198.
Varade (Jérôme), médecin de François Ier; b 247.
Varades (Mr de); b 165.
Varrade (Mr de), conseiller du Roi; b 80.
Varesque (Jehannin), marchand flamand; b 273.
Varin (Toussaint), enfant de la Chapelle; b 259.
Vase d'argent, en forme de table carrée pour mettre dragées et confitures, posée sur quatre satires, selon le devis de François Ier; b 330 (Cf. le modèle en bois, 329), 334.
— Une partie au moins en plomb argenté, ou plutôt recouvert de feuilles d'argent; b 331.
Vases d'argent (Petits); b 328.
— de cristal; b 226.
— (Hyacinthes garnies d'or en façon de); b 226.
— de lapis azenoys; b 229.
— d'or; voyez *Dizain*, *Patenôtres*.
— Voyez *Dizain*, *Porcelaine*.
Vassart, notaire; b 341, 342, 349, 350.

Vasse (Claude), marchand ferronnier; b 138.
Vasson (Jehan); b 412.
Vatable (François), lecteur en hébreu; b 203, 244, 262, 414.
Vaubertrand (Georges), menuisier; a 289.
Vaultier (Robert), maître maçon; a 246, 286, 345, 377.
*Vaulx (Seigneurie de); b 257.
Vaulx (Jean-Joaquin, sieur de); b 368.
Vaulx (Benigne de), lapidaire; b 231.
— (Le sieur de), maître d'hôtel du roi; b 407.
Vauquere (Jehan de); b 242.
Veau (Alain), Receveur des finances et de l'Ecurie du Roi, à Paris; a XXXI, XXXII; b 133-4, 136, 140, 158, 166-7, 167, 168, 169, 174, 175, 177, 178.
— Compte de, 1568-70; b 178-84.
— Gages; b 184.
Veigno (Jean), doreur; a 133.
Veilhasque; voyez Velasco.
Veillac (Jean), violon de François I^{er}; b 252.
Veillan (Ant. de), fauconnier; b 409.
Velasco (Dona Agnès de), Damoiselle de la Reine Eléonore; b 232.
*Velours; b 241, 394, 397, 398, 403.
— pour robes; b 274.
— blanc; b 262.
— — pour escarpins; b 401.
— — à incarnat par moitié; b 401.
— — garni d'argent; b 238, 379.
— — frisé à fond jaune; b 238, 378-9.
— bleu; b 267.
— cramoisi; b 222, 262, 376, 395, 398, 404.
— gris; b 225.
— — et or; b 238, 379.
— jaune paille; b 267.
— — doré; b 398.
— noir; b 225, 376, 398.
— — prix de l'aune; b 400, 402.
— — (Robes de); b 396.
— — Voyez Collet.
— — figuré; b 229.
— orange; b 267.
— turquin, ouvré d'or; b 238, 379.
— vert; b 219, 220, 266, 267.
— — (Bourses de); b 235.
— violet; b 220, 238.
— — cramoisi; b 402.
— — — prix de l'aune; b 399, 400.
— figuré à broderie; b 221.
— (Pavillon de); b 235.
— de Gênes; b 222, 376.
— des couleurs du Roi; b 403.
— Voyez Ceinture.
Veloux (Jean), poupetier; a 137.
Vendôme (Louis, monseigneur de), 1533; b 223.
— Sa chambre à Saint-Germain; b 301, 316.
— Sa fille; b 395.
Vendôme (Cardinal de); sa chambre à Saint-Germain; b 301.
Vendôme (La douairière de), 1533; b 220.
Vendôme (Madame de), 1538; b 363.
Vendôme (Mademoiselle de), 1533; b 219, 220, 250.
Vendor (Nic.), essayeur; b 236.
Vendredi (Poissons pour le maigre du); b 231.
*Venise; b 268, 368.
— (Ambassade de) à Nice; b 246.
— Ambassadeurs; voyez Giustiniani.
— Joueurs de violon; b 246.
— Seigneurie (Secrétaires de la); b 202.
— On en fait venir des caractères d'imprimerie; b 205.
— (Verre cristallin de); b 372.
— Voy. Baïf, Gaspard, Gendole, Le Mex, Paradis (P. de), Rota.
Ventille, ventilation; a 10, 407.
Vénus; a 372.
— fonte de Fontainebleau; a 199, 201.
— statue en bois; a 202; b 50.
— voy. Mars.
Vérains (verrous?); b 310.
Verdier (M^e Jean), bibliothécaire de François I^{er}; b 215.
Verdir, peindre en couleur verte; b 66, 67.
Verdun (Jean), imager; a 135.
Verdun (Jehan de), clerc des œuvres du Roi; b 341, 348.
Verdure, Voy. Tapisserie.
*Veretz (Baronnie de); a 12.
— (Le sieur de); Voy. La Barre, prévôt de Paris.
Verges de fer carrées pour verrières; b 309.
Verly (Cosme de), maçon; a 327.
Vermailles (Piliers d'or enrichi de); b 267.
Vermaise (Henri); a 136.
Vermeil; Voy. Vaisselle.
Vermeilles rondes (Petites)? b 248.
Vermont (Pierre), chantre de la Chapelle du Roi; b 210.
Vernet (Bernard); b 270, 271.
Vernia (Baptiste della), tireur d'or; b 254, 266-7.
— natif de Florence et marié à Tours; b 404-5.
— Gages; b 364.
Vernier (Pierre), menuisier; a 212.
Vernis de peintre; a 97.
*Vérone, Voy. Marc de Vérone, Nassaro (Matteo dal).
Verre de cristal à couvercle d'argent; b 392.
— blanc en façon de borne; a 85.
— carré; a 85.
— blanc (Prix du pied de); a 85.

VERRE—VINCENNES.

— peint (Prix du pied de); a 85.
— — payé 15 sous le pied; b 320.
— — à 20 sous le pied; b 321.
— neuf peint (Ronds de); b 321.
— voy. *Venise.
Verrerie; b 205.
— Voyez Grisolles, *Saint-Germain (Château de).
Verres peints en façon d'antique; a 310.
Verrier (Jean), dit de Nîmes, chirurgien de François Ier; b 216.
Verrou garni de crampons; b 314.
— rond; b 309.
— voy. Serrure.
Verrous sur platine; b 315.
Vertus (Tableau des trois) au Palais; b 59.
Vezeler (Pierre), orfèvre; b 384.
Vezelet et Vezelier; Voy. Welzer.
*Vic; b 222.
Vice-Reine de Naples; Voy. Isabelle d'Aragon.
Victou ou Victenu (Damien), maçon; b 125.
Vie éteinte, représentée par des trompettes de Renommée à flamme renversée; b 120.
*Vienne en Autriche: Bibliothèque; a LVIII.
Vierge; Voy. Notre-Dame.
Vierrets (Girard), p.; a 136.
Vignay (Jean); a 136.
Vignes. Voy. *Bondy, *Fontainebleau.
Vignier (Jehan) P., voy Vigny?;
Vignolles (Jacques), P. a 198.
Vigny (Jean), P. à Paris; a 196; b 325.
Villart (Charles), maçon; Voy. Baillard ou Billart?
Villemonté (Guil. de), payeur de la Vènerie et Fauconnerie; b 409.
Villeneuve, dess., a L.
*Villeneuve-Saint-Georges (Pont de); a XXXI, XLV.
*Villeneuve-de-Tende (Var); b 245, 250, 251, 252.
Villeroy; Voy. Neufville.
Villiers (Le capitaine); b 251.
*Villers-Cotterets; b 34, 37, 46, 60, 61, 90, 94, 114, 125, 185.
— Pavage du bourg et village; a 144.
— ville (Pavage de la); b 269-70.
— (Grèneterie de); a 385; b 24.
— Prisons, Auditoire et Fontaine; a 270, 288.
— Fontaine; a 144.
— Voy. *Longueval.
= (Château de), a XXXII, XXXIII, XXXVIII, XXXIX, XLI, XLVI, XLVII, 11, 13, 127, 139, 140, 141, 145, 146, 147, 158, 161, 163, 165, 169, 172, 173, 214, 216, 230, 231, 236, 237, 240, 241, 263, 264, 265, 267, 274, 275, 276, 278, 279, 281, 300, 301, 303, 315, 316, 319, 369, 377, 384, 409, 410, 411, 412; b 5, 7, 8, 12, 29, 221, 291, 362, 385, 386, 401.
— Comptes; a 325-6, 345-6.
— Recette; b 263.
— Dépenses; a 227-30, 246-7, 286.
— Paiements; b 247, 269.
— Travaux; a 142-4.
— Basse cour; b 196.
— (Bâtiment de) en 1533; b 209.
— Édifices; b 239.
— Chambres du Roi et de la Reine; a 142.
— Jardins; b 238, 363.
— Plant des couldres et parc; b 195-6.
— Jardin; orangers; b 361.
— Jardiniers; b 238.
— (Farces et Moralités jouées à); b 270.
Vimarque ou Vunerca (Francisque de), médecin de la Reine Eléonore; b 200, 203.
Vimont (Jean de), trésorier de la marine; b 208, 212, 413.
Vin, nom d'une cloche; b 287; voyez Pain.
*Vincennes; b 46, 60, 61, 85, 89, 90, 94, 114, 125, 185.
*Vincennes (Château du Bois de); a XXXIV, XXXV, XL, XLIV, XLVI, XLVII, 259, 267, 277, 278, 279, 280, 281, 313, 365-6, 369, 411; b 5, 7, 8, 11, 12, 28, 29, 188, 190, 191.
— Maçonnerie; b 70, 86-7, 104, 118.
— Charpenterie; b 69, 85, 104, 153.
— Couverture; b 104.
— Menuiserie; b 69, 152, 153, 170, 187.
— Serrurerie; b 69, 85, 105, 153, 171.
— Plomberie; b 105, 153.
— Vitrerie; a XXXIV; b 152.
— Nattes; b 105.
— Réparations; b 71.
= Ponts-levis; b 104.
= Donjon; b 104, 189, 237.
= — Maçonnerie; b 153.
= Basse cour. Charpenterie; b 130.
= Sainte-Chapelle; a 290-1; 378; b 104, 105.
— — Plomb de la démolition; b 129.
— — (Achèvement de la), 1531; b 199.
— — Logis du trésor; b 153.
— Sainte-Chapelle de l'Ordre; b 55.
— Fours; b 70.
— Murs de l'enclos; b 237.
— Clôture du parc; b 256.
— Parc; b 29.
— (Bois de); travaux; a 350.
— Bois et parc. Nourriture des bêtes sauvages; b 240.
— — (Nourriture des daims et coquins du); b 413.
= (Capitainerie de); b 237.

— Capitainerie (Lieutenance de la); b 240, 413.
= voy. *Beauté.
Vincent, nom d'une cloche; b 285.
Vinchon, imprimeur; a LVIII.
Vins (Franchise de droits sur les); b 247.
— (Achat de); b 258.
— Voy. *Anjou, *Beaune, *Orléans.
Violet (Gilbert), barbier de l'Amiral; b 205.
Violle (Nicolas), Maître des Comptes; b 389.
Violons (*Joueurs de*) de Venise; b 246.
— italiens de François I^{er}; b 220-1, 270.
Virago; voy. Birago.
Vis; voy. *Viz*.
Viscontin; b 202.
*Viteaux (Baronnie de); voy. Duprat.
Vitraux, Guichets et Hautes formes; b 286.
— Verges de fer; b 309.
— Montans de fer; b 309.
— Traversans de fer; b 309.
Vitrerie envoyée en Angleterre; b 271.
*Vivier (Château du) en Brie; b 7, 11.
Viz, escalier; b 296, 297; voy. *Saint-Germain.
— à deux noyaux pour monter par deux côtés; a 219.
*Vizille (et non Vigille), à trois lieues de Grenoble (Isère); b 232.
Voire; Voy. *Verre* et *Vitrerie*.
Voisin (Le Commissaire); b 165.
Voisin (Pierre), paveur; b 109, 130.
Volerie; b 409, 410, 412.
Voltiger (Cheval de bois pour); a 373.
Volutes de chapiteaux; b 317, 318.
Voussures de grandes fenêtres; b 324.
Voûtes plates de pierres; a 39.
Voyage d'outre-mer; b 262.
Vrespin (Guil. de), dit Tabaquet, marchand de marbre; b 139.
— Voy. Tabaguet.
Vuespin (Pierre); b 44.
— Voy. Tabaguet et Vrespin.
Vulcain; b 228.
— (Statue de) en bois; a 201, 204.
Vulcan (Laocoon?) et ses deux enfants, groupe de bronze; a 191.

Vymont; voy. Vimont.
Vyragon; voy. Birague.

W.

Waast; voy. Guasto.
*Wassy en Bassigny (Forêt de); b 261.
*Wassy, près Château-Thierry (Forêt de); b 261.
Wast; voy. Guasto.
Welzer (Georges), orfèvre et marchand d'Anvers; b 247, 258, 392-3.
— Voy. Vezeler.
Werner (J.-C.), dessin.; a L.
Williams, g.; a L.
Winchester (L'Evêque de), 1532; b 257.
— en 1538, ambassadeur de Henri VIII; b 248, 387.
Wittenberg (Le duc de), 1534; b 271.

Y.

Yacintes; voy. *Hyacinthes*.
*Yerre; voy. Sénart.
— (Château d'); a 165, 167.
Yon (Claude), marchand de Paris; b 227, 243, 397.
Yonctrer (Hans), orfèvre de la ville de Paris; b 381-2, 392, 393.
*Yonne, rivière; b 371.
— (Finances d'Outre-Seine et); b 152.
Ysabel (Madame), fille de Henri II; sa chambre à Saint-Germain; b 300, 321.
Ysle (Loys de l'); b 386.
*Yveline; voy. *Saint-Léger.
Yver, notaire; b 341, 342, 349, 450.
Yves; voy. Ive.

Z.

Zaleucus, auteur des lois des Locriens se faisant arracher un œil; a 203.
Zibelines (*Martres*); b 244.
Zodiaque (Les douze signes du); b 66.
Zoofore, frise et triglyphes; b 317, 319.